开放的美术史

中央美术学院美术史学科建立六十周年教师论文集·上

中央美术学院美术史学科建立六十周年教师论文集·上

中央美术学院人文学院 编

上海书画出版社

前　言

1997 年中央美术学院美术史系为庆祝建系四十周年，曾经编过一部上下两册的《筚路蓝缕四十年——中央美术学院美术史系教师论文集》，由人民美术出版社出版。共收录 70 篇论文，包括已故的王逊、许幸之、冯湘一、常任侠、张安治、蔡仪和张珩（曾在美术史系授课）七位先生的论文。当年，金维诺和薛永年分别为这部论文集撰写了序和跋，主编是薛永年和王宏建，副主编是罗世平、江文和贺西林。我是编委之一。

适逢庆祝中国第一个美术史系创立六十年之际，也就是 2017 年，我们开始组织教师编辑《开放的美术史——中央美术学院美术史学科建立六十周年教师论文集》，作为纪念。主要收录了 1997 年到 2017 年这二十年间的人文学院的在职教师和人文学院的特聘教师的论文集。与《筚路蓝缕四十年——中央美术学院美术史系教师论文集》构成了传承性的新篇章。

中央美术学院是 1957 年在中国第一个建立美术史系的专业院校。美术史系最初有三个教研室：美术理论、中国美术史和外国美术史（欧洲、美洲和亚洲地区）。但中国的美术史学研究在 20 世纪上半叶已经存在。她是伴随着现代美术教育发展起来的。在重视文字远远超过重视图像的传统中国，美术史学的现代化过程是从 1911 年开始的，实际上在 1905 年随着科举制度的废除，从制度上终结了传统社会延续的可能性。传统社会的教育开始被现代规模化的教育所取代。当时的教育模式是西方式的。美术史学在古代和近代从来没有纳入到教育中，长期以来她仅仅是文人士大夫的业余爱好或人生修养。在孔子（前 551—前 479）所处的时代教育中是没有美术史学的，实际上欧洲的情况也同样如此。中国公认的美术史家是唐代的张彦远（815—907），他是古代意义上的美术史的写作者，而不是美术史教育家。这与意大利的画家、美术史家瓦萨里（Giorgio Vasari，1511—1574）的情况不同，瓦萨里在 1562 年创立了迪亚诺学院，他是美术教育家，但不是美术史学的教育家。现代意义的美术史家是德国温克尔曼（Johann Joachim Winckelmann，1717—1768），但温克尔曼仍然是艺术史的研究者和写作者，他不是艺

术史的教育家。19 世纪，美术史在德国首次列为大学课程。

实际上，要描述中国的美术史学相当困难。因为 19 世纪末以来的各种传统仍然在运行。比如"苏联模式""日本模式""德国模式""欧美模式"，当然也包括"中国模式"。日本模式和美国模式都与德国模式有着密切的关系，它们主要的联系是风格学和社会史研究。中国模式与苏联模式的主要联系则是"马克思主义历史观和方法论"。20 世纪 50 年代到 60 年代，受到前苏联艺术教育的影响，中国的美术史学科都设在专业艺术院校，而不是像欧洲和美国那样设在综合性大学。但这个格局正在改变。在中国，清华大学、北京大学、南京大学、浙江大学、四川大学等综合大学都开始设立美术史学专业或科系。实际上，早在 1949 年之前，清华大学有过在其学校设立美术史系的动议，但没有实施。

中国现代意义上的美术史学的写作是从滕固（1901—1941）开始的，他被称为"中国现代美术史学的奠基者"。滕固从 1929 年到 1932 年在德国柏林大学学习美术史。他把美术史研究和美术史教育结合起来。但他的时代尚无独立的美术史论专业。真正的美术史论专业是由中央美术学院在 1956 年才开始筹备的，建成于 1957 年，后来被称为"中国第一个美术史系"，这个美术史系的创办人之一是王逊（1915—1969）。王逊不仅编著了《中国美术史》教材，还奠定了绘画、雕塑、建筑、工艺和民间艺术的学科框架。同样是创办人之一的金维诺（1924—2018）是继王逊之后的重要的美术史家，他是第一位中央美术学院美术史系的主任。1946 年毕业于武昌艺术专科学校艺术教育专业的金维诺，主修过油画，曾任中南工人日报社和中南工人出版社编辑、美术文艺组组长，并于 1953 年调中央美术学院从事理论研究，曾先后任美术史系副主任、主任，参加学报《美术研究》《世界美术》的创立和主编工作。20 世纪，金维诺与夏鼐（1910—1985）、常书鸿（1904—1994）、宿白（1922—2018）、长广敏雄、冈崎敬、东山健吾共同主编了"中国石窟"丛书，成为一时学术之盛事。

在中国的改革开放之后，1987 年接任金维诺做系主任的是薛永年（1941—）。薛永年 1965 年毕业于中央美术学院美术史美术理论系，美术史论师从王逊、金维诺、常任侠，书画鉴定从学于张珩、徐邦达。攻读本科期间，曾参与张珩遗著《怎样鉴定书画》的记录和整理工作。薛永年是"文革"后第一届研究生，1980 年毕业于中央美术学院美术史系研究生班，师从张安治。1993 年，薛永年和故宫博物院的杨新主导了"明清绘画透析国际学术研讨会"，是中国第一次大规模的中外美术史学者的盛会。从此，美术史研究的国际交流极具特色。同时，美术史系完成了新的《中国美术简史》的编辑和出版。这本教材至今都是中国最有影响力的权威教材。薛永年在庆祝美术史系建系四十

周年的 1997 年和王宏建共同主编了《筚路蓝缕四十年——中央美术学院美术史系教师论文集》。

由于本论文集所收论文时限为 1997 年到 2017 年，我着重谈自 1997 年以来中央美术学院美术史论和艺术学理论的总体情况。

从 1997 年到 2017 年，中央美术学院美术史学科获得了突出成绩。美术史学在中国最迅速的发展是 20 个世纪 90 年代中期。很多美术院校在这一时期设立了美术史系，招收本科生，而中央美术学院的本科生教育始于 20 世纪 50 年代，到 90 年代已经完善了本科、硕士和博士的三级培养体系。

师从金维诺并于 1990 年获博士学位的罗世平（1956—）在 1997 年继任中央美术学院美术史系任。薛永年和罗世平主持修订了《中国美术简史》（修订本）。这一时期，美术史系继续深化国际学术交流。罗世平从 1999 年到 2001 年担任"美国路丝基金资助中美合作研究项目——汉唐之间"的中方美术史负责人、论文集编委。

中国的美术史学主要设在专业美术学院里，是 20 世纪 50 年代采用的苏联模式。到了 2000 年，必须对这个模式进行改革。尹吉男于 2002 年就任美术史系主任，积极筹建人文学院。2002 年中央美术学院的美术学被北京市教委评为重点学科。2003 年中央美术学院设立了人文学院，尹吉男任院长，刘军（西川）、赵力任副院长。人文学院包括了美术史、美术理论、美术教育、艺术管理、文化遗产、人文社会科学中心、外国语言教学和研究中心、非物质文化遗产研究中心，在教学和研究中吸纳了综合大学的文科功能和构架。尹吉男同时兼任美术史系主任，李军和余丁分别担任文化遗产系和艺术管理系的首任主任，陈卫和担任美术教育系主任，乔晓光任非物质文化遗产研究中心主任，江文任人文学院图书馆馆长。2005 年是集中引进人才的一年，邵亦杨来自澳大利亚的悉尼大学，王云来自日本的神户大学，王浩来自北京大学。也是在这一年，郑岩从山东省博物馆调入中央美术学院人文学院。此后人才建设一直继续，2009 年从北京大学引进文韬，2010 年从同济大学引进陈捷，随后吴雪杉、黄庆娇、于帆陆续加入到人文学院的专业教师队伍中。同时，人文学院也把最优秀的毕业生留校任教，于润生（后曾留学于莫斯科国立罗蒙诺索夫大学，获博士学位）、黄小峰、刘晋晋、郑弋、黄泓积、耿朔博士已经成为青年骨干教师。目前中央美术学院人文学院是中国最大、最完备的美术史学的学术和教育机构，共有艺术理论、美术史和文化遗产三个科系。每年招收本科生 50 人，研究生 24 人，博士生 15 人。

2010 年尹吉男获任国家级"美术学专业教学团队"带头人及第二批"马克思主义理论研究和建设工程"立项的 30 个重点教材中"中国美术史"项目的第一首席专家。

以尹吉男为带头人的"美术学专业教学团队"是此次 308 个国家级教学团队中唯一一个美术学科团队。2017 年，中央美术学院的美术学名列教育部公布的"双一流"建设名单。2005 年尹吉男开始为生活、读书、新知三联书店主编"开放的艺术史"丛书。

2006 年由尹吉男主持召开了"全国高等艺术院校美术史论教育年会筹备会"，邀请了北京大学、清华大学、中国美术学院、天津美术学院、广州美术学院、西安美术学院、四川美术学院、湖北美术学院、鲁迅美术学院、南京艺术学院等艺术院校的史论专业的负责人在中央美术学院协商举办全国高等艺术院校美术史学教育年会，组成年会的工作委员会。2007 年，首届全国高等艺术院校美术史学教育年会筹委会与中央美术学院人文学院联合主办"首届全国高等艺术院校美术史学教育年会"（后更名为"全国高等院校美术史学年会"），并确立年会制度。2009 年，芝加哥大学东亚艺术研究中心和中央美术学院人文学院联合主办"古代墓葬美术研究国际学术讨论会"，此后，每两年举办一次。从 2011 年开始，郑岩与美国芝加哥大学的巫鸿先后主编了《古代墓葬美术研究》论文集第一到第四辑（从第二辑开始，北京大学的朱青生成为主编之一）。2013 年 4 月，尹吉男、王璜生、曹庆晖共同策划了"国立北平艺专与民国美术"学术研讨会，于 2016 年 9 月出版《北平艺专与民国美术学术研讨会论文集》。2013 年，李军在北京大学出版社主编"眼睛与心灵：艺术史新视野译丛"。中央美术学院在 2016 年和北京大学共同主办了"第三十四届国际美术史大会"。同年，由中央美术学院人事处主办，中央美术学院人文学院、艺讯网、艺文志论坛共同承办的"王逊美术史论坛暨中央美术学院第一届博士后论坛"召开。同年，"马工程"重点教材《中国美术史》初稿完成，教材共分七章，主要写作者为郑岩、贺西林、李清泉、邵彦、尹吉男、黄小峰和曹庆晖。尹吉男为全书主编，为《中国美术史》撰写了全书的序论和结语。2017 年 11 月 25、26日，人文学院成功主办了"美术史在中国：中央美术学院美术史学科创立六十周年国际学术研讨会暨第十一届全国高等院校美术史学年会"。

中央美术学院人文学院有相对独立的图书馆，收藏美术史论的专业书籍和资料，还收藏有部分古代陶瓷和书画、古籍、民间美术作品。近二十年是美术史系资料室向人文学院图书馆转型的关键时期。目前，人文学院图书馆藏书总量接近十万册，是当今国内乃至世界范围内具有重要学术影响力的美术史论专业图书馆。近五年来，先后获得包括美国著名美术史家列奥·斯坦贝格（Leo Steinberg）旧藏文艺复兴研究主题藏书在内的六批海外重要专题学术文献，基本构成了完备的世界艺术史研究和视觉文化研究文献体系。人文学院图书馆广泛获取优质捐赠，姜斐德（Freda Murck）等学者先后慷慨捐献藏书数千册。除此以外，图书馆还以文献交换的方式开拓和保持着与台湾大学艺术史研究所

等海内外十余家学术机构的密切联系。

中央美术学院的人文学院不同于一般综合性大学的人文学院，其内部机构和课程的设置不但奠基于通常的人文学科建设，自身更有在美术史、美术考古、美术理论方面的学科优势，在配合、服务于美术学院整体的学科建设和日常教学与科研需要过程中，通过以出身于不同学科背景的教员的学术研究为基础，在机构和课程设置上，首先体现并满足美术学和艺术学理论两个学科的人才培养需求，兼顾建筑学、设计学、书法史论等相关学科的教学和科研需要。着眼于此，人文学院拟在原有的艺术理论、美术史学、文化遗产学三个专业系之外，立足于人文学院的整体资源，并汲取世界美术院校教学与研究的最新经验，计划另设语言与文化、社会科学两个专业系。

本论文集所收录的论文来自 43 位作者（含合著者）的 42 篇论文。反映了自 1997 年以来中央美术学院艺术理论、美术史和美术批评的整体研究状况。随着科系的拓展，教师的研究已经不局限于传统美术史论的研究视野和方法，扩大到美术考古、文化遗产、美术教育、艺术管理、艺术策划和美术馆学等领域。

本论文集主要由美术史系副主任王云负责，人文学院的青年教师郑弌、刘晋晋、于帆参与了编辑工作。特别是王云在整个编辑过程中付出了大量的心血，她精益求精的精神让人感佩。同时要感谢上海书画出版社的社长王立翔和编辑室主任王剑，基于他们对中央美术学院人文学院的多年厚爱，积极促成了这本论文集的出版。

尹吉男

中央美术学院人文学院　院长

目录

下篇
中国近现代美术史

跨文化美术史

艺术理论与批评

早期中国美术史与美术考古

金维诺

湖北武汉人，1924 年生，2018 年卒。1946 年毕业于武昌艺术专科学校艺术教育系。现为中央美术学院教授、博士生导师、国家文物鉴定委员会委员。参与了中央美术学院美术史系建系以及《美术研究》创刊的筹备工作。曾任中央美术学院美术史系主任、佛教文化研究所特邀研究员、中国美术家协会理事、敦煌吐鲁番学会常务理事及副会长、德国海德堡大学艺术研究所客座教授、美国斯坦福大学东亚研究中心路斯基金学者。

研究领域涉及敦煌学、石窟艺术、美术考古、唐宋绘画、绘画史籍等。代表著作有《中国宗教美术史》（合著）、《中国美术史论集》《南梁与北齐造像的成就与影响》《吐蕃时期的佛教艺术》《藏传佛教造像》《敦煌壁画祇园记图考》《〈祇园记图〉与变文》《敦煌晚期的维摩变》《敦煌窟龛名数考》《〈职贡图〉的时代与作者》《张择端及其作品的时代》《中国绘画史籍概论》等。主编《中国石窟》《中国美术全集》《中国壁画全集》《中国寺观雕塑全集》《中国藏传佛教雕塑全集》等。

藏传佛教雕塑艺术

金维诺

佛教在我国传播近二千年，在漫长的封建社会曾是占统治地位的宗教。佛教艺术在当时也是文化领域的一个重要方面，是我国古代艺术遗产中的重要组成部分，它的发展演变具有极其丰富的内容。我国是一个多民族国家，有着辽阔的地域和众多的民族。由于自然环境和社会等方面因素，宗教艺术在各地的发展，有其各自不同的途径。藏族地区虽邻近尼泊尔和迦湿弥罗，但地处偏远山区，佛教传入晚于西北及中原地区。因此，初期的佛教艺术既有周边的外来因素，也有中原的影响。佛教在当地与本教接触过程中，又逐渐形成具有本地特色的藏区佛教艺术传统。在以往由于寺院是藏区掌握文化的唯一领域，在漫长的历史进程中，藏区佛教艺术与经典几乎凝聚着当地人民智能与文化的全部结晶。而藏传佛教雕塑既接受有远古原始岩画、大石文化、图腾崇拜和陶裂工艺等传统影响，又传承了中原和印度木雕、脱模泥塑、彩装泥塑以及铜铸佛像等方面的技艺，在石雕、木雕、彩塑、金铜造像和擦擦上体现了藏族文化艺术的高度成就，具有突出的历史和文化价值，成为展示藏区文明的一部图像史。

佛教传入西藏，约在松赞干布以前五世拉妥妥日年赞时期（5世纪），传说忽从天空降下宝箧，内有《大乘庄严宝王经》《百拜忏悔经》、黄金宝塔等（《布顿佛教史》）。据《青史》论证："拉妥妥日年赞王在位时，有《楨达嘛呢陀罗尼》及《诸佛菩萨名称经》等从天而降，虔诚供奉，国政和王寿获得增长，这是西藏获得佛教正法的起首。伦巴班抵达说："由于当时苯波意乐天空，遂说为从天而降，实际是由班抵达洛生措（慧心护）及译师里梯生将这些法典带来西藏的。"当时，吐蕃四周都是信奉佛教的国家和地区，佛教通过民间的交往开始渗透进来是很正常的。同时，这一传说多少透露了佛教早期传入西藏的某些密教影响。

慧超在《往五天竺国传》上称："又迦叶弥罗国东北，隔山十五日程，即是大勃律国、杨同国、娑播慈国。此三国并属吐蕃所管。衣着、言音、人风并别，着皮裘、毡衫、靴裤等也。地狭小，山川极险。亦有寺有僧，敬奉

三宝。若是已东吐蕃，总无寺舍，不识佛法。当土是胡，所以信也。"开
元十五年（727）慧超途经迦湿弥罗等地时未亲入吐蕃，对逻些（拉萨）地区
已开始建寺，尚不知情，故有"若是已东吐蕃，总无寺舍，不识佛法"之说。
但也在一定程度上反映吐蕃佛法尚未普及。而对杨同"亦有寺有僧，敬奉三宝"
的记述，却可以说明杨同由于邻近崇信佛法的于阗、迦湿弥罗，故较早地接
受了佛教。杨同亦称羊同，藏族称为象雄（zhang-zhung，即今阿里地区）。《通
典》卷一九〇称"大羊同东接吐蕃，西接小羊同，北直于阗。东西千余里。"
隋、初唐之际，此地亦称为女国。玄奘西行求法，至北印度婆罗吸摩补罗国
时，闻知境北为女国。他在《大唐西域记》卷四中说："此国境北，大雪山中，
有苏伐剌拏瞿呾逻国，唐言金氏，出上黄金，故以名焉。东西长，南北狭，
即东女国也。世以女为王。……东接土蕃国，北接于阗国，西接三波诃国。"
大羊同与女国史载地望全同，唐释道宣在《释迦方志》中已发现这一问题，
并做出了判断。他认为："苏伐剌拏瞿呾逻，言金氏也，出上黄金。东西地长，
即东女国。非印度摄。又即名大羊同国，然则大羊同即东女之异名。"女国
在隋代已与中原相通。因其王姓苏毗，亦称苏毗女国。[1]

【1】女国实际上有两个，常被混为一国。女国在隋代已与中原相通，隋称其王为苏毗，地在附国西，于阗南
三千里，即今西藏北部羌塘一带。另外一个羌人建立的以女为王的东女国，在弱水（今澜沧江）流域"东
与茂州党项羌、东南与雅州接，界隔罗女蛮及白狼夷。其境东西九日行，南北二十日行……有八十余城。
王所居名康延川，中有弱水南流用牛皮为船以渡，户口四万"。康延川即今昌都。弱水女国东西狭，南北长，
地处金沙江、澜沧江、怒江河谷。在吐番东北。《新唐书》把《隋书》上的女国与《唐书》上的东女国
两者混而为一，竟称"东女亦曰苏伐剌拏瞿呾逻……东与吐蕃、党项、茂州接，西属三波诃，北距于阗，
东南属雅州罗女蛮、白狼夷"。把两个女国的疆域连在一起看成一国，显然是错误的。弄清两个女国
的区别，知道与羊同地望相同的仅是苏毗，羊同即苏毗女国也就无可怀疑了。而古格王国也就是在苏
毗女国旧地建立起来的。慧超因为未亲至其地，皆记自传闻。在嬾兰达罗国听说雪山东有苏伐剌拏瞿
呾逻国。是以出产名其国。至迦叶弥罗，听说隔山有杨同国，是以地名其国。因在两地所闻，故所记不同，
其实二名所指是一国。在西藏历史文书中也有关于苏毗的记载。约在6世纪中叶以前，苏毗逐步统一
藏北高原，成为西藏各族名义上的共主。后来，苏毗女王达甲卧（义为白虎）政治上独断专横，遭到
贵族大臣反对，被杀害，拥立小王赤邦松，因此发生内乱。原女王支持者暗中和雅隆赞普达布聂赛相
通，策划攻取苏毗。在敦煌藏文历史文献《达布聂赛传略》上，记述了这一经过："当雅隆部落达布聂
赛赞普之时，在邻邦的年噶旧堡有孙波主达甲卧；在補哇的尤纳地方有孙波主赤邦松。达甲卧为人昏庸，
听信奸邪，以善为恶，以恶为善，不纳贤良忠言，对敢于直言劝谏之臣则处以非刑。因此君主昏昏于上，
臣属惴惴于下，互相猜忌，离心离德，臣属百姓皆生怨恨之心。一次，有个叫年•吉松纳布的大臣劝谏
达甲卧说：王之所为，皆反常规。国政日非，风俗日坏，平民贫敝，邦将灭亡。如不悔改，恐不堪设想。
但是，达甲卧不听良言，反说：此话反上有罪。将吉松纳布罢官废为百姓。吉松怀恨，乃杀达甲卧而投
赤邦松。赤邦松大喜，封地、赐奴以赏吉松。"后，娘氏（吉松之奴户）、韦氏（赤邦松之怨臣）、农氏
（韦氏舅）三姓即以才崩纳僧为使者向布聂赛联系输诚，达布聂赛说：我虽有一妹侍在孙波主跟前，
但是我愿从你等所请。于是娘、韦、农三氏为与达布聂赛盟誓而至钦哇官。白日隐藏在密林深处，夜晚

关于苏毗，《隋书·西域传》称："女国，在葱岭之南，其国代以女为王。王姓苏毗，字末羯，在位二十年。女王之夫，号曰金聚，不知政事。国内丈夫唯以征伐为务。山上为城，方五六里，人有万家。王居九层之楼。侍女数百人，五日一听朝。复有小王，共听国政……人皆披发，以皮为鞋。课税无常。气候多寒，以射猎为业。出鍮石、朱砂、麝香、牦牛、骏马、蜀马。尤多盐，恒将盐向天竺兴贩，其利数倍。亦数与天竺及党项战争。其女王死，国中则厚敛金钱，求死者族中之贤女二人，一人为女王，次为小王。贵人死，剥取皮，以金屑和骨肉置于瓶内而埋之。经一年，又以其皮内于铁器埋之。俗事阿修罗神，又有树神。岁初以人祭，或用猕猴。祭毕，入山祝之，有一鸟如雌雉来集掌上，破其腹而视之，有粟则年丰，沙石则有灾，谓之鸟卜。开皇六年，遣使朝贡，其后遂绝。"《新唐书·西域传》也称："苏毗本西羌族，为吐蕃所并，号孙波，在诸部最大。东与多弥接，西距鹘莽硖，户三万。"约在6

潜入钦哇宫中，共立盟誓，密谋里应外合之策。此事为百姓所觉察作歌咏之曰：人好呢马也强，白日呢林中藏，夜间呢入钦官，敌人呢抑友朋。"正在这时，雅隆赞普达布聂赛病故，其子伦赞弄囊继位，约在620年领精兵一万发动奇袭，在内外夹攻的情势下，女王赤邦松及大臣吉松纳布被杀，王子芒布杰逃往北方突厥。苏毗东部藏传地区首领穹波·邦色投降。在藏文《纳日伦赞传略》上也记述了这一事实。"达布聂赛之子伦赞与伦果兄弟，继父之志，与赤邦松的臣属娘氏、韦氏、农氏等重续前盟，约定日期，里应外合，最后消灭了孙波，赤邦松之子芒布杰逃亡突厥。自此雅隆部落的疆域和权势获得巨大发展。娘氏、韦氏等作歌以颂其事，并上赞普尊号曰：政比天高，权比山坚，可号纳日伦赞"（藏文"纳"意为天，"日"意为山）。《迦叶弥罗国史》也曾记载有："国北隔山有女国（Strirajya），第八世纪初叶，拉利他迭多（Lalitaditya）曾征服之，王没叛去。"吐蕃也以羊同为北进安西四镇之基地。高宗仪凤三年，吐蕃尽收羊同、党项及诸羌之地，经过勃律攻陷于阗、龟兹等四镇。长寿元年武威总管王孝杰大破吐蕃，克复龟兹、于阗、疏勒、碎叶四镇。开元十年（722），吐蕃又攻小勃律，北庭节度使张嵩遣疏勒副使张思礼率蕃汉马步四千人赴援，杀其聚数万，此征之后，吐蕃不敢西向。但开元二十二年（734），勃律又为吐蕃所破。《唐书·高仙芝传》称："小勃律，其王为吐蕃所诱，妻以女，故西北二十余国皆羁属吐蕃。"天宝六载（747），高仙芝以步骑一万讨勃律。吐蕃数万屯娑勒城。仙芝夜引军渡信图河，命李嗣业率步军于绝险处先登，大破守军。遂长驱至勃律城，擒勃律王、吐蕃公主班师，西域诸国复归向。天宝八载（749）吐火罗叶护失里怛伽罗献策，宣慰个失密王共破勃律。天宝十载（751）高仙芝生擒吐蕃大首领。天宝十二载（753）安西节度封常清讨大勃律。这一时期吐蕃对安西四镇侵犯仍不断。苏毗王没凌赞不堪其扰，欲举国内附，被吐蕃所杀。天宝十四载（755）正月苏毗王子悉诺逻率其首领数十人奔陇右，节度使哥舒翰派人护送至京，在奏章上谈到："苏毗一蕃，最近河北吐浑部落，数倍居人。盖是吐蕃举国强授，军粮兵马，半出其中。自没凌赞送款事彰，家族遇害二千余人。悉其种落，皆为猜阻。今此王子又复归降，临行事泄，还遭掩袭，一千余人悉被诛夷，犹独与左右苦战获免。且吐蕃、苏毗互相屠戮，心腹自溃，灭亡可期。但其王逆逆归仁，则是国家胜事。付望宣付史馆，旌其慕化。"玄宗从之，四月癸巳，以苏毗王子悉诺逻为左骁卫员外大将军，封怀义王，赐姓李，名忠信，其属官赐各有差。但是吐蕃一直在西域派有驻军，直到吐蕃赞普可黎可足被害，王室分裂，在唐咸通七年（866）与回鹘交战失败，稍最后撤离西域。869年奴隶平民大起义爆发，吐蕃王朝也随之崩溃。

5

世纪中叶以前，苏毗由于和西域各国及印度通商，经济文化发展较快，逐步统一藏北高原，成为西藏各族名义上的共主。后来，苏毗女王达甲卧独断专横，被杀害。苏毗因此发生内乱，后被吐蕃所灭。吐蕃赞普灭苏毗后，因为宠信苏毗降臣，受到下属妒恨，被毒死。苏毗旧贵族乘机复辟，重新占领大部地区。这之后，苏毗在政体上有所变化，改以男性为王，并以国王所在地羊同为国名。另外《唐会要》卷九十九上的记载也可补充一些史实："大羊同，东接吐蕃，西接小羊同，北直于阗，东西千里。胜兵八九万。辫发毡裘，畜牧为业。地多风雪，冰厚丈余。物产与吐番同。无文字，但刻木结绳而已。酋豪死，抉去其脑，实以珠玉。剖其五脏，易以黄金。假造金鼻银齿。以人为殉。卜以吉辰，藏诸岩穴。他人莫知其所。多杀牦牛羊马，以充祭祀。其王姓姜葛，有四大臣分掌国事。"羊同王李迷夏以四大臣加强四大部落的控制，经济有所发展，国力亦随之增强。早在吐蕃之前，已于贞观五年（631）遣使入京。羊同与吐蕃间屡有争战，羊同也与天竺经常交战。松赞干布的父亲纳日伦赞曾攻伐羊同，但未深入其境。松赞干布迁都逻些，建立吐蕃王朝之初，与羊同联姻结好，将其妹赞蒙赛玛噶德嫁给李迷夏为妃。贞观十五年（641），松赞干布迎娶文成公主，羊同也派有使者一同来京。后因羊同王长妃专宠，不礼吐蕃公主，赞蒙赛玛噶德愤恚，在接见松赞干布使节时，约其兄攻打李迷夏。在贞观末年（约647）松赞干布下令发兵攻羊同，统其国政。羊同自此成为吐蕃部属。

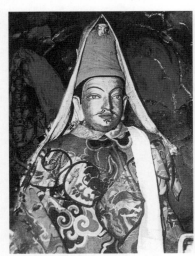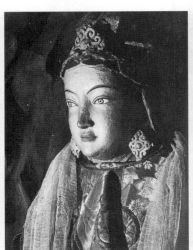

左：图1　松赞干布像　吐蕃时期（7—9世纪），泥塑彩绘，高约150厘米，西藏拉萨布达拉宫法王洞　采自金维诺主编《中国藏传佛教雕塑全集》卷一，北京美术摄影出版社，2001，图12
中：图2　文成公主像　吐蕃时期（7—9世纪），泥塑彩绘，高约140厘米，西藏拉萨布达拉宫法王洞　采自金维诺主编《中国藏传佛教雕塑全集》卷一，图13
右：图3　尺尊公主像　吐蕃时期（7—9世纪），泥塑彩绘，高约140厘米，西藏拉萨布达拉宫法王洞　采自金维诺主编《中国藏传佛教雕塑全集》卷一，图14

除交纳贡赋和提供兵源外，其政权组织依然保留。而羊同英勇善战，又产良马，为吐蕃进行扩张的后援基地，史称"军粮兵马，半出其中"。

在羊同以西的迦湿弥罗（亦称为罽宾），佛教早已盛行，纪元前1世纪七十年间该国高僧毗卢折那即来于阗传小乘教；法护于永康元年（300）七月二十一日译成之贤劫经十三卷，其梵本即得自罽宾沙门；西域沙门智山永嘉元年（312）来中原，师事竹林寺比丘尼净检，建武元年（335）赴罽宾学禅；龟兹名僧佛图澄曾赴迦湿弥罗修学，鸠摩罗什亦曾于352年赴彼师事沙门盘头达多；其后迦湿弥罗高僧如僧迦跋澄、僧迦提婆、昙摩卑闇、僧迦罗义、昙摩耶舍、弗若多罗、卑摩罗义、佛驮耶舍、佛驮什、昙摩密多、求那跋摩等曾先后来华从事译经弘法；罽宾王族师贤曾任北魏僧统；中国僧徒智猛、法勇、智严、慧览等数十人曾赴彼游学。这一方面说明迦湿弥罗佛事之兴盛，同时亦说明迦湿弥罗与中国佛教关系之密切。后厌哒征服西域诸国，殆二百年间迦湿弥罗与中国佛教之交往中绝，至631年玄奘至此，佛教虽仍有流行，已非纯粹佛教国家，其后王玄策、慧超、悟空曾先后至此；7世纪末，迦湿弥罗沙门佛陀波利、宝思维、尸利难陀设等来华译经传道，而彼等所译经典多为密教，知其国密教已盛行。这对临近之羊同等地区佛教亦应有所影响。而同时杨同又为本教之发祥地。杨同国王丧葬藏诸岩穴，杀牲祭祀，以人为殉，都是本教的习俗。本教是一种原始宗教，它把世界分为天、地和地下三个部分。天上的神称为赞，地上的神称为年，地下的神称为鲁（龙）。本教还信奉阳神和战神，认为这些是附在人身的保护神。当佛教传入以后，本教虽然逐渐被佛教所代替，而本教的神祇和仪式，也融合到传来的佛教中，形成了藏传佛教的独特面貌。而佛教这种变革，由羊同逐渐影响到整个藏区的佛教及其艺术。

当羊同成为吐蕃部属，吐蕃佛教也在松赞干布、文成公主和以后金城公主以及赤松德赞等人支持下获得发展。相继在拉萨和山南等地修建寺院。松赞干布建立了奴隶制吐蕃王朝。经济有了较大发展。并且创制了文字。藏族进入了有文字记载的历史时期（图1）。吐蕃王朝与唐朝及其周围地区在政治、经济、文化上的联系迅速发展，为佛教的传播提供了有利条件。松赞干布与尼泊尔尺尊公主和唐朝文成公主联姻。尺尊公主（图2）带来了不动佛像（释迦八岁等身像）。文成公主（图3）带来了觉卧佛像（释迦十二岁等身像）和三百六十卷经典、营造工巧著作六十种。松赞干布填平大湖建造了神变寺（大昭寺）。在建寺过程中，尺尊公主又从尼泊尔招来很多手艺精巧的工匠。与

此同时文成公主也从中原招来很多良工巧匠修建热莫切神殿（小昭寺）。五世达赖在《西藏王臣记》中称："于是在绕萨神变殿堂净香室中，迎供如来不动佛主从九尊；净香室右，迎供阿弥陀佛九尊；净香室左，迎供弥勒法轮像，及其眷属八救度母；净香室南，迎供觉阿不动金刚，其眷属愤怒神及具力药叉诸神围绕；净香室北，迎供自现大悲观音主从三尊；佛像上方雕刻有六字真言，并塑有不空羂索佛、喀萨巴哩（空行观音）、世间自在、马头金刚、甘露漩明王等像；又复雕塑有二十头首龙王、喜龙王、安住龙王、夜叉、俱吠罗、五髻乾达婆、吉祥天女等像。诸像均系应各神自请而塑造者。又将苯教传说，与及轶闻掌故中所有无边化行事迹绘成壁画。然后迎请释迦牟尼佛主从各尊住热莫切（小昭寺）。"传说中的这些塑像多少反映了吐蕃早期造像的类型与组合。

762 年，寂护主持设计第一个剃度僧人的寺院——桑鸢寺。该寺于 766 年建成。因主殿上、中、下三层分别依印式、汉式、藏式建成，亦称为三样寺。赤松德赞亲自主持了破土奠基、开光典礼。莲花生参加了修建工程。桑鸢寺仿照印度欧丹达布梨寺（Otantapuri）按佛教对世界的设想布局。主殿中央效须弥山形，先建一阿利耶巴洛洲，其中主尊为圣观世音。右为救度母，左为具光母。再右为六字大明，左为马头金刚。主眷共五尊。大首顶下殿，其中主尊为自黑宝山迎来之石像。右为慈氏、观世音、地藏、喜吉祥、三界尊胜忿怒明王；左为普贤、金刚手、文殊、除障、无垢居士、不动忿怒明王。主眷共十三尊，依西藏法造之。又建中殿，其中主尊为大日如来。右为燃灯，左为慈氏，前为释迦牟尼、药王、无量光。其左右为八大菩萨近子、无垢居士、喜吉祥菩萨、忿怒尊刚与根。依支那法建造之。在秘密殿中画十方如来等像。上殿，其中主尊为大日如来。于每一面，有二眷属八菩萨近子。内中佛像，有菩提萨埵、金刚钟等十方佛菩萨、不动明王、金刚手。依印度法建造之。上面顶盖，以锦缎绣花纹。四角喜吉祥佛，有菩萨眷属围绕。赤松德赞要求按藏族风格绘塑诸佛菩萨，以吐蕃男女塑造了观音、摩利支天、度母、护法神、马头明王；这时的金铜佛像大部供在桑鸢寺格吉金铜佛殿中。桑鸢寺几经火灾重修，造像已无存，仅能从文献记载了解其概况。而从吐蕃时期遗存下来的金铜造像和擦擦等仍可了解到这一时期雕塑艺术的大体成就。

藏语擦擦是指拓模泥像，拓模泥像源自印度，北朝时期已经西域传至中原，唐以前称之为善业泥像，新疆、河西走廊、西安等地均有发现。在古代于阗拉瓦克佛寺遗址（今新疆和田东北龙喀什河对岸沙漠中）出土有模印泥佛像，

图 4　金刚座释迦牟尼佛　后弘初期（11世纪），红陶，高 7.1 厘米，宽 5 厘米，西藏拉萨　采自金维诺主编《中国藏传佛教雕塑全集》卷四，北京美术摄影出版社，2001，图 5

形制完整，高髻大耳，着通肩袈裟，带翼状焰肩，衣纹稠叠，头光作圆圈三道，手作定印，结跏趺坐。有的贴在佛像头光上的模制小坐佛像，周身作莲瓣纹光环。这些模印泥像约为 5 世纪作品。在和田县城附近也出土有模印泥佛，在巴楚吐木休克佛寺遗址也有出土。在天水麦积山石窟散花楼崖面和七佛阁墙面都砌有方形模印泥像，麦积山第 31 号龛有上下两列拓模佛像，每列五铺，中间一铺佛着袒右袈裟，手作定印，结跏趺坐于狮子座上；两侧二铺为同一模拓佛像，佛着通肩袈裟，手作定印，结跏趺坐于狮子座；外侧佛像亦为相同模拓佛像，佛着褒衣博带式袈裟，手作说法印，坐于狮子座。这是内地所能见到的最早的北周时期的拓模佛像。制作规范，体量较大。而吐蕃时期的擦擦，随手捏塑，形体较小，而模印亦精（图 4）。这一时期的金铜造像虽遗存不多，仍能窥见到吐蕃艺术家在雕塑艺术上的成就。

　　流传下来的吐蕃时期的金铜造像，有周边传入的，也有外来工匠在当地制作和藏族工匠仿制的。据《拔协》等藏文古籍记载，汉地、于阗、尼泊尔、印度等地工匠都曾在藏地工作，各地造像形制和技术都有所传授。同时，由于吐蕃历史上曾统辖其临近地区，所以这时期金铜造像的外来形式影响中，实际上已逐渐具有藏族造像的本土特色。

　　可黎可足（815—838 年在位）进行了藏文文字规范化，统一译名，编成译书目录。《丹噶目录》收入书目就有六七百种。他还大力发展佛教，用玉

石建佛寺，支持译经。这些活动在当时条件下，促进了文化的交流和发展。可黎可足主张与唐朝和盟，历史上有名的唐蕃最后一次和盟就是在他执政时期。这时，敦煌在吐蕃统治下，佛教有进一步发展。石窟兴建的规模几乎直追初唐盛世。有名的七佛堂、独刹神堂都是修建于此时。在造像仪式上，除了继承前代的多种经变，又增加了新的图样。文殊普贤变的绘制，其精美程度达到新的高峰。并且在经变的世俗人物中，出现了吐蕃赞普的形象，使古老的维摩变具有了新的时代气息。敦煌吐蕃时期壁画虽然大部分仍是当地匠师绘制的。但是这时出现了不同于中原传统的藏式图像，这一方面是有藏式粉本的传入，同时也会有藏区的匠师来到敦煌，参加了佛教造像塑绘。敦煌藏经洞保存下来的吐蕃时期的绢幡画，对于了解吐蕃时期的艺术也提供了宝贵资料，这些都是探索吐蕃佛教造像艺术的重要依据。

以后朗达玛禁佛，卫藏佛教遭严重破坏。寺院被封闭或拆毁，僧侣散尽。只有在吉祥流泉山（地在今曲水县雅鲁藏布江南岸）静坐的三名僧人藏饶赛、约格琼、玛释迦牟尼，带上佛经，逃到青海多康地区，从事传教授徒，得以把吐蕃佛法延续下来。10世纪初叶，西藏经济在人口比较集中、较发达的河谷农业区获得了发展。在新的经济关系的促使下，佛教又逐步得到流传。王室后裔永丹第六世孙意希坚赞又派遣鲁麦·喜饶楚臣等十人（卫地五人、藏

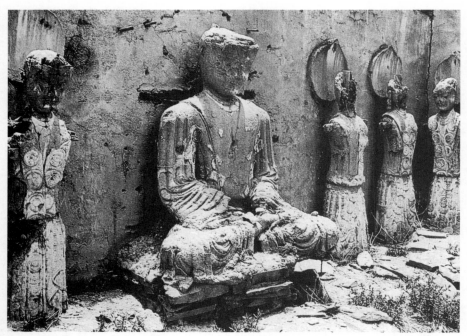

图5 无量寿佛与胁侍 后弘初期（11—12世纪），泥塑彩绘，西藏康马艾旺寺无量寿佛殿 采自金维诺主编《中国藏传佛教雕塑全集》卷一，图21

地三人、阿里二人）去多康学佛，975年左右返回西藏。在地方势力支持下在卫藏建立了一批寺院。其中著名的有夏鲁寺（1027）、萨迦北寺（1073）、扎塘寺（1081—1093）、那塘寺（1153）、丹萨替寺（1158）、止贡寺（1180）、八蚌寺（1183）、艾旺寺（图5）、江浦寺等。传戒授徒，佛教得以复兴。这时佛教经过与本教长期斗争、吸收、融合，更加具有西藏本地特点。在鲁麦师徒修建的寺院中，遗存下来的扎塘寺壁画和古格王朝遗存的寺院艺术遗物，是这时地方势力崇信佛教具有代表性的作品。

扎塘寺原名阿丹扎塘寺，意为五有扎塘寺，是格西扎巴·烘协于1081年开始兴建的。格西扎巴·烘协是赤松德赞大臣钦多杰哲穹的后裔，原名香·达操，出生于壬子年（大中祥符五年，1012，幼年牧羊，后出家起名协饶嘉（智胜），修建了许多寺院。后讲说《密续经释》，并造胜乐金刚和喜金刚像十万尊，在雅陇地方获得格西扎巴（富有的善知识）的称号。后又得荡巴桑杰及班抵达·达哇页波二师傅授，而获大智。在他年七十时为扎塘寺奠基。经九年修建，寺院大体完成。这时格西扎巴·烘协被弟子用筷子穿心而死，后期工程，由其侄郡协和郡楚二人于癸酉（1093）全部完成。扎塘寺原来是按曼荼罗（坛城）布局建造，现仅存主殿下层，主要由门厅、经堂、密室、佛殿、回廊五部分组成。门厅、经堂、回廊壁画为热振摄政时（1932至1941）维修时补绘。佛殿保存建寺后所绘壁画，为西藏所存的极为珍贵的早期壁画。佛殿在经堂西侧，三道拱形木门，门楣上有斗拱承托屋梁，门扇下部绘佛母和四大天王像，上部有三对铜狮。佛殿内有八根八棱形长柱，分四排二行排列。佛殿正壁原为佛塑像，南北两壁分列八弟子和二护法像。塑像均毁，仅存背光，可推知原来造像大体规模。佛像背光外四层彩绘，内堆塑金色头身光环，头光为火焰纹。头光之上为迦楼罗泥塑，迦楼罗四臂，口含两摩羯鱼尾，鱼头伸向左右宝莲棋木上，颈部骑一龙女。佛光两侧为壁画四菩萨八弟子。西壁佛像两侧各有佛传图两铺。在南北两壁有佛传图四铺，这八铺以佛说法为中心的佛传图，是晚唐五代时期流行的形式。这一时期西藏佛教雕塑与壁画具有明显的中原影响，显然是与多康地区传入的图像有密切关系。

923年，吐蕃王室欧松的后裔贝考赞被起义军杀死。其子尼玛衮带了三名随从及一百骑兵，逃到阿里。马年在拉若修建红堡，羊年又修筑孜托加日宫堡。并受到普兰头人扎西赞的优待。尼玛衮与扎西赞的女儿结婚，遂统治布让，成为阿里之王。后分封其第三子德祖衮到象雄地方。德祖衮有二子，由其子柯日建立了古格王朝，柯日热心佛事，把王位让给兄弟松艾，出家为僧，

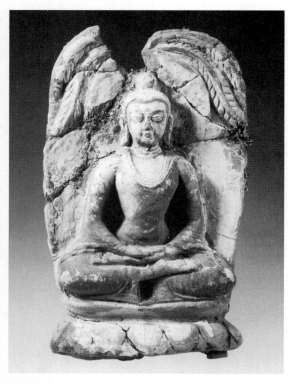

图 6 释迦牟尼佛 泥塑彩绘，高
28 厘米，后弘初期（11—12 世纪），
西藏阿里地区札达县托林寺 采自
金维诺主编《中国藏传佛教雕塑全
集》卷一，图 18

法号意希沃。在意希沃的倡导下，古格佛教逐步复兴。他曾派遣仁钦桑布和
玛·雷必喜饶去迦湿弥罗等地学密宗教法。仁钦桑布（958—1055）以后连续
出国，向印度七十五位大师学法。还请来高僧到古格协同译经。意希沃在泽
布隆附近仿照桑鸢寺修建了托林寺（图 6）和一些较小的寺院。仁钦桑布也从
迦湿弥罗邀请艺术家到古格从事佛寺修建。松艾子拉德继位后，派人前往摩
揭陀国迎请超岩寺主持阿底峡前来弘法。阿底峡（982—1054）于 1042 年到达。
阿底峡在古格布法三年，讲经、译经、著述，把戒律和密宗教理加以系统化，
对西藏佛教的发展起到很大作用。阿底峡于 1045 年去卫藏，1054 年卒于聂塘。
古格大肆兴佛，成为藏区一个新的佛教圣地。1076 年古格王孜德（沃德子）
在托林寺举行火龙年法会。有康、藏、卫各地很多有名的僧徒参加，进一步
促进了藏区佛教的发展。法会以后，不少僧人到迦湿弥罗和印度留学，并迎
请大师，先后翻译了密典《金刚顶经》《行部续法类》《量决定论》《集量论》
《量释庄严论》等典论。孜德又派峨·洛敦去迦湿弥罗学习《因明》和《慈
氏诸论》。在古格王室的倡导下，阿里地区译经建寺活动大兴。在卫藏地区，
除新建寺院，拉萨、桑耶等地寺院也恢复旧观，各地僧徒达数千人。10 世纪
至 13 世纪，这期间见于记载的藏区译师有一百六七十人，迦湿弥罗或东印度
来协助译经的僧人也有七八十人。而来西藏弘扬佛法的大师有九十多人。吐

蕃时的旧译不少依梵文原本作了校订，又新译了一些经论和晚出的密教经典。由于佛教显密主要经论已齐备，对藏传佛教思想上的系统化，修法上形成体系，准备了条件。古格王孜德以后相继承袭王位的，是其子壤德、壤德子扎喜德、扎喜德子壤勒、壤勒子那迦德哇。《王统世系明鉴》说"他们统治古格、布让、芒域等地"。表明古格曾一度统属布让、芒域两支同宗小王国。那迦德哇之子赞秋德去亚泽为王，在古格仍保持有地方政权，在继续弘扬佛法，并不断修建佛寺，发展着具有特色的古格佛教文化。【2】

由苏毗女国、羊同王国到建立古格王国，虽部族战争连年，但佛法的传播却连绵不断。是藏区最早敬奉三宝、有寺有僧的地区，也是最早吸收当地原始本教因素，形成具有藏传佛教艺术特色的地区，对藏传佛教及其艺术的发展具有重大意义。

古格王国遗存的佛教寺院和石窟遍及阿里各地。古格都城在札达县札布让区象泉河畔。河谷两岸山峦层叠。都城依山修筑，四面峭壁悬崖，形势险要。意希沃建立的托林寺在古格王城东十二公里的象泉河畔，东嘎石窟和皮央石窟在托林寺北偏西约四十公里，东嘎石窟残存约一百五十九窟，皮央石窟现存近千窟。这一地区的石窟和新疆石窟一样多建在沙岩上，多为泥塑和壁画窟，残存塑像极少，只在东嘎石窟等处有佛像残存。托林寺是古格王国最早的寺院。寺内经过历代修建，总平面东西长，南北窄，分殿堂、僧居、塔林三部分。僧居在殿堂南北两侧，塔林在寺院之北和西北。殿堂有迦萨殿、弥勒殿、十八罗汉殿、白殿、集会殿、护法神殿和讲经台、嘛呢等建筑。迦萨殿正中为方殿，安放坛城和郎姆那佛像。四向设四殿。周围环绕回廊。外围东向为

【2】那伽德哇以后的古格历史在藏文史籍中失载，仅一些教派史提到几位古格王曾作过圣山（冈仁波齐峰）的施主，如1216年古格王赤·扎西德赞。其后的古格王赤·扎西旺久（其子为班贡德）、赤·扎巴德（王妃桑珠杰母）、索朗伦珠、扎西衮、吉丹旺久、扎西贡、赤·扎巴扎西都作过圣山施主。古格与拉达克常有战事发生。因此《拉达克王统记》也提供了一些有关的史料：约在15世纪初，拉达克的第十七代王路喜曲丹曾发动对古格的战争；二十代王次旺朗杰也曾进攻古格；16世纪上半叶，古格王吉丹旺久采取和亲政策，将女儿嫁给拉达克第二十一代王甲央朗杰为妃，双方关系有所改善；但拉达克第二十二代王僧格南杰约在1594年又曾发动对古格的战争。1594年，天主教神甫安德拉德带修士玛金斯进入古格，古格王赤扎西巴德应允传教士在古格传教，并资助修建教堂。这些活动引起了上古格王弟为首的僧侣集团的强烈不满。1630年，国王患病，安德拉德又奉命返印度就任果阿地区大主教，僧侣集团乘机发动暴乱，对传教士和国王不满的贵族也投入了斗争，并引进拉达克军队。拉达克王僧格南杰派兵攻入阿里，任命其子英扎普提南杰统治古格。古格王国至此终结，都城沦为废墟。后来，五世达赖罗桑嘉措派扎什伦布寺喇嘛甘丹次旺领兵进攻拉达克军，在1682年前后，拉达克军队被驱逐出境，此后始在阿里设宗管理。

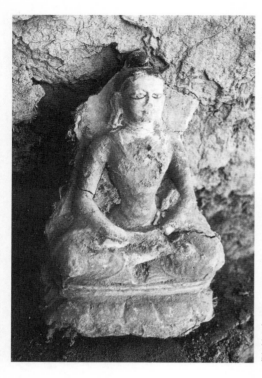

图 7　禅定印阿弥陀佛　后弘初期（11—12世纪），泥塑彩绘，高 27 厘米，西藏阿里地区札达县托林寺　采自金维诺主编《中国藏传佛教雕塑全集》第一卷，图 19

门厅，供养释迦牟尼和十八罗汉。东西北三向各有殿堂五座，外围四角建高约十三米的四座塔。萨迦殿共有二十三座佛殿，中心方殿象征须弥山，四向的四组殿堂代表四大洲。四角的小塔象征四天王。各殿多有转经回廊。集会殿位于寺东南端，平面呈凸字形，东部为经堂，西部为佛殿。经堂面阔七间

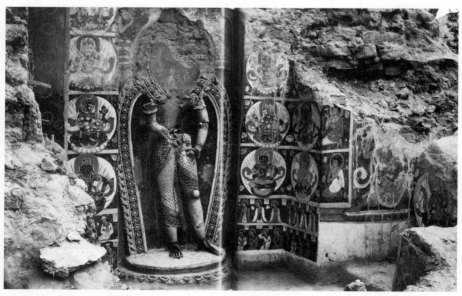

图 8　残损龛室与菩萨彩塑残件　后弘初期（11—12 世纪），泥塑彩绘，西藏阿里地区札达县托林寺　采自金维诺主编《中国藏传佛教雕塑全集》卷一，图 43

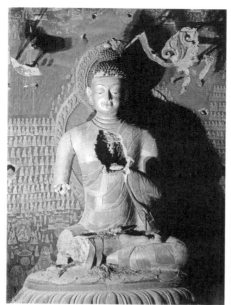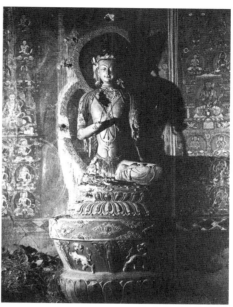

左：图9 释迦牟尼佛 元代（13—14 世纪），泥塑鎏金彩绘，像高 195 厘米，须弥座高 148 厘米，
西藏阿里地区古格白殿 采自金维诺主编《中国藏传佛教雕塑全集》卷一，图 57
　　右：图10 菩萨 元代（13—14 世纪），泥塑鎏金彩绘，像高 170 厘米，座高 128 厘米，西藏
阿里地区古格白殿 采自金维诺主编《中国藏传佛教雕塑全集》卷一，图 59

进深四间；佛殿面阔五间，进深四间，殿堂内壁满绘壁画。白殿在集会殿东
北，平面呈长方形，北部突出一内殿。殿内四十二根立柱，正门作曼荼罗刻饰，
保存得较为完好。以上二殿壁画形象优美，是古格壁画中的具有代表性的作
品（图7）。护法神殿残存有护法神像和坛城图，是密宗造像中的珍品，形象
健劲，孔武有力。（图8）普兰县科迦寺是古格王室修建的第二座大寺院。由
强巴拉康、日松贡巴殿和僧舍组成。强巴拉康殿内造像和壁画均已无存。门框、
门楣木雕表现佛、菩萨、飞天、佛传故事等，极尽精巧之能事，为古格雕塑
艺术中的珍品。日松贡巴殿供有文殊、观音、金刚三尊铜像，龛两侧为壁画
八大弟子。托林寺和科迦寺是阿里地区七十多座寺院中的最早最具有代表性
的庙宇。在托林寺也发现有残存的金铜造像，这些造像体现了这一时期古格
金铜艺术的杰出成就。

　　保存得最多最为完好的是古格都城的寺院，依山构筑有三百多殿堂、房
屋、数百洞窟。山顶宫城有国王的冬宫和夏宫，以及三座佛堂。王宫大殿遗
址居于正中，平面成凸字形。大殿仅剩四垛高墙。内部西壁原为立佛，两侧
为八大弟子塑像，现均已残毁。正殿北约二十五米处，为贡康洞。平面为梯形，
龛内主尊原为四臂依怙塑像，已残毁。四壁满画护法神像。在贡康洞北约五
米处，为曼荼罗殿。平面为方形。门樘雕饰精丽，殿堂中部坛城塑像已毁，

仅存方城圆台。四壁彩绘尚完好。

在遗址东北角山坡上的寺院区，保存较好的佛殿有白殿、红殿、大威德殿和度母殿等。白殿为土木结构的单层平顶藏式建筑。平面呈"凸"字形，面阔七间、进深八间，殿内分东西六排、南北七排，布置有三十六根方柱，柱头及柱上替木均雕绘。白殿原有塑像二十三尊，现存残像十一尊，另残存像座八。（图9）内殿塑像主尊原为一佛二胁侍。内殿东西壁上部原有影塑，残存护法坐像，制作极精。大殿塑像与壁画风格相同，端严秀丽，修长挺拔，形神各异。为阿里地区仅存的较完整塑像。与西藏其他地区的造像风格迥然不同，其制作之精致、造型之优美，是同时期作品所难以匹比的。（图10）佛偏袒右肩，外着袈裟，结跏趺坐，庄严而内显慈祥；护法神像身裸披帛，璎珞环佩，形体健劲而仪态威严。在每铺塑像的后壁，绘有与主尊相关内容的壁画，塑像与壁画形成一个有机的整体。而北壁一尊佛像后绘的却是吐蕃和古格王统世系图。这些画像为我们留下了极为珍贵的历史资料。在塑像躯体内曾发现有手抄经卷，上有"国王吉丹旺久及王妃长寿健康"的题辞和祝愿王国国政兴旺的祈祷文。这是塑像时放入体内的藏经，可知造像年代是古格王吉丹旺久时期。白殿当建成于15世纪末至16世纪初、相对安定的吉丹旺久王时期。

红殿晚于白殿，约建于16世纪上半叶。曼荼罗殿和大威德殿又晚于红殿，约为16世纪下半叶所建，度母殿最晚，约建于古格王国破灭前。红殿位于白殿之南，亦为土木结构单层平顶藏式建筑。平面呈长方形，殿内南北六排、东西五排分置三十根方柱，柱头及柱上替木雕绘佛像及莲瓣花饰。殿内原有两彩绘塔，现已残。西壁布置佛像，大型塑像均残毁，仅存一主供须弥座及左右长条像座，原来塑像似为佛及弟子像。后壁上原有四十四尊悬塑，仅残存三尊，均为小坐佛。其余三壁均满绘壁画。古格故城遗址和托林寺等地曾发现大量擦擦，佛、菩萨形象精美，宽肩细腰，衣裙贴体；护法体格健硕，有强劲的动态；亦有佛塔及经咒擦擦出现。擦擦上的佛及菩萨等形象与彩塑和金铜造像，都显示了迦湿弥罗和阿里地区长期交流所形成的藏传佛教艺术特色。

山南扎塘寺和古格寺院的这些优美精丽的早期艺术遗存，不仅是探讨古代西藏艺术成就的瑰宝，也是研究西藏历史和文化的重要珍贵遗迹。藏人到印度、迦湿弥罗取经，迎请高僧前东译经弘法，邀请外来工匠参与建寺制作佛像，同时将技艺传授给本地匠师。当时，把接受外来形式的作品多称之为"梵像"，实际上，"梵像"既有外来作品和外来匠师在西藏的制品，也指接受影响的一些当地工匠作品。外来艺术形式对藏传佛教艺术有其影响，并成为

藏传佛教艺术风格的组成部分，这反映了历史上民族间相互交融和文化上的相互渗透。藏西北部由于和迦湿弥罗临近地区政治上与艺术上的相互关系密切，文化上的相互交融，形成了富有特色的古格王国艺术风格。造型趋于写实，有的典雅富丽，虔静传神，有的形态凶猛，动感强烈，富于生命力。体现了朴素率真的审美情趣及浓郁的地方艺术特色；尼泊尔与藏南地区在历史上也是血肉相依，在文化上相互交融，在艺术上形成了相近的特色。有的娴雅文静，婉约柔和，有的朴拙粗犷，雄浑健劲，富有生气。这时藏传寺院艺术在形象塑造上善与恶、美与丑对立面的统一，装饰图案中形式变化与色彩对比上的创意，都显示出艺术家的杰出才华。藏传佛教艺术既蕴含着密宗思想的深沉的内涵，而又在造型艺术上形成了富有民族特色的传统。在佛寺艺术中现实人物和活动被表现，又进一步丰富了宗教艺术的内容。

10 世纪后，阿里、康区直到卫藏的整个藏族地区，佛教得到复兴和发展，佛教徒增加到数千人。但是，由于政治上割据势力各自为政，佛教活动也是分散、自流的。教理和修持方式都不一致。随着经济的发展，在 11 世纪中叶开始，直到 15 世纪初，由于各地佛教徒在显宗教义和密宗修持方面形成了各自的体系，在教理和仪式上也出现了差别。这就为西藏佛教产生各种教派准备了条件。教派的形成与竞争，在当时的条件下，也影响到藏族文化在某些方面的发展。

宁玛派渊源较早。密宗在八九世纪从印度正式传入，传授密法单独秘密进行。禁佛时，密宗依靠家族秘密相传的方式延续下来。到 11 世纪，素尔波且祖孙把传授的经典整理成系统，并开始建立寺院。在绒·郊吉桑布、隆钦饶绛巴等人的弘法下，宁玛派在 13 世纪获得一定发展。宁玛派传承的《伏藏》，如《五部遗教》《莲花生遗教》等书对研究吐蕃史具有价值，其中还有一些医术和译自梵文的经典。桑鸢寺是最早传授宁玛派密法的寺院，宁玛派寺院共同供奉的神像有出世五部：文殊、莲花、真实、甘露、金刚橛；世间三部：差遣非人、猛咒诅詈、供赞世神。这些神像，后三部吸收本教影响较多。

噶当派是阿底峡弟子仲敦巴创始，以佛的一切言教（显密经论）为修法的指示和教导，1056 年建热振寺后，逐渐发展起来。在 13 世纪晚期纳塘寺僧迥丹惹迟把本寺收集到的佛经编订为《甘珠尔》《丹珠尔》，是编纂最早的藏文大藏经。噶当派寺院艺术在某些方面吸收了中原影响。噶当寺制作的金铜造像有其特色，被称为噶克达穆（噶当）琍玛（金铜像）。

萨迦派是信奉由贡却杰布家族传布下来的"道果"密法为中心的教派。

萨班·贡噶坚赞时，萨迦派直接控制政治、经济，是政教合一的地方势力。萨班的侄子八思巴是萨迦第五祖，1260 年八思巴被元朝封为国师。西藏与内地关系更为密切，内地文人、工匠也相继入藏。造纸、建筑及各种技术也不断传入。1264 年元朝设置总制院，掌管全国佛教和藏区事务，八思巴兼领总制院事。1268 年他奉命创制蒙古新字（八思巴蒙古文），加封为帝师、大宝法王。八思巴 1284 年去世。一生活动推动了蒙藏、藏汉民族之间的文化交流。萨迦派在蒙古、汉地、康区、安多及卫藏各地都曾建寺院。但仅有著名的四川德格贡钦寺遗存下来。该寺的印经院建于 1550 年，保存有经书一千多种、刻版十八万多块。有极精致的版画留存下来。

噶举派是注重口传的教派，传承应成中观论，注重修身，最主要的教法是讲"大印"。噶举派有许多支派，噶玛噶举创立了活佛转世制度。凉州、宁夏地区自 11 世纪至 13 世纪由西夏王朝统治，宗教上即以藏传佛教为主。噶举派从都松钦巴（1110—1193）开始，在西夏就有影响。都松钦巴派遣弟子格西藏波瓦来西夏，被尊为上师，传授经义、仪轨和译经，进一步密切了这一联系。出土的西夏藏传佛教文物也反映了这一关系。黑帽二世噶玛拔希（1204—1283）由四川西部北上传教，曾建寺于宁夏、内蒙交界处。之后又到灵州和甘州一带传法建寺，大大增加了噶玛派的影响。黑帽系第四世活佛乳必多吉在 1359 年过宗喀、凉州时，曾在朱必第寺讲法，1360 年到大都为元顺帝父子授金刚亥母灌顶，并传授方便道，约在 1364 年启程返藏，沿途建寺塑像。黑帽系第五世活佛被永乐帝赐号如来（藏语即得银协巴），并封大宝法王（1407），所受礼数高于明对萨迦派的大乘法王、格鲁派的大慈法王，由此确立了噶举黑帽系活佛宗教领袖的地位。噶举派从 1354 年取代萨迦派地方政权，掌握西藏政治、宗教达两个多世纪。直至 16 世纪才被黄教取而代之。噶举派僧人不少在文化上有所贡献。乃囊寺第二世活佛巴俄祖拉陈瓦（1503—1565）的《贤者喜宴》是有名的历史著作。蔡巴噶举的噶德衮布曾七次到过内地，把内地的刻版印刷技术带到藏区。他的孙子贡噶多吉以编纂《甘珠尔》而知名，并在 1246 年写成研究藏族古史的要籍《红史》。其他教派如觉囊派的多罗那它（1575—1634）的《印度佛教史》夏鲁派的布顿·仁钦珠（1290—1364）的《布顿佛教史》和《丹珠尔》，以及廓诺·迅鲁伯（1392—1481）的《青史》都是有名的著作。

宗喀巴（1357—1419）提倡僧人断绝与世俗的联系，严守大乘戒律。并著《菩提道次第广论》《密宗道次第广论》，作为宗教改革的理论基础。1409 年于

拉萨发起传召大会，一万多藏区各地佛教徒参加。并在拉萨建甘丹寺，创建了格鲁派。宗喀巴弟子绛央却杰在1416年建成哲蚌寺，绛钦却杰1418年建色拉寺。绛钦却杰（1352—1435）曾代表宗喀巴到北京，被封为"西天佛子大国师"。带回的朱印刻本藏文大藏经、栴檀木雕十六罗汉都存在色拉寺。1434年明朝封为大慈法王（绛钦却杰即大慈法王的意译）。从他开始，黄教为沟通藏汉、藏蒙民族关系起到有益作用。宗喀巴和他的弟子一样都重视寺院的兴建和寺院艺术。他停留在沃卡的精奇寺时，重塑了觉卧佛像。并且将年久漫漶的壁画，让工匠重新画过。

　　13世纪后，西藏统一于元朝中央政府管辖下，萨迦派教主成为地方政教合一的首领。其后，明代的帕竹噶举、清代格鲁派先后执掌政教大权。在相对统一的局面下，在艺术上逐渐出现统一的表现形式和造像样式。此后藏传艺术与内地密切交流，雕塑艺术融入大量汉地因素。萨迦南寺1280）、觉囊寺（约1300）、昌都寺（1347）、甘丹寺（1409）等修建于此时，萨迦北寺、夏鲁寺和粗朴寺等也扩建重修。

　　白居寺和白塔（菩提塔）为一世班禅克主杰和江孜法王热丹缏桑帕巴所建。塔高13层，通体白色，塔内开有108门，77间佛堂，塔寺结合，风格独特，建筑精美，为中国佛塔建筑中的杰作。据《娘地佛教源流》，白居寺开

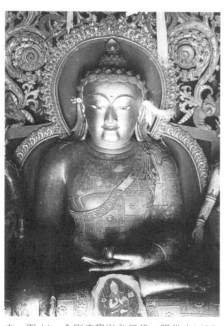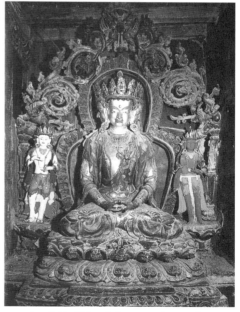

左：图11　金刚座释迦牟尼佛　明代（1427—1436），泥塑彩绘，高约160厘米，西藏江孜白居寺吉祥多门塔南无量寿宫大殿　采自金维诺主编《中国藏传佛教雕塑全集》卷一，图96
右：图12　大日如来　明代（1427—1436），泥塑彩绘，高约165厘米，西藏江孜白居寺吉祥多门塔普明佛殿　采自金维诺主编《中国藏传佛教雕塑全集》卷一，图102

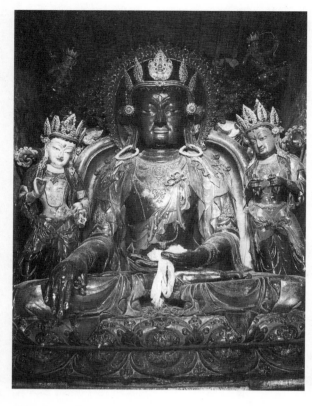

图13 阿閦佛 明代（1427—1436），泥塑彩绘，西藏江孜白居寺吉祥多门塔南无量寿宫大殿 采自金维诺主编《中国藏传佛教雕塑全集》卷一，图103

建于1418年6月，1439年完工。白居寺及其白塔集中了15世纪西藏佛教艺术各家之长，雕塑、壁画创作精美，是一座集雕塑、绘画和建筑为一体的大型艺术博物馆。（图11）据白居寺壁画题记，白居寺吉祥多门塔一层大力明王殿、二层度母殿、不空羂索殿、文殊殿、观音殿和五层南无量宫殿雕塑多出乃宁拉益坚参大师之手（图12）。他还绘制了四层智能殿的壁画。拉孜德庆的南卡桑波师徒则制作了二层善趣金刚手殿、三层持佛国王殿、有诸佛形殿、宝部佛殿、焰火金刚殿、金刚萨埵殿、四层如意殿、上师殿、戒师传承殿等处佛像（图13）。

根敦主（1391—1474）于1447年在日喀则附近建扎什伦布寺。根敦主后被追认为一世达赖喇嘛。根敦主也曾参加佛像的制作。现存扎什伦布寺措钦殿的观音、文殊塑像据说是根敦主亲手塑造的。藏北的拉堆、江孜乃宁的扎什伦布寺和拉萨的达孜是金铜佛雕造中心，拉堆的珀东·乔列南杰（1375—1451）和强巴·扎西仁钦及其弟子创作遍布各地。扎什伦布寺大经堂高11米的弥勒大铜佛就是拉堆地区纳塘大师绛曲仁钦和江孜重孜及乃宁铜匠制成的。15世纪达孜的来乌群巴（藏语音为流崇干）是拉萨名匠，金铜佛遍布各地，他所制作的造像被直称为流崇干琍玛，他曾为扎什伦布寺作大日如来、阿閦佛、

无量寿佛、宝生佛、不空成就佛、五方佛和白度母金铜像。而扎什伦布寺所造的金铜像，也被称为扎什琍玛。

15世纪初期勉塘画派创始人勉拉顿珠塑绘兼工，在萨迦江孜求艺，在多巴·扎西杰波门下，创一代新风。其著作《论典善说宝颜》《如来造像度量品》《如意宝珠》被奉为塑绘经典。扎什伦布寺的塑绘与之密切相关。其师弟钦孜钦莫在山南贡噶寺、拉萨羊八井寺、粗朴寺多有创作。造型巨大，具有特色。达布果巴协敖·噶玛斯哲（别名果云）1554年创立作坊，其雕塑成就最大，白玛噶波（1527—1592）和却英嘉措亦为能手，白玛噶波的金铜造像被称白玛噶波琍玛。其著作《品续》评论了各地金铜造像风格。

13世纪至15世纪是藏传佛教艺术更加地域化的时期，各教派的造像常具有自己的特色，由于工巧明著作、造像度量等经典的流传，造像、壁画、唐卡、擦擦、金铜佛等都迅速规范化。而擦擦与金铜佛造像类型和形态方面提供了最为广泛和丰富图样，为藏传佛教艺术建立了完善的图像体系。16世纪以后造像题材逾加丰富多样，佛像有释迦牟尼成道像、释迦牟尼、弥勒、大日如来、药师佛、无量寿佛、金刚不动佛、龙尊王佛等；菩萨有观音、莲花手观音、四臂观音、十一面观音、千手千眼观音、狮吼观音、文殊、四臂文殊、度母（多罗菩萨）、绿度母、白度母、顶髻尊胜佛母、狮面佛母、吉祥天母、空行母（瑜珈母）等；护法有天王、多闻天王、黄财神、金刚持、密集金刚、胜乐金刚、喜金刚、大威德、大黑天、马头明王、不动明王、尸陀林主等；各教派高僧造像如莲花生、宗喀巴、五世达赖、五世噶玛巴、米拉日巴、唐东杰布等也纷纷出现。（图14）大量的高僧造像表现了这时肖像的写实风格。

元、明时期西藏与内地联系日益密切，汉藏艺术双向交流，既影响到金铜造像等方面的制作，也在内地出现了大量的藏传佛教寺院和藏传佛教造像。藏族形式的塑像、造塔、用具、工艺等技术，也是在这一时期自

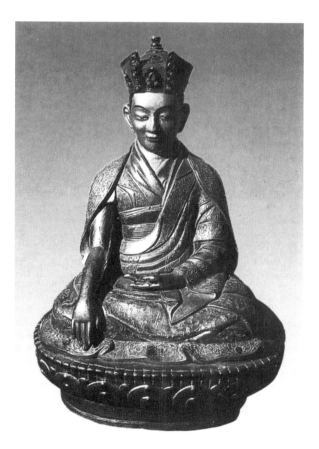

图14 噶玛巴活佛 明代（15—16世纪），铜镶嵌宝石，高约14厘米，西藏拉萨林周县 采自金维诺主编《中国藏传佛教雕塑全集》卷三，北京美术摄影出版社，2001，图119

西藏传入内地的。元朝皇室崇信藏传佛教，在宫廷内外建寺造佛，专设梵像提举司，总管塑绘土木之工，主持是尼泊尔艺师阿尼哥（1243—1306）。居庸关过街塔门雕刻（1342）是元代的杰出作品，杭州的飞来峰石造像也是开创于此时。至元十三年（1276）正月，元军入临安城，朝廷特派杨琏真伽出任江淮诸路释教统领，由是杭州成为元代在江南弘传藏传佛教的中心。飞来峰造像，创于元至元十九年至至元二十九年（1282—1292）间，主要为杨琏真伽施造。

明代对西藏实行多封众建之策，藏区各派佛教首领密切交往，促进了佛教艺术的交流。雕塑艺术创作繁荣，清初仍保持着明以来的造像传统，大量密教造像是乾隆宫廷的主要题材，工艺精湛，制作精美。这时宫廷有汉族、藏族、蒙族匠师，也有尼泊尔工匠。多种艺术因素交相影响，创造了宫廷艺术的新风格。藏传佛教的进一步东传，也使内地出现了多处藏传佛教石刻。辽宁阜新海塘山（现称海棠山）密教摩崖石刻造像是清代阜新地区第二大寺普安寺之遗存，据《阜新县志》卷二载，建寺年代为康熙二十二年（1683），由章嘉二世阿旺洛桑却丹建，造像始于乾隆年间，经历嘉庆、道光、咸丰、同治、光绪约一百多年，逐渐完成。

五世达赖时曾大规模扩建、整修大昭寺，在神殿正门两侧塑造了四大天王。以后八世达赖于藏历第十三绕回癸卯年（1783）在主殿转经廊外侧东、南、西三面，以及整个庭院新画上了壁画。1717年准噶尔部侵扰西藏。在乱战中，人民遭受巨大灾难。清朝1721年派兵护送七世达赖格桑嘉措入藏。驱除准噶尔军队，加强了对西藏的统治。1751年下令由七世达赖掌管地方政权，西藏在中央政府的支持下形成政教合一的集权统治。黄教成为占统治地位的教派，并影响到寺院建筑与壁画的制作。

各时代的艺术，都和当时的社会、思想及其他意识形态密切相关，而又互相影响，且它在发展中会随着社会历史进程不断地变革。宗教及其艺术是社会发展到一定条件下的产物，而佛教传入地域辽阔、文化取得不同程度发展的中国广大地区，外来宗教在各地传统思想和文化基础上进行了吸收和改造，既促进了与传统文化的融合，又使佛教及其艺术民族化和本土化，具有了中国特色。在中原地区，一些思想家继承而又发展了佛学，融入了儒家思想和新的学术内容。儒、佛、道在斗争中发展交流，相互融合，从而促进了文化艺术的交流与发展。佛教传入藏区，吸收原始本教的某些内容与形式，得以立足发展。而北部象雄游牧文化和南部雅隆农耕文化在与外来文化交融

中形成了独特的藏传佛教文化和艺术。佛教寺院和僧徒几乎成为藏区唯一掌握文化的领域和阶层。神秘的符咒和森严的仪轨在一定程度上限制了佛教学术思想的发展。佛教与本教的结合，也增加了西藏密宗图像怪异诡奇的特色。但是由于佛教寺院也是人民主要的文化活动场所，宗教艺术家在有所限制的范围内仍然进行了杰出的创造。博大精深的佛学内涵、优美崇高的审美理想、睿智灵巧的造型轨范、艺术匠师的杰出创意，使藏传佛教雕塑艺术在长期的发展中，积累了丰富的造型经验和美学规律，成为取之不尽的艺术创作源泉。而藏传佛教艺术遗产，以其永恒的魅力，完美的艺术体系，成为中国多民族文化中重要组成部分，为世界文化的发展作出了伟大贡献。

本文原载于金维诺主编《中国藏传佛教雕塑全集 1·彩塑卷》，北京美术摄影出版社，2001 年。

汤　池

浙江武义人，1933 年生。1961 年毕业于北京大学历史系考古专业，分配到中央美术学院美术史系任教。现为中央美术学院教授，曾任美术史系副系主任、学院图书馆馆长、中国考古学会理事。主持过多处古墓壁画的发掘、临摹和研究。爱好书法，擅长篆书。2008 年获中国美术家协会授予"卓有成就的美术史论家"称号。

代表性著作有《轨迹》，论文有《谈舞蹈彩陶盆纹饰》《西汉石雕牵牛织女辨》《秦及西汉时期的雕塑艺术》《曾侯乙墓漆画初探》《孔望山造像的汉画风格》《宣化辽墓壁画的若干地域特色》等。主持或参与编著了《中国美术简史》《中国美术全集》（秦汉雕塑卷、墓室壁画卷）、《中国陵墓雕塑全集》（西汉卷）、《中国出土壁画全集》等多部论著。

西汉陵墓雕塑艺术概述

汤池

中国西汉时期（前206—25），上起汉高祖刘邦被封为汉王，下讫更始帝刘玄覆灭，先后历时231年。

汉初约70年的历史，是社会经济从凋敝走向恢复和发展的历史，也是中央集权逐步战胜地方割据的历史。高祖初兴，在楚汉战争中为了争取同盟军，共同击灭项羽，刘邦不得不面对秦亡之后"山东大扰，异姓并起"[1]的现实，分封一批异性诸侯王。到高祖晚年，除长沙、南越、闽越得以继续存在之外，其余皆以叛变之罪加以诛灭，正如韩信所言："狡兔死，走狗烹。"[2]刘邦又"惩戒亡秦孤立之败，于是剖裂疆土，立二等之爵。功臣侯者百有余邑，尊王子弟，大启九国。而藩国大者跨州兼郡，连城数十；宫室百官，同制京师"。[3]这些同姓王，有的即山铸钱，有的围海晒盐，经济实力迅速膨胀；他们广延宾客，拥兵自重，甚至自为法令，拟于天子。这种尾大不掉之局面，到文帝、景帝时代日趋严重。"故文帝采贾生之议分齐、赵，景帝用晁错之计削吴、楚。"[4]景帝三年（前154），眼看削地之令将及吴国，吴王刘濞联络楚、赵、胶西、胶东、菑川、济南等国，公开举兵叛乱，史称"吴楚七国之乱"，这是地方割据势力和中央集权之间矛盾的总爆发。由于梁国的坚守和汉将周亚夫所率汉军的进击，这场叛乱在两个月内就被平定了。此后，诸王治民补吏之权被剥夺，诸侯王强大难制的局面得到基本解决，中央集权开始走向巩固。到元朔二年（前127），汉武帝采纳主父偃的建议，颁行推恩之令，使诸侯王得分户邑以封子弟，从而收到不行黜陟而藩国自析之目的。武帝时期，王国和侯国数目锐减，诸侯唯得衣食租税，不与政事，中央集权制得到进一步巩固。

"尝考汉室同姓众王，高祖昆弟子孙为王者凡二十国。文帝子孙为王者凡七国。景帝子孙为王者凡十七国。武帝子孙为王者凡六国。宣帝子为王者

【1】《史记·淮阴侯列传》。
【2】同上。
【3】《汉书·诸侯王表》。
【4】同上。

凡四国，元帝子为王者凡二国。"【5】迄今见诸报道已发掘的（个别系遭盗掘）西汉诸侯王及王后陵墓，据不完全统计有43座，【6】其中西汉前期15座，西汉中期19座，西汉晚期9座。这种多寡变化，恰好反映了西汉时期诸侯王由强变弱、由多到少的状况。

陵墓雕塑是借以寄托哀思、彰显权位的古代丧葬礼仪的重要形式。西汉陵墓雕塑之兴盛，是西汉时期上层封建统治集团奢侈之风与厚葬观念的产物。《盐铁论·散不足》云："古者瓦棺容尸，木板埋周，足以收形骸、藏发齿而已。……今富者绣墙题凑，中者梓棺楩椁。""古者，明器有形无实……今厚资多藏，器用如生人……桐人衣纨绨。"武帝元光元年（前134）明令推行"郡国举孝廉"制度，孝廉一科成为士大夫仕进的主要途径，更助长了社会上的厚葬之风，形成"厚葬重币者则称以为孝，显名立于世，光荣著于俗。故黎民相慕效，至于发屋卖业"【7】。

西汉朝廷设有专门机构与官吏，负责陵园地上地下所需物品的制造，从而为保证西汉陵墓雕塑的高质量，创造了有利条件。据《汉书·百官公卿表》记载，作为西汉九卿之一的少府，其属官有"左、右司空……东园匠"等十七官令丞。颜师古注曰："东园匠，主作陵内器物者也。"陪葬茂陵的霍去病墓，伴随石人、石马出土的，有篆书"左司空"石刻二品，陈直先生早已指出"左司空兼造石刻工艺"【8】。

西汉陵墓雕塑在表饰坟垄的大型石刻、小型玉石雕刻、木俑、青铜雕塑、陶俑等诸多领域，均取得彪炳史册的巨大成就，现分类概述如下。

一、表饰坟垄的大型石刻

中国的大型陵墓石刻，肇始于秦汉时期。唐人封演《封氏闻见记》卷六"羊虎"条云："秦汉以来，帝王陵前有石麒麟、石辟邪、石象、石马之属；

【5】钱穆《秦汉史》，生活·读书·新知三联书店，2005年，页262。
【6】黄展岳《汉代诸侯王墓论述》中收录西汉诸侯王及王后墓43座（刊于《考古学报》1998年第1期）。近年新发现的9座，即江苏徐州羊鬼山楚王王后墓（从葬坑）、江苏泗阳大青墩汉墓（某代泗水国王墓）、山东章丘洛庄汉墓（吕台墓从葬坑）、山东章丘圣井镇危山汉墓（可能是济南国王刘辟光墓）、山东青州谭坊镇香山汉墓（从葬坑）、北京老山汉墓（燕王或广阳王王后墓）、安徽六安双墩1号汉墓（六安国始封王共王刘庆墓）、湖南望城风篷岭1号汉墓（长沙国王后墓）、湖南望城风篷岭2号汉墓（长沙国王墓）。
【7】《盐铁论·散不足》。
【8】陈直《汉书新证》，天津人民出版社，1979年，页103、104。

人臣墓则有石羊、石虎、石人、石柱之属；皆所以表饰坟垄，如生前之仪卫耳。"据《西京杂记》《三辅黄图》等古籍记载，坐落在西安市周至县的西汉离宫五柞宫青梧观内，有两件"头高一丈三尺"的石麒麟，其胁部刻铭表明，它们原是秦始皇骊山墓上之物，可惜今已不知其下落。[9]

我国现存最古老的大型陵墓石刻，是 1985 年在河北石家庄西北郊小安舍村发现的一对踞坐石人，皆用整块青石雕刻而成，其一为男像，高 174 厘米；另一为女像，高 160 厘米。[10] 两者造型相似，皆为椭圆脸、尖下巴，大眼直鼻小口，男像单眼睑，女像双眼睑；男像头戴冠帻，女像头戴巾帽；脖颈下皆刻有斜领衣纹，腹部皆系菱格纹腰带，做双手抚胸踞坐状，雕刻技法古朴写实。那硕大的形体、炯炯的双目及张嘴欲语的表情，令人过目难忘。期踞坐抚胸姿势、着斜领衣之服饰及男女石人成对出现的组合方式，与元狩三年（前120）昆明池石刻牵牛、织女像[11] 及河北满城西汉中山靖王刘胜墓出土的男女踞坐石俑[12] 颇为相似，而与山东曲阜、四川都江堰、北京丰台等地出土做站立姿势的东汉石人明显不同。石人发现地（小安舍村）东距西汉南越王赵佗先人冢（在赵陵铺村东）约 3000 米。据《史记·南越列传》与《汉书·两粤传》记载，吕后称制五年（前 183），对南越实行"别异蛮夷，隔绝器物"的错误政策，并曾派人掘毁真定赵佗先人冢。汉文帝继位之初（前 179），对南越改行怀柔政策，在委派太中大夫陆贾再度出使南越之前，遣人赴真定修治了赵佗先人冢。鉴于这种历史背景，发现于小安舍村的这对大型踞坐石人，很可能是吕后派人掘毁赵佗先人冢时，被赵姓族人特意从陵庙中搬迁隐藏而保存下来的；或者是汉文帝派人修治赵佗先人冢时所补刻。其雕刻年代不晚于汉文帝初年，比霍去病墓石刻早半个世纪，在中国雕塑史上占有重要地位。

留存至今的第二项大型陵墓石刻，是陕西兴平道常村西面的汉骠骑将军霍去病墓石刻，系汉武帝元狩六年（前 117）少府属官"左司空"署内的优秀石匠所雕造。据《史记·卫将军骠骑列传》记载，霍去病自幼善骑射，从元朔六年（前 123）十八岁任骠骑姚校尉开始，到元狩四年（前 119）止的五年之内，六次率军反击匈奴侵扰，为解除匈奴对西汉王朝的威胁，打开通往西域的道路，建立了不朽的功勋，深受汉武帝器重，初封冠军侯，晋封骠骑将军。

【9】参见《西京杂记》丙卷"五柞宫"条，《三辅黄图》卷五"青梧观"条。
【10】河北省石家庄市文保所《石家庄发现汉代石雕裸体人像》，《文物》1988 年第 5 期。
【11】傅天仇主编《中国美术全集·雕塑篇 2·秦汉雕塑》，人民美术出版社，1985 年，图 34、35 及说明。
【12】《文化大革命期间出土文物》，文物出版社，1973 年，页 27 下图。

这位青年将军，不幸于元狩六年（前117）病逝，年仅24岁。噩耗传出，朝野震悼。汉武帝特地在茂陵东面不远处，选定霍去病墓址，"为冢象祁连山"，以纪念元狩二年（前121）霍去病在河西战役中取得的关键性胜利。

现存的霍去病墓石刻，包括立马（或称马踏匈奴）、卧马、跃马、伏虎、卧象、石蛙、石鱼（两件）、野猪、石蟾、母牛舐犊（或称怪兽吃羊）、卧牛、石人、人与熊等十四件，另有题铭刻石四件，全部用花岗岩雕成，西汉石刻匠师运用循石造型的艺术手法，将圆雕、浮雕、线刻等技法巧妙地融会在一起，刻画形象以恰到好处、足以表现客体特征为度，绝不作自然主义的过多雕镂，从而加强了作品的整体感和力度感，堪称"汉人石刻，气魄深沉宏大"【13】的杰出代表。

原置于墓冢前的立马石刻，是这项纪念碑式群雕的主体。在这件高168厘米，长190厘米的主题雕刻中，作者运用寓意手法，以一匹器宇轩昂、傲然卓立的战马来象征骠骑将军；以战马将侵扰者踏翻在地的典型情节，来赞颂骠骑将军在抗击匈奴战争中建树的奇功。那仰面朝天的失败者，手中握着弓箭，尚未放下武器，这不啻在告诫人们切不可放松警惕。这件作品的外轮廓，雕刻得极其准确有力，马头到马背部分，作了大起大落的处理，形象十分醒目；马腹下不作镂空处理，加强了作品的整体感及厚重感。总之，立马石刻是思想性与艺术性完美统一的典范，是西汉纪念碑雕刻取得划时代成就的标志。

图1　张骞墓前石翼兽（西侧）　西汉元鼎三年（前114）以后，城固饶家营　刘瑞拍摄

【13】鲁迅《1043 致李桦》，《鲁迅书信集》下卷，人民文学出版社，1976年，页873。

原来置于墓冢周围的石刻野人及各种动物，烘托出霍去病生前战斗环境的险恶。举凡战马的雄健机警，小象的温顺可爱，卧牛的憨厚有力，卧虎的凶猛威武，人熊搏斗的惊心动魄，都雕刻得形神兼备，耐人观赏。

现存的第三项西汉大型陵墓石刻，是陕西城固饶家营汉博望侯张骞墓前的一对石翼兽（《汉中府志》《城固县志》及国家文物事业管理局主编的《中国名胜词典》，皆称其为"石虎"），东石兽残高 81 厘米，残长 174 厘米，胸宽 62 厘米；西石兽残高 89 厘米，残长 184 厘米，胸宽 70 厘米。[14] 这对石翼兽大约雕造于西汉元鼎三年（前 114）以后，虽已严重风化，犹存雄健之资。其昂首挺胸、肩胛生翼、[15] 健步迈进的姿态（图 1），可视为河南南阳宗资墓及四川雅安高颐墓东汉有翼石雕（通常称为天禄、辟邪）之祖型，具有重要的学术研究价值。

零星发现的西汉墓冢石刻，有陕西咸阳石桥乡引玉村出土的石蹲虎、山西安邑杜村出土的石走虎[16] 等。各地的这类遗存，当与我国古代好在墓前立虎与柏用以驱除魍象的风俗相关。[17]

二、巧夺天工的小型玉石雕刻

西汉帝陵附近及各地相继发现的诸侯王墓，通常都有为数众多的精美玉器出土，例如徐州狮子山楚王墓与广州象岗南越王墓，出土玉器均达 200 多件（套）。其中，圆雕的玉石雕刻艺术品，最能代表西汉雕刻艺术的新成就。

西汉前期，江苏徐州狮子山楚王墓出土镇席用的石豹镇[18]，用青灰色大理石雕成，形象取材于汉代贵族驯养的猎豹，脖颈上佩戴着华丽的嵌贝项圈，做瞪目注视状，神态机警威武，雕刻手法十分简洁凝练；其侧首蜷卧样式，与安徽寿县丘家花园出土的战国错银铜卧牛（图 2）颇为相似。徐州北洞山楚王墓出土的玉熊镇[19]，用青玉雕琢而成，整体呈伏卧状，其脖颈亦佩戴嵌贝

【14】林通雁《西汉张骞墓大型石翼兽探考》，《汉中师院学报》（哲学社会科学版）1986 年第 2 期。

【15】王子云先生曾云：张骞墓石兽仅存残躯，"从两肩雕有飞翅看，可能为辟邪一类的护墓兽……西汉则仅见此一例"。《中国雕塑艺术史》（上），人民美术出版社，1988 年，页 41。按：也有研究者认为，张骞墓石翼兽为东汉时补雕。

【16】山西省博物馆，《安邑县杜村出土的西汉石虎》，《文物》1961 年第 12 期。

【17】《太平预览》卷九五四引《风俗通》曰："魍象畏虎与柏，故墓前立虎与柏。"

【18】狮子山楚王陵考古发掘队《徐州狮子山西汉楚王陵发掘简报》，《文物》1998 年第 8 期。

【19】中国国家博物馆、徐州博物馆《大汉楚王——徐州西汉楚王陵墓文物辑萃》，中国社会科学出版社，2005 年，页 268—275。

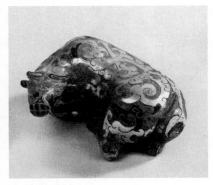

图2　错银铜卧牛　战国，寿县丘家花园出土

项圈，形体肥硕，耐人观赏，是西汉实用装饰雕塑不可多得的佳作。广州象岗南越王赵眜墓出土的圆雕玉舞人[20]，舞女头后之螺髻偏向右侧，身穿右衽长袖衣裙，正在扭腰甩袖起舞。从舞女头顶至弯曲的下肢，贯穿系线的小孔，表明它是玉组佩的一个组成部分。整器高、宽仅3.5厘米，其生动舞姿令人过目难忘。河北满城中山靖王刘胜墓出土的圆雕公玉人[21]，玉质洁白晶莹，玉人头戴系带小冠，身着右衽宽袖长衣，做凭几而坐姿态，腰间所系菱格纹带与石家庄小安舍村发现的西汉跽坐石人相同。此项作品手法写实，格调庄重，堪称小型玉雕人像之佳作。

　　咸阳北郊新庄汉元帝渭陵附近，1966年春出土的羽人骑天马玉雕（亦称玉仙人驭天马）[22]，是西汉晚期玉雕工艺取得辉煌成就的重要标志。此作品以圆雕形式雕琢而成，质料为乳白色的羊脂玉。天马肩胛部位用阴线刻出飞翼，奔驰在琢有流云纹的托板上；骑者为羽人，高鼻长脸，双耳过顶，形貌酷肖西安西北郊汉长安城遗址出土之西汉铜羽人（图3），其右手握住一株灵芝，左手做握缰状。显然，这件巧夺天工的精美玉雕，是按照仙人盗药、天马行空的情节构思雕成的，寄寓着西汉统治者祈求长生、幻想升仙的思想。1972年以后，该地又陆续出土玉辟邪、玉鹰、玉熊、玉俑头等小型圆雕艺术精品，[23]造型简洁浑厚，皆能小中见大，各具神态。这些玉雕精品的出土地点，在渭陵以北稍西360米处，调查者认为是"陵旁立

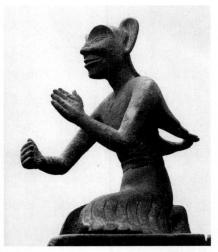

图3　铜羽人　西汉，西安汉长安城遗址出土

【20】卢兆荫主编《中国玉器全集4·秦汉南北朝》，河北美术出版社，1993年，图66、92。

【21】同注释【20】。

【22】咸阳市博物馆《咸阳市近年发现的一批秦汉遗物》，《考古》1973年第3期；王丕忠《咸阳市新庄出土的玉奔马》，《文物》1979年第3期。

【23】张子波《咸阳市新庄出土的四件汉代玉雕器》，《文物》1979年第2期。

庙"的宗庙所在【24】，杨宽先生则认为该处是渭陵的寝殿遗址，而玉雕是寝殿中的陈设【25】；刘庆柱、李毓芳则认为从该地所处的位置来看，"应为元帝陵或孝元王皇后陵的礼制建筑。……至于它们属于寝园还是陵庙，还需进行全面的考古发掘才能了然。"【26】

三、生动传神的木俑

木俑作为一种"象人"明器，兴起于俑葬取代人殉的东周时代。《韩非子·显学》有"象人百万，不可谓强"之说，足见战国后期木俑雕刻之盛。西汉时期，木雕偶人车马更为发达，在湖南、湖北、江苏、山东、广东、广西、四川、陕西、甘肃等省和自治区，都有比较大宗的发现。由于木雕材质及埋藏环境各不相同，木俑保存情况差别很大，有的完好如新，有的朽不成形。如据南朝宋谢惠连《祭古冢文·序》所述，公元 5 世纪初叶，丹阳郡之东府城因挖掘城堑，发现一座竖穴木椁墓，"明器之属，材瓦铜漆有数十种，各异形，不可尽识。刻木为人，长三尺可，有二十余头。初开见，悉是人形；以物枨拨之，应手灰灭。棺上有五铢钱百馀枚。"【27】推测这是一座西汉中晚期的木椁墓，距南朝宋 500 年左右，其陪葬木俑已"应手灰灭"，可见其不易保存。

西汉前期木俑，以湖南长沙马王堆，湖北江陵凤凰山、云梦大坟头，广东广州马鹏岗出土者为代表。马王堆一号、三号汉墓，共出土木俑 260 多件，有戴冠男俑、着衣女侍俑、着衣歌舞俑、彩绘乐俑、彩绘立俑、辟邪木俑等六种类型。这批木俑，头部雕刻得比较精致，五官部位精准，通过形体之高矮、服饰之精粗、姿态及道具之不同，表现等级身份及职司之差别，艺术手法简练概括，具有藏巧于拙、寓美于朴的艺术魅力【28】。云梦大坟头 1 号西汉前期墓出土的 10 件木俑，可区分为骑马俑、立俑、跪俑三种，有的素面，有的施彩绘，其躯体轮廓清晰，脸面保留着刻削的棱线，尚存战国楚木俑的古朴

【24】李宏涛、王丕忠《汉元帝渭陵调查记》，《考古与文物》1980 年创刊号。
【25】杨宽《中国古代陵寝制度史研究》，上海古籍出版社，1985 年，页 207。
【26】刘庆柱、李毓芳《西汉十一陵》，陕西人民出版社，1987 年，页 109。
【27】谢惠连《祭古冢文》，《文选》卷六十"祭文"。
【28】湖南省博物馆、中国科学院考古研究所《长沙马王堆一号汉墓》，文物出版社，1973 年；湖南省博物馆、中国科学院考古研究所《长沙马王堆二、三号汉墓发掘简报》，《文物》1974 年第 7 期；张广立《漫话西汉木俑的造型特点》，《文物》1982 年第 6 期。

遗风；伴出的8匹木马，也雕刻得生动别致。[29] 江陵纪南城凤凰山168号汉墓，营建于汉文帝前元十三年（前167），出土圆雕木俑46件，全部用整木雕出人形及其动态，头部及服饰则浮雕与彩绘并用，依据其形态与职司，可区分为袖手女侍俑、持物女侍俑、持农具奴婢俑、佩剑男俑、骑马男俑、驭车男俑、赶车男俑、划船男俑等八种类型。该墓还出土木马、木牛、木狗等象牲明器，以及木车（辎车、安车、牛车各一辆）、木船等模型。[30] 地望相邻、年代相近的江陵凤凰山167号汉墓，出土车仗奴婢木俑24件[31]，包括持戟谒者俑、伫立侍女俑、荷锄农奴俑、执斧工奴俑、驾车木马及木辎车等，内容丰富，生活气息浓郁。凤凰山汉墓出土的木俑，身材颀长，躯体轮廓极富曲线变化，衣纹具有质感，彩绘服饰艳丽典雅，堪称西汉初期木俑中的佳作。广州北郊马鹏岗西汉墓出土木俑80多件，其中木雕女侍俑70多件，脸型可大致区分为瓜子脸与椭圆脸两种，双手垂拱于腹前，呈拢袖状，膝部稍向前弓，躯体侧视有优美曲线，衣裙下摆外展，以求作品重心稳定。该墓还出土木雕骑马俑、戴盔披甲武士俑及木马、木兽、木车等明器[32]，是汉初岭南地区木雕作品的一项重要发现。此外，广西贵县罗泊湾西汉早期墓[33]、贵县风流岭西汉墓[34]，亦有少量木俑出土。山东章丘洛庄汉墓（可能是吕台墓）从葬坑曾发现高20厘米左右的木质仪仗俑、御俑、牵马俑，以及木马、木偶车，惜已腐朽，未能提取。[35] 陕西咸阳北原汉景帝阳陵南区第17号从葬坑及第20号、第21号从葬坑，均有大量木俑及彩绘木车马的发现，[36] 唯保存状况欠佳。汉昭帝平陵的从葬坑亦曾发现朱漆木马、木驼，惜因朽蚀严重，无法提取。[37]

西汉中晚期的木俑，以四川绵阳双包山、湖北光化五座坟、安徽六安双墩、江苏泗阳大青墩、邗江胡场、盱眙东阳、江苏连云港云台高高顶及甘肃武威磨嘴子等地汉墓出土者为代表。绵阳市永兴镇双包山二号墓为四川省迄今发

【29】湖北省博物馆等《湖北云梦西汉墓发掘简报》，《文物》1973年第9期；湖北省博物馆《云梦大坟头一号汉墓》，《文物资料丛刊》(4)，文物出版社，1981年。

【30】湖北省文物考古研究所《江陵凤凰山一六八号汉墓》，《考古学报》1993年第4期。

【31】凤凰山167号汉墓发掘整理小组《江陵凤凰山一六七号汉墓发掘简报》，《文物》1976年第10期。

【32】广州市文物管理委员会《广州三元里马鹏岗西汉墓清理简报》，《考古》1962年第10期。

【33】广西壮族自治区博物馆《广西贵县罗泊湾汉墓》，文物出版社1988年，图33、58。

【34】广西壮族自治区文物工作队《广西贵县风流岭31号汉墓清理简报》，《考古》1984年第1期。

【35】济南市考古研究所《山东章丘洛庄汉墓从葬坑1999年考古发掘》，国家文物局编《1999中国重要考古发现》，文物出版社，2001年。

【36】山西省考古研究所汉陵考古队《汉景帝阳陵南区从葬坑发掘第一号简报》，《文物》1992年第4期；《汉景帝阳陵南区从葬坑发掘第二号简报》，《文物》1994年第6期。

【37】汉平陵考古队《巨型动物陪葬少年天子——初探汉平陵从葬坑》，《文物天地》2002年第1期。

现最大的西汉中期木椁墓，出土随葬品以漆木器居多，其中木俑120多件，包括侍立木俑、插立木俑、跽坐木俑、骑马木俑、经脉漆雕木俑等不同种类。另有木胎漆马100匹，木牛30头，漆车20辆。[38]这些木俑的造型，明显沿袭西汉前期作风，木胎漆马格调威武雄壮；经脉漆雕木俑，足部稍缺，残高28.1厘米，人体比例协调，符合解剖学标准，体表绘有数道代表经脉的红线，是中国迄今发现最古老的医用人体模型，[39]比河南南阳医

图4 针灸陶人 东汉，南阳医圣祠

圣祠先前出土的东汉针灸陶人（图4）[40]约早两个世纪，具有极高的学术研究价值。湖北省光化县（今老河口市）五座坟构建于汉武帝时期的三号墓，发现随葬木俑100多件，木马、木禽畜亦愈百件，因朽烂过甚，难窥完整形象，仅知木俑可分侍立与跽坐两种，侍立者又有着长袍不露脚与着短袍露双脚之区别。有一件舞女俑，头、臂已缺，其细腰肥裙的躯体造型，与江苏泗阳大青墩出土的举臂舞女俑如出一辙。该墓出土木禽备有鸡、牛等形象；木马之身躯用整木雕成，马腿单做，马腹下面有四个卵眼，专供安装马腿[41]。2006年在安徽六安新发现的双墩一号汉墓，东墓道两侧之从葬坑出土木俑、木马、木车等物；木俑分侍立与跽坐两种，有的尚存彩绘痕迹，神态各异，造型生动；木马之头、身、腿分别制作，拼装而成。其椁室为"黄肠题凑"结构，出土多件"共府"刻铭铜壶及"六安飤丞"封泥，发掘者推测该墓是西汉六安国始封王共王刘庆的陵墓，[42]卒葬于汉昭帝始元三年（前84）。

　　江苏省北部，是西汉中、晚期木雕工艺最发达，艺术水平最出色的地区。2002年冬，在江苏泗阳大青墩，发掘清理了一座大型土坑木椁墓，推测墓主

【38】四川省文物考古研究院、绵阳博物馆《绵阳双包山汉墓》，文物出版社，2006年。

【39】何志国、唐光孝《我国最早的人体经脉漆雕》，《中国文物报》1994年4月17日；马继兴《双包山汉墓出土的针灸经脉漆木人形》，《文物》1996年第4期。

【40】傅天仇主编《中国美术全集·雕塑篇2·秦汉雕塑》，人民美术出版社，1985年，图121及说明。

【41】湖北省博物馆《光化五座坟汉墓》，《考古学报》1976年第2期。

【42】汪景辉、杨立新《安徽六安双墩一号汉墓》，国家文物局编《2006中国重要考古发现》，文物出版社，2007年。

人是西汉中晚期泗水国某代国王，在 700 件出土陪葬品中，木雕作品超过半数，计有木俑 300 多件，木马 90 多匹，木雕动物 20 余件，打开了一座西汉木雕艺术的宝库。【43】这批木俑，按形态可区分为骑马俑、立俑、伎乐俑、跽坐俑等四类，部分尚存彩绘痕迹。骑马俑束发戴冠，双手握缰，双腿叉开呈八字形，跨坐在马背上，格调威武肃穆。立俑分持械俑、抄手俑、步行俑、伎乐俑等，以持械俑居多，其高度在 46 厘米至 60 厘米之间，有的持剑执盾，有的持戟，有的执刀，有的持矛，有的持弓箭或弩机，表情威严，颇有几分始封诸侯王权力鼎盛时期的不凡气度。伎乐俑亦多种多样，有的细腰肥裙，双臂上扬，翩翩起舞；有的吹箫，有的抚琴，有的击鼓；有的表情诙谐，有的脸型夸张，成功地渲染出欢乐气氛。该墓出土的木雕动物，除为数众多的木马之外，还有伏虎、卧狗、肥猪、鸽子、鳄、鲵等多种形象，雕刻手法洗练概括，艺术风格生动传神，令人过目难忘。

1980 年，江苏连云港云台高高顶一号木椁墓出土一批木俑【44】，其中男俑 4 件，分拱手男侍俑、持物男侍俑、拥盾武士俑等不同品种；女俑 7 件，分捧物女侍俑、拱手女侍俑、舞女俑等品种。木俑高度通常为 34.5 厘米至 44.5 厘米不等，多数用整段荆楸木雕成，拥盾武士俑之盾牌则另行制作，用木钉固定在手上；人像比例匀称，衣裙或肥裤下摆宽大，作品重心非常稳定，这是连云港地区西汉晚期木俑造型的显著特色。邗江县胡场【45】与盱眙县东阳【46】两地汉墓出土的木雕说唱俑（图 5），喜形于色，笑逐颜开，其艺术风格与泗阳大青墩汉墓出土的伎乐俑十分相似。这一现象表明，地处洪泽湖南北两岸的汉代广陵国与泗水国，其文化艺术及丧葬习俗是一致的。值得顺便提及的，还有邗江胡场 1 号墓出土的浮雕建筑图木版画，盱眙东阳汉墓出土的浮雕历史故事图（泗水捞鼎）、乐舞百戏图及天象图的木版画（图 6），这些画面浮雕于椁室的壁板与顶板上，与河南、山东等地萌生于西汉时代的画像石相比较，有异曲同工之妙。

地处河西走廊东段的甘肃武威磨嘴子汉墓群，曾先后出土近 200 件木雕偶人车马。由于当地降雨量少，土质干燥，出土木雕质地如新。【47】其中，属

【43】徐湖平、庄天明《泗水王陵出土的西汉木雕》，天津人民美术出版社，2003 年。

【44】连云港市博物馆《连云港地区的几座汉墓及零星出土的汉代木俑》，《文物》1990 年第 4 期。

【45】扬州博物馆、邗江县文化馆《扬州邗江县胡场汉墓》，《文物》1980 年第 3 期。

【46】南京博物院《江苏盱眙东阳汉墓》，《考古》1979 年第 5 期。

【47】甘肃省博物馆《武威磨嘴子三座汉墓发掘简报》，《文物》1972 年第 12 期；张朋川、吴怡如《武威汉代木雕》，人民美术出版社，1984 年。

左：图 5　木雕说唱俑　西汉，盱眙东阳汉墓出土
右：图 6　椁板浮雕（泗水捞鼎图、乐舞百戏图）　西汉，盱眙东阳汉墓出土

于西汉晚期的 48 号墓，出土老叟博戏俑、男侍俑、铜饰木轺车马、木羊群、木卧狗、木猴等明器，刀法酣畅造型删繁就简，营造了西汉晚期河西地区小官吏或庄园主生活优裕、六畜兴旺的景象。

四、华丽新颖的青铜雕塑

西汉时期的铜俑，善于刻画特定人物的表情和动态。首先引人注意的是岭南地区西汉前期的几组铜俑。广西贵县是汉代郁林郡治所在地，1980 年秋，贵县风流岭三十一号西汉墓出土一件青铜跽坐俑，塑造了一位长须飘逸、戴冠着袍、肩披护甲、双手握缰的老年驭手，仪态端肃，铸工严谨。伴出的青铜大马，高 115.5 厘米，体形高大，肌肉丰满，右前腿抬起，呈昂首嘶鸣状，造型威武雄健，这是继秦始皇陵出土铜车马之后，西汉前期的一组优秀青铜雕塑，具有承前启后的重要意义。【48】广西西林县普驮粮站铜鼓墓，出土一件鎏金铜骑马俑和一组青铜六博四人俑，【49】体形略小于风流岭铜俑，造型亦颇生动。这组青铜六博俑的轮廓很洗练，重点刻画了博戏者的表情和手势，把因六博胜负而引起的得意或沮丧神态，表现得惟妙惟肖。广州麻鹰岗西汉初期"辛偃"墓，出土两件鎏金铜女俑，高 24.5 厘米，五官清秀，头发中分，颈后挽髻，身着交领广袖长衣，整体做拱手跽坐状，神态恬静安详，出色地塑造了地位卑微却善良聪慧的侍女形象。【50】江苏徐州狮子山楚王墓出土的一对镇席铜豹，呈翘首伏卧姿，颈套镶贝项圈及铜环，系用铜铸外形、体内灌

【48】广西壮族自治区文物工作队《广西贵县风流岭三十一号西汉墓清理简报》，《考古》1984 年第 1 期。
【49】广西壮族自治区文物工作队《广西西林县普驮铜鼓墓葬》，《文物》1978 年第 9 期。
【50】广州市文物管理委员会《广州动物园古墓群发掘简报》，《文物》1961 年第 2 期

铅法制成，高逾 11 厘米，在汉代同类作品中体形最大、年代最早。[51]

西汉中期，利用人物与动物形象而创作的实用装饰雕塑，有了长足的进展，错金银、鎏金、镶嵌等技艺使用得更加广泛，遂使青铜雕塑步入更加富丽堂皇的阶段。1968 年在河北满城陵山，发掘了西汉中山靖王刘胜及其妻窦绾的两座大型崖洞墓。刘胜是西汉景帝刘启之子，汉武帝刘彻的庶兄，景帝前元三年（前 154）被封为中山王，死于武帝元鼎四年（前 113）；窦绾比刘胜晚死若干年，当不晚于太初年间（前 104 —前 101），刘胜墓出土的错金博山炉，是封建贵族用于居室熏香的生活用器，其炉盖铸成重峦叠嶂之形，山间缀以猎人和奔驰的野兽，炉体饰有错金云气纹，烘托出仙山气氛；炉柄透雕三条盘龙，其铸工之精致，雕饰之华丽，令人称绝。刘胜墓出土之铜羊灯，也是造型优美、寓意吉祥的实用雕塑佳作，高 18.6 厘米，点灯时，背部可以掀开支在羊头上，当作灯盘，设计精巧合理。

窦绾墓出土的鎏金长信宫灯，捧灯之宫女做跪地侍奉状，眉宇间蕴藏着被奴役者的痛苦神情，很有性格特点；整器结构合理，既能调节照明角度，又能吸纳烟尘，通体光彩熠熠，堪称工艺装饰雕塑的典范。此灯有"长信尚浴""阳信家"等刻铭。有些研究者认为"长信"当指刘胜祖母窦太后所居之长信宫，此灯可能是窦太后赐给窦绾的。[52]对"阳信家"的理解也有过分歧，一种意见认为阳信家可能是宫灯旧主阳信夷侯刘揭家[53]，另一种意见则认为阳信家当为武帝姊阳信长公主家，长信宫灯是阳信长公主转送给窦绾的。[54]窦绾墓还出土一组四件鎏金镶嵌铜豹镇（图 7），亦用铜铸外形、体内灌铅法制成，比徐州狮子山楚王墓的铜豹镇形体虽小一些（高仅 3.5 厘米），而华丽程度过之。

刘胜墓还出土一对盘腿而坐的铜俳优俑，高度不到 8 厘米，头戴圆帽，顶露高髻，颧骨隆起，脸颊丰满，张嘴露齿，袒胸露腹，手臂或上举过肩，或下垂抚膝，表情滑稽生动，成功地刻画了供封建贵族娱乐的俳优形象。相似的铜俳优俑，在江西南昌东郊 14 号西汉墓中亦出土过一组四件[55]，说明西汉中期中山国上层贵族流行的随葬品也在豫章郡出现。

【51】中国国家博物馆、徐州博物馆《大汉楚王——徐州西汉楚王陵墓文物辑萃》，中国社会科学出版社，2005 年，页 264—267。

【52】王伯敏《中国美术通史》第一册，山东教育出版社，1987 年，页 48。

【53】中国社会科学院考古研究所、河北省文物管理处《满城汉墓发掘报告》，文物出版社，1980 年。

【54】贠安志《谈"阳信家"铜器》，《文物》1982 年第 9 期。

【55】江西省博物馆《南昌东郊西汉墓》，《考古学报》1976 年第 2 期。

图7 鎏金镶嵌铜豹镇 西汉，满城陵山窦绾墓出土

图8 彩绘铜雁鱼灯 西汉，中国国家博物馆藏

与长信宫灯之设计理念相同而造型相异的西汉灯具，还有山西朔州及陕西神木两地出土的彩绘铜雁鱼灯【56】、广西合浦望牛岭 1 号墓出土的铜凤灯【57】。朔州出土的铜雁鱼灯（图 8），彩绘保存完好，最足称道。

能够与河北满城中山靖王夫妇墓青铜雕塑媲美的，是陕西兴平汉武帝茂陵东侧一座陪葬墓从葬坑出土的鎏金铜马及鎏金银竹节铜熏炉【58】。鎏金铜马高62 厘米，呈昂首站立状，双耳劈竹形，筋骨劲健，剪鬃修尾，金光熠熠，神骏非凡，属于汉武帝梦寐以求的大宛马，代表西汉中期雕塑与冶铸技艺达到新的高度，堪称罕见的艺术珍品。鎏金银竹节铜熏炉，通高58 厘米，由盖、体、柄、座四部分构成，炉体与炉盖形如博山，层峦叠嶂，异兽出没，云雾缭绕；炉体下面与竹节高柄下端，均有蟠龙承托，金勾银勒，华贵异常，炉口及圈足外侧，有"内者未央尚卧，金黄涂竹节熏炉一具""四年内官造"或"四年寺工造""五年十月输"等刻铭。正是因为这件高柄熏炉是汉武帝建元年间（前 140—前 135）由官府作坊专为未央宫制作的，所以才有如此华丽的造型与非凡的气度。

地处西北高原东缘、临近关中通往西域要道的甘肃省灵台县傅家沟村，1974 年冬清理了一座西汉晚期墓，出土一组铜博戏俑(四件)，皆束发脑后，身着长袍，腰间束带，肩部袒露，席地而坐，俑高 7.9—9.2 厘米，皆合范铸成，通过不同的表情与手势，刻画了因博戏胜负而带来的欢乐与沮丧情态，其生动程度及服饰质感，在西汉前期同类作品中为佳。【59】

秦汉时期，居住在今四川省西南和云贵地区的夜郎、滇、邛都、嶲、昆明等族，汉代通称"西南夷"。其中，除夜郎外，以滇族为最强大。2000 年秋，在黔西北赫章县可乐村，发掘了一座"套头葬"的夜郎贵族墓(编号为 274 号墓)，

【56】朔县出土的彩绘铜雁鱼灯，参见中国历史博物馆《中国通史陈列》，朝华出版社，1998 年，页 79；神木县出土的铜雁鱼灯，参见王文清《陕西省十大博物馆》，香港广汇贸易有限公司，1994 年，页 17。

【57】广西壮族自治区文物考古写作小组《广西合浦西汉木椁墓》，《考古》1972 年第 5 期。

【58】咸阳地区文管会、茂陵博物馆《陕西茂陵一号无名冢一号从葬坑的发掘》，《文物》1982 年第 9 期。

【59】灵台县文化馆：《甘肃灵台发现的两座汉墓》，《考古》1979 年第 2 期。

墓主头顶罩着一口虎耳铜釜[60]，釜肩铸饰一对昂首扬尾、威风凛凛的老虎，与云南晋宁石寨山贮贝器腰部有虎形双耳的装饰手法相仿；虎颈所套的海贝纹项圈，与徐州狮子山楚王墓石豹镇、铜豹镇之项圈也很相似。

1955 年至 1960 年，云南晋宁石寨山古墓群进行过四次发掘，出土了大量具有滇族文化特色的青铜雕塑作品。在石寨山六号墓中，发现金质"滇王之印"，与《史记·西南夷列传》元封二年（前 109）"赐滇王王印"的记载相符，为滇池地区青铜文化的年代、族属提供了直接证据。[61] 1972 年江川李家山古墓群的发掘，极大地丰富了滇池区域青铜文化的内涵。[62] 到 20 世纪 90 年代，这两处滇族古墓群再次做了抢救性的发掘。两地出土铜贮贝器上的群雕和铜扣饰上的透雕，刻画了战争、生产（播种）、祭祀、纳贡、狩猎、舞乐等场景，直观地再现了西汉时期滇族的社会面貌。

本卷收录的几件单体铜铸人物，执伞男俑通常出现在贮贝器群雕的主像身旁，属侍从、侍卫身份；执伞女俑通常发现于棺本两端，当属侍女身份。滇族乐舞铜俑，通常由偶数组成，腰后系兽皮的舞俑屡见不鲜，尚存远古狩猎舞的遗风；习见乐器是葫芦笙、錞于及短笛。石寨山的四牛骑士贮贝器和李家山的播种贮贝器上，男骑士和女主人皆通体鎏金，达到突出主角、鹤立鸡群的艺术效果。

用雕塑组群的形式表现宏大的场面，是滇族青铜雕塑的显著特色。石寨山出土的祭祀贮贝器，在直径 32 厘米的盖面上，铸焊着各种人物竟达 127 人。

竭力表现惊险之美，是滇族透雕铜扣饰的艺术特点。如晋宁石寨山出土的鎏金俘获铜扣饰、二豹噬猪铜扣饰，皆以情节惊险著称，从中不难看到滇族匠师卓越的艺术才能及特定历史阶段的审美习尚。

五、折射出时代风云的陶俑

西汉王朝建立之后，在丧葬礼仪制度方面也是"汉承秦制"[63]，无论是长安附近的帝陵与陪葬墓，或者是各地的诸侯王墓与陪葬墓，都有大量陶俑陪葬。汉代少府属官"东园匠"有专门烧制陶俑的窑场，1990 年在汉长安城

【60】《贵州赫章可乐墓地》，国家文物局编《2000 中国重要考古发现》，文物出版社，2001 年。
【61】云南省博物馆《云南晋宁石寨山古墓群发掘报告》，文物出版社，1959 年。
【62】云南省博物馆《云南江川李家山古墓群发掘报告》，《考古学报》1975 年第 2 期。
【63】语出《后汉书·班彪传》《后汉书·舆服志》及《晋书·刑法志》。

图9 烧制裸体陶俑的陶窑 西汉，位于西安汉长安城遗址西北部

遗址西北部发掘的21座专门烧制裸体陶俑的官办陶窑（图9）【64】，便是最佳实例。

西汉的11座帝陵，9座分布在西起兴平豆马村，东到咸阳张家湾的渭河北岸咸阳原上，2座（文帝霸陵、宣帝杜陵）在今西安市东南郊的白鹿原与杜东原上。其中，出土过大批陶俑的陵墓是：

（一）1965年至1976年，在咸阳杨家湾可能是汉高祖长陵四、五号陪葬墓的11个从葬坑中，共出土彩绘兵马俑将近3000件，可大致区分为步兵俑、骑兵俑、军乐俑等不同种类，步兵俑高44.5厘米至48.5厘米，骑兵俑高50厘米至68厘米。【65】

（二）1950年及1974年，咸阳市东郊狼家沟汉惠帝安陵十一号陪葬墓的从葬坑中，先后出土彩绘陶立射俑、武士俑、乐舞俑、女侍俑等近百件，陶牛、陶羊、陶猪等陶牲畜180多件。俑高44厘米至46厘米，立射俑姿态十分生动。这是继杨家湾汉墓出土彩绘陶俑之后的又一重要发现。【66】

（三）从20世纪90年代初期开始，对咸阳市正阳乡汉景帝阳陵陵园内外的多座从葬坑与陪葬墓进行了勘查、发掘，出土陶俑数以万计，有仪仗俑、步兵俑、骑兵俑、宦官俑、女侍俑、伎乐俑、驭手俑、执物立俑及跽坐俑等不同种类。【67】其中，绝大多数是陶躯木臂、赋彩着衣的着衣式陶俑【68】，陶塑家畜、家禽有马、牛、羊、狗、猪、鸡等。阳陵陶塑以内涵丰富、造型精美、史料价值极高而著称。

（四）1966年7月，在西安东郊对陪葬文帝霸陵的窦皇后墓作过勘查，发掘了窦后陵园西垣外的47个从葬坑，埋葬年代在汉武帝建元六年（前135），出土彩绘陶女侍俑38件，分立式与坐式两种，姿态恬静，形象俊美，堪称西汉宫女的生动写照。【69】

【64】中国社会科学院考古研究所汉城队《汉长安城窑址发掘报告》，《考古学报》1994年第1期。

【65】陕西省文物管理委员会、咸阳市博物馆《陕西省咸阳市杨家湾出土大批西汉彩绘陶俑》，《文物》1966年第3期；陕西省文管会、博物馆、咸阳市博物馆杨家湾汉墓发掘小组《咸阳杨家湾汉墓发掘简报》，《文物》1977年第10期。

【66】咸阳市博物馆《汉安陵的勘察及陪葬墓中的彩绘陶俑》，《考古》1981年第5期。

【67】陕西省考古研究所《汉阳陵》，重庆出版社，2001年。

【68】王学理《着衣式木臂陶俑的时代意义》，《文博》1997年第6期。

【69】王学理、吴镇烽《西安任家坡汉陵从葬坑的发掘》，《考古》1976年第2期。

图 10　着衣式陶俑　西汉，西安汉宣帝杜陵
一号从葬坑出土

（五）1983年春，在西安市雁塔区曲江乡三兆镇南的汉宣帝杜陵北部的一号从葬坑，出土数以百计的裸体陶俑（即陶躯木臂的着衣俑），俑高56厘米，俑体遍刷白衣，头部和腿部有红黑彩绘痕迹（图10）。伴出器物有铁戟、铁矛、铁剑、铜镞、铜带钩等。[70]

西汉陶塑艺术的另一大块，是各地诸侯王墓及列侯墓出土的陶俑。迄今各地已发掘的西汉诸侯王墓40多座。出土陶俑较多的，首推江苏徐州附近的楚王墓，其次是山东章丘圣井镇危山汉墓与青州谭坊镇香山汉墓，河南永城芒山镇附近的梁王墓及北京大葆台西汉墓亦有少量发现。

江苏徐州，古称彭城，是汉高祖刘邦的故乡。西汉初年，刘邦将故里封给同父异母弟刘交，定为楚国，称楚元王，辖薛郡、东海、彭城36县，成为汉初政治、经济及军事实力最强大的封国之一。汉制，诸侯王死葬封国，因此，徐州附近埋葬着西汉分封于徐州的十二代楚王。从20世纪80年代以来，徐州附近的楚王山、狮子山及羊鬼山、驮篮山、北洞山和桓山、龟山、南洞山、东洞山、卧牛山等地，先后发现8处16座西汉楚王与王后的陵墓。[71]这些陵墓，多数已遭严重盗掘，只有少量耳室或从葬坑幸免劫难。在劫余的随葬品中，出土陶俑最多的是狮子山楚王墓、驮篮山楚王墓、北洞山楚王墓及龟

【70】中国社会科学院考古研究所杜陵工作队《1982—1983年西汉杜陵的考古工作收获》，《考古》1984年第10期。

【71】李银德《徐州西汉楚王陵墓考古的发现与收获》，中国国家博物馆、徐州博物馆《大汉楚王——徐州西汉楚王陵墓文物辑萃，中国社会科学出版社，2005年。

山楚王墓。

地处徐州东郊狮子山主峰南坡的楚王墓，于1984年首先发现在狮子山西麓埋藏陶塑兵马俑的从葬坑，7年之后的1991年才发现主墓，于1994年至1995年进行发掘。从陵墓构造及出土铜钱（半两钱）、铜官印与封泥、金器与玉器等诸多因素判断，狮子山楚王墓的墓主人很可能是参与"七国之乱"兵败自杀的楚王刘戊。[72] 卒葬于汉景帝前元三年（前154）。埋葬陶塑兵马俑的从葬坑，设在主墓西南约500米处，共发现6个坑，出土陶兵马俑2000多件。以一号坑为例，南北宽2米许，东西长约28米；由步兵、车兵和少量骑兵组成的兵马俑，排列成密集的多路纵队，一律面朝西方；立俑高42厘米至47.5厘米，多数做持械状；站在驷马战车后面的一件高54厘米的戴冠着袍官吏俑，做拢袖状，其身份似为指挥官；驭手俑和甲胄俑皆做跽坐状，高25厘米至28厘米，甲胄俑头戴风字盔，背箭箙。陶俑系采用模制为主，手塑为辅的方法制成；陶马则用分段塑造，套接而成的制作方法。整体来看，这些陶兵马俑神态机警肃穆，格调咄咄逼人，呈现出墓主人拥兵逞骄的面貌。此外，在狮子山主墓发掘中，于外墓道口东西两侧之从葬坑，清理出彩绘侍卫陶俑70多件；在外墓道后端之"食官监"陪葬墓及内墓道东侧一号耳室（编号E1，功能似为庖厨间），共发现30多件男、女侍从俑（图11），俑高17厘米至19.5厘米，皆着右衽及地长袍，做拢袖侍立状，脸形正视略呈倒三角形[73]，与1992年徐州韩山西汉刘宰墓[74]、1993年徐州簸箕山西汉宛朐侯刘埶墓[75]出土之男女侍俑（图12）十分相似，由此亦可佐证狮子山楚王墓属西汉早期无疑。

羊鬼山王后墓位于狮子山

左：图11 男、女侍从陶俑（墨线图） 西汉，徐州狮子山楚王陵陪葬墓出土
右：图12 男、女侍立陶俑（墨线图） 西汉，徐州韩山刘宰墓出土

【72】王恺、葛明宇《徐州狮子山楚王陵》，生活·读书·新知三联书店，2005年，页138—140。
【73】狮子山楚王陵考古发掘队《徐州狮子山楚王陵发掘简报》，《文物》1998年第8期。
【74】徐州博物馆《徐州韩山西汉墓》，《文物》1997年第2期。
【75】徐州博物馆《徐州西汉宛朐侯刘埶墓》，《文物》1997年第2期。

楚王墓北侧，山峰较小，山顶有堆筑的封土；墓道向南，其东侧有较多的陪葬器物坑，2005 年清理了其中一座从葬坑，出土陶俑有身高 54 厘米，着三重深衣，做拢袖状的官吏俑，身高 48.5 厘米，还有着阔袖深衣的众多执兵俑，并有四匹驾车陶马伴出。【76】除了执兵俑的服饰稍有区别外，羊鬼山从葬坑与狮子山兵马俑坑的陶俑造型风格如出一辙，说明两者的入葬年代相近。

驮篮山楚王和王后墓，坐落在徐州市东北郊驮篮山东西两山丘之南麓，皆凿山而藏，楚王墓居西，王后墓居东，1989 年至 1990 年进行了发掘。两墓构筑精致，有完整而考究的盥洗设施（厕所和沐浴室），楚王墓还设置武库。两墓早年被盗，但出土劫余文物仍有 1000 多件，其中以彩绘陶俑最为引人注目。【77】可区分为男官吏俑、女舞乐俑、仆役俑三大类。造型优美、动态夸张的绕襟衣陶舞俑，令人过目难忘。2004 年在驮篮山二号墓南侧，还发现一座马俑坑。【78】从墓葬形制与出土文物判断，驮篮山一、二号墓属西汉早期墓，很可能是楚文王刘礼与王后之墓。

北洞山楚王墓位于徐州市北郊铜山县茅村乡洞山村，1986 年发掘。其规模仅次于狮子山楚王墓，是迄今所知墓室最多、结构最复杂的大型汉墓之一。此墓曾多次被盗，但多间墓室及墓道壁龛内出土陶俑总数仍有 400 多件。墓室出土陶俑包括侍立俑、器坐俑、乐舞俑等三类，以形象清秀、服饰华丽为特色，其身份为楚王宫廷之近侍、官内劳作者、官廷乐队及舞蹈伎。乐舞俑之造型酷肖驮篮山汉墓出土者，其中着曲裾衣之舞女俑（图13），可谓如出一辙。墓道壁龛出土之彩绘仪卫俑，大致包括拱手、执兵器、背箭箙三种姿态，色彩鲜艳如新，笔触老辣熟练，具有极强的艺术表现力，成功地塑造了楚王宫廷宿

图 13　着曲裾衣舞女俑　西汉，徐州北调山楚王墓出土

【76】中国国家博物馆、徐州博物馆《大汉楚王——徐州西汉楚王陵墓文物辑萃》，页 98—104。

【77】邱永生、徐旭《徐州驮篮山西汉墓》，《中国考古学年鉴（1991）》，文物出版社，1992 年，页 173。

【78】同注释【71】，页 16。

卫的威武形象，堪称西汉彩绘陶俑中不可多得的珍品。根据此墓出土的铜官印、钱范、铜钱及玉器等随葬品，邻近的桓山王后墓出现"擎天柱"的结构特点等情况推断，北洞山楚王墓的墓主人应为第五代楚安王刘道（前150年至前129年在位）。[79]

龟山汉墓位于徐州市西北约7000米的龟山西坡，属徐州市九里区拾屯镇孤山村（原属铜山县）。由于种种原因，此墓于1981年、1982年、1992年分成三期进行清理发掘。龟山汉墓坐东朝西，为两座由墓道、甬道、多间墓室组成并有过道相通的"同茔异穴"崖洞墓；甬道及墓室修整考究，有四间墓室及一间耳室采用"擎天柱"的结构方式。[80]1985年，徐州市在文物普查中征集到出自此墓第六室的阴刻篆文"刘注"龟钮银印（图14）。刘注是西汉第六代楚王，系第五代楚安王刘道之子，于武帝元朔元年（前128）嗣，元鼎二年（前115）薨，在位14年，谥号襄王，《汉书·楚元王传》有简要记载。由此确认龟山汉墓为卒葬于元鼎二年（前115）的楚襄王刘注夫妇合葬墓。[81]此墓曾多次被盗，出土随葬品有五铢钱8枚，出土陶俑包括女侍俑（分直立、跽坐两种）、舞女俑、围人俑、驭手俑及驾车陶马等[82]，不见象征现实军队的兵马俑；陶俑皆模制，脸型椭圆，表情端庄，姿态渐趋程式化，生动程度不及西汉初期。

综观江苏苏州附近出土的西汉楚国陶俑，其数量之多、品种之全、造型之美，是其他诸侯王国不能比拟的。尤其难能可贵的是，从狮子山楚王墓经驮篮山、北洞山楚王墓，再到龟山楚襄王刘注墓，展现了楚国陶俑在种类构成及艺术特征等方面的演变规律。以从葬坑形式埋藏的陶兵马俑，大致出现于文帝、景帝时期的狮子山、羊鬼山、驮篮山楚王（后）墓；汉武帝元光、元鼎年间的北洞山楚王（后）墓与龟山楚襄王刘注夫妇墓，已无埋藏兵马俑的从葬坑。狮子山楚王墓从葬坑出土的兵马俑，由步兵、车兵、骑兵混合组成，步兵多着不过膝的长襦，外罩甲衣，手持兵器，是一

图14　龟钮银印　西汉，徐州龟山楚襄王刘注墓出土

【79】徐州博物馆、南京大学历史系考古专业《徐州北洞山西汉楚王墓》，文物出版社，2003年。
【80】南京博物院、铜山县文化馆《铜山龟山二号西汉崖洞墓》，《考古学报》1985年第1期。
【81】南京博物院《〈铜山龟山二号西汉崖洞墓〉一文的重要补充》，《考古学报》1985年第3期。
【82】徐州博物馆《江苏铜山县龟山二号西汉崖洞墓材料的再补充》，《考古》1997年第2期。

副披坚执锐的野战部队装束；北洞山楚王墓出土的彩绘持笏俑与执兵俑，多着曲裾深衣，左腰佩剑，部分绶带悬挂的印章有"郎中"二字，其身份属于王宫卫士。男、女侍从俑自汉初至武帝时期一直存在，早期多做直立拢袖状，后来则直立与跽坐皆有。乐舞俑分乐俑和舞俑两类，第三代楚王墓尚未发现，第四、五、六代楚王墓则普遍存在。乐俑皆做跽坐姿，有钟、磬类打击乐俑，抚瑟类弦乐俑，笙、箫类吹奏乐俑；舞俑皆立姿，有单臂举袖和双臂举袖之别，前者舞姿舒缓含蓄，后者热烈奔放。狮子山楚王墓与宛朐侯刘埶墓为代表的西汉早期陶俑，制作比较粗糙，脸型比较瘦削，呈倒三角形；到武帝时期的龟山楚襄王刘注墓，陶俑的脸形演变成椭圆形了。

除了江苏徐州楚王墓之外，出土西汉彩绘陶俑较多的是山东省。2002年冬，在山东章丘圣井镇危山北坡，发掘清理了两座埋藏兵马俑的西汉王陵从葬坑。以一号坑为例，南北长约9.5米，东西宽1.9米，深0.7米至0.9米，共出土173个陶俑、56匹陶马、4辆陶车、90余面盾牌及建鼓、鼙鼓等遗物。[83]一号坑出土陶俑可区分为仪卫俑、骑兵俑、立姿驭者俑、步兵俑、击鼓俑；二号坑出土陶俑有跽坐驭者俑、拢袖女侍俑等。陶俑皆模制装配而成，俑表饰彩。步兵俑身穿不过膝的长襦、足蹬战靴、手执盾牌的服饰装备，骑马俑及陶马的造型，与陕西咸阳杨家湾及江苏徐州狮子山汉初从葬坑出土兵马俑颇为相似，时代特征鲜明。参照《汉书》文帝纪、景帝纪、诸侯王表及《章丘县志·古迹考》的相关记载，发掘者推测危山汉墓之墓主人为西汉济南王刘辟光（文帝前元十六年即公元前164年始封，景帝前元三年即公元前154年参与七国之乱，兵败自杀）。

2006年6月，在山东青州谭坊镇香山附近，发现并清理了一座大型汉墓的从葬坑。主墓为甲字形竖穴土坑墓；从葬坑在北向墓道西侧，南北长约7米，东西宽5米，深4米，陪葬品以彩绘陶俑、陶车马、陶畜禽及陶器皿为主，亦有为数可观的铜、铁兵器模型。出土彩绘陶俑共800多件，陶马约350匹，陶畜禽（陶牛、陶羊、陶猪、陶狗、陶鸡等）150余件，陶车2辆。[84]彩绘陶俑大致包括持兵仪仗俑、骑兵俑、拢袖男侍俑、拢袖女侍俑、双膝微屈的椎髻女侍俑等不同种类。骑马俑的形制服饰特点及女侍俑的椎髻形状，与章

【83】《山东章丘危山汉代墓葬及从葬坑》，国家文物局编《2002中国重要考古发现》，文物出版社，2003年，
　　页81—86；王守功《危山汉墓——第五处用兵马俑陪葬的王陵》，《文物天地》2004年第2期。
【84】孙波、崔圣宽、王瑞霞《山东青州香山汉墓从葬坑》，国家文物局编《2006中国重要考古发现》，文
　　物出版社，2007年。

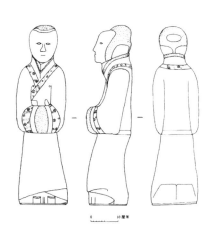

左：图 15　守门陶俑（墨线图）　西汉，永城柿园梁王墓出土
右：图 16　陶侍立俑　西汉晚期，北京丰台大葆台一号汉墓出土

丘危山汉墓从葬坑出土者十分相似；陶马身上彩绘马具、马饰之华丽考究，在全国首屈一指。青州博物馆推断此坑出土陶俑为"西汉早期"遗物[85]；根据该坑的地理位置及陪葬品的时代、等级特征，其墓主可能是被封为菑川国王的齐悼惠王之子刘贤或刘志。[86]

河南省永城市芒砀山群，是西汉梁国王陵的集中分布区。1985 年至 1992 年，位于保安山东部的柿园西汉大型崖洞墓，于墓顶封土四周及墓道之南北两侧共出土陶俑 50 件，包括守陵俑 5 件、守门俑 1 件、着衣式女侍俑 4 件、着衣式骑士俑 40 件。守陵俑与守门俑形制服饰基本相同，以守门俑（SM1：2835）为例（图 15），高 69.5 厘米，鼻梁隆起，双目墨绘，唇部涂朱，头戴武弁冠，身穿右衽及地深衣，衣领、衣襟及袖口饰有彩绘花纹，腰间束带，足蹬齐头翘首履，双手做拢袖状，左右腋下各有一个方形穿孔，推测原先插有剑、戟等兵器模型。[87]柿园汉墓出土的着衣式女侍俑与着衣式骑士俑，皆呈陶躯无臂状，原先应装有木质双臂，因年久受潮变质，木臂今已腐朽不存。值得注意的是，这种着衣式侍女俑与骑士俑，在陕西咸阳汉景帝阳陵东侧 18 号外藏坑及南区 11 号从葬坑中曾有大量发现，而在各地的西汉诸侯王陵墓中，

【85】马洪刚《青州市博物馆藏珍·综合卷》，海天出版社，2006 年，页 66—73。
【86】菑川王世系见《汉书》高五王传、诸侯王表。
【87】河南省商丘市文物管理委员会等《芒砀山西汉梁王墓地》，文物出版社，2001 年，第 5 章第 7 节。

河南永城柿园梁王墓则是迄今所知的唯一孤例，这可能是梁王接受帝室"赏赐"的产物。

1993 年 12 月，河南永城市夫子山一号汉墓的二号从葬坑，出土男、女侍从俑 17 件，俑高 52 厘米或 41 厘米不等，脸型椭圆丰满，颈后皆挽发髻，男侍俑身着双重右衽宽袖深衣，女侍俑身穿宽袖喇叭状曳地长裙，腰际皆系带，双手屈拱于腹前。[88] 夫子山一号墓从葬坑仅出男女侍从陶俑，不见兵马俑与侍卫俑，体现了梁王政治地位已经明显削弱，墓葬年代当属西汉中期。

1974 年至 1975 年，在北京丰台大葆台发掘了两座大型竖穴土坑题凑椁室墓，其中一号墓使用玉衣，出土漆器残片上有针刻"二十四年"纪年字样，并伴出大量五铢钱；二号墓出土平雕线刻、姿态优美的玉舞人。推测这两座墓为广阳顷王刘建（公元前 73 年至前 45 年在位）与王后的同茔异穴墓。大葆台一号墓出土陶俑约 240 件，主要分布于墓室外回廊和题凑门西侧，均为立俑（图 16），高 38 厘米至 40 厘米，上身扁平，下身椭圆，泥质灰陶，模手合制，可分实心与空心两种，有的脸涂白粉，墨绘眉眼口鼻及胡须；衣纹简练，造型古朴。[89] 大葆台汉墓的陶俑制作工艺，明显地趋向粗放草率。

六、结语

西汉时期处在中国封建社会上升阶段，统治者视造型艺术为提高国家政权威望的重要手段，用汉初丞相萧何的话来说，即"天子以四海为家，非壮丽无以重威"。[90] 军队是国家机器的主要组成部分，正如古代军事家孙子所云："兵者，国之大事，死生之地，存亡之道，不可不察也。"[91] "重威"的最佳途径莫过于显示强大的军队。西汉前期，外有匈奴族的侵扰，内有诸侯王的割据，可谓内忧外患频发时期；营建于西汉前期的长陵、安陵、阳陵等帝陵从葬坑，以及楚、齐、菑川等国诸侯王墓从葬坑，皆有为数众多的陶塑彩绘兵马俑出土，这是时代风云的生动写照。

西汉时期的陵墓雕塑，以其规模的恢宏博大，品种的丰富多样，风格的古朴豪迈，装饰的富丽堂皇，在中国雕塑史上开创了一个黄金时代。西汉陵

【88】郑清森《河南永城芒砀山出土西汉梁国陶俑初论》，《中国历史文物》，2006 年第 1 期。

【89】大葆台汉墓发掘组、中国社会科学院考古研究所《北京大葆台汉墓》，文物出版社 1989 年。

【90】《史记·高祖本纪》。

【91】《孙子兵法·计篇》。

墓雕塑的众多优秀作品，其所体现的开拓进取精神与非凡的艺术创造力，永远值得我们继承和借鉴。

本文原载于汤池主编《中国陵墓雕塑全集 2·西汉》，陕西人民美术出版社，2009 年。

罗世平

湖北武汉人，1955 年生。1990 年于中央美术学院美术史系获博士学位。后留校任教。现为中央美术学院美术史教授、博士生导师、中央美术学院丝绸之路艺术研究协同创新中心执行主任、中国美术家协会理论委员会委员、敦煌吐鲁番学会理事、全国古籍整理出版规划领导小组成员。曾任中央美术学院美术史系主任、中央美术学院研究生部副主任、中央美术学院造型艺术研究所副主任。

代表著作有《四川唐宋佛教造像的图像学研究》《20 世纪中国壁画墓的发现与研究》《波斯和伊斯兰美术》《中国宗教美术史》（合著）等，论文有《广元千佛崖菩提瑞像考》《敦煌泗州僧伽经像与泗州和尚信仰》《四川唐代佛教造像与长安样式》《地藏十王图像图遗存及其信仰》《身份认同：敦煌土蕃装人物进入洞窟的条件、策略与时间》《织锦回纹：宝山辽墓壁画与唐画对读》《早期佛教进入四川的途径——以摇钱树佛像为中心》《回望张彦远：〈历代名画记〉的整理与研究》《天堂喜宴——青海郭里木吐蕃棺板画笺证》《仙人好楼居：襄阳新出相轮陶楼与中国浮图祠类证》《天堂法像——洛阳天堂大佛与唐代弥勒大佛样新识》等。译著有《点、线、面》等。主编有《中国美术百科全书·雕塑卷》《中国美术分类全集·寺观壁画·唐宋卷》《中国美术分类全集·墓室壁画·唐代卷》《世界佛教美术图说大典》《中国寺观壁画全集》《西藏壁画艺术全集》《中国古代画史校注丛典》等。

仙人好楼居：襄阳新出相轮陶楼与中国浮图祠类证

罗世平

引 言

2008 年 10 月，湖北襄阳市樊城区东汉—三国蔡越墓地 M1 清理出土一件黄褐釉陶楼，是由门楼、墙院和两层楼阁组成的长方形单进院落，基本形制属汉式陶楼，所不同的是，该陶楼顶上设有平头相轮塔刹。这件陶楼明显是由汉式陶楼与印度式塔刹组合而成，两种建筑要素放在一起，看起来仍显得生硬，说明相轮陶楼是一件受到印度佛塔建筑影响，具有特殊功能的明器，其中所透露的历史文化信息已超出常见的汉式陶楼，体现出佛教初传时期印度文化因素与汉文化传统杂糅的特点。它的形制，还关系到中国高层楼阁式佛塔的渊源，关系到对汉晋时期"浮图祠"的认识。以下结合文物，就襄阳相轮陶楼及相关问题谈点粗浅看法。

一、陶楼形制

有关襄阳相轮陶楼的建筑形制和装饰特点，发掘简报作了较为详细的描述，从刊发的图片可以获知陶楼的整体面貌，2011 年 7 月，湖北省博物馆举办"荆楚英华——湖北全省博物馆文物精品联展"，这件陶楼也陈列其中（图 1-1，图 1-2）。[1]

陶楼院落四围，平面近方形，进深 31 厘米，面阔 33 厘米，其主体两层，通高 104 厘米。陶楼底层平面为长方形，人字坡屋顶，瓦垄中脊上设四熊托起的平座，周以围栏。平座上承第二层楼阁，楼体近方形，四面开百叶窗，屋顶四阿，顶脊上再设二熊支撑的平头。平头上堆塑虎戏二熊相轮座，熊虎座上起相轮竿，竿上叠累伞形相轮，底层相轮作仰覆伞对合，其上叠起六层

【1】陶楼出土情况详见刘江生、王强、符德明等《湖北襄樊樊城蔡越三国墓发掘简报》，《文物》2010 年第 9 期；图见湖北省博物馆编《荆楚英华——湖北全省博物馆馆藏文物精品联展图录》，湖北人民出版社，2011 年。

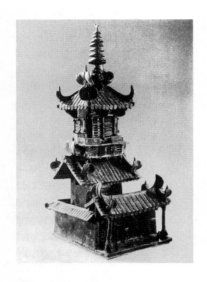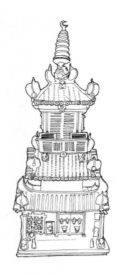

左：图1-1 黄褐釉相轮陶楼 东汉-三国，襄阳市博物馆藏 采自《文物》2010年第9期

右：图1-2 黄褐釉相轮陶楼线图 罗世平、孙丹婕绘

覆伞，合相轮七重。伞上出刹，刹顶刻塑弯若新月的龙形兽。楼体形制已有后来楼阁式塔的基本形态。陶楼院前门楼，与楼体等宽，前部二根八角形廊柱，蹲熊柱础，柱的内侧立栓马桩各一。门楼正中为对开大门，门扉铺首上部各贴塑二身合十站立、肩生双翼的人物。大门右侧开一小门，门扉上也贴塑一身站立合十双翼人像。再右为璧纹大窗，窗下堆塑一坐熊。大门左侧下为上圆下梯形的门洞。院落实以瓦垄围墙。屋脊鸱尾皆为大叶尖茎的树叶形状。

根据简报的描述，核以实物，这件相轮陶楼属二层楼体的单进院落，屋脊瓦垄，建筑形制仍不离东汉三国时期的陶楼造型，但对比普通汉式陶楼，又有几点显著不同。

其一，在楼层之间以平座作为升起构件，平座围以栏楯，示意可以供人游观，可见这个平座在重楼结构形态上起着升起楼层的作用。这一构件在后世楼阁式建筑，尤其是楼阁式塔上运用得极为普遍。在已出土的汉代陶楼明器中，有平座升起结构者凡见几例，年代都在东汉。如河南洛阳市洛宁县故县乡黄沟湾村东汉墓出土的五层陶楼，在每层瓦垄之上皆有平座栏楯结构，楼体依次逐层收分至顶，叠累而成塔式高楼[2]；河南桐柏县出土东汉彩绘陶楼，楼体三层，每层由平座作为升起结构，彩绘栏楯[3]；北京市丰台区小红门三台山出土东汉三层绿釉陶楼，在每层屋面上起斗拱安设平座栏楯[4]；河

【2】有关陶楼的发掘情况，见洛阳地区文化局文物工作队《河南洛宁东汉墓清理简报》，《文物》1987年第1期。

【3】该陶楼现藏河南博物院，参见河南博物院《河南出土汉代建筑明器》，大象出版社，2002年；图见张正明、邵学海主编《长江流域古代美术（史前至东汉）陶器与陶塑》，湖北教育出版社，1984年，图151。

【4】北京市文物研究所编《北京出土文物》，燕山出版社，2005年，图252。

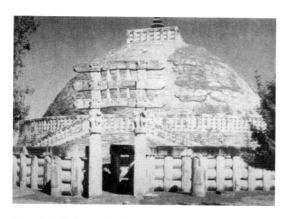

图 2 印度桑奇 1 号塔 约公元 1 世纪，印度中央邦博帕尔

北阜城桑庄东汉墓出土陶楼，各层之间精细地仿造木构部件，平座栏楯雕镂贴塑，屋檐瓦垄安设博山瓦钉，楼体五层，高达 216 厘米，楼体形制已与发展成熟的楼阁式高塔几无二致。[5] 这类陶楼遗例，一些是建筑单体，一些还带有门楼院墙，形制同于襄阳陶楼。对于这些多层的陶楼，民间又有"高楼"之称[6]，概是汉武帝以来"仙人好楼居"的寓意。汉人厚葬，羽化升仙思想浓厚，东汉墓中所置的高楼明器，功能或不离神仙住寿这一目的[7]。

其二，楼顶正脊之上不是汉式陶楼常见的柱表或立鸟鸣禽，而代之以平头熊虎覆钵形座承托相轮塔刹。覆钵、平头与相轮塔刹原是印度窣堵坡（stupa，塔）的标识性组件，印度桑奇大塔完整保留了覆钵丘上设平头相轮的结构形制[8]（图 2）。建塔的依据在原始佛教的塔制上有记载，如《根本说一切有部毗奈耶杂事》卷十八称："应可用砖两重作基，次安塔身，上安覆钵，随意高下。上置平头，高一二尺，方二三尺，准量大小。中竖轮竿，次著相轮，其相轮重数，或一、二、三、四，及其十三，次安宝瓶。"在印度石窟、犍陀罗佛寺遗址也都有依准造出的佛塔遗迹可为佐证。[9] 襄阳陶楼在整体移植印度佛塔的覆钵丘、平头、相轮这一组标识性构件时，对覆钵丘加以了改造，将熊虎瑞兽这样的中国元素用作覆钵的母题，捏塑成装饰化的熊虎座覆钵丘，中、印要素在陶楼顶作此组合，意在标示陶楼杂糅神仙佛陀的功能指向。

另需提及的是陶楼上新月形刹尖，它既不合上引佛经"次安宝瓶"的说法，

【5】河北省文物研究所《河北阜城桑庄东汉墓发掘报告》，《文物》1990 年第 1 期；中国国家文物局、意大利文化遗产与艺术活动部编《秦汉—罗马文明展》，文物出版社，2009 年，图 211。

【6】972 年辽宁旅大市甘井子区营子公社东汉晚期墓出土一座彩绘三层陶楼，在第二层楼的底部阴刻"高楼"二字，汉隶，系工匠手刻。有关陶楼的报导见《文物》1982 年第 1 期。

【7】对于汉代墓葬中高层陶楼明器的功能，长期以来以"视死如视生"为解释依据，故将高层陶楼明器比附为死者生前的庄园生活图景，较少注意到墓葬观念在东汉尤其是东汉后期出现的变化。根据统计，目前出土的陶楼集中在东汉墓葬之中，而以东汉后期至三国时期数量最多，这一现象说明汉代"仙人好楼居"这一观念已经深入民间，是观察东汉后期埋葬习俗变化的重要线索。

【8】桑奇大塔著名者有三座，皆为覆钵塔。1 号塔最大，初为砖塔，建于阿育王时期，巽加王朝时在原塔外用石包砌增扩而成现貌。2 号塔与 3 号塔规模相近。

【9】印度早期石窟中有以佛塔礼拜为中心的支提式窟，窟内雕刻覆钵塔，在巴利、纳西克、阿旃陀、埃罗拉等石窟群中都有保存。犍陀罗地区的覆钵塔遗存有多处，最著名的如 19 世纪在巴基斯坦白沙瓦发现迦腻色迦塔。

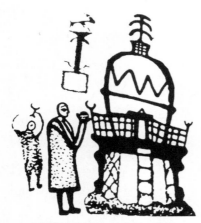

图3 契拉斯2号岩画 约公元1世纪，巴基斯坦契拉斯 采自晁华山《佛陀之光——印度中亚佛教胜迹》

也不见于印度本土的窣堵坡实物，这种刹尖遗例幸有古代丝绸之路罽宾道上的悬度国（今巴基斯坦奇拉斯地区）岩画窣堵坡可为参考。来往于契拉斯罽宾古道的佛教徒曾在岩壁上留刻有覆钵塔的画面，第2号岩壁刻有僧人供奉覆钵塔的情节，塔间栏楯方围角柱上突起刻着新月形的标识物，另有一位僧人手中还高擎一件带底座的新月标识物向覆钵塔奉献，是知新月标识另有中亚古国的符号寓意（图3）。

奇拉斯岩画的年代约在公元1世纪，是贵霜佛教东传时信徒留在丝绸之路上的早期遗迹。[10]襄阳陶楼刹尖与契拉斯覆钵塔岩画标识物的相似，也说明印度佛教初传汉地时还携带有丝路古国的因素。

其三，屋顶正脊和垂脊树叶形鸱尾，为中间茎脉尖出的对圆形状，放在屋脊上显得夸张，是不见于汉地此前的鸱尾形态。这样的叶形鸱尾与相轮塔刹配在一起，所构成的特定指义自然让人联想到佛陀在菩提树下的证道。菩提树作为艺术形态出现于印度，最初不唯佛教所专有，但在佛教兴起之后，菩提树作为佛像的前图像即与佛塔、法轮成为佛陀的象征广受信徒的供奉，而在稍晚南传佛教造像遗迹中就有佛陀跏趺坐于菩提树下，两侧雕刻覆钵塔的造像，直观地将覆钵塔、佛像、菩提树三者作为一组图像雕刻了出来（图4）。从这样的组合中我们能清晰

图4 禅定佛像 约公元6世纪，泰国巴真府东斯玛哈波出土

【10】有关罽宾道沿线的岩画调查，参见晁华山《佛陀之光——印度与中亚佛教胜迹》，文物出版社，2001年。

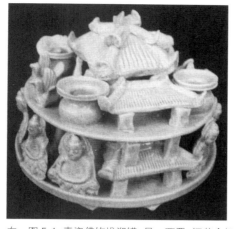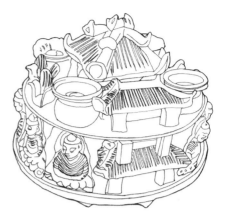

左：图5-1 青瓷佛饰堆塑罐 吴—西晋 江苏金坛县文管会藏
右：图5-2 青瓷佛饰堆塑罐（残片）线图 孙丹婕绘

地看到"菩提树——覆钵塔——佛像"所构成的图像逻辑，这组图像伴随佛教的东传也进入中国，在陶楼这类明器上留下了印记。江苏金坛县文管会收藏的一件吴晋时期的佛饰堆塑罐残件[11]，罐顶三重楼阁，鸱尾皆是对圆起尖的叶形，树叶居中剔线示意叶脉主茎，禅定的佛像跏趺坐于重楼下，楼上贴塑有飞鸟鸣禽（图5-1、图5-2）。这件佛饰堆塑罐残件，因有佛像在重楼上安住，使得鸱尾的菩提树象征语义变得明确，形成佛在菩提树下证道的中国式楼观图像。襄阳相轮陶楼以菩提树叶作为鸱尾装饰同佛塔相轮结合在一起，对应构成了这件陶楼的明确指义。

菩提叶鸱尾的陶楼在汉晋墓葬中曾出土过多件，不过在襄阳相轮陶楼出土之前，皆未将观察的线索与菩提树联系在一起，现在有了襄阳相轮陶楼的提示，应该可以将这类叶形鸱尾的高楼明器置于新的语境中加以讨论，并据此可对江南地区堆塑佛像的魂瓶重楼作出相同的解释。

出土的东汉菩提叶鸱尾陶楼多见于河南及周边地区的东汉墓中，河南博物院陈列品中见有多件叶形鸱尾的陶楼。如1981年河南内乡出土的一件三层绿釉陶楼，通高67.5厘米，菩提叶鸱尾叶脉茎蒂分明，具有实木的样态（图6-1）。[12]河南桐柏县出土的三层彩绘陶楼，通高83厘米，鸱尾叶形规正扁平，有着更明显的装饰趣味。[13]毗邻河南的湖北襄阳、随州东汉墓也出土了相同的陶楼明器。1977年襄阳县伙牌公社东汉墓出土的一座单进院落绿釉陶

【11】参见《佛教初传南方之路文物图录》，文物出版社，1993年，图73。
【12】河南省博物院编《河南出土汉代建筑明器》，大象出版社，2002年；图见张正明、邵学海主编《长江流域古代美术（史前至东汉）陶器与陶塑》，页211。
【13】同上。

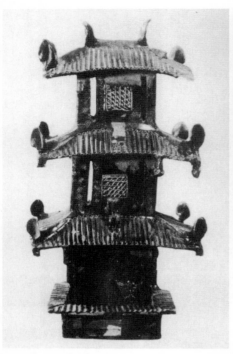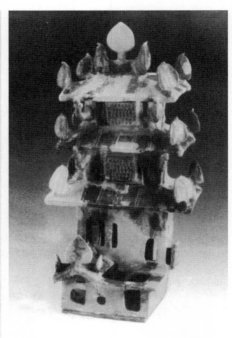

左：图 6-1 绿釉陶楼 东汉，河南博物院藏 采自张正明、邵学海编《长江流域古美术陶器与雕塑》
右：图 6-2 绿釉陶楼 东汉，湖北省随州市博物馆藏 采自随州市博物馆编《随州出土文物精粹》

楼，二层四阿顶，通高 56 厘米，树叶形鸱尾阔大，与蔡越墓相轮陶楼鸱尾相近。[14] 1990 年随州市休干所 1 号东汉墓出土的单进院落黄褐釉陶楼，三层四阿顶，高 74 厘米，鸱尾树叶形态较为写实（图 6-2）。[15] 另在陕西潼关吊桥东汉墓也曾出土过一件相同鸱尾的高层陶楼。[16] 这些菩提叶形的鸱尾陶楼用作明器，基本是东汉后期的制品，这个时期正是佛教由宫廷流向民间的阶段，汉地的埋葬习俗不同程度地杂入了佛教因素。以洛阳为中心的北方地区原有随葬陶楼明器的做法，东汉后期佛教依附当地习俗，也给陶楼加入了新的造型因素。[17] 直接感受洛阳佛教风尚的江南地区，吴晋时期的墓葬明器中出现了堆塑佛像重楼的魂瓶，一些重楼鸱尾捏塑成菩提叶形，或是受到北方陶楼的影响。江苏金坛白塔乡金竹墩吴天玺元年（276）储侯墓出土的魂瓶（镇江市博物馆藏），在罐口沿上堆塑六层重楼，鸱尾的形态即有对圆树叶的意味。[18]

【14】有关该陶楼的消息及图见《文物》，1979 年第 2 期，页 94。
【15】简报见王善才、王世振《湖北随州西城区东汉墓》，《文物》，1993 年第 7 期。图见随州市博物馆编《随州出土文物精粹》，文物出版社，1993 年，图 73。
【16】陕西省历史博物馆藏东汉绿釉陶楼，1960 年于潼关县吊桥汉墓出土，楼体三层，鸱尾为树叶形。
【17】根据中原北方近年出土陶楼明器的考古资料，汉式陶楼鸱尾亦形成于东汉后期。关于鸱尾起源的最近讨论参见冯双元《鸱尾起源考》，《考古与文物》2011 年第 1 期。
【18】参见贺云翱《佛教初传南方之路文物图录》，文物出版社，1993 年，图 64，。

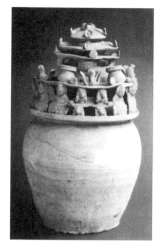

左：图 7 西晋 青瓷佛饰堆塑罐 浙江湖州市博物馆藏 采自贺云翱《佛教初传南方之路文物图录》
右：图 8 襄阳相轮陶楼门扉有翼天人

前述金坛县文管会收藏的佛饰堆塑罐残件，罐顶三重楼阁鸱尾的菩提叶形，则是形态明确的菩提叶重楼标本。江苏、浙江等地吴晋墓出土的大量佛饰魂瓶，重楼鸱尾的形态虽有捏塑精粗形成的变化，但仍有不少保留了菩提叶形的意象（图 7）。[19]江南魂瓶菩提叶鸱尾重楼的实例证明，在江南地区佛饰魂瓶重楼的典型器上，"菩提树—重楼—佛像"的图像指义比中原陶楼表述得更为直观些。

综合起来看，北方陶楼与江南魂瓶上出现的覆钵相轮塔刹、菩提叶鸱尾及佛像符合早期佛教传播的特点，属于"佛塔——菩提树——佛像"向印度、犍陀罗以外地区最初传播的系统图像，进入中国则托足于汉地黄老神仙信仰，依草附木，渗入当地的埋葬习俗中，在汉式陶楼上留下了烙印，襄阳相轮陶楼及江南佛像重楼魂瓶即是其显例。

二、装饰母题

襄阳相轮陶楼上的装饰图像，见有动物和人物两类。动物有虎熊之属而以熊为主，人物贴塑在门扉上，皆为肩生羽翼的形象（简报称作羽人）。细察这两类图像，熊虎仍是汉式面貌，而人物正面立身，双手于胸前合十，肩后生有双翼的形象，则不同于汉式持节侧身的羽人。人物、动物放在一起，也呈现出明显的仙、佛杂糅的特征（图 8）。

【19】参见贺云翱《佛教初传南方之路文物图录》魂瓶诸图。

出现在相轮陶楼上的虎、熊，皆以捏塑的手法制作，分别担负基础承托及司守门户的功能。如楼顶平头承托塑为二熊，相轮刹座堆塑一虎二熊，一楼屋顶平座支撑塑四熊，门楼廊柱以熊为柱础，门楼大窗下堆塑一坐熊。同墓中还出土了一件蹲坐吐舌的熊兽（简报称镇墓兽）。按熊虎兽在古代文献中皆属阳物瑞兽，有辟邪、厌胜、住寿等功能。[20] 故民间常将熊虎等兽绘刻于门楼户牖，以为守护，以示长寿。这一观念在汉晋墓葬中或明器上普遍得以再现，襄阳陶楼专以熊为门柱、平座承托，窗前守护，墓室镇守。除辟邪厌胜之外，更突出的一项功能即是表达神仙住寿的寓意。如西晋葛洪《抱朴子》："《玉策记》称：熊寿五百岁，五百岁则熊化。"《抱朴子》所谓熊能长生住寿的知识得自先秦，在庄子的时代，即传有"熊经鸟申"的延年驻形之术。《庄子·刻意篇》称：

> 吹呴呼吸，吐故纳新，熊经鸟申，为寿而已矣。此导引之士，养形之人，彭祖寿考者之所好也。

所谓"熊经鸟申"是以模仿熊、鸟攀援伸展动作而形成的吐纳导引之术[21]，汉代承接了这份遗产，《淮南鸿烈集解》有"熊经鸟伸，凫浴蝯躩，鸱视虎顾"之说，即是模拟鸟兽的姿势而行吹呴呼吸，吐故纳新。长沙马王堆西汉墓出土导引图帛书也属这类的"陆谷食气"方。[22] 到东汉时民间即传有依鸟兽动作演变而成的养生术套路，华佗所传的"五禽戏"即其中的一种。《后汉书·华佗传》记华佗传五禽戏一节：

> 古之仙者为导引之事，熊经鸱顾，引挽腰体，动诸关节，以求难老。吾有一术，名五禽之戏：一曰虎，二曰鹿，三曰熊，四曰猨，五曰鸟。亦以除疾，兼利蹏足，以当导引。体有不快，起作一禽之戏，怡而汗出，因以著粉，身体轻便而欲食。

【20】熊虎辟邪逐疫例，如《后汉书·礼仪志》："方相氏黄金四目，掌蒙熊皮，玄衣朱裳，执戈扬盾，十二兽有衣毛角，中黄门行之，冗从仆射将之，以逐恶鬼于禁中。"瑞兽例，如《穆天子传》："春山百兽所聚，爰有熊罴，瑞兽也。"又《毛诗》："惟熊惟罴，男子之祥。"长生住寿例，如葛洪《抱朴子》："玉策记称：熊寿五百岁，五百岁则熊化。"

【21】如《云笈七笺》说熊戏："熊戏者，正仰，以两手抱膝下，举头，左僻地七，右亦七。蹲地，以手左右托地。"墓葬出土的熊的形象皆取蹲坐的姿势，或可能有如庄子所谓"熊经鸟申"的住寿术为依据。

【22】马继兴《马王堆古医书考释》，湖南科学技术出版社，1992 年。

左：图9-1 青铜羽人雕塑 西汉，陕西历史博物馆藏
中：图9-2 青瓷佛饰盘口壶持节羽人（局部）三国—晋，南京市博物馆藏 采自贺云翱《佛教初传南方之路文物图录》
右：图10 印度巴尔特塔浮雕 公元前1世纪，印度加尔各答印度博物馆藏

华佗五禽戏由虎、鹿、熊、猿、鸟五种禽兽的动作演化而出，习此即可延年住寿，广陵吴普得华佗所传，年九十余，耳目聪明，齿牙完坚。魏明帝曾就习其术。【23】可见神仙导引术的盛行终汉而至三国仍不绝于书。

长寿神仙是汉人的梦想，人死将这一冀求带入墓葬，绘刻为图像，熊虎五禽这类可资长寿的动物即在这一观念的主使下，成为神仙住寿的凭借和象征物。霍去病墓熊虎石刻是学术界早已熟知的题材，在两汉出土品及陶楼、陶仓上塑绘虎熊等五禽兽的明器现有多例可供参考。【24】在佛教初传阶段，佛像作为西方的大神混迹于汉地神仙图像之中，在汉晋陶楼明器上佛像常与熊虎等兽相伴，表明佛陀神仙寿考的功能已被普遍接受认可，巴蜀佛像摇钱树和江南佛像魂瓶的大量实例已足以说明这一信仰风尚。

襄阳陶楼门扉上贴塑的有翼人物，比例头大身小，作童子身形，双手于胸前合十，肩后双翼如鸟翅展开，不是汉代羽人的样式。出土文物中所见的汉代羽人图像，以持节方士为原型，造型上虽有披发挽髻和尖耳贯顶的分别，但着羽衣持节是其常式（图9-1、图9-2）。位于陶楼前廊右侧小门上的一身

<hr />

【23】《后汉书》李贤注引《华佗别传》曰："吴普从佗学，微得其方。魏明帝呼之，使为禽戏，普以年老，手足不能相及，粗其法语诸医。普今年将九十，耳不聋，目不冥，牙齿完坚，饮食无损。"

【24】两汉出土的陶楼、陶仓等明器多见其例，如陕西西北理疗设备厂西汉墓出土鹿纹陶仓；西安理工大学西汉壁画墓出土熊足陶囷；西安市未央区张家堡薛家寨村汉墓出土熊鹿纹釉陶仓；西安市东郊铁路车辆段汉墓出土熊鹿纹黄釉陶仓；陕西省铜川文物考古所藏东汉熊足釉陶囷；陕西省咸阳文物考古所藏东汉熊足陶仓等。在江南地区出土贴塑熊、猴、鹿等兽的魂瓶数量很多，以东汉至西晋时期出土品较为集中，图文参见贺云翱《佛教初传南方之路文物图录》。

左：图 11-1　有翼天人壁画　公元 3 世纪，新疆若羌米兰第 3 号佛寺遗址，印度新德里国家博物馆藏　采自《中国寺观壁画全集 1·早期寺院壁画》
右：图 11-2　有翼天人壁画　公元 3 世纪，新疆若羌米兰第 3 号佛遗址，印度新德里国家博物馆藏　采自《中国寺观壁画全集 1·早期寺院壁画》

有翼人物，头发上梳起髻的形象，更清晰地表明了与羽人的造型区别。这类图像来源，应与相轮塔刹联系起来考虑，于佛教传播的线索中去寻找答案。在东汉佛教传说中，佛陀是一位能飞行变化的西方神祇，佛经中也屡见关于天人伎乐的描述。在印度巴尔胡特塔的围栏浮雕上，今天仍能看到肩生双翼、合十礼塔的天人（图 10），图例中这组双手于胸前合十的有翼天人，足以作为印度原型与襄阳陶楼天人图像的比对。印度佛塔遗迹中现存有多例天人礼塔的雕刻，皆能佐证襄阳相轮陶楼与天人礼塔图像的联系。

　　肩生双翼的天人形象亦经古代丝绸之路东传进入中国。20 世纪初，斯坦因在新疆发现米兰佛寺的塔院遗址，在佛塔外廊墙壁上清理出有翼天人的壁画残片[25]，中国的考古学家后来在米兰废寺也发现了同样的有翼天人壁画，人物正面，曲眉大眼，貌似少年童子，肩后鸟翼左右伸展，画法线面结合，题材与画法仍旧是印度—犍陀罗的图像特点（图 11-1、图 11-2）。有翼童子见于中国更早的遗例是西安十里铺发现的东汉翼童铜像，其大头裸身、肩生双翼、双手合十的造型则与襄阳陶楼有翼童子别无二致。孙机先生《汉代物质文化资料图说》将这件有翼童子像与麻浩崖墓佛像、滕县六牙白象画像同列为来自西域的佛教文化交流的文物，已明确指出了有翼童子的来源和文化属性[26]。另外，新疆有翼天人壁画绘于窣堵坡回廊的墙壁上，襄阳陶楼有翼天人贴塑在相轮陶楼门扉上，二者同属塔院建筑的装饰，不仅图像指意相同，而且共同提示了有

【25】斯坦因曾为这一发现而激动地写道："这真是伟大的发现！世界上最早的安琪儿在这里找到了。她们大概在两千年前就飞到中国来了。"相关译文参见斯坦因《西域考古记》，向达译，中华书局，1936 年。
【26】西安十里铺有翼童子像的发现参见《考古通讯》1957 年第 4 期，页 41。图见孙机《汉代物质文化资料图说》，文物出版社，1991 年，图 111-11，。

翼童子同形连续排列的方式更多保留了印度—犍陀罗佛寺的装饰特点。

襄阳陶楼以相轮塔刹为其标识，在于提示这件陶楼不同于常见的汉式陶楼，将其功能指向佛教或杂糅佛教的宗教建筑应是可以认同的。门扉上贴塑的正面鸟翼童子不属于汉代的羽人样式，印度巴尔胡特佛塔栏楯有翼天人浮雕、西安十里铺有翼童子像，以及新疆米兰佛寺塔院有翼童子壁画进一步印证了相轮陶楼的佛塔性质。

三、中国的浮图祠与印度的窣堵坡

通过以上观察，我们可以获得襄阳相轮陶楼中—印杂糅的印象：其建筑的主体形制是汉式高楼外加印度式覆钵相轮塔刹，而装饰母题则是汉地熊虎神仙图像与印度有翼天人的混搭。这一杂糅的特征与东汉末笮融建浮图祠的记载相吻合，事见《三国志·吴志·刘繇传》：

> 笮融者，丹阳人。初，聚众数百，往依徐州牧陶谦。谦使督广陵、彭城运漕，遂放纵擅杀，坐断三郡委输以自入，乃大起浮图祠，以铜为人，黄金涂身，衣以锦采。垂铜槃九重，下为重楼阁道，可容三千人，悉课读佛经。令界内及旁郡人好佛道者听受道，复其他役以招致之。由此远近前后至者五千余人户。每浴佛，多设酒饭，布席于路，经数十里。

按笮融所建的浮图祠，即是上设九重铜槃相轮，下有重楼阁道，并于楼内供有金铜像的高楼式建筑，其规模可容纳三千人。从文字记述的形制看，基本造型应与襄阳相轮陶楼接近。

在襄阳蔡越墓陶楼未出土之前，笮融起浮图祠的文字就曾引起过研究者的注意，孙机先生在《中国早期高层佛塔造型之渊源》一文中曾援引笮融建浮图祠的文字，对汉式重楼结合印度式相轮塔刹的可能性提出过假说，并分析了汉代建筑脊顶立标式样的本土特征[27]。襄阳相轮陶楼的出土则用实例说明，在佛教初传汉地时汉式重楼与印度式覆钵塔的结合不止是可能，而是真实的存在，由汉式重楼过渡到高层佛塔，浮图祠是其初期的标志。

在印度，建造佛塔在于纳藏尸骨和舍利。梵文 Stupa，中文音译窣堵坡，

【27】该文收入孙机《中国圣火：中国古文物与东西文化交流中的若干问题》，辽宁教育出版社，1996 年。

又称塔,义为坟墓。在窣堵坡内埋藏死者的遗骨,吠陀时代已见使用。入藏圣者遗骨的窣堵坡同时也是生人礼拜的对象,印度的婆罗门教和佛教等都有起塔供养的做法[28]。在佛像还未创制之前,装藏佛陀舍利的佛塔是佛教徒的主要礼敬对象。印度阿育王推行佛法,造八万四千佛塔,使得供养佛塔舍利之风广为流行。《根本说一切有部毗奈耶杂事》卷三十九记其事:

> 时波咤离邑无忧王便开七塔,取其舍利,于瞻部洲广兴灵塔八万四千,周遍供养。由塔威德,庄严世间。

经文中的无忧王即阿育王的别译,他所造之佛塔即是装藏佛舍利的灵塔,省称舍利塔。

塔的样式据说在释迦牟尼传法的年代就有定制,是下有方形塔基,上起覆钵圆丘相轮的样式,大众部《摩诃僧祇律》转述佛说造迦叶佛的塔样:

> 尔时世尊,自起迦叶佛塔,下基四方,周匝栏楯,圆起二重,方牙四出,上施槃盖,上表轮相。佛言:作塔法应如是。

佛所说的迦叶佛塔是塔基为四方形,在每边出沿,有的还设附阶,塔基上起覆钵圆丘(圆起二重),丘顶置相轮盘和伞盖,塔周设有栏楯的形制。按《五分律》,迦叶塔原由诸比丘用泥依准建造,是阎浮提地最初建造的佛塔,塔址在拘萨罗国,法显和玄奘西行求法都曾游历其地。《大唐西域记》卷六略记其事:

> 大城西北六十余里有故城,是贤劫中人寿二万岁时迦叶波佛本生城也,城南有窣堵坡,成正觉已初见父处。城北有窣堵坡,有迦叶波佛全身舍利,并无忧王所建也。

依准佛说造塔法而建的佛舍利塔得到了考古学的证实,现存早期"圆起二重"的覆钵塔有印度的桑奇大塔(1号塔内核)、巴基斯坦塔克西拉的达摩

【28】"stupa"并非佛教所专用,与佛塔相关的构件名称与婆罗门教的称法语源近同,如佛塔的基坛 Medhi 与吠陀祭祀的牺牲 Medha 即有着语源学上的直接联系。

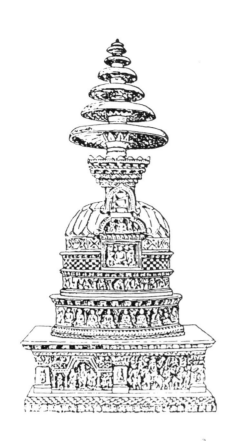

图12 覆钵石塔 公元2—3，罗里延唐盖出土 采自揭晃华山《佛陀之光——印度中亚佛教胜迹》

拉吉卡大塔和斯瓦特的布卡拉塔，大约都是阿育王时或孔雀王朝后期的遗存。大月氏人建立的贵霜王朝以佛教为国教，佛寺建筑以佛塔为中心。塔的建造一律依佛陀塔法：皆是下基四方，上起覆钵丘，顶安相轮。在贵霜帝国的都城布路沙布逻（今巴基斯坦白沙瓦）考古清理出了迦腻色迦大塔，并从塔心掘获迦腻色迦王铭的舍利盒（图12）。迦腻色迦大塔方形塔基台阶四出、中藏舍利的做法，确定了犍陀罗及中亚地区覆钵塔的基本规制。塔克西拉摩拉摩拉杜山寺覆钵塔和罗里延唐盖出土的供养塔保存相对完好，可供欣赏犍陀罗覆钵塔的整体面貌。

　　建造佛塔与埋藏舍利是佛教始兴的基本内容，二者的密切程度初见阿育王八万四千塔，再见迦腻色迦王大塔的功德，礼塔、礼舍利、礼佛被认为是三而一、一而三的行为，大概在佛教传入中国之初这就成为传法僧人全力推行的信念，汉文典籍中多见其例。如迦湿弥罗比丘毗卢旃向于阗王传法，就直言：

"如来遣我来，令王造覆盆浮图一躯，使王祚永隆"【29】。到5世纪初时，法显在于阗所见到的已是"家家皆起小塔"【30】的空前盛况。位于今洛浦县热瓦克大塔还保留了覆盆塔的痕迹（图13）。丝绸之路北道上的龟兹国"俗有城廓，其城三重，中有佛塔庙千所"【31】是其兴盛时的状况。龟兹历史上的雀离大寺，遗址即今库车城北的苏巴什，是一处夹河而建，以覆钵塔为中心，周以寺宇和洞窟的塔庙建筑群（图14-1、图14-2）。西塔遗址内还曾出土绘饰精美的舍利盒，可见中国西域的佛寺塔院与供奉舍利的方式一如印度和犍陀罗。覆钵塔东传的遗例，在吐鲁番、敦煌、酒泉等地都有发现，一些被称作

【29】毗卢旃于阗传法传说详见范祥雍校注《洛阳伽蓝记校注》卷五，上海古籍出版社，1978年。

【30】章巽校注《法显传校注》卷一"于阗国"条，上海古籍出版社，1985年。

【31】《晋书·四夷传》，中华书局，1974年点校本。

北凉石塔的小型覆钵塔即属于北凉时期民间的供奉塔[32]汉地建塔要早到东汉东明帝时期。史载东汉明帝永平求法，请来摄摩腾、竺法兰二僧和《四十二章经》，于是在洛阳建造寺塔，《四十二章经序》称"登起立塔寺"[33]。由此可见建塔之于传法的迫切程度。洛阳最初为传法所建的塔虽已无迹可寻，但传法必先建塔寺的做法的确是被传承下来。如三国时康居沙门康僧会于东吴赤乌十年（247）由交趾届建业（南京），吴主孙权为之立塔建寺"[34]并

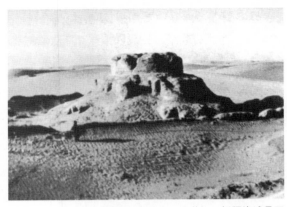

图13 热瓦克覆钵塔遗址 公元3—10世纪，新疆洛浦县亚吉乡 采自贾应逸、祁小山《佛教东传中国》

以"浮图里"称名塔寺所在的里巷。是知当初传播佛教，建塔皆被放在首位。

奉安佛陀舍利的窣堵坡在汉代又译作"浮图"，或浮图（屠）祠。如汉明帝回复楚王刘英诏"楚王诵黄老之微言，尚浮屠之仁祠"[35]。东汉洛阳城中，建有专供西域人居住参拜的"官浮图精舍，周闾百间"[36]。所谓"官浮

左：图14-1 苏巴什东塔遗址 公元3世纪，新疆库车县 采自贾应逸、祁小山《佛教东传中国》
右：图14-2 苏巴什西塔遗址 公元4—10世纪 新疆库车县 采自贾应逸、祁小山《佛教东传中国》

【32】关于凉州石塔的系统研究，详见阴光明《北凉石塔研究》，觉风佛教艺术文化基金会，2006年。

【33】《四十二章经序》："昔汉孝明帝，夜梦见神人，身体有金色，项有日光，飞在殿前。意中欣然，甚悦之。明日问群臣，此为何神也？有通人傅毅曰：'臣闻天竺有得道者，号曰佛，轻举能飞，殆将其神也。'于是上悟，即遣使者张骞，羽林中郎将秦景、博士弟子王遵等十二人，至大月氏国，写取佛经四十二章，在十四石函中，登起立塔寺。"

【34】慧皎《高僧传·康僧会传》，汤用彤校注，中华书局，1992年。

【35】汉译"浮图"一名，初多与"佛陀"的译名相混用，有浮屠、休屠、佛图、浮图等数种。如汉明帝复楚王刘英诏"楚王诵黄老之微言，尚浮屠之仁祠"之"浮屠"，系指"佛陀"。《惠生行记》所记毗卢旃"令王造覆盆浮图"之"浮图"，则指"窣堵坡"或"佛塔"。

【36】《魏书·释老志》，中华书局，1984年点校本。

图精舍"，系指朝廷建造设有佛塔的僧人处所，造塔的样式已在参照印度塔法的基础上加以了改造，如《魏书·释老志》云：

> 自洛中构白马寺，盛饰佛图（即塔），画迹甚妙，为四方式。凡宫塔制度，犹依天竺旧状而重构之，从一级至三、五、七、九。世人相承，谓之"浮图"，或云"佛图"。

《释老志》所称之"浮图"为重构的塔，高者可多至九级，故重构塔又可以理解为重楼，或如旅大汉墓中出土的"高楼"，其目的务在高耸。汉代已有不同功能的楼，其中有一种即是用于招来神人的楼观。《史记·封禅书》曾专文记述依齐人方士公孙卿"仙人好楼居"的说法，其建高台楼馆、置祠具"将招来神人之属"的做法。东汉建造重楼式浮图，仍是不离汉武帝建高楼以致神的背景，所以，重构的佛塔既需满足"仙人好楼居"的要求，也得遵循印度窣堵坡的"旧式"，以此为信向之表征。因此汉式楼观与印度塔观就在汉代黄老佛陀共祀的背景下携手合作，形成了中国"浮图祠"重楼阁道的面貌。洛阳是这一风气的先行地区，前文所援引河南等北方地区带有佛教因素的陶楼明器就是这一时风下的产物。

汉代浮图祠先在宫廷及社会上流中施行，尔后流向民间。东汉初，汉明帝异母弟楚王刘英，晚年"更喜黄老，学为浮屠斋戒祭祀"[37]。汉明帝为此特下诏褒奖他"诵黄老之微言，尚浮屠之仁祠"。东汉后期，汉桓帝在宫中奉佛，"修华盖之饰"，延熹九年（166）襄楷上桓帝书称，"又闻宫中立黄老浮屠之祠，此道清虚，贵尚无为"云云。受宫廷浮图祭祀的影响，民间信佛之风在东汉末年开始转盛，甚至在被染佛教的地区还出现了用"浮图里"称名的街道，如东吴孙权为康僧会建塔寺的街巷为"浮图里"，敦煌悬泉汉简中的"浮图里"等皆是因其地建有佛塔而得名。[38]历史上有名的还有"襄乡浮图"，按郦道元《水经注》"汳水"条，在洛阳以东汴水之北有襄乡浮图，汉末熹平（172—178）中立，并有碑记其事。[39]襄乡约当今河南商丘，汉代为梁王

【37】楚王刘英奉佛事详见《后汉书·楚王英传》，中华书局，1987年点校本。

【38】《高僧传》"康僧会传"，敦煌悬泉汉简"浮图简"现藏甘肃省文物考古研究所。

【39】又《续述征记》："西去夏侯坞二十里，东一里，即襄乡浮图也。水迳其南。汉熹平中某君立，死因葬之。其弟刻石立碑以旌阙德。隧前有狮子天鹿。累砖作百达柱八所。荒芜颓毁，凋落略尽矣。"可见建襄乡浮图亦与印度传入的埋葬习俗有关。

的封邑，有汴水与洛阳相通，是东距洛阳最近的佛教传播地。曹魏时《放光经》就曾送往这里的苍垣城，其地建有水南、水北二寺[40]。按《续述征记》的说法，襄乡浮图因汉熹平中某君所立，死因葬之。隧前还有狮子天鹿，累砖作百达柱八所。是知襄乡浮图的建造原是接受了来自印度佛教的埋葬方式的一处古迹。前述丹阳人笮融的浮图祠是当时民间影响最大的一处，而襄阳相轮陶楼则是感受这一影响的浮图祠明器。

浮图祠在汉末三国时期的民间曾被视为神仙道教，民神淫祀的一种，佛教混迹于地方神祠之中，僧人被称为道人，以洛阳为中心的北方地区如此，江南地区同样感应到这一时风。史书记载，在江南吴王孙休时，曾发生过一起毁浮图祠斩道人的事件，见《三国志》卷六十四"孙綝传"：

（孙）綝意弥溢，侮慢民神，遂烧大桥头伍子胥庙，又坏浮屠祠，斩道人。

从这次孙綝毁浮屠祠斩道人的事件中可以得知佛教在江南民间传播的一般状况。民间建浮图祠，目的仍在生能祈祥，死后升仙，这一生死观在汉代已深入人心，于是地上建浮图祠以资长寿，地下藏明器以助升仙。孙綝所毁者是地上之祠，江南地区墓葬出土的魂瓶重楼则是地下之祠，数量之多更能见江南浮图祠风气之盛。

魂瓶，是长江中下游一带墓葬中常见的大型陶瓷明器，器物造型由汉代的三连罐或五连罐演变而来，通常用来盛放骨灰，又称骨灰罐[41]。到吴晋之际，魂瓶逐渐定型，一般在罐口和罐腹上堆塑或贴塑各类山神海灵，楼馆仙禽，以象征魂魄飞升的神仙世界。考古出土的佛饰魂瓶在造型上可粗分为两类，一类是堆塑佛像和胡人伎乐的楼阁形制，另一类是仿照印度窣堵坡的塔式罐。这两类魂瓶在江南墓葬中都有遗例，对应了楼阁式浮图祠与窣堵坡式覆钵塔进入中国的历史实情。

在长江中下游地区的汉晋墓中，曾先后发现多例贴塑佛像的楼阁式魂瓶，佛像最初与其他神异形象错杂相间。大约在吴末晋初，佛像堆塑在罐口楼阁上的实例增多，所据位置更为显赫，偶像的特点似乎也越来越明显。佛像所

【40】参见《祐录·放光经记》，中华书局，1995 年点校本。

【41】又有谷仓罐一说，偶因罐内发现藏有稻谷而命名，但从现有考古学资料来看，罐内以装藏骨灰为多见，根据罐口堆塑重楼阁道，佛像仙人祥瑞等特征，这类明器仍以魂瓶称名为确。

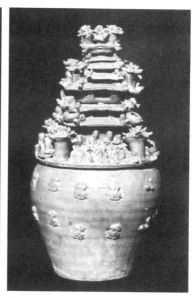

左：图 15-1 南京赵士岗出土魂瓶 吴凤凰二年（273）， 南京博物院藏 采自贺云翱《佛教初传南方之路文物图录》
中：图 15-2 江宁上坊出土魂罐 吴天册元年（275），南京市博物馆藏 采自贺云翱《佛教初传南方之路文物图录》
右：图 15-3 江苏金坛县储侯墓出土魂瓶 吴天玺元年（276），江苏镇江市博物馆藏 采自贺云翱《佛教初传南方之路文物图录》

居的楼阁多是重楼阁道，少则二三级，多则五到七级，规制近于洛阳的官浮图。南京赵士岗出土吴凤凰二年（273）的魂瓶，罐口重楼三级，罐盖平头。佛像模制贴塑，作高肉髻，有头项光，著通肩衣，结禅定印，是纪年佛像的魂瓶中年代最早的一件。江宁上坊吴天册元年（275）青瓷罐，罐口堆塑楼阁三重，佛像置于楼门中间，门外各有胡人奏乐。罐的顶层设平座栏楯，堆塑佛像群鸟，佛像已得尊显的地位。江苏金坛出土的魂瓶，楼高七级，层层累叠，更显出场面的庄严。同类的魂瓶在南京博物院收藏有多件，在浙江、安徽、湖北等地也都有出土（图 15-1、图 15-2、图 15-3）。

覆钵塔式的佛饰罐以湖北荆州博物馆的 2 件藏品为代表，罐体圆柱形，周匝出沿贴塑佛像人物，罐顶为覆钵形，较多保留了印度窣堵坡"周匝栏楯，圆起二重"的形制，是覆钵塔式罐的典型器。

江南吴晋墓葬出土的楼阁式佛饰罐和覆钵塔式佛饰罐真实呈现了佛教舍利安奉之法与汉地死后升仙观念的结合，在造型及制作方式上带有江南地区的埋葬特点，在功能性质上则与襄阳陶楼一致，同样体现了佛教初传时期浮图祠的一般面貌。

综上所述，汉晋时期出土的浮图祠文物有重楼式和覆钵式两种，在结合汉地重楼形制与印度窣堵坡样式的过程中，虽有南北地域的不同做法，但在功能性质上则共同体现了佛教初传期浮图祠的一般面貌。以襄阳相轮陶楼为

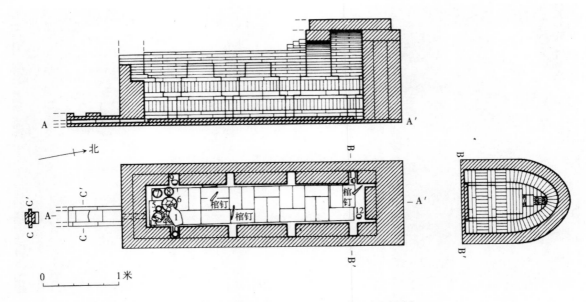

图 16　湖北鄂州郭家细湾塔柱砖墓 M11 平、剖面图　采自《湖北鄂州郭家细湾六朝墓》

代表的重楼式浮图祠文物，呈现出"重楼阁道"及"覆钵相轮"等汉—印杂糅的特征，以建筑形制论，或可以认为，重楼式浮图祠是中国楼阁式佛塔的源头。

余论

襄阳相轮陶楼拟形于浮图祠，荆州覆钵塔式罐拟形于窣堵坡，皆是印度佛塔在中国形成的变化，作为明器进入墓葬，说明印度窣堵坡瘗埋的功能与奉塔的做法在汉末三国之际已被接纳并与汉地的埋葬习俗合流，流风所及甚至影响到长江中下游地区的墓室建造。按考古部门公布的资料，在长江中下游的鄂州和南京等地，曾先后清理出多座塔柱形砖室墓，年代约在东晋至南朝前期。通常是在墓壁按三顺一丁或三横一顺的砌法，分段收分垒砌出塔的形制，三、五级不等，有的还在最上层用特制花纹砖垒砌，用以表示塔刹（图十六）。南京胡村砖墓、尧化门南朝墓、象山 10 号砖墓，鄂州泽林墓、郭

家细湾 8 号墓和 11 号墓内的塔形，都能看到墓内造塔的明显意图[42]。郭家细湾 8 号墓和 11 号墓在两侧壁和后壁很规律地垒砌出五座塔形砖柱，是一墓多塔的例子。这批塔形砖墓清理出来后，曾有研究者注意到墓葬中的佛教因素[43]，现在襄阳相轮陶楼的出土，不仅可以坐实这个判断，而且能将长江中下游汉晋墓出土的重楼式佛饰罐和覆钵塔式罐明器连接起来，找到塔柱形砖墓的来源和建造墓塔的动机。由墓中放置浮图祠明器到墓壁建造塔柱，在功能上一脉相承，在时间上前后相继，踪迹则消退在南朝刘宋以后。也许以此为节点，汉地信众将礼佛和奉塔的热情转向了地上佛寺塔院和石窟的建造，汉地佛教与本土葬俗二水分流，开始了自强盛大的艺术旅程。

本文原载于《故宫博物院院刊》2012 年第 4 期。

【42】长江中下游的塔形砖墓资料参见武汉大学历史考古专业、鄂州市博物馆编《鄂州市泽林南朝墓》，《江汉考古》1991 年第 3 期；湖北省文物考古研究所编《湖北鄂州市塘头角六朝墓》，《考古》1996 年第 11 期；黄义军、徐劲松《湖北鄂州郭家细湾六朝墓》，《文物》2005 年第 10 期；南京博物院《南京尧化门南朝梁墓发掘简报》，《文物》1981 年第 12 期；南京市博物馆编《南京象山 8 号、9 号、10 号墓发掘简报》，《文物》2000 年第 7 期；南京市博物馆《南京市江宁区胡村南朝墓》，《考古》2008 年第 6 期。
【43】韦正《试谈南朝墓葬中的佛教因素》，《东南文化》2010 年第 3 期。

贺西林

陕西西安人，1964 年生。1988 年毕业于中央美术学院美术史系并留校任教，1995 年攻读中央美术学院博士研究生，2000 年获文学博士学位。现任中央美术学院人文学院教授、博士生导师。国家"万人计划"哲学社会科学领军人才、全国文化名家暨"四个一批"人才。2015—2016 年哈佛大学访问学者。

从事中国美术史与美术考古教学与研究，重点研究方向为汉唐视觉文化。代表著作有《极简中国古代雕塑史》《永生之维——中国墓室壁画史》（贺西林、李清泉著）、《中国美术史简编（第二版）》（贺西林、赵力著）等，论文有《汉代艺术中的羽人及其象征意义》《"霍去病墓"的再思考》《从长沙楚墓帛画到马王堆一号汉墓漆棺画与帛画——早期中国墓葬绘画的图像理路》等。

汉代视觉文化相关知识的生成与检讨

贺西林

近年来，在编写教材和教学实践中，我常常会思考这样一些问题，即：用什么样的知识构建艺术史？把怎样的知识传授给学生？现有知识是如何生成的？那些耳熟能详的知识可靠吗？是否需要重新审视和检讨？本文就西汉"霍去病墓"及汉画"伏羲、女娲图像"知识生成的讨论，正是基于上述思考。

"霍去病墓"知识的生成与检讨

茂陵以东约一公里处，耸立着一座奇特的土丘，土丘上下散落着许多大石和石雕，很像一座小山，其南侧立有一座清乾隆四十一年（1776）陕西巡抚毕沅所书的石碑，上面写着"汉骠骑将军大司马冠军侯霍公去病墓"(图1)。这就是当今大家公认的霍去病墓。

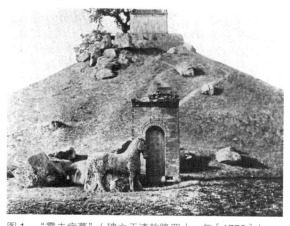

图1　"霍去病墓"（碑立于清乾隆四十一年［1776］）

20世纪早期，西方和日本汉学家接踵而至，开启了对"霍去病墓"现代意义上的调查研究。1914年法国汉学家组队对中国川陕古迹进行了实地考察，在随后发表的调查报告中，谢阁兰（V. Ségalen）详述了"霍去病墓"。[1]1923年 J. Lartigue 踏访了该遗址，并著有论文。[2]1924年

【1】G. de Voision, J. Lartigue et V. Ségalen, "Premier Exposé des Résultats Archéologiques Obtenus Dans la Chine Occidentale Par la Mission," *Journal Asiatique*, Onzième Série, tome V, 1915, pp. 471-473. V. Ségalen, "Recent Discoveries in Ancient Chinese Sculpture," *Journal of the North-China Branch of the Royal Asiatic Society*, Vlo.XLVIII, 1917, pp.153-155. V. Ségalen, G. de Voision et J. Lartigue, *Mission Archéologiques en Chine (1914)*, 1, 1923, pp.33-43.

【2】J. Lartigue, "Au Tombeau de Houo K' iu-ping," *Artibus Asiae*, 1927, No.2, pp.85-94.

美国汉学家毕安琪（C. W. Bishop）接续而来，撰写了考察报告。[3]之后，C. Hentze、H. Glück、J. C. Ferguson、水野清一等多位汉学家亦相继发表论文。[4]除专论外，喜龙仁（Osvald Sirén）、H. D'Ardenne、桑原骘藏、足立喜六在相关著作中对此也有简要载述。[5]30年代，马子云、藤固亦对"霍去病墓"及其石雕进行过考察著录。[6]20世纪50年代至今，对茂陵及"霍去病墓"的调查和研究不曾间断。考古工作者对茂陵及其附属遗迹进行过两次大规模调查勘探，并发表了简报和报告。[7]此外，顾铁符、王子云、陈直、傅天仇、杨宽、刘庆柱、李毓芳、何汉南、林梅村、陈诗红、A. Paludan等学者亦各抒己见，推陈出新。[8]回顾百年学术史，学者们通过调查勘探、著录考证、分析阐释等方式，就"霍去病墓"及其石雕的礼仪规制、渊源与风格、思想性等问题进行了全面、深入的探讨，可谓硕果累累。

上述所有讨论皆基于同一个前提，即认定毕沅题字立碑的那座小山丘就是霍去病墓。也正是基于同一前提，绝大部分的讨论都把这座小山丘的特殊形制及其石雕的思想性归结为纪功，唯水野清一指出其除纪功性外，可能还

【3】C. W. Bishop, "Notes on the Tomb of Ho Ch'u-ping," *Artibus Asiae*, 1928-29, No.1, pp.34-46.

【4】C. Hentze, "Les Influences Etrangeres Dans le Monument de Houo-K'iu-ping," *Artibus Asiae*, 1925-26, No.1, pp. 31-36. H. Glück, "Die Entwicklungsgeschichtliche Stellung des Grabmales des Huo Kiu-ping," *Artibus Asiae*, 1927, No.1, pp.29-41. J. C. Ferguson, "Tomb of Ho ch'ü-ping", *Artibus Asiae*, 1928-29, No.4, pp. 228-232. 水野清一《前汉代に於ける墓饰石雕の一群に就いて——霍去病の坟墓》，《东方学报》第三册，1933年，页324—350。

【5】Osvald Sirén, *Histoire des Arts Anciens de la Chine*, tome III, La Sculpture, G.Van Oest, 1930, pp.6-7. H. D'Ardenne, *La Sculpture Chinoise*, 1931, pp. 30-34. 桑原骘藏《考史游记》，中华书局，2007年，页61。足立喜六《长安史迹の研究》，东洋文库，1933年，页99。

【6】马子云《西汉霍去病墓石刻记》（写于1933年），《文物》1964年第1期，页45—46。藤固《霍去病墓上石迹及汉代雕刻之试察》，《金陵学报》卷四第二期，1934年，页143—156。

【7】陕西省文物管理委员会《陕西兴平县茂陵勘查》，《考古》1964年第2期，页86—89。咸阳市文物考古研究所《汉武帝茂陵钻探调查简报》，《考古与文物》2007年第6期，页23—30。咸阳市文物考古研究所《西汉帝陵钻探调查报告》，文物出版社，2010年，页43—72。

【8】顾铁符《西安附近所见的秦汉雕塑艺术》，《文物参考资料》1955年第11期，页3—11。王子云《西汉霍去病墓石刻》，《文物参考资料》1955年第11期，页13—18。陈直《陕西兴平县茂陵镇霍去病墓新出土左司空石刻题字考释》，《文物参考资料》1958年第11期，页63。傅天仇《陕西兴平霍去病墓前西汉石雕艺术》，《文物》1964年第1期，页40—44。杨宽《中国古代陵寝制度史研究》，上海古籍出版社，1985年，页72。刘庆柱、李毓芳《西汉十一陵》，陕西人民出版社，1987年，页47—68。何汉南《霍去病冢及石刻》，《文博》1988年第2期，页20—24。林梅村《秦汉大型石雕艺术源流考》，《古道西风——考古新发现所见中西文化交流》，生活·读书·新知三联书店，2000年，页99—165。陈诗红《霍去病墓及其石雕的几个问题》，《美术》1994年第3期，页85—89。A.Paludan, *The Chinese Spirit Road: The Classical Tradition of Stone Tomb Statuary*, Yale University Press, 1991, pp. 17-27.

隐含着另一层意义。水野清一这一洞见虽然同样基于上述前提，但对重新检讨这座小山丘的功能、思想性及其可能的属性提供了重要线索和启示，寻着这条线索，我们或许会有新的思考。

霍去病墓的最早记载见于《史记》。《史记·卫将军骠骑列传》："骠骑将军……元狩六年而卒。天子悼之，发属国玄甲军，陈自长安至茂陵，为冢象祁连山。"【9】《汉书·霍去病传》亦曰："去病……元狩六年薨。上悼之，发属国玄甲，军陈自长安至茂陵，为冢象祁连山。"【10】《汉纪·孝武皇帝纪》也见类似记载。【11】关于石雕的最早记载见于《史记·卫将军骠骑列传》司马贞索引姚氏案，曰："冢在茂陵东北，与卫青冢并。西者是青，东者是去病冢。上有竖石，前有石马相对，又有石人也。"【12】亦见于《汉书·霍去病传》颜师古注，曰："在茂陵旁，冢上有竖石，冢前有石人马者是也。"【13】此外，唐《元和郡县志》、宋《太平寰宇记》《长安志》、清《关中胜迹图志》《兴平县志》《陕西通志》等历代文献皆有关于霍去病墓或石雕的简略记载，内容多袭《史记》《汉书》及其相关注解。【14】其中清乾隆四十二年修《兴平县志》记载，乾隆四十一（1776）时任兴平知县顾声雷请陕西巡抚毕沅题字立碑，以官方名义正式确认前述小山丘为霍去病墓。【15】

在整个茂陵陵区中，唯毕沅题字树碑的土丘上下散落有许多大石块，其外观最具"山"形，并且上下还存有多件大型石雕，其中包括"马踏匈奴"石雕。这座土丘的方位、状貌及其个别石雕的题材和象征性与上述相关文献记载吻合，故此人们不仅自然而然，而且理所当然地认为这座小山丘就是霍去病墓。直至今日大家提到茂陵陵区的其他土冢可以说"传为金日磾墓"，"毕沅所谓的霍光墓"，然而但凡谓及"霍去病墓"，皆肯定之。若仔细检视历代文献，并观照近年来相关考古钻探和发掘简报，笔者发现该知识的形成存在明显逻辑疏漏，其中很多问题值得再思。

【9】《史记》，中华书局，1982年点校本，页2939。
【10】《汉书》，中华书局，1962年点校本，页2489。
【11】荀悦《汉纪》，荀悦、袁宏《两汉纪》，张列点校，中华书局，2002年，页221。
【12】同注释【9】，页2940。
【13】同注释【10】。
【14】李吉甫《元和郡县志》卷二、乐史《太平寰宇记》卷二十七、宋敏求《长安志》卷十四、刘于义等《陕西通志》卷七十。分别见《文津阁四库全书》(商务印书馆影印本，2005年)第159册，页830；第160册，页81；第195册，页60；第186册，页317。毕沅《关中胜迹图志》卷八，张沛点校，三秦出版社，2004年，页285。
【15】顾声雷修、张埧纂《兴平县志》卷七，乾隆四十四年(1779)刻本。

早期文献《史记·卫将军骠骑列传》《汉书·霍去病传》只记载霍去病墓"为冢象祁连山"，并未说明霍去病墓在茂陵的具体位置，也只字未提石雕。石雕之最早记载见于《史记·卫将军骠骑列传》唐司马贞索隐引姚氏语，据水野清一考证，姚氏可能是南朝陈姚察（533—606）。[16]《陈书·姚察传》记载，其曾于陈太建初（569）报聘于周，并著有《西聘道里记》，所述事甚详。[17]此外，石雕还见于《汉书·霍去病传》唐颜师古（581—645）注。南陈太建初距汉武帝元狩六年（前117）相去686年，唐颜师古所处时代更是相距700年以上。强调这一点，并非企图颠覆这批石雕的年代，因为从石雕的风格样式以及共存的"左司空""平原乐陵"题记刻石看，其为西汉遗存不成问题，然而问题在于姚、颜二人凭什么说列竖石、存石雕的那座小土丘就是霍去病墓，依据是否可靠，我们不得而知。

桑原骘藏1907年踏访"霍去病墓"时，其北一百多米处尚存一小丘，前有清康熙三十六（1697）年督邮使者程兆麟立的"汉霍去病墓"碑[18]（现小丘不存，碑尚在）（图2）。过去当地乡人一直把这座小丘称祁连山，而把南面的"霍去病墓"称"石岭子"[19]。清乾隆四十二年修（1777）《兴平县志》说："今案师古之说是也，尚存石马一。土人呼曰祁连山矣，不念谁何假路北小冢当之，知县顾声雷请巡抚毕沅题碑改正。"[20]然而令人不解的是此县志茂陵图中标示"石岭子"即霍去病墓（图3），但县图中却标示"石岭子"以北一冢为霍去病墓（图4）。另据考古钻探证实"霍去病墓后面100米处、现在的茂陵博物馆宿舍区内有传说是霍去病的'衣冠冢'，封土已平，经钻探为一座墓葬，墓室东西19米，南北21米，墓道西向，长32米、宽8—14米"[21]。如此，摆在我们面前的问题是"石岭子"与其北侧之墓到底哪个是霍去病墓？康熙三十六年碑与乾隆四十一年碑孰是孰非？所谓的"衣冠冢"可信吗？

2003年考古钻探调查表明，茂陵东部司马道两侧，共分布着19座陪葬墓，存有封土者11座，封土不存者8座（图5）。其中"霍去病墓前面、茂陵东司马道南部有两座大型墓葬，墓道皆朝北，其中东边一座陕西省考古研究所

【16】水野清一《前汉代に於ける墓饰石雕の一群に就いて——霍去病の坟墓》，《东方学报》第三册，1933年，页328、329。

【17】《陈书》，中华书局点校本，1972年，页348—349。

【18】桑原骘藏《考史游记》，中华书局，2007年，页61。

【19】同注释【16】，页329。马子云《西汉霍去病墓石刻记》，《文物》1964年第1期，页45。

【20】同注释【15】。

【21】咸阳市文物考古研究所《汉武帝茂陵钻探调查简报》，《考古与文物》2007年第6期，页27、28。

图2 "汉霍去病墓"碑
清康熙三十六年（1697）

进行过发掘，西边的一座我们钻探时发现，地面封土不存"[22]。两墓距"霍去病墓"皆很近，且都是大型墓葬，其墓主身份、地位肯定绝不一般，那么我们要问的是这两座大型陪葬墓的主人又是谁呢？

《汉书·卫青传》记大将军卫青薨，"起冢象庐山"（匈奴辖区山名，一说为寘颜山），但未指明冢所在位置。对其方位的最早记载见于南陈姚察语，即"冢在茂陵东北，与卫青冢并。西者是青，东者是去病冢"[23]。唐颜师古亦曰："在茂陵东，次去病冢西，相并者是也。"[24] 其后文献及口传皆据此认为"霍去病墓"西北约50米处那座土冢就是卫青墓，冢前亦立有清乾隆四十一年毕沅所书"汉大将军大司马长平侯卫公青墓"石碑。然而20世纪考古发现则对这种传统说法提出了挑战。茂陵以东2公里处东西并列着5座冢，其中西端一座最大，南北长95米，东西宽64米，高22米，南高北低，颇似羊头，故当地人称"羊头冢"，1981年该冢一号陪葬坑出土大量器物，其中很多铜器上有"阳信家"铭[25]，据此学者断定其为武帝长姊卫青妇阳信长公主墓[26]。而根据《汉书·卫青传》记载"元封五年，青薨"，"与主合葬，

【22】同注释【21】，页27。
【23】同注释【12】。
【24】同注释【10】，页2490。
【25】咸阳地区文管会、茂陵博物馆《陕西茂陵一号无名冢一号从葬坑的发掘》，《文物》1980年第9期，页1—8。
【26】贠安志《谈"阳信家"铜器》，《文物》1980年第9期，页18—20。

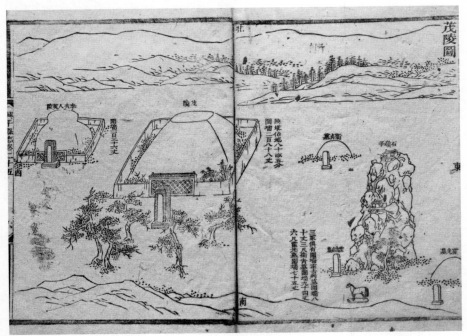

图3　茂陵图　采自清乾隆四十二年顾声雷修《兴平县志》卷二十五，清乾隆四十四年刻本

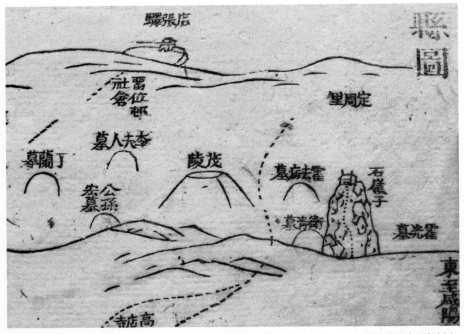

图4　兴平县图（局部）　采自清乾隆四十二年顾声雷修《兴平县志》卷二十五，清乾隆四十四年刻本

起冢象庐山云。"【27】如此，是否意味着"羊头冢"就是"庐山"呢？是姚察、师古记载有误，还是另有其他原因？对此有学者提出一种假设，说："从《汉书》行文的语气看，公主可能比卫青先死。可否假定公主先葬于一号无名冢（即"羊头冢"）处，待卫青死后，公主迁葬于卫青墓处，与卫青墓并列于'庐山'形的大冢下。原来的随葬器物仍埋于无名冢处，未作搬迁，所以出现了现在所看到的这种现象。"【28】这种假设能否成立，实在令人怀疑。退一步讲，即便这一假设成立，位于"霍去病墓"西北50米处的冢丘就是卫青墓，那么我们不禁要问：同为抗击匈奴英雄的卫将军冢既不具备"山"的外观，封土上也未竖石，且不见大型石雕，若两墓都是以匈奴辖区之山为冢，用以旌功，

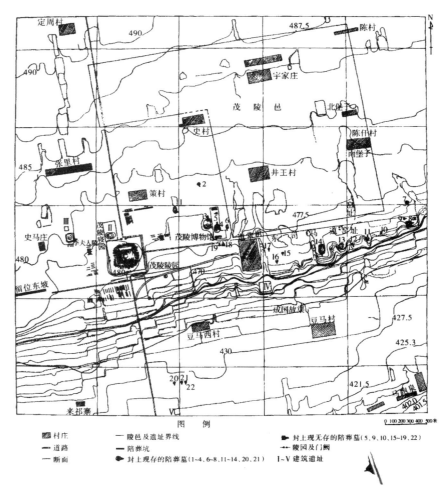

图5 茂陵钻探调查平面图 采自咸阳市文物考古研究所《汉武帝茂陵钻探调查简报》，《考古与文物》2007年第6期，页24

【27】同注释【10】，页2489、2490。
【28】丰州《汉茂陵"阳信家"铜器所有者的问题》，《文物》1983年第6期，页65。

那么相距咫尺之遥的两墓为何形制大异？

此外，传说与文献对古遗址讹传的事例不胜枚举，如长沙马王堆西汉轪侯家族墓地旧传为五代楚王马殷家族的墓地，故名马王堆。而《太平寰宇记》则记载此处为西汉长沙王刘发葬程唐二姬的墓地，号曰"双女坟"，后《大清一统志》《湖南通志》《长沙县志》皆沿袭此说。古往今来没有人对此表示怀疑，但发掘表明此前所有的传说和记载都是错误的。再如位于陕西咸阳周陵镇北的两座封土，自宋以来就被视为周文王和周武王的陵墓，陵前还立有清乾隆年间毕沅所书石碑，旁边祠堂内尚存有明清碑刻 32 通。然而 2007 年考古发掘证实，两冢系战国晚期某代秦王的陵墓，并非千余年来文献和口传中所谓的周文王和周武王的陵墓。那么，"霍去病墓"知识的生成是否也存在以讹传讹的可能呢？

也正是基于"霍去病墓"这一前提，学者们大都不假思索地视前述小山丘为"祁连山"，并把它的思想性完全归结于旌功。不错，《史记》确谓霍去病墓"为冢象祁连山"，司马贞索隐引北魏崔浩（？—450）亦言："去病破昆邪于此山，故令为冢象之以旌功也。"[29] 然而司马迁、崔浩二人所说"祁连山"是否指这座土丘，不得而知。土丘南侧"马踏匈奴"石雕确具纪功表征，但与其他石雕是否同组，历史上是否存在移位？亦有待考察。其他石雕的母题则绝非如许多学者所言，是取自祁连山中的野兽，象征祁连山环境的险恶，一个简单不过的道理就是祁连山绝不可能出现大象。而其中马、虎、象、鱼、蟾蜍等动物以及胡人抱熊都是汉代神仙世界中常见之母题（图6、图7、图8）。20 世纪早期石雕的分布还表明，除"马踏匈奴"、卧马等几件作品位于土丘下外，其余皆在土丘上不同位置（图9、图10）。土丘上石雕与竖石错落，景象正如水野清一之洞见，酷似汉代的博山炉[30] 或其他博山形器（图11、图12）。如此，与其说这座土丘是"祁连山"，不如说它是一座"仙山"。

倘若这座土丘模拟仙山，即便它是一座墓葬[31]，抑或就是霍去病墓，那么其思想主旨和象征要义或许不在纪功，而在于通过构建一个虚拟的神仙世界，来表达不死和永生观念。

汉代是神仙信仰风靡的时代，神仙思想可以说渗透于汉代社会生活的方方面面，并成为当时文学和艺术表达的一项主题，汉代的文赋、建筑、绘画、

【29】同注释【9】，页 2939、2940。

【30】同注释【16】，页 348、349。

【31】同注释【21】，页 27。

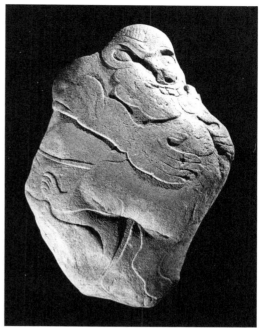

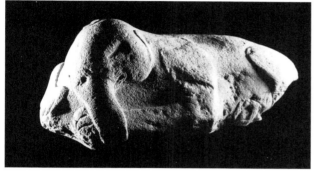

左上：图6 伏虎 西汉，石雕，长200厘米，宽84厘米
左下：图7 卧象 西汉，石雕，长189厘米，宽103厘米
　右：图8 胡人抱熊 西汉，石雕，高277厘米，宽172厘米

雕塑、器物无不充斥着浓郁的神仙气息。仅就建筑而言，见于文献的集仙宫、仙人观、渐台、通天台、望仙台、神明台、集仙台等与神仙信仰有关的建筑就可谓林林总总，不可胜数。

《史记·封禅书》说建章宫"其北治大池，渐台高二十余丈，命曰泰液池，中有蓬莱、方丈、瀛洲、壶梁，象海中神山龟鱼之属"[32]。《史记·孝武本纪》司马贞索隐引《三辅故事》云："殿北海池北岸有石鱼，长二丈，广五尺，西岸有石龟二枚，各长六尺。"[33] 1973年西安西郊高堡子村西汉建章宫泰液池遗址出土一件大石鱼，长490厘米，头径59厘米，尾径47厘米。[34]石鱼大致轮廓呈橄榄形，仅见有鱼眼，造型非常简练，颇具西汉大型石雕风格，故证明上述文献记载可信。

《史记·封禅书》《汉书·郊祀志》皆记载元封二年（109），汉武帝听信方士公孙卿之言，为招来神仙，于皇室举行重大祭天仪式的甘泉宫作通天台。[35]现存于陕西淳化县凉武帝村东的两座高大土堆即西汉甘泉宫通天台基

【32】同注释【9】，页1402。
【33】同注释【9】，页483。
【34】黑光《西安汉泰液池出土一件巨型石鱼》，《文物》1975年第6期，页91—92。
【35】同注释【9】，页1400。同注释【10】，页1242。

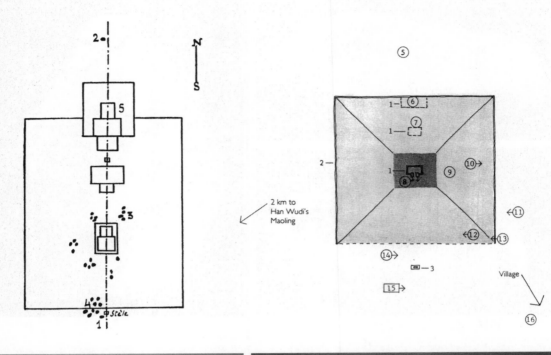

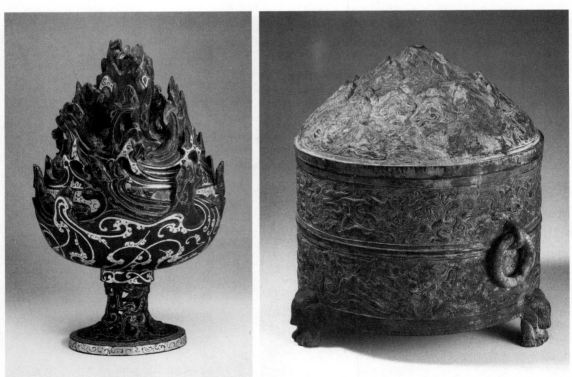

上左：图 9　"霍去病墓"石雕分布图　1. "马踏匈奴"，2. 卧马，3. 卧牛，4. 残立马，5. 胡人抱熊。采自 J. Lartigue, "Au Tombeau de Houo K'iu-ping," p. 86.

上右：图 10　"霍去病墓"石雕分布图　5. 卧马，6. 胡人抱熊，7. 蟾蜍，8. 鱼，9. 怪兽食羊，10. 卧牛，11. 残人像，12. 跃马，13. 伏虎，14. 残立马，15. "马踏匈奴"。采自 A. Paludan, *The Chinese Spirit Road*, p. 241.

下左：图 11　博山炉　西汉，错金青铜器，高 26 厘米，腹径 15.5 厘米，河北满城陵山中山靖王刘胜墓出土，河北博物院藏

下右：图 12　博山樽　西汉，青铜器，高 28.1 厘米，径 23.5 厘米，甘肃平凉出土，甘肃省博物馆藏

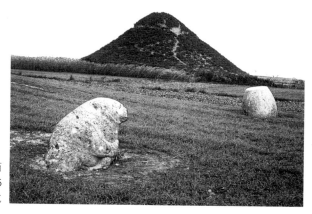

图13 甘泉宫通天台遗址 西汉，台高约16米，石熊高125厘米，腰围293厘米，陕西淳化

址，两台基东西对峙，

高约16米。其南侧不远处尚存一石熊和一石鼓，石熊高125厘米，腰围293厘米，造型敦实，风格简约，酷似"霍去病墓"石雕（图13）。【36】

可以想见既然汉武帝于宫中大兴神仙建筑，那么茂陵陵区也一定缺少不了这类建筑。茂陵封土东南500米范围内现存两处汉代高台建筑遗址，其中较矮的一处被认为是文献中所说的孝武园"白鹤馆"遗址，较高的一处现高约9米，上有数块天然巨石，当地人称"压石冢"。【37】两处遗址皆被认定为建筑遗址，但其功能如何，目前尚难断定。然而与"压石冢"类似，"霍去病墓"上亦存大量石块，据说上下共有大小石块150余【38】，其中大多为天然石块，亦见疑似建筑用石。若以方士公孙卿所言"仙人好楼居"以及宫苑神仙建筑状貌推测，茂陵陵区与神仙信仰有关的建筑亦当高大耸立。那么通观整个茂陵陵区，又有那座遗址具备如此状貌和性质呢？答案似乎不言而喻。

汉画"伏羲、女娲图像"知识的生成与检讨

汉代墓室壁画、画像石、画像砖中常见一种与日月组合在一起的人首龙（蛇）身对偶像或对偶交尾像，两像或临近日月，或托举日月，或怀揽日月（图14、图15、图16、图17）。这类图像始见于西汉晚期，流行于东汉，并延续

【36】姚生民《关于汉甘泉宫主体建筑位置问题》，《考古与文物》1992年第2期，页94。

【37】同注释【21】，页26。陕西省文物管理委员会《陕西兴平县茂陵勘查》，《考古》1964年第2期，页87、88。

【38】陈直《汉书新证》，天津人民出版社，1979年，页322。

图 14　阴阳二神　西汉，壁画，河南洛阳浅井头汉墓出土，洛阳古墓博物馆藏

图 15　阴阳二神　东汉，画像石（拓片），纵 130 厘米，横 380 厘米，河南南阳麒麟岗汉墓出土，南阳汉画馆藏

至后代。就此图像而言，最常见"伏羲、女娲说"，偶见"羲和、常羲说"。[39]

　　"伏羲、女娲说"出现最早，影响最大，已成知识。其知识生成线索大体如下：清乾隆五十一年（1786）东汉武氏祠重见天日，其中武梁祠西壁第二层刻有人首龙（蛇）身、相互交尾、手执规矩的两神，题"伏戏仓精，初造王业，画卦结绳，以理海内。"[40]1821 年冯云鹏、冯云鹓《金石索·石索》就此而言："……王文考《鲁灵光殿赋》：'伏羲麟身，女娲蛇躯。'……彼图于殿，此刻于石，汉制一也。"此即暗示两神为伏羲、女娲。就武氏左石室类似画像，书中则明言伏羲、女娲。[41]1825 年瞿中溶《汉武梁祠画像考》

【39】吴曾德、周到《南阳汉画像石中的神话与天文》，《南阳汉代天文画像石研究》，民族出版社，1995年，页 6—13（原载《郑州大学学报》1978 年第 4 期）。南阳汉代画像石编辑委员会《南阳汉代画像石》，文物出版社，1985 年，页 40—41。汤池《汉魏南北朝的墓室壁画》，《中国美术全集·绘画编12·墓室壁画》，文物出版社，1989 年，页 1—20。洛阳市第二文物工作队《洛阳偃师县新莽壁画墓清理简报》，《文物》1992 年第 12 期，页 1—8。刘文锁《伏羲女娲图考》，《艺术史研究》（8），中山大学出版社，2006 年，页 117—161。

【40】蒋英炬、吴文祺《汉代武氏墓群石刻研究》，人民美术出版社，2014 年，页 85、116、117。

【41】冯云鹏、冯云鹓《金石索》（下），书目文献出版社，1996 年，页 1263、1448、1449。

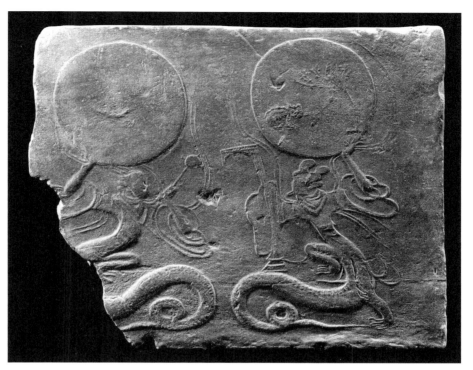

图 16　阴阳二神　东汉，画像砖，纵 39 厘米，横 47.9 厘米，四川崇州收集，四川博物院藏

就武梁祠人首龙（蛇）身对偶交尾像进行了详考，认为此当伏羲及其后，并据《淮南子》《天问》王逸注、王延寿《鲁灵光殿赋》等文献示意伏羲之后即女娲。[42]

　　1847 年马邦玉《汉碑录文》谈到武梁祠人首龙（蛇）身像时，提及另两处类似画像，并由此及彼，说："予意古之图画羲、娲者皆类此。"[43]1939年常任侠发表《重庆沙坪坝出土之石棺画像研究》一文，以武梁祠为典型，推而广之，把汉画中出现的人首龙（蛇）身对偶像和对偶交尾像（包括托举日月者）统统认定为伏羲、女娲。说："古代图绘伏羲、女娲于祠殿者。今虽不可见，而文献尤足征。至石刻及绢画，颇多发现，若武梁祠及各古墓所获，今俱存在，可供参互比较。沙坪坝所出两棺，每棺各有人首蛇身像，亦其类也。"[44]1942年闻一多《从人首蛇身像谈到龙与图腾》一文亦比较宽泛地界定了伏羲、女娲形象。说："史乘上伏羲女娲传说最活跃的时期，也就是人首蛇身画像与记载出现的时期，这现象也暗示着人首蛇身神即伏羲女娲的极大可能性。"[45]自

【42】瞿中溶《汉武梁祠画像考》，北京图书馆出版社，2004 年，页 31—35。

【43】马邦玉《汉碑录文》，《石刻史料新编》第二辑（八），新文丰出版公司，1979 年，页 6136。

【44】常任侠《重庆沙坪坝出土之石棺画像研究》，《常任侠艺术考古论文选集》，文物出版社，
　　　1984 年，页 1—8（原载《时事新报·学灯》第 41、42 期，1939 年）。

【45】闻一多《伏羲考》，《神话与诗》，华东大学出版社，1997 年，页 15（原文载《人文科学学报》第
　　　一卷第二期，1942 年）。

此以后，"伏羲、女娲说"日趋泛化，考古学、艺术史、文化史、思想史、人类学、民族学、民俗学等领域的众多学者但凡触及汉画中的人首龙（蛇）身对偶像或对偶交尾像（包括与日月关联者），一概冠之以伏羲、女娲。

2000年孟庆利发表《汉墓砖画"伏羲、女娲像"考》一文，首度对上述共识提出挑战，并试图颠覆之。作者认为把汉墓砖（石）画人首龙（蛇）身、二尾相缠像附会为伏羲、女娲缺乏文献支持，并断言"其真正的寓意当是阴阳之人格化形象"【46】。该文作者就相关问题的思考无疑朝着正确方向迈出了关键一步，对本文探讨具有重要启示意义。

关于伏羲、女娲早期尚不对偶一说，钟敬文有言在先【47】，孟庆利则做了详实考证。检视相关文献，笔者以为此说不无道理，一、《汉书·古今人表》虽开卷首列伏羲、女娲，但把伏羲列为上上圣人，而把女娲放在了上中仁人之列【48】。《淮南子·览冥训》高诱注："女娲，阴帝，佐虑戏

图17　阴阳二神　西汉，画像石（拓片）
纵148厘米，横40厘米，河南唐河湖阳汉墓出土，南阳汉画馆藏

【46】孟庆利《汉墓砖画"伏羲、女娲像"考》，《考古》2000年第4期，页81—86。该文开篇就伏羲、女娲关系的考证，严谨详实，而后续论证则见有疏漏。1.作者说"伏羲、女娲在先秦及西汉时并没有人首龙（或蛇）身之说，到东汉中后期及魏晋之时，才被学者套上了这种面具。因此，将两汉墓中人首龙（或蛇）身、二尾相缠的画像附会于他们是没有根据的。"这一推论显然存在逻辑纰漏。2.作者把研究对象表述为"人首龙（或蛇）身、两尾相缠像"，但在引证他人统计材料中，却不尽然，还包括人首龙（蛇）身，但两尾并未相缠的画像，并且文中配图亦见之。如此看来，其研究对象界定含混。3.既然谈"阴阳之人格化形象"，那么与日月关联的人首龙（蛇）身像，作者为何视而不见？通篇只字未提，且配图中也不见一例。4.作者论断出现人"首龙（或蛇）身、两尾相缠像"的汉墓主多为政府中、高级官员，并且说"这类画像石以南阳及相邻地区最为集中"。这一论断显然与事实不符，现有考古材料表明，此类图像在山东、江苏、河南、陕西、四川等地不同等级的汉墓中皆常见之。

【47】"从较古的文献上看，伏羲和女娲的故事，并不是合在一起的。《易系辞》记述伏羲的'功业'，一并提及的是神农、黄帝等，而不是女娲，《楚辞·天问》，问到女娲的形体和它的制造者（'女娲有体，孰制匠之？'），但没有提及伏羲（把本节第一句'立登〔案：应为登立〕为帝'的'帝'字解释成'伏羲'是东汉《楚辞章句》作者王逸的说法，后代注释家已给以纠正）。《淮南子·览冥训》，大段地叙述了女娲平洪水、补天缺的伟大功业。在叙述前，虽然提到'伏羲'的名字，但从文字看，只能说明他们两人（神？）的世代上的关系，并不能说明他们的家属上的关系。"（钟敬文《马王堆汉墓帛画的神话史意义》，《中华文史论丛》第二辑，上海古籍出版社，1979年，页79）。

【48】同注释【10】，页863、864。

治者也。"【49】可见汉代两神地位显然不对等。二、早期文献谈及伏羲、女娲，多各自表述【50】，并举者少见【51】。就两神关系而言，只说女娲"佐虙戏治者""承庖犠制度"【52】"伏希之妹"【53】。夫妇说或晚出，见于唐代文献【54】。因此，两神在汉代似乎并不具备成双、成对的特征。三、置伏羲、女娲于三皇之列，同样缺乏对偶关系【55】。如此看来，把汉画中出现的人首龙（蛇）身对偶像或对偶交尾像笼而统之，一概冠以伏羲、女娲之名，的确缺乏文献支持，疑惑其多。

【49】《淮南子》，页95，《诸子集成》七，中华书局，1954年。

【50】《易·系辞下》："古者包犠氏之王天下也，仰则观象于天，俯则观法于地，观鸟兽之文，与地之宜，近取诸身，远取诸物，于是始作八卦，以通神明之德，以类万物之情。作结绳而为网罟，以佃以渔，盖取诸离。"（孔颖达等《周易正义》，《十三经注疏》（影印本，上），页86，中华书局，1988年）。《管子·封禅》："虙羲封泰山。"《管子·轻重戊》："虙戏作造六峜，以迎阴阳；作九九之数，以合天道，而天下化之。"（戴望《管子校正》，页273、414，《诸子集成》五）。《庄子·人间世》："是万物之化也，禹舜之所纽也，伏羲几蘧之所行终。"《庄子·大宗师》："夫道，……伏戏氏得之，以袭气母。"《庄子·胠箧》："子独不知至德之世乎？昔者……伏羲氏、神农氏。"《庄子·缮性》："及燧人、伏羲始为天下，是故顺而不一。"《庄子·田子方》："古之真人，……伏戏、皇帝不得友。"（王先谦《庄子集解》，页24、40、61、98、135，《诸子集成》三）。《荀子·成相》："文武之道同伏戏"（王先谦《荀子集解》，页306，《诸子集成》二）。《楚辞·大招》："伏戏〈驾辩〉，楚〈劳商〉只。"（洪兴祖《楚辞补注》，中华书局，1983年，页221。）《战国策·赵二》："宓戏、神农教而不诛。"（刘向辑《战国策》中，上海古籍出版社，1985年，页663。）《世本·作篇》："伏羲制俪皮嫁娶之礼。"（王谟辑《世本》，页35，《世本八种》，商务印书馆，1957年。）《楚辞·天问》："女娲有体，孰制匠之？"王逸注："传言女娲人头蛇身，一日七十化。"洪兴祖补注："娲，古天子，风姓也。"（《楚辞补注》，页104。）《礼记·明堂位》："女娲之笙簧。"（孔颖达《礼记正义》，《十三经注疏》下，页1491。）《山海经·大荒西经》："有神十人，名曰女娲之肠，化为神，处栗广之野，横道而处。"郭璞注："古神女而帝者，人面蛇身，一日中七十变，其腹化为此神。"（袁珂《山海经校注》，上海古籍出版社，1980年，页389。）《淮南子·览冥训》："往古之时，四极废，九州裂，天不兼覆，地不周载。……于是女娲炼五色石以补苍天，断鳌足以立四极。……阴阳之所壅沈不通者，窍理之。"《淮南子·说林训》："黄帝生阴阳，上骈生耳目，桑林生臂手，此女娲所以七十化也。"（《淮南子》，页95、292，《诸子集成》七。）《世本·作篇》："女娲作笙簧。"（王谟辑《世本》，页35，《世本八种》。）

【51】《淮南子·览冥训》："伏羲、女娲不设法度，而以至德遗于后世。"（《淮南子》，页98，《诸子集成》七。）王延寿《鲁灵光殿赋》："伏羲鳞身，女娲蛇躯。"（萧统《文选》二，上海古籍出版社，1986年，页515。）

【52】《初学记》引《帝王世纪》："女娲氏，亦风姓也，承庖犠制度，亦蛇身人首。一号女希，是为女皇。"（徐坚等《初学记》上，中华书局，2004年，页196。）

【53】《路史·后纪二》注引汉应劭《风俗通》曰："女娲，伏希之妹。"（罗泌《路史》，《文津阁四库全书》册132，页172。）

【54】卢仝《与马异结交诗》："女娲本是伏羲妇。"（彭定求等《全唐诗》册十二，中华书局，1960年，页4383。）

【55】《风俗通义·皇霸篇》引《春秋运斗枢》："伏羲、女娲、神农，是三皇也。"（王利器《风俗通义校注》（上），中华书局，1981年，页2。）《文选·东都赋》李善注引《春秋元命苞》："伏羲、女娲、神农为三皇。"（《文选》（一），页30。）《吕氏春秋·用众》高诱注："三皇，伏羲，神农，女娲也。"（《吕氏春秋》，页42，《诸子集成》（六）。）

图 18　伏羲、女娲　东汉，画像石棺（拓片）　全棺高 63 厘米，长 210 厘米，四川简阳深沟村鬼头山崖墓出土，简阳市文物管理所藏

　　那么反过来，一概否定汉画中的人首龙（蛇）身对偶像或对偶交尾像为伏羲、女娲，且全部归其为"阴阳之人格化形象"，同样缺乏理据，或面临更大风险。理由是：一、留存至今的汉代文献非常有限，其中就伏羲、女娲的记载更是只言片语，或含糊其辞，或语焉不详，因而由此产生的质疑，并不表明事实就是如此。二、20 世纪 80 年代以前出土的汉画，见"伏羲"题记，似未见"女娲"题记。如 1954 年山东梁山（现东平）后银山发现一座东汉前期壁画墓，仅见一人首龙身像，并题"伏羲"。[56] 再如前述山东嘉祥东汉元嘉元年（151）武梁祠西壁，虽然刻有人首龙（蛇）身、相互交尾的对偶像，但仅题"伏戏仓精，初造王业，画卦结绳，以理海内。"只字未言另一像。然而，1988 年四川简阳鬼头山东汉晚期崖墓发现一具画像石棺，足挡刻有一对人首龙（蛇）身像，分别题刻"伏希""女娃"，题记清晰可辨，明确无误[57]（图 18）。2015 年，陕西靖边渠树壕发现一座东汉壁画墓，墓顶二十八宿天象图中绘有一对手执规矩的人首龙身对偶像，亦见"伏羲""女娲"墨书题记。[58]

　　如此看来，就汉画中人首龙（蛇）身对偶像或对偶交尾像笼统地做出结论，要么一概肯定其为伏羲、女娲，要么全盘否定其为伏羲、女娲，似乎皆不可取。事实上，汉画中这类图像千差万别，不究细节，大致可见四类，即：单纯对

【56】关天相、冀刚《梁山汉墓》，《文物参考资料》1955 年第 5 期，页 43—44。

【57】雷建金《简阳县鬼头山发现榜题画像石棺》，《四川文物》，1988 年第 6 期，页 65。

【58】陕西省考古研究院、靖边县文物管理办《陕西靖边县杨桥畔渠树壕东汉壁画墓发掘简报》，《考古与文物》2017 年第 1 期，页 3—26。

偶像或对偶交尾像、手持规矩的对偶像或对偶交尾像、与日月组合的对偶像或对偶交尾像、手持规矩并与日月组合的对偶像或对偶交尾像。面对如此复杂的图像，笼而统之的讨论，或许无效。

若要对汉画中人首龙（蛇）身对偶像或对偶交尾像进行有效讨论，最好的办法莫过于区别对待，可辨者说之，不可辨者避之。就与日月不相干者而言，说它是伏羲、女娲，文献似不支持；说它不是伏羲、女娲，但却见图像例证。故此，就上述图像来说，以现有材料尚难厘清，只好搁置存疑。而与日月组合在一起者，其指向性则比较明确。《淮南子·天文训》："日者，阳之主也。""月者，阴之宗也。"【59】而在汉代视觉艺术中，日月显然是代表阴阳的两个标志性符号。如此看来，汉画中与日月密切关联，或临近日月，或托举日月，或怀揽日月的人首龙（蛇）身对偶像或对偶交尾像，最有可能的就是阴阳神。

汉代言阴阳，那么是否存在阴阳神一说呢？《淮南子·原道训》："泰古二皇得道之柄，立于中央，神与化游，以抚四方。是故能天运地滞，轮转而无废，水流而不止，与万物终始。"高诱注："指说阴阳。"【60】《淮南子·精神训》："古未有天地之时，惟像无形，窈窈冥冥，芒芠漠闵，澒濛鸿洞，莫知其门。有二神混生，经天营地，孔乎莫知其所终极，滔乎莫知其所止息，于是乃别为阴阳，离为八极，刚柔相成，万物乃形。"高诱注："二神，阴阳之神也。"【61】就此顾颉刚说："这或者确是当初用二数来定名的本意。"【62】那么很显然，《淮南子》所谓"二皇""二神"即指汉代阴阳二神。

话说至此，问题似乎已昭然若揭。然而节外生枝，又见"二皇""二神"即伏羲、女娲一说【63】。倘若如此，问题又回到了原点，上述讨论就失去了意义。然而好在这一说法不堪推敲，一、若以高诱云"二皇""二神"即阴阳之神，那么指认"二皇""二神"即伏羲、女娲，也就意味着指认伏羲、女娲即阴阳之神。前述伏羲、女娲在汉代缺乏对等关系，而阴阳则是两种均衡力量，两者显然无法匹配。二、《淮南子》既言伏羲、女娲，又言"二皇""二神"，

【59】同注释【49】，页36。

【60】同注释【49】，页1。

【61】同注释【49】，页99。

【62】顾颉刚《顾颉刚文史论文集》第三册，中华书局，1996年，页48。

【63】闻一多说：伏羲、女娲"二人名字并见的例，则始于《淮南子》（《淮南子·览冥篇》）。他们在同书里又被称为二神（《精神篇》），或二皇（《原道篇》《缪称篇》）。"（《伏羲考》，《神话与诗》，页14—15。）刘起釪就此感叹说："是他（闻一多）明确以二神或二皇即指伏羲、女娲，实先获我心，当为确论。"（刘起釪《古史续辨》，中国社会科学出版社，1991年，页80。）

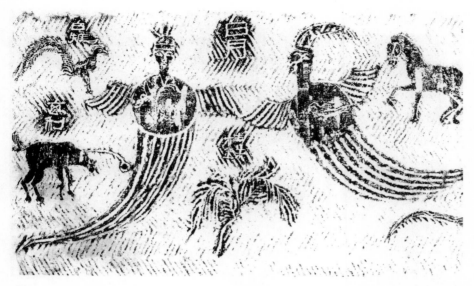

图 19 "日月" 东汉，画像石棺（拓片），全棺高 63 厘米，长 210 厘米，四川简阳深沟村鬼头山崖墓出土，简阳市文物管理所藏

但未混淆之。三、汉代文献论阴阳者甚多，然而不见把伏羲和女娲与之相提并论者。四、若以高诱云伏羲即大皞[64]，那么在阴阳五行系统中，伏羲乃五行中东方之帝，因此他就不可能再兼同一系统中的阳神。而女娲则与阴阳五行系统毫不相干。五、四川简阳鬼头山东汉石棺足挡刻有题记明确的伏羲、女娲画像，而棺左侧却出现了两个怀揽日月的人首鸟身画像，并见"日月"题记（图 19）。类似画像常现于四川汉墓，陕西神木大保当 11 号东汉画像石墓左右门柱亦见有人首鸟足、身生毛羽且怀揽日月的对偶像[65]（图 20）。这种造型特殊且怀揽日月的对偶像，很可能是阴阳神之变体。由此可见，汉代伏羲、女娲与"二皇""二神"，即阴阳之神当属不同系统的神祇。

　　阴阳五行是汉代思想的骨干，是一切合理性的依据，是人们行为的前提和生活的准则。阴阳是天地自然和生命万物的力量源泉，五行则是"天"设定的秩序。"阴阳作为哲学范畴，与'五行'一样，它们既不是纯粹抽象的思辨符号，又不是纯具体的实体（substance）或因素（elements）。它们是代表具有特定性质而又相互对立又相互补充的概括的经验功能（function）和力

【64】《淮南子·天文训》高诱注："太皞伏羲氏有天下号也，死托祀于东方之帝也。"（《淮南子》，页 37，《诸子集成》七。）
【65】发掘者认为其是东方句芒与西方蓐收。（陕西省考古研究所、榆林市文物管理委员会办公室《神木大保当——汉代城址与墓葬考古报告》，科学出版社，2001 年。）笔者不认同此说。

图20 阴阳二神 东汉，彩绘画像石，纵69厘米、116厘米，横33厘米、33.5厘米，陕西神木大保当11号汉墓出土，陕西省考古研究院藏

量（forces）。"【66】《吕氏春秋·大乐》："太一出两仪，两仪出阴阳。阴阳变化，一上一下，合而成章。……万物所出，造于太一，化于阴阳。"【67】《淮南子·览冥训》："故至阴飂飂，至阳赫赫，两者交接成和，而万物生焉。"【68】《淮南子·本经训》："阴阳者，承天地之和，形万殊之体。含气化物，以成垺类。"【69】《黄帝内经素问·四气调神大论》："故阴阳四时者，万物之终始也，死生之本也。……从阴阳则生，逆之则死。"【70】《焦氏易林》："麒麟凤凰，善政得祥。阴阳和调，国无灾殃。"【71】《汉书·魏相传》："奉顺阴阳，则日月光明，风雨时节，寒暑调和。……臣愚以为阴阳者，王事之本，群生之命，自古贤圣未有不繇者也。"【72】由此可见，阴阳的均衡协调、交通互动，不仅导致天地自然和生命万物的生成与变化，而且还决定家国的命运与众生的福祉。汉画中阴阳二神的大量涌现可谓汉代阴阳思想最具体和最直观的表征，其显然具有调阴阳、法天地、化万物、主沉浮的功能和象征意义。

本文由作者此前发表的两篇论文，即《"霍去病墓"的再思考》（原载于《美术研究》2009年第3期）和《汉画阴阳主神考》（原载于《美术研究》2011年第1期）合并而成。略作补充、修改。

【66】李泽厚《中国古代思想史论》，人民出版社，1985年，页162。
【67】《吕氏春秋》，页46，《诸子集成》六。
【68】同注释【49】，页91。
【69】同注释【49】，页119。
【70】王冰次《内经素问》，《文津阁四库全书》册243，页360。
【71】焦延寿《焦氏易林》，《丛书集成新编》册24，新文丰出版公司，1985年，页558。
【72】同注释【10】，页3139。

郑 岩

　　山东省安丘人，1966 年生。2001 年于中国社会科学院研究生院考古系获博士学位。2003 年至今任中央美术学院教授。1988 年至 2003 年任职于山东省博物馆。1996 年至 1997 年为芝加哥大学美术史系访问学者；1998 年至 1999 年为华盛顿国家美术馆视觉艺术高级研究中心客座研究员；2012 年为布鲁塞尔自由大学美术史系课程教授；2013 年至 2014 年为哈佛大学美术与建筑史系访问学者。

　　主要研究方向为汉唐美术史与考古学。代表著作有《魏晋南北朝壁画墓研究》《从考古学到美术史——郑岩自选集》《逝者的面具——汉唐墓葬艺术研究》《山东佛教史迹——神通寺、龙虎塔与小龙虎塔》（合著）、《庵上坊——口述、文字和图像》（合著）。译著有《礼仪中的美术——巫鸿古代美术史文编》（合译）、《中国古代艺术与建筑中的"纪念碑性"》（合译）等。

山东临淄东汉王阿命刻石的形制及其他

郑岩

　　山东临淄石刻艺术陈列馆藏有一件形制特殊的刻石，置于该馆院内西廊（图 1）[1]，我于 1995 年 6 月 13 日在该馆参观时曾测得一草图。2000 年，我委托当时在淄博市博物馆工作的老同学徐龙国先生代为搜集有关材料，徐君不仅提供了更加详细的尺寸和照片，还请临淄齐国故城博物馆（今齐国历史博物馆）朱玉德先生捶拓了刻石的画像和题记。今依据朱、徐二位朋友提供的材料，结合我参观的记录，对一些问题略加讨论。

一

　　这件刻石为一块整石，前低后高，平面呈前方后圆状，总长 142 厘米，高 78 厘米。其前部是一低矮的平台，阔 92.5 厘米，深 46.5 厘米，高 21 厘米。其后部拱起作馒头状的"圆包"。"圆包"与平台的连接处，则"削"出一

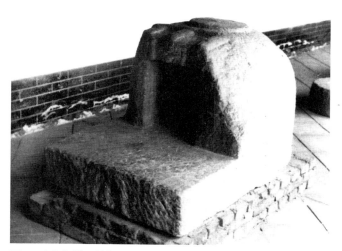

图 1　山东临淄石刻艺术陈列馆藏东汉王阿命刻石　徐龙国摄影

【1】临淄石刻艺术博物馆 1985 年建于西天寺遗址，在齐故城宫城内，今临淄西关小学北侧，由齐国历史博物馆管理。

立面，与平台的台面垂直。在这个立面下部中央，又浅浅雕出一内凹的方龛，龛阔 38 厘米，高 40 厘米。方龛外部向上相隔大约 3 厘米处，雕出三枚瓦当，其顶部则对应刻出三排长约 20 厘米的瓦垄，瓦垄顶部距离台面上皮 53 厘米。瓦垄后部连接"圆包"顶部。"圆包"顶部又有一个高起约 2 厘米，直径 32 厘米的圆形平台。

小龛正壁有阴线刻的画像，线条较为粗率。我将朱玉德先生提供的画像拓片（图 2）扫描后，利用 Photoshop 软件作"反相"处理，再减去线条周围斑驳的纹理，便获得一较清晰的"线图"（图 3）。减去斑纹的过程，重要的是辨认物象的线条。我处理线条的原则如崔东壁所言"凡无从考证者，以不知置之，宁缺所疑，不敢妄言以惑世也"[2]，也就是说，似是而非的部分干脆舍弃，只求其可知者，这样得到的是一张比较慎重、保守的图片，因此不至于出现过多的蛇足之笔而误导读者。至于我未能辨认出的部分，则有待今后的研究者以慧眼剔出，加以补正。

从这一图片可以看到，画面左侧有一人坐于榻上[3]，为四分之三侧面，

图 2　山东临淄东汉王阿命刻石小龛正壁画像拓片　朱玉德捶拓

图 3　山东临淄东汉王阿命刻石小龛正壁画像线图　郑岩制图

【2】崔述《考信录提要卷上》，《崔东壁遗书》第 1 册，河洛图书出版社，1975 年，页 23。

【3】这种姿势在许多考古报告中常被描述为"踞坐"，实际上正是先秦至两汉时期标准的坐姿。李济《跪坐蹲居与箕踞》，《"中研院"历史语言研究所集刊》第 24 本，1953 年，页 283—301；杨泓《说坐、踞和跂坐》，杨泓《逝去的风韵——杨泓谈文物》，中华书局，2007 年，页 28—31。

图4　山东临淄东汉王阿命刻石题记
拓片　朱玉德捶拓

圆脸，似未戴冠，隐约可辨头两侧有两圆形发髻，疑是"总角"。此人着圆领衣，双手前伸，身前似有一几案。其背后有一具屏风，两曲。推测原本为三曲，为避免遮挡人物，位于画面前方的一曲略去。人物对面有一人亦为坐姿，圆脸，似正在与之交谈。画面右上角一人骑于马上。右下角有一人，不甚清晰。画面下部中央有一车，但不见牵引的牲畜。小龛外右侧的立面上有隶书题记两行，可释读为："齐郎王汉特（？）之男阿命四岁，光和六年三月廿四日物故，痛哉！"（图4）光和是东汉灵帝刘宏的第三个年号，其六年即公元183年。

由于出土情况缺乏记录，刻石原来放置的方向及周围环境均无从推考。

该石长期以来没有完整的材料发表。1982年，李发林师曾著录其题记，释读为"齐郡王汉持之男阿合以光和六年三月廿四日物故哀哉"。李师附带提到"雕刻技法是阴线刻。画像内容是人物"，但未发表图片[4]。土居淑子也曾注意到这一刻石，盖取李师所提供的资料[5]。1986年，信立祥发表了该石画像的临摹稿，录其题记为"齐郡王汉特之男阿命以光和六年三月廿四日物故痛哉"[6]，与李师所录题记文字略有异。1990年出版的《临淄文物志》将该石命名为"东汉造像"，称其"取古刹殿宇式结构"，并发表了实测数据。另外，书中提到"殿顶刻'曹大夫和贾大夫'题记"[7]。遗憾的是《临淄文物志》也没有发表相关图片。

最近，我们终于在杨爱国的新著《幽明两界——纪年汉代画像石研究》一书中见到该石的照片和比较详细的文字介绍[8]。杨著根据朱玉德先生提供的信息，称该石是20世纪70年代当地农民在平整土地时于临淄齐国故城小城东北城外

【4】李发林《山东汉画像石研究》，齐鲁书社，1982年，页47。
【5】土居淑子《古代中国の画象石》，同朋社，1986年，页21。
【6】信立祥《汉画像石的分区与分期研究》，俞伟超主编《考古类型学的理论与实践》，文物出版社，1986年，页269，图十三之2。
【7】临淄文物志编辑组《临淄文物志》，中国友谊出版公司，1990年，页98—99。
【8】杨爱国《幽明两界——纪年汉代画像石研究》，陕西人民美术出版社，2006年，页65。

发现的。杨爱国将题记释读为"齐郎王汉特之男阿命□，光和六年三月廿四日物故痛哉"。杨著所标注的尺寸与《临淄文物志》一致[9]。另外，他提到顶部刻有"贾夫人"和"曹夫人"的字样，应与《临淄文物志》所提到的"曹大夫和贾大夫"题记有关。我在参观时注意到的确存在"贾夫人"的题记，但不记得曾见到"曹夫人"的题记。我怀疑这几处文字均为后人的题刻，由于此次成稿未能到现场复核实物，姑且存而不论。

2007 年，韩伟东、刘学连发表了该石的题记拓片和两幅照片，并将其定名为"东汉石龛造像"[10]。该文将题记释为"齐郡王汉□□男阿命□，光和六年三月廿四日物故□"。

二

临淄这一刻石小龛右侧的题记对于了解其性质十分重要。其第二字应从杨爱国之说，为"郎"字而不是"郡"。秦和西汉时期临淄设有齐郡，东汉建武十一年（35）封齐国，徙刘章为齐王，至建安十一年（206）国绝，可知光和六年时并无齐郡存在。郎是汉代无印绶、不治事的散官。中央的郎官可以入奉宿卫，出充车骑，侍从于皇帝左右[11]。王国也有郎官之属，包括郎、郎中、中郎、侍郎等，均侍从于王之左右。文献中多有王国之郎的记载，如《汉书·文三王传》记梁平王襄时有郎尹霸[12]。按照《后汉书·百官志五》的记载，东汉王国的郎中仅是二百石的官[13]。估计郎的地位也大致如此。

"王汉特"应为郎的姓名，其最后一字或为"特"，或为"持"，难以判定，暂从信、杨说。

"阿命"应是王汉特儿子的名字，第二字应以信、杨、韩、刘所释的"命"字为是，而不像是"合"字。小儿名字前加"阿"字较常见，如《汉书·高惠高后文功臣表》记土军式侯宣义玄孙之子名阿武[14]，《后汉书·彭城靖王

【9】杨爱国先生告知，其著作中的尺寸皆取自《临淄文物志》。

【10】韩伟东、刘学连《临淄石刻撷萃》，《书法丛刊》2007 年第 6 期，页 24—25。此文承刘海宇先生提供，特此鸣谢。

【11】安作璋、熊铁基《秦汉官制史稿》，齐鲁书社，1985 年，页 375。

【12】《汉书》，中华书局，1962 年点校本，页 2214。关于王国中郎问题的讨论，见安作璋、熊铁基《秦汉官制史稿》下册，页 255。

【13】《后汉书》，中华书局，1965 年点校本，页 3629。

【14】《汉书》，页 603。

图7　河南南阳东关李相公庄东汉许阿瞿题记　采自王建中、闪修山《南阳两汉画像石》，文物出版社，1990年，图282

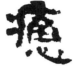

图5　四川广汉出土的汉代墓砖"千万岁"题记　采自龚廷万、龚玉、戴嘉陵《巴蜀汉代画像集》，图版467
图6　四川郫县太平乡东汉杨耿伯墓墓门题记中的"痛"字　采自高文主编《中国画像石全集》第7卷，页47，图56

恭传》记彭城靖王刘恭子名阿奴[15]，河南南阳李相公庄出土的建宁三年（170）一位5岁小儿的祠堂画像石有题记曰"许阿瞿"[16]。

"命"下第一行末尾的字，李、信两位释为"以"，恐无根据。杨爱国、韩伟东、刘学连态度慎重，认为缺一字。细审拓片，我认为有可能是"四岁"二字的合文。其中上部的"四"极分明。"岁"字在许阿瞿题记中作"歲"，临淄刻石中的"岁"字上部"山"子右侧微泐，下部"戉"内只有一点。四川广汉出土汉代墓砖"千万岁"题记中，"歲"下"戉"内也省作一点（图5）[17]，是同样的写法。汉代墓碑和祠堂题记提到死者时，多清楚地说明死者的年龄和去世时间，此石也不例外。

"物故"言死，在汉代文献和考古材料中例证极多，不备举。其后一字中"疒"边十分明显，释为"痛"较妥，其底部有一捺，推测有一"心"字底。四川郫县太平乡东汉杨耿伯墓墓门题记中的"痛"字下部即有一"心"

【15】《后汉书》，页1670。

【16】南阳市博物馆《南阳发现东汉许阿瞿墓志画像石》，《文物》1974年第8期，页73—75。该石被当作石材，用于一座魏晋时期的墓葬中，其原有配置关系已不存在。有学者认为这属于一座祠堂的构件，甚确。相关讨论见巫鸿《"私爱"与"公义"——汉代画像中的儿童图像》，巫鸿《礼仪中的美术——巫鸿中国古代美术史文编》上卷，郑岩等译，生活·读书·新知三联书店，2005年，页225；杨爱国《幽明两界——纪年汉代画像石研究》，页200—201。另外，王建中认为许阿瞿画像石"亦不排除地上祠堂建筑物的可能性"，见王建中《汉代画像石通论》，紫禁城出版社，2001年，页202。

【17】龚廷万、龚玉、戴嘉陵《巴蜀汉代画像集》，文物出版社，1998年，图版467。

93

字（图6）【18】，许阿瞿题记中"痛哉可哀"的"痛"字也是如此（图7）。

综上所考，可知这一刻石是为一位夭亡的儿童制作的，画像中的主角应为故去的小童王阿命。许阿瞿题记开头部分曰："惟汉建宁，号政三年，三月戊午，甲寅中旬。痛哉可哀，许阿瞿身。年甫五岁，去离世荣。"许阿瞿题记为韵文，王阿命题记则简单直白，但二者的基本内容并无本质差异。

我私下曾与杨爱国先生就该刻石有过讨论，彼此有一些共同的看法。杨先生在其著作中谈到两点：一、他称该石为"王阿命祠"，比起信立祥将其画像放在墓室画像的系统中讨论【19】，这种意见更为合理；二、他指出刻石属于一名亡故的儿童【20】，我也赞同。但杨著认为"该祠后圆部分经后人改造"，我则有不同的看法。

其一，从逻辑上讲，如后人欲对这件刻石再施斧凿，只能采取"减法"，即在原来形制的基础上除去一部分。但相对前面的平台、小龛和檐子来看，刻石后圆部分比例已较大，假如"后人改造"说成立，则很难设想逆向增加另外的部分，其后部会变成什么样子。

其二，刻石经过"后人改造"之后，必然要适应新的功用。但这种前方后圆的形制，实在难以想象出有什么其他特别的用途。设如是一柱础，前部方台和小龛部分保留完整，也不易解释。

其三，从我对实物的观察和徐龙国君所提供的照片来看（图8），这件刻

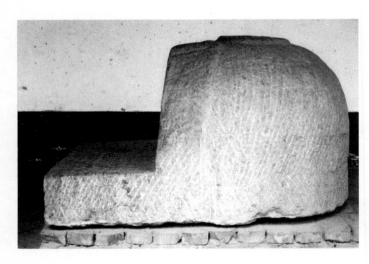

图8　山东临淄东汉王阿命刻石侧面　徐龙国摄影

【18】高文主编《中国画像石全集》第7卷，山东美术出版社、河南美术出版社，2000年，页47，图56。

【19】信立祥《汉画像石的分区与分期研究》，页268。

【20】杨爱国《幽明两界——纪年汉代画像石研究》，页201。

左：图 9　山东长清孝里铺孝堂山东汉石祠　采自刘敦桢主编《中国古代建筑史》，中国建筑工业出版社，1984 年，页 56，图 36

右：图 10　山东长清孝里铺孝堂山东汉石祠东侧面与背面　郑岩摄影

石前部和后部的錾纹深浅和密度相当一致，很像是一次性完成的。

其四，唯一有可能被怀疑的部分，是小龛两侧上部的两角，这部分看似被过分地加工过，檐部的瓦垄和瓦当只有三个，似乎不够完整。但是，仔细分析，即使是这一部分在结构上也是合理的，应未曾承受过后人的斧凿。用以刻画像的小龛是全石最重要的部分，它之所以退居到中央，被控制在有限的幅度内，目的就是要在两角留出足够的空间将整体削为圆形，以与后部的形制统一起来。右部两行题记行文完整，偏于内侧而不居中，显然也在"躲避"旁边的圆角。

其五，也是最重要的一点，那就是我认为放在当时（东汉）当地（山东地区）的语境来看，这件刻石看似奇特的形制是完全可以在功能上得到圆满解释的。在我看来，这件刻石以"具体而微"的方式，再现了汉代祠堂和墓葬一种常见的结合方式，即把祠堂的后半部分掩埋在墓葬的封土之中，只不过这里的封土部分也以石头的形式复制了出来。所以，严格地说，这件刻石所表现的是一座墓葬地上的部分，即封土和祠堂结合的状态，而不仅仅是一座祠堂。

就山东地区的材料来看，东汉石结构的祠堂与墓葬之间的位置关系大致有两种类型：一种类型是祠堂和墓葬之间有一定的距离，典型的例子是济南长清区孝里铺孝堂山石祠、嘉祥县武宅山武梁祠和金乡县里楼村石祠；另一种类型是祠堂后半部掩埋于墓葬的封土之中，典型的例子是嘉祥武氏祠的前石室、左石室和嘉祥宋山小祠堂。

长清孝堂山石祠的年代大约属东汉早期章帝时期（75—88），至今仍完

左：图11　山东长清孝里铺孝堂山东汉石祠屋面（由东向西拍摄）　杨新寿摄影

右：图12　关野贞绘山东长清孝里铺孝堂山东汉石祠与墓葬封土平面图（图中所标"石室"即孝堂山石祠，"祠堂"为后世为保护石祠所建房屋）　采自南阳汉代画像石学术讨论会办公室编《汉代画像石研究》，页208

图13　山东嘉祥东汉武梁祠建筑配置图　采自蒋英炬、吴文祺《汉代武氏墓群石刻研究》，页36

整地保存在原址，石祠坐北朝南（图9）[21]。祠堂外壁，包括侧壁和后壁都加工打磨得相当平整，且装饰有几何花纹带（图10）。其屋面经过后人修补，由6块石板构成，其中东间前后的石板是祠堂修建时的原物。就杨新寿先生从顶部拍摄的照片（图11）来看，这部分前后屋面都刻有瓦垄。另外檐口还雕出椽头和瓦当。日本学者关野贞早年曾绘制祠堂与墓葬相对关系的平面图，

【21】罗哲文《孝堂山郭氏墓石祠》，《文物》1961年第4、5期合刊，页44—55；罗哲文《孝堂山郭氏墓石祠补正》，《文物》1962年第10期，页23。该祠旧说为孝子郭巨墓祠，实际上可能是一位二千石的官员的墓祠，有关考证见蒋英炬《孝堂山石祠管见》，南阳汉代画像石学术讨论会办公室编《汉代画像石研究》，文物出版社，1987年，页214—218。

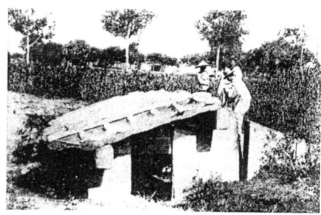

左：图 14　山东嘉祥东汉武梁祠后壁外面局部拓片　蒋英炬先生所赠资料
右：图 15　沙畹 1907 年拍摄的山东金乡县李楼村东汉"朱鲔祠堂"照片　采自 Édouard Chavannes, *Mission archéologique dans la Chine septentrionale*, fig. 911

从中可以看到祠堂位于一座墓冢的前方（图 12）[22]，墓冢高约 3.2 米[23]。因为祠堂左右两壁外侧、正壁后面和屋顶前后坡都经过了精细的加工，所以，即使原有的墓葬封土比关野贞所见规模更大，也不至于将祠堂的后部掩埋起来，否则，其背面的加工就没有任何意义。

根据费慰梅和蒋英炬、吴文祺对于嘉祥元嘉元年（151）武梁祠的复原方案可知[24]，这座著名的祠堂和孝堂山石祠属于同一类型，其屋顶前后两个坡面上均刻有瓦垄，前后檐均刻有瓦当和椽头（图 13），外壁装饰有花纹带[25]。据此可以肯定这座祠堂独立于地面上，与墓葬的封土之间保持一定的距离，观者可以在其四周绕行瞻仰。蒋英炬先生保存有后壁残石外面的拓片，此前未曾发表，承蒋先生慨允，刊布于此（图 14）。从拓片看，这应是后壁东端上部一角，其中可以清晰地看到一组由卷云纹、菱形纹、垂帐纹组成的花纹带及一水平条带，其位置和形式与内壁相对应的部分基本相同。

原位于金乡县李楼村旧传为"朱鲔祠堂"的一座东汉晚期祠堂也属于这

【22】关野贞《支那の建筑与艺术》，转引自蒋英炬《孝堂山石祠管见》，页 208。
【23】蒋英炬《孝堂山石祠管见》，页 204。
【24】Wilma Fairbank, "The Offering Shrines of 'Wu Liang Tz'ǔ'," W. F. *Adventures in Retrieval*, Harvard University Press, 1972, pp. 41-86；费慰梅《汉"武梁祠"建筑原形考》，王世襄译，《中国营造学社汇刊》第 7 卷第 2 期，页 1—40；蒋英炬、吴文祺《武氏祠画像石建筑配置考》，《考古学报》1981 年第 2 期，页 165—184；蒋英炬、吴文祺《汉代武氏墓群石刻研究》，山东美术出版社，1995 年。
【25】蒋英炬、吴文祺《汉代武氏墓群石刻研究》，页 50。

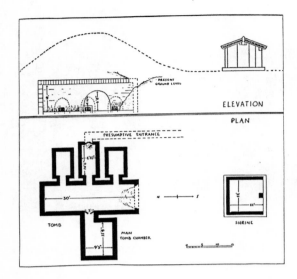

图 16　费慰梅绘制的山东金乡县李楼村东汉 "朱鲔祠堂" 与墓葬配置关系复原图　采自 Wilma Fairbank, *Adventures in Retrieval*, p.137, fig.15.

图 17　山东嘉祥东汉武氏祠前石室、左石室建筑配置图（上，前石室；下，左石室）　采自蒋英炬、吴文祺《汉代武氏墓群石刻研究》，页 39、44

图 18　山东嘉祥东汉武氏祠左石室与封土组合示意图　郑岩绘图

一类型。在 1907 年沙畹（Édouard Chavannes）拍摄的照片中[26]，我们可以看到它在原位的情况，其屋顶前坡还有部分保留（图 15）。1934 年，费慰梅到金乡调查时，这座祠堂已被拆开保存到县学明伦堂中。难得的是，费氏调查了当时尚存的墓葬，并绘出了墓葬与祠堂配置关系的复原图（图 16）。从

【26】Édouard Chavannes, *Mission archéologique dans la Chine septentrionale*, E. Leroux, 1913, Pl. CCCX, figs. 911, 912, 913.

复原图可见，墓葬和祠堂保持着一段距离[27]。这组石刻入藏山东石刻艺术博物馆后，限于种种条件，常年码放在文物库房中，未曾对外展出，我虽曾在山东文物部门工作过十多年，也未能一睹其庐山真面目。直至2010年，我们才在山东博物馆新馆陈列中见到其中三石，但也只能看到其内部的画像，外面的情况仍无法得知。据蒋英炬先生在20世纪80年代初拓得的该祠堂拓片可知，有一石外部也有内容复杂的画像，只是由于长期暴露在野外，已十分模糊，只能看出画像为剔地平面阴线刻，与武氏祠的雕刻技术接近，而与祠堂内部的阴线刻技法不同。

祠堂和封土的这种位置关系比较完整地保留了祠堂作为一种单体建筑独立的外部形象。孝堂山和金乡两祠均为双开间单檐悬山顶结构，武梁祠为单开间单檐悬山顶结构。在汉代，人们总是首先看到完整的建筑，然后才能注意到其内部的画像。在另一种类型中，祠堂的建筑形象则没有完整地呈现出来，祠堂后半部很可能被掩埋于墓葬封土中。为了节省工时，祠堂被掩埋部分的外壁往往不作精细的打磨。

根据蒋英炬、吴文祺对武氏祠前石室和左石室的复原，这两座祠堂均为双开间单檐悬山顶的结构，与孝堂山石祠不同的是，其后壁向外开出一个小龛。蒋、吴指出："前石室和左石室除正前面的石头刻花纹装饰外，它的两山墙和后壁的外面都是凹凸不平的石面及参差不齐的石块，由此推测，这种石祠的两侧和后面可能是用土封掩起来的。"[28]由所附平面图可知前石室和左石室山墙外壁前部有大约四分之一的部分被加工为平面，而其后部则保留为糙面（图17）。根据他们的介绍，前石室前面的屋顶石（黄易编号为"后石室四"和"后石室五"的两石）朝上的一面刻有瓦垄，后坡构件已失，情况不详。左石室结构与前石室相同，其前坡的上面也刻有瓦垄，后坡幸存东部一石（黄易编号为"后石室一"），"但此石背面（岩案：朝上的一面）未刻出瓦垄，保留了凸凹不平的糙面"。配置在左石室的一块残断的脊石也只在前面刻出花纹，后面却保留了糙面。由此可知，封土除了将这两座祠堂后壁小龛的全部以及左右两壁的大部埋起外，其顶部以屋脊为界限，后坡全部埋在土中，只有祠堂的正前面和前坡暴露在外。笔者据此画出武氏祠左石室与封土组合的示意图，可以更直观地说明这种关系（图18）。

【27】Wilma Fairbank, "A Structural Key to Han Mural Art," W. F. *Adventures in Retrieval*, pp. 87-140.

【28】蒋英炬、吴文祺《汉代武氏墓群石刻研究》，页50。

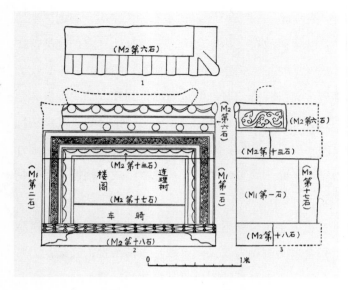

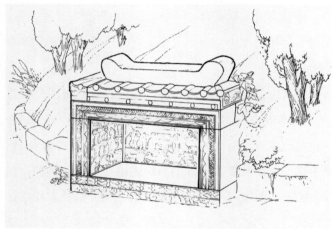

上：图 19　山东嘉祥宋
山东汉 1 号小祠堂配置
图　采自《考古》1983 年
第 8 期，页 743
下：图 20　山东嘉祥宋山
东汉 1 号小祠堂与封土组
合示意图　郑岩绘图

　　蒋英炬将 1978 年和 1980 年嘉祥宋山出土的两批零散画像石复原为 4 座
形制、规模一致的小石祠[29]。这些祠堂均为单开间房屋式结构，内部刻满画
像，此外，盖顶石和东西两壁前侧面刻有连贯的花纹带，基座石前面也刻有
画像和花纹。在蒋文 1 号小祠堂的复原图（图 19）中可以看到其顶部有一短
的斜脊，可知模仿的是四阿式顶，只是因为规模较小，其内部简化为平顶。
原报告和蒋文皆未介绍这些祠堂构件外壁的情况，我曾观察其中存于山东石
刻艺术博物馆的一些原石，发现其背面均粗糙不平。另外，在蒋文所附图中，
1 号小祠堂盖顶石的东端刻有卷云纹。综合上述观察可知，这种小祠堂的大部
很可能掩埋在封土中，只有前立面、檐口的两角或山墙的一小部分暴露在外（图

【29】蒋英炬《汉代的小祠堂——嘉祥宋山汉画像石的建筑复原》，《考古》1983 年第 8 期，页 741—751。

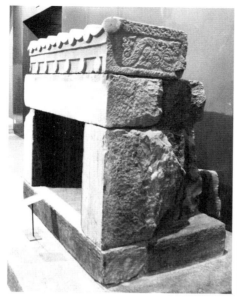

左：图21　山东嘉祥宋山1号小祠堂的正面与左侧面　郑岩摄影
右：图22　山东嘉祥宋山1号小祠堂的右侧面与背面　郑岩摄影

20）。2010年，这座小祠堂的构件根据蒋英炬的复原方案组合后在山东博物馆新馆展出，结构完整的祠堂侧面和后面诸石更加全面地展现在观众面前（图21、22），原来暴露在地表的部分与可能埋藏在封土内的部分形成了鲜明的对比，这完全验证了我在本文初次发表时所作的推测。

如蒋英炬所言，这种小祠堂在山东地区数量较多。我还曾对曲阜孔庙所存微山县两城出土的几座小型祠堂的构件、山东博物馆所存肥城建初八年（83）祠堂构件和滕州汉画馆所存当地出土的多组小型祠堂构件的原石进行过复查，发现其背面均粗糙不平，未经过细致打磨，说明以前发现的许多小祠堂大多属于这类埋在封土中的形式，由此也可以进一步确定这种小型祠堂的性质只能是墓祠。

如上所述，后一种祠堂与封土的配置关系，是根据祠堂外壁加工情况推得的结论。在安徽宿县褚兰、江苏徐州白集曾发现过墓葬和祠堂组合在一起的例子[30]，祠堂和墓葬的距离极近，但可惜这些祠堂已不完整，更难以见到

【30】王步毅《安徽宿县褚兰汉画像石墓》，《考古学报》1993年第4期，页515—549；南京博物院《徐州青山泉白集东汉画像石墓》，《考古》1981年第2期，页137—150。宿县褚兰的两座墓葬皆坐东面西，而与之相配的小祠堂皆南向，是一种比较特殊的配置形式。从褚兰2号墓的发现来看，祠堂东西外壁与墓垣相连，墓垣与墓室最近处不到一米，可知墓垣的作用在于拦堵封土，由此可以推测，祠堂的大部也应掩埋在封土中。根据我实地的观察，徐州白集祠堂两侧壁外面也与墓垣相连接，估计属于同样的情况。

封土的原状。在这种情况下，王阿命刻石的发现，可以说提供了一个重要的佐证。这件刻石模仿了封土和祠堂的形制，小龛和房檐象征祠堂，后部代表封土，表现出一座祠堂半埋于封土中的形态，这正是祠堂与封土原有配置关系形象的写照，殊为难得。

<div align="center">三</div>

汉代的石祠堂以石材模仿当时的木构建筑[31]，这种手法可以称之为"置换"。与木材相比，石头更能经受时间的考验。易于朽坏崩坍的土木建筑，通过材料的置换将形象遗留下来，而祠堂内部的画像也成为今人认识汉代画像艺术难得的标本。毫无疑问，发生在汉代的这种"置换"，为今天的艺术史研究提供了丰富的实物资料。但是，我要讨论的不是这些祠堂在今天的意义，而是它在历史上原有的价值。

在汉代，石头坚硬的物理性能和由此所生发的观念，都十分符合丧葬建筑的需要[32]。以石头构筑的祠堂和墓葬象征着永恒，汉代人幻想这些石结构的建筑能够长久地保留在未来的岁月中，死者也就因此可以享用无尽的血食。武梁碑提到祠堂的修建时说道："竭家所有，选择名石，南山之阳，擢取妙好，色无斑黄。"[33]这样的言辞准确地反映出人们对于石材质量的重视。

那些以石材建造祠堂的工匠并没有根据石材的特性设计出一种全新的形制，而是忠实地保留了土木祠堂的原型。在一座石祠堂中，瓦当的意义不再是保护易朽的椽头，而转化为一种视觉形象。对于汉代人来说，这种形象的意义并不在于审美，而主要是提示观者追忆其原型的价值。石雕瓦当所强调的是：这仍然是一座祠堂，但是比原来的土木更加坚固。它不仅慎重地沿袭着原有的宗教和礼仪价值，而且使这种价值变得永恒[34]。一旦偏离了原有的"祠堂"概念，纯粹的视觉形象也就变得毫无意义。一个反面的证据是，经

【31】信立祥认为汉代墓上祠堂源于惠帝所创始的高祖长陵寝庙制度，武帝以后普及于社会中下层。现存石祠年代从西汉晚期到东汉早期，画像内容及布局非常规格化和固定化，也说明是模仿早已定型化的土木结构祠堂壁画而来。信立祥《论汉代的墓上祠堂及其画像》，南阳汉代画像石学术讨论会办公室编《汉代画像石研究》，页180—184。

【32】巫鸿《"玉人"或"玉衣"？——满城汉墓与汉代墓葬艺术中的质料象征意义》，郑岩译，《礼仪中的美术》上卷，2005年，页123—142。

【33】蒋英炬、吴文祺《汉代武氏墓群石刻研究》，页17。

【34】山东微山永和四年(139)祠堂题记称"传后世子孙令知之"(山东省博物馆、山东省文物考古研究所《山东汉画像石选集》，齐鲁书社，1982年，页47)，显示出当时的人对于祠堂永恒性的期望。

过汉末和魏晋的战乱与王朝更替，出资建造祠堂的家族遭受离乱之苦，传统的丧葬观念随之土崩瓦解，大量祠堂和墓葬被毁，那些精心雕刻的建筑构件和画像石又回归为一块块石头，只是因为经过了前人的加工，大小合适，所以可被用来砌筑一座新的墓室【35】，而祠堂原有的宗教意义和礼仪功能却荡然无存。

与其他祠堂不同，王阿命刻石的"置换"工程，也包括了祠堂后部的封土。另外，在这种置换的过程中还运用了其他两种手法，即"缩微"和"简化"。

实际上，几乎所有墓祠在以石头置换土木等材料的同时，其体量都不同程度地经过"缩微"处理。信立祥指出，现存石祠大多规模较小，檐部、横枋较低，人不能从容进出，祭祀是在祠堂外进行的【36】。而祠堂体量缩小的原因，应是受到材料、工艺和资金的限制。石材缺少柔韧性，跨度、出檐都不宜过大，即使可以建造大体量的、结构复杂的建筑，也需要更加复杂的建筑技术。一般来说，加工同样体量的石材比土木耗费的劳动力更大，民间有限的财力难以应付，所以丧家不得不将祠堂局限在有限的尺度内。他们显然也意识到了这种石结构的祠堂过小，孝子们在刻于祠堂立柱的文字中申辩："堂虽小，经日甚久，取石南山，更逾二年"【37】但是，王阿命刻石与孝子们为父母所建造的石祠相比，又大相径庭。王阿命刻石"封土"的高度只有78厘米，"祠堂"高度只有53厘米。一般所见的石祠无论如何简陋，都还可以被称作"建筑"，而王阿命刻石却像是今天建筑工程、战争中使用的沙盘或数字三维模型。"缩微"的手法在这里被运用到极致。

我们可以根据王阿命刻石来想象其原型的结构，就像我们根据沙盘上缩小的山峰来想象真实的山峰一样；但另一方面，这件刻石又不同于沙盘和模型，沙盘和模型中的事物总是按照同样的比例缩小，而王阿命刻石并没有按照同一个比例进行"科学的"缩小。沙盘和模型只是保留或再现原型的视觉形象，人们不能在沙盘上施工或者攻守，而对王阿命的祭祀仍然通过这件刻石来进行，它不但没有失去或否定原型的功能，而且强化了原型的功能。

【35】关于再葬画像石墓的研究，见周保平《徐州的几座再葬汉画像石墓研究——兼谈汉画像石墓中的再葬现象》，《文物》1996年第7期，页70—74；周保平《再葬画像石墓的发现与再研究》，《徐州师范大学学报（哲学社会科学版）》2002年第1期，页108—111；钱国光、刘照建《再葬画像石墓的发现与再研究》，《东南文化》2005年第1期，页19—23。

【36】信立祥《论汉代的墓上祠堂及其画像》，页180—184、192—193。

【37】这段文字出自1934年山东东阿县西铁头山出土的芗他君祠堂（罗福颐：《芗他君石祠堂题字解释》，《故宫博物院院刊》总第2期，1960年，页180），更详细的引述见下文。

王阿命刻石缩微过程中出现了一种比例不协调的现象。刻石前部凸出的方台，应是摆放祭品的供案。供案石在山东有多处发现[38]，如武氏墓群石刻"其他画像石"一类中，有所谓"耳杯盛鱼画像"，即是一供案（图23）。该石中部有一圆孔，两侧雕有耳杯，杯内盛鱼，其下并列两盘，盘中各盛一鸡[39]，杯、盘均为俯视的角度[40]。王阿命刻石的方台上虽不见上述或简或繁的画像，但其功能应是相同的。与封土、祠堂的简化、缩微和图像化的方式不同，方台因为要实实在在地用来放置供品，所以仍要保持原来的尺度。按照汉代的尺度换算，方台恰好宽两尺，深一尺[41]，这样的尺度自然无法继续设置在祠堂内部，而只能向前部延长，以至于在这一细节上偏离了按照同一比例进行缩微处理的方向。

导致发生偏离的原因，是刻石的功能。决定供案的尺度的，不是整个刻石的比例关系，而是那些用来盛放祭品的杯、盘。在这一点上，视觉必须让

【38】孝堂山祠堂后部有一高起的石台，也应是摆放祭品的地方。同类遗物在鲁西南地区发现多例。1986年山东枣庄市台儿庄区邳庄村出土的一例，除了刻有盛鱼的盘外，还有插有三炷香的壶，因为缺乏建筑配置的联系，原报道曾认为与礼佛有关。（枣庄市文物管理站《山东枣庄画像石调查记》，《考古与文物》1983年第3期，页28—30；又见赖非主编《中国画像石全集》第2卷，山东美术出版社、河南美术出版社，2000年，页141，图150。）李少南正确指出，该画像不属于"佛教图像"，它"反映的内容正好是东汉时期祭祀死者的设置"。（李少南《山东枣庄画像石中"佛教图像"商榷》，《考古与文物》1987年第3期，页108。）1982年山东滕州市官桥镇后掌大出土的一石，刻有十字穿壁的纹样，边沿（面向祠堂外的一边？）处中央刻两个耳杯，两侧是盛有鱼的盘，杯盘皆取俯视的角度。该石纵102厘米，横181厘米，从尺度来看，很像是一小祠堂的底板石，也正可兼作供案。（赖非主编《中国画像石全集》第2卷，页170，图178。）

这类雕刻有祭品的供案，在古埃及也有发现。1999年1月我曾在美国西雅图艺术博物馆一个埃及艺术的展览中见过一例。展览说明牌文字中提供的一种解释说，古人之所以在石头上刻出祭品，是因为祭祀者不可能总在现场，祭祀者希望在他们缺席的时候，这些画像仍会满足死者饮食之需。

一些规模较小的祠堂，祭祀者无法进入祠堂内部，底部的铺地石便可兼作盛放祭品的供案。蒋英炬注意到，宋山小祠堂底部铺地石的前立面（如本文图19所标"M2第十八石"）两端"刻出弧形牙板形式，类似汉代榻、几座上装饰"，"表明它们在建筑物上也是作基座用的"。（蒋英炬《汉代的小祠堂——嘉祥宋山汉画像石的建筑复原》，第743页。）在我看来，这种设计更重要的意义，在于表明该石同时模仿了一件家具，即祭祀用的供案。

同样的线条还见于武氏祠前石室后壁小龛下部铺地石的前立面，虽然人们无法从容出入这种规模有限的祠堂，但祭品很可能是摆放在深入封土内部的小龛中的。那么，这些埋入封土中的小龛或小祠堂，是否反映出祭祀仪式中，祭祀者希望祭品更接近墓室的愿望呢？这些不同形式的祠堂，是否与某些细节不同的仪式和观念相关呢？对于这些问题，尚有待新的材料和新的研究来回答。

【39】蒋英炬、吴文祺误认为盘中物是鳖。

【40】这种俯视的角度，实际上是由祭祀者（观者）视线的角度决定的。由于供案较低矮，祠堂前的祭祀者总是俯视供案顶部的祭品。与之不同，出现在祠堂正壁的人物、建筑、家具和各种器物则取平视的角度，画像的作者显然认为，这些物象与观者是处在同一条地平线上的。

【41】东汉一尺相当于23.2—23.9厘米。

图23　山东嘉祥武氏墓群石刻供案石（"其他第二石"）　采自朱锡禄《武氏祠汉画像石》，山东美术出版社，1986年，页63

位于实用。从视觉心理学的角度来说，相对于"缩微"的部分，供案石可以看作一种"放大"。供案石本来只是祠堂的一部分，现在其尺度却大大超过了祠堂本身，它再也无法遮蔽在那小小的檐子之下。通过相对放大，刻石在祭祀礼仪中的功能凸显了出来[42]。

王阿命刻石所蕴涵的另一种造型艺术手法是"简化"。刻石正面露出一座小祠堂的前立面，其檐部和房顶只刻出了三枚瓦当和瓦垄，建筑的形象被简化到了最低限度。因为祠堂已被简化，所以，与其说将一座祠堂制作完成后再埋入封土，倒不如连封土一并雕刻出来更为简便。可以说，不仅祠堂的建筑形象被简化，而且两个不同的施工阶段也被整合为一。与此同时，多样性材料（土、木、砖、石）也被简化为单一性材料（石）。

更重要的是，包含着大量信息的整个画像系统也被大大简化。在屋顶和檐子以下，祠堂的内部空间简化为一个浅龛，其左右壁和内顶因为进深有限，都无法加刻画像。那么，经过简化以后，祠堂画像剩下了什么？那就是正壁所刻的王阿命肖像[43]。这一肖像是死者灵魂的象征，是整个祭祀活动的核心，而祠堂说到底不过是为安置这幅肖像、为容纳围绕这幅肖像所发生的礼仪活

【42】信立祥认为东汉的石祠受规模限制，祭祀者不能从容出入祠堂，因此祭祀是在祠堂外部进行的。不过从武氏祠前石室和宋山小祠堂的供案设计来看，祭品是可以直接放在祠堂内部的。信氏还援引《武梁碑》"前设坛墠，后建祠堂"之语，推测武梁祠前建有石造的平台（信立祥《论汉代的墓上祠堂及其画像》，页189—190）。我认为，供案石即可理解为坛墠一类的构造。有趣的是，在王阿命刻石中，供案与祠堂的"前""后"空间关系相当明确，这种关系虽然与武梁祠的结构不能完全对应，却有助于我们了解汉代人对于供案和祠堂关系的认识，即供案总是处于（祠堂中）祠主画像的前面，供案上的祭品正是沟通生者和死者的中介。

【43】我在他处讨论了中国古代丧葬建筑中墓主的"肖像"问题，特别指出要从丧葬礼仪角度来理解这种"肖像"的风格特征和礼仪功能，而不能简单套用西方文艺复兴以后肖像画的概念。见郑岩《墓主画像研究》，山东大学考古学系编《刘敦愿先生纪念文集》，山东大学出版社，1998年，页450—468；《古人的标准像》，《文物天地》2001年第6期，页55—57；《北齐徐显秀墓墓主画像有关问题》，《文物》2003年第10期，页58—62。

图 24　山东嘉祥东汉武氏祠左石室祠主画像　采自朱锡禄《武氏祠汉画像石》，页 60

动而设立的空间，如果没有这幅肖像，供案和祠堂也就全无意义。

　　王阿命像采用了当时流行的祠主肖像的基本格局，通过宾主会见的场景，来表现死者的尊贵。这种题材在山东地区极为流行，最典型的例子见于武氏祠（图 24）和宋山祠堂[44]。略有不同的是，这幅画像的主角采取了四分之三的角度。这种角度既利于表现画面内部人物之间的关系，同时又照顾到画像外部的观者。越过摆放着祭品的一尺石台，当年面对这幅画像的应当就是悲叹"痛哉"的王汉特夫妇[45]。

<h2 style="text-align:center">四</h2>

　　与王阿命刻石形成对比的是，东汉晚期山东地区的祠堂画像正处在一个最为丰富复杂的阶段。以嘉祥武梁祠为例，在这座单开间的祠堂中，顶部是表现天命的祥瑞图，东西山墙的尖楣上是以东王公和西王母为中心的神仙世界，三面墙壁从西向东、自上而下描绘了自三皇五帝以来的中国历史，而祠主的画像则被淹没在这个时间和空间极为广大的图像系统之中。巫鸿甚至认为，这座祠堂的画像中还包含了祠主武梁对于历史、政治和道德观念极为独

<hr />

【44】对于这类画像的讨论较多，比较重要的有信立祥《论汉代的墓上祠堂及其画像》，页 194—195；巫鸿《武梁祠——中国古代画像艺术的思想性》，柳扬、岑河译，生活·读书·新知三联书店，2006 年，页 208—226；蒋英炬《汉代画像"楼阁拜谒图"中的大树方位与诸图像意义》，广州中山大学艺术史研究中心编《艺术史研究》第 6 辑，中山大学出版社，2004 年，页 149—172；杨爱国《"祠主受祭图"再检讨》，《文艺研究》2007 年第 2 期，页 130—137。

【45】文献不见汉代人祭祀亡故儿童的记载，因此，到底谁来祭祀这些早夭的儿童，这样的祭祀对于家族有什么意义，随着更年长的家人的谢世，这类祭祀能够维持多久，这些都还是有待研究的问题。但从许阿瞿祠堂题记的语气来看，这类祠堂的修建，所传达的的确是他们父母的声音。

特的思想和声音【46】。在更多的祠堂中，出钱建造祠堂的孝子们甚至全然不关心祠堂的内容，在那些孝子们撰稿的题记中充满了对于其"孝行"夸张的描述和渲染，这些题记偶尔提到祠堂画像的内容，也只是一大堆浮光掠影、不着边际的套话【47】。

东汉晚期墓葬和祠堂画像的泛滥，并不是一次纯粹的艺术运动，甚至不是纯粹的思想史变化的结果。尽管我们可以依据这些建筑和画像来讨论公元2世纪中国人的生死观，但是，不可忽视的是，政治和社会风气的变化是东汉晚期画像泛滥一个推波助澜的关键因素。在山东地区的祠堂题记中，孝子们述说的重点不是已故亲人的道德文章，不是他们关于宗教礼仪和生死观的理解，也不是祠堂内画像的具体内容，而是他们在修建祠堂墓葬整个过程中的辛劳。如东阿芗他君祠堂题记中说：

> 无患、奉宗，克念父母之恩，思念忉怛悲楚之情，兄弟暴露在冢，不辟晨昏，负土成墓，列种松柏，起立石祠堂，冀二亲魂零（灵），有所依止。岁腊拜贺，子孙懽喜。堂虽小，经日甚久，取石南山，更逾二年，迄今成已。使师操义，山阳瑕丘荣保，画师高平代盛、邵强生等十余人。价钱二万五千。【48】

这些浮夸的语言，使得祠堂和墓葬不只是死者灵魂的栖息之所，同时也成为死者的儿子们展现自己孝行的舞台，成为他们被举为"孝廉"，在仕途上迈出第一步的资本。王符《潜夫论·浮侈》对此有细致的描述："今京师贵戚，郡县豪家，生不极养，死乃崇丧。或至刻金镂玉，檽梓楩柟，良田造茔，黄壤致藏，多埋珍宝偶人车马，造起大冢，广种松柏，庐舍祠堂，崇侈上僭。"【49】

独有这位4岁小童王阿命的墓葬建立在这种污秽的风气之外。这件刻石见证了一场白发人送黑发人的悲剧，它与孝的观念毫不相干，也不会像其他贵戚豪室的墓祠那样"崇侈上僭"，刻石中的祠堂画像看不到常见的歌舞百戏、豪宅良田、孝子节妇、东王公西王母、奇禽异兽，剩下的只有王阿命线条简

【46】关于东汉祠堂画像与意识形态的关系的讨论，见信立祥《论汉代的墓上祠堂及其画像》，页196—201；巫鸿《武梁祠——中国古代画像艺术的思想性》，柳扬、岑河译。

【47】我曾讨论山东嘉祥安国祠堂中这类文字的特征，见郑岩《关于汉代丧葬画像观者问题的思考》，朱青生主编《中国汉画研究》第2卷，广西师范大学出版社，2006年，页45—46。

【48】罗福颐《芗他君石祠堂题字解释》，页180。

【49】《诸子集成》第8册，上海书店，1988年，页57—58。

单的肖像。它从东汉晚期包罗万象的图像密林中，一下子又回归到祠堂最朴素的形式，回归到祠堂原初的意义。画像和题记简单明了，却足以寄托阿命家人真切的哀思【50】。

然而，如果认为王阿命刻石是另外一个完全独立的丧葬系统，则未免失之简单。刻石所采用的艺术语言，仍然可以从社会史的角度来理解。

在东汉晚期的墓地祠堂中，"置换"是一种被普遍运用的手法，特别是在以今山东西南部和江苏西北的徐州为中心，包括皖北、豫东在内的广大地区（两汉时期属兖州、青州、徐州、豫州辖区），用石材建造祠堂的现象十分常见。可以说，"置换"并不是王阿命刻石所独有的，但"缩微""简化"的做法在这件刻石上却表现得十分典型，正是这些手法的使用，使得这件刻石令人印象深刻。那么，为什么这些独特的手法会集中出现于这座墓葬中呢？答案可能很简单，因为其主人是一名儿童。

杨庆堃指出，中国古代丧礼和祭祀的目的，是为了强化和维持血缘组织。他注意到，"没有结婚的，或 12 岁以下不幸夭折的人，只有简单的仪式或根本没有仪式就被草草地埋掉了，家里甚至不为未成年者设灵位。对这样安排的唯一解释是没有结婚的年幼的死者在家庭组织中的地位卑微"【51】。这里说的是中国古代和传统社会的一种普遍现象，在考古学资料中，也可以找出很多类似的例子。如新石器时代的儿童瓮棺葬多出现于居住区的房屋内部或近旁，而不是公共墓地中。有一种通行的解释是，这些儿童太年幼，未行"成丁礼"，还不被看作一个完整的人，没有具备进入氏族社会的资格【52】。以往所发现的汉代儿童墓规模也十分有限，如洛阳中州路（西工段）出土的专门用于安葬儿童的瓮棺和瓦棺墓，瓮棺由一个大瓮和一个盆形的盖组成，无随葬品，瓦棺墓则由上下若干块板瓦构成，墓没有一定的圹形，随葬品更是少见。最像样的 712 号砖棺墓，棺长 1.15 米，宽 0.2 米，大小只能容身【53】。甘肃酒泉发

【50】与王阿命刻石相比，许阿瞿祠堂题记中对死者父母的哀痛之情有更为淋漓尽致的表现，文中详细描述了父母对于儿子死后"生活"的想象："遂就长夜，不见日星。神灵独处，下归窈冥。永与家绝，岂复望颜？谒见先祖，念子营营。三增伏火，皆往吊亲。瞿不识之，啼泣东西。久乃随逐（逝），当时复迁。"那些宏大的墓室、绚烂的壁画和奢华的随葬品所构成的墓葬像一个甜蜜温暖的家，与之相反，许阿瞿夫妇的想象是另一种想象。正是由于这种恐惧感的存在，墓葬的营建才向着相反的方向发展，以期改变死后世界的状况。

【51】杨庆堃《中国社会中的宗教——宗教的现代社会功能与其历史因素之研究》，范丽珠等译，上海人民出版社，2007 年，页 57。

【52】许宏《略论我国史前时期瓮棺葬》，《考古》1989 年第 4 期，页 336—337。

【53】中国科学院考古研究所《洛阳中州路（西工段）》，科学出版社，1959 年，页 131—132。

图25　辽宁辽阳棒台子东汉1号墓壁画中的墓主画像　采自《文物参考资料》
1955年第5期，页17、18

现的7座汉代儿童墓规模也很有限，如比较完整的3号墓为青砖平砌，其墓室底部长0.95米，宽0.27米，但出土有铁刀、项饰等；7号墓为券顶单室砖墓，这种墓墓室面积一般较为开阔，但该墓墓室长度也只有2.16米，最宽处0.73米[54]。同样，王阿命刻石中的"缩微"和"简化"并不是因为王家财力不足，而与其年龄密切相关。

巫鸿敏锐地注意到，许阿瞿肖像的造型来源于汉画中成年男主人接受拜见、欣赏乐舞表演的标准形式，一名"真正"的孩子被转化成一种理想化的"公共"图像。"似乎对孩子的怀念只能寄托于约定俗成的公共艺术的公式才能得到表达，似乎赞文中显露的父母对于儿子强烈的爱只能通过丧葬艺术的通行语言才能得到陈述。"[55]其实，王阿命的画像同样采取了一种"公共"的图像，与这幅画像相似的例子很多，如辽阳棒台子1号墓壁画中的墓主画像（图25），就有与之十分相似的构图[56]，王阿命肖像所改变的，只是在一个成年人的位置换上了孩童的形象，其圆浑的脸庞、头上的总角，都是一位小童的标志。

不仅画像如此，王阿命的祠堂和封土也采取了成年人的形式。如上所述，这种形式曾普遍地存在于东汉晚期的山东地区。王阿命使用的实际上只是一个缩小的成年人墓葬，就如同画像中的他在使用着成年人的家具，摆着成年

【54】甘肃省博物馆《甘肃酒泉汉代小孩墓清理》，《考古》1960年第6期，页16—17。
【55】巫鸿《"私爱"与"公义"——汉代画像中的儿童图像》，页242。
【56】李文信《辽阳发现的三座壁画古墓》，《文物参考资料》1955年第5期，页17、18。

左：图26　山东嘉祥齐山东汉孔子见老子画像局部（中间小童为项橐）　采自山东省博物馆、山东省文物考古研究所《山东汉画像石选集》，图版79、图179

右：图27　山东嘉祥东汉武梁祠孝孙原穀画像　采自容庚《汉武梁祠画像录》，北平考古学社，1936年，页24

人的姿态，身处在成年人特有的宾主关系之中。

　　这处刻石暴露在面向公众开放的墓地中，是王阿命的纪念碑，除了表达家人的哀思，它同时也利用了建筑、雕刻和绘画的语言塑造出了王阿命永恒的形象。无论画像的格局还是建筑的形式，似乎都在向公众表明，这是一位值得尊敬的"小大人"。这样的形象，正是汉代上层社会对一个孩子的期望。

　　王子今专门研究了汉代的"神童"故事，他注意到，正是在汉代前后出现了"神童"的概念[57]。所谓"神童"并不是说他们真正获得了某种超自然的神性，而是早熟、早慧，他们具备了成年人才能达到的知识与道德水平，甚至在某些方面超过了成年人。在山东画像石中流行的项橐形象，据说7岁便可为孔子之师（图26）[58]。作为榜样出现于武梁祠中的孝孙原穀（图27）[59]，其道德水平和智慧均超过了他的父亲。《华阳国志·后贤志》附《益梁宁三州先汉以来士女目录》所列九岁而卒的神童扬乌，是文学家扬雄的第二子，幼而明慧，对扬雄《太玄》一书的写作多有帮助[60]。

　　王子今文中引《说郛》卷五十七上陶潜《群辅录》所谓"济北五龙"："胶东令卢氾昭字兴先，乐城令刚载祈字子陵，颍阴令刚徐晏字孟平，泾令

【57】王子今《汉代神童故事》，http://www.studytimes.com.cn/txt/2007-06/26/content_8443009.html，最后检索时间2008年9月12日10:15。

【58】对于项橐故事最详细的铺叙，见于敦煌藏经洞出土的变文《孔子项託相问书》。项楚《敦煌变文选注》（增订本）上册，中华书局，2006年，页473—487。

【59】原穀故事见《太平御览》中引用的无名氏《孝子传》。李昉编《太平御览》，中华书局，1960年，第2360页。

【60】常璩撰，任乃强校注《华阳国志校补图注》，上海古籍出版社，1987年，第667页。

图 28 《童子逢盛碑》碑文 采自洪适《隶释 隶续》，中华书局影印洪氏晦木斋刻本，1985 年，页 114

卢夏隐字叔世，州别驾蛇邱刘彬字文曜，一云世州。右济北五龙，少并有异才，皆称‘神童’。当桓灵之世，时人号为‘五龙’。见《济北英贤传》。"[61]

王文指出："在陶潜笔下，此‘五龙’和‘八俊’‘八顾’‘八及’并说，应当也是‘桓灵之世’社会舆论人物品评的记录。"既然在成年世界流行的人物品评之风可以侵染到儿童的身上，那么将儿童的墓葬营建为成年人的样式，从而将死去的王阿命塑造为"小大人"的形象，也就合情合理了。特别值得注意的是，王阿命所在的齐国，正在"五龙"并出的"济北"范围内，而身为郎官的王汉特，不会不受到流俗的影响。

杨爱国在其著作中还提到《隶释》卷十所著录的光和四年（181）《童子逢盛碑》（图28）。该碑的碑文从"胎怀正气"开始，煞费苦心地遣词造句，将本来没什么事迹可述的 12 岁的童子逢盛描写为一位才智过人、闻一知十，可与项橐相提并论的神童。碑文最后称："于是门生东武孙理、下密王升等，感激三成，一列同义，故共刊石，叙述才美，以铭不朽。"蒙思明云："十二岁童子，何能有门生，这门生一定是他的父亲的了。"[62]《隶释》称该碑原在山东昌邑，今已佚。我们不知道该碑的形制与成年人的碑是否一样，但可以确定的是，其行文方式与成年人的碑文如出一辙，对逢盛的阿谀虚辞，不

【61】陶宗仪等编《说郛三种》，上海古籍出版社，1988 年，页 2623。
【62】蒙思明《魏晋南北朝的社会》，上海人民出版社，2006 年，页 20，注 122。

过是那些依附于权贵而规图仕进的门生们巴结主子的花招。碑文文采飞扬、辞章绚烂，但字里行间却找不到丝毫真正的情感，逢盛的死竟然成了这些成人之间经营人际关系的机会。"孩子碰到的不是一个为他们方便而设下的世界，而是一个为成人们方便所布置下的园地。"【63】

与《童子逢盛碑》相似的还有蔡邕撰文的《童幼胡根碑》和《袁满来碑》【64】。前者的主人公是建宁二年（169）遭疾夭逝的 7 岁小童胡根，碑文说他"聪明敏惠，好问早识，言语所及，智思所生，虽成人之德，无以加焉"。为之树碑者，是"亲属李陶等"，但碑文中所提到的那些真正伤心的人，却是慈母昆姊。至于这些与胡根不同姓的"亲属"到底是什么人，并不太清楚。后一通碑的碑文也充溢着大同小异的文辞，死者是 15 岁的袁满来。为什么要为这些对社会并没有什么实际贡献的孩子们树起一通通丰碑？为什么这些丰碑的碑文要请一位赫赫有名的文学家来撰稿？与逢盛的背景一样，他们不是一般人家的孩子，胡根的父亲是陈留太守胡硕，祖父是太尉胡广【65】，而袁满来是"太尉公之孙，司徒公之子"。

前文曾提到的南阳李相公庄建宁三年（170）5 岁小儿许阿瞿祠堂画像石题记是一篇长达 140 字左右（个别文字剥泐）的韵文，通篇以父母的口吻写出。尽管文中找不到死者父母的官职，但如此措辞讲究的文字，却很难使人相信出自正在经受着丧子之痛的父母的手笔，我怀疑它像《童幼胡根碑》和《袁满来碑》一样，也是由某位文学家捉刀，只不过作者没有蔡邕那样的名气。与之相比，王阿命刻石的题记"除了写明姓名、年龄、呜咽声之外，却什么都没有说"【66】，但这简短的文字却掩饰不了王阿命家人的哀痛。尽管如此，王阿命刻石依然模仿了通行的墓葬与祠堂的形制，画像也跳不出常见的格套，人们已经找不到一种独特的艺术形式来表达他们内心无法复制的情感。

回首童年，汉代学者王充也把自己说成是一位守规矩、好读书的小大人："为小儿，与侪伦遨戏，不好狎侮。侪伦好掩雀、捕蝉、戏钱、林熙，充独

【63】费孝通《生育制度》语。费孝通《乡土中国·生育制度》，北京大学出版社，1998 年，页 190。

【64】严可均校辑《全上古三代秦汉三国六朝文》卷七十六、七十九，中华书局，1958 年，页 884、896。

【65】蔡邕曾奉诏作《胡广黄琼颂》《太傅胡广碑》。蔡邕曾事太尉胡广，与胡氏一家关系密切。除了胡广碑、胡根碑外，蔡还作有《陈留太守胡硕碑》《交趾都尉胡府君夫人黄氏神诰》《太傅安乐侯胡公夫人灵表》《议郎胡公夫人赵氏哀赞》等碑铭。有关讨论见黄金明《汉魏晋南北朝诔碑文研究》，人民文学出版社，2005 年，页 62—67。

【66】这句话引自法国学者让-皮埃尔·内罗杜（Jean-Pierre Néraudau）的著作《古罗马的儿童》（张鸿、向征译，广西师范大学出版社，2005 年），书中所分析的罗马儿童墓志文字（页 339、340）可以与汉代儿童祠堂中的题记进行对比。

图 29　江苏邳县东汉缪宇墓儿童
捕蝉画像　郑岩绘图

不肯。"【67】而王充后来的成就，又成为人们在神童身上寄托的梦想。与王充文字中的"自画像"相似的，或许是项橐的画像（见图 27）。除了手中所持的玩具小车，这位 7 岁小童的服饰、身体比例和动态，都看不出任何孩子的特征，他煞有介事平起平坐地与孔夫子对谈，说到底，无非是一个成年人形象的"缩微版"。

但是，如王充所言，多数孩子们的童年与他并不一样。这类儿童的形象可以在江苏邳县东汉缪宇墓画像石中见到：一群沉浸在捕蝉游戏中的孩子衣饰斑斓，体态活泼，他们呼朋唤友，甚为顽皮可爱（图 29）。【68】身在另一个世界的王阿命如果灵魂有知，他也许既不喜欢项橐的样子，也不喜欢自己墓前那正襟危坐的姿态，而是会羡慕那些正在捕蝉的伙伴们的快乐与自在。

本文写作过程中，得到蒋英炬、朱玉德、杨爱国、徐龙国、杨新寿、刘海宇等师友的帮助，特此申谢。本文原载于中山大学艺术史研究中心编《艺术史研究》第 10 辑（中山大学出版社，2008 年，页 275—297），此次重刊，略有修订。

【67】王充撰，黄晖校释《论衡校释（附刘盼遂集解）》，中华书局，1990 年，页 1188。
【68】《徐州汉画像石》，江苏美术出版社，1985 年，图 153。

张　鹏

　　北京市人，1968 年生。2004 年于中央美术学院美术史系获博士学位。现任中央美术学院教授，中央美术学院学报《美术研究》副主编、副主任，中央美术学院丝绸之路艺术研究协同创新中心副主任兼秘书长，中国文艺评论协会民族民间艺术委员会专家委员。教育部新世纪优秀人才支持计划和北京市中青年理论人才"百人工程"学者。

　　研究方向为宋辽金元美术史、丝绸之路艺术和非物质文化等。发表学术论文五十余篇，论文《穿越古今的逐梦之旅——〈六骏图〉研究》获第二届中国美术奖理论评论奖。代表性著作有《辽墓壁画研究》《中国美术分类全集·墓葬壁画·宋辽金元卷》《中国美术分类全集·寺观壁画·神祠卷》和《辽金皇家艺术工程研究》（出版中）等。担任《中国美术分类全集》《西域美术全集》编委。

穿越古今的逐梦之旅：《六骏图》研究

张鹏

 唐代浮雕石刻昭陵六骏激发了前人后世无穷的文化哲思。如果说昭陵是唐太宗奠基立业的交响乐，六骏则是创业之奏鸣曲，是英雄主义、理想主义的史诗和颂歌，是具有深远影响力的纪念碑，是历代中国人共同铸造的记忆生命，是强国之梦的期待。

 昭陵六骏的兴替变迁轨迹，是值得我们认真剖析与追寻的。它自创建伊始即迷雾重重：到底是太宗在世时所建，还是去世后高宗完成？六骏之名的真实意义与内涵？六骏完成之时是否彩绘？唐太宗《六马图赞》的画本作者是谁？宋代游师雄昭陵六骏碑的拓本的传播途径？金代赵霖绢本设色《唐太宗六马图》中多元文化元素并置的原因？近年来有关昭陵的考古新发现，以及失群去国数十载期盼六骏团圆的努力，都引领着我们再次走近昭陵六骏。

一、唐代的昭陵六马石刻

 贞观十年（636）十一月太宗口谕镌刻六马，"朕自征伐以来，所乘戎马，陷军破阵，济朕于难者，刊石为镌真形，置之左右，以伸帷盖之义。"[1]他还亲制《六马图赞》并树立欧阳询书《六马像赞碑》。[2]唐宋金元以来有传为阎立本的《唐太宗六马画像》[3]，以及现分别收藏于西安碑林博物馆和美国费城宾夕法尼亚大学的石刻六马。（图1、2、3、4、5、6）唐太宗《六马图赞》是六马画像和六马浮雕石刻的设计文本，体现了唐太宗的文化选择与政治抱负。

 昭陵六马石刻原位于九嵕山北坡下部昭陵北司马门内，与唐高宗永徽初年雕凿的十四国蕃君长石像并列，[4]"与夫刻蕃酋之形，琢六骏之像，以旌

【1】《册府元龟》卷四十二《帝王部·仁慈》，中华书局，1960年影印本，第一册，页477下。

【2】唐太宗《六马图赞》，《全唐文》卷十，中华书局，第一册，1983年，页124。

【3】《宋游师雄题六骏图碑并阴》，《金石萃编》卷一三九，中国书店影印本，1985年，页224。王恽《昭陵六骏图后序》，《全元文》卷二○五，江苏古籍出版社，1999年，页797。

【4】张建林《唐昭陵考古的重要收获及几点认识》，《周秦汉唐文化研究》第3辑，三秦出版社，2004年，页255。《2002年度唐昭陵北司马门遗址发掘简报》，《考古与文物》2006年第6期，页3—16。

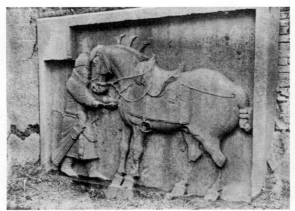

图1　六骏之飒露紫　采自《北中国考古图录》

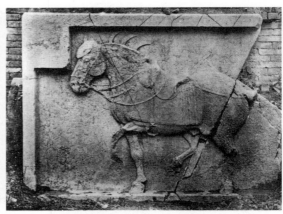

图2　六骏之拳毛騧　采自《北中国考古图录》

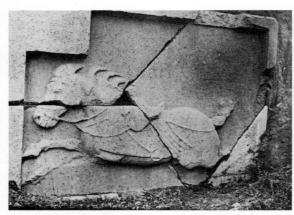

图3　六骏之白蹄乌　采自《长安史迹研究》

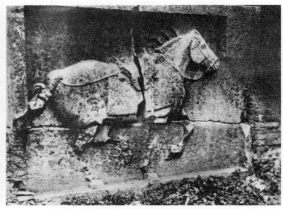

图4　六骏之特勒骠　采自《长安史迹研究》

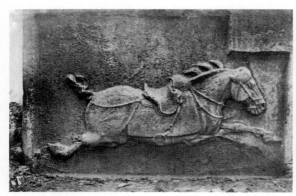

图5　六骏之青骓　采自《长安史迹研究》

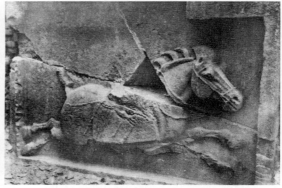

图6　六骏之什伐赤　采自《长安史迹研究》

武功，列于此阙"，^[5]六马石刻或有可能是唐高宗于永徽年间修筑安置完成的，其目的在于阐扬徽烈，昭彰勋业。^[6]六骏和十四国君长都有异域血缘基因，都曾为唐太宗效忠献力，^[7]也都琢石为像，刻名列门，其所题文字在西者自左至右，在东者反之。这种场所安置与组合关系或许暗喻了唐太宗文治武功、四海臣服的"天可汗"的地位。（图7）

北司马门内有祭坛，是唐代帝王朝拜之地，明代洪武四年至清乾隆二十年在此盖庑殿并勒石立碑二十一通，此地遂也成为明清皇帝登基致祭之地。^[8]这是一个令人印象深刻的场所，它与长安城内玄武门在历史发展中形成的观念之间的联系，^[9]成为记忆与创造记忆的宫殿。

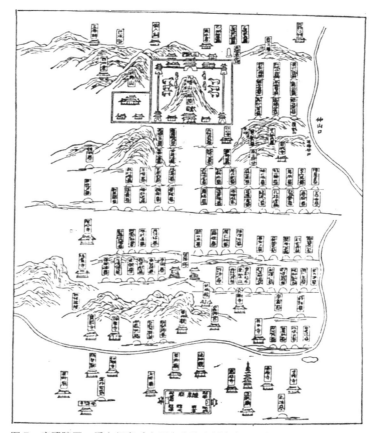

图7　唐昭陵图　采自杨宽《中国古代陵寝制度史研究》

【5】《大宋新修唐太宗庙铭》，《全宋文》第一册，上海辞书出版社，2006年，页731。

【6】《唐会要》卷二十，中华书局，1955年，页396。

【7】葛承雍《唐昭陵六骏与突厥葬俗研究》，《中华文史论丛》第60辑，上海古籍出版社，1999年，页182。孙迟《昭陵十四国君长石像考》，《文博》1984年第2期，页56—64。

【8】陕西省考古研究所《2002年度唐昭陵北司马门遗址发掘简报》，《考古与文物》2006年第6期，页3—16。

【9】沈睿文《唐陵的布局—空间与秩序》，北京大学出版社，2009年，页227。

唐太宗所撰《六马图赞》称之为飒露紫、拳毛騧、特勒骠、白蹄乌、什伐赤和青骓，六马的名称或与毛色有关，或关乎异域部落的称谓，[10] 也可能暗示了皇家宿卫仗马仪仗，与"天子驾六马"暗合，[11] 甚至是以五方色代表大唐疆域。[12] 六马在"芟建德，诛世充，降李密，逐薛举"的几场硬仗中"乘危济难"、"定我戎衣"，立下汗马功劳而"青旌凯归"。以飒露紫为例，它还被称为"紫燕骝"和"驳露紫霜"，《册府元龟》称，太宗"每临阵多乘之，腾跃摧锋，所向皆捷。尝讨王世充于隋盖马坊，酣战移景，此马为流矢所中，腾上古堤，右库直丘行恭拔箭，而后马死。至是追念不已，刻石立其像焉。"[13] 对飒露紫与丘行恭关系的表现证明这是一件艺术水平极高的雕刻杰作。再如拳毛騧，陪伴唐太宗与刘黑闼在河北洺水恶战，"无以匹其神速"，[14] 其"前中六箭，背三箭"，每一箭的方向、部位的刻意表现仿佛重音记号，记录了生死回合的奔突鏖战，而拳毛騧虽身中九箭，仍一派气宇轩昂，唐太宗称其"弧矢载戢，气埃廓清"，令人荡气回肠。[15] 不同的马种有不同的外形特征和内在素质，适用于不同的功能和场合，对于马的造型、体量、骏尾、毛色、特征、装饰、姿态、性格，以及所呈现出的原始活力会有不同的表现手法，正如《历代名画记》所言韩干所画乃膘肥体壮之御监之马，不关乎绘画水平和价值判断。不同功能的绘画用以传达不同审美理想和情趣，选择使用不同的艺术表现手法和方式。六马石刻以艺术的手法，从不同角度渲染战争之惨烈，留下一段刻骨铭心的历史记忆。

因此，六马与"义深舟楫"的凌烟阁功臣们一样，"身摧行阵，同济艰危"，终能"克成鸿业"。[16] 也就享受与功臣同等的待遇，由唐太宗为其定名和撰赞，诏名臣为其画像和刊石。

昭陵六马石刻浮雕虽然是昭陵的一个组成部分，但是唐太宗的诏令和诗赞，使其有了成为一件独立的艺术作品的合法性。《六马图赞》亦规定了六马的名称、经历、形态、毛色、中箭数目、部位，以及对六马的评价与精神取向，有明确的主旨，堪称皇家最高级别的艺术工程，也拓展了多重的艺

【10】芮传明《周穆王、唐太宗骏马名号语源考》，《暨南史学》第一辑，暨南大学出版社，2002 年，页 19。

【11】周新芳《"天子驾六"问题考辨》，《中国史研究》2007 年第 1 期，页 41—57。

【12】沈睿文《唐陵的布局——空间与秩序》，北京大学出版社，2009 年，页 227。

【13】同注释【1】。

【14】《许洛仁碑》，张沛编著《昭陵碑石》，三秦出版社，1993 年，页 150。

【15】同注释【2】。

【16】《旧唐书·卷三·本纪第三》，中华书局，1975 年点校本，页 47。

术形式。

昭陵六马浮雕"琢石如屏风",是群像的结合,三个一组分列两排,六马构筑围拢形成礼仪空间,在仪式过程中产生人与物的互动。从局部着眼,每匹骏马也可以单独成像,或伫立、缓行,或疾驰、奋蹄,动静结合,可谓独立的功臣肖像。六马又由一个个的意象构成,完全彰显了诏令、图赞和皇家最高级别艺术工程的主旨。同时,六马中的首马飒露紫与丘行恭的组合,还完善了后世人马画的艺术形式。

综上所述,六马的文献和图像,正是以艺术形式体现了帝王赐名勋臣、用旌勋德的政治目的,呈现了皇家艺术的最高水准,是国家意识形态政策的体现,包含了丰富的深刻的多元的内涵,这其中有自强不息、腾飞善鸣的龙马精神,有对"与人同生亦同死"的忠勇精神的敬意,有帝都长安仗马仪卫的威武象征,有笼络异族为我所用的天可汗的胸怀,有"王业艰难示子孙"的告诫⋯⋯

安史之乱后,唐王朝由盛转衰,别史逸事所载潼关会战后昭陵"灵宫前石人马汗流",[17]以及杜甫"石马汗常趋"、韦庄"昭陵石马夜空嘶",都让唐太宗与六马逐渐走入民间,展示了一种文化坚守和对理想的期待。可惜的是,唐末五代以来战乱频仍,昭陵陵区渐趋失控,"唐诸陵在境者悉发之,取所藏金宝,而昭陵最固,悉藏前世图书,钟、王纸墨,笔迹如新"[18]。无论是其所处地理位置,还是陵区秩序的混乱,都令昭陵以及六马的英雄形象难以为继。

如何承续传统有待来者。

二、宋代的昭陵六骏碑

《宋史》记载乾德元年(963)六月立唐太宗庙,[19]开宝六年(973)立《大宋新修唐太宗庙碑铭》。[20]宋代对昭陵的祭祀由此转移到昭陵南8公里的旧礼泉县城的唐太宗庙内。[21]

【17】《安禄山事迹》卷下,中华书局,2006年,页103。
【18】《旧五代史·卷七三·唐书四九》,中华书局,1976年点校本,页961。
【19】《宋史·卷一·本纪第一》,中华书局,1977年点校本,页14。
【20】同注释【5】。
【21】杨宽《中国古代陵寝制度史研究》,上海古籍出版社,1985年,页47。《宋史·卷三四三·列传第一〇二》有载昭陵至熙宁中尚存"敕吏祭祀",页10912。

游师雄（1038—1097）先后出任陕西转运判官、提点秦凤路刑狱、陕西转运使、直龙图阁、知秦州等职。他在唐太宗庙内先后实施三项工程：元祐四年（1089）"谕邑官仿其石像带箭之状并丘行恭真塑于邑西门外太宗庙廷"；又"别为绘图刻石于庑下"，主持刻立《昭陵六骏碑》（图8、9），为碑额篆书"昭陵六骏"，上部刻碑文，下部线刻六马、马名及赞诗；绍圣元年（1094）为《唐太宗昭陵图碑》题碑额。【22】

游师雄在《昭陵六骏碑》碑文中称实施唐太宗庙内工程的目的是"便观览""广其传"，因为"距陵北五里，自山下往返四十里，岩径峭险，欲登者难之"。【23】

"便观览"，是指便于观览《唐太宗昭陵图碑》《昭陵六骏碑》和仿真六马塑像。首先以平面图使观者对昭陵整体面貌和设置一目了然，其上有清晰的六马位置标识。其次将平面图中六马的局部放大，并有唐太宗的赞语，在观览的过程中以文字加深对于图像的理解。最后有等大立体雕像，"高卑丰约，洪纤寸尺，毫毛不差"，【24】便于深切感受昭陵六马的体量和造型。整个观览过程仿佛摄像镜头由远及近，六马形象由山上移师山下，摆脱了地理

图8　游师雄昭陵六骏碑拓片图3

图9　飒露紫　宋游师雄六骏碑拓本局部　昭陵博物馆藏

【22】《宋史·卷三二二·列传九一》，页10688。《游师雄墓志》，《石刻史料新编》第1辑第4册，新文丰出版公司，1979年，页2628。

【23】《宋游师雄题六骏图碑并阴》，《金石萃编写》卷一三九，中国书店，1985年影印本，页224。

【24】同上。

位置的不便，重建了祭拜空间与氛围，"便观览"的直接成果是让观者更直接面对六马，而平面线刻与立体塑像的双重表现，更突出了六马的独立审美与内涵。于是从整体到局部、从平面到立体、从仰视到俯瞰，观者可以全方位感知、联想，抚今追昔和感时怀古。

"广其传"的有效手段表现为，第一，名称的改变。第二，传播方式和手段的改变。

游师雄题写碑额"昭陵陆骏"，竖排两行，由右至左。将"六马"重新命名为"六骏"，令人联想到周穆王的八骏。从《公羊传》《拾遗记》到《玉堂丛书》，从《历代名画记》到《图画见闻志》，相关文献和图像均将其作为战争凯旋和政权巩固的象征意象，更具有文学意蕴的叙述魅力和历史沧桑感。昭陵六马遂以六骏之名流行至今，朗朗上口，意象清晰。

宋代金石学的兴盛以及唐代以来逐渐成熟的拓印技术，使得六骏图像摆脱原初的膜拜场所，从对仪式的依赖中解放出来，以拓片的方式成为一种可以传播和分享的物质文化。原来密不可宣的石刻与文献史籍成为不同民族、不同身份、人人可见可触摸的图像，这种直观的艺术形态在本质上更具启发性和冲击力。苏轼可以获得石本而为之作赋，【25】赵明诚夫妇可以在闺房私宅中欣赏把玩，【26】无论宫廷内府、文人书房，或者市场瓦肆，甚至旅行途中，原有的不可接近变得可触摸、可携带、可展卷、可悬挂，既可以是成教化、助人伦的儒家道德规范，也可以在熟悉轻松的环境中愉悦性情。拓片在辗转流传中带来原作无法达到的效果，形成对美的崇拜的最普遍的形式。而这种传播的广度和速度进一步延伸进入不同的艺术领域，拓展了艺术的样式和深度，在传递交流中成为经验智慧的源泉。六骏拓片遂成为一种新的素材进入现实，投入创作，继续描绘新的社会生活，再度丰富六骏的意义和内涵，其意蕴变得愈来愈丰厚。

游师雄计议边事，多有建树，曾上《绍圣安边策》，陈御敌要务，得到宋哲宗的嘉赏。这或许是游师雄实施这一工程的初衷，而后来的发展或许远远超出他的想象。伴随六骏传播手段的变化，展示机会的大幅增加，对六骏的膜拜度由上而下，由内而外，成为人人可以遐想和自我激励的精神力量，更成为塑造、象征、延伸民族理想的精神源泉。六骏的社会功能由此扩展，成为真正的集体记忆和梦想。

【25】《苏轼诗集》卷四十九，中华书局，1982 年，页 2725。
【26】赵明诚《唐昭陵六马赞》，《宋本金石录》，中华书局，1991 年，页 541—542。

另外，金石拓片所呈现出的金石味道与白描以其对于线条粗细、虚实、曲直、浓淡、刚柔把握的表现力相得益彰，二者在简约劲健中透露出共同的审美情趣和追求。我们在流传至今的李公麟的《五马图》中或许可以感受到这一意蕴。

正如《大宋新修唐太宗庙铭》所称"非独以耀丰恩，辉永世，抑亦使深为谷兮高为陵，英烈之声不坠美矣"[27]。

昭陵六骏从神秘走向神圣，由此获得了新生。

三、金代的《唐太宗六马图》

金元以来战乱频仍，在中原大地上，阎立本的《六马图》和昭陵六骏石刻仍然是不灭的记忆。王恽在《昭陵六骏图后序》中表明他曾寓目六骏图，"物之贤否一定，论其遇而不遇可也。昭陵六骏，天降毛龙，授之英主，俾剪隋乱，及其功成，琢石为像，太宗亲题真赞，以传不朽，何存殁遭遇，其为幸也如此。宜其声华气艳，上与房驷争光。故潼关之役，备体涣汗，又何神哉！如昭烈之的卢，冉闵之朱龙，名虽存而形何见焉？大史公称间阎之人，虽砥行立名，非附青云之上，恶能施于后世者是已。予藏此图久矣，特装潢以备珍玩，因题品卷末，以寓余之所感云"[28]。一代谏臣王恽之所感或许正是对这一不灭记忆的最好诠释。

现藏故宫博物院的金代赵霖《唐太宗六马图》（图10），笔致劲健，敷色淳厚，卷后有一段赵秉文的题跋："洛阳赵霖所画天闲六马图。观其笔法，圆熟清劲，度越俦侣。向时曾于梵林精舍览一贵家宝藏韩干画明皇射鹿并试马二图，乃知少陵丹青引为实录也。用笔神妙，凛凛然有生气，信乎人间神物。今归之越邸，不复见也。襄城王□□持此图，欻若昨梦间也。霖在世宗时待诏，今日艺苑中无此奇笔。异乎韩生之道绝矣。因题其侧云。闲闲醉中殊不知为何等语耶。庚辰七月望日。"[29]已有学者对作品进行了研究，虽然还有一些疑问有待解决，但此件作品受宋代游师雄石刻拓片影响已成为共识。[30]引起

【27】同注释【5】。

【28】王恽《昭陵六骏图后序》，页797。

【29】金维诺主编《中国美术全集·绘画编3·两宋绘画上》，文物出版社，1988年，页170，图六三。

【30】薄松年《金代画家赵霖六骏图卷》，《文物天地》1984年第6期，页37—38。余辉《金代人马画成因与成就》，《美术研究》1992年第1期，页57—64。杨新《对昭陵六骏的追摹与神往——金赵霖昭陵六骏图卷》，《文物天地》2002年第2期，页54—57。

图10　赵霖《六骏图》　采自《中国美术全集》

笔者兴趣有两点，一是赵秉文题跋中所提"韩生之道"。二是画面中的女真文化元素。

赵秉文跋文称此画作者为大定待诏洛阳籍画家赵霖，而他为此画作跋于兴定四年（1220）七月，此时他已过耳顺之年，距大定至少35年。此时金宣宗先后迁都汴京、攻打南宋、封建九公，致使金朝政局江河日下。"韩生之道"是指画马名家韩干所代表的盛唐精神，或是宋金以来对于盛唐的认识，而"韩生之道绝矣"则应是赵秉文回首往事的慨叹，以及对人生、对时局变化的认识和无力回天的落寞之情的表达。其实，回顾金代历史，自金熙宗开始即追法贞观之治，以唐太宗为帝王施政之标准，天眷元年元帅右监军完颜撒离喝奉诏重修唐太宗庙，立《金重修唐太宗庙碑》，称"两汉而下，基业绵远者莫如唐，有唐之君，功德昭著者莫如太宗。"因此"大德必百世祀"【31】。此后，金世宗主政于大定年间（1161—1189），因其政治清明，家给人足而史称"小尧舜"。金世宗以其事必躬亲、亲力亲为的施政实践，以其自比古圣贤君求贤纳谏的言说语录，以其对于女真文化与汉、契丹文化之融合措施等，追慕唐太宗，力图再造盛世。金世宗从政初年，先后详考《唐会要》、唐《开元礼》、

【31】该碑现藏昭陵博物馆，张沛《昭陵碑石》，三秦出版社，1993年，页231。

宋《开宝礼》《宋会要》，设立详定所和详校所议礼、审乐，【32】继而于章宗明昌初年编成《金纂修杂录》，【33】逐步完善金朝统治的正统性。【34】

金世宗在大定年间主持多项皇家艺术工程，都是学唐比宋的直接体现。【35】如始于大定八年的衍庆宫功臣像绘制工程，是向唐代凌烟阁功臣像和宋代景灵宫功臣像学习的成果。【36】大定二十四年东巡会宁旧地，于上京得胜陀，即太祖伐辽誓师之地树立《大金得胜陀颂碑》，明确提到："以为昔唐玄宗幸太原尝有《起义堂颂》；过上党有《旧宫述圣颂》。今若仿此，刻倾建宇，以彰圣迹，于义为允。"【37】而现藏于故宫博物院的《六骏图》等，则是借拓本而直追昭陵六马。金世宗时期的数项皇家艺术工程均由金世宗诏命完成，是金世宗追述女真风习，教戒不忘本源，融合儒家与女真尚武精神，以及求贤若渴的政治态度的反应。这些艺术工程共同指向唐太宗，并在学唐比宋过程中形成了自身的特色，彰显了女真文化与汉文化的互动与融合。金世宗反省检讨历朝的施政之道，彰显其政治主张，体现对"太祖皇帝功业不坠，传及万世"的期待，在中国历史上再造了一位盛世明君的形象。赵霖所作《唐太宗六马图》或许与此有重要的联系。

赵霖画中以女真人形象代替丘行恭，开启了此后在这一艺术框架中纳入其他艺术元素的可能性。这是一种主观的强调和改变，是金世宗时期提倡民族本位政策的体现。赵霖《唐太宗六马图》中的女真文化元素记录了不同文化之间相遇时做出的反应，不仅记录了历史事件，而且也见证和影响了观察和思维方式，呈现出来的是带有某种意识形态和视觉意义的艺术化的"社会景观"。

四、多元形式与丰富意涵

1763 年，赵霖的《唐太宗六马图》入藏清内府，乾隆帝先后于乾隆

【32】《金史·卷二十八》，中华书局，1975 年点校本，页 1958。

【33】同上，页 691。

【34】刘浦江《德运之争与辽金王朝的正统性问题》，《中国社会科学》2004 年第 2 期，页 189—203。

【35】张鹏《金代国家级艺术工程研究》，收入《考古与艺术史的交汇国际学术研讨会论文集》，中国美术学院出版社，2009 年，页 323—346。

【36】张鹏《金代衍庆宫功臣像研究》，《美术研究》2010 年第 1 期，页 42—50。

【37】王新英编《金代石刻辑校》，吉林人民出版社，2009 年，页 56。

图 11　徐悲鸿《六骏图》　四川博物院藏

二十八年、四十三年和四十八年三度题诗于画卷。他既借题发挥讴歌"遂成宏业建大清"，"太宗功德远迈贞观"，亦以史为鉴，告诫"要使后世知艰难"，"丹青所贵鉴兴亡"。[38]

　　六骏在自唐宋至明清的长时段历史发展进程中，成为一种象征的意象符号，深入人心。它走进了不同的艺术门类，形成多元的艺术形式，承载不同的丰富的内涵，或抒怀旧之蓄念或发思古之幽情，成为约定俗成的集体意识。

　　宋辽金元时期流行的打马游戏走入寻常百姓的生活，在打马格钱上有取自穆王八骏和昭陵六骏的形象，而李清照在《打马图经序》和《打马赋》中表达的"老矣谁能志千里，但愿相将过淮水"的志向与豪情，就不单单是民俗生活与游戏了。20 世纪以来，以徐悲鸿《六骏图》（图 11）为代表的许多画马作品，模糊了六骏的具体形象，而成为一种奔腾的活力的写照，凝聚成文化图强、民族复兴的信念图像。2005 年 10 月 19 日神六成功发射，其中搭载刘大为创作的《六骏图》，沈鹏题字"天马远行空，神州聚众雄，爱心连广宇，机遇正无穷"，道出其在新世纪的意义。六骏还成为当今旅游业、邮政，乃至打击乐、琵琶曲的主题。

　　今天，昭陵六骏已不仅仅是博物馆的展品，更成为公共教育的资源，也进入美术学院的教学和艺术家的创作范畴。2013 年 9 月申红飙个展"骉"开幕，他的《昭陵六骏》铸铜雕塑（图 12），上溯金代赵霖的艺术手法，将蒙古民族艺术元素转换进六骏的艺术形式框架中。滕菲于 2014 年初创作了《六骏图》

【38】同注释【29】。

图 12　申红飙《飒露紫》

图 13　滕菲《〈六骏图〉首饰》

（图13），不是胯下征战的六匹战马，而是与人肌肤相亲的首饰。以甲骨文、金文、篆书、隶书、楷书、简体字六个马字形体厚度的拉伸，强化飞奔的动感与速度，它不是当下戏说历史的穿越剧，而是跨越时空的文化创意，是对中国文化的追忆，也是中国文化走出去的探索与研究。

值得一提的是，有关昭陵六骏还衍生出新的学术研究方向，北宋至明清学者对昭陵的考察不绝如缕。北宋游师雄，明代赵崡、范文光，清代林侗、张弨都曾实地考察昭陵。明清以后学者的兴趣逐渐从对题赞的书法与书手的关注转移到六骏石刻本身的艺术欣赏上。20世纪初日本的关野贞和足立喜六也曾调查并留下珍贵照片。新世纪以来的考古发现为重新认识和答疑解惑提供了历史依据。[39] 另外，有关昭陵六骏的拓片技术和相关学术史也是学者们孜孜不倦的研究课题（图14，15）。[40]

1918年和1920年飒露紫和拳毛騧的雕刻相继被盗，学者发出"一上昭陵千古恨，肢离六骏添新仇"，"黄金骏骨购不还"，"抱守残缺图书府"的慨叹。[41] 2002年正式成立"中华抢救流失海外文物专项基金"，新世纪以来

【39】王小蒙《昭陵六骏的新出土》，《文物天地》2003年第8期。《2002年度唐昭陵北司马门遗址发掘简报》，《考古与文物》2006年第6期。张建林《唐昭陵考古的重要收获及几点认识》，《周秦汉唐文化研究》第3辑，三秦出版社，2004年。

【40】罗宏才《也谈昭陵六骏拓本——兼与钱伯泉先生商榷》，《收藏》1998年第9期，页50—52。谢彦卯《昭陵六骏拓片浅说》，《河南图书馆学刊》2002年第1期，页61，62。罗宏才《昭陵六骏蓝本、仿绘、仿刻、拓本、模制及相关问题的研究》，《碑林集刊》第9集，陕西人民美术出版社，2003年，页255—270。罗宏才《叶语半园》，《收藏家》2009年第9期，页63—68。

【41】符浩《登昭陵望秦川》，《礼泉县志》，三秦出版社，1999年，页958。

左：图 14　飒露紫　李松如拓制
右：图 15　特勒骠　原石拓本，西安碑林博物馆藏

有关海外流失文物的追讨、举证、研究活动得到不断推动，其中对昭陵六骏的研究最具代表性。【42】根据考古发现碎片，中美专家还进行了联合修复保护。【43】

结论

六骏图从其诞生，无论名称、样式、造型手法，还是应用级别、位置场所、礼仪规范等等，都承载着极丰富的精神内涵和开放性的象征意味。在历代中国人的共同铸造和集体记忆的推动下，建构起一种社会和文化认同。昭陵六骏石刻及其衍生出的新作品共同置身于一种精神氛围，这种氛围源于一种相互关系、相互阐发、相互构成，而这种关系又具有着内在的谱系。每一个新形象的出现，不是简单地还原历史，而是既有对原有关系的重复和强调，同时也由于新的因素的出现而生发出更多的可能性。多元的六骏表现仿佛一个艺术平台，是大唐"图式"的再创造，完成了对精神氛围的构造，树立为一座可以移动的纪念碑，成为我们心灵中的"魂"与"根"，成为大历史下的生命记忆。

本文原载于《美术研究》2014 年第 2 期。

【42】裴建平《昭陵六骏被盗再考》，《文博》2000 年第 3 期，页 64—66。高永丽《国宝春秋百年震撼》，《文博》2001 年第 1 期，页 45—48。周涵《昭陵六骏的前世今生》，《文史参考》2010 年第 14 期，页 90—93。杨樗《追索流失文物先要摸清底子》，《中国社会科学报》2012 年 12 月 28 日第 B03 版。
【43】杨文宗《中美专家联合修复保护昭陵六骏之"飒露紫"、"拳毛䯄"》，《文物》2011 年第 2 期，页 86—95。

赵 伟

河北沧州人，1970 年生。2007 年于中央美术学院美术史专业获博士学位。现为中央美术学院人文学院副教授。2012 年美国乔治·梅森大学访问学者。

致力于中国宗教美术研究。出版学术著作两部、校注一部，发表论文二十余篇，参与编写教材两部。代表著作有《道教壁画五岳神祇图像谱系研究》《中国古代物质文化史——绘画·寺观壁画（上）》。校注《广川画跋》。论文有《永乐宫三清殿壁画主要神祇位业研究》《永乐宫三清殿壁画北极四圣考》《北岳庙吴道子画壁考》《岱庙壁画绘制年代及主要神祇身份考》《从大足四圣真君造像看其图像的生成及流变》《图像的借鉴与转化——关于宋元时期佛道壁画中三幅婴儿图像的思考》《神圣与世俗——宋代执莲童子图像研究》等。

永乐宫三清殿壁画主要神祇位业研究

赵伟

　　永乐宫三清殿壁画作为元代道教壁画的典型代表，共绘制道教三界诸神291位，图像清晰，构图完整，是研究道教神祇谱系绝好的范本。1963年，王逊先生曾就永乐宫三清殿壁画中的神祇身份作过专门考证。当时，王逊先生认为三清殿中的八个主神分别是：玉皇、后土，位于东山墙；木公、金母，位于西山墙；紫微、勾陈，位于后檐墙；南极长生大帝，位于扇面墙东壁外侧；东极青华太乙救苦天尊，位于扇面墙西壁外侧。对于以上判定，王逊先生并未给出必要的解释，在为东山墙的帝后命名时他用了"假定"一词，称："三清殿东山墙壁画中的帝后象假定为 V 玉皇和 VI 后土"。[1]至于其他六位主神，也只有在判定后檐墙上的紫微、勾陈时提到"北墙上的形象大多是与星宿有关"，至于其他主神身份来源则未作任何考辨。

　　但王逊先生提到了其确定八位主神身份的主要依据是宋代道士宁全真传授的《上清灵宝大法》，而且，王逊先生还注意到《上清灵宝大法》卷39至40的《散坛设醮品》记载了黄箓大斋醮谢真君三百六十分位之事，[2]王逊先生的这一发现与永乐宫现存碑刻中的记载完全一致。

　　据永乐宫天启年间《永乐宫重修诸神牌位记》碑记载，当时宫中"壁绘天神像三百六十，计牌位有四百余座，供棹有数十余张。明神赫奕，灿然昭列，禋祀岁举，聿成盛典，历至于今，越数百年"。而且当时"庙貌依然"，只是牌位有颓敝者，"或朽以蠹，或损以缺，寥寥若晨星，且紊次失序也"。为此，"本镇寨下村杨继增，独发虔心，慨然为修复之举，仝本宫主持张和气，持疏募化，得施金数十两……事既竣，建醮三百六十分，告厥成功……"

　　该碑刻于天启甲子（1624）孟夏吉旦，由"郡举人孟绾祚记，岳村信士吉国家谨书，嗣法弟子刘和义书，芮城县张自洪镌"。[3]从该碑记载可知，明代天启年间永乐宫壁画已存在数百年。而且，碑中明确提到壁绘天神像

【1】王逊《永乐宫三清殿壁画题材试探》，《文物》1963年第8期，页23。

【2】同上，页22。

【3】山西旅游景区志丛书编委会编《永乐宫志》，山西出版社，2006年，页157。

三百六十位，这就为后人研究壁画人物身份提供了线索。

今《道藏》（全 36 册）第 31 册共收录两部《上清灵宝大法》，一部由道士宁全真传授，一部由南宋金允中编写。在宁全真传授的《上清灵宝大法》中，其主要神祇除三清之外还有："昊天玉皇上帝、勾陈星宫天皇大帝、紫微中天北极大帝、后土皇地祇、东极青玄上帝、太微南极注生大帝、九幽拔罪天尊、十方灵宝天尊、朱陵大帝……东华木公上相青童道君、西元白玉龟台金母元君宫下。"【4】

以上所述神祇多而繁杂，不似永乐宫所绘主要人物简洁明了，而且名列前八位的神祇并非六男二女结构，应该不是永乐宫所绘主神的来源。

而金允中编写的《上清灵宝大法》，其主要神祇除三清尊神之外，还有太上开天执符御历含真体道昊天玉皇上帝、中宫紫微北极大帝、勾陈星宫天皇大帝、承天效法厚德光太后土皇地祇四神，以及南极长生大帝、东极青华太乙救苦天尊、东华上相木公青童道君、白玉龟台九灵太真金母元君等，这一神祇名目与永乐宫三清殿壁画突出八位主神的绘制方式极为吻合。而且，金允中《上清灵宝大法·散坛设醮品上》还专门记载了黄箓斋三百六十分位以及一百六十分位事，所列神灵目录与永乐宫壁画神祇数目极为接近。

如此看来，永乐宫三清殿壁画中的神祇身份应该是按《上清灵宝大法》而绘，至于永乐宫壁画中各位主神到底应该对应哪个方位，则还需进一步斟酌。【5】

一、三清殿西山墙女性主神身份

永乐宫三清殿西山墙的女性主神被王逊先生视为金母。其实，位于西山墙的女像头冠中带有明显的坤卦标志，其身份应为后土。（图 1）

【4】道藏研究所编《道藏》第 30 册，文物出版社、上海书店、天津古籍出版社，1988 年，页 917。

【5】关于永乐宫三清殿壁画中八位主神的身份，目前有多种不同意见。除王逊先生外，还有山西大学李德仁先生、美国景安宁先生、荷兰葛思康先生、香港地区邓昭女士。李德仁教授按照尚右观点，认为所有八位主神身份均按其所处壁面位置（西侧为上）而来，故其认定结果与王逊先生的判定相左，该文章《永乐宫壁画与全真道宇宙观》发表于《上海道教》1989 年 1—2 合刊；景安宁在普林斯顿大学所作的博士论文中也专门探讨了永乐宫神系问题，他认为扇面墙上的两位主尊为钟离权和吕洞宾，东西壁的四位主尊身份互相置换，北壁的两位主尊身份与王逊先生的判定一致；葛思康在其博士论文中对扇面墙上两位主尊的判定与王逊先生一致，其他六位主尊与景安宁一致；邓昭女士在其所作硕士论文中认可了王逊先生提到的八位主神，但具体排列方式为：东壁为玉皇和后土，西壁为南极和西王母，北壁分别为紫微、勾陈，扇面墙东外壁为东王公，扇面墙西外壁为东极大帝。

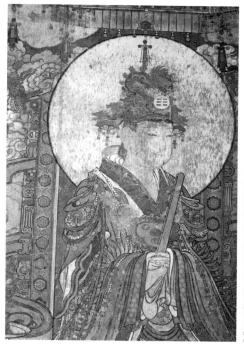
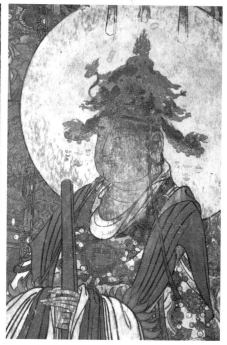

图 1　永乐宫三清殿西壁女主神（局部）　　图 2　永乐宫三清殿东壁女主神（局部）

坤，按元代以前的文献记载，其主旨与土、地及女性有关。如《周易·说卦》记载："坤也者，地也，万物皆致养焉"，[6]并称："乾，天也，故称乎父；坤，地也，故称乎母。"[7]《说文》也言："坤，地也，易之卦也。"[8]《春秋左传·庄公》称："坤，土也……乾，天也。"[9]《国语》卷10语："坤，土也。……坤，母也。"[10]《周易·上经·象》则载："至哉坤元，万物资生，乃顺承天。坤厚载物，德合无疆。"[11]《太平御览》引《释名》曰："地，底也……亦谓之坤，坤，顺乾也。"[12]

宋代张载在《西铭》中亦言："乾称父而坤母，予兹藐焉，乃混然中处。"[13]文津阁《四库全书》经部对张载《西铭》有过解释，称："天，气也，以至健而位乎上，父道也。地，形也，以至顺而位乎下，母道也。人禀气于天，

【6】秦敬修《周易卦解》，社会科学文献出版社，2007年，页455。

【7】同上，页459。

【8】《说文解字》，中华书局，1963年影印陈昌治刻本，页286。

【9】《春秋左传正义》卷九，黄侃句读，上海古籍出版社，1990年影印同治六年（1867）江西书局本，页165。

【10】史延庭编著《国语》，吉林人民出版社，1996年，页193、194。

【11】吴兆基编译《周易》，时代文艺出版社，2005年，页13。

【12】李昉编纂《太平御览》第1卷，夏剑软、王巽斋校点，河北教育出版社，1994年，页308。

【13】《宋史》卷四二七，中华书局，1977年点校本，页12724。

受形于地，以藐然之身，混合无间而位乎中，子道也。然不曰天地而曰乾坤者，天地，其形体也，乾坤，其性情也。乾者健而无息之，谓万物之所资以始者也。坤者顺而有常之，谓万物之所资以生者也。是乃天地之所以为天地，而父母乎万物者，故指而言之。"【14】

而《太平御览》也称："坤，地也，故称乎母……《物理论》曰：'地者，底也。底之言著也，阴体下著也。其神曰祇。祇，成也，育生万物备成也。其卦为坤，其德曰母。'又曰：'地者，其卦曰坤，其德曰母，其神曰祇，亦曰媪。大而名之曰黄地祇，小而名之曰神州，亦名后土。'"【15】

《道门定制》（宋代）则言："后土，即朝廷祀皇地祇于方止是也。王者所尊，合上帝，为天父地母焉。"【16】

从以上讨论可以看出，坤代表地，其性别特征为女是确切无疑的，在神祇图像中对应的应该是后土神。在金允中所辑的《上清灵宝大法》中，后土也是被作为地神崇敬的，其全称为"承天效法厚德光太后土皇地祇"，与之对应的是"昊天玉皇上帝"，二者合起来正好应合乾坤之道。所以，三清殿西壁标有坤卦符号的女性主神应该为后土，与其同壁的男性主神为昊天玉皇上帝。

二、三清殿东山墙女性主神身份

既然三清殿西壁女像头上的坤卦符号与金母无关，那么，三清殿东壁女像的身份就很值得考虑，特别是该女像胸前的震卦标志（图2），尤其值得关注。

震卦，按《道教大辞典》的解释："易卦名，震上震下。动也，其象为雷，为长子。震惊百里，惊远而惧尔。"【17】由此可知，震卦的初始含义应该与自然征候相关。

另外，《周易·序卦》言："震者，动也。物不可以终动，止之，故受之以艮。"这说明"艮"对"震"具有控制功能。"艮"在《周易》中代表山，其方位为东北方。当"震"演进到一定程度时，就需要"艮"来制约或平衡。永乐宫壁画中位于艮位的是一男性神祇，如果按《周易》的解释，这位男性

【14】文津阁《四库全书》经部，商务印书馆，2005年，页588。

【15】同上，页306—307。

【16】《道藏》第31册，页669。

【17】李叔还《道教大辞典》，浙江古籍出版社，1987年，页649。

神的地位应该高于同壁的女性神，这样才可以使得"震"受"艮"的制约成为可能，这一安排与魏晋以来金母与木公的地位相符。

而且，按元代张理的《易象图说内篇》解释，"震为雷，动于春也"【18】，并且"东为木，而震当之"【19】。如此看来，带震卦符号的女像应该附属于属性为木、时令为春且位居东方的神祇。道经中木公是位属东方的男性神，鉴于金母与木公的关系，这个与木公同列东壁的女神就只能是他的配偶金母。而且，处在巽位的震卦具有"延"的含义，正好符合该壁女神西王母能使修道者延年益寿、得道成仙的用意。

此外，《易象图说内篇》还记载了八卦中巽与震的关系，称"巽为扬，为风，位于东南，附震而为木"，并称以上所言系依据"后天八卦方位所由定"【20】，而该文后面又提到"见巽伏震"之语。三清殿东壁女像位处以三清殿为主的神坛东南巽位且身上绘有震卦符号，似暗示其"附震而为木"和"见巽伏震"的特性。这说明永乐宫三清殿壁画在绘制过程中注意到了神祇与道教信仰之间的关系问题，把东方确定为东华帝君（木公）和金母共同所属的方位。

三、三清殿四极大帝分布情况

在王逊先生所判定的三清殿壁画八位主神中，中宫紫微北极大帝和勾陈星宫天皇大帝分列后檐墙东、西两侧，以上二帝在唐宋以来的道教体系中同属四御。【21】按杜光庭《道门科范大全》："北方曰紫微大帝总御万星，南方曰南极长生大帝总御万灵，西方曰太极天皇大帝总御万神，东方曰东极青华大帝总御万类。"该四御是三清之下极为重要的大神，分属四个不同方位。

宁全真的《上清灵宝大法》卷十对四极大帝情况也有描述。其中，对北极大帝的描述为"北极大帝，则紫微垣中有帝座是也。按《天文志》，南极入地三十六度，北极出地三十六度，天形倚侧，半出地上，半还地中，万星万气悉皆左旋，南极北极为之枢纽，惟此不动，故天得以转也。"

对勾陈上宫天皇大帝则谓："乃北极帝座之左，有星，其形连缀微曲如

【18】《道藏》第 3 册，页 230。

【19】同上。

【20】同上。

【21】关于四御，有两种不同说法，文中所引只是其中之一。另一种说法是以昊天上帝和后土神取代东极大帝和南极大帝。另还有六御之说，即四极大帝和昊天上帝与后土神的组合。详情可参见《道教大辞典》，杭州：浙江古籍出版社，1987 年，第 186、188 条。

钩，是名勾陈。其下有大星，正居其中，是天皇大帝也，其总万星，为普天星辰宿曜之帝，位同北极，而北极却为枢纽，而天皇亦随天而转，上应始气，三气之下，万天之上。"【22】

从以上两部经书可以很明确地看到紫微与勾陈的关系以及他们所处位置，该记载与紫微、勾陈星座在天体中所处方位基本一致。而永乐宫壁画把二帝共同绘于三清殿北墙，且把勾陈天皇大帝绘于紫微北极大帝的西侧，当是仿照天体运行的实际情况而来。

目前众多永乐宫壁画研究者多认可王逊先生关于紫微、勾陈身份的判断，这一布局表明整个北檐墙被分为北、西两个方位，其界限系位于北檐墙中间的大门。至于另外两位大帝，本应安排在与紫微、勾陈对应的位置，即三清殿南面的墙壁上。但由于南壁多被门窗占据，只留下少量空间，不足以绘制南极、东极二帝及其部众，而中心扇面墙也没有南壁，所以，扇面墙的东、西两侧便被壁画绘制者用来绘制东极与南极大帝。

如此一来，扇面墙东、西两壁便被当作南墙，与北檐墙构成对应关系。只是，需要指出的是：王逊先生认为东极大帝位于扇面墙西侧，南极大帝位于扇面墙东侧，本人认为恰好相反。之所以做出如此判断主要是因为三清殿建筑布局与壁画中的神祇位业有着密切关系。

四、四极大帝所处方位与三清殿建筑布局

我国古代建筑布局与宇宙关系密切。古人对于神秘莫测，难以把握的宇宙时空的认识最早是基于建筑的形象，即"以屋喻天地也"。正因为如此，后来有人直接称"建筑即'宇宙'"。【23】而永乐宫建筑布局也与古人观念中的宇宙模式息息相关，从三清殿壁画绘制者对北极紫微大帝和西极天皇勾陈大帝的排列意图看，他应该是把三清殿视为一个小宇宙。如此，四极大帝除各据一个方位外，还应遵循自然界的秩序，具体排列方式应该按四极大帝所处方位而定。只是囿于建筑空间的局限，其所属具体方位需做一些调整，但这种调整也并非是随意性的，而是有据可依。

如果以永乐宫三清殿扇面墙中心为原点 O 建立以天为纵轴、地为横轴的坐标系的话，那么，当四极大帝围绕此原点作某一角度左旋后正可构成一个

【22】同注释【4】，页731。
【23】王振复《大地上的"宇宙"：中国建筑文化理念》，复旦大学出版社，2001年，页1—4。

图3　永乐宫三清殿平面示意图

拥有四个方位的完整空间，其结果与"南极入地三十六度，北极出地三十六度，天形倚侧，半出地上，半还地中，万星万气悉皆左旋"的记载吻合，如图所示（图3）：假设A点为三清殿壁画中的紫微大帝，B点为勾陈大帝，C点为南极大帝，D点为东极大帝，那么，紫微大帝到原点的连线OA与地轴X所构成的角度约为36度，其所处方位为北方。从北极大帝位置左旋之后就到了东极青华大帝所处方位，该位置正好位于扇面墙东壁。而从东壁继续旋转的话，就应该到了南极大帝所处方位，该位置应该位于南檐墙或扇面墙南壁，但由于上文已提到的原因，该方位无法提供绘制这些神祇的空间，所以只好寻找另一个方位代替，即扇面墙西壁。如此一来，本应位于扇面墙西壁的西极大帝便被安排到下一个左旋后的空间，即北檐墙西侧，也即现在西极勾陈大帝所处位置。这与道经中"天形倚侧""北极出地36度""南极入地36度"以及"万星万气悉皆左旋"的记载相吻合。

　　除此之外，永乐宫三清殿的建筑布局还秉承古代建筑传统。就三清殿建筑平面而言，其内部布局与河北曲阳北岳庙德宁殿基本一致，类似金箱斗底槽样式。[24]德宁殿的布局与三清殿极为接近，它们都是元代道教殿堂建筑，都绘有道教壁画，都开有后门，扇面墙前面都放置有塑像。不同的是，德宁殿扇面墙围成的内槽空间更大，其内柱隔成的开间较三清殿多了一间，这可

【24】金箱斗底槽：古代建筑的柱网平面布局方式之一。槽，即由柱网分割而成的长条形空间。在进行建筑设计时，根据殿堂等建筑物平面空间布局的需要，以槽构成各种形式的格网（即柱的平面布局和排列形式），金箱斗底槽为格网的一种形式，即殿身内（槽）外（槽）两圈柱的形式，形成大小不同的内外两个空间。一般来说，内槽的左右后三面利用斗拱、柱头枋与墙结合分隔内外，使内槽形成封闭的空间。这种柱网布局形式，一般适用于较大型的建筑。王效青等主编《中国古建筑术语辞典》，山西人民出版社，1996年，页243。

能是因为北岳庙作为国家祭祀场所，规格比永乐宫更高的缘故。有关这种等级差别，从两处建筑的屋脊样式也可看出，北岳庙德宁殿是重檐庑殿顶，这是古代建筑中的最高规格，不似永乐宫三清殿只采用单檐庑殿顶。由此可见，虽然永乐宫作为全真祖庭在道教建筑中名扬南北，但其建筑规制严守法度，未有半点逾矩之处。

对于古代建筑中"金箱斗底槽"的布局方式，建筑学界早已有所关注，但尚无人注意此布局所蕴含的文化意义。潘谷西、何建中在其合著的《〈营造法式〉解读》中明确指出"对古代建筑中的金箱斗底槽一词含义无法解答，还需继续研究"，[25]并且认为，古建中用于供奉佛像区域的设计由于"人不能进入活动"，因而"没有多少建筑空间上的意义"。[26]其实，这一设计，是古人宗教观念在建筑领域的反映，其建筑核心即"斗心扇面墙"部分系用来供奉最高神灵的神圣区域。古代殿堂中的这种布局是一种刻意设计，"其佛道账等用来供奉神像及存放经藏"的地方并不因人类无法进入活动就失去其建筑空间上的意义，恰恰相反，它的意义正在于突出了这一空间的特殊性，使其成为整个建筑的核心——最高神灵所居的天界，而非人类可以随便进入活动的区域。

这样，当三清神像的中心位置确定后，其他布局才相应展开。具体到三清殿，即先安排三清，之后再安排三清之下的大神。首先，在邻近三清塑像的扇面墙背面，他们绘制了三十二天帝。

三十二天帝在《上清灵宝大法》中位于昊天玉皇大帝等八位主要单体神祇之后，其地位并不比八位主神高，但其职能、权限主要在天界，与三清联系密切。按《灵宝度人经》记载，三十二天系欲界六天、色界十八天、无色界四天、种民天四天的合称。各天均有一位天帝管辖，共计三十二天帝。三十二天之上就是三清境。所以，三十二天帝应该是离三清最近的神灵。

三清殿扇面墙背面所绘三十二天，可以看作是对三清的第一层护卫，之后是四御，也即四极大帝。由于三清殿内部结构不能为四御提供一个既能符合各自所属方位，但又能围绕在三清周围的理想空间，所以壁画绘制者便把四御安排在扇面墙东、西两壁和后檐墙上。这两个位置不但离三清最近，而且具有一定方位意义。如北极紫微大帝与西极勾陈大帝皆与北极紫微垣有关，只是位置稍有不同，所以，壁画绘制者把他们共同安排在北檐墙的东、西两壁。

【25】潘谷西、何建中《〈营造法式〉解读》，东南大学出版社，页296。
【26】同上，页295。

相对应地，东极和南极大帝就被安排在扇面墙的东、西两侧，与北极、西极一起共同担负拱卫三清的任务。如此一来，四御所围成的空间就等同于一个小宇宙，这个小宇宙的四周为四极大帝，中心为道教尊神三清。

需要指出的是：三十二天帝和四极大帝虽离三清最近，但地位低于玉皇大帝，他们主要负责在天界拱卫三清及处理相关事宜。而昊天玉皇大帝作为掌管三界的大神，其职能远远超过其他诸神。对此，柳守元的《三坛圆满天仙大戒略说》中有明确记载，称三清之下为玉帝至尊，然后才为五老四御。[27] 永乐宫三清殿壁画没有绘制五老图像，但扇面墙背后的三十二天帝与五老所代表的含义类似。因为按金允中的说法，五老即为"五老上帝"，它们是五气之根宗，五行之本始，在天为五星，或为五帝座。[28]

这样，三清之下以三十二天帝和四御为主体的天神结构已经形成，从北极紫微大帝开始到东极青华大帝、南极长生大帝，再到西极勾陈大帝，四极大帝依次按天道左旋的方式排列。

当四极大帝被排列完毕之后，绘制者又把昊天玉皇大帝、后土皇地祇、木公、金母等神祇按各自方位安排在三清殿东、西二壁，即相当于三清殿斗心扇面墙的四隅位置上。

玉皇、后土、木公、金母四位神祇所处的四隅位置，在古代又被称为四维，它们与四正（即正南、正北、正东、正西）也即四极大帝所处方位共同构成最为常见的九宫八卦建筑模式。对此，冯时在其《中国古代的天文与人文》一书中有明确阐释，称："从理论上讲，虽然八方的平面即为九宫，然而九宫的形成却有其独特的方式。证据显示，九宫的取得事实上是两个五位图叠合交午的结果（图4），而五位图则显示了殷商时期常见的'亚'形。"[29]

图4　两个五位图叠合交午图

这种五五叠加的图形在实际建筑中是以多种方式呈现的，其九宫部分并非整齐划一。同样，当这种五五叠加方式应用到单体建筑中时，九宫方位也会以比较灵活的方式呈现。以三清殿为例，

【27】卿希泰主编《中国道教》第3册，知识出版社，1994年，页23。
【28】同注释【16】，页617。
【29】冯时《中国古代的天文与人文》，中国社会科学出版社，2006年，页45。

其斗心扇面墙所围成的空间即为中宫，是两个五位图相交合的中心区域，核心为三清。其中一个五位图象征天，按四正划分，分由四极大帝掌管。另一个五位图代表地，为四维，分别代表着东南、西南、东北、西北四隅。当这两个五位图重合在一起时，一个象征宇宙图式的九宫八卦方位图便诞生了。在这个八卦图中，西北方为乾位，即三清殿壁画中昊天玉皇上帝所处的方位；西南为坤位，由带坤卦的后土镇守。东华上相木公青童道君位于东北方的艮位，白玉龟台九灵太真金母元君则位于东南的巽位。此排列方式不但符合八卦布局，而且符合阴阳学说。图像中男、女神祇的性别分别与其方位相配，其中乾和艮位均为男性，坤与巽位均为女性。

对于卦位的确定，宋代史籍中有所记载。如朱熹、吕祖谦的《近思录》卷八中就载有坤卦的方位，称："《传》曰：西南坤方，坤之体广大平易。当天下之难方解，人始离艰苦，不可复以烦苛严急治之，当济以宽大简易，乃其宜也。"【30】而《宋史》志第五六也把西南定为坤位，称"天圣七年己巳岁，五福太一入西南坤位，修西太一宫。"【31】所以，永乐宫三清殿壁画西壁女像头上的坤卦符号不但代表着该神身份，而且还代表其所处方位，这一安排是依据宋以来流行的后天八卦而来。

按《纯阳万寿永乐宫重修墙垣记》记载，永乐宫的建筑即按八卦而成："……唐朝飞升，乃天仙之首出；威灵显应，乃三界之福星也。当其时，名挂天府，奉敕建宫，鲁班匠手，道子画工。殿阁巍巍，按天上之九星而罗列；道院森森，照地下之八卦而排成……崇祯九年岁次丙子仲冬望日。"【32】尽管该碑刻并非元代所立，但碑上所言并非无中生有。关于永乐宫可能按八卦营建的情况还可从当时的其他碑刻探知。据徒单公履《冲和真人潘公神道碑》载，元世祖中统元年（1260）三月五日，潘德冲被葬于"宫之乾位，仍建别祠，令嗣事者以奉岁时香火"。据宿白先生的考证，潘祠在康熙《蒲州府志》和光绪《永济县志》中都是位于披云道院之西北。在后来的考古发掘中，于此处发现潘墓，而披云道院的位置据李鼎碑铭称其在永乐宫西隅。【33】

这样，结合两处道院的方位可知，当年潘德冲所葬乾位应为永乐宫西北方，也即后天八卦中的乾位，而后天八卦中的坤位便为西南方，与三清殿西壁配

【30】《近思录集注》（二）卷八，江永注，中国书店，1987 年据商务印务书馆 1933 年版影印，页 19。

【31】《宋史·卷一〇三·志五十六》，页 2508。

【32】山西旅游景区志丛书编委会编《永乐宫志》，页 158。

【33】宿白《永乐宫创建史料编年》，《文物》1962 年第 4、5 期，页 84。

有坤卦符号的女像所处方位一致。如此看来，三清殿壁画中主神位置应该可以看作与永乐宫建筑拥有同一构思。所以，尽管壁画绘制晚于宫殿营造，也非潘公主持，但从其葬位的选择仍可看出，潘公营造永乐宫的理念直接影响到后继者，以至于到明代《纯阳万寿永乐宫重修墙垣记》时仍被视作照地下八卦建成的一所道院。三清殿作为永乐宫主殿，其殿内壁画作为建筑的附属物，亦遵循建筑规制，按九宫八卦布局排列神祇位业。

五、永乐宫神祇位业与全真信仰

永乐宫三清殿神祇位业之所以按后天八卦布局，除秉承古代建筑规制外，还可能与全真教信仰有关，特别是与全真教所强调的修行方式有关。对此，《上清灵宝大法》在谈及内丹修炼时有所记载："人之血、气脉以右为始。天道之行以西北为始，由西行而至牛宿，则天事毕矣。"【34】牛宿位于北方，在永乐宫壁画中，牛宿属勾陈大帝部众，方位正好应天之西北方。如按《上清灵宝大法》解释，天道自西北开始运行再回到牛宿，正好完成一周天的运转。道教徒的内丹修炼也与此相合。

道教的内丹修炼如何与后天八卦有机结合，可通过元代张理撰写的《易象图说》【35】一窥究竟。下面第一个图表展示了八卦生成原理，其中当乾坤艮巽居于隅，坎离震兑居于中时，即为后天八卦中的方圆之象。这与三清殿以四隅（四维）象征地，四正象征天一致（图5）。

而第二个图表则将内丹家"以乾坤为鼎器，坎离为药物，余六十卦为火候"的观念与自身修炼结合在一起，把"人身形合之天地阴阳"的修炼过程展示出来（图6）。

据《易象图说外篇》撰者张理的解释，在道教徒的个人修行中有所谓"九宫之叙"的说法，即在九宫中模拟天道运行，以完成个人内丹修炼。如图5所示，其中，一、三、九、七象征天数，为奇数，象圆，其数左旋。始于一，居于正北，三次于正东；九次于正南，七次于正西，然后回复到一。地数的循环与天数正好相反，为右转。地数为偶数，分别为二、四、八、六。其转动方式从数字二所代表的西南开始，之后转至东南、东北、西北，最后再归于西南，

【34】同注释【4】，页688。
【35】《道藏》第3册，页236。

图5　九宫之图　　　　　　　　图6　四象八卦六位之图

从而完成天地阴阳的运行。[36]

　　道教徒的这种内丹修炼是通过在个人的身体中模拟宇宙反演规律，使人体的小宇宙顺应自然界的大宇宙，以"道法自然"的原则修炼成道，并通过这种把个体生命纳入整个宇宙进行自然循环的办法，"使人体的生命节律与宇宙运动的根本节律相协调，最终达到生命与道合真的境界"。其具体修炼过程极为复杂，有大、小周天之说。在元代全真修行中，遵循的是小周天功法。据《上品丹法节次》言，长春真人丘处机即演练小周天。[37]小周天是仿照后天八卦而来的一种功法，在修炼中需要打通身体任督二脉。任脉是指循行于颈喉胸腹的中间主线经脉，又称阴脉；督脉指循行于头顶至脊背的正中经脉，又称阳脉。修炼者需依据时辰并配合宇宙运行规律来完成小周天的多次运转。衡阳道人李德洽曾专门谈论过这一问题。他认为，"凡炼丹，随正子时阳气起火则火力全，他时不然。盖夜半正子时，太阳在北方，正人身气到尾闾关节，此时起火又正值身中阴极阳生之候，以天地间之正子时值人身之活子时一齐发动，则内外相合，方是天人合发妙机，得以全盗天地之造化而成丹。"[38]

【36】同注释【18】，页244。

【37】《藏外道书》第10册（巴蜀书社，1994年，页415）有"长春丘祖之小周天正是此节所述"之语。

【38】《藏外道书》第10册，页416。

该文所言的"正子时"是指夜半 12 点左右，而"活子时"则指个人演练小周天功法时的一种状态。一般把"静极之时，正有动象，于恍惚杳冥之中，觉丹田气动"的状态称为"活子时"。小周天的运行，就是使任督周流，督升任降，循环往复。

对于内丹修炼，明代陆西星也有过精到论述，他认为，"丹法取坎。取坎者，补其既破之离也"，并称"坎者，阴中之阳，乃太极之静极而动。"【39】尽管陆西星提倡的是"阴阳相合而成"的双修丹法，但其关于"阴中之阳，乃太极之静极而动"的观点仍然沿袭了金元以来的全真功法，所谓"人道顺施，仙道逆取"的观点也与全真教徒按后天八卦模拟宇宙图式进行小周天的修炼过程极为一致。

通过以上探讨可知，永乐宫三清殿壁画中的主要神祇位业排列以及建筑布局应该与全真教徒内丹修行观念有关，这种修行强调个体、建筑与宇宙之间的和谐。

综上所述，永乐宫三清殿壁画中的神祇位业并不是民间画工的随意行为，而是与三清殿建筑布局、道教教义以及全真教徒的内丹修炼等诸多因素有关。可以说，永乐宫的神祇构成是唐宋以来道教朝元体系的继承与发展，它不但承继了以前的三清四御模式，而且还将金允中《上清灵宝大法》所提到的需要斋醮的主神统统囊括其中，并结合建筑中的九宫八卦布局把数量庞大的神祇按部就班地排列在各自所属位置，特别是对扇面墙空间的利用颇具创造性，他们遵循天道左旋、地数右转的原理，把四极大帝和玉皇、后土、木公、金母等主神及其部属分别安置在各自所属位置，使其能够共同拱卫于高高端坐在扇面墙内的三清周围，从而构建出一个完整的三清四御三界部众的道教神祇体系。

本文原载于《美术研究》2008 年第 3 期。

【39】萧天石《道家养生学概要》卷二，中州古籍出版社，1988 年，页 120。

陈 捷

山西省太原市人，1974 年生。2009 年于同济大学建筑历史与理论专业获博士学位。

现为中央美术学院人文学院文化遗产学系系主任，副教授。兼任中国文艺评论家协会民族民间艺术委员会委员、山西省文物局文物保护工程专家。

主要研究方向为建筑艺术与遗产保护，重点关注佛教美术、传统建筑等。代表性著作有《中国佛寺造像技艺》《五台山汉藏佛寺彩画研究》等四部，论文有《〈梓人遗制〉小木作制度考析》《明清汉地佛寺彩画兰札体梵字纹饰考析》《裕陵地宫石刻图像与梵字的空间构成和场所意义》《汉藏交融化净土——智化寺神圣空间的意义塑造》等。

张 昕

山西省太原市人，1975 年生。2007 年于同济大学建筑历史与理论专业获博士学位。

现为北京工业大学建筑与城市规划学院建筑系副教授。

主要研究方向为文化遗产的保护与利用，重点关注传统建筑、彩画等。代表性著作有《晋系风土建筑彩画研究》等三部。译著两部。论文有《晋商大院彩画中的金石铭文图像考释》《北京智化寺彩画与佛教器物梵字考》《清光绪〈营造算例〉抄本校勘》等多篇。

汉藏交融化净土：智化寺神圣空间的意义塑造

陈捷　张昕

智化寺位于北京市东城区禄米仓胡同，建于明英宗正统九年（1444）。根据寺内现存《敕赐智化禅寺之记碑》记载，此处原为司礼监太监王振旧宅所在，后由王振捐资新建。智化寺山门门额题有"敕赐智化寺"五字，其建筑亦具有显著的官式特征。在汉藏佛教、皇权、礼制等多重因素的影响下，智化寺设计者在不同的空间序列中，通过造像、法器、绘画等元素的组织，塑造了特定的空间意义，成为明代中期佛寺建筑体系化设计的重要见证。

引　子

智化寺坐北朝南，现存建筑主要包括四进。第一进沿中轴线依次为山门和智化门，东西两侧为钟、鼓二楼；第二进智化殿居中，东西两侧为大智殿和藏殿；后两进中央分别为如来殿（其二层亦称万佛阁）和大悲堂。参考《乾隆京城全图》可知，前三进自成一体，为寺院的核心所在，本文的研究范围即限定于此（图1）。

智化寺历代住持属临济宗，同"智化禅寺"之称吻合。同时，为数众多的密教曼荼罗、真言、咒牌、种子字等亦体现出元代以来藏传佛教对北京地区汉传佛寺的深入影响。这与正统时期英宗朱祁镇、张太后等统治阶层对藏传佛教的崇信，以及王振、李童等权监对佛教的笃信密切相关[1]。在寺院空间意义的塑造过程中，各类元素的选择、组织及其针对空间的适应性调整，亦使智化寺呈现出鲜明的多元文化特征。

自刘敦桢《北平智化寺如来殿调查记》[2]（以下简称《调查记》）发表以来，北京文博交流馆在《古刹智化寺》《智化寺古建保护与研究》两部专著中，对智化寺的建筑和佛教元素进行了较为细致的解读。廖旸通过智化寺本炽盛光佛顶真言的研究，指出明代"藏僧备受尊崇、藏传佛教广泛传播的

【1】何孝荣《明代北京佛教寺院修建研究》，南开大学出版社，2007年，页182—188。
【2】刘敦桢《刘敦桢文集1》，中国建筑工业出版社，1982年，页61—128。

图1　智化寺总平面对照图（1.智化寺现状；2.《乾隆京城全图》（东洋文库本）载智化寺）

特定历史背景"，以及汉藏佛教之间兼收并蓄、积极交流的态度[3]。

　　根据笔者对智化寺建筑空间中所涉梵文的解读可知，与之相关的典籍主要包括明莎南屹啰集译之《大乘要道密集》，译于明正统四年（1439）、藏于台北故宫博物院的《吉祥喜金刚集轮甘露泉》，以及明宣德六年（1431）所刊之《诸佛菩萨妙相名号经咒》（以下简称《诸佛》）。前两种主要为萨迦派所传[4]，《诸佛》则具有噶举派渊源，以及鲜明的汉藏交融特征[5]。此外，闫雪亦指出藏殿转轮藏及万佛阁毗卢遮那佛与华藏世界的联系[6]。本文以上述成果为基础，将重点讨论汉藏文化交流背景下，佛教元素在建筑空

【3】廖旸《明代〈金轮佛顶大威德炽盛光如来陀罗尼经〉探索——汉藏文化交流的一侧面》，《中国藏学》2014年第3期。

【4】沈卫荣《〈大乘要道密集〉与西夏、元、明三代藏传密教史研究》，莎南屹啰等译《大乘要道密集》，北京大学出版社，2012年，页22—43。

【5】熊文彬、郑堆《导论：〈诸佛菩萨妙相名号经咒〉木刻版画——明代内地汉藏与藏汉艺术交流的重要遗珍》，《国家图书馆版诸佛菩萨妙相名号经咒》，中国藏学出版社，2011年，前言1—49。

【6】闫雪《北京智化禅寺转轮藏初探——明代汉藏佛教交流一例》，《中国藏学》2009年第1期。

间中的意义构建和组织逻辑。

二、净土概念的空间表述

智化寺以山门至如来殿为纵轴，以大智殿至藏殿为横轴。在纵横两轴作为核心的如来殿和藏殿中，设计者通过各类元素的组织，以及曼荼罗意向的表达，塑造出集华藏、密严、极乐于一体的佛国净土。受到建筑空间布局的影响，在横轴藏殿中，净土概念的表达集中于转轮藏；在纵轴如来殿中，则分布于上下两层的造像和经橱。

（一）佛国净土的构建

通过分析智化寺佛教元素的整体构成可知，设计者意在塑造一处佛国净土，同时涵盖了密教《密严经》毗卢遮那之密严世界，显教《华严经》释迦牟尼之华藏世界，以及《观无量寿经》阿弥陀佛之极乐世界。其中密严世界即密严国，通常表现为身、语、意三密庄严之曼陀罗，此三密则分别由手印、真言，以及对种子字（或三昧耶形及本尊）的观想来表达。上述净土虽然名称有别，但实为一处[7]。

后秦鸠摩罗什所译《梵网经》内有一段对华藏世界的重要记载，其起始部分为"我今卢舍那，方坐莲花台，周匝千花上，复现千释迦"[8]。在智化寺神圣空间的塑造中，则转为法身毗卢佛化现千释迦的场景[9]。法身毗卢佛与化身释迦牟尼佛的密切关联，亦使智化寺净土的构建中，较多的将密严、华藏相结合，更多的强调了佛部毗卢佛之密严世界和莲花部阿弥陀佛之极乐世界。在相关经典中，《华严经》归于毗卢佛及其左、右胁侍文殊、普贤二菩萨之法门，三者合称华严三圣。《观无量寿经》则归于阿弥陀佛及其左、

【7】密严、华藏、极乐世界的关联在唐密体系中已较为清晰，如《密严经》赞颂密严国的一段偈语中，便将密严与极乐世界相等同："如来迥已超，而依密严住……极乐庄严国，世尊无量寿。"见〔唐〕释不空译《大乘密严经》，《大正新修大藏经》第16册，台北财团法人佛陀教育基金会出版部，1990年，页754；《秘藏记》则有"是华藏世界者，最上妙乐在其中，故曰极乐。当知极乐与华藏，虽名异而非异处"，见释弘法《秘藏记》，《大正新修大藏经》第86册，页7。

【8】释鸠摩罗什译《梵网经》，《大正新修大藏经》第24册，页1003。

【9】法身毗卢遮那佛与报身卢舍那佛的关系颇为密切。早在唐密体系中，释不空所译《大乐金刚不空真实三昧耶经般若波罗蜜多理趣释》便将毗卢佛与卢舍那佛相等同，不空所译《大乘瑜伽金刚性海曼殊室利千臂千钵大教王经》则将二者相分离。同时，参考晋、唐两部《华严经》译本可知，毗卢遮那与卢舍那乃不同时期、同一尊佛的异称。

右胁侍观世音、大势至二菩萨，三者合称阿弥陀三尊，亦称西方三圣。在智化寺的净土塑造中，亦着意强调了显、密二教中均具有显赫地位的文殊菩萨和观音菩萨。

智化寺佛国净土的构建分别以纵横两轴的如来殿和藏殿为核心，显示出设计者围绕主题所进行的统一安排。横轴大智殿和藏殿东西相对，后者上设藻井、下置转轮藏（表1）。转轮藏顶部安有毗卢佛一尊，使中心立轴无从安置，由此成为固定不动的"转轮藏"。佛像的配置和藻井的增加使藏殿等级凌驾于大智殿之上，法身毗卢佛的出现亦凸显了横轴的重要性。实际上，此处以西配殿为核心的特殊处理，恰好构成了对净土概念的表达。毗卢佛的设置应当参考了密教五方佛曼荼罗的构成。根据瑜伽部《真实摄经》之说，五方佛以毗卢佛居中，其前方为东方不动佛[10]。设计者据此将毗卢佛设于面东的西配殿，从而对横轴进行了重新定义。

智化寺纵轴如来殿施庑殿顶，在屋顶和斗栱的形制上均超过了其南向的智化殿。如来殿二层以毗卢佛居中的造像配置亦与建筑等级相符，显示出其核心地位。智化寺纵轴以后殿为核心的特殊处理，同样体现出净土塑造的主题。与横轴对比可知，这一做法当源自法身毗卢佛超越化身释迦牟尼佛的重要地位，以及将其供于高处、表达化现场景的体系化构思（详见下文）。事实上，智化寺空间意义的构建方式并非独有，与明代早、中期的一系列汉地佛寺密切相关，其中包括建于洪武、永乐年间的南京天界寺，以及始建于正统五年（1440）的四川平武报恩寺。因本文篇幅有限，其承继关系另有专文详述。

表1　智化寺建筑形制与造像配置

建筑	形制	面阔	斗栱	内檐	主尊
藏殿	单檐歇山	三间	单昂三踩	藻井、天花	毗卢遮那佛
大智殿	单檐歇山	三间	单昂三踩	天花	三大士
如来殿二层	二层庑殿	三间	单翘重昂七踩	藻井、天花	三身佛
如来殿首层		五间	单翘单昂五踩	天花	释迦牟尼佛
智化殿	单檐歇山	三间	重昂五踩	藻井、天花	横三世佛
智化门	单檐歇山	三间	单昂三踩	无天花	弥勒

注：横三世佛现移至北京大觉寺大雄宝殿；弥勒和三大士已无存，但《调查记》留有详细记录。

【10】汉译本见释不空译《金刚顶一切如来真实摄大乘现证大教王经》，《永乐北藏》第72册，线装书局，2000年，页853。

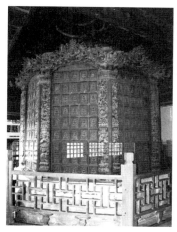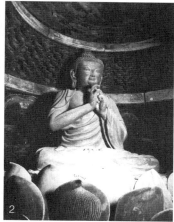

图 2　转轮藏及顶部、角柱细部　采自北京文博交流馆编《古刹智化寺》，燕山出版社，2005 年，页 96

（二）藏殿净土概念的表达

藏殿为智化寺东西横轴的核心所在，其内部空间相对简单，主体为居中而设的八边形转轮藏。转轮藏木质部分通高约 4 米，每边长约 1.44 米，下置高约 1 米的石质须弥座，转角处立有八根角柱，其间设有用于藏经的经屉。经屉边框自上而下遍书梵字，与悬于钟楼的铜钟铭文内容相近而布局有别（图 2.1）。此类梵文种子字和真言不仅相互呼应，而且同寺院造像的布局密切相关，呈现出围绕主题的体系化设计思想。在佛国净土的塑造中，设计者利用转轮藏特有的集中式布局将各类造像和文字组织起来，展现出曼荼罗的意向。

1. 集中设置的化现场景

转轮藏化现场景以造像为依托，集中设置于顶部及各边，整体宛如示现坛场及诸尊形象的羯磨曼荼罗。高居转轮藏顶部的毗卢遮那佛安座莲台，呼应于"我今卢舍那，方坐莲花台"（图 2.2）。其下经屉以千字文排列，且每方经屉表面均刻有一尊坐于莲台的释迦牟尼佛，应和了周匝"千花"和"千释迦"之说。据姚广孝《天界寺毗卢阁碑》所载，毗卢阁下层所供毗卢佛亦"中坐千叶摩尼宝莲花座，一一叶上有一如来，周匝围绕"[11]，表明这一主题在明代早、中期的流行。

转轮藏诸佛造像中，毗卢佛手印与早期的智拳印相比，同《诸佛》所载更为接近，亦即清代通用之"最上菩提印"。释迦牟尼佛则施触地印（亦称

【11】葛寅亮《金陵梵刹志》，杜洁祥主编《中国佛寺史志汇刊》第 1 辑第 4 册，明文书局，1980 年，页 748—754。参考智化寺首层所供主尊释迦牟尼佛及其"如来殿"之称可知，此处莲花座上的"如来"当指释迦牟尼佛。

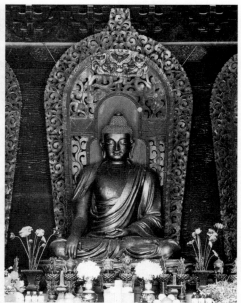

图3　释迦牟尼佛及其背光对比（1.《诸佛》图像；2. 藏殿转轮藏；3. 原智化殿造像）　1. 采自《诸佛菩萨妙相名号经咒》，中国藏学出版社，2011年，页24；3. 杨志国提供

降魔印），同《诸佛》记载完全相符。此处转轮藏以藏式六拏具[12]作为八边轮廓的做法同各地佛寺的转轮藏有别，颇为引人注目。对比文献和实物可知，此处六拏具实为化现场景中"千释迦"背光的集合。

【12】六拏具与佛教修行之六度相关，包括大鹏、龙子、鲸鱼、童男、兽王、象王，以六者尾语俱为拏，故得其名。见工布查布译解《佛说造像量度经解》，《大正新修大藏经》第21册，页945。在智化寺转轮藏中，童男为其所坐之羊形异兽所取代。同时，鲸鱼和异兽之间另设八大菩萨和八大神将造像。八大菩萨的设置与经橱上部种子字同构，具体手印则与相关文献《敬礼正觉如来修习要门》记载有别；八大神将同宋《释门正统》所载转轮藏所附"天龙八部"相关，其形象则近于同期水陆画中的八大金刚。此类造像及其与转轮藏梵文的整体性设计另有专文详述。

明代佛教造像常以六拏具配合头光、身光等元素，共同组成繁复华美的背光，典型者如《诸佛》所载之重要造像（图3.1）。对转轮藏整体而言，六拏具内侧的光焰状轮廓即形成了头光与身光的组合（图3.2）。对转轮藏细部而言，每方经屉中围绕释迦牟尼佛的轮廓与上述光焰状轮廓完全一致，成为二者关联性的提示。同时，在智化殿原先供奉的横三世佛造像中，中尊释迦牟尼佛的手印与转轮藏一致，其背光虽然已有一定程度的残损，但仍可辨认出六拏具及其内侧光焰的形象（图3.3）。由此可见，转轮藏精致的六拏具，当为烘托化现场景而进行的概括性设置。

2. 作为重点的两类梵字

转轮藏梵字以诸佛、菩萨、佛母、护法真言为主体，其中佛部和莲花部诸尊的种子字和真言最为突出，明确了藏殿空间中佛国净土的概念。两类梵字与经屉边框的系列梵字相比，字体硕大而醒目，充分显示出其重要地位。

与佛部诸尊相关的梵字书于作为框架的经橱上部周边，基于五方佛四佛母种子字，以及释迦牟尼佛和八大菩萨种子字，同化现场景相呼应。在五方佛中，中央毗卢佛可视为集五佛五智于一身，四佛母则为五佛之亲近菩萨。

莲花部诸尊梵字书于八根角柱表面，当基于阿弥陀佛种子字[13]和观音真言，与作为供物的八宝相互交替。在转轮藏下部，须弥座表面亦设有与之呼应的八宝。角柱表面目前皆有不同程度的残损，仅上部可见，以八宝之金轮起始，其下即为观音真言之首字。就八宝而言，仅金轮、白螺、宝伞、宝盖可以识别，且白螺取殊胜之右旋形式，与寺院木、石雕刻及彩画中的八宝相仿（图2.3）。就梵字而言，目前仅前三字尚存。然而，为与八宝形成交替，梵字的数量至少为七。参考与转轮藏密切相关的如来殿经橱梵字可以推测，此七字即观音六字真言和阿弥陀佛种子字。

（三）如来殿净土概念的呈现

如来殿为智化寺南北纵轴的核心所在，分上下两层，中尊分别为毗卢佛和释迦牟尼佛，手印均与藏殿一致。首层造像两侧设有东西相对的两座经橱，

【13】虽然阿弥陀佛和观音菩萨种子共用一字，但由智化寺神圣空间中佛部与莲花部相互匹配的整体关系可以推测，此类种子字属于阿弥陀佛的可能性更大。在如来殿经橱梵字中，此字亦与五方佛种子字构成并列关系。

图4 如来殿经橱上部

平面均呈曲尺形[14]。每座经橱短边长 2.6 米，长边 4.8 米，深 0.5 米，通高 3.8
米。经屉上方饰有各类梵字和供物，沿水平方向分别施于大额枋彩画、花板
木刻和小额枋彩画内（图4）。经屉表面略去了释迦牟尼佛造像，其边框亦将
梵字略去[15]。如来殿内部空间虽然与藏殿大相径庭，但设计者将两层造像与
经橱相结合，塑造出与藏殿呼应的曼荼罗[16]。

1. 造像与经橱共同塑造的化现场景

如来殿二层中央为坐于莲台的法身毗卢佛，设在高处的做法与藏殿转轮
藏顶部的毗卢佛相仿，体现出其于寺院造像体系中的至尊地位。首层中央为
坐于莲台的释迦牟尼佛，与藏殿诸佛同经屉结合的做法看似有别。事实上，
此处释迦牟尼佛同样与经橱结合，共同构成了曼荼罗的意向。首先，两座经
橱的平面关系与曼荼罗之金刚墙相仿（图8.1）。其次，二者仍以千字文组
织[17]，从而将居中的释迦牟尼佛纳入其中（图5）。为适应参礼空间的需求，
此处金刚墙进行了调整，整体仿佛半座曼荼罗。

在如来殿化现场景的塑造中，设计者利用上下两层的结构关系对两佛和

【14】由首层造像的空间布局可以推测，如来殿经橱造于正统时期的可能性较大，且天界寺毗卢阁即"上
供法报化三佛及设万佛之像，左右庋以大藏诸经法匦"。然而据现存天顺六年（1462）"皇帝圣旨"
碑记载，此处经橱亦有可能造于十余年后颁赐藏经之时。即使如此，经橱与寺院各类元素的体系化
构成表明，其设计者无疑遵循了原有的设计思想。

【15】据《调查记》旧照可知，经橱外层原设木质隔扇，其表面可能书有梵字，但目前已无法考证。

【16】如来殿两层壁面尚设有大量可移动的小型佛像，当与空间意义的塑造相关。因历代丢失、
补配情况较多，原貌难以考察，故此处不做讨论。

【17】经屉横边重复了其表面汉字，较转轮藏梵字的设置趋简。

图5 如来殿经橱及梵字布局示意（两橱间距较实际距离缩短）

Ⅰa 五方佛四佛母种子字；Ⅰb 五方佛种子字；Ⅰc 四佛母种子字；Ⅱa 阿弥陀佛种子字及观音真言；Ⅱb 阿弥陀佛种子字；Ⅱc 观音真言；Ⅲ 文殊及观音种子字；Ⅳ 金刚手真言；Ⅴ 四大天王种子字；Ⅵ 八宝；Ⅶ 五供

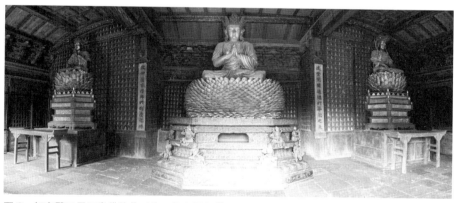

图6 如来殿二层三身佛造像对比　杨志国提供

经橱加以组织，形成了与藏殿布局的同构关系。两层造像的配置本身，亦为突出纵向的关联而呈现出对各层东西向造像的弱化。就二层而言，主尊为三身佛，毗卢佛居中，其东西两侧分别为报身卢舍那佛和化身释迦牟尼佛。此处三身佛中央毗卢佛在尺寸、比例、造型、衣饰，乃至须弥座的高度和样式上均与左、右两佛差异显著，充分凸显出其核心地位（图6）。就首层而言，诸尊配置趋简，仅在主尊释迦牟尼佛两侧设有大梵天和帝释天，分别以拂尘和金刚杵为标识。这一设置与因陀罗网相关，很可能是对设计者所依经典《梵

网经》的提示【18】。

如来殿经橱顶部遍刻莲花，由此构成"千花"，并与藏殿之"千释迦"取得呼应。此处莲花同密教法器三股叉相结合，为明初所通用。其样式与《诸佛》画像中诸尊所持莲花，以及台北故宫博物院藏正统四年（1439）写经《吉祥喜金刚集轮甘露泉》所载八宝中的莲花颇为相近（图19）。在智化寺藏殿转轮藏、如来殿毗卢佛须弥座上枋的八宝中，莲花的样式均与经橱趋同，仅在其下增加了莲座。

2. 经橱梵字同转轮藏的呼应

如来殿经橱以面向参礼者的一周、即经屉正面梵字为核心，余者基本以之为参照。大额枋彩画以方心莲座上的梵字为重点（图4A列），花板木刻以莲花心梵字为重点（图4B列），构成了对佛部和莲花部的强调。佛部相关梵字以五方佛四佛母种子字为基础（类型Ⅰ），莲花部则以阿弥陀佛种子字和观音真言为基础，与转轮藏核心梵字相呼应（类型Ⅱ）。同时，文殊和观音二菩萨则分别对应于上述两部（类型Ⅲ）。相关梵字还包括金刚手真言和四大天王种子字，后者施于彩画方心两端的盒子，形成对诸尊的护持（类型Ⅳ、Ⅴ）。

经橱各类元素的组织同样是设计者整体性构思中的重要一环。首先，梵、汉文字的布局显示出经橱并非简单的左右对称，而与转轮藏相仿，被设计者作为一个整体来考虑，由此强化了曼荼罗的概念。就短边的花板木刻而言，西经橱的五方佛种子字和东经橱的四佛母种子字按梵字书写格式将两座经橱连接起来【19】。就经屉表面的千字文而言，则始于东南而止于西南，按汉字右起纵列的格式逆时针排列。其次，东经橱长边东北向的金刚手菩萨真言与文殊、观音二菩萨合为完整的三大士。不仅再现了横轴两殿中毗卢佛和三大士造像的对应关系，其位置亦与东方金刚部和三大士造像所在之大智殿同向。同时，金刚手真言仅设一处，并未削弱佛部和莲花部的核心地位。

值得注意的是，经橱两类梵字在长、短两边上下、左右之间相互交替，使每边均呈现出完整的主题。为与两类梵字匹配，小额枋方心便分别设置了八宝、五供【20】两类供物（图4C列，类型Ⅵ、Ⅶ）。八宝设于长边，与花板的莲花部诸尊梵字上下相对，形成与转轮藏角柱的呼应关系。五供则设于短边，

【18】据经文所载，《梵网经》为佛观大梵天王之因陀罗网而说。因陀罗网为音译，其意译为帝网，较多的解释为帝释天之宝网。

【19】东经橱南向中央木刻由四佛母种子字转为五方佛种子字，可能意在强调二者的关联。

【20】五供包括香、花、灯、涂、果，为同期佛寺彩画、唐卡所常见。

与佛部相关梵字上下相对。

三、顶部元素的空间秩序

　　神圣空间的意义构建中，单体建筑的壁画和彩画（尤以顶部为典型）往往与空间所容纳的造像和法器相互匹配。同时，建筑群轴线的存在和两轴的差异则带来了空间序列和等级的影响。智化寺各殿壁画已无迹可寻，所幸其顶部彩画仍然得以保存。在纵横两轴间，顶部彩画基于覆斗形的建筑空间，围绕净土塑造的概念，不仅延续了曼荼罗的意向，而且明确了各殿的等级秩序。在横轴中，体现在两类曼荼罗的含义表达和空间秩序的重塑。在纵轴中，体现在各类曼荼罗与建筑等级和空间属性相适应的调整。在两轴各殿明间脊桁的彩画中，则因特殊的象征意义而取最高等级。

（一）横轴佛部与莲花部的表达

　　藏殿和大智殿主尊分属佛部和莲花部，点明了智化寺净土构建的主题。藏殿藻井与天花彩画中的曼荼罗结合，亦形成了对转轮藏造像及梵字中两部主题的呼应。藻井共分三层，下设方井两层，上转为圆井，整体呈覆斗形。其顶部盖板直径约1米，内绘五方佛法曼荼罗，中央毗卢佛种子字与其下方的毗卢佛造像恰好上下对应（图7）。底层方井的四向斜板每边上下两层均绘

图7　藏殿覆斗形藻井与井口天花的整体布局

佛像，上层1尊居中、下层8尊分列[21]，形成36佛环绕毗卢佛的格局。

　　藻井五方佛曼荼罗共分三层，外层为火焰轮、金刚杵轮和莲瓣构成的圆形金刚环；中层为方形的金刚墙，其四方各置一门，皆面向中心而设；内层为八叶莲环绕的圆形

[21] 此处36佛应由35佛加法界藏身阿弥陀佛构成。可参见《三十五佛名经》，《诸佛菩萨妙相名号经咒》，页252—271。另，五台山塔院寺明代白塔塔身之上，亦有类似的36佛做法。

图 8　藏殿曼荼罗系列及其关联（1 藻井彩画；2 天花彩画；3《方氏墨谱》载观音咒轮）　1.北京文博交流馆藏；3.采自方于鲁编《方氏墨谱》，明万历十六年（1588）方氏美荫堂刊本

莲台（图 8.1）。莲台中央为毗卢佛种子字，莲瓣之四正四维分别为四佛和四佛母种子字。中层与内层之间，四隅部分另设四大天王种子字。曼荼罗整体由内到外，遂形成了佛—菩萨—护法的秩序。这一秩序主体同如来殿经橱梵字中的类型Ⅰ相对应，本文暂称曼Ⅰ。

藏殿天花围绕藻井布置，约 50 厘米见方，彩画内容为阿弥陀佛曼荼罗。曼荼罗中央为阿弥陀佛种子字，四隅为四大天王种子字（图 8.2）。5 字之下均设莲座，以缠枝莲花组织起来。事实上，此处曼荼罗无论梵字的内容抑或缠枝纹的组织方式，均与明代常见的观音咒轮同源（图 8.3）。同藏殿藻井曼荼罗、如来殿经橱及观音咒轮梵字对比可知，藏殿阿弥陀佛曼荼罗的完整形式当在佛与护法之间增加一道观音真言。本文暂将完整形式的阿弥陀佛曼荼罗称为曼Ⅱ，此处的简化类型称为曼Ⅱ－。曼Ⅰ和曼Ⅱ两种基本类型虽然并非智化寺所独有，但为建筑群各殿曼荼罗的整体布局奠定了基础。

据《调查记》记载，大智殿三大士中央为观音菩萨，南、北两侧（即中尊之左、右两侧）分别为文殊菩萨和普贤菩萨。大智殿未设藻井，天花内容与藏殿一致，形成与同为莲花部的观音菩萨的呼应。值得注意的是，大智殿天花梵字的朝向与藏殿一致，而未采用常见的对称布局，从而进一步突出了藏殿的主导地位。这种特殊的做法与如来殿东西经橱梵字的关联性布局相仿，同样是设计者整体构思中的重要环节。

（二）纵轴佛部与莲花部的调整

1. 如来殿各层天花

如来殿天花与建筑结构相应，分别施于二层、首层和楼梯处，仍以佛部和莲花部为主题，在设计中呈现出同造像和法器相应的一体化特征。上下两层天花中央均为平顶、四边则向内倾斜，如同藏殿覆斗形方井的扩大（图9）。这种做法不仅使核心两殿内部空间的形态和意义更为接近，而且丰富了天花的类型，产生了平顶部分的正方形天花、倾斜部分的长方形天花，以及四角的三角形天花。

二层天花

如来殿二层斗栱用七踩，内檐设藻井，在整座建筑群中等级最高。二层天花重点强调了五方佛与其中的核心三佛，同中尊毗卢佛造像形成呼应。此处天花大多于20世纪30年代流失海外，藏于美国纳尔逊—阿特金斯艺术博物馆，其中正方形天花原先绕藻井布置，约47厘米见方。彩画以曼I为基础，尺寸则远小于藏殿藻井。天花中曼荼罗的设计亦较藏殿趋简，共分内外两层，外层为火焰轮、金刚杵轮构成的金刚环，内层亦为八叶莲环绕的莲台。莲台中央转为尺度较大的时轮金刚咒牌，周边绕以莲蕊。莲瓣之四正四维分别为四佛和四佛母种子字，四隅另设四天王种子字。天花种子字均设莲座，四天王周边更为填补岔角的空隙而增加了光焰和缠枝莲花。

如前所述，在正方形天花的设计中，为适应如来殿最高的建筑等级，并体现二层空间的至尊地位，设计者对曼I进行了调整，将五方佛中央的毗卢佛种子字转为时轮金刚咒牌。这一改动虽小，但曼荼罗局部已由密教瑜伽部提升为至尊的无上瑜伽部。本文将这种由曼I衍生而来的特殊时轮金刚曼荼罗称为曼I+。

左：图9　如来殿二层天花的整体布局
右：图10　如来殿二层天花系列（1.长方形天花；2.三角形天花）　1.杨志国提供

二层长方形天花约 47 厘米 × 82 厘米，目前仅东北向尚存 4 块，其内容和布局均与正方形天花相仿（图 10.1）。为适应构件的比例，设计者对天花做法进行了一系列调整，亦呈现出其构思的整体性。首先，天花外层火焰轮简化为叠晕，其样式源自转轮藏六拏具及千释迦的背光（见图 3）。其次，天花内层以更为灵活的缠枝莲花组织，做法与藏殿天花相仿。最后，中央咒牌周边增加了突出的光焰，做法与正方形天花的岔角相近。

三角形天花为长方形天花在转角处的特殊处理。二层三角形天花两直角边约 65 厘米，主体由体现身、语、意的三字总持真言构成（图 10.2）。据无上瑜伽部《幻化网怛特罗》所载，真言中的唵、阿、吽三字分别对应于中央毗卢佛、西方阿弥陀佛和东方不动佛，属佛、莲花、金刚三部[22]。至于其等级，则较曼 I 的瑜伽部略有下降。受长方形天花的影响，三字仍由缠枝莲花组织起来，置于宝瓶中。

首层天花

如来殿首层斗栱用五踩，亦无藻井之设，等级明显低于二层。首层天花重点强调了莲花部，同环绕释迦牟尼佛的经橱顶部之"千花"相呼应。整体而言，首层天花的样式与二层颇为相近，二者的区别主要在于梵字的内容。

首层正方形天花约 45 厘米见方，整体以曼 II 为基础。设计者同样对曼 II 进行了调整，将莲台中央的阿弥陀佛种子字提升为毗卢佛咒牌，从而形成佛部与莲花部的特殊组合。本文将这种特殊的毗卢遮那佛曼荼罗称为曼 II +。与

图 11 如来殿首层天花系列（1. 正方形天花; 2. 长方形天花; 3. 三角形天花）

[22] 汉译本见释法贤译《佛说瑜伽大教王经》，《永乐北藏》第 73 册，页 21—22。

图 12 如来殿楼梯天花及其关联（1.西北侧楼梯上层天花；2.如来殿二层支条；3.如来殿首层支条）

二层相比，八叶莲为适应观音六字真言而转为六叶莲，亦舍去了梵字下的莲座（图 11.1）。

长方形天花约 65 厘米 ×110 厘米，做法的调整与二层类似（图 11.2）。值得注意的是，二层咒牌左右两侧的种子字在此转为与观音真言对应的宝珠[23]和莲花，显示出设计者对真言含义的深入理解。

首层三角形天花尺寸与二层相近，主体由作为护法的四大天王种子字构成（图 11.3）。其相对于正方形和长方形天花等级的下降，亦近于二层三角形天花的变化。

楼梯天花

如来殿楼梯设于东北和西北两侧，因空间关系的变化而无法沿用正方形天花，故于每侧分别设置了两块特殊的长方形天花。其一仍与平顶部分的天花齐平，置于木梯之下；其二则抬至二层地面，与前者上下相对。此类天花整体属首层范畴，可归于藏殿天花所属之曼Ⅱ一。天花虽因偏居一隅而等级下降，但中央显赫的阿弥陀佛种子字则进一步强调了莲花部的属性。

将楼梯处四块天花加以比较，可以看出西北侧上层天花保存最为完好。此处天花尺寸较大，约 90 厘米 ×115 厘米，接近正方形。彩画虽趋于华丽，但与周边天花相互协调，整体仿佛在首层正方形天花的基础上，融汇了长方形天花的做法（图 12.1）。其内层六叶莲转为以缠枝莲花组织的八宝，莲台周边的莲蕊则转为莲瓣。

楼梯本身即为沟通上下两层的媒介，其天花梵字周边纹饰的设计亦颇为

【23】宝珠置于正面莲花的莲心内，其样式仍可见宋《营造法式》所载"簇七车钏明珠"的传承。

巧妙，不仅将两层天花联系起来，而且明确了二者的等级。曼荼罗中央阿弥陀佛种子字以羯磨杵环绕，周边天王种子字则以云纹修饰。在上下两层天花的支条中，彩画纹饰即分别为羯磨杵（图12.2）和云纹（图12.3）。两类纹饰在天花中对佛与护法的修饰，恰与二者在支条中的空间秩序相匹配。

2. 智化殿天花与盖斗板的组合

智化寺纵轴仅如来殿和智化殿设有天花。智化殿歇山顶、斗栱用五踩，等级仅次于如来殿。殿内虽然设有藻井，但为与如来殿区别，天花未做倾斜处理。值得注意的是，智化殿与如来殿相仿，均设有斜向的盖斗板。如来殿因设有倾斜天花，故盖斗板装饰趋简，上下两层均以红油刷饰（图9）。智化殿则巧妙的利用平顶部分正方形天花与斜向盖斗板相接的特点，塑造出形如覆斗、与如来殿相仿的建筑空间，并以系列彩画强化了二者之间的关系（图13.1）。此处佛部与莲花部的主题以特殊方式体现出来，同样与殿内造像相匹配。

智化殿正方形天花亦流失海外，现藏于美国费城艺术博物馆。此类天花原先绕藻井布置，约56厘米见方。彩画内容属曼Ⅰ类，对如来殿二层的曼Ⅰ+类天花形成衬托，支条仍绘羯磨杵。天花中瑜伽部五方佛较释迦牟尼佛造像等级偏高的做法，与如来殿二层天花无上瑜伽部时轮金刚同毗卢佛造像的匹配如出一辙。与如来殿相比，智化殿天花曼荼罗外层舍去了金刚杵轮，内层莲台中央亦无莲蕊之设（图13.2）。

智化殿盖斗板彩画遍施三字总持真言，做法与如来殿二层的三角形天花相类。整体看来，智化殿彩画系列似乎缺少了莲花部主题。事实上，这一主题恰恰体现在三字总持真言中。三字总持真言分别对应于五方佛之中、西、东三佛。在智化殿原先供奉的横三世佛造像中，释迦牟尼佛两侧亦为与之相关的西方阿弥陀佛和东方药师佛。

图13 智化殿彩画系列（1.天花与盖斗板的组合；2.正方形天花） 2.黄小峰提供

图14　智化寺明间脊桁彩画（1 如来殿；2 智化门；3 大智殿　1、3. 采自古代建筑修整所编《中国建筑彩画图案：明式彩画》，中国古典艺术出版社，1958 年，页3、9

（三）两轴脊桁的无上瑜伽部主题

明间脊桁（檩）在传统营建和习俗中意义重大，与之匹配的彩画往往具有突出的重要性，且不乏"厌胜"之意。在智化寺各殿明间的脊桁彩画中就纵轴而言，如来殿、智化殿和智化门脊桁彩画中心均为时轮金刚咒牌。就横轴而言，大智殿与藏殿的脊桁彩画等级亦不会低于大智殿。因此，智化寺各殿脊桁彩画应当均达到最高等级的曼 I+ 类，各殿的等级差异则主要体现在内容的简繁方面。

如来殿脊桁彩画的梵字内容以二层的正方形天花为基础（图 14.1）。彩画取明代官式彩画中典型的三段式构图，核心 9 字绘于构件中央的方心内。因为明代官式彩画一般将方心留空不绘，所以如来殿脊桁及经橱彩画本身即体现出其突出的重要性。9 字与构件相应而横向展开。因方心较长，故分成 3 组，每组布局仍以曼荼罗为原型。脊桁端部正背两面、东西两端均绘羯磨杵，其内为四天王种子字。

智化殿、智化门、大智殿、藏殿四座殿宇的脊桁彩画类似，均将四佛及四佛母种子字略去，仅保留中央咒牌[24]。脊桁彩画同样取三段式构图，时轮金刚咒牌绘于方心中央的曼荼罗内，四隅为四天王种子字。曼荼罗为与构件适应而一分为二，仿佛自下而上裹于构件表面（图 14.2、图 14.3）。因之，构件南北两面均为一牌两字的组合，其周边同样绘有羯磨杵。

四、空间意义的多重影响

智化寺净土概念的塑造中，建筑本体及其内部的造像和法器同顶部彩画构成了密切的逻辑关联。然而在敕赐佛寺及三教交融的背景下，寺院空间意

【24】两图咒牌和种子字的写法均不够准确，但仍可加以辨识。

义的表达不可避免地体现出多元文化特征，从而显示出宗教信仰对世俗文化的包容和借鉴。就顶部元素而言，藻井和天花中真龙与法曼荼罗的匹配，以及二者的朝向设置呈现出宫廷文化的强势影响。就法器类元素而言，核心两殿须弥座供物的排列体现出昭穆之制与汉字书写格式的作用，转轮藏和经橱所涉数字则与天文、历法、数术等联系起来。

（一）顶部秩序中皇权的介入

1. 真龙对龙众含义的替换

在智化寺纵横两轴中，横轴藏殿设有藻井，中央绘五方佛曼荼罗。纵轴如来殿和智化殿原先均设有藻井，中央均为木雕坐龙，现分别藏于美国纳尔逊—阿特金斯艺术博物馆和费城艺术博物馆。在两轴藻井和天花的秩序中，如仅就梵字构成的法曼荼罗而言，则其等级关系颇为清晰。横轴藏殿藻井曼荼罗以瑜伽部五方佛为核心（曼 I），等级略高于藏殿和大智殿天花。纵轴如来殿二层曼荼罗升至无上瑜伽部时轮金刚（曼 I+），等级高于智化殿的瑜伽部五方佛（表 2）。纵横两轴中，藏殿作为智化殿配殿而等级降低，其藻井等级与智化殿天花相当。然而，如将藻井和天花所涉元素进行综合对比，参考横轴藻井主尊毗卢佛高于天花主尊阿弥陀佛的秩序即可看出，如来殿藻井中央坐龙的等级已然超越了其周边天花主尊，即无上瑜伽部时轮金刚。

在明代早、中期北京地区各寺与此相关的元素布局中，佛—菩萨—护法的层级关系颇为明确，龙众地位不高，仅处于护法之列。如在明初永乐大钟钟顶梵字铭文构建的曼荼罗中，中央同样以五方佛为核心。钟顶边缘为八大菩萨种子字，按唐译《佛说八大菩萨曼荼罗经》之序排列[25]（图 15.1）。钟裙内壁的 8 组荷叶边与钟顶呼应，分别以八大菩萨真言为首，依序排列。八

表 2　智化寺两轴藻井与天花构成对比

建筑	藻井	天花	建筑	藻井	天花
藏殿	曼 I	曼 II −	如来殿	龙	曼 I +、曼 II +
大智殿	无	曼 II −	智化殿	龙	曼 I

【25】即观音、弥勒、虚空藏、普贤、金刚手、文殊、除盖障、地藏菩萨，见释不空译《佛说八大菩萨曼荼罗经》，《永乐北藏》第 71 册，页 10—12。钟顶种子字普遍取钟裙真言的首字，此类种子字在明代运用较广，台北故宫博物院藏明成化青花梵文杯即为一例。

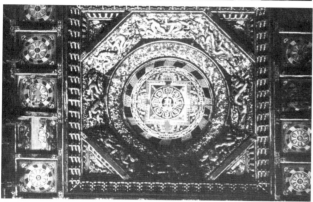

大菩萨真言之后，方为八大龙王真言【26】（图15.2）。在始建于明景泰三年（1452年）的隆福寺中，正觉殿次间藻井的圆井和八角井亦构成了从五方佛曼荼罗到八大龙王的层级关系（图16）。由此可见，智化寺藻井中央的龙并非宗教意义上的龙众，而作为象征皇权的真龙凌驾于无上瑜伽部之上，凸显出宫廷文化的强势影响和皇权超越神权的至尊地位【27】。

智化寺如来殿和智化殿藻井的做法充分显示出曼荼罗的影响，由此构建出圣俗相间的真龙曼荼罗。如来殿藻井自上而下分为圆井、八角井、方井三层，以上层圆井中央的正面龙为核心，其周边另设8条侧面龙，可能同九龙灌浴之典相关（图17）。诸龙皆为五爪，其地位可见一斑。藻井中层为与曼荼罗构成相仿的八角井，其四正四维饰有八宝，菱形角蝉和四隅的三角形角蝉内分设供养天女和莲花。值得

上：图15　永乐大钟梵字铭文的秩序（1.五方佛四佛母与八大菩萨种子字；2.金刚手菩萨与羯句吒迦龙王真言）
中：图16　隆福寺正觉殿次间藻井旧照　采自孙大章《彩画艺术》，中国建筑工业出版社，2012年，页133
下：图17　如来殿藻井旧照　林伟正提供

【26】永乐大钟八大龙王真言主体基于诸尊之名号，在藏传佛教中的运用颇为广泛，其宋代音译为缚噜拏、阿难多、嚩酥枳、德叉迦、羯句吒迦、俱里迦、大莲华、商佉罗龙王，见释天息灾译《佛说大摩里支菩萨经》，《永乐北藏》第67册，页969。罗文华等根据清代藏、满文名号意译为水天、无边、广财、安止、力游、具种、大莲、守螺龙王，见故宫博物院编《藏传佛教众神:乾隆满文大藏经绘画》，紫禁城出版社，2003年，页31—40。在相关研究中，八大菩萨系列并未提及钟顶种子字，观音真言误为梵天真言；八大龙王系列中，缚噜拏、德叉迦、商佉罗龙王真言误为水天真言、啖食金刚咒、贤护菩萨真言，见张保胜《永乐大钟梵字铭文考》，北京大学出版社，2006年，页170—178。

【27】除藻井真龙外，智化寺各殿琉璃瓦的用色也体现出皇权的影响。寺内核心建筑屋顶均用黑琉璃瓦，较常见做法等级偏低，显示出设计者的恭谨态度。

图 18　北京故宫太和殿藻井与天花的逆向设置

注意的是，四隅角蝉另置斗栱，由此更加强调了八边形的轮廓，以及曼荼罗式的构成。藻井下层为设有"天宫楼阁"的方井[28]。

智化殿藻井形制与如来殿相仿，二者之间的区别主要有以下三点。其一，八角井四正四维纹饰由八宝转为莲花、四隅角蝉由莲花转为鸾凤，其中双鸾和双凤呈对角布置[29]。其二，圆井和方井周边分别增加了一圈斗栱。其三，如来殿藻井以混金装饰，智化殿则局部用色彩表现。智化殿藻井凤纹的出现同如来殿纯用龙纹的做法有别，色彩的使用亦与其在纵轴系列中低于如来殿的等级相适应。

天花与藻井的逆向设置

明清建筑中藻井和天花的朝向设置往往基于观者的主观视觉感受。在宫殿建筑中，藻井和天花一般朝向相逆，分别由臣僚和君王的感受出发。如在故宫太和殿中，藻井中央坐龙的龙头在上、龙尾在下，对面北而立的臣僚而言属于正向。天花彩画中的坐龙则龙尾在上、龙头在下，对面南而坐的君王恰为正向（图 18）。在北京及周边地区的佛教建筑中，藻井与天花较多朝向相同，均由参礼者的视觉感受出发。如隆福寺正觉殿中，藻井彩画中央毗卢佛种子字字头在上，与太和殿坐龙同向；天花彩画中央的观音菩萨种子字亦与毗卢佛种子字同向（图 16）。

智化寺藏殿藻井和天花朝向相逆，如来殿亦然。二者与龙众含义的转换

【28】纳尔逊—阿特金斯艺术博物馆目前展出的藻井并无"天宫楼阁"之设。据美国芝加哥大学博物馆东亚部主任马麟（Colin Mackenzie）及美术史系林伟正先生介绍，相关构件仍封存于库房内。

【29】费城艺术博物馆所藏智化殿藻井中，八角井菱形角蝉的供养天女出现了朝向不一的问题，可能因为二次组装所致。

相仿，集中反映出宫廷文化的深入影响。在藏殿藻井中，曼荼罗中央的毗卢佛种子字字头在上[30]，对面西而立的参礼者而言属于正向（图7）。天花曼荼罗中央的阿弥陀佛种子字则字头在下，同藻井整体相逆。当参礼者仰望藻井中央正向的种子字时，天花中央的种子字恰为反向。

参考旧照可知，如来殿藻井曼荼罗中央的正面龙龙头在上，属通行做法（图17）。二层正方形天花中央时轮金刚咒牌的朝向与首层正方形天花中毗卢佛咒牌的朝向一致，二者均字头在下，与藻井相逆。智化寺的观者仅涉及参礼者，但藻井与天花仍然采用逆向布局。结合上述皇权的介入可知，此类做法当为宫殿做法的挪用。

（二）多元文化融汇的特征

1. 昭穆之制和汉字格式

智化寺核心两殿中，须弥座八宝的组织方式充分显示出汉地风习的作用。明清八宝通用的排列顺序包括两类。第一类依次为 1. 金轮、2. 白螺、3. 宝伞、4. 宝盖、5. 莲花、6. 宝瓶、7. 金鱼、8. 盘长，本文暂称供 I 。第二类依次为宝盖、金鱼、宝瓶、莲花、白螺、盘长、宝伞、金轮，多见于藏传佛寺。智化寺八宝主要用于对曼荼罗的修饰，其排列顺序分为两种，第一种即常见的供 I 类，第二种则将宝瓶与金鱼互换，见载于正统四年之《吉祥喜金刚集轮甘露泉》，本文暂称供 II （图19.1）。此类八宝的组织方式主要分为两类，分别呈现出昭穆之制和汉字书写格式的影响。

如来殿毗卢佛须弥座[31]平面呈东西向略长的八边形，与上方藻井中的八角井同构，均呈现出曼荼罗的意向。须弥座四正位置上枋的木雕八宝属供 I 类，其组织方式为 8-6-4-2-1-3-5-7，显然受到了昭穆之制的影响（图19.2）。这样的做法并非

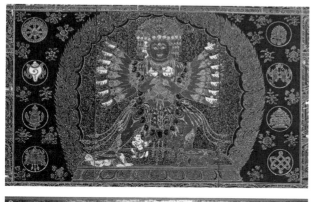

图19 八宝的排列顺序与组织方式（1.《吉祥喜金刚集轮甘露泉》[台北故宫博物院藏]所载八宝顺序；2. 如来殿须弥座木雕八宝；3. 藏殿须弥座石刻八宝）

【30】藻井曼荼罗的朝向以《调查记》旧照为参考，现已经过数次更动，部分天花彩画的朝向亦存在更动。

【31】万佛阁三佛须弥座形制有别，其中法身毗卢佛最为华丽，束腰分为上下两层，各层转角皆置力士，雕饰亦颇为繁复。报、化两佛趋简，主要以寻常的龙、凤为饰。

独创，在辽宁义县奉国寺的辽代造像，以及山西稷山兴化寺的元代壁画中，过去七佛的布局亦呈现出昭穆之制的影响[32]。如来殿经橱小额枋彩画中八宝的组织方式与此相同，二者的一致性当为设计者基于化现场景的刻意安排。在如来殿造像与经橱的组合中，不仅二层须弥座与首层经橱的供物排布一致，而且同上下两层造像 3-1-2 的组织方式联系起来。

藏殿转轮藏石质须弥座平面呈八边形，与八边形转轮藏相适应。须弥座八边上枋均以三宝珠居中，八宝分设其两侧，其中南向和东南两向属供 I 类，其余六边属供 II 类。八边八宝均按右起格式，整体依序顺时针排列（图19.3）。其组织方式依循了藏殿转轮藏和如来殿经橱千字文的右起格式，同梵字的左起格式形成对比。在如来殿顶部元素中，藻井木雕和楼梯彩画中的八宝同样顺时针排列，显示出核心两殿的关联[33]。

2. 天文历法与五行八卦

智化寺各殿中，转轮藏、经橱等法器所涉数字的寓意呈现出多元并存的特征。首先，在转轮藏八边之中，每边经屉纵向 9 方、横向 5 方，寓意九五之尊。这一寓意同纵轴藻井中的真龙曼荼罗相仿，体现出宫廷文化的影响。其次，转轮藏经屉总数共 360 方，为农历一年的天数。同时，经屉汉字每边纵向 9 行，除西向每行 8 字外，其余均书 9 字，暗示重阳之数和 72 候，由此与天文历法联系起来，成为寺院空间神圣性的体现。最后，如来殿经屉每屉 1 字，始于"天"而终于"庭"，共计 640 字。每座经橱中，经屉纵向 10 方，横向短边 11 方，长边 21 方，由 5、11（5+6）、5 三段构成。此类数字或与六十四卦、六爻、五行相关。在智化寺钟楼铜钟铭文中，钟肩设有 24 片莲瓣，可能参考了罗盘中的二十四山或二十四节气；钟裙则设有布局与实际朝向一致的八卦符号。

结　语

智化寺作为现存较为完整的明代中期佛寺之一，在各类元素中体现出鲜明的整体性特征。由前述分析可知，设计者对于寺院神圣空间的意义构建乃

【32】孟嗣徽《元代晋南寺观壁画群研究》，紫禁城出版社，2010 年，页 26—29。

【33】如来殿八角井内的木雕八宝属供 I 类，各类供物皆头朝内，离心而设。目前虽已被纳尔逊—阿特金斯艺术博物馆错装，但参考旧照可知，乃自东向始，依序顺时针（依观者视角）排列。八宝的起始方向当与其下方的毗卢佛相关，出于毗卢佛面东而坐的考虑。楼梯天花彩画中的八宝属供 II 类，其组织方式与藻井木雕相仿，自阿弥陀佛种子字前起始，顺时针排列。

以完备的宗教教义为基础，并以系统的元素组织为依托。在宏观层面上，以佛国净土的塑造为主题，以佛部和莲花部诸尊为重点，以曼荼罗意向的表达为手段，构建出一处人间胜境。在中观层面上，通过纵横两轴核心殿宇的同构关系，充分阐释和强调了净土的概念。在微观层面上，各类元素及其处理手法也具有突出的逻辑性。如顶部彩画同净土主题的呼应中，设计者着重强调了覆斗形的建筑空间和各殿的等级秩序。同时，作为汉传敕赐佛寺，伴随着皇权与世俗文化的渗透，智化寺空间意义的体系化表达亦因宫廷文化、汉地风习、天文数术的影响而呈现出鲜明的多元化特征。因之，对于彼时的佛寺而言，结构本体、造像、法器、绘画等元素普遍具有清晰的宗教含义和完整的空间秩序，共同构建起密切的逻辑关联。通过这种秩序与关联，设计者的宗教思想得到了清晰表达，建筑群亦被赋予了特定的空间意义。

通过智化寺的个案研究可以看出，伴随着学科交叉和知识交流的不断深入，宗教建筑的研究视角也日益宽广。此时的建筑已成为由各类元素和使用者共同创造的，具有文化整体性的作品，而不再是割裂于建筑史、美术史、考古文博、宗教等学科的孤立对象。同时，上述解析也有助于我们进一步了解乃至还原各类元素或现象在历史语境中的内在含义。

本文原载于《美术研究》2017 年第 1 期。

在调研过程中，本文作者得到北京文博交流馆薛俭先生、杨志国先生的大力协助。在写作过程中，美国芝加哥大学美术史系同仁林伟正先生提供了一系列资料，于此谨表谢意。本文为国家自然科学基金资助项目［批准号：51008004］。

郑 弋

　　福建福州人，1985 年生。2015 年于中央美术学院人文学院获博士学位。后留校任教。现为中央美术学院人文学院美术史系讲师。2016 年获中国美术家协会第八届"中国中青年美术家海外研修工程"资助，赴印度考察。曾获中央美术学院第三届王式廓奖学金（2013），论文入选"历史与现状"首届青年艺术理论成果奖（2016）。

　　研究方向为中国石窟艺术、宗教美术史、中国美术史学史。代表性论文有《道成舍利：重读仁寿年间隋文帝奉安佛舍利事件》《从祭祀到纪功》《论唐、五代敦煌"邈真"图像的空间与礼仪》《物质性被悬置之后》《Tiunguy 即丰州》。译文有《瓦莱里、普鲁斯特与博物馆》《世界图景：全球化与视觉文化》《男性困境：图像史中的一次危机》《美国行动画家群体》等。

中古泗州僧伽信仰与图像的在地化

郑弌

泗州僧伽[1]信仰及其图像，是美术史研究中一个传统而颇有趣味的课题。作为佛教本土化进程的阶段性产物，僧伽崇拜流传广泛且图像遗存丰富。近年来，僧伽图像陆续从石窟、墓葬、塔等不同情境出土，使其原本公认清晰明确的边界变得模糊，也挑战了既有美术史与考古学研究视野下对僧伽图像的分类标准。

与其他圣僧崇拜不同，僧伽信仰首先在唐代基于其事迹文本而出现，而后进入佛教图像制作系统。相对于"图像先行"的传播－演绎模式，僧伽信仰图像在唐宋之际的图像样式、形态、配置、主题等，大多可追溯至早先的文本。然而，这并不意味僧伽信仰图像仅限于图文对照式的一一对应或一成不变。相反，如果说在晚唐至宋初石窟寺院中，佛装的僧伽更多体现的是圣僧崇拜，或是一种对神圣性的顶礼，那么之后的泗州大圣已然佛化，强调度化与往生的主题，成为单独一类功能性明确的神祇，而不限于圣僧。这种主题转换也使得泗州大圣从事迹文本的原始叙事中摆脱出来，作为独立图像进入墓葬与塔等其他空间，不再局限于石窟寺。僧伽图像进入墓葬与塔，一方面是佛教传播与影响力对墓葬图像的渗透，另一方面则提出了新的问题：僧伽图像进入同属埋葬系统的墓与塔的前提是什么？换言之，在不同的仪式空间下，泗州僧伽图像是以怎样的身份、何种的功能指向被安排、整合进去？如果回到图像背后的信仰因素上，支持这一类型图像的母题（motif）[2]是否也在空间转换中发生了转译？

【1】"僧伽"一词在佛教教义、信仰、组织、美术中有着多种含义，本文中仅指"泗州僧伽"。

【2】此处的"母题"（motif）与传统意义上不尽相同。通常认为的母题，指画面中具有相对固定文化意涵及符号指向的图像元素，如文艺复兴以来神话题材中某些特定的植物种属，抑或中国本土文人画与风俗画中的物象。本文所论"母题"，则意在某一类主题性叙事所统照下的图像空间。它具备相对稳定的"图式"（schema），规定了相应的观看视域。尽管所采用的风格与样式可能会因应于时代之变，但其主题及其对应图像空间相对稳定；这也使其区别于"题材"范畴。参见郑弌《道成舍利：重读仁寿年间隋文帝奉安佛舍利事件》，《美术研究》2016年第3期，页63—71；郑弌《从"大小传统"出发：宗教美术史研究方法论的三组主题词》，《美术观察》2016年第9期，页105—111；郑岩《韩休墓壁画山水图刍议》，《故宫博物院院刊》2015年第5期。

本文试将历史文本层累生成的三类僧伽形象与美术史视野下衍生的三类僧伽图像加以整合，其结果显示"文本／图像"生成的两大序列并不对应。"图文互证"这一宗教美术习见方法的失效，促使本题转而将僧伽信仰及其图像复归于"母题"性宗教图像制作传统的讨论框架，借用巴赫金的"复调性"（polyphonic）理论，追溯其图像样式演变背后的内在理路。[3]

一、回顾

有关泗州僧伽信仰的早期研究，始于牧田谛亮。牧田谛亮主要的研究方向是佛典中的疑伪经，故而其着力于将泗州僧伽信仰置于民间佛教的演变脉络中来谈[4]。孙修身选取了莫高窟第 72 窟西壁龛外南上角的高僧样泗州和尚图像（图 1），将其作为高僧故事题材，归入佛教史迹故事画中[5]。罗世平梳理了泗州僧伽信仰形成中的关键文本及石窟中出现的相应图像，并将图像分为本身像、三身像、变相。其最重要的工作，是比定了大足北山第 177 窟僧伽、宝志、万回三僧合龛的题材，并提出 176、177 窟为一组双窟的观点（图 2、3、4）[6]。之后，罗氏另著文补充了有关万回像流传的情况[7]。徐苹芳同样爬梳了僧伽造像与信仰问题，但其讨论主要针对塔中出土的僧伽像[8]。马世长自 20 世纪 60 年代在敦煌研究所工作以来，即关注泗州僧伽信仰问题，

【3】复调性（polyphonic）出自俄国学者巴赫金于 1929 年出版的《陀思妥耶夫斯基诗学问题》。作为一种分析模型，在 20 世纪 60 年代阐释学兴起后被广泛应用于文本分析等文论及语言学研究。巴赫金原意指，陀氏小说中作者意图与小说主人公意图作为两种"声部"，"在双声部中最大限度地激活意指着异的声音"，将作者与主人公始终置于紧张的动态关系中，从而使作品自始至终不存在"终结的、完成的、一次论定的语言"。参见巴赫金《陀思妥耶夫斯基诗学问题》，白春仁、顾亚铃译，《巴赫金全集》第五卷，河北教育出版社，1998 年，页 2—60。

【4】牧田谛亮《中国に於ける民俗佛教成立の一過程：泗州大聖·僧伽和尚について》，《京都大学人文科学研究所〈东方学报〉创立二十五周年纪念论文集》（《人文学报》第 5 号合并号，1954 年总第 25 期），后收录于牧田谛亮《中国佛教史研究》第二卷，大东出版社，1984 年，页 28—55。

【5】孙修身《莫高窟佛教史迹故事画介绍（一）》，敦煌文物研究所编《敦煌研究文集》，甘肃人民出版社，1982 年，页 339—343。

【6】罗世平《敦煌泗州僧伽经像与泗州和尚信仰》，《美术研究》1993 年第 1 期，页 64—68；后收录于《敦煌吐鲁番学研究论集》，书目文献出版社，1996 年，页 124—135；罗世平《四川唐代佛教造像与长安样式》，《文物》2000 年第 4 期。

【7】罗世平《四川石窟现存的两尊万回像》，《文物》1998 年第 6 期，页 57—60。

【8】徐苹芳《僧伽造像的发现和僧伽崇拜》，《文物》1996 年第 5 期，页 50—58。

上左：图 1　敦煌莫高窟第 72 号窟西壁龛外南侧上端泗州僧伽像　采自孙修身《莫高窟的佛教史迹故事画》，敦煌文物研究所《中国石窟·敦煌莫高窟（四）》，文物出版社、平凡社，1987 年，页 206，图 6

上右：图 2　大足北山第 177 号龛主尊泗州僧伽像　北宋靖康元年（1126）　郑弌摄影，2014 年 4 月

下左：图 3　大足北山第 177 号龛内左侧壁志公（宝志）和尚像　北宋靖康元年（1126）　郑弌摄影，2014 年 4 月

下右：图 4　大足北山第 177 号龛内右侧壁万回和尚像　北宋靖康元年（1126）　郑弌摄影，2014 年 4 月

其著述涵盖了马氏近 40 年来搜集、研究相关图像与文献材料的成果[9]。

近年来，随着安岳西禅寺石窟、大足七拱桥石窟、潼南千佛崖、内江圣水寺等窟龛造像或摩崖石刻的发现，泗州僧伽图像研究重点逐渐转移到"三十二化相"及"三十六化相"方面[10]。在石窟考古与艺术史研究之外，僧伽信仰及其图像的讨论大多集中在民间信仰的范畴内[11]。

早期学者的研究大体达成了四点共识。首先是定名：即新图像的题材辨识与定名，或纠正已发现图像的定名。例如，大足北山 177 窟三圣像即被误判为地藏题材，而这并非孤例，大足七拱桥僧伽变相龛同样曾被定为地藏

【9】马世长《大足北山佛湾 176 与 177 窟——一个奇特题材组合的案例》，重庆大足石刻艺术博物馆编《2005 年重庆大足石刻国际学术研讨会论文集》，文物出版社，2007 年，页 1—22。马世长《泗州和尚、三圣像与僧伽三十二变相图》，中山大学艺术史研究中心编《艺术史研究》第十一辑，中山大学出版社，2009 年，页 273—327。

【10】姚崇新、刘青莉《四川安岳西禅寺石窟僧伽三十二化变相及相关问题》，中山大学艺术史研究中心编《艺术史研究》第十三辑，中山大学出版社，2011 年，页 251—285。李小强、邓启兵《"成渝地区"中东部僧伽变相的初步考察及探略》，中国古迹遗址保护协会石窟专业委员会、龙门石窟研究院编《石窟寺研究》第 2 辑，文物出版社，2011 年，页 237—249。梅林、纪晓棠《难信"地藏菩萨说"，疑是僧伽变相窟——大足七拱桥第 6 号窟调查简记》，大足石刻研究院编《2009 年中国重庆大足石刻国际学术研讨会论文集》，重庆出版社，2013 年，页 164—168。李小强《四川内江唐宋摩崖造像二题》，《中国国家博物馆馆刊》2013 年第 5 期，页 16—24。

【11】刘友竹《〈僧伽歌〉非伪作辨》，《天府新论》1987 年第 5 期，页 60—63。徐冬昌《弘一法师手书〈僧伽六度经〉概说》，《东南文化》1990 年第 1、2 期合刊，页 55—57。丁明夷、邢军《佛教艺术百问》，今日中国出版社，1992 年，页 51—53。李山、过常宝《历代高僧传》，山东人民出版社，1994 年，页 264—267。马书田《中国佛教诸神》，团结出版社，1994 年，页 164。马书田《中国民间诸神》，团结出版社，1997 年，页 71—74。孙晓岗《僧伽和尚像及遗书〈僧伽和尚欲入涅槃说六度经〉有关问题考》，《西北民族研究》1998 年第 2 期，页 261—269。李玉昆《泗州佛信仰》，《闽台文化》1999 年第 3 期，页 141—149。李哲良《中国禅师》，重庆出版社，2001 年，页 753—755。吕宗力、栾保群《中国民间诸神》，河北教育出版社，2001 年，页 796—799。邢莉《观音——神圣与世俗》，学苑出版社，2001 年，页 257。李林《梵国俗世原一家——汉传佛教与民俗》，学苑出版社，2003 年，页 17—19。马书田《中国佛菩萨罗汉大典》，华文出版社，2003 年，页 366—369。苟德麟《僧伽与泗州普照王寺》，《江苏地方志》2003 年第 4 期，页 38—40。范军《道教徒对高僧的礼赞——李白〈僧伽歌〉析论》，《五台山研究》2004 年第 1 期，页 32—35。黄启江《泗州大圣僧伽传奇新论——宋代佛教居士与僧伽崇拜》，《泗州大圣与松雪道人：宋元社会菁英的佛教信仰与佛教文化》，学生书局，2009 年，页 13—80（最初发表于《台大佛学研究中心学报》2004 年第 9 期，页 177—220）。感谢台北故宫博物院器物处研究助理陈瑛博士赠书。林斌《泗州大圣信仰对中国文化的影响——兼对舟山博物馆藏岑港出土石造像的考证》，《舟山社会科学》2005 年第 3 期。沈元坤《漳州民间信仰》，海风出版社，2005 年，页 52—55。东方暨白等《民间神佑大通书》，气象出版社，2005 年，页 227—230。学愚《佛教在民间——以僧伽大师弘化事迹为例》，香港中文大学人间佛教研究中心《民间佛教研究学术研讨会》，2006 年，页 1—12。林晓君《泗州佛信仰研究》，福建师范大学硕士学位论文，2007 年。刘晓燕《僧伽信仰背后的社会风情画》，兰州大学硕士学位论文，2007 年。孙晓岗《河南地域泗州大圣信仰及其造像》，《美与时代》2012 年第 9 期，页 46—49。于君方《观音——菩萨中国化的演变》，陈怀宇等译，商务印书馆，2012 年，页 217—228。

龛。第二个问题是组合，即像设的题材组合与图像配置关系得以确立。此问题在前期研究中体现为三圣像组合的判定，在后期则体现在三十二化变相与三十六化变相的具体情节比定。第三个问题是僧伽信仰，即它作为一个图像序列的整体发展演变过程。具体而言，表现为它如何从西域高僧到塑造为感通神异类的神僧，再演化为可与弥勒并置的神祇。第四个问题是流传范围。各地迄今为止出土的各时期僧伽图像在一定程度上显示僧伽信仰及其图像演变中的区域性特点。这一问题目前研究关注尚少，亦非本题讨论重点。上述四点共识，构成了本题研究的基础。

二、缘　起

在展开论述之前，有必要简要回顾僧伽信仰在图像上的基本样式与图像组合。罗世平对僧伽图像的三种分类，即本身像、三圣像、变相类，构成了之后所有图像讨论的基础。马世长则加入新发现的三十二化变相，补充了近年来新发现的僧伽像，并延续了这一分类。由于罗文发表时尚未发现三十二化变相与三十六化变相的实例，因此据沙门"小僧样"将北山 177 窟列为变相类，这在文章发表逾 20 年后引起了部分争议。尽管如此，目前所发现的 4 个变相图像并未否定北山 176、177 双窟作为早期僧伽变相的可能性。换言之，并未将 176 窟限定为三圣像的组合，与变相对立。潼南县千佛崖僧伽十化变相与四川安岳县西禅寺第 1 号僧伽三十二化变相龛年代较早，均以三圣像为主尊，而年代较晚的七拱桥僧伽龛则未出现三圣像。这至少可以说明，从晚唐僧伽信仰流行伊始，三圣像与早期变相龛的界限并不那么分明。

图 5　温州白象塔一层塔身第五面砖雕僧伽像（184 号）　不晚于北宋政和五年（1115），高 64 厘米　采自温州市文物处、温州市博物馆《温州市北宋白象塔清理报告》

僧伽像的基本样式以不晚于北宋政和五年（1115）的温州白象塔一层塔身第五面砖雕僧伽像（184 号）为例（图 5）[12]，其样式特点表现为：跏趺坐式的身姿、禅定印、披肩式风帽头冠（另具两条宝缯）、柔和的面部线条、束腰仰莲座。自然，在不同年代与区域出土的单体佛像细节上还会有些许差异。

【12】温州市文物处、温州市博物馆：《温州市北宋白象塔清理报告》，《文物》1987 年第 5 期。

除了上述单身像，还有一类三圣像。大足北山第 177 号窟即为一组典型的三圣像组合，包括：一铺五身像，含主尊的泗州僧伽像，其两侧分别拎着净瓶和锡杖的慧俨像和木叉像，右侧壁万回像，左侧壁的志公（宝志和尚）。

第三类是变相类。目前所发现的变相类共四例，集中于成渝交界处，分别是：重庆大足石刻艺术博物馆、四川安岳县文物局报道的四川安岳县西禅寺第 1 号僧伽三十二化变相龛；梅林等报告的重庆大足七拱桥石刻第 6 号僧伽三十六化变相窟；李小强报告的四川内江圣水寺僧伽三十六化变相龛；李小强、黄能迁、陈静等报告的潼南县千佛崖僧伽十化变相[13]。

本身像、三圣像、变相类，这三种题材分类的标准，来源于僧伽文本中有关历朝造像活动的记述。譬如《宋高僧传》《历代名画记》《益州名画记》《成都古寺名笔记》《入唐新求圣教目录》《夷坚三志》等。

文献中有关僧伽的叙述，实则可以分为多个层次：僧伽的自我叙述，同时代者对其生平或事迹的旁观叙述、后人对其生平或灵验、感通故事的追叙与补叙，以及后人对造像活动的记叙。在这些层次中，对造像活动的记叙无疑是直观反映彼时僧伽形象的证据。然而，泗州僧伽在历代文本中层层累进式的生成与演进，才是推动其形象演变的根本动因，造像活动只是其推动下的结果而已。因此，若要厘清僧伽信仰到图像的流变面貌，必须分别梳理历代流传文本中的泗州僧伽形象，以及美术史中作为图像出现的泗州僧伽，将两者作为相对独立的两支序列并置比对，不急于将其对接，以期重新审视彼此的关系。

以下将分别讨论这两个序列中泗州僧伽的"形象"（figure）与"图像"（image）。倘若文本无法解答图像演进与分类的缘由，那么泗州僧伽图像是否归属于某个更高层面的母题性传统？

三、文本层累的泗州僧伽形象

僧伽信仰在唐宋之际进入成型期，下述六篇文献至为关键：唐李邕《泗州临淮县普光王寺碑》、敦煌文书《泗州僧伽大师实录》、敦煌文书《僧伽和尚欲入涅槃说六度经》、宋李昉《太平广记》中"僧伽大师"条、宋赞宁

【13】重庆大足石刻艺术博物馆、四川安岳县文物局《四川省安岳县西禅寺石窟调查简报》，《艺术史研究》第十辑，中山大学出版社，2008 年；同注释【10】梅林、纪晓棠前引文，李小强前引文，李小强、邓启兵前引文。

《宋高僧传》"感通篇"、《唐泗州普光王寺僧伽传（木叉、慧俨、慧岸）》、宋蒋之奇《泗州大圣明觉普照国师传》。

唐开元二十四年（736）李邕所撰《泗州临淮县普光王寺碑》是最早见诸文本的泗州僧伽行述。作为李善之子，李邕在开元间以碑颂和书法闻名。这通碑文与之后的泗州僧伽相关文本有所区别，它更类似一篇行述与像赞的结合体，并不强调之后频频出现的泗州僧伽灵验事迹，而是更多记叙他的生平，如僧伽在唐高宗龙朔（661—663）初经河西到江淮，之后于唐中宗景龙年间奉诏赴内道场；景龙四年（710）庚戌示疾；三月二日坐亡于荐福寺，俗龄八十三。之后归葬泗州临淮县，并起塔供养。其中，灵塔供奉真身，是当时高僧坐化后的普遍做法，与之后各地起塔供奉僧伽造像有所不同。

> 普光王寺者，僧伽和尚之所经始焉。和尚之姓何，何国人。得眼入地。龙朔初，忽乎西来，飘然东化，独步三界，遍游十方……尝纵观临淮，发念置寺。以慈悲眼目，信义方寸，兴广济心，仪普照佛。光相才现，瞻仰已多，远近簪裙，往来舟揖，一归圣像，再谒真僧。作礼祈禅，焚香拔苦，触尘者庇如来之影，牵毛者荷狮子之威。信施骈罗，建置周布。缭垣云矗，正殿霞开，层楼敞其三门，飞阁通其两铺，舍利之塔，七宝齐山，净土之堂，三光夺景。于制造也，未缀于手，狥德名也，已闻于天。中宗孝和皇帝远降纶诰一作言，特加礼数，延入别殿……乃请寺名，仍依佛号，中宗皇帝以照言犯讳，光字从权。亲睹御书，宠题宝额……菩萨（僧伽）亦病示灭……以景龙四年三月二日端坐弃代于京荐福寺迹也。孝和皇帝申弟子之礼，悼大师之情，敬漆色身，谨将法供，仍造福度门人七僧，赐绢三百疋。敕有司造灵舆，给传递，百官四部，哀送国门。以五日还至本处。当是时也，佛像流汗，风雨变容，鸟悲于林，兽号于野，矧伊慈子降及路人乎。过去僧惠严（《宋高僧传》《传灯录》作慧俨）等主僧道坚，弟子木义（《宋高僧传》作木叉）等并持……虽日月已绵，而灵变如在，归依有众……贮仪形于宝塔，存词偈于金地。[14]

【14】李昉等编《文苑英华》卷八五八，《大唐泗州临淮县普光王寺碑》，《文渊阁四库全书》第一三四一册，页451—453。赵明诚《金石录》卷六著录"第一千一百十八《唐普照王寺碑》李邕撰并行书，开元二十四年二月，咸通中重刻。"见赵明诚《金石录》卷六，《文渊阁四库全书》第六八一册，史部四三九，页192。《古今图书集成·神异典》中作"十一月"，见《古今图书集成·神异典》卷一四四，僧寺部，中华书局影印本，页17。《全唐文》卷二六三亦载有《普光王寺碑》。

藏经洞出土的《泗州僧伽大师实录》并不完整，只是实录的简写本。与《普光王寺碑》相较，虽然《实录》原貌已无从考证，但保留下来的经卷显然着重于僧伽入灭时显现的神异。同一卷子所述万回生平，也强调其灵验事迹。由此观之，在僧伽本人亡后不久，民间流传的僧伽信仰倾向已偏向灵验感通类。据 S.1624《泗州僧伽大师实录》[15]影印本抄录：

> 谨按唐泗州僧伽大师实□□（马本"录云"）：大师年八十三，暮春三月入灭，万乘辍朝，兆民罢业。帝令漆身起塔，便设（马本"塔"）长安。师灵欲归泗滨，忽现薨气（马本"臭气"），满城恶风，遍塞宫内。皇帝惊讶，群臣奏言："疑大师化缘在于普光，真身愿还本家（马本'处'）。"帝闻斯奏，心便许之，犹未发旨（马本"旨"），异香满国（马本"园"）。帝备威仪，津送香花，千里骈填。正当炎热之时，一向清凉之景。五月五日达于淮甸。入塔（马本无"塔"字，亦无□），天演光。于今过往礼瞻，咸降感通覆佑。谨按传记，唐中宗皇帝时，万回和尚者……（案述万回生平及神异）往来万里程途，故以万回为号。寻乃为僧，帝请于内道场供养。帝感梦云：是□□观音化身。敕建二宫，官扶侍。至迁化时，唯要本乡河水，指阶下令掘，忽然河水涌出为井，饮毕而终。坊曲井水皆咸，唯此井水甘美，因敕命醴泉坊焉，仍令所司邀真供养。
>
> 真容而福至，闻尊号以灾消。福利昭彰，今日当时，慈悲不替，观到此土存殁。三十六化具载传记，辞帝归钟山入灭矣。昔泗州大师忏悔，却复本形，重归大内，且化缘毕，十二面观音菩萨形相。僧谣（案应为"繇"，下同）乃哀求，谣变容，经言，和尚乃以爪劈面开示下笔。和尚或其形貌莫能得定。和尚曰，可与吾写真否？僧谣圣者僧宝，意处见供奉（马本"养"，误）。张僧谣邀，入山远迎，请入内殿道场供养。因诣贤衔，花严神献果。梁武帝遣使并宝举（马本"辇"）人家供散。分形赴斋，寻隐钟山百兽者。游于扬州，擎杖，每悬剪刀、尺、拂。谨按三宝感通录曰：宋末沙门宝志（马本"至"，误）。广通。[16]

由于目前无法找回《实录》全文，因此残本《实录》所提供的信息与疑

【15】该卷字迹较模糊，多有改写涂抹。录文中括号内为笔者录文与马氏本有出入者。案语为笔者所注。参见马世长《泗州和尚、三圣像与僧伽三十二变相图》，页289—290。

【16】笔者据 S.1624 影印本转录，见黄永武主编《敦煌宝藏》第12册（斯 1578—1700），新文丰出版公司，1986年，页282—283。

图6 日本京都西往寺木造宝志和尚
像 采自肥田路美《夹江千佛岩091号
三圣僧龛研究》，图4

惑并存。如万回神异事迹的结构，与泗州僧伽和尚几乎如出一辙。三十六化相、十二面观音菩萨相、和尚爪劈面，都在录文的万回传中与僧伽回溯交替出现。同样奇怪的还包括剪刀、尺等物本是宝志所属。《艺文类聚》卷七十七《梁陆倕志法师墓志铭》载"（宝志）负杖挟镜"；慧皎《高僧传》卷一〇《梁京师释宝志传》载"持一锡杖，杖头挂剪刀及镜或挂一两匹帛"。至于《实录》所记"化缘十二面观音菩萨形相"，后代文本中仅有材料提到僧伽作十一面观音形，而有更多文献述及宝志作十一面观音形相。例如，志磐《佛祖统纪》卷第三十八载："（梁武帝）尝诏张僧繇写志真，志以指劈破面门，出十二面观音相，或慈或威，僧繇竟不能写。"【17】（图6）此外，肥田路美提到，日本延历七年（788）成书的《延历僧录》第五卷《智名僧沙门释戒明传》提到中有"（大安寺戒明于宝龟年间[770–780]，入唐金陵）复礼拜志公宅，兼请得志公十一面观音菩萨真身。还圣朝，于大安寺南塔院中堂素影供养"。【18】《实录》中关于僧伽作十二面观音菩萨形为目前所见孤例。

由此看来，该卷录文将大量宝志生平异相混入其中。

这或许是所据原文的问题，或许是抄写互窜，又或该卷抄录时所据本子并不止《实录》。

最关键的疑点在于，这一经卷作为文本的功能及其与图像间可能存在的关联。众"所司邈真供养/真容而福至"单起一段的做法，到录文所择取的情节，或许可以引向一个推论，即：僧人在抄录"实录"时，所据原本已有差池，但依然有意选择了僧伽、万回（包括宝志）灵像异现的情节，放弃了其他救化众生的事迹，其目的可能在于该卷子是为供奉僧伽、万回、宝志三圣造像

【17】志磐撰、释道法校注《佛祖统纪校注》卷三八《法运通塞志》第十七之四，上海古籍出版社，2012年，页854。肥田路美作卷三七；该卷仅止于齐，不知何年。见肥田路美《夹江千佛岩091号三圣僧龛研究》，臧卫军译，《四川文物》2014年第4期，页77。

【18】日本东大寺宗性建长三年（1251年）编撰《日本高僧传要文抄》第三卷《逸文》收录《延历僧录》。神野祐太提出志公宅即志公墓开善精舍，但戒明所请回大安寺宝志像并非西往寺像那类面部劈开，而是通常的祖师像。神野祐太《宝志和尚像考——观音化身论序说》，早稻田大学文学研究科修士论文，2010年。转引自注释【17】肥田路美文。

而抄录的。

敦煌藏经洞《僧伽和尚经》全名《僧伽和尚欲入涅槃说六度经》，现存四份，分别为 S.2565、S.2754、P.2217[19]、散 1563。其中，较有代表性的是斯坦因的 2754 号。它与其他疑伪经最大区别在于叙述方式。其他疑伪经多以"佛说"指称，即第三人称。而该篇直接以第一人称，自称为西方释迦牟尼佛，同时与弥勒佛下生。这点对之后的图像制作有直接影响，其中就包括北山 176、177 双窟的开凿。

> 吾告予阎浮提中善男子善女人：吾自生阎浮，为大慈父教化众生，轮回世间，经今无始旷劫，分身万亿，救度众生。为见阎浮提，众生多造恶业，不信佛法。恶业者，多吾不忍目，吾身便入涅槃，舍利形象，遍于阎浮，引化众生。以后像法世界满，正法兴时，吾与弥勒尊佛，同时下生，共坐化城，救度善缘。元居本宅，在于东海，是过去先世净土，缘为众生，顽愚难化，不信佛法，多造恶业。吾离本处，身至西方，教化众生，号为释迦牟尼佛，东国遂被五百毒龙，陷为大海。一切众生，沉在海中，化为鼋鼍鱼鳖。吾身以后，却从西方胡国中来，生于阎浮，救度善缘，佛性种子。吾见阎浮众生，遍境凶恶，自相吞食，不可开化。吾今遂入涅槃，舍利本骨，愿往泗州。已后若有善男子善女人，慈心孝顺，敬吾形象，长斋菜食，念吾名字，如是之人，散在阎浮，愍见恶世，刀兵并起，一切诸恶，逼身不得自在。吾后与弥勒尊佛下生本国，足踏海水枯竭。遂使诸天龙神，八部圣众，在于东海中心，修造化城，金银为壁，琉璃为地，七宝为殿，吾后至阎浮，兴流佛法，唯传此经，教化善缘，六度弟子归我化城，免在阎浮，受其苦难，悉得安隐，衣食自然，长受极乐。天魔外道，弱永隔之，不来为害。吾当度六种之人：第一度者，孝顺父母，敬重三宝；第二度者，不杀众生；第三度者，不饮酒食肉；第四度者，平等好心，不为偷盗；第五度者，头陀苦行，好修桥梁并诸功德；第六度者，怜贫念病，布施衣食，极济穷无。如此善道六度之人，吾先使百童子领上宝船载过弱水，免使沉溺，得入化城。若不是吾六度之人，见吾此经，心不信受，毁谤正法。当知此人宿世罪根，身受恶报，

【19】马世长提及 2217 有两卷，散 2217 和 P.2217。马氏认为 P.2217"首尾完整，且前后经名皆存"，最有参考价值。其录文见马世长《泗州和尚、三圣像与僧伽三十二变相图》，页 291—292。

或逢盗贼兵瘴而死，或被水火焚漂，或被时行恶病，遭官落狱。不善众生，皆受无量苦恼，死入地狱，无有出期，万劫不复人道。善男子善女人，书写此经，志意受持。若逢劫水劫火，黑风天暗，吾放无量光明照汝，因缘俱来佛国，同归化城，悉得解脱。

南无僧伽，南无僧禁吒，莎诃达多姪他耶唵，跋勒摄，婆婆诃。[20]

在文本结构上，"欲入涅槃说六度经"显然摆脱了僧伽作为人间高僧的面貌，即呈现并记叙的生平行状与灵验事迹，转而以神格化身份展开。首先，是尊格的自我表述，即号为西方释迦牟尼佛；其二，是明确表达自己的救世功能，包括修造化城，救度善缘及引化众生；其三，是众生可获拯救的标准，即六度之人。其中，唯有两处可见与僧伽和尚本人生平有关，即"从西方胡国中来"和"愿往泗州"。换言之，民间神格化叙事下的泗州僧伽信仰，其生平甚至灵验感通事迹都可以被选择性忽略，与弥勒并行的神格化地位与功能才是大多数信众所需要的。至于六度的具体要求，则体现了鲜明的本土道德规范特点。

北宋李昉等的《太平广记》卷九六"僧伽大师"条直陈其本意，即录僧伽平生化现，增补众多灵验类事迹。可见在泗州僧伽流传文本中，越到后期其事迹的细节愈增，显然是后人增补的。据李昉《太平广记》卷九六"僧伽大师"录：

> 僧伽大师，西域人也，俗姓何氏。唐龙朔初来游北土，隶名于楚州龙兴寺。后于泗州临淮县信义坊乞地施标，将建伽蓝。于其标下掘得古香积寺铭记，并金像一躯，上有普照王佛字，遂建寺焉。唐景龙二年，中宗皇帝遣使迎师，入内道场，尊为国师。寻出居荐福寺，常独处一室。而其顶有一穴，恒以絮塞之，夜则去絮，香从顶穴中出，烟气满房，非常芬馥。及晓，香还入顶穴中，又以絮塞之。师常濯足，人取其水饮之，痼疾皆愈。一日，中宗于内殿语师曰：京畿无雨，已是数月，愿师慈悲，解朕忧迫。师乃将瓶水泛洒，俄顷，阴云骤起，甘雨大降。中宗大喜，诏赐所修寺额，以临淮寺为名，师请以普照王字（案明抄本、陈校本"字"作"寺"）为名，盖欲依金像上字也。中宗以照字是天后庙讳，乃改为

【20】笔者据 S.2754 影印本手录，见黄永武主编《敦煌宝藏》第 23 册（斯 2738—2837），页 135、136。

普光王寺，仍御笔亲书其额以赐焉。至景龙四年三月二日，于长安荐福寺端坐而终。中宗即令于荐福寺起塔，漆身供养。俄而，大风欻起，臭气遍满于长安。中宗问曰：是何祥也？近臣奏曰：僧伽大师化缘在临淮，恐是欲归彼处，故现此变也。中宗默然心许，其臭顿息，顷刻之间，奇香郁烈。即以其年五月，送至临淮，起塔供养，即今塔是也。后中宗问万迴师曰：僧伽大师何人那？万迴曰：是观音化身也。如法华经普门品云：应以比丘、比丘尼等身得度者，即皆见之而为说法，此即是也。先是师初至长安，万迴礼谒甚恭，师拍其首曰：小子何故久留，可以行矣！及师迁化后，不数月，万迴亦卒。师平生化现事迹甚多，具在本传，此聊记其始终矣。（出本传及纪闻录）【21】

李昉所录僧伽神异中，可归纳为以下几点：其一，古香积寺铭与刻有普照王佛字金像；其二，顶有香穴；其三，濯足水可疗疾；其四，求雨，御笔赐额；其五，香臭倾变，归葬临淮；其六，观音化身。一、四、五、六均可在先前文本中寻到踪迹，叙述角度却有所变化。

"普光王寺碑"提及普照王像出土，但其重点并非出土情况，而在于信众瞻仰观像的热烈。李昉的表述很克制，仅限于乞地施标，于标下掘得寺铭与金像，并未直陈僧伽如何显现神异。在后期文本中，这一情节所发挥者甚多。御笔赐额是此前一直保留下的情节，包括避武曌讳而改金像铭"普照王佛"为"普光王寺"的细节。在李昉本中，求雨的情节被突出，并与赐额构成明确的因果关系。僧伽入灭后欲归葬临淮，以香臭倾变暗示朝野的情节，李昉本与之前的"实录"卷子几可仿佛，甚至连中宗默许这样的细节都保留下来，可见文本流传中对类似情节的偏好。在观音化身的部分，李昉本以中宗与万回的对话道出，并明确引用法华经普门品观音作比丘形于世间。中宗与万回的对话引发了另一个问题：中宗所问"何人"，可指泗州僧伽"何许人""从何来""何所现"。万回的应答在李昉本中显然是从神格层面回答了"何所现"。这一对话在之后的文本中也从不同层面获得了演绎，并反过来影响了泗州僧伽身份与形象的塑造。

宋端拱元年（988）赞宁《宋高僧传·感通篇》中的《唐泗州普光王寺僧伽传（木叉、慧俨、慧岸）》，涵括了僧伽和尚的生平形状以及他的灵验事迹，

【21】李昉等编《太平广记》卷九六"僧伽大师"，中华书局，1961年，页638。

可能是目前为止最有代表性也最齐全的文本。关于僧伽和尚的救济功能与种类，在之前回顾学术史中所提及的罗世平、马世长诸篇中多有涉猎，此处不再一一赘述。

释僧伽者，葱岭北何国人也。自言俗姓何氏，亦犹僧会本康居国人，便命为康僧会也。然合有胡梵姓名，名既梵音，姓涉华语。详其何国，在碎叶国东北，是碎叶附庸耳。伽在本土，少而出家。为僧之后，誓志游方。始至西凉府，次历江淮，当龙朔初年也。登即释名于山阳龙兴寺。自此始露神异。初将弟子慧俨同至临淮，就信义坊居人乞地，下标志之，言决于此处建立伽蓝。遂穴土获古碑，乃齐国香积寺也。得金像衣叶，刻普照王佛字，居人叹异云："天眼先见，吾曹安得不舍乎？"其碑像由贞元、长庆中两遭灾火，因亡踪矣。尝卧贺跋氏家，身忽长其床榻各三尺许，莫不惊怪。次现十一面观音形，其家举族欣庆，倍加信重，遂舍宅焉。其香积寺基，即今寺是也。由此奇异之踪，旋萌不止。

中宗孝和帝景龙二年，遣使诏赴内道场，帝御法筵言谈，造膝占对休咎，契若合符。仍褒饰其寺曰普光王。四年庚戌，示疾，敕自内中往荐福寺安置。三月二日，俨然坐亡，神彩犹生，止瞑耳目。俗龄八十三，法腊罔知。在本国三十年，化唐土五十三载。帝惨悼黯然。于时秽气充塞，而形体宛如，多现灵迹。敕有司给绢三百疋，俾归葬淮上，令群官祖送，士庶填阗。五月五日，抵于今所。帝以仰慕不忘，因问万回师曰："彼僧伽者何人也？"对曰"观音菩萨化身也。经可不云乎？应以比丘身得度者，故现之沙门相也。"

......

弟子木叉者，以西域言为名，华言解脱也。自幼从伽为剃鬠弟子，然则多显灵异。中和四年，刺史刘让，厥父中丞忽夜梦一紫衣僧云："吾有弟子木叉葬寺之西，为日久矣，君能出之。"仍示其葬所。初梦都不介意，再梦如初，中丞得梦中所示之处，欲施断之，见有一姓占居，于是饶钱市焉。开穴可三尺许，乃获坐函，遂启之，于骨上有舍利放光。命焚之，收舍利八百余颗，表进上僖宗皇帝，敕以其焚之灰塑像，仍赐谥曰真相大师。于今侍立于左，若配飨焉。

弟子慧俨，未详氏姓，生所恒随师僧伽，执侍瓶锡，从楚州发至淮阴，同劝东海裴司马，妻客白金沙罗而堕水。抵盱眙，开罗汉井，宿贺

跋玄济家。俨侍十一面观音菩萨旁。自尔诏僧伽上京师。中宗别敕度俨并慧岸、木叉三人，各别赐衣钵焉。[22]

赞宁本叙述角度的一个突出特点，是将此前大多语焉不详的神异事迹年代，增补入生平行述中，并且以编年形式，着重描述其身故后的灵验感通事迹。整理如下：香积寺碑铭年代为齐国，毁于贞元与长庆年间；在唐土传法五十三载；通天万岁中救度盗贼；大历年间乞免邮亭之役；乾元年间现形免灾；长庆年间显灵；咸通、文德、乾宁年间却敌等等。

此外，现十一面观音形不再局限于观音化身的神格表述，而以神异故事的形式加入到贺跋氏舍宅为香积寺的灵验事迹。此前，香积寺设寺故事仅限于穴土获碑得像。现十一面观音形与舍宅为寺故事的出现与结合，一方面迎合了中古时期士人供奉僧侣、礼敬佛法的流行做法，另一方面，香积寺作为僧伽神异初现，以及其根本道场所在，于此处初现十一面观音形，可以将泗州僧伽和尚作为观音现比丘形的神格定位加以合法化。在民间信仰中，借助感通事迹形式显然是比援引《法华经·普门品》更有效的传播方式。

僧伽信仰与图像的传播始终与皇室保持密切的关联，这主要体现在两方面：首先，是僧伽在世及身后灵验事迹中与皇室的互动；其次，也包括历代皇家册封、造像、立寺等活动。其中，以内廷/寺庙供奉僧伽画像，以及塔中供奉僧伽造像、显现僧伽灵像尤为突出。写貌造像与灵像显现，既是僧伽信仰传播的表征，同时也构成了僧伽灵验故事的新模式，即"伽于塔顶现形"或"塔顶小僧"。由此，僧伽的塔中形象，不再局限于一般意义上高僧入灭后的真身崇拜，而成为一方守护的象征。慧俨与木叉列入僧伽传，也显示此时期该二弟子与僧伽配置的固定。

北宋蒋之奇《泗州大圣明觉普照国师传》（作于真宗大中祥符年间［1008–1016］）削弱了不少灵验事迹的特点。就图像研究而言，它明确地表述了上下总共三十六种变相，这也就是七拱桥僧伽三十六变相基本的文本依据。

余读李白诗云："真僧法号曰僧伽，有时与我论三车"，乃知僧伽者，白尝与谈真要矣。又读韩愈诗云："僧伽晚出淮酒上，势到众佛尤魁奇"。夫

[22] 赞宁《宋高僧传》（下）卷第十八感通篇第六之一"唐泗州普光王寺僧伽传（木叉、慧俨、慧岸）"，中华书局，1987年，页448—452。

愈斥佛至老不变，若僧伽之神异虽愈亦不敢诬也。故常欲为作传而未暇比。余之秦之楚而得僧伽事益详，于是纂辑而为之传。谨按普照明觉大师僧伽者，盖西域人，莫知其国土与姓氏也。年三十，自西竺来。唐高宗龙朔中，至长安、洛阳应化，遂南游江淮，手执杨柳枝，携瓶水，混稠众中。或问师何姓，答曰："姓何。"又问师何国人，答曰："何国人。"然人莫测其为何等语也。武后称周帝，号武代周。万岁通天中，有制："番僧乐住者，听！"遂隶楚州龙兴寺。后欲于泗上建寺，乃至临淮，宿山阳令贺跋玄济家，谓曰："吾欲于此建立伽蓝。"即现十一面观音相。玄济惊异，请舍所居为寺。师曰："此地旧佛宇也。"令掘地，得古碑，乃齐香积寺铭，李龙建所创，并获金像一躯，众以为然灯佛。师曰："普照王佛也！"视金像衣叶间果有普照王佛字。由是其化盛行，四方归之。景龙二年，中宗遣使迎师入内，号称国师。帝及百官执弟子礼，度慧岸、慧俨、木叉三人，以嗣传灯，并赐临淮寺额。师请以佛号傍之。帝以照字触天后讳，改号普光王寺，为亲书寺额。景龙四年，师寝疾出，住大荐福寺。三月二日，端坐而化，春秋八十有三，在西土三十年，入中国五十三年。帝命即荐福漆身建塔，忽臭气满城，巫祝送师归临淮。言讫，异香腾馥，遂送真身。以是年五月五日至临淮建塔，安师真身于塔内。敕百官送至都门，士庶至灞水。帝仰慕不忘，因问万回曰："僧伽大师何人也？"对曰："观音化身也。《普门品》云：'应以比丘身得度者，即皆现之，而为说法，斯之谓也。'"【23】

蒋文与前述僧伽文本根本区别在于叙述角度和立场。除了"欲入涅槃说六度经"，其余文献均以僧伽事迹为对象。蒋文实则将历代文本叙述的几个要点，自拟标准加以择取（感通与神异显然不是士大夫阶层感兴趣的），杂糅以叙述者搜罗访求的口传材料。换言之，蒋文的生成，本身即为"从文本到文本"，这样一类层累式演进的结果。

通过梳理上述六篇代表性的僧伽历代流传文本可将其演变特点归纳如下：

其一，年代越晚，生平的细节反而增加；

其二，救济众生的事迹数量以及护佑功能的种类也随年代而增加；

其三，与皇家来往的生平情节增加，并渗透到僧伽亡故之后的灵验事迹；

其四，图像制作与灵验叙事传播模式逐步确立；

其五，叙述对象与角度的多样性，如生平事迹、神格化自述、灵验事迹、

【23】蒋之奇《泗州大圣明觉普照国师传》，明万历十九年（1591）李元嗣刻本，全国公共图书馆古籍文献编委会编《天津图书馆孤本秘籍丛书》第九卷，中华全国图书馆文献缩微复制中心，1999年，页823—853。

文本的层累等；

由此不难看出，历代流传文本在表述僧伽行状、灵验等等对象的同时，自身在传抄衍异过程中参与到泗州僧伽形象的塑造中，从而反过来影响泗州僧伽图像的制作。这种历时性的演化与共时性的生成，在文本中体现为相继出现的三类泗州僧伽形象：

首先，是以李邕的《泗州临淮县普光王寺碑》为代表的，作为来自西域何国高僧的泗州和尚僧伽；

其二，是以敦煌藏经洞《僧伽和尚欲入涅槃说六度经》为代表的，号释迦牟尼，与弥勒同时下生，以度化、往生为功能的泗州大圣僧伽；

其三，是以藏经洞出土的《泗州僧伽大师实录》、李昉《太平广记》"僧伽大师"、赞宁《宋高僧传·感通篇·唐泗州普光王寺僧伽传（木叉、慧俨、慧岸）》、蒋之奇《泗州大圣明觉普照国师传》为代表的，以观音化现等灵验异相为标志，以救济众生为定位的泗州神僧僧伽。

四、美术史中泗州僧伽图像

本身像、三圣像、变相类的三分法，实则向后来的研究者提出了一个问题：这种分类方法能否勾勒出美术史中僧伽图像的面貌？简言之，从像设组合出发的归类，是否始终是一种有效的方法？

在前节梳理中可见，历代文本间除了叙述对象的事实差异之外，其根本性的区别还是在于叙事立场与角度，由此造成不同尊格的泗州僧伽形象。造像的尊格与阶序问题之所以值得讨论，首先需要回到宗教图像制作、流传中的外部规定性问题。宗教美术的产生必然处于世俗化传播的需要。因而就图像制作过程本身的性质而论，礼仪性与明确的功能定位是首要的。因此，在进入这样一类图像情境时，势必要先考虑造像的尊格，才有可能将其恰如其分地定位。

敦煌莫高窟第 72 号窟西壁龛外南侧上端泗州僧伽和尚单身坐像是晚唐作品，在目前可见有明确榜题的僧伽和尚画像中，属年代较早。这铺小像置于山峦背景中，人物结跏趺坐于草庐中，披帽，榜题为"圣者泗州和尚"。[24]相对于作为石窟正壁的西龛，这铺体量极小的画像出现在其右上方，与之对

【24】更多细节可参阅注释【5】。另可参见霍熙亮《莫高窟第 72 窟及南壁刘萨诃与凉州圣容瑞像史迹变》，《文物》1993 年第 2 期。

左：图 7　敦煌莫高窟第 72 窟西壁龛外北侧上方圣者刘萨诃和尚　采自孙修身《莫高窟的佛教史迹故事画》，图 7

右：图 8　瑞安仙岩寺塔（元延祐间改称为慧光塔）地宫舍利函内出土木雕涂金僧伽像（含座）不晚于北宋庆历三年（1043），高 15 厘米　采自浙江省博物馆《浙江瑞安北宋慧光塔出土文物》，图 3

应的龛外北侧上端，是榜题为"圣者刘萨诃和尚"的刘萨诃瑞像（图 7）。刘萨诃瑞像在河西地区的流行广为人知，造像图式也相对固定。泗州和尚与刘萨诃瑞像的并置，说明如下两点：其一，早期石窟中泗州和尚是以高僧瑞像定位进入石窟空间；其二，泗州和尚图像在晚唐石窟中并未形成自我特有图式，也不居于主要地位。

　　塔中出土的泗州僧伽造像数量之繁，占据现存僧伽像泰半之数。瑞安仙岩寺塔（元延祐间改名慧光塔）地宫舍利函内出土木雕涂金僧伽像（含座，不晚于北宋庆历三年［1043］），是其中年代较早且样式也较特殊的一例（图8）[25]。同样是跏趺坐比丘样，该像缺少后期僧伽像标志性的披肩风帽，座下也没有须弥座或莲座，只在木制方形底座包镶的银片上有铭文"泗州大圣普照明觉大师"说明其身份。显然，祥符至庆历年间的泗州和尚与晚唐类似，其固有图式尚未确定。该像木雕涂金，很可能是依照僧伽流传文本中普遍记载的普照王佛出土时为金像所定制的。临淮普照王寺为僧伽神异初现之地，也是其根本道场所在。考虑到之后塔中出土僧伽像多涂金——如温州白象寺塔砖雕涂金僧伽像、宁波天封寺塔石雕涂金僧伽像、苏州瑞光寺塔木雕涂金僧伽像——或可说明早期僧伽造像对文本的依赖性。另外，该像瘗埋于塔内

【25】浙江省博物馆《浙江瑞安北宋慧光塔出土文物》，《文物》1973 年第 1 期。

左：图 9　上海松江兴圣教寺塔地宫石函盖上僧伽铜铸造像　北宋熙宁、元祐（1068-1093 或 94）或南宋初（1127）置入，高 19.5 厘米　采自上海博物馆《上海市松江县兴圣教寺塔地宫发掘简报》，图 5

右：图 10　石雕僧伽和尚像　北宋元祐七年（1092），高 77 厘米，洛阳关林石刻艺术博物馆藏　采自陈长安《洛阳出土泗州大圣雕像》

地宫舍利函中，也是需要留意的。

　　李静杰[26]与马世长先后刊布了故宫博物院藏两躯僧伽和尚像，一身为元符三年（1100）张姓信众家族发愿造像，一身为山岳背屏像，后者"像后雕有山岳形背屏，山形近于太湖石，顶部浮雕一身胡人坐像，深目高鼻，头戴尖帽。单腿盘坐，右臂置于右膝上，左臂下垂。衣衫单薄，袒露胸腹"。[27]马世长认为这可能暗指圣僧来自西域胡人。考虑到该像不仅背屏为山岳，坐下底座也为叠石，这不免让人联想到莫高窟第 72 窟与刘萨诃瑞像并置的泗州和尚像。由此推断，该像有可能衍生自早期高僧样的僧伽瑞像。[28]尽管样式细节、所处情境甚至功能定位有异，但莫高窟第 72 窟泗州和尚瑞像与仙岩寺塔僧伽像在尊格上是一致的，均为高僧样或瑞像。这代表了早期（约 9 世纪晚期至 11 世纪后半叶）的泗州僧伽图像典型面貌。

　　在高僧像式的泗州僧伽之后，出现了佛装的泗州僧伽。它与之前造型的区别，是其披风帽的特征，这也成为最为人所熟知的泗州僧伽形象特点。同时，像下多了基座，样式或类似松江兴圣教寺塔基地宫石函盖上的僧伽铜铸造像（北宋熙宁、元祐［1068—1093 或 1094］或 1127 年置入，图 9）[29]底下是方形束腰须弥座；或类似温州白象塔 1 层塔身第 5 面砖雕僧伽像仰莲座（184

【26】李静杰、田军《故宫收藏·你应该知道的 200 件佛像》，紫禁城出版社，2007 年，图 190。

【27】李静杰等《石佛荟萃》，中国世界语出版社，1995 年；参见马世长《泗州和尚、三圣像与僧伽三十二变相图》，页 299—300。

【28】肥田路美认为有可能该半跏趺坐像可能为如意轮观音，且山岳背屏样式与夹江千佛岩 091 号龛类似。参见注释【17】肥田路美文。

【29】上海博物馆《上海市松江县兴圣教寺塔地宫发掘简报》，《考古》1983 年第 12 期。

图 11 宁波天封塔地宫内银制宫殿建筑模型西次间五尊绘金石造像中 III 式僧伽像 南宋绍兴十四年（1144），高 4.3 厘米 采自林士民《浙江宁波天封塔地宫发掘报告》，图三八

号，不晚于北宋政和五年，1115）[30]上；或洛阳关林石刻艺术博物馆藏石雕僧伽和尚像（图 10，北宋元祐七年［1092］）[31]束腰仰莲、覆莲座。此外，丽水县碧湖镇塔（南宋绍熙四年［1193］）泗州大圣僧伽像为宋塔中年代最晚者[32]。泗州僧伽图像中披风帽的出现，或许与化现为比丘形的地藏有关。须弥座与莲座对此前高僧样 / 瑞像型僧伽像座下叠石的替代，同样昭示了泗州僧伽尊格的抬升。11 世纪中晚期至 12 世纪的泗州僧伽图像或可概括为佛装型泗州僧伽。

没有底座的僧伽像也并不意味着可以被划出佛装类僧伽像，宁波天封塔地宫内银制宫殿建筑模型西次间五尊绘金石造像中 III 式石雕僧伽像（南宋绍兴十四年［1144］）即是如此（图 11）[33]。宫殿模型西次间一铺五身像的主尊，表明这身佛装僧伽像在某种意义上已经主导了一个相对独立仪式空间内的图像叙事。与此类似，苏州瑞光寺塔第三层塔心内真珠舍利宝幢顶金银雕缠枝纹佛龛内木雕描金僧伽坐像（北宋大中祥符六年［1013］）同样将僧伽像置于佛龛内（图 11）[34]。与天封塔不同的是，舍利宝幢取代了宫殿建筑。这很可能指涉了两类性质相近、功能有异的空间，即：影堂与塔中之塔。

如果说佛装意味着泗州僧伽开始摆脱人间高僧面目，逐渐与其他神祇并列，那么以大足北山第 177 窟（北宋靖康元年［1126］）、大足北山多宝塔

【30】同注释【12】。
【31】陈长安《洛阳出土泗州大圣雕像》，《中原文物》1997 年第 2 期。
【32】金志超《浙江碧湖宋塔出土文物》，《文物》1963 年第 3 期。
【33】林士民《浙江宁波天封塔地宫发掘报告》，《文物》1991 年第 6 期。
【34】苏州市文管会、苏州市博物馆《苏州市瑞光寺发现一批五代北宋文物》，《文物》1979 年第 11 期。

图 12　苏州瑞光寺塔第三层塔心内真珠舍利宝幢顶金银雕缠枝纹佛龛内木雕描金僧伽坐像　北宋大中祥符六年（1013）　采自苏州市文管会、苏州市博物馆《苏州市瑞光寺发现一批五代北宋文物》

第 125 号龛（南宋绍兴十七年丁卯［1147］）、夹江千佛岩 D 区第 091 号龛（图 13）、绵阳北山院第 11 号龛（图 14）、四川宜宾旧州坝大佛陀石窟为代表的三圣像／僧伽并二弟子三身像出现后，身为"三圣像"主尊的泗州僧伽实则已经佛化，或称圣化[35]。正如《僧伽和尚欲入涅槃说六度经》中所称，成为与弥勒同时下生的西方释迦牟尼佛[36]。

多宝塔第 125 龛僧伽并二弟子三身像可以近似视为北山第 177 窟僧伽、万回、宝志三圣五身像（包括窟门边两侧比丘像则是七身）的缩略版。它保留了主尊僧伽像及分别持禅杖与捧净瓶的慧俨与木叉，同样也雕刻出了龙头高背方座，以及僧伽身前倚靠的弧形三足凭几。与 11 世纪早期延续至 12 世纪上半叶的佛装泗州僧伽像相比，三足凭几可能是 12 世纪之后佛化泗州僧伽像的年代特征之一。据此，纽约大都会博物馆（The Metropolitan Museum of Art）藏的一躯泗州僧伽石像尽管为单身像，考虑到其与故宫藏元符三年造像手法的类似，三足夹轼的做法也可为其年代提供参照[37]。

此外，潼南县千佛崖僧伽十化变相、四川安岳县西禅寺第 1 号僧伽三十二化变相龛、大足七拱桥石刻第 6 号僧伽三十六化变相窟、内江圣水寺僧伽三十六化变相龛四例变相龛则体现了僧伽佛化的另一个方向，即观音化现。

综上所列，泗州僧伽图像的演变，由早期高僧样的瑞像／影像，逐步升格为佛装圣僧，进而佛化为主尊。三者的区别固然包括样式因素，比如是否披风帽、是否具有莲座或须弥座、弟子及三圣组合。但区分三类图像的出发

【35】"佛化"不单指字面的佛陀化，文中泛指僧伽脱离神僧范畴后其神格的多种演化。因"神化"容易导致歧义与混淆（神僧亦神化），而僧伽演变出的多种尊格多可与佛陀类神祇等量而观，故用"佛化"。

【36】参见【17】肥田路美前引文，页 73—82；陈明光《大足多宝塔外部造像勘查简报》，《2005 年重庆大足石刻国际学术研讨会论文集》，页 88—113。

【37】参见【11】黄启江前引文。

点仍在于其尊格。高僧样的泗州僧伽，依旧是人间高僧。它可以被作为瑞像或真身影像单独供养，然而更多的情况下依旧附属于其他尊像；其阶序也依然低于其他佛国神祇。佛装样的泗州僧伽，它开始相对独立地占据一个空间，比如塔中地宫的舍利函。作为灵验异相的神僧，此时的泗州僧伽已能护佑一方，这是其独立的前提。佛化类的泗州大圣可以在石窟寺这样一个相对于开放的公共宗教空间中主导叙事，无论是僧伽 / 万回 / 宝志的三圣像组合，还是由观音普门品衍变的三十二化相与三十六化相，僧伽均可作为主尊与弥勒等尊像等量齐观。这种尊格的递进演变，始自于晚唐，经五代、北宋，大约在北宋晚期，即 12 世纪初完成。在宋元之后泛滥的民间信仰中，泗州僧伽和尚的面

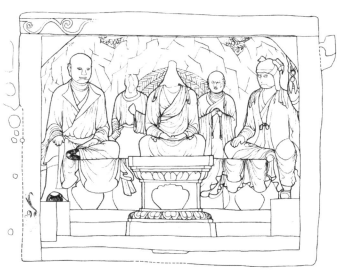

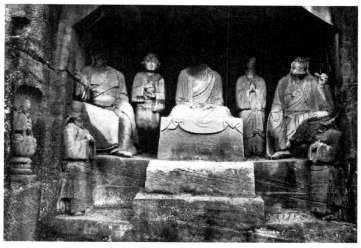

上：图 13　夹江千佛岩 D 区第 091 号龛
采自肥田路美《夹江千佛岩 091 号三圣僧龛研究》，图 1
下：图 14　四川绵阳北山院第 11 号龛
采自肥田路美，《夹江千佛岩 091 号三圣僧龛研究》，图 6

目逐渐褪去，而以泗州佛出现。这不再是本题讨论范围【38】。

五、对位与溯源

如果将文本中演化生成 3 类泗州僧伽形象与美术史中出现的 3 类泗州僧伽图像对接起来，可见表 1。

【38】马世长、李淞等另外报告了 10 余例以往未引起注意的泗州僧伽像例子。这些僧伽像的样式、年代有可能对上述基于习见僧伽像材料所归纳的阶段性结论有所补充或是挑战，以下逐一试述。

陕西合阳县王家河摩崖造像第 3 龛主尊泗州僧伽像的争议集中于榜题中"佑/祐"所引发的年代问题。李淞认为唐天佑三年（906）；《中国文物地图集·陕西分册下》"王家河摩崖造像"认为元延祐三年（1316）。见李淞《陕西古代佛教美术》，陕西人民教育出版社，2001 年；国家文物局主编《中国文物地图集·陕西分册下》，西安地图出版社，1998 年，页 565。这躯单身像结跏趺坐于龛内佛床上。尽管独占一龛的僧伽像不见于其他早期石窟，但其缺少弟子眷属配置，仍应归属于晚唐时佛装类僧伽像。目前已发现泗州僧伽石窟造像所集中的年代，也很难支持元末十四世纪初的推定。

陕西富县阁子头石窟开工于元符三年（1110），完工于政和二年（1112）。其题铭称，"造圣佛殿，内有释迦九囗、十方佛、十地菩萨、泗州并及四面彩画已毕。又打造石窟一所，亦有释迦九士，五百罗汉。"（题记录文见马世长《泗州和尚、三圣像与僧伽三十二变相图》，页 302。）尽管殿已不存，但从配置看，泗州僧伽像很可能是作为高僧样瑞像描绘的。

陕西子长县钟山石窟第 3 窟补刻小龛僧伽像（始于宋治平四年 [1067]；另有熙宁、元丰、和政、靖康等纪年）头披风帽、跏趺坐、前倚三足夹轼、下仰莲座与方形束腰须弥座，显然属于佛化类僧伽像。

陕西富县石泓寺第 2 窟（有金皇统元年、四年、八年、贞元二年等题记；补刻龛年代不详）后壁右侧披风帽高僧像右手上举、左手抚膝，左侧还有一僧人，右侧卧狮。马世长认为是一类特殊的僧伽像，但未立论。李静杰据松本荣一援引藏经洞出土 S.3092 卷所述《还魂记》，襄州开元寺比丘道明看见披帽执锡杖地藏形象，狮子作为文殊菩萨化身辅祐地藏审判亡者，由此认为该龛主尊为地藏，与比丘、狮子共同构成一个组合。参见松本荣一《敦煌画研究》第五章第七节"披帽菩萨像"，东方文化学院东京研究所，1937 年，页 368—401。黄永武主编《敦煌宝藏》第 25 册，1985 年，页 667。李静杰《乐至与富县石窟浮雕唐宋时期观音救难图像分析》，《故宫博物院院刊》2012 年第 4 期，页 31—32。

罗汉群像中出现僧伽像的例子值得注意。比如大足北山第 155 窟孔雀明王洞，其左右两壁分为三铺，影塑山岩相隔。其中左壁左起第二铺下方有三足夹轼坐像。该窟左右两壁群像有千佛与罗汉两说。如果该窟按唐不空译《佛母大金曜孔雀明王经》所附《佛说大孔雀明王像坛场仪轨》布置，似仍应为庄严劫与贤劫千佛。罗汉像中有僧伽像的例子还包括：陕西黄陵县双龙镇石空寺石窟（宋绍圣三年，1096；元符三年，1100；政和三年，1113）侧壁顶部僧伽像、延安清凉山石窟罗汉群像中僧伽像、杭州飞来峰摩崖石刻玉乳洞第 25 号龛罗汉群像中僧伽像、陕西博物馆收藏披风帽着交领袈裟结跏趺坐僧伽像、四川大足大钟寺出土多身僧像、合川徕滩摩崖石刻泗州僧伽像、义县奉国寺僧伽像均属于佛装类僧伽像。

天水市仙人崖石窟西崖 3 洞僧伽并二弟子像属于佛化类。

徐州云龙山三例摩崖僧伽龛像形制、样式、配置类似，均为浅浮雕，分内外龛。外龛浮雕山岳，龛下两侧左雕童子，右雕小僧，均微微侧身向龛内。内龛盝顶，僧像头部皆残，交领袈裟，禅定印，跏趺坐，方形佛床。床前均有三足香炉。3 例中有 2 例造像铭文纪年为元和十三年（818）。这三例虽然单独成组出现，但其样式显然与莫高窟第 72 窟高僧样的泗州僧伽瑞像相仿。

表 1　泗州僧伽形象演进表

	泗州和尚僧伽 （西域何国高僧）	泗州大圣僧伽 （号释迦牟尼）	泗州神僧僧伽 （观音化现）
高僧样：瑞像型泗州僧伽	敦煌莫高窟第 72 号窟西壁龛外南侧上端泗州僧伽和尚像、瑞安仙岩寺塔地宫舍利函内出土木雕涂金僧伽像、故宫博物院藏元符三年张姓信众家族发愿造僧伽像、故宫博物院藏山岳背屏泗州僧伽像、陕西富县阁子头石窟附属佛殿泗州画像、徐州云龙山元和十三年摩崖僧伽龛像和无纪年款摩崖僧伽龛像		
佛装：风帽型泗州僧伽	陕西合阳县王家河摩崖造像第 3 龛主尊泗州僧伽像、陕西黄陵县双龙镇石空寺石窟侧壁顶部僧伽像、延安清凉山石窟罗汉群像中僧伽像、杭州飞来峰摩崖石刻玉乳洞第 25 龛罗汉群像中僧伽像、陕西博物馆收藏披风帽着交领袈裟结跏趺坐僧伽像、四川大足大钟寺出土多身僧伽像、合川徕滩摩崖石刻泗州僧伽像、义县奉国寺僧伽像		松江兴圣教寺塔基地宫石函盖上僧伽铜像、温州白象塔一层塔身第五面砖雕僧伽像、洛阳关林石刻艺术博物馆藏石雕僧伽和尚像、宁波天封塔地宫内银制宫殿建筑模型西次间五尊绘金石造像中 III 式石雕僧伽像、苏州瑞光寺塔第三层塔心内真珠舍利宝幢顶金银雕缠枝纹佛龛内木雕描金僧伽坐像
佛化：圣化型泗州僧伽	陕西子长县钟山石窟第 3 窟补刻小龛僧伽像	大足北山第 177 窟、大足北山多宝塔第 125 号龛、夹江千佛岩 D 区第 91 号龛、绵阳北山院第 11 号龛、四川宜宾旧州坝大佛陀石窟	潼南县千佛崖僧伽十化变相、四川安岳县西禅寺第 1 号僧伽三十二化变相龛、大足七拱桥石刻第 6 号僧伽三十六化变相窟、内江圣水寺僧伽三十六化变相龛、天水市仙人崖石窟西崖 3 洞僧伽并二弟子像

　　无论基于何种标准，分型与分类总不免要冒着将对象过分切割的风险。列表固然能够条分缕析地将同一对象在不同层面的性质剥离开来，却难以将不同层面之间的关系显现出来。换言之，表格更多体现的是推论的结果，而非推论的逻辑过程。比如以三圣像和三十二／三十六化相分属于号释迦牟尼佛的泗州大圣僧伽和观音化现为表征的泗州神僧僧伽，但均可归入佛化类图像。

189

各有所本的两类图像，在尊格与空间意味上如何殊途同归，并不能直观显现于表格上。

这种状况的出现，一方面因为泗州僧伽像的图像制作最初来源于文本，但之后历经多种叙述角度文本的生成，以及官方与民间对文本的改造，使得其与造像活动中的僧伽图像不同步；另一方面，过于依靠分型分类的方法，是不是在某种程度上模糊了对象的本来面貌？这就需要从个案中重新追溯其源头。图像制作有大小传统之分。僧伽图像作为一类图像传统的个案，是否依存于某个更大范畴的传统？

法国国家图书馆藏 P.4070 北宋彩绘的纸本僧伽坐像涵括了几点比较关键的图像元素（图 15）：画中所绘外框是一个盝顶型龛，上有垂幔与帷帐；头戴披肩风帽着交领袈裟的僧伽结禅定印，跏趺坐于带有三个壶门榻上；榻上铺方毯；僧伽身后的背景是娑罗双树，树下两侧各有一身童子或侍者；榻前右侧有一身世俗装男性供养人胡跪于方毯上，面向僧伽礼敬；其身后有一身侍女；榻前左侧有双鹿；榻下正中壶门内有双履指向左侧。

双履是一个很有意思的图像元素。《高僧传》卷十"杯度传"载：（元嘉三年［426］）"合境闻有异香……邑人共殡葬之。后数日，有人从北来云：'见度负芦行向彭城。'乃共开棺，唯见鞾履。"《太平广记》卷九十一引《广古今五行记》载："有人从北州来云：'秃师四月八日于雁门都市舍命郭下，大家以香花送之，埋于城外。'并州人怪笑此语，谓之曰：'秃师四月八日从汾桥过，东出，一脚有鞋、一脚徒跣，但不知入何苍坊，人皆见之，何云雁门死也？'此人复往北州，报语乡邑，众共开塚看之，唯有一只鞋耳。"《景德传灯录》卷三载：（达摩）"端居而逝，即后魏孝明帝太和十九年丙辰岁十月五日也，其年十二月二十八日葬熊耳山，起塔于定林寺。后三岁，魏宋云奉使西域回，遇师于葱岭，见手携只履，翩翩独逝。云问：'师何往？'师曰：'西天去。'……云具奏其事，帝令启圹，唯空棺、一只革履存焉。"藏经洞出土 P.2691《沙洲城土镜》："（金光明寺王和尚身故）全身不见，往寻到寿昌，得一双履。和尚变化，不知去处，城人惊经矣"[39]。

说到双履，很自然会想到另一个广为人知的例子，即敦煌莫高窟第 17 窟吴洪辩影堂（图 16）。17 窟在很大程度上代表了河西地区晚唐五代归义军时期禅宗高僧的影堂图式与格局。[40] 梅林提出"17 窟双履图与上述双履的传

【39】王惠民《敦煌"双履传说"与"双履图"本源考》，《敦煌研究》1995 年第 4 期，页 42。

【40】梅林《吐蕃和归义军时期敦煌禅僧寺籍考辨》，《敦煌研究》1992 年第 3 期。

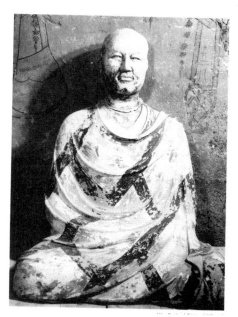

左：图 15　北宋彩绘纸本僧伽坐像　纵 50 厘米，横 33.8 厘米，法国国家图书馆藏　采自黄启江《泗州大圣僧伽传奇新论——宋代佛教居士与僧伽崇拜》，《泗州大圣与松雪道人》，页 78
右：图 16　洪辩影像　莫高窟 17 窟北壁坛上　采自敦煌文物研究所《中国石窟·敦煌莫高窟（四）》，图 126。

说有很直接的关联。洪辩座下画双履图，实际上反映了供养人的一种观念，即将影堂高僧视作圣僧"[41]。王惠民认为，只履跣登的传说，并不见于《洛阳伽蓝记》、《续高僧传》等早期达摩生平文本中，应是唐代禅宗兴起后，强调往生西方净土，从道教中套用了唯履遗棺的神异故事模型。[42]《列仙传》卷下载：（钩翼夫人）"后武帝害之，殡尸不冷，而香一月间。后昭帝即位，更葬之，棺内但有丝履。"《寺塔记》"光宅寺"：（柯古颂惠中师影）"尔如毗沙门，外形如脱履。"

　　双树与双鹿的出现，则既源于释迦牟尼于双林间寂灭的佛传事迹，同时与双履一起共同构拟了一个礼敬高僧亡灵的情境。在这一空间中，以影像形式出现的高僧亡魂得以永享门人信众的祀奉。皎然《唐湖州佛川寺故大师塔铭》载："青山我庐，白云我曹，我师处焉……忽示双桐，官棺只履。"敦煌藏经洞 P.4660《都僧统唐悟真邈真赞并序》载："倒树媚觉花之色，禅庭无乏训之悲。凑飞禽而恋就，萃走兽而群随。"

　　回顾泗州僧伽像的制作不难发现，在之前整理美术史的材料中，实则遗

【41】梅林《469 窟与莫高石室经藏的方位特征》，《敦煌研究》1994 年第 4 期。
【42】同注释【39】，页 43。

漏了作为邈真——或者说影像——的僧伽像【43】。僧伽图像作为一类独立宗教图像母题的流行，来源于祖师、高僧崇拜的传统。无论是绘制在纸本中，还是作为雕像放置在一个单独的建筑空间当中，僧伽像都是处于名为"影堂"的空间中。所谓影堂，"（堂塔）奉祀先人遗像之所。《古今注》曰：'邈者，貌也。所以仿佛先人之容貌，庶人则立影堂。释氏借此二字谓安置佛祖真影之堂舍。'……开山堂，（堂塔）安置本寺开山像之堂也。又云祖堂或影堂"【44】。影堂制度的兴起与禅宗推崇祖师崇拜有关。神会为慧能绘邈真，另作禅宗如来以下法系诸祖及达摩六祖影。高僧像主的身份、身姿、背景，还有眷属人物的配置、持物、双履、仪式化的空间意味，都是一致的。泗州僧伽信仰，正是从作为高僧影堂中的影像出发，逐步生成自身特有的图像体系。

泗州僧伽从佛装到佛化的转化，与禅宗祖师崇拜在造像上的演变也是同步的。这类图像在文献中相关记载很多，如李德裕及成都大圣慈寺，都有制作僧伽邈真的记录。其中，有不少厅堂即为僧伽影堂。

李邕《普光王寺碑》中提及："申弟子之礼……敬漆色身"，"植婆罗树，表莲花台"，"宛然坐而不言"。李昉等《太平广记》中记载于荐福寺塑身起塔。赞宁《宋高僧传》中载："令写貌入内供养"，"燕使赍所求物到，认塔中形信矣"，"遂图貌而归，自燕蓟展转传写，无不遍焉"。唐张彦远《历代名画记》卷三《记两京外州寺观壁画》（东都寺观附录）载，宰相李德裕镇浙西，创立甘露寺，唯甘露不曾在会昌五年灭法中为武宗所毁，取管内诸寺画壁置于寺内，吴道子鬼神在僧伽和尚南外壁，王陀子须弥山海水在僧伽和尚外壁。《旧唐书》载有唐德宗建中元年（780）成都大圣慈寺僧伽和尚堂。宋郭若虚《图画见闻志》卷二载，成都大慈寺（亦有作"大悲寺"）泗州堂有僧伽像，普贤阁下有五如来像【45】。宋黄休复《益州名画录》卷上载：（建中元年[780年]）"大圣慈寺南畔创立僧伽和尚堂，请澄画焉。……胡人言仆有泗州真本。一见甚奇，遂依样描写，及诸变相。未毕，蜀城士女瞻仰仪容者侧足；大圣慈寺兴善院泗州和尚真，华亭张居士真，宝历寺请塔天王，宁蜀寺都官土圣一堵，常粲笔……慧日院，门壁画奉圣国师真、齐天大王、

【43】郑弌《从祭祀到纪功：唐五代敦煌"邈真"图像的空间与礼仪》，《美术》2014 年 07 期，页 110—115。

【44】郑炳林《敦煌写本邈真赞所见真堂及其相关问题研究——关于莫高窟供养人画像研究之一》，《敦煌研究》2006 年第 6 期。

【45】《四部丛刊续编》影印本宋刻配元钞本。参见【8】。

泗州和尚，宗震笔……华严阁，'泗州和尚'小壁。"【46】宁波天封塔内"天封塔地宫殿"模型西次间也是种缩微的僧伽影堂。段成式《酉阳杂俎》卷六记录了睿宗圣容院西南角僧伽像。

作为邈真与影像的僧伽图像之所以被忽略，很可能是因为何国泗州僧伽和尚其人并不附属于某一派传法体系。高僧影堂固然接受外部信众的祀奉，其供养香火延续仍依赖于本派门人。泗州僧伽属于感通灵验类神僧，具有现世救济的功能。因而，在民间传播与接受僧伽的过程中，尽管采用了类似高僧影堂的形式修建了大量大圣堂、圣容院，但这些影堂原本作为传法体系视觉化表征的功能被削弱乃至放弃了，取而代之的是作为一方镇守与护佑的僧伽形象。因此，影堂的空间意味被消解了，完全以功能导向来制作的泗州僧伽造像很快就以更灵活、更贴合信众企盼护佑需要的形式出现。檀龛像即为一例。【47】

【46】除上述记载外，以下材料亦可参考段成式《酉阳杂俎》续集卷五卷六《寺塔记》（崇义坊招福寺、睿宗圣容院）载："寺西南隅僧伽像，从来有灵。至今百姓上幡缴不绝。先寺奴朝来者，常续明涂地，数十年不懈。李某为尹时，有贼引朝来，吏将收捕，奴不胜其冤，乃上钟楼，遥启僧伽而碎身焉，恍惚间见异僧以如意击曰：无苦自将治也。奴觉，奴跳下数尺地，一毛不损。囚闻之，悔懊自服。奴竟无事。"日僧成寻《参天台五台山记》载：宋熙宁五年（1072）四月二日"到著东茹山，参泗州大师堂。山顶有堂，以石为四面壁。僧伽和尚木像数体坐，往来船人常参拜处也……船头曾聚志与缝帛泗州大师影一铺，告云：有日本志者随喜千万。（九月二十一日）参普照王寺，先拜僧伽大师真身塔，西南额名'雍熙之塔'，礼拜烧香。八角十三重，高十五六丈许，每重葺黄色瓦……塔内庄严，中心造银宝殿，在黄金宝座向西大师座后。……佛前中门额'普照明觉大师'。"

《永乐大典·顺天府志》卷七庆寿寺条注引《元一统志》："圣容之殿在大庆寿寺内，佛殿之西北有殿曰圣容，专以奉泗州大士僧伽及宝公，真身在焉，（引《析津志》）在顺承门里近东，又云大殿之后有圣容之殿，专以奉泗州大士僧伽、宝公即集庆志公也、贺屠儿三真身。并系金四太子取置燕京……今圣容殿内，有泗州大圣、志公和尚、赵担水、贺屠、张化主，并系金四太子取到一处，名其堂曰圣容堂。"

【47】日僧圆仁《入唐新求圣教目录》：檀龛涅槃净土一合、檀龛西方净土一合、檀龛僧伽志公万回三圣像一合，及经论类、曼荼罗类、祖师真影画像类等若干。圆仁《入唐求法巡礼行记》：（开成三年，公元838年，八月，在扬州府求得"大圣僧伽和尚影一张"；（开成五年，840，三月六日）抵登州都督府城西南界开元寺，访僧伽和尚堂。（三月七日）此开元寺佛殿西廊外僧伽和尚堂北壁上画西方净土及补陀罗净土。是日本国使之愿。即于壁上书着缘起，皆悉没却。但见日本国三字。于佛像左右书着愿主名，尽是日本国人官位姓名。（会昌五年，845，五月十三日）长安资胜寺收到遣返外国僧人通牒，三纲三老等来，相忧云，远涉求法，遇此王难，应不免改服。自古今，求法之人，定有障碍。请安排也。不因此，则无因归国。且喜将圣教，得归本国。便合本愿，都维那僧法遇赠檀龛像一躯，以充归国供养。（五月十五日）并于春明门外拜别，云留斯分矣。杨卿使及李侍御不肯归去。相送到长乐坡头，去城五里一店里，一夜同宿话语。李侍御送路物：少吴绫十疋、檀香木一、檀龛像两种、和香一瓷瓶、银五股跋折罗一、毡帽两顶、银字金刚经一卷、软鞋一量、钱二贯文，数在别纸也。（六月二十二日）到泗州。州管在徐节度府。泗州普光王寺是天下著名之处，今者庄园、钱物、奴婢尽被官家收捡。寺里寂寥，无人来往。州司准敕欲拟毁拆。《前唐院资财实录》：栴檀龛一合（表净土）/栴檀僧伽志/三圣像一合（莲华形）/镂拓印佛一面（百佛）/和香一瓷瓶/右五种物于李侍御所得。

193

六、塔与墓：度化与往生

以纾难救济为标志的"塔顶小僧"是泗州僧伽流传文本中一个典型形象。与之相应的，在唐宋时期的佛塔中，也出现了大批泗州僧伽图像。这些僧伽造像，或是如温州白象塔出现在塔身，或是如松江兴圣教寺塔出现于地宫石函盖上，或是如宁波天封塔出现在地宫内宫殿模型内，或是如苏州瑞光寺塔出现在塔心室的舍利宝幢佛龛内。这些泗州僧伽图像，与塔、舍利函及塔内其他瘗埋物存在怎样的关系？

塔的初始功能显然是瘗埋舍利，包括佛舍利（真身舍利、影身舍利、感应舍利等）与高僧舍利。《大般涅磐经》言："供养舍利即是佛宝，见佛即见法身，见法即见贤圣，见贤圣故即见四谛，见四谛故即见涅槃。"以金银棺椁盛舍利于地宫的早期实例是唐龙朔二年（662 年）扶风阿育王塔【48】。五代以后流行以塔幢盛放舍利，也可单独供奉塔幢。如苏州虎丘塔内吴越造金涂塔，定县静志寺塔地宫内金、木、铁塔，河南密县法海寺地宫石函内琉璃塔，苏州瑞光寺塔塔心室真珠舍利宝幢，瑞安仙岩寺塔舍利函中方形七层塔，金华万佛塔地宫石幢，宁波天封塔地宫六角七层银塔，温州白象塔印经塔【49】。

如果说棺椁式舍利函体现的是中国本土丧葬观念的移植，那么以塔幢盛舍利无疑多了一重供养含义，同时也为捐造的功德主消灾庇佑。据谷赟研究："宋代以前的塔基中很少供养佛像、菩萨像，唐法门寺塔地宫有捧真身的菩萨像，但菩萨像的功能是供奉舍利的，而非接受供奉的主体。宋初开始流行在塔内供养佛像【50】。"例如，天封塔内由明州鄞县赵家打造的银殿题名"天封塔地宫殿"，以阿弥陀佛、观世音菩萨、大势至菩萨、阿难、伽叶构成主殿弥陀三圣。铭记言："阖家等制造浑银地宫，三圣佛像、阿难迎叶共五尊，共成一殿，舍入天封宝塔基下，一切受苦众生，齐沾利乐。"【51】处于西次间的佛装类泗州僧伽，完美地展示了自身处于供奉与受供奉之间的微妙位置。

【48】参见徐苹芳《中国舍利塔基考述》，《传统文化与现代化》1994 年第 4 期。

【49】苏州市文物保管委员会《苏州虎丘塔出土文物》，文物出版社，1958 年；定县博物馆《河北定县发现两座宋塔基》，《文物》1972 年第 8 期；金戈《密县北宋塔基中的三彩琉璃塔和其他文物》，《文物》1972 年第 10 期；苏州市文管会、苏州博物馆《苏州瑞光塔发现一批五代、北宋文物》，《文物》1979 年第 11 期；陈玉寅《苏州瑞光塔再次发现北宋文物》，《文物》1986 年第 9 期；同注释【25】；浙江省文物管理委员会《金华万佛塔出土文物》，文物出版社，1958 年；同注释【33】；同注释【12】。

【50】谷赟《辽塔研究》，中央美术学院博士学位论文，2013 年，页 91。

【51】同注释【33】。

泗州僧伽像进入塔内空间的另一前提是其护佑功能。《宋高僧传》言，泗州大圣"由此多于塔顶现小僧状，倾州瞻望，然有吉凶表兆于时，乞风者分风，求子者得子"。除了泗州僧伽自身的灵验功能外，僧伽像与舍利函的关系还指涉到另一个概念，即"影"。《佛顶尊胜陀罗尼》言，"佛告天帝，若人能书写此陀罗尼，安高幢上，或安高山或安楼上，乃至安置窣堵波中。天帝若有苾刍苾刍尼优婆塞优婆夷族姓男族姓女，于幢等上或见或与相近，其影映身。或风吹陀罗尼，上幢等上尘落在身上，天帝彼诸众生所有罪业。"《无垢净光陀罗尼》言，"若有飞鸟蚊虻蝇等至塔影中，当得授记，于阿耨多罗三藐三菩提而不退转。若遥见此塔或闻铃声或闻其名，彼人所有五无间业，一切罪障皆得消灭，常为一切诸佛护念。得于如来清净之道，是名相轮陀罗尼法。"此处的"影"固然指的是塔本身护佑地方众生的功能，但作为塔中之塔的舍利宝幢，自身既守护舍利，同样也需要被庇佑。比如瑞安仙岩寺塔舍利函内木雕僧伽像与兴圣教寺塔石函盖上僧伽铜像。正是基于供奉与护佑的共生关系，舍利函/宝幢得以在塔内与泗州僧伽像自洽地共处一室。

在讨论了石窟、影窟、寺观、影堂、塔等空间中的泗州僧伽造像之后，最后讨论两例墓葬中出现的泗州僧伽图像，即河南新密市平陌北宋壁画墓与甘肃清水白沙箭峡墓。

新密平陌北宋壁画墓（北宋大观二年[1108]）墓室为平面八角形，穹窿顶，故壁画分为上下两层共十五铺，下层南壁设墓门，无壁画[52]。目前下层保存较完好者七铺，上层六铺（南壁、西南壁脱落）。（图17、18）下层壁画自西南壁起分别为：梳妆图（西南壁）、家居图（西壁）、书写图（西北壁）、垂幔假门（北壁）、梳妆图（东北壁）、备宴图（东壁）、书写图（东南壁）。上层壁画自东南壁起分别为：赵孝宗行孝图（东南壁）、行孝鲍山与王祥卧冰（东壁）、升仙图（东北壁，图19）、仙界楼宇（北壁，图20）、四洲大圣度翁婆（西北壁，图21）、闵子骞行孝（西壁）。其中，墓室上层西北壁、北壁、东北壁三铺壁画共同构成了泗州大圣度化墓主夫妇升仙这样一组完整的变相。这显然是泗州僧伽佛化后的结果。问题在于，泗州大圣进入墓葬需要相应的时机，使得僧伽图像有可能也有必要转入墓葬图像中。此外，它还需要信仰

【52】郑州市文物考古研究所、新密市博物馆《河南新密市平陌宋代壁画墓》，《文物》1998年第12期，页26—33。郑州市文物考古研究所《郑州宋金壁画墓》，科学出版社，2005年。

左：图 17　河南新密市平陌宋代壁画墓壁面展开示意图一（西南壁、西壁、西北壁、北壁）　采自郑州市文物考古研究所、新密市博物馆《河南新密市平陌宋代壁画墓》，《文物》1998 年第 12 期

右：图 18　河南新密市平陌宋代壁画墓壁面展开示意图二（东北壁、东壁、东南壁、南壁）　采自郑州市文物考古研究所、新密市博物馆：《河南新密市平陌宋代壁画墓》

上的前提，即泗州大圣具备相应的功能并且能与墓中其他图像相合。

这一时机出现在徽宗崇宁三年（1104），泗州大圣见于普慧塔，挖河道获感应，赐号"普照明觉国师菩萨"。崇宁八年（1109），诏令拆毁 1038 所神祠，神像迁入寺观。重和元年（1118），"是岁，江、淮、荆、浙、梓州水"。《僧伽和尚欲入涅磐说六度集经》，"第一度者，孝顺父母，敬重三宝"，即将"孝顺父母"与"敬重三宝"并列为六度之首，显然也与墓中孝子图像若合符节。

前节曾总结过文本中塑造的三类泗州僧伽形象，其中后两类尊格属于神格，即：号释迦牟尼，与弥勒同时下生，以度化往生为功能的泗州大圣僧伽；以观音化现等灵验异相为标志，以救济众生为定位的泗州神僧僧伽。观音是现世救济，并不符合墓葬中亡者的需要。与弥勒共同下生的泗州大圣僧伽才有可能引度亡者。清水箭峡墓的北壁正中人物定名为"风帽莲座人物"。相比平陌墓的八角形主室通过西北壁、正向的北壁和东北壁，表现了一铺完整的引导升仙变相。而在箭峡墓中，将泗州大圣像直接作为主尊加以供奉（图22）。

平陌墓与箭峡墓有两点区别：其一，平陌墓主室是平面八角形的，而甘肃清水箭峡墓是一个方形墓；其二，平陌墓中孝子图像并非中心，而箭峡墓中的孝子图像是整个墓的中心，泗州大圣及其侍女完全被包围在孝子图像当中（图23）。可以判断，《僧伽和尚欲入涅磐说六度集经》强调孝行无疑是泗州大圣进入墓葬图像的前提之一。更重要的是，平陌墓和箭峡墓或许分别

上：图 19　河南新密市平陌宋代壁画墓东北壁墓顶壁画　采自郑州市文物考古研究所、新密市博物馆《河南新密市平陌宋代壁画墓》，《文物》1998 年第 12 期

中：图 20　河南新密市平陌宋代壁画墓北壁墓顶壁画　采自郑州市文物考古研究所、新密市博物馆《河南新密市平陌宋代壁画墓》

下：图 21　河南新密市平陌宋代壁画墓西北壁墓顶四洲大圣　大观二年（1108）　采自郑州市文物考古研究所《郑州宋金壁画墓》

代表了泗州大圣在北宋徽宗年间两种不同的演化方向：平陌墓更接近于地藏化的泗州大圣；而箭峡墓更多的是奉孝的泗州大圣，它作为正壁主尊面对棺床上的亡者，显然依旧保留了地藏那种度化与往生的功能。所以，二者各有不同，但也有所类似。

倘若结合松本荣一曾援引的敦煌藏经洞 S.3092 卷《还魂记》（图 24）中披帽地藏执锡杖的形象，以及道明和尚所遇地藏在冥司对亡者行灭罪降福的事迹，不难令人联想，新密平陌北宋墓的披风帽泗州大圣与持杖比丘引度亡者夫妇的图式，是否受到披帽地藏的影响？在泗州僧伽的两种神格中，就目前所见遗存实例和文献记载来看，号释迦牟尼的大圣僧伽类型出现频度，远不如观音化现为标志的神僧泗州僧伽类型。在五代到宋时期，观音和地藏像合龛并置开始在民间流行，它将观音现世救济与地藏来世度化的功能合为一体（图 25）。如果考虑到地藏的位置居于现世释迦牟尼佛与来世弥勒之间。那么此时在民间信仰中，是否将地藏的职司也揉入泗州大圣的图像叙事中了？

2014 年，李静杰刊布了安塞石寺河第 3 窟后壁僧伽造像（图 26），提出"该像与右侧水月观自在并列表现，且大小相仿，示意二者尊格对等，同时内涵僧伽为观音化身的用意，可能被赋予相应的救世功能"【53】。2015 年，石建刚、高秀军、

..

【53】李静杰《陕北宋金石窟佛教图像的类型与组合分析》，《故宫学刊》2014 年第 1 期。

197

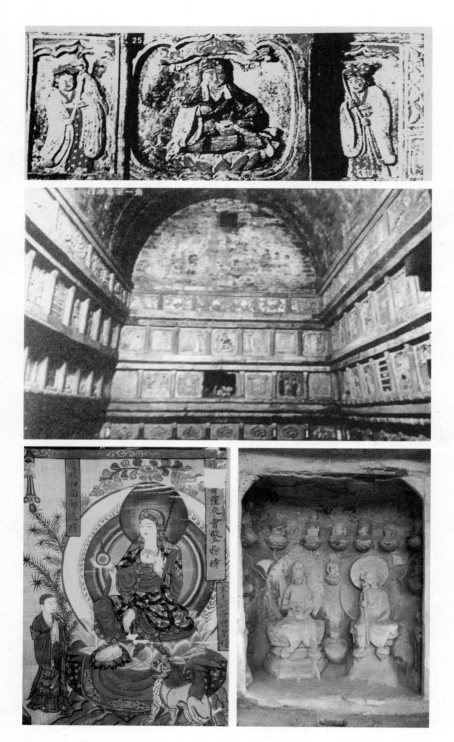

上：图 22　甘肃清水箭峡墓北壁中心风帽莲座人物　采自南宝生《绚丽的地下艺术宝库——清水宋金砖雕彩绘墓》，甘肃人民出版社，2005 年，页 48

中：图 23　甘肃清水箭峡墓北壁　采自南宝生《绚丽的地下艺术宝库》，页 37

下左：图 24　绢本着色千手千眼观音像下方左侧地藏菩萨像与道明和尚像　北宋太平兴国六年（981），敦煌藏经洞出土　采自《西域美术》卷一，讲谈社，1994 年，图版 98-12

下右：图 25　大足北山佛湾第 191 号龛地藏观音并坐像　郑式摄影，2014 年 4 月

左：图 26　安塞石寺河第 3 窟后壁僧伽造像　采自李静杰《陕北宋金石窟佛教图像的类型与组合分析》

右：图 27　黄陵双龙千佛洞石窟前壁门洞上方千手观音与僧伽　采自石建刚、高秀军、贾延财《延安地区宋金石窟僧伽造像考察》，图 3

　　贾延财刊布了延安地区宋金石窟新发现的三例观音为主尊的造像组合中加入僧伽像的例子[54]。上述文章根据传世文本中僧伽现十一面观音形的记述，判定披帽罗汉像为僧伽像，其神格为观音化身。然而，对比法国吉美博物馆（Musée Guimet）藏节度押衙马千进天福八年（943）为亡姚追福所作千手观音绢画，与黄陵双龙千佛洞石窟前壁门洞上方的千手观音，二者固然具有类似构图与像设组合（图 27），但更重要的是图式近似背后造像功能意图的类同，即为亡者追福，度化亡者。

　　双龙千佛洞亡者行列分立左右，立于祥云之上，与新密平陌宋墓礼拜僧伽的亡者行列相若。倘若双龙千佛洞中尚不明确担负度化功能的是僧伽还是下方的自在坐观音，那么在清凉山万佛洞石窟左壁千手观音与僧伽造像组合中，并没有出现自在坐观音像（图 28）。在壁面关系上，僧伽造像与其下方四身龛像、左侧多层楼阁式塔、左上方四身龛像，乃至塔左侧倚坐像应属同一时期开凿，而与其右侧十一面千手观音呈打破关系。若该壁面为同期开凿，主尊有可能是分立两侧的十一面观音与倚坐地藏像的组合。塔在其中或许具有双重意味：它既与僧伽信仰与传说中镇守一方、保境安民的功能相关，也为亡者提供了瘗埋之所。那么，既与观音化现有关，又可能具备引度亡者功能的僧伽，其与弟子像列朝向塔与倚坐像一侧，位居二者其间的位置颇显微妙。

【54】石建刚、高秀军、贾延财《延安地区宋金石窟僧伽造像考察》，《敦煌研究》2015 年第 6 期。

图28 清凉山万佛洞石窟左壁千手观音与僧伽造像组合，采自石建刚、高秀军、贾延财《延安地区宋金石窟僧伽造像考察》，图2

　　石寺河第3窟僧伽与观音并置的组合，显然与延安石窟观音为主尊组合中僧伽像神格有异，后者僧伽神格阶位更低。假若石寺河中僧伽像为观音化身，并不符合北宋后民间信仰中将两种不同功能的神祇组合同龛的流行做法。因此，即便不将石寺河中僧伽像视为"观音-地藏"流行组合中地藏的替代者，那么此时并置的僧伽像也至少具备了度化的功能。从黄陵双龙千佛洞、清凉山万佛洞到石寺河第3窟，尽管尚无法确证相对年代，但其中呈现的图式面貌与变体，或许正是僧伽度化功能逐渐强化这一信仰倾向的牵引所造成的。这几处石窟案例与新密平陌宋墓泗州大圣壁画、清水箭峡墓僧伽雕像，从地上、地下双重空间见证了泗州僧伽信仰与图像在北宋之后的进一步演化。

七、在地化的母题

　　本文用了一个主题词，"在地化"（localization）【55】。无论中国化，或者本土化，无法回避的问题就是文化主体的边界在哪里？文化主体的核心是否相对固定？对象信仰层面的生成和图像制作传统，基于的是哪一方的传统？面对漫长的佛教中国化过程中衍生的种种信仰与图像制作传统，中国化与本土化是否始终能够作为一种有效的解释？

　　回到个案或许提供了另一种解读的可能。众所周知的是，"泗州僧伽信仰是佛教中国化的阶段性标志"，但它是一个有效的命题吗？

【55】中国大陆学界多译作"本土化"或"本地化"，中国港台学界或取"在地化"。本文之所以用该译法，着眼于"谁是文化生成与塑造的主体"，并借此讨论"佛教中国化"这一传统阐释模型的有效性。僧伽这一个案，恰好体现了唐宋之际中国本土佛教在信仰与图像两重层面上发生的自为性与演变的自律性。为强调上述"在场感"与主体所在，故本文用"在地化"。

"泗州僧伽像"，与其说是一个定名，更像一个变动不居的历史范畴。僧伽信仰及其图像的流行，起初作为一例习见的神僧事件，附生于祖师影像制作的大传统下，以邈真的形式发端，但并不具备教派特性。此时僧伽图像仅仅是祖师信仰与影像系统下的个案，而非独立的图像传统。之后历代文本层累，由《泗州临淮县普光王寺碑》所塑造的来自西域何国高僧的泗州和尚僧伽，逐步演进为以《僧伽和尚欲入涅槃说六度经》为代表的，号释迦牟尼，与弥勒同时下生，以度化、往生为功能的泗州大圣僧伽，并最终成为《泗州僧伽大师实录》、李昉《太平广记·僧伽大师》、赞宁《宋高僧传·感通篇》中的《唐泗州普光王寺僧伽传（木叉、慧俨、慧岸）》、蒋之奇《泗州大圣明觉普照国师传》为代表的，以观音化现等灵验异相为标志，以救济众生为定位的泗州神僧僧伽。作为小传统，僧伽图像遗存所显示的由佛装到佛化的样式演变过程，指向了文本中所显示的"神僧–圣僧–大圣"的尊格升序。文本中护佑功能的增加，反过来成为僧伽图像进入超越其原初设定的各类礼仪空间情境的前提。

　　以往研究中以像设组合为基础对僧伽图像的分类标准，恰恰遮蔽并分解了文本中所体现的尊格阶序的递进与护佑功能种类的增加。信仰层面的尊格递进，主导了僧伽图像三类样式演变的逻辑。文本中僧伽相关的护佑事迹与功能种类的增加，构成了五代至宋以后僧伽图像被信众所改造的前提，使其在功能需求层面上能被各取所需地进入包括塔、墓、石窟等仪式空间内。不同仪式空间语境下的零散各例，虽不足以说明完整的演化序列或分布图景，但仍然可以再现同一类型的母题如何来往于相异的语境，进而被语境重新定义与定位的过程。就僧伽个案而言，"文本-图像"不对应的表象，无法遮盖其背后演进逻辑的统一，即佛装与佛化。

　　后期的僧伽信仰不断地被民间信仰塞入各种各样的功能，包括治水，包括度化。它更近于一个开放性的结构。僧伽信仰在中国的演化，更多地成为一个自设自叙的文化现象。在地化，体现的是当地的、区域性的文化特点和信仰需要。笼统的中国化或本土化，其演化的主体性边界无法确立。泗州僧伽的信仰与图像演化，本身就是中国本土的文化现象，也就不存在所谓中国化或者本土化。有关在地化的例子，可以参照出自《清凉山志》卷七"僧伽神异"条的李白《僧伽歌》：

　　　僧伽师，南天竺人。持文殊五字咒，多神异。唐天宝间，来游清凉。

图 29　梵僧化现
云南剑川石钟山沙登箐第 6 号龛
郑弌摄影　2014 年 10 月

不入人舍，夜坐林野。携舍利瓶，夜则放光。尝入定于天台之野，天花拥膝，七日乃起。经夏，还天竺，过长安，李太白作歌赠之，歌曰：

高僧法号号僧伽，有时与我论三车。
问云颂咒几千遍，口道恒河沙复沙。
吾师本住南天竺，为法头陀来此国。
戒若长天秋月明，身如世上青莲色。
心清净，貌棱棱，亦不减，亦不增。
瓶里千年舍利骨，手中万岁胡孙藤。
嗟余落魄天涯久，罕遇真僧说空有。
一言忏尽波罗夷，再礼浑除犯轻垢。

　　这首诗很多李白集都收了，但真伪争议不断。有学者指出李白诗中所谓僧伽是南天竺的另一名僧伽，跟泗州僧伽并非一人。也有学者持相反观点。从美术史的角度看，无论二者是否同一，诗中提到的跟图像有关的要点，可以引导到一个概念，即"梵僧"。剑川石窟的梵僧化现与南诏建国传说紧密相关（图 29），梵僧化现中诸多图像要素，如执瓶、执杨柳枝、头上斜尖角覆的方巾，均与僧伽流传文本中部分记述相若。从图像制作传统上，泗州和

尚像缘起于高僧邈真；从图式演变和流传上，泗州和尚信仰与图像跟广义的梵僧像制作产生联系。梵僧像以观音化现为神格依据，其面容、持物、身姿，都与同为梵僧信仰与传说的泗州和尚若合符节。"梵僧"这个概念，更近于一种信仰和图式的原型，演化出各类与本地传说相结合的梵僧信仰。这个问题无疑是"在地化"的又一旁据，也是值得重视的。

本文原载于《中国国家博物馆馆刊》2016 年第 12 期。

本文资料搜集获益于四川美术学院与大足石刻研究院联合举办的"2014 年度大足石刻艺术国际合作工作营"，前期部分成果报告于"2014 年大足学国际学术研讨会"。成文期间业师罗世平教授（中央美术学院）、张总研究员（中国社会科学院）等师长多予指点，谨表谢忱。

近世书画与物质文化研究

薄松年

　　河北保定人，1932 年生。1955 年毕业于中央美术学院绘画系。后留校任教，任王逊先生助教。现为中央美术学院教授、博士生导师，获国务院特殊津贴。曾任中央美术学院美术史系副主任，《中国大百科全书·中国绘画》分支主编。

　　代表性著作有《中国绘画史》《中国民间美术》《郭熙》等数十部，论文有《〈清明上河图〉的作者及其时代意义》《试论燕家景致》《关于清明上河图研究中的几个问题》等数十篇。主编《宋元绘画》等。

明代绘画市场的"清明上河图现象"

薄松年

　　明代嘉靖隆庆万历之际，江南经济有着飞跃的发展，特别是物华天宝人杰地灵的苏州，商品经济的更是涌现出空前繁荣的景象，文人士大夫聚集，收藏鉴赏，附庸风雅之风大盛。收藏圈里有著名的收藏家，也有众多达官贵人和商贾市民，他们纷纷进入收藏领域和绘画市场，刺激了书画买卖的活跃，其中有古代传世名画，也有摹古仿古之作，还有相当数量的"行货"充斥市场，书画商为了牟利，作伪之风大大超过往代，或借名家名义，或作名家仿本，或凭空捏造以营利而以假乱真。当时苏州的桃花坞、山塘街、专诸巷等处即有一大批专门伪造古书画的"专业户"，其中不乏技艺较高者，迎合市场情况，一时赝作鱼目混珠浮列于世，由此流行有大量的《清明上河图》卷，直到现今尚至少百十卷流传于国内外。国内博物馆中如故宫博物院、辽宁省博物馆（图1）、青州博物馆、深圳博物馆等均有收藏。台北故宫博物院也有六卷，国外如美国、韩国等博物馆和私人也收藏有明清时期所作的"清明上河图"。仅笔者目击即有十余卷之多。

　　《清明上河图》真迹自北宋末年靖康之变中流入金朝，元时曾入宫廷，后被以赝品易出，辗转为杨准所获，元代末年为静山周氏收藏，进入明代后数次易主，收藏者皆为显宦重臣，如朱文徽（大理卿）、徐溥（文渊阁大学士、礼部尚书、太子太傅）、李东阳（吏部尚书、华盖殿大学士）、陆完（吏部尚书）、顾鼎臣（礼部尚书、武英殿大学士）、严嵩（礼部尚书、武英殿大学士）、冯保（提督东厂、司礼秉笔太监）等，藏品皆秘不示人，很少经过画家及著名收藏家过目（现仅知吴宽及都穆见过此图），又未见诸著录，故张择端其名不显，很少有人知道《清明上河图》。但从明中期由于权势者对书画文物的觊觎掠夺，出现种种传说，使此图历四百年后而声名大振。名为《清明上河图》的画卷纷纷在书画市场和收藏圈中屡屡出现。

　　最流行的传说是权臣严嵩为谋取《清明上河图》置王忬于死的事，首见于沈德符《万历野获编》[1]，大略为权相严嵩搜罗珠宝及书画骨董，传闻有《清

【1】沈德符《万历野获编》补遗卷二，清道光七年姚氏刻同治八年补修本。

明上河图》在王鏊家，乃命吴人汤臣谋取，汤臣与王忬结识，促其完成此事，王忬购求不得，遂嘱苏州画工黄彪临摹应付。严氏得此卷后大喜过望，置酒高会以炫耀，时有王忬之仇家揭发此事，严世蕃大怒，王忬因此致祸。此传说流传甚广，沈德符著书于万历三十四年 1606），距王被害（嘉靖三十四年，1559）已有五十年之久。书中谓其中有些情节"不知然否"，又谓"今上河图临本最多，予所见亦有数卷，其真迹不知落谁氏"【2】。其实沈德符连《清明上河图》的作者和时代都没弄清楚，把北宋张择端所作说成"当高宗南渡，追忆汴京繁盛，命诸工各想像旧游为图，不止择端一人"【3】，因为《清明上河图》从未收藏于王鏊家，王忬亦未参与谋求上河图事，他当时镇守大同，实际是因同情忠臣杨继盛等事与严氏结怨，严氏籍俺答进犯事而冤杀王忬。流行的传说事实虽谬，却大大助长了《清明上河图》的知名度，从此《清明上河图》收藏著录开始多起来，有记流传经过、收藏轶事者，有的直接谈及伪造，直至清代顾公燮《消夏闲记摘抄》上载：

> 太仓王忬收藏有《清明上河图》，严世蕃知道后强行索要，王忬便将黄彪的摹本送给严嵩。装裱匠汤臣认出画是假货，指证说：只看屋角

【2】同上。
【3】同上。

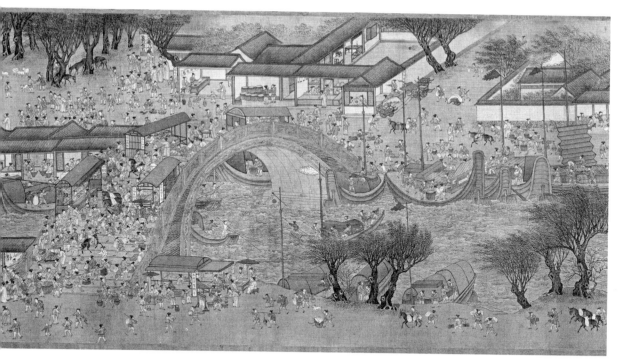

图1　仇英款《清明上河图》局部　辽宁省博物馆藏

崔是否一脚踏二瓦便可辨识真假，此处将收藏者替换成王忬[4]。

既是"摘抄"，应在此前有书记载，失考。但可知《清明上河图》的传说故事此时仍在发酵。

传说中皆谓《清明上河图》与王忬有关，但王抒之子王世贞、王世懋皆是社会名流和书画收藏家，在其著述中多处谈到严嵩父子籍权势侵夺书画文物，亦谈及《清明上河图》的流传，但却从未涉及《清明上河图》与王家有何关系。

《弇州山人四部稿》中有关于《清明上河图》的记载：

《清明上河图》别本

《清明上河图》有真赝本余皆寓目，真本人物舟车桥道宫室皆细于髪，而绝老劲有力，初落墨相家，寻籍入天府，为穆宗所爱，饰以丹青。

赝本为吴人黄彪造，或云得择端稿本加以删润，然与真本殊不相类，

【4】顾公燮《消夏闲记摘抄》卷三，涵芬楼秘笈本。

而亦自工致可念。所乏腕指间力耳。今在家弟所。此卷以为择端稿本者，其所云于禁烟之景亦不似，第笔势遒逸惊人，虽小麄率，要非近代人所能办。盖与择端同时画院祇侯写汴河之胜，而有甲乙者也。吾乡好事人遂定为真稿本"【5】。

此处谈及《清明上河图》之赝本作伪者为黄彪《无声诗史》有其小传：

> 号震泉，苏州人。……得择端稿本，稍加删润，布景着色，几欲乱真。子景星，号平泉，精于仿古，所拟仇十洲人物士女，姿态艳逸，骎骎度骅骝前矣。吴中鬻古，皆属以名人款求售，奕世而下，姓名不传"【6】。

可知黄氏父子皆为制造假画的高手。而特精于仇英一派。今传明本《清明上河图》皆为青绿工笔，当有其父子的"创造"。

关于黄彪临上河图又有种种传说《书画跋跋》谓"黄彪初作此赝本时迹甚奇，云但借一观，三日内遂图成者"【6】。又传此画藏于陆完处，陆完死后，夫人极珍秘，缝置枕中。"有甥王姓者，性巧善画，又善事夫人，从容借阅，夫人不得己，为之发藏，又不欲人有临本，每一出，必屏去笔砚，命王生坐小阁中，静默观之，如此往来两三月，凡十数番阅，而王生归辄写其腹记，即有成卷"【7】。南方人黄王不分，此王姓应即传说之黄姓，谓王生号振齐，应为震泉之讹传，此种传奇性故事又增添了人们的神奇成分。

但王世贞所见者是否为《清明上河图》真本颇为可疑，因为他谓"人物舟车桥道宫室皆细于髪"【8】，而现藏于北京故宫博物院中之真本中是没有宫室的。

王世贞也谈到严嵩千方百计搜求《清明上河图》：

> 择端在宣政间不甚著，陶九畴纂《图绘宝鉴》搜括殆尽，而亦不载其人。昔人谓逊功帝以丹青自负，诸祇侯有所画皆取上旨裁定，画成进御或少增损，上时时草创，下诸祇侯补景设色，皆称御笔，以故不得自

【5】王世贞《弇州山人四部稿》卷一百六十八文部，清文渊阁四库全书本。

【6】孙鑛《书画跋跋》，清乾隆五年刻本，续卷三摹古画。

【7】李日华《味水轩日记》卷一，二至五，《丛书集成续编》史部第39册，上海书店，1994年，页739、740。

【8】王世贞《弇州山人四部稿》，清文渊阁四库全书本，卷一百六十八文部。

显见。然是时马贲、周曾、郭思、郭信之流亦不至泯泯如择端也。而《清明上河》一图历四百年而大显，至劳权相出死搆再损千金之直而後得。嘻！亦已甚矣"。【9】

此文中透露了一个信息："至劳权相出死搆再损千金之直而後得"，"出死搆"之事实不太清晰，但"再损千金之值而后得"却非由严氏出资而是由人以一千二百金购得，真实的情况是当时《清明上河图》经顾鼎臣后人售出，买主（不详）为了结交权势逢迎和通关节而以一千二百金购得将此画献与严嵩的。严嵩势败，家产籍没，此画进入宫廷【10】。

王世贞晚年在"题李昭道《海天落照图》后"犹谈及严世蕃对名画的掠夺：

> 《海天落照图》，相传小李将军昭道作，宣和秘藏，不知何年为常熟刘以则所收，转落吴城汤氏。嘉靖中，有郡守，不欲言其名，以分宜子大符意迫得之。汤见消息非常。乃延仇英实父别室，摹一本，将欲为米颠狡狯，而为怨家所发。守怒甚，将致巨测。汤不获已，因割陈绪熙等三诗于仇本后，而出真迹，邀所善彭孔嘉 [辈，置酒泣别，摩挲三日后归守，守以归大符。大符家名画近千卷，皆出其下。寻坐法，籍入天府。隆庆初，一中贵携出，不甚爱赏，其位下小珰窃之。时朱忠僖领缇骑，密以重赏购，中贵诘责甚急，小珰惧而投诸火。此癸酉秋事也。余自弱中闻之拾遗人，相与慨叹妙迹永绝。今年春，归息弇园，汤氏偶以仇本见售，为惊喜，不论直收之"【11】。

文中所指大符即严世蕃。值得注意之处是此事与传说《清明上河图》在严嵩籍没进入宫廷后，正当成国公朱希忠谋求将其折俸之际，被小太监所窃，适当事者至，急将之置于御沟中被大雨侵烂事相似【12】，或由此演绎而生。

【9】同上。
【10】"张择端《清明上河图》一图藏宜兴徐文靖家，后归西崖李氏，李归陈湖陆氏，陆氏子负官缗，质于昆山顾氏，有人以一千二百金得之……"见文嘉《钤山堂书画记》（《天水冰山录》附），清乾隆至道光间长塘鲍氏重印本，不分卷。类似有关"昆山顾氏"的内容，但没有具体"一千二百金"的金额，只言"千金"，又见孙镰《书画跋跋》续卷三摹古画，清乾隆五年刻本。
【11】王世贞《弇州山人四部稿》卷一百七十文部，清文渊阁四库全书本。
【12】《清明上河图》为太监窃取藏于沟中，后被水浸烂的传闻，见于多部书中，如《东图玄览篇》等。詹景凤《东图玄览篇》，载卢辅圣主编《中国书画全书》第四册，上海书画出版社，2009 年，页14。

又另文中谈及严嵩等籍权势及巧取豪夺手段攫取书画珍迹，而推助了书画价格的飞涨：

> 分宜当国，而子世蕃挟以黩天下之金玉宝货无所不致，而最后乃始及法书名画，盖始以免俗且斗侈耳。而至其所欲得，往往皆总督抚按之势以胁之，至有破家殒命者。而价亦骤长，分宜散，什九入天府。后复佚出大半入朱忠僖家，朱好之甚，巧夺豪取，所藏之富，几与分宜将，后殁，而其最精者十二归江陵，江陵受他馈遗亦如之。然不过当分宜之半计，今籍矣。若使用事大臣无所嗜好，此价当自平也。【13】

由于从明中期开始出现种种传说，从而市场上出现了大量不同版本的《清明上河图》卷，可称"《清明上河图》热"。

从明代诸多书画著录谈及《清明上河图》中可知，由于权臣对此图的秘藏，使一些著名书画家亦不清楚其面目。他们所见的众多《清明上河图》都是靠不住的赝品，皆为青绿工笔的画本。有的直书为张择端作。并钤以宣和御玺。如《味水轩日记》中记录万历三十七年七月所见的一幅：

> 徽宗御书《清明上河图》五字，清劲骨立褚法，印盖小玺，绢素沈古，颇多断裂。前段先作沙柳远山，漂渺多致，一牧童骑牛弄笛，近村茅屋竹篱，渐入街市，水则舳舻帆樯，陆则车骑人物，列肆竞技，老少妍丑，百态毕出矣。卷末细书臣张择端画。织文绫上御书一诗云：'我爱张文友，新图妙入神。尺缣该众艺，采笔尽黎民。始事青春早，成年百首新。古今披阅此，如在上河春'。"【14】

据李日华记载，这幅画卷有"赐钱贵妃"印、"内府宝图"方长印，后拖尾纸上又有元明名人跋语及收藏印，宛若真迹，但从其著述景物（如开卷沙柳远山，牧童弄笛，茅屋竹篱等），与今存真迹不类，却符合明代画卷中布局，徽宗御题之诗文词更是不伦不类。《味水轩日记》中又记有在京师见有"清明上河图临本"三卷，"景物布置俱各不同，而俱有意态，当是道君

【13】王世贞《觚不觚录》不分卷，民国景明宝颜堂秘笈本。亦见《弇州史料》后集卷三十九，明万历四十二年刻本。

【14】同注释【8】。

时其奉旨，令院中皆自出意作图进御，而以择端本为最，供内藏耳"【15】。仍肯定为宋画以提高其价值。大画家大鉴赏家被称为一代宗师的董其昌也认为"《清明上河图》，南宋人追摹汴京景物，有西方美人之思，笔法纤细，亦近李昭道，惜骨力乏耳"【16】。他看到的也是青绿画本。

《庚子销夏记》亦据是说，谓此图"乃南宋人追忆故京之盛，而写清明繁盛之景也，传世者不一而足，以张择端为佳。上有宣和天历等玺，予于淄川士夫家见之，宋人云：京师杂卖铺，每上河图一卷定价一金，大小繁简不一，大约多画院中人为之，若择端之笔非画院中人能及也"【17】。可笑的是，既云是南宋所作，又谓上有宣和御玺，至于说的宋代京师杂卖铺出售清明上河图并无根据，恐是不负责任的瞎说。

直到近代邓之诚在《骨董琐记》中仍记各种《清明上河图》摹本，"互有详略。相传以演丑驴杂剧者为佳，盖讥林灵素也"【18】。流行至今相当数量的画本，又多以托名仇英作品出现，画卷长达六米左右，人物近两千余，描绘江南城郊市井生活特别是商肆繁盛的景象，如开卷即见画上方大河横陈，舟楫扬帆航行，近处岸上牧童短笛，郊区社戏，又有鼓乐娶亲者，农夫于田间耕作，田野中有络绎不绝的行人和骑马荷担的商旅，进入近郊，景物渐繁，河上有官船、货船及客船，继而有石桥显现，桥上排列有座商和摊贩，行者来往熙熙攘攘，两岸旁舟船密集停驻，还有饭馆酒肆木作米行等各种店铺，更有测字看相的卦摊，蹴踘表演和武术卖艺者，引起人们的围观，城门有水旱两座，进入城区之后各行各业的商铺更为密集，河旁街巷中有种种民居。其中更有院落连署带有园林的官宅大院，青楼歌榭寻欢作乐的场所等，各色人物活动其间，画面最后进入进入宫苑，亭台殿阁，朱楼玉阙，水上有龙舟竞渡，别是一番景象。画中景物大都出于一个母本，在母本布局经营下各自发挥，如各种工商业活动，各行各业的铺面，街上行人士农工商三教九流的人物活动情节，郊区露台演出各卷变换有白兔记，连环记等不同剧目等，更有的画出场面宏大的教场比武，追求火炽热闹。渲染出一脉经济繁荣国泰民安太平盛世的欢乐景象。画卷中之人物宛如明代小说插图版画中的形象，具有鲜明的民间风格。

【15】同上。
【16】董其昌《画禅室随笔》卷一，文津阁四库全书本。
【17】孙承泽《庚子消夏记》卷八，文津阁四库全书本。
【18】邓之诚《骨董琐记》（内含《骨董续记》），邓柯点校，中国书店，1991年，页394。

这些画卷与宋张择端清明上河图真本了无关涉，但都强调来自真本的摹本或创造，其风格技巧水平不一，且其中有颇具水平者，如辽宁博物馆所藏的一卷（曾为清宫收藏，著录于《石渠宝笈续编》）[19]及最近出现之著录于《辛丑销夏记》中的一卷[20]，艺术上各有所长。多数有仇英的题款，但其画风与技巧水准皆与仇英存在一定距离。为了显示其"名作"价值，不少附有明代名流的题跋，最多是署名文徵明的《〈清明上河图〉记》，以工整的隶书附于画卷前后，如《十百斋书画录》辛卷中著录 "仇英清明上河图卷，嘉靖庚子春二月画始，癸卯冬十月竟，仇英实父"[21]。后录文征明书《〈清明上河图〉记》文中大部皆抄自李东阳《〈清明上河图〉记》，止在最后谓此画"始见于宋（应为朱）大理家，后为少师徐文静公所藏，未属纩，命其孙文灿出示展玩，实父见之遂借摹焉。人物屋宇树石界画毫发不爽，所谓焕若神明复还旧观者乎。而余不足以发之姑撮其要如此。嘉靖甲辰夏六月书于悟言室，长洲文徵明"[22]。著录并注明："右图绢本，计人物一千四百三十六"[23]。此图绘制历时四年，人物近一千五百名，强调其用工力之多。又有一卷有文徵明嘉靖十九年庚子春日题记，中云"右清明上河图一卷，其先为宋翰林画史张择端所作，（其后大段抄袭李东阳文）……真本传历既久，自元及明，原委有绪，今已入天府，不可复见，其粉本向藏朱大理家，予及见之，因乞吾友仇君实文临摹，经岁毕工，纤毫无漏，直可夺天巧，复旧观矣，后之览者，当即以真本视之可也。"[24]此一本藏于青州博物馆。

著录于《辛丑销夏记》及《壮陶阁书画录》一本，近在2000年翰海拍卖会上出现。其款为："嘉靖壬寅四月既望画始，乙巳仲春上浣竟仇英实父制"，钤"十洲"阳文葫芦形印，画卷附有文彭、文徵明等名头的题跋[25]。这些题跋中有诸多荒谬可笑之处，如文彭嘉靖辛亥四月（嘉靖三十年1551）《〈上河图〉

【19】辽宁省博物馆藏仇英款《清明上河图》卷《石渠宝笈续编》著录为："仇英仿张择端清明上河图"，见《石渠宝笈续编》，张照主编《秘殿珠林石渠宝笈合编》，上海书店出版社，2011年，页401。

【20】该本《清明上河图》现被俗称为"辛丑本"，全幅详图（含画心及题签、引首、拖尾等）均可见单国强主编《仇英〈清明上河图〉鉴赏：著录吴荣光〈辛丑销夏记〉，裴景福〈壮陶阁书画录〉》，古吴轩出版社，2015年第一版。《辛丑销夏记》中著录情况见吴荣光《辛丑销夏记》卷五，清道光刻本。

【21】金瑗《十百斋书画录》辛集，清乾隆绿格抄本。

【22】同上。

【23】同上。

【24】此卷青州博物馆藏《清明上河图》后文徵明伪跋见于王开儒《〈清明上河图〉仿本与李东阳跋之联系》，《荣宝斋》2005年第7期，页205。

【25】落款、印章、题跋情况均可见单国强 主编《仇英摹〈清明上河图〉鉴赏：著录吴荣光〈辛丑销夏记〉，裴景福〈壮陶阁书画录〉》，古吴轩出版社，2015年。

记》，文中大部抄袭李东阳文字，最后述：《上河图》藏于少师徐文静手中时，其孙"文灿命吾吴仇英摹之，毫发不爽"【26】，按徐溥于明弘治十年致仕，弘治十二年（1499）逝世，死前命其孙文灿将《清明上河图》赠予李东阳，仇英生于弘治十五年（1502），当时尚处于襁褓之中，又怎能临写作画？文徵明嘉靖二十年（1541）题跋仍大段抄引李东阳文，最后谓："真本今入天府，不可得见，粉本向藏朱大理家，实父仇生见而摹之，经岁毕。……"【27】更是荒谬之极。因为严嵩倒台于嘉靖四十一年（1562），其家产及书画才籍没入官，他于嘉靖二十一年拜武英殿大学士礼部尚书，正是炙手可热之际，上河图又怎能进入天府？李东阳最初于天顺五年（1461）在朱文徵处见到上河图，时隔八十年后又怎能见到朱家粉本？《壮陶阁书画录》载此画中跋文系散佚索凑而成，"名迹题跋迷离荒幻往往如此"【28】，但无论如何这些跋文都是附于各种上河图卷之中的，无非是标明皆为仇英手笔，并按真本临写而成。如此题跋不一而足。

这些标名清明上河图的画卷纷纷出现，既显示出明代后期书画收藏热和书画交易的繁荣。又在一定程度上反映出书画市场的混乱。且有的画卷见于收藏著录，售价应不菲。其收藏对象大都为官绅商户和市民中的富裕阶层，也不免有一些太监和外国人（文徵明即有对藩王、内监和外国人三不画之说，现流传于域外的画卷或有明清时购入者）。沈春泽在为文震亨《长物志》所作序言中谓"近来富贵家儿，与一二庸奴纯汉，沾沾以好事自命"【29】。他们鉴赏素质不高，对文化需求带有享乐成分，又多凭"耳鉴"，明本《清明上河图》赋彩艳丽工细致，又表现江南市井繁荣，"画中有戏"，穿插有不少有趣的情节，正符合其艺术趣味。

苏州片《清明上河图》皆称仇英所作，也折射出仇英在画坛的声望和影响。仇英为明四家之一，擅青绿工笔，他虽出身工匠，不若沈文唐三家富有文学修养，但画艺不凡，雅俗共赏，特长临古，"粉图黄纸，落笔乱真"【30】，名

【26】此文彭款跋文彩色图片，见单国强主编《仇英摹〈清明上河图〉鉴赏：著录吴荣光〈辛丑销夏记〉，裴景福〈壮陶阁书画录〉》，页194。现存文彭题跋内容也载于吴荣光《辛丑销夏记》，但此文彭跋并非吴荣光收藏时的原配。

【27】此文徵明款跋文彩色图片，见单国强 主编《仇英摹〈清明上河图〉鉴赏：著录吴荣光〈辛丑销夏记〉，裴景福〈壮陶阁书画录〉》，古吴轩出版社，2015年，页194。该跋文不见于吴荣光《辛丑销夏记》，故非原配。

【28】裴景福《壮陶阁书画录》，中华书局，1937年，页352。

【29】文震亨《长物志》序，美术丛书本。

【30】王穉登《刻皇明吴郡丹青志》不分卷"仇英"条，宝颜堂秘笈本。

图2　《南都繁会图》卷局部

气极大，其画销路又广，获得各阶层的青睐。"购者愈多，声价愈重，即侪三家而上之"【31】。仇英约逝世于嘉靖三十一年（1552）前后，当时〈清明上河图〉尚未"热"起来，在他身后却出现了如此大量的冒充其名的画卷，实际上应是产于桃花坞山塘街专诸巷民间画家的手笔，俗称"苏州片"，这在画史上是不容忽视的特有现象。

其实当时文人画已占据画坛主流，画坛名流尚不能认识张择端《清明上河图》的真正价值，当时收藏界已呈现将元明绘画置于宋画之上的倾向。"画当重宋，而三十年来忽重元人，乃至倪元镇以逮明沈周价骤增十倍……大抵吴人滥觞而徽人导之"【32】。王世贞还认为"张择端者南渡画苑中人，与刘松年、萧照辈比肩，何以声价陡重，且为祟如此"【33】。文嘉叙及此画时则谓"所画皆舟车城郭桥梁市廛之景，亦宋之寻常画耳，无高古气也"【34】。张丑在《米庵鉴古百一诗》中有"千金收购清明卷，物事森罗笔墨详，惭愧择端无远韵，休承品定中膏盲"【35】，也怀有偏见的认为此画格调不高。

整体而论这些苏州片其艺术水平虽不如名家手笔，但艺术亦有值得注意之处，如张择端真本绘景基本为平视延展，而明苏州片将视点提高，容纳景物更多，街道纵横，景色更有变化。元明之际文人主宰画坛，风俗画趋于式微，明代苏州片的民间画家多生活于社会底层，对当时社会生活之熟悉远非文人画家所能及，画卷形象而详尽地描绘了江南特别是苏州地区的市井生活

【31】吴升《大观录》卷二十"仇实父沧溪图卷"条，民国九年武进李氏圣译楼铅印本。
【32】王世贞《觚不觚录》不分卷，民国景明宝颜堂秘笈本。
【33】王世贞此见解，见于陈田《明诗纪事》丙籤卷一，清陈氏听诗斋刻本。因为陈田转述，可靠性待考。
　　　该段论述同见于沈德符《万历野获编》补遗卷二，清道光七年姚氏刻同治八年补休本。
【34】文嘉《钤山堂书画记》（《天水冰山录》附）不分卷，清乾隆至道光间长塘鲍氏重印本。
【35】张丑《米庵鉴古百一诗》不分卷，美术丛书本。有些版本的《清河书画舫》后有附。

和种种工商业景象，不能忽视其艺术价值和历史价值。并使此类的世俗性美术得到发展和延续，类此者尚有《南都繁会图》（写南京城市繁华景物，图2）、《皇都积胜图》（写北京棋盘街一带市民及商业活动）等《明本清明上河图》甚至影响到清院本《清明上河图》及《南巡图》和《盛世滋生图》（《苏州繁华图》）的创作，还波及清代杨柳青、桃花坞等地的风俗性年画，如三百六十行、苏州阊门图等。青绿设色之绘画明代几成绝响，赖仇英等独擎大旗，亦影响及一批苏州片画家，其中亦有技艺不凡者，使此派绘画技巧得以流传。

因此，对于"《清明上河图》现象"带给画坛及市场的正负面作用都值得研究。

尹吉男

辽宁丹东人，1958 年生。1987 年于中央美术学院美术史系获硕士学位。后留校任教。现为中央美术学院党委委员、人文学院院长、教授、博士生导师，国务院学位委员会"艺术学理论"评议组专家、故宫博物院古书画研究中心特聘研究员、《读书》杂志专栏作家、中央电视台《美术星空》栏目的总策划。教育部国家重大攻关项目、马克思主义理论和建设工程重点教材——《中国美术史》首席专家。教育部国家教学团队（美术学）带头人，北京市优秀教学团队（美术学）带头人。1993 年被评为北京市优秀青年骨干教师，同年破格晋升为副教授。曾任美术史系主任。

代表性著作有《后娘主义》《独自叩门》，论文有《政治还是娱乐：杏园雅集和〈杏园雅集图〉新解》《"董源"概念的历史生成》《明代后期鉴藏家关于六朝绘画知识的生成与作用——以"顾恺之"的概念为线索》《关于考古学与鉴定学问题——美术史基础研究断想》等。

政治还是娱乐：杏园雅集和《杏园雅集图》新解

尹吉男

引言

15 世纪的明代画家谢环（1377—1452）的《杏园雅集图》涉及到历史、图像、文学的三重关系。以镇江博物馆收藏的《杏园雅集图》为例，明代朝廷重臣杨士奇（1365—1444）的《杏园雅集序》和杨荣（1371—1440）的《杏园雅集图后序》是历史，而《杏园雅集图》既是与"历史"相关的图像，同时又是与"艺术"相关的图像，而那些与图像并存的九位文臣的诗文则是文学。当然《杏园雅集图》的图文的背后常常被想象成一个"历史本身"的存在。

实际上，即便没有《杏园雅集图》及其摹本传世，作为历史研究，仍然可以从杨士奇《东里续集》和杨荣《文敏集》的相关文本确证"杏园雅集"这一事件的历史存在。但这是历史学意义的研究，而不是艺术史意义的研究。对"杏园雅集"这一事件至今并没有产生历史学意义的研究。作为历史主线的"杏园雅集"和作为美术史主线的《杏园雅集图》的研究也许会有重合，但不能彼此替代。由于"杏园雅集"这一事件的真实存在，《杏园雅集图》的内容依托是"真实"而不是想象，这与争论不休的《西园雅集图》的情况似乎有所不同。

首先说明一下，本篇论文是关于明代谢环的《杏园雅集图》系列研究的一部分。最初的研究目的是要讨论"杏园雅集"的概念和《杏园雅集图》作为文本和图像在历史时间中的生成过程和转化过程，也想把思考范围扩大到整个东亚的文化空间里。这是一个复杂的研究。以杨士奇为首的九位文官在1437 年创造了"杏园雅集"这一概念，谢环生产了同一概念的图像。"杏园雅集"的概念可以单独通过文学系统在传播，而手绘本的《杏园雅集图》卷在收藏系统中传播，版画本的《杏园雅集图》，如许论（1487—1559）的《二园集》（即《杏园雅集图》和《竹园寿集图》，1560 年代印制）在更为广泛的印刷出版系统和阅读系统中传播。

这是明朝九位文官和一位画家（当时的职位是武官）的文字和图像的生

成历史。但这一方式一直在图像和文字的阅读中复制和转化。1477 年倪岳（1444—1501）和李东阳（1447—1516）同时观看了《杏园雅集图》卷，倪岳在此时搞了一次"翰林同年会"，并请了画家高司训画了《翰林同年会图》，他写了《翰林同年会图记》；李东阳在 1503 年搞了"十同年会"，并请画家画了《十同年图》卷。1499 年户部尚书周经（1440—1510）举办了"竹园寿集"，参加的文官有吴宽（1435—1504）、许进（1437—1510）等 14 人，请宫廷画家画了《竹园寿集图》卷。吴宽曾经见过《杏园雅集图》，在 1503 年参加了"五同会"，吴宽写有《五同会序》。参加过"竹园寿集"的许进，他的儿子许论在 1550 年在太原见到一幅《杏园雅集图》，1560 年代把自己收藏的《竹园寿集图》和《杏园雅集图》刻成版画出版。翁方纲（1733—1818）在 1791 年见到初彭龄（？—1825）收藏的《杏园雅集图》卷（现在收藏于镇江博物馆），他为此写了很长的题跋。与谢环相识的倪谦（1414—1479），也就是仿照杏园雅集做了"翰林同年会"的倪岳的爸爸，在 1449 年代表明帝国出使过李氏朝鲜王国，与李朝的文官有诗文唱和活动。后来，张宁（1426—1496）在 1459 年出使过朝鲜，和李朝文官同样有诗歌往还。倪谦和张宁都是对谢环有一些了解的文官，不知他们与朝鲜文官的交往中是否也会把"杏园雅集"的信息传递过去？当然，那是另一个研究。

一、《杏园雅集图》的传本与模式

（一）

本文仅限于手绘本的《杏园雅集图》（今藏江苏省镇江博物馆）和许论的《二园集》中的版画本《杏园雅集图》（今藏美国国会图书馆）的讨论。因为他们有一致的图像模式。这种图像模式在历史传承过程中一再产生影响。从台湾学者吴诵芬的研究中可以认定这是谢环的原作的图像模式，我基本同意这样的看法。这个图像和文本的基本模式已经足够让我们进行美术史的研究。

手绘本的《杏园雅集图》的引首"杏园雅集"这四个大字（图 1 为许论的版画本的《二园图》所没有）。这是强调活动的地点和性质。地点在杨荣位于北京东城的家中，性质是文人聚会。从杨士奇所写的《杏园雅集序》中也可以看出他更重视"雅集"这个活动，而不是图像。杨荣所写的是《杏园雅集图后序》，强调的是图像和图像中的事实，几乎相当于图像的著录。

雅集的时间是 1437 年的三月一日。正值杏花开放的时节，这一天是文官

图1 明谢环《杏园雅集图》引首 镇江博物馆藏

大臣的休息日。除了画家谢环（身份为武官）之外，文官一共是9人。不能不认为以杨士奇为首的文官是在刻意模仿唐朝白居易（772—846）"香山九老会"。

这是一幅什么性质的图像？娱乐还是政治？换句话说，它想让观看者得到什么印象？

（二）

晚清广东文学家黄玉阶（1803—1844）曾收藏一幅《明贤诗社图》卷，请活动于北京宣南坊的归安人蔡绍书（生卒年不详）写题跋。图中有二十四位人物。蔡绍书说此图已经过钱塘陈文述（1771—1843）的考证，认为是两幅画连裱在一起，造成一幅画的错觉。一组人物活动在明代永乐（1403—1424）、洪熙（1425）、宣德（1426—1435）时期，另一组人物活动于天顺（1457—1464）、成化（1465—1487）和弘治（1488—1505）时期。"前十人皆章服，后十余人皆便服，不可解。"蔡绍书的回答是："两图非一时所作，故图中服饰亦有异也。"蔡绍书自称是陈文述的"同年"（但陈文述并未中过进士，或许是乡试的"同年"），陈文述的题跋的时间是"道光己亥六月十日"，蔡绍书的题跋的时间是"己亥七夕前二日"，道光己亥即道光十九年（1839）。距谢环创作的《杏园雅集图》卷的时间正统二年（1437）正好是402年！

实际上，"前十人皆章服"的白描本《明贤诗社图》卷的前半段正是《杏园雅集图》，而后半段是《竹园寿集图》。据题跋得知，此图为清朝康熙时期的文官兼帖学书法大家陈奕禧（1648—1709）的旧藏，得之于安邑（今山西省运城市安邑镇）。陈奕禧于"癸酉十月"将此图重新装池，这个白描本有"小司农""臣喜六谦""侍女新沽""昨夜香燕"和"南家藏"印五方，应该是陈奕禧的收藏印鉴。陈文述认为这个"癸酉"即是乾隆十八年（1753），这是他在推算上的错误，此时陈奕禧已经过世43年了。因此，陈奕禧装池此图的时间是康熙三十二年那个"癸酉"即1693年。

这幅被合裱的《杏园雅集图》是"纸本，白描。今尺高八寸，阔一丈三尺四寸"，换算为今天通行的尺幅为纵26.66厘米，横303.33厘米。人物有题榜，分别是1."谢君廷循"，2."泰和陈公循"，3."安成李公时勉"，4."吉水周公述"，5."泰

和王公直", 6."庐陵杨公士奇", 7."建安杨公荣", 8."金溪王公英", 9.注明"原缺", 10."文江钱公习礼"。这正是前述许论的《二园集》中《杏园雅集图》的图像模式(图2)。《二园集》今藏美国国会图书馆。

所谓《明贤诗社图》卷的题跋者都是黄玉阶(蓉石)的朋友,依次是陈文述、蔡绍书、戴熙(1801—1860)、梁廷枏(1796—1861)、陈澧(1810—1882)、陈作舟(1788—?)、陈其锟(生卒年不详,活动于嘉庆、道光间)。以上除陈文述和戴熙是杭州人,蔡绍书是归安县(今浙江湖州市南浔区)人,其余都是广东人。梁廷枏和陈澧都是学者。可以认为,从康熙时期的陈奕禧到道光时期的陈其锟,都识别不出所谓的《明贤诗社图》卷的前半段就是赫赫有名的《杏园雅集图》卷。但在这个阅读系统中没有一个人识别出这个图像模式源于明代宫廷画家谢环的《杏园雅集图》。至少,来自浙江和广东的学者和艺术家都没有相关的知识。尽管他们已经区别出两组人物属于不同时期,有可能是两幅画,但还是没有得到同是清代的翁方纲那样的进展。

黄玉阶收藏的白描本《杏园雅集图》原件(题为《明贤诗社图》)今天已不知去向,但这幅画著录于方濬颐(1815—1889)属其幕友汤敦之、许叔平仿高士奇(1645—1704)《江村销夏录》例而汇编成的《梦园书画录》中。[1]

图2 明《二园集》中的《杏园雅集图》 美国国会图书馆藏

【1】方濬颐《梦园书画录》,《中国书画全书》册十二,上海书画出版社,2000年,页297—299。

（三）

　　而活动于清代乾隆（1736—1795）、嘉庆（1796—1820）时期的翁方纲要比康熙时期（1662—1722）的陈奕禧和道光时期（1821—1850）的黄玉阶及其朋友们幸运，他在 1791 年见到了初彭龄（？—1825）收藏的《杏园雅集图》卷（今藏镇江博物馆，简称"镇江本"），为此写了很长的题跋。这幅画的引首有"杏园雅集"四个大字，由其指引，很容易想到明代黄佐（1490—1566）在《翰林记》一书中所提到的"杏园雅集"[2]：

> 正统二年三月，馆阁诸人过杨荣所居杏园燕集，赋诗成卷，杨士奇序之，且绘为图，题曰："杏园雅集"。预者三杨、二王、钱习礼、李时勉、周述、陈循与锦衣千户谢庭循也。荣复题其后。人藏一本，亦洛社之余韵云。

　　实际上，镇江本提供了全部的诗文题跋。作为博学的翁方纲很快就能想起明末清初的黄宗羲（1610—1695）所编的著名的《明文海》卷三百十四所收的杨荣的文章《杏园雅集图后序》和同书卷三百十四所收李东阳的文章《书杏园雅集图卷后》。同样在程敏正（1446—1499）编的《皇明文衡》卷四十三上也收了杨荣的《杏园雅集图后序》。当然他也可以在由杨士奇子孙刊刻的《东里续集》上找到杨士奇的《杏园雅集序》（翁方纲在长跋里提到了杨士奇的《东里集》和王直的《抑庵集》，应该是《东里续集》）。这些材料足以让翁方纲在乾隆五十六年（1792）写出一个以考据见长的题跋。

　　台湾的学者吴诵芬曾经写过三篇论文讨论《杏园雅集图》，她说："目前，流传在世的《杏园雅集图》共有镇江博物馆本、翁万戈本以及《二园集》版画等三个版本。"[3]翁方纲在初彭龄（？—1825）家里见到的、现藏于江苏省镇江市博物馆的《杏园雅集图》和美国国会图书馆收藏的《二园集》版画皆绘有十位人物，现在美国大都会博物馆的翁万戈本《杏园雅集图》绘有九位人物，独缺画家谢环本人。《二园集》版画形式的《杏园雅集图》与镇江本的《杏园雅集图》除了服饰有差别外，形式高度一致。而黄玉阶收藏的

【2】黄佐《杏园雅集》，《翰林记》卷二十，《影印国家图书馆藏文津阁四库全书》，册 198，页 845。

【3】参见吴诵芬《谢环杏园雅集图研究》，台北艺术大学美术史研究所硕士论文，2002 年；《画错颜色的后果——杏园雅集图与戴进传说的矛盾》，《故宫文物月刊》，2008 年第 8 期，页 32—41；《镇江本杏园雅集图的疑问》，《故宫学术季刊》第 27 卷第 1 期，页 73—137。

图3　镇江本《杏园雅集图》　镇江博物馆藏

白描本《杏园雅集图》正是版画本《二园集》中的《杏园雅集图》的模式。

从图像概念史的角度来看，翁方纲有力地建构了今人对《杏园雅集图》的基本理解，而且还在延续。关于镇江本的《杏园雅集图》（图3），翁方纲确定了以下几个概念：1. 杏园雅集活动历史地存在过。2. 这个活动有图传世。3. 图的作者是当时供职于宫廷的画家谢环，此人不见于画史记载。4. 雅集是由园主人杨荣召集的。5. 杏园的地址不详，翁方纲未能考据出来，只能确定在东城。6. 杨士奇、王直、钱习礼、王英都居住在距长安门西边约五六里的西城。7. 此《杏园雅集图》为真迹无疑，曾在杨荣的后人中传承。8. 翁方纲未能考证出谢环的生平，可以肯定成书于康熙四十七年（1708）的《佩文斋书画谱》上有谢环的简略传记，[4] 翁方纲应该没有看到。这个简略传记分别

【4】《佩文斋书画谱》有康熙四十七年静永堂刊本，见谢巍《中国画学著作考录》，上海书画出版社，1998年，页472。

引自《东里续集》和《画史会要》。而五卷本的《画史会要》是明末朱谋垔编著的，成书于崇祯四年（1631），仿陶宗仪《书史会要》体例而著，《画史会要》称："谢环，字廷循，永嘉人。山水宗荆浩、关仝、米芾。东里杨少师称其清谨有文，是以见重于当时。有《玉笥山图》传世。"[5] 由此看来，翁方纲也没有看到明刊本《画史会要》。

版画本《杏园雅集图》的原本据吴诵芬推测可能是陈循后人的藏品，这个推测或许可以成立。万历时期陈循的后人、做过贵州铜仁知府的陈以跃给陈循编《芳洲集》，在《刻先公遗集小引乞言》中说："先公平日诗文甚多，今所梓者，收之散逸之后，仅什一耳。"[6] 陈循在英宗复辟时被廷杖后发配到东北铁岭，

【5】朱谋垔《画史会要》卷四，《影印国家图书馆藏文津阁四库全书》册271，页127。
【6】陈循《芳洲文集》《芳洲文集续编》，《续修四库全书·集部》收有万历四十六年（1618）陈以跃刻本的影印本。

家道败落。

翁万戈本的《杏园雅集图》模式在清朝嘉庆十年（1805）被阅读，浙江乌程人张鉴（1768—1850）在《冬青馆乙集》中写有《明锦衣千户谢廷循画杏园雅集图记》，据吴诵芬的研究认定张鉴所看到的是翁氏本的"可能性较大"。此后就是光绪十四年（1888）翁同龢见过这个模式。翁万戈本的《杏园雅集图》中无谢环，这与杨荣和谢环的描述不符。可以认为，绘有十人的《杏园雅集图》应该是"原本"的模式。这与杨荣的记述相一致。因此，绘有九人的翁万戈本的《杏园雅集图》与此不符，故不在此讨论。

版画本的模式在康熙、道光时期被阅读，白描本（《明贤诗社图》）的卷轴画也在延续这个模式。如果套用道光时期陈文述所说的人数和"章服"、"便服"的说法可以将《杏园雅集图》的两种图像模式归纳见如下（表1）：

表1 诸本《杏园雅集图》信息比较

模式	人数	服饰	作品	形式	传世情况	性质
A	10人	章服、便服	镇江博物馆本	设色	存世	原作摹本？
		章服	许论《二园集》本	版画	存世	原作缩制本
		章服	黄玉阶《明贤诗社图》本	白描	不详	临本
B	9人	章服、便服	翁万戈本	设色	存世	仿本

在梳理了《杏园雅集图》的两种模式之后，我们要对该图的同一性模式进行解读。也就是说，镇江本《杏园雅集图》和版画本《杏园雅集图》以及见于著录的白描本的《杏园雅集图》（《明贤诗社图》前半段）具有大致相同的模式，他们之间最大的差别在"章服""便服"上，镇江本和后两者的区别在于人名题榜的有无上。依照杨荣文章所说"十人者，皆衣冠伟然，华发交映。"所以版画本《杏园雅集图》更接近原作模式。镇江本《杏园雅集图》除便服外其余部分更接近原作的设色。翁氏本离原本的模式最远，甚至没有紧密的关联。因此，要将版画本和镇江本的两个模式综合起来讨论假想中的谢环的《杏园雅集图》才容易入手解决将要涉及的问题。用两类临摹本呈现原作本身的含义。

二、《杏园雅集图》与"江西文官集团"

（一）

必须指出，《杏园雅集图》本身是图像而非历史。所呈现的景象并非纪

实摄影，实际的雅集场景要转化到传统书画的长卷形式中。因此，它是卷轴的图像表达。真实的雅集场景不会一字排开，形成一幅从右至左展开的长长的狭地。立体空间被调整在横幅的平面的画幅中，画面有如电影长镜头的延伸和展开。让观者置于"游观"的状态，让视觉和头脑透过平面修复成原本的立体空间。长卷即是一个舞台，人物犹如演员。戏剧性的效果洋溢在画面中。

画中的罗汉床、桌椅，包括香具、茶具、酒具、文具等等物品应该是事先布置好的，这些物品并不适于长期陈放在室外，应该是从室内移到室外的，亦可理解为绘画的要求使然。最适合长期放置室外的多是石头材质的物品，如石桌石椅。在室内的器具摆放在室外，雅集的庄重性和戏剧感同时呈现。

室外的植物、动物、流水、石屏、小桥等物象具有私家花园的特色。抛开人物服饰，单看这些元素并不能确定主人是隐士还是官员。满园的"章服"文官就顿时确定了花园的性质。（图4）

从历史学的角度来考察，杨荣的杏园究竟地处北京的何处？翁方纲考出大致的方位，在北京东城。杨荣被称为"东杨"，自然居于东城。翁方纲说："而是卷内有'东城地佳丽'之句，则建安杨公杏园当在城之东隅。"[7]清代的孙承泽所写的《春明梦余录》中说："杨文敏（杨荣）杏园：文敏随驾北来，赐第王府街，值杏第旁，久之成林。"[8]王府街的具体位置，晚清的学者朱一新在《京师坊巷志稿》中考据的结果在台基厂。[9]在明代应该属于南熏坊。杨荣曾多次随驾北征，不知杏园是明成祖朱棣何年所赐。（图5）

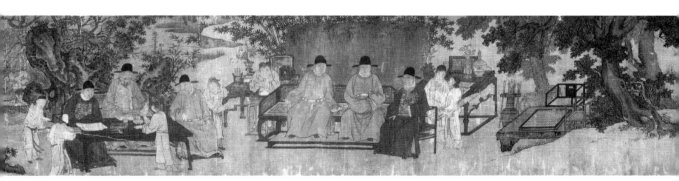

图4 镇江本《杏园雅集图》之陈设场景

【7】见镇江博物馆藏《杏园雅集图》卷后翁方纲题跋原件。

【8】孙承泽《春明梦余录》，北京古籍出版社，1992年，页1254。

【9】朱一新《京师坊巷志稿》，卷上"王府大街"条，见《京师五城坊志胡同集并京师坊巷志稿》，北京出版社，1982年，页75。另见贾珺《明代〈二园集〉研究》："此园位于北京崇文门内王府街，属于成祖所赐宅第的一部分，是当时著名的私家园林。"（《中国建筑史论会刊》第八辑，清华大学建筑学院，2013年，页338。）

图 5　明代北京地图及杏园位置示意图

（二）

　　画面的文官分为三组，中间一组人物是这幅卷轴画的核心部分。三组人物之中，中间一组的中心人物便是荣禄大夫、少傅、兵部尚书兼华盖殿大学士杨士奇。杨士奇是本次雅集最尊贵的客人，他的左边是园主人、荣禄大夫、少傅、工部尚书兼谨身殿大学士的杨荣。杨士奇和杨荣皆是从一品的文官，但杨士奇当时是内阁首辅。杨士奇的右边是正四品官詹事府少詹事王直（1379—1462）。杨士奇从永乐十九年（1421）即住在北京西城的金城坊，他家离长安门往西有五六里。【10】另据王直的《移居唱和诗序》说："而杨先生士奇则居西城之金城坊。"【11】王直自永乐二十一年（1423）住在杨士奇的对门。杨士奇居所的对门住的是刑部员外郎汪麓，在永乐二十一年拜陕西参

【10】杨士奇《西城宴集诗序》，《东里文集》，中华书局，1998 年，页 75。

【11】王直《移居唱和诗序》，《抑庵文集》卷四，《影印国家图书馆藏文津阁四库全书》册 414，页 546。

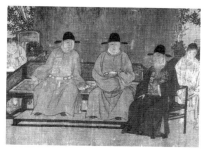

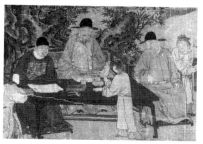

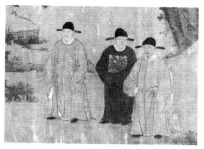

上：图6 镇江本《杏园雅集图》中间部分（从左至右为杨荣、杨士奇、王直）
中：图7 镇江本《杏园雅集图》第二组人物（从左至右为钱习礼、杨溥、王英）
下：图8 镇江本《杏园雅集图》第三组人物（从左至右为周述、李时勉、陈循）

议离开北京，同年六月二日王直搬至汪麓的旧宅，与杨士奇对门而居。后来杨士奇和王直都搬离了金城坊，到了澄清坊。王直曾说："自予官京师二十年……功载兄功叙为翰林编修，与予同居澄清坊，相去甚迩。"【12】杨士奇在宣德年间从金城坊迁居到了澄清坊，这是翁方纲没有考据出来的，他还是把杨士奇的住处定在永乐末期的金城坊。王直在《送李通判复任序》中说："久之，杨先生进拜少傅兵部尚书兼华盖殿大学士，徙居澄清坊。恂如为越府长史，大用为应天府通判，朝宗去为九江教授，宗儒以老病归。予与时彦、宗琏则迁职春坊，学夔、习礼皆进用在翰林。一时同处之士各东西散去。最后功叙亦徙而东，凡其所居皆已易主。"【13】杨士奇与王直一直有日常来往，宣德四年（1429）正月十五日两人同到街市观灯，杨士奇还带上了他的两个儿子杨穜和杨秡，当时次子杨穜只有九岁。可以推测，而今杨士奇与王直是一起来到杨荣的杏园的。（图6）

左边的第二组人物分别是"正四品"文官王英（1376—1450），"正二品"的大宗伯、礼部尚书杨溥（1372—1446）和"从五品"的侍读学士钱习礼（1373—1461）。杨溥居中，王英、钱习礼分别侍坐在左右两边。杨溥的具体住所不详，他被称作"南杨"，应该居住在南城。杨溥在宣德初年与陈循共事，估计此时即住在南熏坊。王英和钱习礼在初来北京时都住在西城的金城坊，与杨士奇是邻居。【14】王直住东城因而被称作"东王"，王英被称为"西王"，或许王英此时还住在金城坊。由此我们进一步推断，王英、钱习礼应该也是一起来到杏园的。（图7）

第三组人物分别是周述（？—1437）、李时勉（1374—1450）和陈循（1385—1462），共三人。周述曾经住在金城坊，与杨士奇比邻而居，而此时的住所

【12】王直《送周教谕诗序》，《抑庵文集》后集卷十八，《影印国家图书馆藏文津阁四库全书》册414，页772。
【13】王直《送李通判复任序》，《抑庵文集》后集卷十六，《影印国家图书馆藏文津阁四库全书》册414，页754。
【14】同注释【10】。

永乐二十一年（1423年）

正统二年（1437年）

上：图 9-1　杏园雅集参与者在永乐二十一年的居住位置图　邵军制作

下：图 9-2　杏园雅集参与者在正统二年的居住位置图　邵军制作

不详。李时勉此时的住所亦不详。陈循从宣德初年即住在玉河桥西，属南熏坊，又搬家到玉河桥西往南一点，接近南城墙，两个住处皆为明宣宗所赐。[15] 从画面上看，至少周述是与李时勉、陈循同时进入杏园，给人一种相约而来的视觉印象。左庶子周述、侍读学士李时勉和侍讲学士陈循，他们都是"正五品"和"从五品"的文官。他们同时供职于翰林院，联系起来更方便。（图8）

从可考的住处看，画面中有五人曾经住在北京的金城坊，都是杨士奇的邻居。曾经住在金城坊的杨士奇、王直、王英、钱习礼、周述这几位馆阁诸公，他们有过很长时间的交往。尽管此时未必都住在一起，但相约来到杨荣的杏园的可能性更大。前一天朝会即可与杨荣约定前来雅集。（图9）

画家谢环独立于三组之外。按杨荣的说法，谢环是最后到的。谢环曾经住在昭回坊。胡俨（1360—1443）《乐静斋记》说谢环"今扈从寓北京之昭回坊"[16]，也就是今天北京东城区南锣鼓巷的东侧，西侧即是靖恭坊。胡俨关于"昭回坊"的说法沿袭的是元朝旧说。明初已经将昭回坊和靖恭坊合为一个坊，即昭回靖恭坊。

（三）

由图像中得知，杏园雅集的参与者中没有一位是来自中国北方地区的文官，诸如北直隶、山东、山西和河南地区的文官。1499年的《竹园寿集图》上的人物有来自山东、山西和河南的文官。尽管明成祖朱棣（1360—1424）在1403年以后开始打击南方地主集团，但1437年的这个北京的聚会还是清一色的来自中国南方地区的文官。而在南方人中，没有来自属于今天的浙江、安徽和江苏地区的文官，除了园主杨荣是福建建安（今属建瓯市）人，另外的八位参与者中，杨溥是湖广的石首人，其余全部是江西人：

> 杨士奇，江西泰和县人。
>
> 王直，江西泰和县人。
>
> 陈循，江西泰和县人。
>
> 王英，江西金溪县人。
>
> 钱习礼，江西吉水县人。

【15】萧鎡《前光禄大夫少保尚书华盖殿大学士兼文渊阁大学士陈公墓志铭》，《尚约文抄》，《四库全书存目丛书》集部册33，齐鲁书社，1997年，页124。

【16】胡俨《乐静斋记》，《颐庵文选》卷上，《影印国家图书馆藏文津阁四库全书》册413，页472。

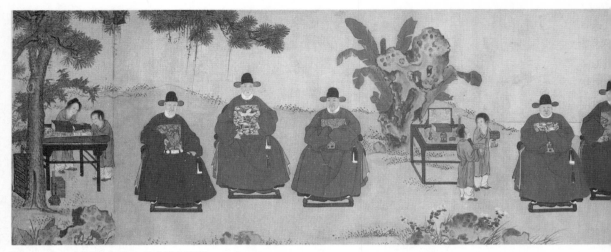

图 11 明人《十同年图》 故宫博物院藏

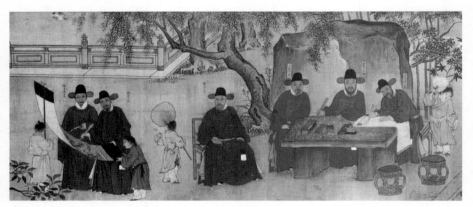

图 10 吕文英、吕纪《竹园寿集图》 故宫博物院藏

李时勉，江西安福县人。

周述，江西吉水县人。

这个组合引起笔者的兴趣。这不是普通意义上的馆阁诸公的雅集活动。翁方纲在镇江本的《杏园雅集图》的题跋里的诗中有"七贤济济尽江西"句。《冬青馆乙集》的作者张鉴（1768—1850）在《明锦衣千户谢廷循画杏园雅集图记》中敏锐地指出，"九人者，其七皆江西，又多同年，而三杨二杨又以同年为同官，雅集诚非泛然者。"【17】假如谢环所绘的《杏园雅集图》的主题人物是来自混合省籍的话，我们基本上可以认定这是一般朝臣的假日雅集。比如 1499 年由吕文英和吕纪的《竹园寿集图》（图 10）所绘的朝臣，

【17】张鉴《明锦衣千户谢廷循画杏园雅集图记》，《冬青馆乙集》卷四，《丛书集成续编》册 158，新文丰出版社，1989 年，页 232。

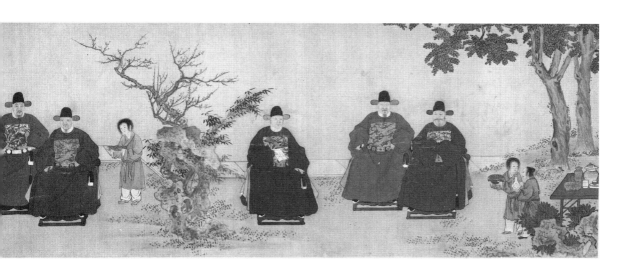

周经（1440—1510）来自山西，屠滽（1440—1512）和闵珪（1430—1511）来自浙江，侣钟（1440—1511）来自山东，许进（1437—1510）、李孟旸（1432—1509）、王继（生卒年不详）来自河南，顾佐（1443—1509）和秦民悦（1436—1512）来自安徽，吴宽（1435—1504）来自南直隶的苏州府。同样，作于1503年的另一幅雅集图《十同年图》（图11）所表现的人物也是来自不同省籍。户部尚书谨身殿大学士李东阳（1447—1515）来自北京，都察院左都御使戴珊（1437—1505）来自江西浮梁（今景德镇），兵部尚书刘大夏（1436—1516）来自湖广华容（今属湖南），刑部尚书闵珪来自浙江乌程（今吴兴），工部尚书曾鉴（1434—1507）来自湖广桂阳（今属湖南），南京户部尚书王轼（1439—1506）来自湖广公安（今属湖北），吏部左侍郎焦芳（1435—1517）来自河南泌阳，户部右侍郎陈清（1438—1521）来自山东益都，礼部右侍郎谢铎（1435—1510）来自浙江太平，工部右侍郎张达（1432—1505）来自江西泰和。十人均为英宗天顺八年（1464）甲申科进士，即"同年"。其中李东阳等九人在北京供职，王轼则在南京供职。弘治十六年（1503）三月二十五日，适逢王轼来朝，十人在闵珪宅第聚会。

不仅如此，《杏园雅集图》中的江西文官来自更为集中的地域。参加杏园雅集的江西文官除了王英来自与吉安府相邻的抚州府，其余六位皆来自吉安府，集中在泰和县、吉水县和安福县。（表2）

表2　《杏园雅集图》中江西文官所属地域

府	县	人物
吉安府	泰和县	杨士奇、王直、陈循
	吉水县	周述、钱习礼
	安福县	李时勉
抚州府	金溪县	王英

杨士奇、王直、陈循、周述、钱习礼、李时勉共六位是江西吉安府同乡。王直、陈循与杨士奇一样，都是吉安府泰和县的小同乡。王直的家族和杨士奇的家族世代交好，"杨氏居泰和四百年，两家门户相埒，代有交游，婚姻治好"【18】。陈循的从叔陈一敬与杨士奇为同门。永乐皇帝朱棣北征，有太子朱高炽在南京监国，黄淮、杨士奇、王直留在翰林辅导皇太子。因此他们都属于"太子派系"的文官，积累了深厚的政治基础。陈循并非永乐二年（1404）的进士，他是永乐十三年（1415）的进士，而且殿试名列第一。当年会试的主考官正是杨士奇的姻亲、翰林修撰梁潜，同样是吉安府泰和县人。陈循后来成为明成祖朱棣的侍从。杏园雅集时，他是翰林院侍讲学士（从五品），是本次雅集最年轻的文官，时年五十三岁。

在"杏园雅集"中，王英、王直、李时勉、周述，他们不仅是江西人，而且是1404年（永乐二年）的同科进士（"同年"），关系非常密切。这一年会试的主考官是解缙和黄淮，杨士奇是读卷官。周述、王英、王直、李时勉等二十九位进士于永乐三年（1405）正月进入文渊阁读书，被称为"二十八宿"（后来增补了周忱，实为二十九人）。到永乐五年（1407）王直、王英被授官为翰林院修撰（从六品）。洪熙元年（1425）二月，王直提到，王英是左春坊大学士（正五品）、王直是右春坊右庶子（正五品）、周述为左春坊左谕德（从五品）、李时勉为侍读（正六品）。【19】正统二年的王直、王英他们已经是正四品的文官——詹事府少詹事。此时的周述是左庶子（正五品），李时勉是侍读学士（从五品）。杨士奇与周述、王英、王直、李时勉四位构成了紧密的师生关系。王英虽然不是杨士奇的吉安府同乡，但他是大同乡，关键他与杨士奇的关系是"门生"与准"恩师"的关系。

上述我们做了"历史"与"绘画"的双重表述。

（四）

自1402年燕王朱棣打败明惠帝朱允炆（1377—？）并攻占南京以后，文官的格局发生了很大变化。江西文官集团逐渐代替了浙江文官集团。朱元璋的时期，武人用的主要是安徽系，文人主要用的是浙江系。江苏系（当时的苏、松地区）的文人地主因为张士诚（1321—1367）的关系一开始就受到排斥，

【18】杨士奇《泰和王氏族谱序》，《东里文集》，页44—45。

【19】王直《送余侍讲归庐山序》，《抑庵文集》卷五，《影印国家图书馆藏文津阁四库全书》册414，页554。

这种情况到了明代中晚期才发生改变。清代的赵翼在《廿二史札记》中亦有所涉及。

浙江文官集团以宋濂（1310—1381）、刘基（1311—1375）为代表，后来浙江系的文官受到冲击，但到了明惠帝朱允炆时期（1398—1402），宋濂的学生方孝儒（1357—1402）被明惠宗起用，成为文官的精神领袖。在1403年以后的内阁中，除了黄淮（1367—1449）是浙江人、杨荣是福建人，其余五人如解缙、胡广（1369—1418）、杨士奇、金幼孜（1367—1431）、胡俨（1360—1443）都是江西人。从1403年到杨士奇去世的1444年的四十二年之间，其中除了杨荣做过六年的首辅，其他时间分别都是由解缙、胡广和杨士奇这三位江西人做内阁的首辅。可以这么说，在朱棣执政以来的文官格局中，以江西系文官为主导，有微弱的闽浙成分（黄淮代表浙江、杨荣代表福建）。

江西文官集团从永乐时期（1403—1424）开始逐渐取得政治优势，同时也取得了文学上的优势。所谓"台阁体"文学正是以杨士奇为代表的江西派文学。但江西文官集团并没有取得书法和绘画艺术的绝对优势。北宋后期的苏轼（1037—1101）等文官集团虽然没有取得政治上的优势，但在文学、书法和绘画上都取得了被后世认可的绝对优势。1503年的《五同会图》反映的是明代中期江苏地区文官集团的部分优势，但仍然不能和1437年的《杏园雅集图》所表现的江西文官集团的绝对优势相提并论。

《杏园雅集图》正好显示出江西文官在宫廷的强势地位。在以前的《香山九老图》和《西园雅集图》中，"九老"和文官的地域色彩十分混杂，并不像《杏园雅集图》这么清晰而突出，这是以江西文官为核心的雅集。

早在1422年，在北京的"西城宴集"同样是以江西翰林文官为核心的雅集，参加"西城宴集"的人有十七位，除了杨士奇，基本上是1404年（永乐二年）的进士群体。参加这次雅集的有曾棨（1372—1432）、王英、余学夔、钱习礼、张宗琏、陈循、周忱、彭显仁、周叙、胡稹、刘朝宗、余正安、萧省身（以上为江西人，十四人）、陈敬宗、桂宗儒、章敞（以上为浙江人，三人）。其中胡稹是阁臣胡广的儿子，于1418年入翰林院。胡广是永乐时期最早的阁臣，也是江西人，他与解缙同乡，与杨荣、杨溥都是建文二年（1400）的同科进士。胡广从永乐五年（1407）二月到十六年（1418）五月去世时是内阁的首辅。参加"西城宴集"的杨士奇、王英、钱习礼和陈循在十五年后参加了著名的

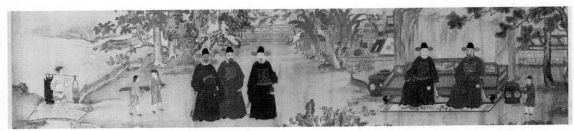

图 12　明人《五同会图》　故宫博物院藏

"杏园雅集"。杨士奇专门为"西城宴集"写了一篇《西城宴集诗序》【20】，收在他的《东里文集》中。由于这次雅集没有画家的参与，没有任何图像传世。从中可以看出，杨士奇的江西籍文官的基础是 1404 年（永乐二年）科举的进士群体。他们不仅参加了"西城宴集"，其中一部分人还参加了日后的"杏园雅集"。两次雅集都有江西籍 1404 年同科进士群体的身影。此次雅集的场所是浙江宁波府慈溪县人陈敬宗的私宅。陈敬宗（1377—1459）是在后来的 1450 年给去世的黄淮写墓志铭的人，永乐二十年时任刑部主事。他是永乐二年的进士，被选为庶吉士，在文渊阁学习，参与修订《永乐大典》。浙江人中，陈敬宗和章敞（？—1437）都是永乐二年的同科进士，桂宗儒（生卒年不详）和陈敬宗是浙江慈溪县同乡，永乐八年（1410）充贡入文渊阁，与修《永乐大典》，后改授翰林修撰。

这不可能是巧合，而是一种有意的安排。从某种意义上说这次雅集可以理解为带有隐蔽性质的"同乡聚会"，这与另一次公开的同乡聚会完全不同。约作于 1503 年的《五同会图》（图 12）则表现的是来自苏州府的在京文官的聚会。吴宽（1435—1504）、王鏊（1450—1524）、陈璚（1440—1506）、李杰（1443—1517）、吴洪（1445—1522）分别来自同属于苏州府的长洲、吴县、常熟和吴江。这是明确的同乡聚会。正如杨士奇在 1422 年在陈敬宗的家里举行的"西城宴集"一样，十七人中有十四个江西人。另外三位是浙江人。选择的聚会地点也不是江西同乡或自己的家中，而是浙江人陈敬宗的私宅。

从馆阁诸公的诗文里看不出此次雅集的发起人是谁。后来的翁方纲认定发起人是杨荣。因为杨荣是园主人，自然被认为是雅集的发起人。所谓"馆阁诸公过予"似乎可以理解为馆阁诸公相约来到杨荣的杏园，并未透露杨荣主动邀请馆阁诸公的信息。去杨荣家聚会的公开理由：1. 此时正是杏花开放

【20】杨士奇《西城宴集诗序》，《东里文集》，页 75。

的时节，杨荣的杏园以杏树成林而闻名，是欣赏红杏花的最好去处；2. 杨荣的杏园在长安门往东一点的台基厂附近，位置相对居中，对于来自不同方向的文官都很方便。

可以理解，这次杏园雅集杨士奇借助杨荣（福建人）的私家花园——杏园，并约上杨溥，举行的不是一般意义上的朝廷文官大臣的假日聚会，而是带有隐蔽色彩的江西文官集团的同乡聚会。七位江西人和两位非江西籍的阁臣共同举办了杏园雅集。而江西文官集团的实际领袖是杨士奇。这张画凸显了当时明代政治的地域特性。

在《杏园雅集图》的三个段落中突出了中心段落，而在中心段落中突出了杨士奇。杨士奇虽然此时与杨荣同属"从一品"文官，但由于杨士奇是明仁宗朱高炽（1378—1425）和明宣宗朱瞻基（1398—1435）曾经的老师，长年陪侍着这两位当时的皇太子父子留守南京，关系非常密切，杨士奇于1424年至1444年成为内阁实际上的首辅大臣。1437年，杨士奇的政治生涯处在巅峰状态。此时的明英宗朱祁镇（1427—1464）只有十岁，整个国家在仁宗张皇后（？—1442）和以杨士奇为领袖的文官集团的掌控之下。因此这次雅集的召集人可能就是坐在中心位置、地位最高（首辅）、年纪最大（七十三岁）的杨士奇。杨士奇有借别人私宅举办雅集活动的习惯，1422年和1437年这两次带有"江西文官集团"色彩的"雅集"都不是在杨士奇家举办的，而是在来自浙江的陈敬宗和来自福建的杨荣的私宅举办的。另一点更重要，这两次重要"雅集"都没有安排在任何一位来自江西的文官的私宅举行，可见杨士奇用心极深。

从文本上看，杨士奇和杨荣的序文都凸显了政治意味。杨士奇一开头就说："古之君子，其闲居未尝一日而忘天下国家也。"杨荣在结尾处说："感上恩而图报称，因宴乐而戒怠荒，予虽老，尚愿诸公之后而加勉焉！"一头一尾，都是政治性的表达。从每一首诗中都能读出同样的意思。

从图像上看，似乎版画本的《杏园雅集图》（图13）人物服饰更符合杨荣序文中的描述，所谓"十人者，

图 13　章服、便服对比

皆衣冠伟然，华发交映"。衣冠常常和官僚制度相联系，代表人物的政治社会关系和地位。在道光时期的白描本中仍保持着"衣冠伟然"的模式。而在杨荣的《杏园雅集图后序》中特别强调每个人的官职——大宗伯南郡杨公、少詹事临川王公、侍读学士文江钱公、左庶子吉水周公、侍读学士安成李公、侍讲学士泰和陈公，最后至者谢君其官锦衣卫千户。如此等级森严，似乎这不是朋友的序列而是官场的序列。这与会昌九老的不序官阶只序年齿的成例不同，而是刻意强调他们的在职状态，凸显的是：这不是退隐的雅集，而是在职文官政事之余的假日雅集。雅集的命名类似"西园雅集"，雅集的人数和月份都类似"香山九老会"，雅集的主体是以杨士奇为首的"江西文官集团"和另外两位重要文官，所有参与者都是在职的馆阁大臣。

一个"江西文官集团"的聚会为何采取了这样隐蔽的形式？什么样的政治形势导致了这种隐蔽的状态？通过表现馆阁大臣而遮蔽了江西色彩，难道是躲避同乡"结党"的弹劾吗？在"杏园雅集"和《杏园雅集图》的历史和图像中除了隐蔽的"江西文官集团"还隐蔽了什么？

三、"杏园雅集"和《杏园雅集图》的深层含意

（一）

《杏园雅集图》与《西园雅集图》只有一字之差。传为王诜的"西园"代表过去，而杨荣的"杏园"是现实，对于对文字和语义十分敏感的这些文官来说，以"杏园"对应"西园"似乎不是简单的文字游戏。

既然表面上借用了"西园雅集"的概念，在杨士奇的时代，文官如何理解西园雅集？先要考察杨士奇及其参加杏园雅集的文官是否具有"西园雅集"的概念以及是否见过任何形式的《西园雅集图》（图14）。

杨士奇知道"西园雅集"与《西园雅集图》的途径很多，杨士奇曾读过黄潜（1277—1357）的《述古堂记》，文中所述正是"西园雅集"的内容。黄潜是元代的大儒，宋濂的老师。另外，杨士奇也曾读过豫章熊朋来（天慵）为李公麟《西园雅集图》题的诗。熊朋来曾在元朝时期任过杨士奇的家乡江西庐陵郡的教授。[21]

【21】杨士奇《西园雅集图记》，《东里续集》卷一，《影印国家图书馆藏文津阁四库全书》册413，页657。

图14　宋　刘松年《西园雅集图》临摹本　台北故宫博物院藏

　　杨士奇在广平侯的家里见到过李公麟《西园雅集图》的刘松年临摹本。他还提到南宋画僧梵隆和赵伯驹临摹过李公麟的本子。在靖难之役追随朱棣并立有战功的袁容，曾娶了朱棣的女儿永安郡主，袁容在永乐元年被封为广平侯，此时永安郡主升为永安公主。袁容约卒于宣德时。永乐二十年春天广平侯袁容重病，太医院院判（正六品官）蒋用文经数月医治得以痊愈。杨士奇专门写文赞美蒋用文。杨士奇或许与广平侯有正面的交游因而获观其珍藏的刘松年的作品。

　　此外，福建的闽县画家朱孟渊喜欢画《西园雅集图》，朱孟渊被画史描述为李公麟人物画风格的追随者，善写人物、番马。杨士奇的晚辈同乡及门生曾鹤龄（1383—1441）是永乐十九年（1421）的状元（杨士奇是永乐十九年会试的主考官），曾鹤龄曾见过闽县画家朱孟渊所临的李公麟的《西园雅集图》。[22]曾所见过的朱孟渊临李公麟《西园雅集图》或许与杨士奇收藏的一幅朱孟渊的《西园雅集图》是同一幅画。杨士奇的藏品是由中书舍人陈登（思孝）赠送的。陈登是福建长乐（今福州）人，宣德年间（1426—1435）卒于官。永乐时期被荐入翰林院，授中书舍人。陈登将朱孟渊的《西园雅集图》赠给杨士奇的时间应在永乐至宣德之间，可以肯定在正统二年（1437）之前。据说闽县画家朱孟渊与翰林修撰林志（1378—1427）、中书舍人陈登、太子少傅杨荣都有交往，他可能是活跃于北京的福建画家。朱孟渊是李公麟画风的

【22】曾鹤龄《西园雅集图记》，黄宗羲编《明文海》卷三七七，中华书局，1987年，第四册，页3883。

追随者，他曾临过一本《渊明归去来图》送给杨荣，杨荣为此写过跋文。[23]

杨士奇收藏的与曾鹤龄所见的朱孟渊《西园雅集图》都绘有十六位人物。显然，同为闽县画家朱孟渊所画（临摹）的《西园雅集图》的阅读与辨识，曾鹤龄与杨士奇高度一致，十六位人物全同，只是叙述的次序有别。（表3）

由此可见，杨士奇与曾鹤龄的图像识别系统来自黄潜的《述古堂记》的系统，黄的系统又来自郑天民的记述，而非米芾的《西园雅集图记》的系统。这两个略有差别的系统，在王

表3　杨士奇、曾鹤龄对《西园雅集图》人物辨识的比较

杨士奇的题跋	曾鹤龄的题跋
1. 苏轼	1. 苏轼
2. 王诜	2. 王诜
3. 张耒	3. 张耒
4. 蔡肇	4. 蔡肇
5. 李公麟	5. 苏辙
6. 苏辙	6. 黄庭坚
7. 黄庭坚	7. 陈师道
8. 陈师道	8. 李公麟
9. 李之仪	9. 晁补之
10. 晁补之	10. 道士陈景元
11. 米芾	11. 李之仪
12. 王钦臣	12. 秦观
13. 圆通大士	13. 米芾
14. 刘泾	14. 王钦臣
15. 道士陈景元	15. 圆通大士
16. 秦观	16. 刘泾

世贞的时期稍有觉察，他所题跋的仇英临《西园雅集图》中没有陈师道而有郑嘉会。王世贞读过杨士奇跋朱孟渊《西园雅集图》的文字，注意到杨跋的人物序列中有陈师道而无郑靖老（嘉会）。王世贞明确指出："此图吾吴郡仇英实父临千里本也。"也就是说临自赵伯驹（1120—1182）的本子。[24]杨士奇提到在广平侯袁容家里所见的刘松年的《西园雅集图》临本中少了四位人物，即张耒、李之仪、陈师道和晁补之。这显示出知识与图像系统在历史传承过程中的差异。杨士奇说到朱孟渊《西园雅集图》时，"尝见熊天慵题伯时西园诗及黄文献公《述古堂记》皆与此合。文献据郑天民之记。郑记作于政和甲午，其可征无疑"[25]。

再者，江西文官、翰林侍讲邹缉收藏过一幅《西园雅集图》，杨荣、金幼孜都见到过，分别为之写过题跋和诗。这幅画为十二人。[26]也就是说，杏园主人杨荣也有"西园雅集"的知识与概念。

无论是《述古堂图》还是《西园雅集图》在明代的杨士奇和杨荣的笔下

【23】杨荣《书渊明归去来图后》，《文敏集》卷十五，《影印国家图书馆藏文津阁四库全书》，册414，页311。

【24】王世贞《题仇实父临西园雅集图后》，《弇州山人题跋》，浙江人民美术出版社，2012年，页562。

【25】杨士奇《西园雅集图记》，《东里续集》卷一，页657。

【26】金幼孜《雅集图为邹侍讲仲熙赋》，《文靖集》卷一，《影印国家图书馆藏文津阁四库全书》册414，页414。杨荣《题雅集图后》，《文敏集》卷十五，页315。

是否具有政治意味？这是很关键的。

（二）

仔细考察可知，杏园雅集与西园雅集只是名称相似，实际并无关联。而且在江西文官的解读中，西园雅集并不符合正统初年的政治意味。名相近，实相远。西园雅集是十六人，杏园雅集是九人，共同之处都有画家参与。西园雅集中的画家有李公麟和王诜，杏园雅集中有谢环（唯一的画家）。可以看出，"西园雅集"的概念似乎具有掩饰"杏园雅集"本来用意的功能。

有趣的是，杏园雅集的概念表面上看是在模仿西园雅集，但在诗文中却多次提到了香山九老会。由于参加杏园雅集的实际人数为十人，后世又有"杏园十友"的说法，淡化了杏园雅集实际是正统二年九位文官的聚会，谢环当时是武官——锦衣卫千户。可以看出，此次雅集是仿香山九老会的。那么，九位文官为何要重温唐代的香山九老会呢？

同样，参加此次雅集的馆阁诸公在当时是否具有"香山九老会"的概念？杏园主人杨荣曾见过《香山九老图》，这是南京兵部郎中田伯邑的收藏品。[27]另外，参加过杏园雅集的江西文官王直和李时勉分别见过苏州府同知邵信之的藏品。邵信之来京城考绩，带来了一幅《香山九老图》，王直和李时勉都写有题跋。两人题跋皆未提到此图是何人所作。似乎苏州同知邵信之将《香山九老图》给多位京官观看，王直、李时勉在各自的文集中皆留下了记录。[28]

杨士奇是否有"香山九老"的概念？洪武三十一年（1398）十月十六日，杨士奇为他的老师梁兰（庭秀）编成了《畦乐诗集》并写了序。梁兰一直在家乡泰和县隐居不仕，他是翰林文官梁潜的父亲。梁兰的《畦乐诗集》中收录了一首《九老图》诗[29]：

皓首获谢事，选幽聊自怡。山水既已佳，春阳亦迟迟。
或囊单父琴，偶赌绮黄棋。好乐养余日，消摇沐雍熙。
宠辱固可忘，理乱胡不知。徒兹齿爵崇，恐贻后世嗤。

..

【27】杨荣《题香山九老图卷后》，《文敏集》卷十五，页315。

【28】王直《跋香山九老图后》，《抑庵文集》后集卷三十六，《影印国家图书馆藏文津阁四库全书》册415，页136。李时勉《题香山九老图后》，《古廉文集》卷八，《影印国家图书馆藏文津阁四库全书》册415，页279。

【29】梁兰《九老图》，《畦乐诗集》，《影印国家图书馆藏文津阁四库全书》册411，页806。

图15 宋马兴祖《香山九老图》 美国弗利尔美术馆藏

壮哉渭川翁，持竿兆非螭。

由此可以认为，杨士奇至迟在1398年已经有了清晰的"香山九老"的概念，而杨荣在《杏园雅集图后序》中提到"香山九老"和"洛阳耆英"这两个概念，并且在雅集诗中提到"缅怀洛中会，九老皆令望"。同时参加"杏园雅集"的周述也在诗中提到"高风谅可追，愿与洛中并"【30】。

在杨荣、王直与李时勉的文字中，几乎没有涉及《香山九老图》（图15）的含义和他们自己的坦率的理解。王直和李时勉也几乎同时看到了另一幅由苏州府同知邵信之收藏的《香山九老图》，并分别为之题跋。他们也没有说出比杨荣更深刻的解读，他们理解的重点就是白居易的"君子知进退"的智慧和"高怀雅度"的道德胸襟。细读杨荣、王直和李时勉对《香山九老图》的题跋，看不出他们对该图有什么特殊理解，自然也无法破解"杏园雅集"为何要模仿"香山九老会"的特殊用意，无法破解《杏园雅集图》的深层含意。

杨士奇是否见过《香山九老图》，在杨士奇的文集中并无明确的记录。除了参加杏园雅集的上述三位见过《香山九老图》之外，与杨士奇关系最密切的人中谁见过《香山九老图》？他就是前面提到的写过《九老图》诗歌的梁兰的儿子梁潜（1366—1418）。杨士奇少时与梁潜同学相善，后同官翰林，又同为东宫僚佐，关系非同一般。他们是儿女亲家，杨士奇的长女杨组嫁给了梁潜的儿子梁楫。杨士奇的儿媳又是梁潜的弟弟梁混的女儿。梁潜见到的《香山九老图》是给事中王子诚的藏品。梁潜直率而耿介，他于永乐十六年（1418）因"辅导太子有阙"而下狱死。因而他对《香山九老图》的理解至关重要，

【30】见镇江本《杏园雅集图》后的题跋。

可以帮助研究者找到《杏园雅集图》与《香山九老图》之间的内在关联。请看梁潜的《题香山九老图后》全文[31]：

尝观南华生之言曰："虚静恬淡、寂寞无为者，天地之平而道德之至也。"又曰："无为则俞俞，俞俞则忧患不能处，年寿长矣之。"香山九老者，果皆俞俞者耶，九老之最高者元爽也，其差少者乐天也。乐天宦游三十载，退居于洛，合九老而为尚齿会。洛阳为天下之巨丽，而九老极一时之风流。石楼香山之间，龙门八节滩之上，少微之星煜煜乘芒而衣冠皓伟，宾游杂沓，酣嬉淋漓，或弄琴操秋思之商声，或唤家僮奏霓裳之法部，或命小妓歌杨柳之新词，兴尽而止，兀兀然举天下之得失，曾足以累其心，其视刘伯伦闻妇言而不听，王无功游醉乡而不返者，又安能仿佛其乐之涯涘哉。信所谓俞俞者也，虽然人徒知九老之既老，而不知九老于未老之时也，知九老之甚乐，而不知九老深忧之未尝忘也。当是时，唐纲解纽，藩镇跋扈，阉竖弄威，缙绅为之斥逐，虽有裴晋公以身系国家安危，曷亦得以少吐胸中不平之气耶。于是九老者岁月坐成晚矣，自托于流连放弃之间者，岂其心哉，固不已而强自宽也，况洛阳天下之中，四方用武所必争之地，一有不幸如前日之安史者，则台榭苑囿之胜鞠为茂草矣，果可以保其乐乎，吾知九老虽衰未，必不念及尔也，不然年九十之尚父，犹思经纶于周室，年八十之绮皓，且定储皇于汉家。九老虽衰，果可无意于世事乎，然则九老之俞俞，乃所谓戚戚也。愚故表而出之，使世之志于事君者，无自托于九老，九老非得已焉，但九老中有僧如满者，今亡之，疑为弘文馆诸翁而逸其半，未知是否。中书舍

【31】梁潜《题香山九老图后》，《泊庵集》卷十六，《影印国家图书馆藏文津阁四库全书》册413，页417。

人解缙既序其端，而给事中王子诚属予序其后，如此云。

其中有一段很经典的解读，"当是时，唐纲解纽，藩镇跋扈，阉竖弄威，缙绅为之斥逐，虽有裴晋公以身系国家安危，曷亦得以少吐胸中不平之气耶"。直接指出白居易等"九老"隐居宴乐的时代背景。实际上，白居易六十八岁退休，时值唐文宗开成四年（839），距离著名的"甘露之变"发生的时间过了四年。杨士奇不可能不知道"甘露之变"。白居易辞官的四年前（835）发生了历史上著名的"甘露之变"——一次不成功的清除宦官的事变，以唐文宗和文官的失败而告终，宦官全面获得支配国家和皇帝的权力。所谓"阉竖弄威，缙绅为之斥逐"。宦官（阉竖）专政的对立面则是皇帝与文官。梁潜的这段文字同时关涉了历史与现实。那么究竟关涉了什么样的现实呢？梁潜死于永乐十六年九月十七日，他的《题香山九老图后》应作于永乐十六年之前，地点应在南京。他曾与陈循住在同一个院子里，梁潜是永乐十三年的会试主考官，此年陈循进士及第并在殿试中被点中状元，他们是"恩师"与"门生"的关系。杨士奇应该深知《香山九老图》所涉及的背景。特别是宦官势力的危险和文官在朝廷中的命运。永乐十七年（1419）十一月，也就是在梁潜去世的第二年，杨士奇写了《甘露表》[32]颂扬明成祖朱棣的美德。"甘露"作为祥瑞并非仅仅出现在 1419 年，在永乐十年（1412）也出现过一次，杨士奇、杨荣、金幼孜分别进献过《甘露赋》《瑞应甘露诗》和《甘露诗》。在梁潜获罪时，杨士奇没有挺身为之辩诬。而在永乐十七年，也就是梁潜死后的第二年，两位江西文官杨士奇和王直进献了《甘露表》和《瑞应甘露诗》，由于这两位都是梁潜的泰和县同乡和密友，这是否是在委婉地提醒明成祖将此时的瑞相"甘露"与晚唐的"甘露之变"联系起来呢？不得而知。

从杨荣的题跋来看，他对《香山九老图》的认识远不及梁潜的深刻。他说："此亦足以见唐家承平日久，四方无虞，而士大夫得进退以礼，优游燕休以毕其余齿，此何其盛哉！""异时获赐归故乡，与同志者退寻此乐尚未晚也。"他把《香山九老图》理解为单纯的"归隐之乐"。此外，杨荣把会昌五年（845）三月"九老会"与同年夏日的另一次"九老会"搞混了。李元爽与狄兼谟没有同时参加"九老会"，李元爽参加的是会昌五年夏日的那个"九老会"，而狄兼谟参加的则是同年三月的那个"九老会"（有九人参加，但狄兼谟和

【32】杨士奇《甘露表》，《东里续集》卷四十四，《影印国家图书馆藏文津阁四库全书》册 414，页 92。

表 4 杏园雅集参与者年龄一览

杏园雅集参与者	生卒年	1437 年时的年龄
杨士奇	（1365—1444）	73
杨荣	（1371—1440）	67
杨溥	（1372—1446）	66
钱习礼	（1373—1461）	65
李时勉	（1374—1450）	64
王英	（1376—1450）	62
王直	（1379—1462）	59
周述	（？—1437）	？
陈循	（1385—1462）	53
谢环	（1377—1452）	61

卢贞两人的年龄不足七十岁，因此又有"七老会"之说）。

可以认为"杏园雅集"所模仿的蓝本是"香山九老会"。也许与会昌五年的"香山九老"相比，杏园雅集的参与者的年龄普遍偏低，只有杨士奇一人年过七十岁。按唐代七十岁为"老"的标准只能称之为"一老会"。与会昌五年夏天的九老会相比，1437 年杏园雅集的参与者年龄最大的杨士奇也不过七十三岁而已，公元 845 年的"九老会"的参加者年龄最小的白居易也比杨士奇大一岁。（表4）

看来"杏园雅集"的参与者有意模糊了年龄问题，凸显的是"九公"与"九老"的对应。在杨荣的后记中，九位文臣称"公"，一位武官称"君"。如"庐陵杨公""泰和王公""南郡杨公""临川王公""文江钱公""吉水周公""安成李公""泰和陈公"，最后把画家谢环称为"谢君"。因此，《杏园雅集图》也可以叫作《杏园九公图》。无独有偶，"杏园雅集"选择的时间是与"香山九老会"的第一次雅集的时间是一致的，都是阳春三月。在当时的历史记忆中，"香山九老会"的时间就是唐朝会昌五年的三月。从杨荣的题跋中可见一斑。此外梁兰的《九老图》的诗中也提到"春阳亦迟迟"，都证明"九老会"与"阳春三月"的固定关联。

（三）

梁潜主观理解《香山九老图》的现实境遇到底是什么？是否和他所提到的"阉竖"有什么潜在的关联？杨士奇所写的《梁用之墓碣铭》透露出一丝信息[33]：

【33】杨士奇《东里文集》，页 246。

> 永乐十五年，车驾巡狩北京，仁宗皇帝在春宫，监国南京。凡南方庶务，惟文武除拜、四夷朝献、边警调发上请行在，若祭祀赏罚一切之务，有司具成式启闻施行，事竟，则所司具本末奏达而已。上既有疾，两京距隔数千里，支庶萌异志者，内结嬖幸，饰诈为间，一二谗人助于外，于是禁近之臣侍监国者惴惴苟活朝暮间。赖上明圣，终保全无事，小人之计不能行，然其意不已也。

这里所说的"支庶萌异志者"指的是谁？实际指的是汉王朱高煦和赵王朱高燧。"嬖幸"指的又是谁？查史书可知所谓"嬖幸"指的是司礼监太监黄俨。清朝人所写的《明史》有关仁宗皇帝的纪传里讲得很清楚[34]：

> 永乐二年二月，始召至京，立为皇太子。成祖数北征，命之监国，裁决庶政。四方水旱饥馑，辄遣振恤，仁闻大著。而高煦、高燧与其党日伺隙谗构。或问太子："亦知有谗人乎？"曰："不知也，吾知尽子职而已。"
>
> 十年（应为十二年），北征还，以太子遣使后期，且书奏失辞，悉征宫僚黄淮等下狱。[35]十五年，高煦以罪徙乐安。明年，黄俨等复谮太子擅赦罪人，宫僚多坐死者。侍郎胡濙奉命察之，密疏太子诚敬孝谨七事以闻，成祖意乃释。其后黄俨等谋立高燧，事觉伏诛，高燧以太子力解得免，自是太子始安。

两位藩王朱高煦、朱高燧与皇太子朱高炽即后来的仁宗皇帝在永乐时期争夺储位的斗争非常激烈。永乐十二年（1414）九月这场斗争中导致黄淮、杨溥等人下狱，在永乐十六年（1418）导致梁潜（"杏园雅集"的实际策划者杨士奇的好友、同僚和姻亲）、周冕被杀。永乐皇帝北征时，梁潜和杨士奇一道在南京留守，辅佐太子朱高炽。至少在清代的乾隆皇帝（1711—1799）的知识谱系里也有类似的知识，诸如"时太子监国，宦寺黄俨等党赵王高燧，

【34】《明史》，中华书局点校本，1974 年，册 1，页 108。
【35】此处时间有误，应为永乐十二年，参见《黄淮文集》后的"黄淮年谱"（中国社会科学出版社，2006 年，页 474）。

阴谋夺嫡，潜太子擅赦罪人，帝怒，以（梁）潜、（周）冕辅导有阙，下狱死"[36]。黄俨原是燕王府的太监，很受永乐皇帝的信任，他在永乐时期做到了司礼监太监，曾多次出使李氏朝鲜王国。在早期的燕王府时期，他与朱高煦、朱高燧二人关系密切，与朱高炽交恶。在有效地打击了黄淮和杨溥等东宫僚属之后，与东宫朱高炽关系密切的梁潜就成为新的打击目标。皇太子朱高炽曾作过两首诗赐给过梁潜。同样是参加过"杏园雅集"的江西文官王直在谈到梁潜时说："仁宗皇帝缉熙圣学，道德日新，而又笃意文事。臣（梁）潜忠亮清谨，学问该博，而文词雅正，其言多契于上心。上深重焉。二诗盖是年所赐者，皆上所自书。"[37]永乐时期，正如杨士奇所说"禁近之臣侍监国者惴惴苟活朝暮间。"由此可知，梁潜在《题香山九老图后》中提到的"藩镇"对应的是永乐时期的朱高煦和朱高燧，"阉竖"对应的是宦官黄俨，而"缙绅"对应的则是已经落难的文官黄淮、杨溥等，以及当时处于险境的杨士奇和梁潜自己。因此，梁潜在解读《香山九老图》时所说的"藩镇跋扈，阉竖弄威，缙绅为之斥逐"，是他感同身受的现实和心境。"学问该博"（王直语）的梁潜应该是熟读《新唐书》的，"阉竖弄威，缙绅为之斥逐"这个语义正好来自《新唐书》卷一七三《列传》第九八的"裴度传"，原文为"时阉竖擅威，天子拥虚器，缙绅道丧。"这正是"香山九老会"的真实背景。文官（缙绅）与宦官（阉竖）的对立与斗争——至少这是一位永乐时期的与杨士奇个人关系最密切的江西系文官的解读。晚明的王世贞甚至认为宦官黄俨是在明仁宗即位时（1424）被除掉的。[38]对宦官的危害，杨士奇与梁潜的认识是一样的，他们面临着同样的背景和命运。他们二位是留守在南京的太子的正、副辅导官。只不过杨士奇更为谨慎，低调行事。永乐二十年（1422）九月杨士奇因"辅导有阙"而短暂入狱，不久即被释放。同年的十二月时，他与同住西城的年轻文官举行了"西城宴集"，地点是浙江人陈敬宗的家里。这时离梁潜去世已经四年。

　　"杏园雅集"参与者为九人，与"香山九老"人数一样。"杏园雅集"举行的月份为三月，与"香山九老会"的月份一样。"杏园雅集"的诗文中多次提到"香山九老会"。梁潜的解读让我们把《香山九老图》和《杏园雅集图》联系起来。问题的关键倒不在于梁潜的解读，而在于1437年"杏园雅集"的参加者是否还依然处在当年梁潜解读《香山九老图》的情境中。

【36】清高宗《御批历代通鉴辑览》卷一〇二，《影印国家图书馆藏文津阁四库全书》，册118，页183。

【37】王直《恭题梁氏所藏仁宗皇帝赐诗后》，《抑庵文集》卷十二，《影印国家图书馆藏文津阁四库全书》，册414，页615。

【38】王世贞《中官考二》，《弇山堂别集》，中华书局，1985年，页1741。

　　"杏园雅集"发生在正统二年三月一日。这时的皇帝只有十岁，雅集的参加者除了杨士奇七十三岁，其余的人在七十岁以下、五十三岁以上。九人之中除了杨荣，都是永乐时期的"太子集团"。此时的政治格局发生了变化，与小皇帝关系最为密切的并不是张太皇太后和以杨士奇为首的文官集团，而是被朱祁镇称为"王先生"的宦官王振。王振获得了与当年的司礼监太监黄俨同样的官位。自朱祁镇即位以来，宦官王振的势力开始抬头。王振在宣德十年（1435）九月就被任命为司礼监太监，位列宦官二十四衙门之首。正统元年（1437）十二月，王振唆使九岁的小皇帝朱祁镇将兵部尚书王骥、侍郎邝埜逮捕入狱惩治。自此，言官已经窥测王振的意思弹劾朝官并治罪。以杨士奇为首的文官集团已经开始与以王振为首的宦官集团发生冲突。

　　史书上讲正统二年正月杨士奇与王振有过一次交锋，杨士奇气得三日不出门。张太皇太后在宫廷当众喝斥王振，几乎杀掉王振。文官与宦官的斗争已经开始。三月一日以杨士奇为首的"江西文官集团"在杨荣的花园里举行雅集，表面上借用了"西园雅集"的概念，实际上呼应了唐代的"香山九老会"的概念。而"香山九老会"的背景在"江西文官集团"的解读中有"阉竖弄威，缙绅为之斥逐"的深层含意。对于"甘露之变"的结果，《资治通鉴》卷二四五称："自是天下事皆决于北司（宦官），宰相行文书而已。宦官气益盛，迫胁天子，下视宰相，陵暴朝士如草芥。"《杏园雅集图》的背后线索将晚唐的宦官仇士良、永乐时期的宦官黄俨和正统时期的宦官王振联系起来。当正统初年司礼监太监王振的势力抬头时，杨士奇可能会联想到同样为司礼监太监的黄俨。也会想到在"甘露之变"后辞官的白居易所面临的宦官政治的基本形势。"甘露之变"前后最具危害性的太监是王守澄、陈弘志、仇士良。他们都是杀害唐宪宗、唐敬宗的"逆党"。朝政由宦官控制。正统二年之初可以说是杨士奇等文官的阶段性的小胜，王振几乎被张太皇太后杀掉。正统二年三月一日的杏园雅集是不是对初次重创宦官王振的庆贺呢？旧历三月既是阳春，又是清明，此时的杨士奇在有限的喜悦中很容易想起已故的梁潜。《杏园雅集图》若隐若显地宣示了以"江西文官集团"为主体的"馆阁诸公"的力量。文官集团对于宦官的初步优势还要借助张太皇太后的力量，这正是今后的隐忧。以"江西文官集团"为主体的"馆阁诸公"担忧的正是今后的"阉竖弄威，缙绅为之斥逐"的局面。在张太皇太后面前哭救王振的是十岁的小皇帝，朱祁镇的不久之后的亲政就意味着王振更有力量，而历史证明文官集团的隐忧最终成为事实。

由此看来，《杏园雅集图》是一幅深藏文官与宦官对立情结的政治绘画。政治隐藏在娱乐中，现实意义隐藏在古典意义之中。

四、画家谢环的绘画表达的条件和基础

（一）

无论何时，展开《杏园雅集图》画卷，最先看到的并不是九位文官，而是作为"杏园雅集"的见证者和图绘者的谢环。他在引导我们"观看"，既观看"杏园雅集"，又观看《杏园雅集图》。

如果把《杏园雅集图》理解为1437年政治力量的图景，如何认识画家谢环的特殊性？谢环来自浙江，而非江西。他同江西文官集团同时出现在杏园雅集中，非常耐人寻味。1477年创作《竹园寿集图》的两位画家吕文英和吕纪都来自浙江，而不是江西。谢环与杨士奇有着良好的关系，中间的桥梁是一度做过首辅的浙江人黄淮。黄淮从1403年到1414年和杨士奇等江西文官共同辅导皇太子朱高炽和皇太孙朱瞻基。黄淮是谢环的永嘉同乡。据温州的学者张如元的研究，黄淮是在大约永乐三年（1405）推荐谢环进入南京的宫廷中的，成为职业画家。【39】杨士奇不是进士出身，而是通过举荐方式到宫廷做官的，谢环也是通过同一方式进入宫廷的。推荐杨士奇的人不是江西人，而是浙江人王叔英（？—1402），王叔英与浙江名士方孝孺（1357—1402）是好朋友。因此，杨士奇一开始就与浙江的文人有某种联系。

黄淮是连接江西文官集团和浙江画家的主要人物。黄淮与江西文官集团的关系一直保持到1427年以后，1427年他退休回到浙江的故乡永嘉。实际上，当永乐初年正当"江西文官集团"形成之际，黄淮与解缙、胡广、杨士奇等江西文官有过摩擦。解缙和黄淮同是永乐二年会试的主考官，在永乐初期他们两位一度是最受明成祖信任的文官。解缙录用和提拔了一批来自江西的文官。据《三朝圣谕录》卷上的记载，胡广在永乐五年冬说到了如下情节："（黄）淮有政事才，（杨）士奇文学胜，且简静无势利心。盖因解缙重（杨）士奇及臣，而轻淮，故淮有憾。"【40】在他1427年离开北京之际，江西文官杨士奇、曾棨（1372—1432）、王英都给黄淮写了送行诗。1430年，黄淮老家的寿征庵前面的池塘里的莲花开放，江西籍的文官王直写了《瑞莲诗序》。

【39】见张如元《永嘉鹤阳谢氏家集考实》，浙江大学出版社，2007年。
【40】杨士奇《圣谕录》卷上，《东里文集》，页388。

黄淮在 1440 年为杨士奇的《东里文集》写过序文，到 1444 年杨士奇去世时，黄淮写了祭文（《祭杨少师东里杨公文》）。黄淮不仅推荐了谢环，还推荐了其他的永嘉同乡郭纯（1370—1444）、胡宗蕴，成为宫廷画家和书家。此外还推荐了浙江天台人陈宗渊（1370—？）进入翰林院做官。郭纯和杨士奇有交往，杨士奇在 1425 年为郭纯的书房"朴斋"写过《朴斋记》一文。

浙江系文官还有一位需要提到，以前的绘画史研究根本没有涉及到他——浙江钱塘（今杭州）人蒋骥（1378—1430），他跟黄淮一直保持着联系。1427 年，黄淮退休回家乡路过杭州，戴进到旅舍来拜访，随后黄淮回到永嘉老家。1428 年蒋骥从北京来信，谈到戴进已进入宫廷，他在北京有了书房叫"竹雪书房"，请黄淮为戴进写序文，即《竹雪书房记》。【41】可以推测，戴进进入宫廷和黄淮的推荐有关。杨士奇、杨荣都为戴进的竹雪书房写诗。谢环为戴进的画《松石轩图》题过诗。戴进离开北京时，江西籍的文官王直还为戴进写过送行诗。蒋骥给退休的黄淮写信时，他是翰林院侍讲学士。他和胡广、杨荣、金幼孜、杨溥都是 1400 年（建文二年）的同科进士。1430 年蒋骥做了26 天的礼部侍郎就突然去世了，为此，黄淮还为他写过《祭礼部侍郎良夫蒋公文》，其中有"淮也朝京北上，返棹南旋，道经墓下"的字句。【42】据《浙江通志》引《万历杭州府志》说他的墓在杭州的尉司里仙芝山。应该是黄淮于宣德八年（1433）夏天从北京回永嘉路过杭州时所写。这之前，黄淮还破天荒地以退休官僚的身份当了宣德八年会试的主考官。蒋骥或许是戴进进入宫廷的直接推荐人，同时借助了黄淮的力量。或者说黄淮把戴进介绍给蒋骥，再由蒋骥推荐给他的同年杨荣、杨溥、金幼孜等。从戴进结识到谢环和杨士奇来看，黄淮依然发挥了作用。

1437 年在北京杏园举行杏园雅集活动，黄淮虽然没有参加，但他的影响力还在。尽管他是浙江籍文官，但始终与江西文官集团保持密切的关系。参加杏园雅集的王英、王直、李时勉、周述都是 1404 年（永乐二年）的同科进士。虽然杨士奇本人是这次考试的读卷官，而会试的主考官是江西人解缙和浙江人黄淮，解缙在 1415 年已经去世，举行杏园雅集的 1437 年黄淮还健在。黄淮是 1404 年进士群体中活着的"恩师"，他们则都是黄淮的"门生"。黄淮不仅是谢环的同乡，还是他的少年好友。黄淮所写的《书梦吟堂集卷后》中说："廷循与余居同里，少小相与聚处游乐，见其温和简重，意他日必为远大之

【41】《黄淮文集》，中国社会科学出版社，2006 年，页 184。

【42】同上，页 435—436。

器，在其自勉如何耳。""后在南京时，廷循多暇日，数相过谈诗，间出奇语，清新婉丽，每为之击节。"

（二）

如果"杏园雅集"和《杏园雅集图》有"阉竖弄威，缙绅为之斥逐"的深层含意，那么如何证明画家谢环可以事先理解这些含意？

在南京时期谢环与黄淮一直保持着密切的关系。黄淮于永乐十二年因辅导太子"有阙"而下狱，十年后当太子朱高炽即位为仁宗时才被释放。黄淮的命运与太子的相联系，朱高煦、朱高燧与太子的斗争使他深陷其中。杨士奇于宣德八年（1433）四月十七日为黄淮的文集《省愆集》写有《题黄少保省愆集后》，全文如下：

> 读吾友少保黄公永乐中所作《省愆诗集》至于一再，盖几于痛定思痛，不能不太息流涕于往事焉。
>
> 初，太宗皇帝将巡北京，召吏部尚书兼詹事蹇义、兵部尚书兼詹事金忠、右春坊大学士兼翰林侍读黄淮、左春坊左谕德兼翰林侍讲杨士奇，谕之曰："居守事重，今文臣中简留汝四人，辅导监国。昔唐太宗简辅监国，必付房玄龄，汝等宜识朕此意，敬共无怠。四臣皆拜稽受命。其后凡下玺书、谕几务，必四臣与闻。时仁宗皇帝在东宫，所以礼遇四臣甚厚。而支庶有留京邸潜志夺嫡者，日夜窥伺间隙，从而张虚驾妄，以为监国之过；又结璧近助于内。赖上圣明，终不为惑，然为宫臣者，胥懔懔虺虺，数见讼系。虽四臣不免，或浃旬，或累月，唯淮一滞十年。盖邹孟氏所谓莫之致而致者也。夫莫之致而致，君子何容心哉！亦反求诸己耳。此省愆之所以著志也。嗟乎！四臣者，今蹇黄二公及士奇幸尚存，去险即夷，皆二圣之赐。而古人安不忘危之戒，君子反躬修省之诚，在吾徒不可一日而忽之也！故谨书于集后，以归黄公亦以自儆云耳。[43]

其中的文字诸如"而支庶有留京邸潜志夺嫡者，日夜窥伺间隙，从而张虚驾妄，以为监国之过；又结璧近助于内"，与杨士奇的另一篇《梁用之墓碣铭》的文字极其相似。这些往事让杨士奇"几于痛定思痛""不能不太息

【43】杨士奇《题黄少保省愆集后》，《东里文集》，页147—148。另见《黄淮文集》，页177。

流涕"。梁潜在《题香山九老图后》对宦官的提法用的是"阉竖",杨士奇在《梁用之墓碣铭》中对宦官的隐语是"嬖幸",而在此处用的则是"嬖近"。杨士奇的文字仍然强化了藩王、宦官和文官的叙述模式。是故,与黄淮关系密切的谢环会充分了解黄淮在永乐十二年下狱的原因与宦官黄俨的关联。

那么,谢环与永乐十六年被杀的梁潜此前是否有交往?梁潜曾为谢环写过《诗意楼记》,其中谈到他与谢环的交往,"廷循(谢环字号)今居京师(南京),予尝过之,索其所画,草虫花卉羽毛之属,聚置一榻之上,观其纷披鼓舞之势,昂饮俯啄怒斗鸣呼之状,真如读古《诗·邠风》而笺《尔雅》。"【44】梁潜是在黄淮等人之后落难的。谢环的同乡好友黄淮与梁潜的落难都与黄俨有关。一向对政治敏感的谢环对此有更深的了解。

谢环与江西文官集团中的杨士奇、胡广、金幼孜、胡俨、梁潜、曾棨、周述、吴余庆、吴嘉静、周岐凤、周叙、王英、王直、李时勉、钱习礼、陈循都有交往。其中杨士奇、胡广、金幼孜、胡俨与黄淮同为永乐初期的阁臣。曾棨、周述、王英、王直、李时勉都是永乐二年的进士,是黄淮的门生。曾棨是当年的状元,他死于宣德七年(1432),故没能参加1437年的杏园雅集,其余四位"同年"进士都参加了杏园雅集。钱习礼和陈循也参加了杏园雅集。

谢环与杨士奇在南京时,依照杨士奇的说法:"庭循素善余,尝间壁而处者累年。所居故号米家船,余以翰墨林易之。"【45】杨士奇曾为谢环写过见于他的文集中的《题谢庭循作山水二幅》《题谢庭循所藏孟端竹》《翰墨林记》《谢庭循像赞》和《恭题谢庭循所授御制诗卷后》五篇文章。从杨士奇和黄淮为谢环写的像赞来看,谢环具有政治的敏感性,因而可以画出这幅貌似"雅集"的政治绘画。

正统二年是不平凡的一年。正月,王振几乎被杀。三月,杏园雅集。五月,杨士奇重病。九月,杨士奇精神恍惚,追忆死去已经二十年的江西文官、内阁首辅胡广,写了《题雪夜清兴倡和后》并请谢环为他画了《雪夜清兴图》。【46】胡广于永乐十六年五月卒,终年四十九岁。胡广并不是九月去世的,为何杨士奇在九月梦到了胡广?永乐十六年去世的江西文官除了胡广之外还有梁潜,两人都与杨士奇的关系密切。梁潜才是九月离世的。1437年杨士奇追忆胡广

【44】梁潜《诗意楼记》,《泊庵集》卷三,《影印国家图书馆藏文津阁四库全书》,册413,页348。

【45】杨士奇《翰墨林记》,《东里续集》卷四,《影印国家图书馆藏文津阁四库全书》,册413,页672。

【46】杨士奇《题雪夜清兴倡和后》,《东里续集》卷二十二,《影印国家图书馆藏文津阁四库全书》,册413,页753。

图16 谢环《香山九老图》 美国克利夫兰艺术博物馆藏

的九月正是二十年前梁潜被杀的月份。同时，九月也是二十三年前黄淮获罪被押送到北京的月份，当时杨士奇一度被解职。这篇富含个人隐情的文章在杨士奇生前没有收录在《东里文集》中。谢环为杨士奇画《雪夜清兴图》足见杨对谢环的信任。由此看来，此前的三月杨士奇事先约请谢环到杏园来画《杏园雅集图》的可能性极大。

谢环是否见过《西园雅集图》或《香山九老图》？不得而知。美国克利夫兰艺术博物馆收藏一件名为谢环的《香山九老图》（图16）（本人没有见过原作），这幅画在明代的同期文献中找不到任何记录。据说曾经是晚明的项子京（1525—1590）的收藏品。从杨士奇的《翰墨林记》和金寔的《翰墨林七更》得知谢环富藏唐宋以来法书名画。不知他的收藏品中是否包含《西园雅集图》或《香山九老图》这类作品？从镇江博物馆收藏的《杏园雅集图》来看，谢环对雅集题材的绘画应该是很熟悉的。

谢环的传世作品极少，孙星衍（1753—1818）《平津馆鉴藏书画记》著录了一件《宣圣事迹图卷》。[47]《宣圣事迹图》即《孔子事迹图》，汉平帝元始元年（公元1年）谥孔子为褒成宣公。此后历代王朝皆尊孔子为圣人，

【47】孙星衍《平津馆鉴藏书画记》，《中国历代书画艺术论著丛编》册15，页319。

图 18　镇江本《杏园雅集图》题跋部分

诗文中多称为"宣圣"。从江西文官集团的文集中找不到谢环画过这幅画的任何记录。在杨士奇的知识谱系里，李公麟画过《宣圣及诸弟子像》，宣德八年（1433）九月，中书舍人张子俊曾为杨士奇临摹过李公麟的这幅画。【48】另据《画史会要》记载，晚明的朱谋垔说谢环有《玉笥山图》传世。考虑到谢环素与来自吉安府的江西文官有密切的来往，他所画的玉笥山应该是吉安附近的玉笥山。胡俨、杨士奇、金幼孜等都在自己的诗文中提到玉笥山。金幼孜写过《玉笥山赋》，【49】胡俨写有几首归隐主题的诗歌涉及玉笥山，如"秋来春去只如此，徒有虚名在人耳，玉笥山前好墓田，何不归欤空老矣"【50】。玉笥山常常与隐士或道教相联结。

<p style="text-align:center">（三）</p>

由于谢环与杨士奇及其江西文官集团的特殊关系，他的政治立场应该是非常明确的。具有"宋元阀阅之家"的身世背景的谢环一直以儒士自许。在文官与宦官的对立中自然会选择当时文官集团的立场。

另一方面，由于他对《香山九老图》的理解，在《杏园雅集图》中，谢环凸显了三组文官，而将自己置于"后来者"和"旁观者"的位置。（图

【48】杨士奇《张子俊临圣哲像后》，《东里续集》卷二十二，页 752。

【49】金幼孜《玉笥山赋》，《文靖集》卷六，《影印国家图书馆藏文津阁四库全书》册 414，页 453、454。

【50】胡俨《短歌行》，《颐庵文选》卷下，《影印国家图书馆藏文津阁四库全书》册 413，页 496。

17）似乎表示他是当代"香山九老会"的见证者，而非本次雅集的主体人物。据《鹤阳谢氏家集》，谢环曾写过《杏园雅集诗》，但并没有出现在镇江本或版画本的《杏园雅集图》后，而参加雅集的九位文官皆有诗文。（图18）由此看来，谢环已经预知此次雅集与"香山九老会"的关联。

此外，由于他与江西文官集团的特殊关系，在《杏园雅集图》的画面中将江西文官做了低调的处理。他把地位相对较低的三位江西文官（正五品和从五品）集中放在一起，地位较高的江西文官（除了钱习礼为从五品，其他都在正四品以上，依照舆服制度应穿红袍）分为两组，每组都掺和进去一位非江西籍的高级文官。使得江西的地域色彩相对淡化。[51]

官服（章服）刻意强调了在职文官的地位和身份，整个园林都表现在轻松快乐的休闲气氛中。由于图名的暗示作用，好像这是西园雅集的历史延续。弦歌酒宴，接杯举觞，诗词唱和，赏花嗅芳。作为本次雅集的见证

图17　镇江本《杏园雅集图》中谢环的站位

【51】作为笔者的臆测，"杏园雅集"选择在三月，而会昌五年的第一次"香山九老会"也是三月，但这次"九老会"又称"七老会"，其核心为7人，狄兼谟和卢贞2人为"列席"。不知1437年的"杏园雅集"在江西同乡的内心里，是不是园主人杨荣和杨溥也是"列席"呢？

者和图绘者的谢环，他的历史功能就是"托情寄缣素，聊即今日事"。【52】

余论：公开与隐秘

"杏园雅集"究竟是一个公开的聚会，还是一个隐秘的聚会？此前从未有人提出这样的问题。这个问题关系到《杏园雅集图》的性质。之所以提出这样的问题，因为在正统年间已经公开刊刻的文本中没有提到"杏园雅集"或《杏园雅集图》。

杨士奇的《东里集》（《东里诗集》和《东里文集》）都是在他生前编定的。但在《东里集》中没有收录与杏园雅集直接相关的诗文，如《杏园雅集诗》和《杏园雅集序》。《东里诗集》是由杨士奇的族孙杨挺来京师抄录的，杨士奇写了《题东里诗集序》。【53】《东里诗集》编定于正统元年（1436）五月，自然不会收入正统二年的《杏园雅集诗》，但杨士奇活到了正统九年，在生前仍然可以收录其中。《东里文集》应该是在正统五年（1440）编定的。杨士奇请那位已经在永嘉退休赋闲的黄淮为他的《东里文集》写序，黄淮作序的时间是"正统五年岁次庚寅秋八月"【54】。据李东阳《怀麓堂诗话》称："杨文贞公《东里集》，手自选择，刻于广东，为人窜入数篇。后其子孙又刻为续集，非公意也。"【55】二十五卷本的《东里文集》有正统年间的刻本。也就是说，作于正统二年的《杏园雅集序》在正统五年时并未收录其中。与"杏园雅集"相关的诗文都收录在后人所编的《东里续集》中，目前所见到的《东里续集》最早的刊本是天顺年间的，今藏北京的国家图书馆。到了乾隆四十四年（1779）正月，为《四库全书》写提要的文臣们也说"然则续集乃士奇所自芟弃，非尽得意之作。以其搜罗较富，故仍其旧并录之焉。"【56】此外，杨士奇自编的《东里文集》中没有收入《杏园雅集序》却收入了《西城宴集诗序》，从文学和政治的角度看，实际上《杏园雅集序》远比《西城宴集诗序》重要，杨士奇执意没有收录到《东里文集》中，故令人揣度。此外，杨荣的《文敏集》是在他死后由他的儿子编辑的，王直、周叙和钱习礼

【52】谢环《杏园雅集诗》，张如元《永嘉鹤阳谢氏家集考实》，浙江大学出版社，2007 年，页 34

【53】杨士奇《题东里诗集序》，《东里续集》卷十五，《影印国家图书馆藏文津阁四库全书》册 413，页 721。

【54】黄淮《少师东里杨公文集序》，《黄淮文集》，页 458。

【55】李东阳《怀麓堂诗话》，《影印国家图书馆藏文津阁四库全书》，册 496，页 153。

【56】《钦定四库全书总目》，中华书局整理本，1997 年，页 2290。

分别为《文敏集》作了序，只有王直写明了作序的时间——正统十一年（1446）冬十二月望日，此时杨荣已经去世六年。《文敏集》中没有收录杨荣的《杏园雅集诗》，但收录了《杏园雅集图后序》《文敏集》具体刊刻的时间不详，目前可以看到正德十年（1515）的刻本，距杨荣离世已经74年。除了钱习礼的诗文集已经佚失外，王直《抑庵文集》、王英《王文安公诗文集》、李时勉《古廉文集》中皆未收录他们作于正统二年的杏园雅集诗。

图19　周述《东墅诗集》，明朝景泰二年（1451）刻本

景泰二年（1451）刊刻的周述《东墅诗集》、成化五年（1469）刊刻的杨溥《杨文定公诗集》和万历二十一年（1593）刊刻的陈循的《芳洲诗集》中都收录了他们各自的《杏园雅集诗》。刊刻的时间都在正统十四年以后。此外，这三部诗文集很不流行，以致于清代的《四库全书》都没收录（图19）。

据"杏园雅集"的图像和文本推测，1437年参加雅集的人是分批进入杏园的，第一批是杨士奇和王直。第二批是杨溥、王英和钱习礼。第三批是周述、李时勉和陈循。都隐约显示了密会的迹象。杨溥正是梁潜所说的在1414年被斥逐的"缙绅"之一，其余皆为杨士奇的江西同乡，是否出于密会的考虑？谢环最后入园。作为当年另一位被斥逐的"缙绅"黄淮的密友，谢环见证并绘制了"杏园雅集"。

有关"杏园雅集"的诗文和图像被集中公开的时间是成化十三年（1477），倪岳（1444—1501）在《翰林同年会图记》中提到此事。弘治九年（1496）李东阳再次提到《杏园雅集图》，李东阳先后在"杏园雅集"参与者的杨士奇、王英、杨溥和杨荣的子孙手里看到四幅风格一致的《杏园雅集图》。吴宽在弘治十二年（1499）四月二十四日将弘治二年（1489）十月杜堇所画的《冬日赏菊图》与《杏园雅集图》相提并论。也就是说，附有诗文墨迹的《杏园雅集图》出现在1477年到1496年之间的成化、弘治时期。有关"杏园雅集"的文本和图像是在倪岳、李东阳和吴宽的时代才变成公共的知识。到了嘉靖时期的黄佐就将"杏园雅集"写到《翰林记》一书中了。

因此，我们有理由推测，有关"杏园雅集"诗文和《杏园雅集图》在正统二年（1437）到正统十四年（1449）被秘密保存在十位当事人和后代的家族里。正统二年五月杨士奇重病到了写遗嘱的程度，同年，周述在雅集之后的十月壬戌就去世了。【57】查《东里续集》可知，杨士奇曾两次立遗嘱，一次在正统九年（1444），即杨士奇病故的那一年，一次是在正统二年（1437）五月，也就是"杏园雅集"的同一年的两个月后，杨士奇重病。【58】正统二年的遗嘱的最后一条非常耐人寻味，引述如下：

> 吾去世之后，始终不许从世俗延僧道作善事追荐。盖吾平生所存惟尊君爱民之心，所行无伤人害物之事，但不免嫉恶，亦当正理，故虽未能为善，未尝为恶，果有地狱，吾必不入。子孙切不许听俗人之言，为此事以污辱我。如违我命，即是不孝。我死有灵，必不佑汝。【59】

此遗嘱称"正统二年病中写"，从语气上看是写给他的长子杨稷的。这份遗嘱若隐若现地反映了杨士奇在正统二年五月的心境。在此次杨士奇重病之前究竟发生了什么事情？没有找到相关信息。

到了正统五年（1440）七月，杨荣在回乡省墓的途中因宦官王振要求查办其接受靖江王馈赠一事而忧愤客死杭州。正统六年十一月明英宗亲政，王振的势力从此占据优势。正统八年（1443），江西文官刘球（与李时勉同乡）应诏陈言忤王振，逮系诏狱，被锦衣卫指挥使马顺肢解而死。刘球早年曾得到杨士奇的推荐。（图20）

杨士奇似乎有意在正统五年（1440）编定的《东里文集》中隐去了"杏园雅集"的诗文。同样在同期文本中不见关于"杏园雅集"和《杏园雅集图》的叙述。我们是不是可以认为自景泰二年（1451）以后有关"杏园雅集"的诗文才开始零星面世，

图20　明智化寺王振石刻像拓片

【57】见《英宗实录》正统二年。以往对周述的卒年都语焉不详，都说"正统初，卒于官"。

【58】胡令远《杨士奇年谱》，复旦大学出版社，1993，页193。

【59】杨士奇《正统二年病中写（八件）》，《东里续集》卷五十三，《影印国家图书馆藏文津阁四库全书》册414，页130。

而《杏园雅集图》则在成化十三年（1477）才逐渐浮出水面呢？从英宗亲政的正统六年（1441）到"英宗北狩"的正统十四年（1449）之间，宦官政治已经相当严重，这段时间显然不是公开"杏园雅集"诗文或《杏园雅集图》的合适时间。或者可以推测，迫于当时的政治形势，"杏园雅集"是一次与宦官王振有关的秘密聚会，这个推测基于他们刻意模仿"香山九老会"。从画面到诗文，一方面颂扬当今十岁的小皇帝，一方面显示出轻松愉快的气氛，一方面隐匿"杏园雅集"及其图像的真实用意。因此，这样的诗文和图像只能在十位当事人的家族里秘密流传。

清代康熙年间辑刊的《鹤阳谢氏家集》保存了一首谢环的《杏园雅集诗》，其中披露了"杏园雅集"的又一个密码，诗的最后一句"悠悠百岁间，适足振清议"[60]，已经暗示了东汉末年的"党锢"与"清议"的典故。十岁的汉灵帝刘宏（157—189）即位后，窦太后临朝称制，窦武以大将军身份与太傅陈蕃合作，企图一举消灭宦官势力。宦官发动宫廷政变，劫持窦太后，挟制汉灵帝，外戚大将军窦武兵败自杀。宦官控制政局。正统二年，明英宗朱祁镇也同样是十岁，控制朝政的是张太皇太后和文官集团，宦官的势力正在崛起。难道谢环希望《杏园雅集图》在"悠悠百岁间"起到"适足振清议"的作用吗？

正如清代学者赵翼所说："东汉及唐、明三代，宦官之祸最烈，然亦有不同，唐、明阉寺先害国而及于民，东汉则先害民而及于国。"[61]同样在思考宦官的历史，画家谢环的诗指涉了东汉，江西文官梁潜的题跋指涉了唐朝，而《杏园雅集图》所绘的主体人物们共同面对的是明代宦官逐渐专权的政治态势。

1437 年由谢环亲手制作的《杏园雅集图》是一幅内涵丰富、显中有隐，而且十分出色的政治绘画。同时，《杏园雅集图》也是历史上少见的隐匿了真实主题和深层含意的现实绘画。其效果类似《红楼梦》"将真事隐去"的主观设计。这是否就是陈廷焯（1853—1892）在《白雨斋词话》中所说的"若隐若现，欲露不露，反复缠绵，终不许一语道破"的艺术表现呢？

本文原载于《故宫博物院院刊》2016 年第 1 期。

【60】潘猛补《鹤阳谢氏家集版本述略》，《温州师范学院学报（哲学社会科学版）》1995 年第 5 期，页38—39。谢环《杏园雅集诗》，张如元《永嘉鹤阳谢氏家集考实》，页34。
【61】赵翼《宦官之害民》，《廿二史札记校证》，中华书局，1984 年，页111。

杜 娟

辽宁人，1962 年生。2013 年于中央美术学院人文学院获博士学位。现为中央美术学院人文学院美术史系副教授。

研究方向为中国古代书画史研究、中国美术史籍文献研究、中国书画鉴定与鉴藏史研究、中国古代书画论研究。代表性论文有《（传）马远〈春游赋诗图〉卷的作者与时代问题》《王世贞与文徵明书画交游考》《王世贞与项元汴：明代中后期两种不同类型的书画鉴藏家——兼论二者交游疏离关系之原因》《评柯律格〈雅债：文徵明的社交性艺术〉对王世贞〈文先生传〉的错判》等，著作有《金农》《清代绘画史》（与薛永年合著）等。

（传）马远《春游赋诗图》卷的作者与时代考

杜娟

　　《春游赋诗图》卷（图1）收藏在美国堪萨斯城纳尔逊－阿特金斯艺术博物馆（Nelson -Atkins Museum of Art），绢本，设色，纵29.3厘米，横302.3厘米。画卷表现的是春季郊野中的行旅与私家园林中雅集文会的场景。这件手卷形式的绘画作品原被定名为《西园雅集图》[1]，收藏单位购藏后根据手卷包首题签"宋马远绘春游赋诗图"改定为《春游赋诗图》[2]。无论是被称为《西园雅集图》还是《春游赋诗图》，关于该手卷的绘制者，学界普遍认为是"南宋四家"之一的马远，亦有学者将这件手卷视为马远绘画的代表作品[3]。

一、问题的提出

　　对《春游赋诗图》卷，最早开展讨论的是美国学者武俪生（Marc F. Wilson），他在《八代遗珍》画展图录中详细地介绍了该手卷的基本状况，[4]并对其从17世纪至19世纪30年代流散到美国为止的大约两百年间的流传经过做了大致考析与推测，同时对手卷的题材进行了考证，认为该手卷可能是马远为他的诗人、官员朋友张镃举行的春游雅集活动所绘制的作品。其后，日本学者铃木敬、板仓圣哲，美国学者姜斐德（Alfreda Murck）等，也都在各自的著作或文章中讨论过这件作品，他们皆在将之视为马远代表作的前提

【1】参见谢稚柳编《唐五代宋元名迹》第二十一幅，图版第86—90，古典文学出版社，1957年。

【2】Wai-kam Ho, Sherman E. Lee ed., *Eight Dynasties of Chinese Painting: The Collections of the Nelson Gallery-Atkins Museum, Kansas City, and the Cleveland Museum of Art*, Indiana University Press, 1980, pp. 66—69.

【3】参见注释【1】【2】；李湜主编《海外藏中国历代名画》卷三，湖南美术出版社，1998年；James Cahill, *An Index of Early Chinese Painters and Paintings*, University of California Press, 1980, p. 160；嶋田英诚、中泽富士雄主编《世界美术大全集·东洋编》卷六，日本小学馆，2000年，页358—359；铃木敬著、魏美月译《中国绘画史》之《南宋绘画》(15)，《故宫文物月刊》1990年第八卷第八期，页28—39。

【4】同注释【2】。

图1　（传）马远《春游赋诗图》卷及局部　南宋，美国纳尔逊—阿特金斯艺术博物馆藏

下，或讨论风格，或分析题材与内容。[5]铃木敬和板仓圣哲均认为这件手卷
表现的是北宋苏轼等士夫文人"西园雅集"的题材。板仓圣哲主要讨论的是
这一题材在北宋末南宋初产生的原因，以及马远所绘《西园雅集图》在这一
题材发展演变过程中的历史地位与意义，并没有对手卷的真伪与技法风格进
行讨论。铃木敬则在初步讨论马远作品真伪及其技法风格的基础上，认为该
手卷"却是几乎不可否认的马远画，很可能表示的就是马远中年的特色"，"是
马远画技达到最高时期的最大杰作"[6]，但对将之视为真迹的原因并未进行

【5】铃木敬著，《中国绘画史》之《南宋绘画》（14、15、16），魏美月译，《故宫文物月刊》1990年第八
　　卷第七期，页126—137；1990年11月第八卷第八期，页28—39；1990年12月第八卷第九期，页
　　128—137。板仓圣哲《关于马远〈西园雅集图卷〉的历史地位——以虚构为前提围绕"西园雅集"的
　　绘画化问题》，《美术史论丛》1999年第16期，页49—78。Alfreda Murck, *Poetry and Painting
　　in Song China:The Subtle Art of Dissent*, The Presideng and Fellows of Harvard College, 2000,
　　pp. 237-243.
【6】铃木敬《中国绘画史》之《南宋绘画》（15），页31—32。

论证。

《春游赋诗图》卷是马远之作吗？

基于目前归属在马远名下的画作数量众多且真伪混杂的情况，很有必要对该手卷做一番深入细致的考鉴工作。目前为止，无论国内还是海外学界，大都认为《春游赋诗图》卷是马远的真迹，唯有徐邦达先生提出异议。1985年他在美国观看该手卷后认为应是一件"马派画"，[7]即受到马远画风影响的他人之作。然而徐先生只是提出了不同看法，并没有作专文论述，他的观点也没有得到学界的回应。[8]

《春游赋诗图》卷在入藏纳尔逊—阿特金斯艺术博物馆美术馆之前，已失去了所有曾经存在的题跋，本幅上也没有画家的款识。武佩生在著录中提到了一则现已遗失的题跋，据这则题跋的英文译文所言，手卷后的题跋原有多段，但因虫蛀和破损而无法辨识，原藏家认为破损不堪的题跋影响了观者赏鉴雅玩的兴致，因此便将拖尾处的题跋与画心拆分，分别装裱成两个卷子。[9]虽然此则题跋真伪未知，但其意图显然是解释手卷上缺少题跋的现象。目前手卷上尚存八枚印章：其中三枚是清初著名藏家梁清标（1620—1691）的，一枚为著名鉴藏家安岐（1683—约1745之后）的；两枚是清皇族怡亲王胤祥第七子弘晓（？—1778）的；一枚因模糊不清而无法辨识；还有一枚英文著录为 Liang kung-shih，不知是否为"梁公实"印。[10]仅就鉴藏印章而言，

【7】参阅薛永年《访美所见书画录》手稿，杨仁恺《中国书画鉴定学稿》，辽海出版社，2000年，页426。

【8】学界有关《春游赋诗图》卷的不同意见，主要集中在题材方面，几乎没有涉及真伪问题。对于题材主要有两种不同意见：一种认为手卷表现的是北宋元祐元年（1086）苏轼等十六位名士在驸马王诜宅邸西园雅集事件，以谢稚柳、铃木敬、板仓圣哲等学者为代表。另一种认为该画表现的是南宋时期一些文人于春季在张镃园林中进行的诗文雅集活动，以武佩生等学者为代表。

【9】同注释【2】。

【10】本人虽然在展馆看过该手卷，但条件所限依然辨认不清该印章。"Liang kung-shih"如能确认是"梁公实"印，或有可能是明代诗人梁有誉（1521—1556）的印章，但即便此印确认无疑，能够推断的收藏上限也仅能追溯到明代嘉靖年间（1522—1566），即16世纪中叶。

清初之前的收藏流传情况已无从知晓，据武俪生推测，《春游赋诗图》卷或是由安岐在 17 世纪中叶作为礼物送给纳兰明珠（1635—1708）或其次子揆叙（K'uei-hsu, 1675—1717），但在雍正帝胤禛继位（1723）之后，又转送给了怡亲王胤祥（1686—1730）家族，现有胤祥七子弘晓（袭封怡亲王）的"明善堂"印可资证明。然而，手卷上的几方清人鉴藏印章只能大致说明部分可能的收藏流传情况，并不能确认作者的归属，而包首处的无名氏题签，也仅仅出于后人的推断。

令人疑惑的是，检索明清时期的绘画著录文献，尚未发现马远名下有"西园雅集"或"春游赋诗"画目的记载。[11]如果画卷上钤有的安岐收藏印章没有问题，那么其书画著录书籍《墨缘汇观》中应有对该画卷的相关记载。按《墨缘汇观》分为正编四卷，续编二卷，正编自序完成于乾隆七年（1742），如果安岐曾入藏该手卷并在乾隆朝之前已转赠他人，那么极有可能是著录于正编之中。然而遍览该书所记马远乃至马麟名下的作品，没有相类似的画作名目，[12]亦未发现有关"西园雅集图"或"春游赋诗图"的画作著录。如此看来，或许存在三种可能：一是安岐曾入藏过这件手卷，但他认为并非马远之作，甚或认为并非上乘之作，因此不予著录之；二是安岐曾收藏且认为是马远之作，但没来得及著录即转赠他人，因此书中缺乏记录；三是安岐从来没有收藏过这件作品，印章可能非真，那么自然没有著录文字。虽然存在因赠予他人而没有著录的可能性，但对于鉴赏眼力颇佳的安岐来说，如果确认无疑是一件南宋宫廷绘画大家马远的真迹，他不予著录的可能性有多大？是否存在认为画作不真不佳而不予记录的可能呢？

面对这样一件缺乏文献记载且失去所有题跋的画卷，如果认定是马远真迹，所依凭据为何？

确认一件绘画作品的作者或时代，一般通过以下几个途径：第一，画作上有画家的亲笔题识或印章，这是最为直接的证据；第二，本幅或装裱部位有同时代人或后来人的题跋，其中提到了有关画作或画家的情况，这是间接的证据；第三，文献中记录了有关绘画制作或流传鉴藏的情况，亦是获知画家及其作品情况的间接证据；第四，后人根据绘画风格、笔墨技法或相关材料，

【11】王世贞曾记录了一件马远《松下挥翰图》，但其内容是"老人据案，绝似犹龙公"，与手卷内容不相符合。《弇州续稿》卷一百六十八，《文津阁四库全书》集部册四二九，商务印书馆影印本，2005 年，页 319。

【12】安岐《墨缘汇观》中只著录了马远两件作品：《夜山图》和《高烧银烛照红妆图》。在其他画家的条目中亦未有同名同类画作的著录。安岐《墨缘汇观》江苏美术出版社，1992 年，页 244、277。

经过分析考辨推断出作画者或作画时间。具体到《春游赋诗图》卷，显然无法借助款识、题跋、印章、文献等途径来获知真相，那么行之有效的方法就是从画卷本身寻找答案。

本文即试图从《春游赋诗图》卷的构图、技法、风格样式等形式因素的细读与分析入手，将该手卷置于南宋绘画发展脉络的框架之中，并与归属在马远名下以及相关南宋画家的基准作品进行综合考鉴比较，同时结合相关文献材料与图像资料，对该手卷的作者与时代问题作更深入的探讨。

二、对《春游赋诗图》卷形式因素的分析与考辨

仅根据北京文物出版社出版的《中国古代书画图目》、日本东京大学出版社出版的《中国绘画总合图录》及《中国绘画总合图录续编》、台北故宫博物院出版的《故宫书画图录》统计，归属在马远名下的作品有上百件之多。[13]然而正如一些学者已经指出的那样，很多归属在马远名下的画作实际出自后人的追摹临仿或有意造伪。[14]到目前为止，学界对马远名下作品的鉴定意见存在着较大的分歧（参见附录），能够取得一致认同的马远真迹数量并不多。如此看来，仅仅依靠几件确定无疑的马远真迹来进行鉴真辨伪的研究实际上颇为困难。因此，本文对《春游赋诗图》卷的鉴考，不仅选择那些争议较少的马远作品作为分析、比对的基准标型，而且还将选取某些存在一定争议的重要作品作为研究的参照，如现藏故宫博物院的《踏歌图》[15]，日本京都天龙寺收藏的《清凉法眼禅师像》《云门大师像》等[16]，以避免因分析案例取

【13】《中国古代书画图目》（共 24 册）著录马远作品共 13 件（文物出版社，1986—2000 年）；《中国绘画总合图录》及《中国绘画总合图录续编》著录马远作品共 72 件。参见铃木敬编《中国绘画总合图录》，东京大学出版会，1982—1984 年；户田祯佑、小川裕充编：《中国绘画总合图录续编》，东京大学出版会，1998 年。《故宫书画图录》著录马远作品 24 件，共 37 幅。参见台北故宫博物院编《故宫书画图录》，台北故宫博物院，1989—2006 年。

【14】参见杨仁恺《中国书画鉴定学稿》，页 418—426；Richard M. Barnhart, *Painters of the Great Ming: The Imperial Court and the Zhe School*, Dallas Museum of Art, 1993.

【15】对于《踏歌图》轴，高居翰怀疑是明代的摹本，参见 James Cahill, *An Index of Early Chinese Painters and Paintings*, p. 152. 铃木敬的《中国绘画史》所列出的马远基准作品，也不包括《踏歌图》，参见铃木敬《中国绘画史》之《南宋绘画》（14），页 126—137。

【16】关于《清凉法眼禅师像》轴、《云门大师像》轴、以及《洞山渡水图》轴，板仓圣哲、铃木敬等日本学者都将之视为马远的基准作品。但在大陆及海外学界则有一些不同看法，如张珩认为《清凉法眼禅师像》"无款印，画法马氏，未知何人所作也"（张珩《木雁斋书画鉴赏笔记》卷一，上海书画出版社，2015 年）。

样过少而导致论据不够充分的问题。

《春游赋诗图》卷从画面结构看可分为两个部分：前一部分描绘的是郊野行旅景象，约占画幅长度的三分之一弱；后一部分描绘的是私家园林场景，约占画幅长度三分之二强。画卷起始部分，是沿着郊野河岸行进中的旅人，由驮着物品的一骡二驴和三人组成；河对岸有两位童子刚刚下船，负物走向被竹丛和巨石掩蔽的小径，而摆渡的船夫正在撑船驶离河岸。经屏障一般的竹丛和巨石分割，画面转为竹石、亭榭、松柳、花竹、溪流交相辉映的私家园林，其中最引人注目的是雅集的场景：在松树、巨石、溪水、小桥环抱的林间空地上，人们正聚集在一张大书案周围，观看一位文士在长卷上挥毫书写。这组人物多达二十余人，既有文士、僧侣，也有侍女、孩童。林间空地的四方左右，则有文人逸士或携仆从跨桥而来，或持扇独步而行，或临溪独坐，或漫步小径。画卷结尾处的石壁间则有几个童子在烹茶备饮。从画面的结构布局来看，雅集场景显然是画卷的重心所在，而绘制者颇具匠心地将开阔的郊野自然景观与相对私密封闭的园林人文景观进行了有趣的对比与时空自然转换，显示出不凡的画面结构布局能力。

手卷在构图上的另一个特点，是采用了"截景"的方法，即一种上方截去天空、山峰、树冠或屋顶，下方掩去近景地面或树根的布局手法。这种构图方式早在五代赵幹《江行初雪图》卷（台北故宫博物院藏）、北宋张择端的《清明上河图》卷（故宫博物院藏）等长卷绘画中就出现了端倪，发展到南宋李唐、马远时期，这种"截景"式构图已经运用得非常成熟，成为颇具南宋绘画时代风格的特点之一。如李唐的《采薇图》卷，就通过上方截去山头和树冠，下方裁掉山脚和树根的剪裁处理，达到将画面主体突出的效果。

大概正是手卷所具有的截景构图特点、在整体布局上较好的掌控画面空间层次与节奏的能力，以及在笔墨技法上显示出的用笔尖峭劲挺、斧劈皴法等马远风格因素，使得诸多学者将此件作品归属在马远名下。然而，仅仅根据以上这些因素就能判定《春游赋诗图》卷是马远之作显然远远不够。下面本文将通过对手卷中的人物、竹子、山石、树木等形式因素及其笔墨技法的具体分析比对，深究该画作的年代与作者问题。

（一）人物形象的分析与比较

《春游赋诗图》为手卷形式，纵 29.3 厘米，横 302.3 厘米，其高度在目前所见宋代手卷形式的绘画作品中属于中等尺寸。仔细阅读《春游赋诗图》卷，

左：图2 　《春游赋诗图》卷之行旅人物
右：图3 　南宋 　马远《晓雪山行图》页 台北故宫博物院藏

就会发现一个奇怪的现象，即该手卷前后两个部分的人物比例失调。在前一部分的郊野景观中，人物与手卷高度的比例大约为 1 比 8 或 1 比 10；但在后一部分的私家园林场景中，人物与手卷高度的比例则变为成人 1 比 3 或 1 比 4，童子 1 比 5 或 1 比 7。这种前后两段人物大小比例不均的现象并非由空间远近造成，因为后一部分的中景人物甚至大于前一部分的近景人物。这种同一画卷中人物比例不一致的现象，在宋代人物画手卷中非常少见。诸如五代两宋时期的《江行初雪图》卷、《春宴图》卷、《女孝经图》卷等作品的人物前后比例基本一致。《春游赋诗图》卷出现的前后两段人物比例失调的现象，原因何在？

《春游赋诗图》卷一共绘有三十八个人物。由于表现的是文人雅集的主题，因此人物形象的刻画应该是画家最为着意之处，然而该手卷却在此处暴露出十分严重的问题。

首先是开卷的一组人物，即郊野行旅（图 2），最前面是一位负物扛伞的中年人，其后是驮着辎重的一骡二驴，最后是两位少年，其中一人手持长棍，似是司职看顾牲畜，另一人负物扛伞。

颇有意味的是，这组画面与现存台北故宫博物院的一件尚属可靠的马远册页《晓雪山行图》（图 3）在许多方面十分相似。《晓雪山行图》纵 27.6 厘米，横 42.9 厘米，高度与《春游赋诗图》卷相近，描绘的是冬天的山路上一人肩扛猎物与两只驮着炭和柴薪的驴子赶路的场景。对比两个画面，就会发现册页上的人物与手卷中的两个扛伞人物姿态如出一辙。略为不同的是，册页上的赶驴人戴了一顶帽子，没有背物，肩上扛的不是伞而是拴有一只锦鸡的竹竿。

从人物刻画水平而言，册页中的人物远比手卷人物更见功力，冬雪中的

左：图 4 《春游赋诗图》
卷之雅集人群
右：图 5 南宋 马远《踏
歌图》轴之踏歌人物
故宫博物院藏

赶路者因畏寒而袖手缩肩而行的举止形态，十分生动传神，在立意与刻画两方面颇尽其妙。反观手卷中的两个扛伞人物，其姿态雷同缺乏变化，伞身过长，甚至超出人物身长，造成极不协调的压迫感。更甚者是两件画作中所绘驴子几乎一模一样，尤其是驴子耳朵支楞的方向以及凸圆的额头，几乎别无二致，但水平高下立现。《晓雪山行图》中的两头驴子不仅体态圆浑，比例准确，而且用笔简洁概括、技法娴熟，即使驴背上的箩筐柴木也描绘得一丝不苟，颇具体量感。相比之下，手卷中的两头驴和骡子体态不够准确，身体过长，四腿过短，所驮物品不多却有不堪重负之感，用笔亦虚弱无力。

这两件画作究竟存在着怎样的关系？有无可能是马远不同时期的作品？其水平的差距是缘于同一位画家前后时期绘画功力不同所致？对两件画作的比较分析已经表明，《春游赋诗图》卷明显不如《晓雪山行图》功力深厚，刻画精致入微。那么《春游赋诗图》卷是否可能是马远早期技法尚显薄弱时期的作品？如果此说成立，其制作时间必然在册页之前，《晓雪山行图》的图式摹自手卷，但这一推测在逻辑关系上颇显牵强，并且存在着反向的证据，即手卷在构图布局上表现出的运筹帷幄的能力，昭示着作画者拥有较好的绘画基础与经验积累，很难将其视作一件不成熟的早期之作。《春游赋诗图》卷所显现出的矛盾现象，还不仅如此。如前所述，铃木敬认为《春游赋诗图》卷是马远中年成熟时期的作品且"品质极优"，"是马远画技达到最高时期的最大杰作"。然而考察画卷中诸多人物形象，特别是后一部分的雅集人物，却在刻画功力上表现出严重不足，完全达不到"品质极优"的水平。

手卷的绘画主题是雅集文会，在这一场景中绘制了众多文士、僧侣、仆从、女眷、侍女与孩童，身份各异，按理说应该是最为精彩的部分，然而与画作颇具匠心的构图布局形成鲜明反差的，恰恰是这部分的人物形象既缺少神情意态的生动性，又缺乏形体结构的准确性（图 4），水平明显地低于前一部分的人物刻画。

将通常被认为是马远代表作的一些作品与《春游赋诗图》卷进行比较，就会发现在人物的绘制上，《春游赋诗图》卷存在着明显的技术差距。仅以书案周围人群为例，虽然在布局上这组人物聚散错落有致，但人物刻画却达不到生动传神，所有人物的面部表情呈现出雷同与板滞的问题，衣纹用笔则拘谨而程式化，令人怀疑作画者或有一个临摹范本，且因功力不足、照本宣科而导致刻板僵化的结果。

不仅如此，这组雅集人物的神态刻画也比前一部分的郊野人物更显粗糙，既缺乏马远名下《孔子像》（故宫博物院藏）工致不苟的严谨态度，也不具备《山径春行图》（台北故宫博物院藏）、《踏歌图》（图5）虽简笔率性但仍注重人物性情神态刻画的能力。马远《踏歌图》轴中的踏歌人物形象，颇能展现画家深刻的生活感受与卓越的表现力：丰收之年，几位行进在山间小道上的农夫微醺的醉意、踏歌而行的快乐，被画家以气韵生动的形象传达出来，其用笔的节奏感与所呈现的张力，彰显出画家自发、自控而自由的原创力，而这些特质恰恰是手卷的绘制者所缺乏的。

手卷中对参与雅集的文人高士的刻画也缺乏应有的表现力，虽然这类文士形象在宋人那里已开始形成类型化的特点，但具体到不同的画家笔下，还是存在明显的高下之别。无论是李唐《采薇图》（故宫博物院藏）中的伯夷、叔齐（图6），还是马麟《静听松风图》（台北故宫博物院藏）中的高人逸士（图7），画家都既注重人物形体的准确刻画、用笔的精到洗练，也十分注意对人物精神世界的细致体会与深度揭示，无论意志坚定、明志守节，还是洁身自好、清静修为，画家都能够通过形神兼备的形象塑造将人物性格与内心世界展现出来。而《春游赋诗图》卷中的文人高士所欠缺的正是这种对人物外在形象与内在气质均着力尤深的高超刻画能力。

上左：图6　南宋　李唐《采薇图》卷之人物　故宫博物院藏
上右：图7　南宋　马麟《静听松风图》轴之人物　台北故宫博物院藏
下左：图8　《春游赋诗图》卷之持笔文士
下右：图9　《春游赋诗图》卷之旁观文士

上左：图 10　《春游赋诗图》卷之过桥人物
上右：图 11　《春游赋诗图》卷之曳杖人物
中左：图 12　《春游赋诗图》卷之旁观僧人
中右：图 13　（传）马远《洞山渡水图》轴之洞山禅僧
下左：图 14　《春游赋诗图》卷之拄杖僧人
下右：图 15　（传）马远《云门大师像》轴之拄杖禅师

　　对于手卷后一部分所绘众多雅集人物，可以发现其面目神情已经带有类型化的倾向，如宽阔的额头（图 8）、凸起的颧骨、细长上挑的眉眼（图 9），似乎作画者根本无意于表现不同人物独有的性格气质、个性特点，不过是在机械完成某一类题材的画作而已，缺乏激情与耐心。

　　《春游赋诗图》卷被认为是马远真迹，一个重要原因即是在风格上颇具马远画风特点，比如人物衣纹使用了尖峭劲挺的线条和顿挫的笔法。但是，如果细致地分析这些所谓马远样式的笔法特征，就会发现存在诸多问题。比如人物衣纹的表现，手卷中正要跨上小桥的文士（图 10）以及曳杖而来的文士（图 11），其肩部的衣纹轮廓表现得懈怠虚软，似乎只是随意勾画而成，一笔拉下，用笔率易而非简劲，草率地勾画出衣服的式样，却没有交代出人

左：图 16　《春游赋诗图》卷之僧人
中：图 17　（传）马远《四皓图》卷之人物
右：图 18　（传）梁楷《三高游赏图》页之僧人

体的基本结构，衣服软塌塌地附着在人物身上，"无理"可循，显示出作画者缺乏基本的人物造形与刻画能力，这与马远人物画讲究形体准确的特点极为不同，亦与马远笔法健劲的特点相悖。这种用笔软弱、造形失当的现象，几乎成为手卷后一部分人物形象塑造上的主要问题。

　　将《春游赋诗图》卷与现藏日本，被认为是马远真迹的《清凉法眼禅师像》轴、《云门大师像》轴、《洞山渡水图》轴（日本东京国立博物馆藏）进行比较，亦会发现手卷中这组中心人物的刻画极其草率，功力浅薄。以书案左侧旁观的僧人（图 12）与《洞山渡水图》中正在渡水的洞山禅师对照（图 13），水平优劣高下立判。两位方外之人虽然都是简单几笔勾勒而成，但洞山禅师面容沉静，神态超然世外，专注于修行悟道之中；而手卷上的僧人面部五官堆挤在一起，毫无超脱尘俗的气质，反而有委琐之状。再如书案右侧的拄杖僧人（图 14），其人物神韵与表现技法也远比三件日本藏品中的禅僧（图 15）逊色。虽然三件收藏在日本的马远名下的作品尚存争议，但其塑造人物形象的功力颇与绘画名家马远的水准相当，而《春游赋诗图》卷的水准远远不够。

　　一个值得关注的问题是，手卷上那位正在旁观文士书写的僧人（图 16），其面部特征明显带有禅画人物粗率丑怪的流行风格样式，即五官往中间聚集，鼻头宽大，嘴部亦大而下瘪，与美国火奴鲁鲁美术馆所藏（传）马远《四皓图》卷（图 17）[17]、故宫博物院藏（传）梁楷《三高游赏图》页（图 18）等人物形象具有相类似的意趣与手法。这种丑僧的形象或是在南宋后期才流行开来的一种禅画人物类型，而可靠的马远作品尚未见有这类人物画法。

　　不惟如此，《春游赋诗图》卷的人物刻画还隐含着一些程式化元素。如

【17】美国火奴鲁鲁美术馆所藏（传）马远《四皓图》卷应是伪作，相似风格的清人同名作品有好几件。参
　　　见台北故宫博物院编《故宫书画图录》。

左：图 19 　《春游赋诗图》卷之回首童子
中：图 20 　（传）马远《月下把杯图》页之回首童子
右：图 21 　（传）马远《王弘送酒图》页之回首童子

在雅集场景中出现的一个童子回首的形象（图 19），可以在许多托名马远的
作品中见到，诸如故宫博物院藏（传）马远《月下把杯图》页（图 20）、海
外私人藏（传）马远《王弘送酒图》页（图 21）等等，显然这一回首童子的
图式被当做马远绘画的符号之一而被使用。

　　综合以上手卷所反映出的诸多问题，已经能够在一定程度上说明手卷的
绘制者在人物塑造的基础技能训练以及绘画修养方面，远未达到与绘画世家
出身的马远相提并论的高度，其作画理念也与马远画作所反映出来的严谨细
致、重视法度的特点极为不同。

　　颇令人诧异的是，《春游赋诗图》卷雅集部分的人物群像不仅与马远名
下诸多作品的水准存在着不小的差距，亦与该手卷前一部分的人物形象也存
在着不同。前一部分的人物刻画尽管与《晓雪山行图》相比功力要薄弱一些，
但是与后一部分的人物比较，则又略显技高一筹，所绘旅人（图 22）、船夫、
仆童（图 23）等人物，不仅用笔简洁，而且形象也要生动许多，彼此在画法
上也具有一致性，但却与雅集人物的刻画缺乏一致性。前后两个部分的人物
形象，在造形、用笔方式、绘画意识、作画水平诸多方面存在着明显的差异。
相比之下，雅集人物或在基本形态上不甚准确（图 24），或带有明显的类型
化特征（图 25），有的表现出与马远画风的联系（图 26、27），有的则显示
出受到马麟影响的痕迹（图 28、29）。凡此种种，无不使人产生这样的疑惑：
这些人物的绘制是否出自一人之手？有无可能是多位画家合作而成？

（二）竹子、树木、山石的比较与分析

　　《春游赋诗图》卷在人物刻画之外，还有大量的山水树石描写，诸如坡石、
竹林、柳树、桃树、松树、灌木、河溪、丛草等等，下面将通过对其中竹、树、

从上至下：
第一排左：图22 《春游赋诗图》卷之旅人
第一排右：图23 《春游赋诗图》卷之仆童
第二排左：图24 《春游赋诗图》卷之雅集人物
第二排右：图25 《春游赋诗图》卷之人物
第三排左：图26 马远《山径春行图》页之人物
第三排右：图27 《春游赋诗图》卷之人物
第四排左：图28 马麟《静听松风图》轴之人物
第四排右：图29 《春游赋诗图》卷之人物

上左: 图30　马远《踏歌图》轴之三角图式的竹叶　　上右: 图31　《春游赋诗图》卷之竹叶
下左: 图32　马远《踏歌图》轴之竹竿　　下中: 图33　《春游赋诗图》卷之竹竿　　下右: 图34　马麟《芳春雨霁图》页之竹竿

山石的笔墨技法、风格样式的分析与比较，进一步考察该手卷与马远之间的关系。

　　首先分析竹子的画法。马远名下多有描绘竹丛的作品，如《踏歌图》《雪滩双鹭图》（台北故宫博物院藏）、《举杯邀月图》（美国派瑞氏藏）、《竹溪石�图》（美国克利夫兰艺术博物馆藏）等等。马远之前，画竹已经出现了双勾与没骨两种基本形式，马远亦使用这些传统画法，但在双勾画法上形成了比较鲜明的个人特点。

　　马远比较典型的竹叶的画法，是从叶尖画起，第一笔往往拉得很长，起笔时常带有顿笔的痕迹，然后向竹叶根部运行，再转笔向上，最后形成一个三角形状。虽然有时也会多加一笔，或根部形状稍为圆转一些，如《雪滩双鹭图》中的雪竹叶子，形状就比较长一些，用笔也稍圆转。但典型的竹叶，还是这

种起笔夸张且棱角分明的三角形图式。实际上早在李唐的《采薇图》中，已经可以看到类似的三角形图式的处理手法，但李唐画的是树叶，而且只出现在某些局部，还没有形成风格定式。到马远的《踏歌图》轴（图30）等作品中，则明显地可以看到这种程式化的竹叶画法。

粗观《春游赋诗图》卷中的竹叶（图31），在形状上似乎接近《踏歌图》轴中的样式，即先双勾然后敷染墨色的三角形竹叶画法，但若将二者放在一起仔细比对时，就会发现后者的貌合神离。虽然其竹叶也表现为三角形状，甚至某一笔也拉得很长，也有顿笔，但笔力软弱，棱角模糊，圆笔较多。这样的处理手法也能在美国克利夫兰美术馆收藏的《竹溪石鸽图》中看到，竹叶虽然也是接近三角形状图式，但用笔虚弱，缺乏马远简劲的笔法特征。美国派瑞氏收藏的《举杯邀月图》中也画有竹子，对照之下，则比《春游赋诗图》与《竹溪石鸽图》的笔法更为劲健，比较接近《踏歌图》的画法。

在竹竿的画法上，观察《踏歌图》轴（图32），会发现竹竿形象劲挺，竹节处用笔清晰肯定，不拖泥带水，枝叶丛竿之间的穿插关系也交待得十分清楚，多而不乱，画法上讲究合乎竹子的生长之"理"。而《春游赋诗图》卷中的竹竿（图33），除了前面的四竿姿态有所变化外，后面的数竿则同方向平行排列，稍显呆板，同时竹节的处理缺乏细致的交待，用笔含糊不清。

有意思的是，检阅收藏在台北故宫博物院的马麟册页《芳春雨霁图》（图34）【18】，会发现《春游赋诗图》卷中的竹丛与该册页竹丛的安排及竹叶、竹节的画法颇为相近。《芳春雨霁图》是马麟传世作品中粗简一路的作品，画春雨霁后的宫廷园林景色【19】，与马远同类题材以及马麟精工一路的山水作品相比，不仅面貌极为疏简，而且用笔上比较软弱。在竹叶与竹竿的处理上，二者多有一致之处，特别是竹竿都使用粗重的线条勾勒，墨色乌涂含糊，竹节处的勾勒比较随意，留下略呈三角的白形。在竹丛的结构上二者也有类似之处，比如均有数竿竹子呈同一方向排列，再用另一竿竹子反向破之。只不过《春游赋诗图》卷的竹子画法笔力更弱，竹节的处理也更为草率。这两件作品所呈现出来的相似性，昭示了《春游赋诗图》卷在某些画法风格上更接近马麟而非马远，因此手卷的绘制时间很可能也要晚于马远而至少是在马麟

【18】铃木敬认为此图为马远所作："或许如传言，是在马远作品上加写马麟款的。"铃木敬《中国绘画史》之《南宋绘画》（16），页134。

【19】王耀庭认为该图是没有疑问的马麟作品。参阅王耀庭《从〈芳春雨霁〉到〈静听松风〉——试说"国立故宫博物院"藏马麟绘画的宫廷背景》，《故宫学术季刊》第十四卷第一期，页39—86。

上左：图 35　马远《踏歌图》轴之山石
下右：图 36　马远《梅石溪凫图》页之
山石　故宫博物院藏
下左：图 37　《春游赋诗图》卷之山石
下右：图 37　《春游赋诗图》卷之山石

产生影响的时期。

　　其次分析山石的画法。马远的《踏歌图》（图 35）抑或《梅石溪凫图》
（故宫博物院藏）（图 36），在山石画法上具有较为鲜明的一致性，这就是
不仅使用了大斧劈皴的笔法来表现坚硬的山石质感，而且都强调对山石体面
的刻画。无论是峭拔的山峰还是大小山石，都以洗练刚健的大斧劈皴法处理，
呈现出岩石山体不同分面的结构与坚实的体积感，形成最具马远风格特征的
绘画语言，反映了南宋宫廷绘画特有的造形理念与表现技法。

　　南宋之前的绘画，已发展出注重表现空间关系的所谓"三远"之法的全
景山水图式。两宋之际的李唐等画家，在此基础上有所变化，发展出新的空
间处理模式，即虚化远景，简化近景，将中景突显出来的山水图式。到了马远、
夏圭时期，对空间层次的表现更加简括，形成了所谓"马一角""夏半边"的样式，
但在绘画理念上则依旧秉承了注重空间感与体量感的传统。然而在宋元之际，
开始出现更加简化空间关系的趋势，弱化空间感与体量感而代之以平面化、
层次化的处理。

　　将《春游赋诗图》卷置于这一绘画发展脉络中进行考察，就会发现其绘

画观念已经与李唐、马远等南宋早中期画家有所不同。如对山石的画法，明显缺乏马远风格鲜明的笔法特征。马远的斧劈皴，几乎都是用状似横切出的笔锋扫出，有时先横加一笔，再纵向挥扫，用笔雄强刚健洒脱。而马远风格的模仿者虽然有意强化这一笔法特征，但事实上很难达到马远发自天性的笔性特质与不凡的绘画气质。

《春游赋诗图》卷中的山石基本上有两种画法：一种是先用墨线勾出轮廓，然后进行皴染，山石的上部多用重墨皴擦，底部则用淡墨渲染，虽然多少还运用墨线勾勒以暗示山石的块面结构关系，但更关注笔墨疏密浓淡对比造成的画面效果（图37-1）；另一种画法是以线条大致勾勒出前后不同空间层次的山石轮廓，略作皴染，但完全不强调空间纵深感与体量感，前后不同空间位置的山石均被压缩成片状而叠加起来，造成空间层次平面化的视觉感受（图37-2）。对山石的平面化处理，与其说是马远由于早期技术不成熟所致，不如说更可能是某位受到南宋后期新的绘画观念影响的画家所为。

（三）树木枝干的比较

《春游赋诗图》卷中还描绘了许多树木，其中松树是马远作品中表现最多的树种之一。如台北故宫博物院藏《华灯侍宴图》轴（图38）、辽宁博物馆藏《松寿图》轴（图39），所绘松树树干结实圆浑而具体积感，松枝拖枝劲挺，"瘦硬如屈铁状"，松针用笔细劲而疏密有致，有的形态略呈圆形。

手卷后一部分的雅集场地四周，绘有四棵松树，其树干画法各异，与上述两件作品中的画法不同。其中右边的两棵树干主要采用皴擦和直笔道（图40），树根部略加点苔；左边两棵松树中的一棵，上下部分的画法竟然不同，上部采用长条线勾勒，下部则似鳞纹皴（图41），在面貌上十分接近马麟《静听松风图》中的松树画法（图42），但马麟的松树树干画法用笔细致而统一，没有平板化的倾向。《春游赋诗图》卷中四棵松树树干的共同点是缺乏浑圆的体量感，刻画不够严谨细致，用笔粗简，尚乏劲健。松枝的姿态也与《华灯侍宴图》《松寿图》中瘦硬劲挺的拖枝不类，松叶的画法过于密集，团成一块，颇有后人所谓"车轮蝴蝶"的程式化形态。

手卷中柳树的画法也有问题。台北故宫博物院藏马远《山径春行图》页（图43）与故宫博物院藏《踏歌图》轴（图44）中都有柳树的描绘，均画初春时节萌发新芽的柳枝在春风中飘拂，长长的柳枝清晰疏朗而富于弹性。《春游赋诗图》卷中亦画有春天的垂柳（图45），两相对比，后者乏善可陈，不

上左：图 38　马远《华灯侍宴图》轴之松树
上右：图 39　（传）马远《松寿图》轴之松树
下右：图 40　《春游赋诗图》卷之右侧松树
下中：图 41　《春游赋诗图》卷之左侧松树
下右：图 42　马麟《静听松风图》轴之松树

仅柳枝线条绵软而乏柔劲，还似晕染过，形成模糊一片的乌涂，与前两者简洁明朗的视觉效果形成明显的反差。柳树干的画法，前两者非常注意表现出圆浑的体量感，或使用略带方笔的点子；后者则以条子笔道为主，甚至从下罗列铺陈而上，带有平面化的特点，画法上不太讲究遵循树木自然生长之理。

在花树的表现上，若与《梅石溪凫图》《华灯侍宴图》等作品比较，虽然可发现手卷在树的姿态上也是横斜侧出，但《梅石溪凫图》《华灯侍宴图》中的花树很讲究枝干之间的自然生长关系，也更具遒屈偃折的"拖枝"特征，而手卷中枝干之间经常出现枝不着干的现象，画法比较随意，颇有些书法化用笔的特性，"拖枝"特征亦不鲜明。

综上所述，尽管《春游赋诗图》卷在绘画形貌上大体具备马远绘画风格样式的某些特点，但将其与一些被认为比较可靠的马远作品，甚至部分尚存

左: 图 43　马远《山径春行图》页之柳树　　中: 图 44　马远《踏歌图》轴之柳树　　右: 图 45　《春游赋诗图》卷之柳树

争议之作进行多方面的比较考辨，则会发现其中存在着诸多差异，而这些差异足以表明这件画作虽然受到马远画风的影响，但实际上很难与归属在马远名下的重要作品形成有效的内在联系，其作者不可能是南宋宫廷名家马远，更不可能是其早期之作，而最有可能是两位或两位以上深受马远、马麟父子画法影响的画家的合作之画。

该手卷的复杂性由此可见一斑，那么，在以马远作品为主要依据对《春游赋诗图》卷进行考辨之外，是否还存在其他相关的证据呢？台北故宫博物院收藏的一幅南宋绘画提供了这种可能。

三、《春游赋诗图》卷与台北本《女孝经图》卷之间的联系

《宋高宗书女孝经马和之补图》上卷是一件归属在南宋初年备受高宗皇帝喜爱的画家马和之名下的作品，画卷为绢本设色，纵 26.4 厘米，横 70.3 厘米。[20] 该手卷以唐人《女孝经》为文本，图绘中国古代社会妇女应该遵守的妇德礼仪规范，现仅存上卷[21]，共有九段，所绘人物众多，以女性形象为主。有宋一代，《女孝经图》是比较流行的绘画题材[22]，目前以宋人名义存世的

【20】该画著录于《故宫书画图录》第二十一册，台北故宫博物院，2002 年，页 273—280。

【21】据《石渠宝笈》记载，乾隆时内府曾收藏此作，题名为"宋高宗书女孝经马和之补图二卷"。这件手卷当时还是上下两卷完整齐全，定为马和之真迹，或是根据下卷末幅署有"臣马和之"四字而来。《秘殿珠林石渠宝笈合编》第二册，上海书店，1988 年，页 1077。

【22】据古代绘画著录记载，许多两宋画家都画过《女孝经图》，如《宣和画谱》卷七"石恪"条下记其画迹有《女孝经像》八"，"李公麟"条下记其画迹有《女孝经相》二"。见《画史丛书》册二，上海人民美术出版社，1963 年，页 71、77。文嘉《钤山堂书画记》在"马远"条下著录有《孝经图》一，高宗书……《女孝经图》一"。见《中国书画全书》第三册，上海书画出版社，1992 年，页 831。

上左: 图 46　南宋　《女孝经图》卷之仕女　台北故宫博物院藏　　上中: 图 47　《春游赋诗图》卷之仕女　　上右: 图 48　唐　《树下说法图》之人物　大英博物馆藏
下左: 图 49　《女孝经图》卷之首段仕女　　下中: 图 50　《女孝经图》卷之第二段仕女　　下右: 图 51　《女孝经图》卷之第三段仕女

该题材绘画作品，主要有故宫博物院藏本和台北故宫博物院藏本两件，无论从题材内容还是构图布局，二者均有着极为密切的关系，学界已有学者对这一题材进行了研究。[23]然而两件作品在人物的描绘方式与绘画风格样式上却极为不同，一般认为故宫博物院藏本更多地保留了晚唐五代时期的人物画传统，台北故宫博物院藏本（以下简称台北本）虽然定名为南宋初期的马和之，但学界公认其更具有马远画风特征，也有研究者认为该手卷的风格更接近马麟。[24]本文通过对台北本《女孝经图》卷的初步研究，发现该画卷在风格样式与人物描绘方面与《春游赋诗图》卷之间存在着明显的关联，现做一详细

【23】参见童文娥《〈女孝经图〉图文位置的重建》，《故宫文物月刊》第 265 期（2005 年），页 20—41。Julia K. Murray, " The Ladies' Classic of Filial Piety and Sung Textual Illustration: Problems of Reconstruction and Artistic Context," *Ars Orientalis*, 18 (1988), pp. 95-129.

【24】前揭 Julia K. Murray（孟久丽）文，该学者讨论了台北本《女孝经图》的风格与时代，认为应属于马远、马麟父子的风格，时代大约在 13 世纪前半叶。此外，《故宫藏画大系》（二）注释第 51 条，亦认为《女孝经图卷》画风近似马麟（台北故宫博物院，1993 年，页 148）。

分析。

最先引人关注的是台北本《女孝经图》卷第一段"开宗明义章"所绘执扇而坐的仕女（图46），若与《春游赋诗图》卷中仅有的三位仕女比较（图47），就会发现它们在描绘手法上如出一辙。首先是仕女的面部，无论是轮廓、五官特征、开脸方式还是用笔习性上，呈现出明显的相似性。如人物脸庞的线条不是一笔画出，而是运笔至下巴处将线条断开，然后用短促的小弧线勾勒出尖尖的下巴。同时，在勾勒腮部时线条略往外扩，造成脸庞圆润的效果。仕女的面庞略长，呈椭圆状，眼眉简略画出，细小而上翘，在描画四分之三侧面仕女的鼻子时则都只是简单地一笔勾勒而成，嘴巴亦是以略呈上翘的画法一笔而就，并靠近鼻端。同时，在仕女的额头、鼻梁和下巴三处以白粉醒提。其次，在衣纹的画法上二者也都使用了在线条内侧以白粉复勾的方法。这样的描绘方式，虽然存在着人物画后代摹仿前人的程式化问题，如面部"三白"的画法，如面部线条分三笔勾勒的画法（图48），但即使这样，仍可以从人物描绘的用笔方式、形态特征等方面辨识出不同画家与不同时代之间的差异。具体到这两件手卷，虽然使用了传统图式，但两图仕女形象所呈现出来的相似性，则带有鲜明的画家个人用笔特点，很有可能出自同一位画家之手，也就是说可能有同一位画家参与了两件画卷的绘制。

引人注目的还有，台北本《女孝经图》卷在人物、树木、山石的描绘上同样存在着前后画法风格不一致的现象，主要表现在第一段与后面八段的差异上。

前举首段仕女的例子，不论是面部五官描绘还是衣纹用笔，都采用了比较简率的画法，脸部还使用了"三白"的技法。（图49）而其他八段中的仕女形象则使用了比较细致的画法，衣纹线条繁复（图50），脸庞除个别稍显丰腴外大多清瘦秀丽，尤其是没有使用"三白"法修饰面容（图51）。这种前后人物画法上的不一致，与其认为是同一位画家不同风格技法的丰富表现，到不如认为是不同画家分别绘制而造成的彼此差异，后一种看法似乎更具说服力。

树石的画法同样如此，台北本《女孝经图》卷的第一段树石与后八段树石的画法非常不同，但又分别与《春游赋诗图》卷中的树石画法有所对应。将《女孝经图》卷第一段中的一棵杂树（图52）与《春游赋诗图》卷后一部分亭榭前的柳树（图53）进行比较，可以发现二者的形态乃至树结十分相似，并都使用了或长或短的线条勾皴，只是前者画得更加粗简草率。而使用线条来勾

左：图 52　《女孝经图》卷首段中的树木
右：图 53　《春游赋诗图》卷中的树木

皴树皮的方式与作画意识，正如前文所述很可能与马麟相关，其《静听松风图》
中的松树树干使用了或长或曲、灵动纷披的线条勾皴树皮，而在马远的诸多
作品中还没有发现使用线条勾皴的例子。这种勾皴方式是否有可能是在马麟
时期才较多出现的一种画法？值得注意的是，这种画树的方法，在两件手卷
中同时出现，再次昭示了二者之间存在着极为密切的关联。

　　最后再来考察山石的画法。台北本《女孝经图》卷第九段的巨石（图
54）与《春游赋诗图》卷前一部分中的一块巨石（图 55），在形态与技法上
亦非常相似，如勾勒山石轮廓时都出现了见棱见角的石尖，在皴染山石时都
在石头顶部着意用浓墨点簇，山石下部均用淡墨处理，形成比较强烈的浓淡
明暗的对比，虽然也比较注意山石体量的营造，皴擦亦带有斧劈皴的意味，
但远不如马远的山石那般用笔刚劲雄健。此外，《女孝经图》卷首段山石（图
56）与《春游赋诗图》卷后一部分的山石（图 57），也具有明显的相似之处，
但与前例大为不同的是，这两块山石在形态上均呈现出强烈的平面化倾向，
巨石的轮廓以方折的线条简单勾勒出来，却并不表现其体量感，而是呈片状
化地排列在一起。马麟《静听松风图》中的山石画法也具有用笔方折与平面
分层的倾向（图 58），与马远讲究山石体量感的画法已颇为不同。

　　对台北本《女孝经图》卷与《春游赋诗图》卷的比较分析表明，两件作
品的确存在着非常密切的关联。诸如在仕女画法、树石画法上表现出的某些
相似性，两件作品均出现前后画法面貌不一致的现象，以及某些树石画法与

马麟画风的可能联系等等，都揭示出二者在时间上的同时性与相同画家参与作画的可能性。

台北本《女孝经图》卷无论书法还是绘画都同宋高宗与马和之没有什么关系，其画法明显受到马氏父子的影响已成学界共识。美国学者孟久丽（Julia K. Murray）在其文章中认为该图的风格属于马远、马麟父子画风，时间大约在 13 世纪前半叶[25]，但对作者问题没有提出看法。

本文通过对《女孝经图》卷及《春游赋诗图》卷的综合考察，推定台北本《女孝经图》卷是一件南宋时期受到马氏父子画风影响的宫廷画家合作之作，绘制时间大约在南宋后期即 13 世纪中期。而与之有着显而易见关联的《春游赋诗图》卷，也应属于同一时期的作品，甚至可能有同一位画家参与了两件绘画手卷的绘制。

四、结论

通过对《春游赋诗图》卷多方面的考察辨析，以及对台北本《女孝经图》卷与《春游赋诗图》卷之间诸多相似之处的比对分析，最终可以对《春游赋诗图》

上左：图 54　《女孝经图》卷末段山石
上右：图 55　《春游赋诗图》卷山石
下左：图 56　《女孝经图》卷首段山石
下中：图 57　《春游赋诗图》卷之山石
下右：大图 58　马麟《静听松风图》轴之山石

【25】Julia K. Murray, " *The Ladies' Classic of Filial Piety and Sung Textual Illustration: Problems of Reconstruction and Artistic Context,*" pp. 95-129.

卷的作者与时代问题做出如下判断：

首先，《春游赋诗图》卷不是马远真迹，该手卷明显受到马远、马麟父子画风的影响，正如徐邦达先生所言应该属于"马派画"。

其次，鉴于《春游赋诗图》卷中出现许多疑似马麟画风的因素，其制作的时间上限不会早于马麟画风成熟且发生影响的时期。同时，鉴于《春游赋诗图》卷在风格气息上已带有一些南宋后期绘画的特征，出现了较多程式化因素，因此，作品的时间下限推定在南宋后期，也就是 13 世纪中期。

再次，通过对手卷画风以及前后风格不相一致的讨论，可以基本确认《春游赋诗图》卷并非由一位画家制作，而应该是多位画家通力协作的合作之画。由于他们不仅在前后段的人物描绘上有所分工，而且很有可能在山水、树石等方面亦有所分工，由此造成同一手卷中出现画法各异、水平参差不齐的面貌。这些作画者最有可能是深受马氏父子画风影响的宫廷画家，但也不排除民间职业画家的可能。

或许还可以进一步推测，这件由多位画家合作完成的手卷，可能曾经存在着一个可供参照的底本，也许正因为如此，这件合作画才会一方面在画面的整体结构上呈现出娴熟的颇具匠心的布局能力，另一方面又在绘画技法功力与精神气韵的传达上，与马远、马麟父子的名家水准存在着相当的差距。至于这个可能的底本面貌如何，是否是马远或马麟的原创，已成历史之谜。

本文原载于《故宫学刊》第五辑，紫禁城出版社，2009 年。

附录　马远主要存世作品

作品名称	形制	质地	尺寸（厘米）	藏地	真伪
《白蔷薇图》	册页	绢本	纵 26.2，横 25.8	故宫博物院	有争议
《倚云仙杏图》	册页	绢本	纵 25.8，横 27.3	台北故宫博物院	
《梅石溪凫图》	册页	绢本	纵 26.7，横 28.6	故宫博物院	有争议
《雪滩双鹭图》	轴	绢本	纵 59，横 37.6	台北故宫博物院	有争议
《华灯侍宴图》	轴	绢本	纵 125.6，横 46.7	台北故宫博物院	
《华灯侍宴图》	轴	绢本	纵 111.9，横 53.5	台北故宫博物院	
《山径春行图》	册页	绢本	纵 27.3，横 43	台北故宫博物院	
《晓雪山行图》	册页	绢本	纵 27.6，横 42.9	台北故宫博物院	
《松寿图》	轴	绢本	纵 122.8，横 52.5	辽宁省博物馆	有争议
《踏歌图》	轴	绢本	纵 192.5，横 111	故宫博物院	有争议
《风雨山水图》	轴	绢本	纵 111.2，横 56.1	日本东京静嘉堂文库美术馆	有争议
《举杯邀月图》	册页	绢本	纵 25.4，横 24.1	美国派瑞氏	有争议
《竹溪石鹆图》	轴	绢本	纵 61，横 37	美国克利夫兰美术馆	
《乘龙图》	轴	绢本	纵 108.1，横 52.6	台北故宫博物院	有争议
《清凉法眼禅师像》	轴	绢本	纵 79.2，横 32.9	日本京都府天龙寺	有争议
《云门大师像》	轴	绢本	纵 79.2，横 32.9	日本京都府天龙寺	有争议
《洞山渡水图》	轴	绢本	纵 77.6，横 33	日本东京国立博物馆	有争议
《寒江独钓图》	册页	绢本	纵 26.6，横 50.5	日本东京国立博物馆	有争议
《孔子像》	册页	绢本	纵 27.7，横 23.2	故宫博物院	有争议
《水图》（十二幅）	册页	绢本	每幅纵 26.8，横 41.6	故宫博物院	
《秋江渔隐图》	册页	纸本	纵 37，横 29	台北故宫博物院	有争议
《伴鹤高士图》	团扇	绢本	纵 24.8，横 26.4	美国王季迁	有争议
《松溪观鹿图》	册页	绢本	纵 24.7，横 26.1	美国派瑞氏	有争议
《山水图》（六页）	册页	绢本		美国王季迁	有争议
《高士观瀑图》	册页	绢本	纵 25，横 26	美国大都会艺术博物馆	有争议
《柳岸远山图》	团扇	绢本	纵 23.8，横 24.2	美国波士顿美术馆	有争议

邵　彦

　　浙江杭州人，1971 年生。 2004 年于中央美术学院人文学院美术史系获博士学位。现为中央美术学院人文学院副教授。1996 年起在中央美术学院美术史系和人文学院任教。2015 年至 2016 年任美国纽约大都会艺术博物馆高级访问学者。

　　研究方向集中于书画鉴定研究、美术史个案研究。代表性论文有《时空转换中的行宫图像》《〈太真上马图〉：诸本真伪及唐宋人物画题材的一个问题》《文徵明竹石幽兰画及相关问题》《文脉的续写与鉴定的重写》（书评）、《隐喻的纪实》《蓝瑛的流派归属问题》《〈洛神赋图〉与宋高宗后宫》《陈洪绶〈宝纶堂集〉的版本关系》《明清同性恋题材绘画初探》等。对近现代绘画史亦有涉猎，着重关注传统与现代的关系，论文有《中央美术学院与中国美术学院山水画教学体系比较研究》《叶仰曦先生的绘画艺术》。

文徵明竹石幽兰画及相关问题
——风格分析、真伪鉴定和艺术社会史

邵彦

一、问题的提出

　　文人墨戏画中常见的枯木、棘竹、兰石之类题材，可以组合形成《竹石幽兰》《枯木竹石》《兰竹石》等画名，造型和空间表现较为自由，技术难度不高，它们的艺术史价值实际上依托于文人画的核心观念——"以书为画"或曰"书画同笔"。

　　"以书为画"观念的渊源甚早。唐人张彦远就曾提出"书画用笔同"；北宋郭熙提出王羲之论书法用笔"正与论画用笔同"，绘画用笔可以"近取诸书法"，[1]这都还是比较笼统的说法。元末明初人谢应芳（1295—1392）为王蒙（1308—1385）所写的题画诗称赵孟頫"以书为画"[2]，大致同时的曹昭在其《格古要论》（成书于洪武二十一年，1388）中引了赵孟頫的两句题画诗"石如飞白木如籀，写竹应须八法通"[3]，具体提到赵孟頫采用了飞白书、籀书（大篆）、八分法（隶书）等书体的用笔来画枯木竹石。经过近百年的沉默，明代中晚期著录又开始频繁引录这首诗，并从二句变成四句，[4]

【1】《历代名画记·论顾陆张吴用笔》，吴孟复主编、张劲秋校注《中国画论》卷一，安徽美术出版社，1995年，页93；《林泉高致集·画诀》，吴孟复主编、张劲秋校注《中国画论》卷一，页469。郭熙所说的意思更接近书画用笔相通。

【2】《王叔明〈云峰图〉》："王郎多学画最工，笔法似舅松雪翁。松雪之书妙天下，以书为画妙亦同。"《龟巢稿》卷六，《四部丛刊三编》本，转引自陈高华编《元代画家史料汇编》，杭州出版社，2004年，页624。

【3】严格来说仅引用了二句。曹昭撰，王佐补《新增格古要论》卷五，《书画一法》："古人云：'画无笔迹，如书之藏锋。'常见赵魏公自题已画云：石如飞白木如籀，写竹应须八法通，正谓书画一法也。"（此条为曹昭原有，浙江人民美术出版社，2011年，页175—176，又有《续修四库全书》第1185册收录明刊本《新增格古要论》卷五，页七上，与此同。《格古要论》所录第二句"应须"，故宫藏本作"还于"，用字有差异。

【4】"石如飞白木如籀，写竹应须八法通"两句（或仅第一句），除明初的《格古要论》外，见于王世贞（1526—1590）《艺苑卮言》附录四、高濂《遵生八笺》（1591）卷十五、张丑《清河书画舫》（1616）卷七下、朱谋垔《画史会要》（1631）卷五等书引用；"若也有人能会此，须知书画本来同"两句（或与前二句连用成七言绝句）见于朱存理（1444—1513）《珊瑚木难》卷三、郁逢庆《书画题跋记》（前集1634）卷六、汪砢玉《珊瑚网》（1643）卷三十二等书引用。各本文字常有小异，显示流传的所谓赵孟頫画作有多种复本。在当时流传的众多作品中，有一些流传至今，其中故宫博物院藏的《秀石疏林图》卷恰好拖尾有赵孟頫写的这首诗。此图及类似作品（如台北故宫博物院藏的《疏林秀石图》页和《窠木竹石图》轴）的真伪还有待讨论，因而本文避免以它们作为立论的证据。

图1 文徵明《双柯竹石图》轴局部 上海博物馆藏

图2 文徵明款《漪兰竹石图》卷局部 辽宁省博物馆藏

对如何"以书为画"的解释进一步细化与坐实。[5] 如果将宋代墨花墨竹画视为文人画实践的开端，元代竹石画为其初步成熟形态，一部文人画史正可以视为"以书为画"观念从模糊到清晰、实践从萌芽到成长的发展史。赵孟頫的诗也成了文人画的旗号。然而比较谨慎而合理的表述是：和文人画历史上的许多激进口号一样，"以书为画"从观念的提出到视觉效果的完成，应当经历了一个漫长的发展过程。

在文徵明（1470—1559）笔下，这些作品数量不算太多，又可以细分为两类——枯木竹石和竹石幽兰，画法有较明显区别。前者学沈周，以湿笔为主；后者则被认为融合了赵孟頫的枯木竹石和赵孟坚等人的墨兰、水仙之类题材的画法，形成独特的面貌，也使文徵明站到赵孟頫身后，构成了从宋代墨花墨竹、元代墨竹画延续而下的文人画法脉。

这些竹石幽兰画上通常会出现茂密的大丛兰叶，偶见双钩画法，大多则为墨叶，叶形细而长，线条匀称，以柔和的弧度弯曲，表现迎风舞动。中间或有间断，表现长叶的转折。石法狂纵，造型往往向外鼓胀，以屈曲的轮廓线加上明显的破锋飞白画成。此外多点缀棘竹。以2013年苏州博物馆的文徵明个展"衡山仰止"的展品为例，枯木竹石的代表作是《双柯竹石图》轴（上海博物馆藏）（图1），竹石幽兰的代表作是《漪兰竹石图》卷（辽宁省博物馆藏）（图2）。竹石幽兰画从清代以来就被视为文徵明的一种代表性题材与风格，但仔细比较后会发现传世文徵明款竹石幽兰画的形式风格、笔墨水平有很大差异，款识题跋大多也有问题，与文献记载中的文徵明画兰也关系不明。本文讨论的首要问题就是这些文徵明款竹石幽兰画的真伪。

画中最具特色的两个要素是随风翻飞的修长兰叶和干笔飞白画出的石块，似乎强烈地表现了"以书为画"的特点。但是，如果以《漪兰竹石图》卷为例，和文徵明子弟辈画家如王穀祥、仇英等人所画的兰叶和石块相比，《漪兰竹石图》的兰叶和石块的造型更巧妙，视觉效果更优美，更富装饰性、符号性甚至做作感，书写性反而更弱（图3）。许多兰叶的弧线明显是用侧锋在纸上拖出来的，是典型的"画"而非"写"，这一特点不但见于《漪兰竹石图》卷，还见于台北故宫博物院所藏的几件文徵明款作品：《兰竹》册中的一页，

【5】《艺苑卮言》附录四加上了一段"画竹干如篆枝，如草叶，如真节，如隶……"的论述，《书画题跋记》则在诗后加上了一段"柯九思善竹石，尝自谓，写干用篆法，枝用草书法，写叶用八分，或用鲁公撇笔法，木石用折钗股、屋漏痕之遗意。"但据该书，此诗与跋是赵孟頫题在一幅柯九思的《墨竹》上的，而非自绘枯木竹石画上。

兰叶与竹枝用柔软弧线拖笔画出（此页有蔡羽伪题）；《兰竹》轴和《兰竹》扇的兰叶用柔软弧线拖笔画出（图4）。此外，这些画石画兰的特点也广泛存在于文徵明款的竹石幽兰画中，比如《兰竹图》卷（上海博物馆藏）、《兰竹石图》卷（故宫博物院藏）等（图5）。

图3 《漪兰竹石图》卷与王穀祥《松梅芝石图》、仇英《蕉荫结夏图》局部对照
1. 辽宁省博物馆藏文徵明款《漪兰竹石图》卷局部　2. 陈道复《葵石图》轴局部
3. 王穀祥《松梅芝石图》局部　4. 仇英《蕉荫结夏图》局部

图4　台北故宫博物院所藏的《兰竹》轴局部与《兰石》扇局部

这些作品看似面貌接近，实际上手法和水平存在明显差别。其中哪些是符合文徵明用笔特点的？正面处理的方法自然是先确立真迹的样板，然后一一对照，判定真伪。然而人画人殊，哪一件、哪一种堪当样板之任？我们甚至要怀疑，文徵明到底有没有画过这种笔法潇洒的竹石幽兰？在这种情况下，笔者不得不另辟蹊径，先从分析文徵明的性格与笔法特征入手，看看他的树石画法的粗细变化可能在怎样的一个范围之内。

二、文徵明的性格、笔法特征与可能的真迹

从同时代人的记载来看，文徵明的性格持重谨慎，道德标准甚严。[6]例如，他有一位长期密友兼儿女亲家钱同爱，性格放任自适。从钱的角度观察和总结，文徵明的性格既令人肃然起敬，但也比较沉闷：

> 有钱同爱者，美才华，有侠气，与公最相善……公尝谓："不见同爱令人想杀，见同爱令人气杀。同爱亦谓：不见公令人敬杀，见公令人闷杀。"[7]

历史上当然不乏艺术家表面个性与艺术个性大相径庭的例子，即将日常生活中压抑的一面通过创作宣泄出来，但更常见的情况则是创作者个性与艺

【6】相关记载见文嘉《先君行略》，周道振辑校《文徵明集》下册，上海古籍出版社，1987年，页1623；黄佐《将仕佐郎翰林院待诏衡山文公墓志》，《文徵明集》下册，页1630。
【7】冯时可《文待诏徵明小传》，《冯元成选集》卷五十，页十五上、下，《原国立北平图书馆甲库善本丛书》第828册，国家图书馆出版社，2013年。

术个性的高度契合，文徵明正属于此类。他
的个性与其书法、诗文风格是高度契合的：

其小楷……温纯精绝……诗兼法
唐宋，而以温厚和平为主……为文醇雅
典则，其谨严处一字不苟。[8]

他的个性与绘画风格也是高度契合的。
徐邦达先生指出，文徵明的真迹书画"用笔
清刚秀丽，平中有奇……凡是过份平庸板滞
或剑拔弩张之作，大都非他人代笔即是伪
造"[9]。"清刚秀丽，平中有奇"是在温厚、
平和、谨严、醇雅的基调中，时见锋棱骨力，
具体来说是用笔以中锋为主，时见侧锋，以
求变化，但运笔的变化顺其自然，并不刻意
控制。

传世文徵明款竹石幽兰画的用笔面貌虽
不平庸板滞，但是机巧做作，与"清刚秀丽，
平中有奇"大相径庭：兰叶的长线条多拖笔
轻滑而就，行笔速度偏快，缺乏饱满的立体感；
画石的飞白法，几乎自始至终要铺毫及不断
扭动，有的甚至达到剑拔弩张的程度，所谓
书法效果是制造而成的，已尽失平淡自然之
趣。竹石幽兰画法属于文人墨戏，与山水、
花卉有较大区别。但既然是以书入画，那么
竹石幽兰画与文徵明的书法，以及同样以书
入画的山水、树石画的笔法就应具有可比性。

文徵明的书法以行书和小楷见长，兼擅
草书，虽然存在丰富多变的面貌，但在笔法
特征上却保持着内在的一致性。他的运笔以

【8】文嘉《先君行略》，《文徵明集》下册，页 1622。
【9】《古书画伪讹考辨》下卷，江苏古籍出版社，1984 年，
页 122。

图 5 其他文徵明款竹石幽兰画局部 从上至下：1. 和
2.《兰竹图》卷 上海博物馆藏；3.《兰竹拳石图》
卷 故宫博物院藏；4.《临赵孟頫兰石图》卷 故宫博物
院藏；5.《兰竹图》卷双钩兰一段 故宫博物院藏

中锋为主，偏侧和提按的变化幅度较赵孟頫明显，但审美取向仍是中庸、内敛的。这符合"清刚秀丽，平中有奇"的特征。

文徵明山水画的粗笔代表作为《绿阴草堂图》（台北故宫博物院藏），作于四十七岁，画法学王蒙，使用秃笔，中锋作枯笔干皴，画出细碎繁密的牛毛皴，构成山石的表现肌理。这种皴线行笔速度并不快。更常见的面貌则更细致，可以《烟江叠嶂图》（辽宁省博物馆藏，未署年份）为代表，在染前先作细笔干皴，但并不刻意追求枯笔效果。多用短线，但组织疏密得当。

他晚年的山水画多沿袭细笔一路而有所发展。绢本《洛原草堂图》和纸本《猗兰室图》（皆故宫博物院所藏）皆作于六十岁，山石皴法都接近《烟江叠嶂图》而稍见放逸，并去掉了《烟江叠嶂图》中的湿染，更显苍劲。

在文徵明的山水画中，干笔始终是围绕造型来呈现的，只有在为了表现某些部位的形体与质感时才使用，飞白效果偶尔出现，也控制在造型的合理范围内，决不会故意制造干笔飞白效果。

树石画中的粗笔代表作要数上海博物馆所藏的《双柯竹石图》轴（六十二岁作）和《枯木竹石图》扇（八十九岁作），二图皆属枯木竹石题材。前者比较工致，接近台北《桧木泉石图》；后者画于金笺上，用笔湿、滑，墨色浓重，更显苍劲。这两图的共同点是学沈周，湿笔浓墨，行笔缓慢凝重，毫无飞扬灵动之致，飞白自然是全无踪影。实际上，文氏的粗笔枯木竹石基本上都采用沈周的路子。

树石画代表作为《虞山七星桧图》卷（美国火奴鲁鲁艺术博物馆藏，六十三岁作）和《古柏图》（美国堪萨斯城纳尔逊—阿特金斯艺术博物馆藏，八十岁作，图6），时隔十七年，树皮的皴法和石块的皴法有所变化。《虞山七星桧图》卷以中锋作披麻皴，以无数线条组合来表现树石的肌理效果。运用中锋积线造成肌理变化的手法，实为元代到明中期普遍的风气，在沈周、唐寅的画中都有典型的表现。文徵明虽然是影响深远的大师，却不是领先于时代的探索者，在这方面不可能超越时风。这种用笔习惯，贯穿于他多种门类的创作中，比如用湿笔浓墨工笔画树

图6　文徵明《古柏图》卷，嘉靖乙酉（1549），美国纳尔逊—阿特金斯艺术博物馆藏博物馆藏

干的《冰姿倩影图》（南京博物院藏）。这种中锋积线画法与本文所要谈的"石如飞白"距离甚远，可比性不高，但是从中可以看出文徵明画长线条运笔速度较慢。

《古柏图》的用笔要较《虞山七星桧图》卷粗壮得多。画柏树与后者画桧树点叶法几乎一样，只是显得粗硬一些。树干画法仍是中锋积线，但也变得粗重一些。石块为《古柏图》独有的内容，全用干笔，运笔方向多变，动作多捻、搓，几乎已经看不出单纯的中锋线条，这部分是可以拿来和传世竹石幽兰画中的飞白画石作对比的。《古柏图》中的石头用笔在多样的方向变化之中，仍然尽量向中锋回归。石头的造型并不是由少数几笔飞白长线条交代完成的（甚至用一笔长线条勾完轮廓），而是用长短不一、方向不一的线条交代石头的立体感、凹凸、向背。线条完成之后，用了很多湿笔淡墨来渍染石头的低面、阴面、凹孔。可见，文徵明画这块石头，在放逸中并没有偏离规矩，用笔的控制是规矩，造型上大胆落笔后小心收拾更是规矩。这些石头的造型意图还是很写实的，不是传世竹石幽兰画中的那种符号化表现。其实，上面这些分析都是把图片放大很多倍之后观察才得出的，原作尺寸不大，总体效果还是很温和，用笔的变化、夸张，都是由指腕间的精微动作完成的。这些方面合起来，呈现了文徵明用笔和艺术创作个性上一以贯之的特色。

总结而言，文氏山水和树石画中，画石的用笔特色是组织细致而速度较慢，通常线条短、小；墨法干湿皆有，变化过渡自然。粗笔细笔的用笔与组织形态并无本质差别，只有程度差别。"细"不仅指画得较深入，更指笔触痕迹细，原因是所用的毛笔头小毫硬，以中锋运笔，这与传世大量竹石幽兰画中的飞白所用的兼毫大笔，以及扭动运笔的特征有明显差别。运笔速度慢，既符合画家个性，也符合时代共性。笔墨皆以表现山石形态为目的，偶见使用飞白，也是出于自然的、偶发的效果，没有单纯的、展示书法性的飞白，更不会通过制作性手段有意追求飞白效果。这些特征在中年定型，晚年更见强化。符合这些特征的，才可以初步接受为文氏真迹。

这里要指出的两个关键点是兰叶的长线条和石头的飞白法。从文徵明真迹山水、树石画来看，他较少使用长线条，如果线条比较长，采用两种办法，一是沈周式的湿笔，行笔速度较慢，运笔过程中有明显的提按，二是干笔，自然地带出飞白，没有明显的提按，但是行笔速度也较慢。飞白在他笔下确有经常性的出现，但不是一种刻意的设计，而是干笔墨枯后的自然状态。

传世"文徵明竹石幽兰图"整体上都不符合上述用笔特征：兰叶的长线条，

图7 文徵明《幽兰图（兰竹坡石）》页

有些是拖笔画成，绵软无力，徒具弧弯的形态；画石则是铺毫破锋，干笔飞白画成。最重要的是，干笔飞白不是自然、偶发的效果，而是人为的、连续性的，运笔过程中，对笔锋尤其是破锋状态的关注和调整成了首要的任务，书写性（书写的自然与偶发性的变化，其关键点是用力节奏与方向的自然变化）反而不受关注。这种破锋飞白的画石法看起来最符合赵孟𫖯那首诗开头的四个字"石如飞白"，这几乎也成为文人画"书画同笔"的另一种表述方式，但也正是这种"石如飞白"，使得所有符合这些特征的"文氏竹石幽兰"都相当可疑，因为它们与文徵明本人的笔法特征存在深刻的矛盾。

那么，文徵明这类画是否存在真迹？在海外收藏中，倒能发现一些竹石幽兰画比较符合文徵明的画风特点，有可能为其真迹，其中较为可靠的有两件。

一是王季迁旧藏《诸名贤寿文徵明八十诗画册》中文徵明所画的一幅《幽兰图（兰竹坡石）》单页［《中国绘画总合图录》（以下简称《总合》）A14-049，图7］[10]坡石用秃笔湿墨，中锋作短线皴，点苔略带侧锋，学沈周而更显温润。兰叶和竹叶的提按都很自然，并不刻意追求优美的形态，富于书写笔意，兰叶画出了迎风飞舞之态，但与那种做作的圆弧线完全不同。自题："清芬出群卉。拟子固笔意。"所钤"徵明"白文连珠印似仅见于此页，但与其晚年自用印的风格一致，可信为真印。此页与全册中其他书画的材质、风格、体例不同，不是册中原有的，但从画风、书风看，都体现出八旬老人的苍劲笔力，创作时间应距八十岁（1549）不远。

二是日本原田氏松茂山庄旧藏的《芝兰石图》扇面（图8）[11]，兰叶兰

【10】此册系嘉靖二十八年(1549)为庆贺文徵明八十寿辰，文门弟子及吴中名贤所作的诗画册，首为彭年小楷书寿序，作者包括谢时臣、陆治、钱毂、朱朗、陈栝，题诗者包括袁褧、袁裘、许初、皇甫冲、毛锡嘏等，曾经王季迁收藏，后分拆成三部分，中国嘉德 2006 年春拍(拍品号 391)和 2009 年春拍(拍品号 1217)各出现书画八对，另有书画七对及寿序二开为台北私人收藏，见《悦目：中国晚期书画》，石头出版股份有限公司，2001 年，图9。三部分书画共计四十八开。

【11】原名《文衡山兰石图》扇面，黑白图片，见于《明四大家画谱》页五十八，沈周等绘《明四大家画谱》，上野有竹斋等藏，内藤虎次郎辑，博文堂合资会社影印出版，日本大正十三年（1924）。

图 8　文徵明《芝兰石图》扇面

花的画法与王季迁藏《幽兰图》相近，石形方中有曲，笔法亦出自沈周，石上生有灵芝，用不太匀称的中锋用笔勾勒，可能施有颜色。

这两件作品中的"徵明"二字款比较近似，为其六十岁以后常用写法，"徵"字左边近似三点水旁，中间"山"字高耸，右边反文旁压低，撇笔回圈，与捺笔近乎交叠。这种写法在《石湖诗画自题卷》（台北故宫博物院藏，甲寅 1541），以及《行书幽兰赋卷》（乙巳 1545）、《行书鹤林玉露轴》（嘉靖二十七年 1548）、沈周《采菱图卷》题跋（甲寅 1554）中都可以看到。[12]不过，很多可疑作品中的款印都能达到类似水平，所以款印只能当作参考。

从这两件作品中可以看出共同的用笔习惯：兰叶都用湿笔，线条粗壮，一片长叶中的粗细变化也很明显，并不均匀，起笔收笔处都较尖，运笔过程中提按转折的变化都很自然，既不是又细又匀的长弧线，又不是偶尔出现的故意折笔，而这正是大多数传世"文徵明竹石幽兰图"中兰叶的典型画法。他的兰叶姿态也是疏简的，不会长得很密，每一片叶子的伸展方向都有变化，不会按一个弯弧角度画很多片叶子。石法就学沈周，可以归为"粗文"，但比沈周更显温润。

总结言之，在这些画中，"以书为画"体现在兰叶走笔过程中有力度的自然变化，多用湿笔，力量粗重，"石如飞白"则根本未见。兰竹这种题材，仅出以小页小扇，正合"墨戏"的本义。

又见香港承训堂藏《兰石》扇面，画风与上述二件类似，但水平稍差，字画的笔速都有点偏快，石下的小草叶也较死板。这件扇面可能是有底本的、很忠实的临摹之作。类似画风的作品还有《修篁丛菊图》轴（美国私人藏，《总合》

【12】见上海博物馆编《中国书画家印鉴款识》上册，文物出版社，1987 年，页 180。

A18-002)、《墨兰图卷》(王蔼云藏,《总合》S22-023)、《兰花图扇面》(香港艺术馆藏,《总合》S36-040)。在文徵明的其他题材墨戏杂画中,与这路风格接近的有《书画合璧册卷装》(美国普林斯顿大学博物馆藏,《总合》A16-073)中的首页双钩水仙及墨石、《黄华幽石图》轴(日本大阪市立美术馆藏,《总合》JM3-055)、《梅石水仙图》单页和《松树图》扇面(小听帆楼藏,《总合》S34-001和032)等。这些画因笔墨水平上的差距,暂时都还不能接受为真迹。

文徵明的枯木竹石画基本就是学沈周一路画风,除了最典型的《双柯竹石图》轴和《枯木竹石图扇页》[上海博物馆藏,《中国古代书画图目》(以下简称《古代》)沪1-0551和0585],较为可信的还有《树石图》轴(台北兰千山馆旧藏,《总合》S4-009)、《枯木竹石图》轴(日本大阪市立美术馆藏,《总合》JM3-056)等。

更丰富的名单可参见本文附录。笔者已作了初步清理,根据图片业已否定的作品就没有列在正文中,上述作品尚可供进一步研究,或有可能发现更多真迹。[13]

小结而言,文徵明的墨戏画,不论是枯木竹石、竹石幽兰还是其他题材,画风与其山水画都有内在一致性。文徵明主要是山水画家,枯木竹石偶尔还作有大轴,竹石幽兰题材则只用于扇面、单页之类小型作品,而且数量很少。这一群组中同样存在伪作,但数量少得多,说明它们不太受关注。也许是因为它们太平淡,"创新性"不足,视觉冲击力不强,因而不被视为典型的文徵明风格。其实,文徵明的特点正在于平淡之中。

三、关于文徵明画兰的记载

对传世"文徵明竹石幽兰画"的质疑的另一个出发点是可靠文献较少。最直接的文献来源——文徵明别集中涉及画兰的材料只有一条——可能作于嘉靖二十四年(1545,文徵明七十六岁)的《画兰寄吴射阳》,[14]受画人是

【13】限于条件,笔者在本文只能作出初步的判断。需要指出的是,从小图片上看颇为可信、并一直被视为文徵明代表作的《秋花图》轴(故宫博物院藏,《古代》京1-1348)经笔者观看清晰图片和原作后,判断为笔墨低劣的伪作,这个例子提示本文初步归类为可信的作品中也许还应该淘汰掉很大一部分。

【14】文徵明《甫田集》卷十三,出自中国国家图书馆藏文嘉抄本,诗云:"楚江西望碧云稠,春草多情唤别愁。永夜月明湘佩冷,玉人千里思悠悠。"转引自周道振、张月尊《文徵明年谱》,百家出版社,1998年,页556。

小说《西游记》作者吴承恩（1500—1582），号射阳山人，嘉靖二十三年以岁贡生官长兴县丞，与文徵明有过直接交往。在文徵明挚友祝允明和唐寅的别集中，也无法找到题咏文氏画兰的诗文。甚至于他们自题画兰也极少见，唐寅存世一首自题《画兰》七绝，见于晚清一部不太可靠的著录。[15]

文徵明偶尔确实会画兰遣兴。与他有直接交往的晚辈王世贞（1526—1590）曾记载了这样一条材料：

> 癸丑，余避地吴中，一日以间谒文太史，手此卷索题。太史坐隅画兰石毕，觉秀色朗朗射人眉睫间；已书数古体诗，诗亦清拔，是平生合作者；而书法从豫章来，尤苍老可爱。[16]

这是王世贞在嘉靖三十二年（1553）登门，以自藏的文徵明《诗画卷》请文氏再题，看到文氏在家已画有兰石并书古体诗。是年王氏二十八岁，文氏八十四岁。

在同时代著录中记载文徵明画兰作品的仅见于都穆（1459—1525）[17]《铁网珊瑚》卷六《寓意下》：一是画兰花赠顾清甫（名源，号"宝幢居士"，应天人，明嘉靖间诸生）；一是兰竹赠盛仲交（南京人，诸生），并自称"画兰草草涂抹"，两幅画上都有文徵明自题诗。[18]但《四库全书总目提要》已考证详明，《寓意上》为都穆著作，而《寓意下》（以及《铁网珊瑚》在这之后的内容）皆为伪托。[19]即使这两件赠人之兰画都是真实存在的，但所有这些题画诗（都是七言绝句）的内容都是典故陈套，根本无法反映画风特点。

总之，根据现有材料，无法认为在文徵明生活的时代，他的墨兰画已经为友人所关注，甚至无法认为当时墨兰是一种受到重视的绘画题材。

从《甫田集》中的材料来看，文氏与友朋之间多次以盆兰作为酬酢的礼

【15】见周道振、张月尊辑《唐伯虎全集》补辑卷四引录清杜瑞联《古芬阁书画录》，中国美术学院出版社，2002年，页447。关于《古芬阁书画录》之不可信，见余绍宋《书画书录解题》卷六，页二二下至页二三上，浙江人民出版社影印1932年国立北平图书馆排印本，1982年。

【16】王世贞《弇州山人四部稿》卷一百三十八《衡翁诗画卷》，《原国立北平图书馆甲库善本丛书》第787册，转引自杜娟《王世贞与文徵明——书画交游与鉴藏研究》，《苏州文博论丛》总第5辑，页193、194。

【17】生年据王珍珠《都穆考论》，苏州大学硕士论文，2009年。

【18】都穆《铁网珊瑚》卷六，页八下，页十三上、十四上，《四库全书存目丛书》子部册117，齐鲁书社，1995年。

【19】见《铁网珊瑚》后附，《四库全书存目丛书》子部册117，页743。

物，【20】他有一首《题兰》诗中描写的就很像是盆兰，【21】他所画的也当以案头清供的盆兰为主。明末清初人曾两次提及文徵明的《盆兰》小幅。李日华（1565—1635）于万历四十三年（1615）四月六日在寓居嘉兴的歙人吴德符家见到此画：

> 文徵仲《盆兰》一幅，极有吴兴笔趣，上作汉隶书题语百余字，精妙不可言，系公少年笔也，款云"文璧"。【22】

姜绍书（17世纪人）《无声诗史》文徵明传后有附记：

> 予购得待诏墨笔盆兰小幅，上题五言古十四韵，尾云："丁卯初秋文璧书。"皆八分书。重题云："片纸流传五十年，断痕残墨故依然。白头展卷情无限，何止聪明不及前。嘉靖戊午五月四日重题。于是距丁卯五十二年，徵明年八十有九矣。"计五十五字，蝇头细者，笔法娟秀可爱，上寿而神明不衰，犹勤笔墨。此幅重题，亦艺林一则佳话也。子中书。【23】

这段文字是康熙时藏书家李子中的跋语。【24】李日华和李子中提到的《盆兰》很有可能是同一件，皆作于丁卯（1507，三十八岁），题诗为八分书（隶书），嘉靖戊午（1558）重题为小楷。李日华云"极有吴兴笔趣"，意为接近赵孟頫风格，但缺乏可靠的参照。李子中没有提到画风特点，如果此画可靠，作为文徵明早期作品，不太可能有放逸的面貌。更为可疑的是，两条记载都说款识写的是"文璧"，而文徵明早年名"壁"，与其兄文奎、其弟文室的名字皆取自二十八宿名，书为"文璧"的应是伪品。【25】这两条记载，如果不是李日华和李子中误记，就恰好可以反过来说明，明末流传的这幅"文徵明盆兰"已经是伪品。

此外，晚明著录中提到文徵明画兰的只有汪珂玉《珊瑚网》，清初则有

【20】如《甫田集》（文渊阁四库全书本）卷八，页一下《赋盆兰》及卷六，页十三下《客赠闽兰，秋来忽发两丛，清香可爱》。

【21】《甫田集》（文渊阁四库全书本）卷十二，页二上。

【22】李日华《味水轩日记》卷七，《中国书画全书》第三册，上海书画出版社，1992年，页1240上。

【23】姜绍书《无声诗史》卷二，页28，于安澜编《画史丛书》第三册，上海人民美术出版社，1963年。又见《无声诗史·韵石斋笔谈》，印晓峰点校，华东师范大学出版社，2009年，页37。

【24】见《无声诗史·韵石斋笔谈》，页2。

【25】见徐邦达《古书画伪论考辨》下册，页123。

卞永誉《式古堂书画汇考》，再晚而且数量较多的就是清中期的《石渠宝笈》，以及晚清的一批私家书画著录。[26]晚清人还总结出"文兰"的名称：

> 元僧觉隐云："吾尝以喜气写兰，以怒气写竹。"文衡山以风意写兰，以雨意写竹。文衡山喜写兰，世有"文兰"之目。[27]

并将文徵明接续到宋赵孟坚、元赵孟頫之后，形成画兰的文脉：

> 善画兰者，宋推子固，元推子昂……明推衡山，嗣此竟成绝响。[28]

前述王季迁旧藏《兰竹坡石》小页上的自题"拟子固笔意"，即学赵孟坚。此外文徵明确实仰慕并师法赵孟頫，同时代人常常将他与赵孟頫相提并论：

> 公生平雅慕元赵文敏公，每事多师之。论者以公博学，诗词、文章、书画，虽与赵同，而出处纯正，若或过之。[29]
>
> 拟声华于寰区，则韩吏部、赵文敏之匹。[30]

总体上看，关于文徵明画兰的文献材料愈到晚近愈丰富，符合"古史辨"派所谓"层累地造成"[31]之势。这些文字记载和传世作品相印证，构成了今人对文徵明画兰的总体印象。不过，如果这些竹石幽兰画大多不可靠，将文徵明排到赵孟頫之后也就成了后人一厢情愿的想象，甚至迎合市场的旗号。然后，通过文的子弟和学生，降至晚明、清代画家中，面目各异却盛行不衰的竹石幽兰画俨然构成了从赵孟頫到文徵明，再到晚明和清代画家的一条"以书入画"的文人墨戏画法脉。这条法脉虽然没有山水画"南宗"那样显赫，也缺乏相应的理论宣扬，但在明确和强化文人画语言范式和审美标准方面，却自成蹊径。

【26】见福开森、容庚编《历代著录画目正续编》，北京图书馆出版社，2007年，正编页37—56，续编页21—31。福开森所编正编所列作品分布于明中期到晚清著录中，容庚所编续编则全部出自清中晚期到民国著录。

【27】缪荃孙《书画》，《云自在龛随笔》卷五，翟金明点校，人民出版社，2013年，页111、112。又见周道振、张月尊《文徵明年谱》引用，百家出版社，1998年，页556。

【28】端方《陶风楼书画目·汪笠甫花卉册》，转引自《文徵明年谱》，页465。

【29】文嘉《先君行略》，《文徵明集》下册，页1623。

【30】袁尊尼《贞献先生私谥议》，《文徵明集》下册，页1637。

【31】顾颉刚编著《古史辨》第一册《自序》，海南出版社，2005年，页29。

图9　周天球《丛兰竹石图》卷局部　故宫博物院藏

四、可能的作伪者——周天球

　　如果文徵明的大部分传世竹石幽兰画并不可靠，从赵孟頫到文徵明的"法脉"就会从中间断裂。那么环环相接的流畅表象又是如何造就的呢？或者说，赵孟頫又是如何与文徵明的子弟建立联系的呢？

　　一件面貌酷似文徵明传世作品的《丛兰竹石图》卷（故宫博物院藏，图9）的公布，使一个过去并不受人注意的文氏弟子周天球（1514—1595）从迷雾中浮现出来。[32]

　　《丛兰竹石图》卷前有引首，后有《幽兰赋》，皆为周天球自书，颇具文徵明"三绝"风范。更重要的是，此卷表现了丛竹、石块、兰叶、兰花、荆棘等元素，石块拖笔飞白，兰叶翻飞灵动，用笔中有明显的书写感，与传世的文徵明竹石幽兰图放在一起，不但面貌近似，而且属于第一流的上乘之作（图10）。据自题，此卷是在"长安次舍"为"詹事墉村先生"作画并书。由于受画人是地位较高的官员，此卷选用了精美的洒金笺，并且画得颇为精心。

　　《丛兰竹石图》卷与文徵明同类题材作品的近似，造成了孰为鸡、孰为蛋的困扰。按理说应当是周天球受文徵明影响并传承了其师的风格，但仔细梳理材料就会发现不那么简单。前文已经论述，文徵明的用笔特征与大部分传世兰石画中的飞白画石笔法相矛盾；从周天球这一方面来说，则没有足够的证据表明他的这种画法来自文徵明。

【32】在《雅债》中，柯律格认为关于周天球的同时代材料太少，以致难以确认他是文徵明的门徒。见柯律格《雅债：文徵明的社会性艺术》，邱士华等译，石头出版股份有限公司，2009年，页208。

图 10　周天球《丛兰竹石图》与文徵明款《兰竹拳石图》局部对比

现知海内外博物馆所藏周天球绘画作品带有年款的有以下几件：

作于隆庆四年的（1570）《丛兰竹石图》卷（故宫博物院藏，《古代》京 1-1794）；

作于万历七年（1579）五月的《兰花》扇面（四川大学藏，《古代》川 2-014）、冬仲的《兰花图》轴（南京博物院藏，《古代》苏 24-0119）；

作于万历八年（1580）的有三件，分别是闰四月的《墨兰》卷（台北故宫博物院藏，《故宫书画图录》故画甲 01.10.01071）、中秋三日的《墨兰图》卷（上海博物馆藏，《古代》沪 1-1079）、冬日的《兰花图》轴（故宫博物院藏，《古代》京 1-1796）；

作于万历十三年（1585）的两件，分别是画于春月的《兰图》扇面（柏林国立博物馆东亚美术馆藏，《总合》E18-186）、十月既望的《兰蕙图》卷（广东省博物馆藏，《古代》粤 1-0107），作于万历十七年（1589）秋月的《墨兰图》卷（密歇根大学博物馆藏，《总合》A5-023）。

此外还有少量无纪年作品，如柏林东亚美术馆所藏另一件《墨兰图》扇面（《总合》E18-185），风格与前述几件纪年作品相近，创作时间也应相差不远。

纵观以上作品会发现，周天球的绘画题材集中于竹石幽兰。他的纪年作

图 11　周天球《墨兰图》扇面　上海博物馆藏

品出现得很晚，已知最早的就是《丛兰竹石图》卷，作于五十七岁。实际上《丛兰竹石图》卷也是他画得最复杂的作品，六十五岁的《兰花》扇面（四川大学藏）和两件无纪年的《墨兰图》扇面（一为上海博物馆藏，图 11），一为日本冈山美术馆藏，《总合》JM24-011-016）都用笔粗厚，墨法湿润，是从文徵明上追沈周的画法。其后所作则在《丛兰竹石图》的基础上大大简化，有的甚至仅画墨兰数叶，坡石几线。比较来看，那些不系年作品也不会早于《丛兰竹石图》，而且更接近晚年作品。可以说，《丛兰竹石图》卷和晚年作品在时间上和面貌上都有明显距离。如果说《丛兰竹石图》卷是周天球继承文徵明风格的作品，为何在亲炙文徵明的岁月里不见留下这类作品，却在文徵明百年之后横空出世？如果说周天球在五十多岁之前不作画，又何以一举画出了如此成熟的作品？又为何不延续、强化这种画风，而在晚年趋向简化，呈现出明显的"成熟—衰变"轨迹？如果那些晚年作品才是周天球的本来面目，那么一派"文徵明"面貌的《丛兰竹石图》只能是已经去世的文徵明为弟子代笔之作了！

　　周天球比文徵明年轻四十四岁，少年时入文徵明门下学书，文徵明现存竹石幽兰画，凡有年款者皆作于六十岁以后，这与周天球入文氏门下的时间大致相符，两者之间似乎存在吊诡的联系。是否存在这样的可能，即周天球青年和中年时期的作品通过代笔或作伪的途径进入了文徵明名下？传世"文徵明竹石幽兰图"中有一些与《丛兰竹石图》卷的笔法非常接近，如《兰竹拳石图》卷（故宫博物院藏），与周天球《丛兰竹石图》卷的图片并置时（见图 10），如出一手，卷后的文徵明自题行书，用笔软弱，也接近周天球的面貌，

其中关节引人遐想。

　　周天球字公瑕，号幼海，长洲人（一作太仓人，随父徙吴），少从文徵明学书，颇受欣赏。初为诸生，不喜帖括（八股），弃去，闭门自习古文辞和书法。他的书法有了一点名气后，曾多次出游各地，南至浙江天台、绍兴、杭州，西至湖北，北到南京和山东，登泰山。[33] 自学和旅行期间的生活和出行费用应当是个不小的数目，除了卖字，还需要其他进项。

　　周天球的出身并不低微，他的家族中出过吏部尚书周用（1476—1547）这样的高官。周用去世后，借同族之便，夫妇二人的墓志铭及盖都由周天球撰文、书写和书篆，[34] 这应该会带来一定的收入。在古代，墓志铭、寿序、学记、祭文、像赞、小传及诗文集序等各种应用文体都会带来收入。[35] 不过，在人文荟萃的吴中，这一市场的竞争肯定是相当激烈的，文徵明去世（1559）以前，对年轻的周天球来说，此类机会不会太多。[36]

　　根据文献记载，周天球从文徵明所学者为书法而非绘画。周天球的"兰石墨花"或"墨兰"画法另有来源。好友张凤翼说"松雪作兰，杂而不越；所南作兰，简而有文。公瑕为碧兰作此，殆兼之矣"[37]；胡应麟跋说他画兰"真足争胜吴兴"[38]，姜绍书《无声诗史》说他"画兰石墨花颇佳，写兰尤得郑思肖标格"[39]，徐沁《明画录》则谓"墨兰一种，自赵松雪后失传，

【33】于慎行《周幼海先生小传》，《谷城山馆文集》卷二十七，页三十五上至三十六下，《四库全书存目丛书》集部册148，齐鲁书社，1997年。

【34】二碑现藏苏州大学博物馆，此条资料蒙张朋川先生赐告。

【35】柯律格只讨论了文徵明为人写墓志铭的情况，见《雅债：文徵明的社会性艺术》，页155—162。与周天球、王穉登大致同时的冯梦祯（1548—1595）通过卖文获得丰厚收入的情况，从其《快雪堂日记》中可见一斑，也可约略反映晚明这一市场的状况。见丁小明《真实居士的真实言》（代序）中"经济帐"一节，载冯梦祯《快雪堂日记》，丁小明点校，凤凰出版社，2010年，序言页22、23。万木春讨论了冯梦祯及其学生李日华（1565—1635）的收入状况，并不认为卖文所得甚高，见万木春《味水轩里的闲居者：万历末年嘉兴的书画世界》，中国美术学院出版社，2008年，页39—43。

【36】申时行《周公瑕祠堂记》谓"吴自文待诏衡山先生有盛名于当世，后乃推公瑕，邦君使者，屐履相错。四方之碑版铭碣，争乞公瑕书，里之庆祝赠送，笺素卷轴，不得公瑕诗书，则不贵，海内闻人杰士，缄问相属与赓倡酬酢，靡不称公瑕诗若书"，《赐闲堂集》卷十六，页二十八上，《四库全书存目丛书》集部册134，齐鲁书社，1997年；钱谦益《列朝诗集小传·丁集中·周秀才天球》谓其晚年"丰碑大碣，皆出公瑕手"，上海古籍出版社，1983年，下册，页486。这些材料都说明文徵明去世后周天球才获得较多出售实用文及书法的机会。

【37】张凤翼《跋周公瑕兰》，《处实堂集》卷七，页四十七上、下，《四库全书存目丛书》集部册137，齐鲁书社，1997年。

【38】胡应麟《跋周公瑕画兰卷》，《少室山房类稿》卷一〇九，页九上，《丛书集成续编》文学类册146，新文丰出版公司，1989年。

【39】姜绍书《无声诗史》卷七，页120。

惟天球独得其妙"【40】。重要的不是赵孟頫抑或郑思肖，而是没有证据表明周天球跟从文徵明学过画兰石墨花。在师承不明的情况下，不如相信兰石墨花是周天球参考了郑思肖、赵孟頫名款的传世作品，自学成才的。文徵明在兰石墨花的传承谱系中并非重要一环，但他的名声却是一种宝贵资源，适合充当代笔甚至作伪的对象。

反过来说，在文徵明的全部创作中，偶一为之的墨兰也不占重要分量。晚年的文徵明即使发现了弟子在伪造他的竹石幽兰画，也很可能默许甚至亲笔署款。这种所谓"代笔"关系并不是由于文徵明不能应付竹石幽兰画，需要弟子帮忙，而是他留出空间帮助弟子谋生；也不是他需要通过剥削弟子的才华开拓一种自己不曾达到的新风格，而是他默许与自己相异的风格系于自己名下。他性格宽厚，经常宽容甚至纵容作伪，与其有直接交往的何良俊（1506—1573）记载说：

> 同时有假先生之画求先生题款者，先生即随手书与之，略无难色。则先生虽不假位势，而吴人赖以全活者甚众。【41】

晚一辈的冯时可有类似记载：

> 有伪为公书画以博利者，或告之公，公曰：彼其才艺本出吾上，惜乎世不能知；而老夫徒以先一饭占虚名也。其后伪者不复惮公，反操以求公题款，公即随手与之，略无难色。【42】

再晚一辈的姜绍书则记载了一则关于他与代笔人朱朗的趣事：

> 朱朗字子朗，文徵仲入室弟子。徵仲应酬之作，间出子朗手。金陵一人，客寓苏州，遣童子送礼于朗，求作徵仲赝本。童子误送徵仲宅中，致主人求画之意。徵仲笑而受之曰："我画真衡山，聊当假子朗，可乎？"一时传以为笑。【43】

目前还没有找到像文徵明致朱朗书札那样的材料来证明周天球曾经伪造

【40】徐沁《明画录》卷六，于安澜编《画史丛书》第三册，上海人民美术出版社，1963 年，页 81。
【41】何良俊《史十一》，《四友斋丛说》卷十五，中华书局，1959 年，页 131。
【42】冯时可《文待诏徵明小传》，《冯元成选集》卷五十，页十四下、十五上，《原国立北平图书馆甲库善本丛书》第 828 册，国家图书馆出版社，2013 年。
【43】姜绍书：《无声诗史》卷三，页 45。

文徵明的竹石幽兰画，[44]但从作品的相似性与文献中的间接材料来看，周天球是某些年代最早、水准最高、面貌最接近"文徵明"的竹石幽兰画最有可能的作者。

五、周天球的中晚年生活

文徵明的去世，既造成了市场需求的转移，也使其周边人群的作伪活动失去了靠山，推销逐渐变得困难，必须另谋出路。周天球的生活在数年之后出现了转机。嘉靖四十四到四十五年（1565 — 1566），他远赴山东微山参加"漕运新渠"工程，即嘉靖末年至隆庆四年的京杭运河"南阳新河"工程。[45]这项水利工程历时四年、耗银四十万两，为他这样的下层文人提供了短期的就业机会，也创造了与官场中人交往的机遇，而诗文书画就是他的交游本钱。他交往的涉及河务的官员除了地方官，还包括工部尚书朱衡（1512—1584）以及首辅徐阶（1503—1583）这样的上层人物。工程伊始，他就为工程主持人朱衡精心书写了小楷《朱司空河工序》；[46]工程过程中，他在微山与地方官刘赟唱和并立石于夏镇；[47]工程结束后，他书写了与南阳新河有关的一件重要作品《漕运新渠记碑》。碑文由徐阶撰，周天球书写，加上吴鼒刻石，并称三绝。全碑计 1257 字，碑高近 6 米，故称"三绝高碑"，曾为夏镇八景之一。[48]周天球一变秀雅书风，使用标准的颜体大字书写《漕运新渠记》，气势雄强，与碑文所记录的伟大工程相得益彰。

隆庆四年（1570）周天球由朱衡邀请来到了北京。[49]前述《丛兰竹石图》卷即是这次在京期间为"墱村詹事"画的。不久他成了高官朱希孝的门客。[50]

【44】文徵明致朱朗信札："今雨无事，请过我了一清债。试录送令郎看。徵明奉白子朗足下。"见《明贤尺牍》册，日本大正九年（1920）博文堂合资会社影印本，载国家图书馆编《明代名人尺牍选萃》第 10 册，国家图书馆出版社，2008 年，页 457。

【45】见姚汉源《京杭运河史》，中国水利水电出版社，1998 年，页 235、236、241、244、246。

【46】见胡应麟《跋周公瑕书朱司空河工序》，《少室山房类稿》卷一〇七，页三下、四上。

【47】见胡星、胡涛选注《微山湖历代诗文选注》（山东友谊书社，1987 年）周天球、刘赟《唱和诗》注释 1（页 26）。此条材料亦蒙张朋川先生首先指出。周天球自书和刘赟诗碑现存微山县文管所。

【48】见胡星、胡涛选注《微山湖历代诗文选注》，徐阶《漕运新渠记》注释 1（页 114）。碑毁于"文革"，有拓本传世，字径寸许。

【49】见于慎行《周幼海先生小传》，《谷城山馆文集》卷二十七，页三十六下，《四库全书存目丛书》集部 148 册，齐鲁书社，1997 年。

【50】周天球的身份是门客，见沈德符：《玩具·淳化阁帖》，《万历野获编》卷二十六，中华书局，1959 年，页 656。

朱希孝（1518—1574）系明初靖难功臣成国公朱能六世孙，其家族世居武备要职，希孝与其胞兄、成国公朱希忠（1516—1573）皆为嘉靖后期至万历初年的宠臣。[51] 按照朱希孝的出身与仕宦经历，他的鉴赏趣味应当偏好院体浙派，周天球至多只是以诗文为他增添风雅。周天球自称在京时交游酬酢，几无虚日，看似春风得意，[52] "燕集唱酬之作，一时词客皆为让坐"，[53] 不亚于嘉靖末年客于大学士袁炜门下的王穉登（1535—1612），[54] 但"诗名颇为书法所掩"[55]，大概终于没能以文侍词客的身份站住脚跟，不久就返回苏州。

万历元年（1573），成国公朱希忠卒，次年朱希孝以重金请周天球赴京书写墓志铭。这是周天球第二次赴京。谁知到京后，朱希孝亦已去世，门客皆散。周天球只得自谋出路，曾至戚继光（1528—1588）镇守之地（蓟州或山海关），寻求充当"帅府山人"的机会，[56] 回京后，据说也有几位官场旧友试图推荐他入仕，但是最终皆无果。他"曾受阉人气"，[57] 大约也是在这次钻营过程中发生的。未几只得返回家乡，仍然靠出卖诗文字画为生。[58]

他回乡后经济状况不恶，修筑宅园，招聚雅集，并以私家美食闻名，[59] 但晚年连丧二子，[60] 以无子终，遗一幼女，由弟子之子抚育遣嫁。[61]

如果说中年时期的京师之行提高了他在江南的声誉，那么晚年的徽州交游就有利于市场的开拓。徽州在沈周时代就已成为苏州文人、书画家的重要

【51】朱希忠传见《明史》卷一百四十五，《列传三十三·朱能传附》，中华书局，1974 年，页 4087。朱希孝生平见张居正《朱公神道碑》，《张太岳集·张太岳文集》卷十二，上海古籍出版社据明万历刻本影印，1984 年，页 155。

【52】见于慎行《周幼海先生小传》，《谷城山馆文集》卷二十七，页三十六下。

【53】钱谦益《列朝诗集小传·丁集中·周秀才天球》下册，上海古籍出版社，1983 年，页 486。

【54】见《明史》卷二百八十八，《文苑四·王穉登传》，页 7389。

【55】钱谦益《列朝诗集小传·丁集中·周秀才天球》下册，页 486。

【56】戚继光拥有"帅府山人"的情况见方志远《"山人"与晚明政局》，《中国社会科学》2010 年第 1 期，页 207、208。

【57】见王世懋致周天球信札，上海图书馆编《上海图书馆藏明代尺牍》，上海科学技术文献出版社，2002 年，第四册，页 183。

【58】见于慎行《周幼海先生小传》，《谷城山馆文集》卷二十七，页三十七上、三十八上。这里的"诗文"更像一个风雅的泛称，能卖钱的主要是各种铭功诔墓之文，文学创作类的诗歌和文章则用以提高自己的声誉。

【59】刘凤《立春日集周公瑕止园序》，《刘子威集》卷十二，页二十下至二十三上，《原国立北平图书馆甲库善本丛书》第 781 册，国家图书馆出版社，2013 年；冯时可《与周公瑕（尺牍）》，《冯元成选集》卷三十四，页三十四上，《原国立北平图书馆甲库善本丛书》第 827 册，国家图书馆出版社，2013 年。

【60】见王世懋致周天球信札，屠隆辑《国朝七名公尺牍》卷八，《明代名人尺牍选萃》第 6 册，页 688。

【61】见申时行《周公瑕祠堂记》，《赐闲堂集》卷十六，页二十七下、二十八下

市场，至晚明尤甚。[62]文徵明去世那年（1559），周天球就曾经去过徽州。[63]他晚年"词翰妙天下，亦遍天下"[64]，以出卖诗文书法为主，但这并不妨碍他迎合徽州人的需要，开拓墨兰这一新品种。万历八年（1580）所作《墨兰》卷（台北故宫博物院藏）有汪道昆、道贯兄弟，大学士许国等十三名徽州人题跋，当是在徽所作。[65]万历十三年（1585）他加入了汪道昆（1525—1593）组织的诗社——白榆社，[66]晚年因诗社中人的关系前往徽州是相当方便的。周天球七十岁那年（万历十一年，1583）举行了盛大的寿庆，刘凤（1517—1600）[67]、王世贞（1526—1590）、张凤翼（1527—1613）等人皆为作寿序。这次寿庆由"其同会诸大夫以社谊共谋所以"[68]，可能正是由白榆社诸友出面发起的，出资操办的"张生"曾向周天球请过序，很可能是一位徽商富家子弟。

他的本款墨兰画在万历七年以后再次出现且数量相对较多，很可能就是用于向徽州人出售，或用于交际应酬，这也是山人谋生不可或缺的手段。即使是流寓外地的徽州籍收藏家也对周天球的墨兰很感兴趣。明末人著录其兰花图仅见于汪砢玉《珊瑚网·画录》卷二十一和朱之赤《朱卧庵书画目》，前者仅一件，后者则多达四件，其中有一件名为《兰谱》，可以想见为内容丰富的长卷或册页。汪砢玉为流寓嘉兴的徽州人，朱之赤则是流寓苏州的休宁人。

总而言之，在徽州市场需求的刺激下，晚年周天球绘制了较多的兰花图。这时他已经不需要附骥于文徵明，而将自己的风格渊源直指赵孟頫和郑思肖。周天球晚年好友胡应麟（1551—1602）跋周天球画兰卷的一段话就道出了个中奥妙：

> 公瑕虽出文待诏门，而生平未尝作绘事，晚岁忽吴中盛以兰畹归之，歙人重购，书笔几为减价。此卷清绝楚楚，真足争胜吴兴。第作此时年已望八，越数载，游岱矣。其披拂散落人间，不过百余本，恐异时无复

【62】见张长虹《品鉴与经营：明末清初艺术赞助研究》，北京大学出版社，2010 年，页 50—63。

【63】见张长虹《品鉴与经营：明末清初艺术赞助研究》，页 56。

【64】申时行《周公瑕祠堂记》，《赐闲堂集》，卷十六，页二十八上。

【65】见张长虹《品鉴与经营：明末清初艺术赞助研究》，页 57。

【66】见耿传友《白榆社述略》，《黄山学院学报》，2007 年第 1 期，页 31；李玉栓《明代安徽文人结社稽考》，《安庆师范学院学报（社会科学版）》，2010 年第 10 期，页 48。

【67】据钱茂伟《明代学人刘凤行实著作考》提要，未刊稿，提要见钱茂伟新浪博客，http://blog.sina.com.cn/s/blog_4dade78b0101bpkx.html，最后访问日期 2014 年 2 月 14 日。

【68】张凤翼《为诸大夫介周公瑕寿序》，《处实堂集》卷六，页十三上。

图 12 《十竹斋书画谱》
卷五的《临周天球晴兰》

知者，聊识卷中。因忆曩岁宿公瑕天池，方为一粤客团扇，余迫欲得书
小楷，遂无暇近兹。今其书画尚可得，乃其人不可得矣，弛笔三叹。【69】

至此我们可以回到上一小节的原点，《丛兰竹石图》卷显然不是周天球
学习文徵明的成果，而是他终于以自家面目示人的本款画之始，因而可以反
过来将它当作文徵明的某些兰石墨花画出于周天球之手的证据。

周天球的名字在明末就和这种画法联系在一起，《十竹斋书画谱》中就
有一幅叶形如线、弧线柔媚的兰花，称为"临周天球晴兰"（图12）。

六、伪作产生的环境与后续积累

回顾周天球的一生，可以发现他是一名典型的"山人"。嘉靖晚期，许
多没有功名和产业的文人形成了"山人"这一特殊群体。【70】他们的才华能力
不能售于帝王家，只得求售于市场和权门，利用一切可能的手段谋生糊口，
甚至享有较为奢侈的生活。

文徵明和沈周一样被视为道德文章（诗文书画）皆高于流俗的完人，这
会造成一个想当然的误解，即他们的子弟门人会围绕在楷模周围，构成一个

【69】胡应麟《跋周公瑕画兰卷》，《少室山房类稿》卷一零九，页九上。

【70】关于"山人"，参见张德建《明代山人群体的生成演变及其文化意义》，《中国文化研究》2003
年夏之卷，页80、90；李海燕《明代嘉靖、万历年间山人研究》，暨南大学硕士学位论文，2007年。

道德纯正、心地醇良的人际交往圈子。实际上，文徵明的同龄人唐寅已经具备了"山人"的基本特征，[71]文徵明的其他友朋和子弟也有不少可以归入"山人"一类，其中较为长寿而活跃的周天球和王穉登都是典型的"山人"，王穉登生前已被视为万历前期"山人"的代表人物。[72]

万木春早就注意到："隐君""山人"或"徵君"之类下层文人"普遍的情况是生活没有保障，许多人必须靠塾师、行医、鬻古、卖画、刻书以至占卜等职业来谋生，还有些人号称'以诗游'，实际上是以代写文牍游幕于官宦之家。当他们汲汲于这些俗务时，他们的表现与他们自诩的清高完全不相称。像冯权奇那样和作伪者联手经营书画，或像陈继儒那样与书商联手出版劣质书的情况，在下层文人中比比皆是"。[73]他还指出，下层文人的书画才能和道德水准的落差，导致了万历年间书画伪物的泛滥成灾，尤以苏州和南北两京为甚。[74]

这些"末技游食之民"以书画古玩谋食的手段不一而足，包括利用自己的知识优势兜售书画古董，[75]以并不见得高明的眼力为收藏家或"好事者"掌眼，[76]甚至自己亲自参与作伪。"山人"性格率易，为人见多识广、头脑灵活，在这一领域大有用武之地。

王穉登所撰《吴郡丹青志》（嘉靖四十二年，1563）文徵明小传中直言：

> 晚岁德尊行成，海宇钦慕，缣素山积，喧溢里门，寸图才出，千临百摹，家藏市售，真赝纵横；一时砚食之士，沾脂沰香，往往自润，然慧眼印可，譬之鲁目夜光，不别自异也。年龄大耋，神明不凋，断烟残楮，篝灯夜作，故得者益深保爱，奉如圭璋。[77]

【71】虽然沈德符《万历野获编》将唐寅列入"文人"而非"山人"，但唐寅出身微贱，科举失败，被迫以出卖诗文书画为生，并且曾投宁王幕下以求进取，实已具备了晚明"山人"的基本特征。

【72】《明史》卷二百八十八《文苑四·王穉登传》："嘉、隆、万历间，布衣、山人以诗名者十数……然声华煊赫，穉登为最。"（页7389）又见冯保善《在清浊之间——晚明诗人王穉登》，《文史知识》2007年第3期，页85、87；祝燕娜《晚明布衣诗人王穉登研究》，南京师范大学硕士学位论文，2010年。

【73】万木春《味水轩里的闲居者：万历末年嘉兴的书画世界》，中国美术学院出版社，2008年，页73。

【74】见万木春《味水轩里的闲居者：万历末年嘉兴的书画世界》，第105—106页。

【75】沈德符《万历野获编》卷二十六《玩具·假骨董》以嘲讽的语气记载了王穉登买到假画待售但"砸"在手里的事例，中华书局，1959年，页655。

【76】沈德符《万历野获编》卷二十六《玩具·淳化阁帖》（页656）以同样嘲讽的语气记载了周天球为王世懋掌眼，将新翻刻的《淳化阁帖》当宋拓本买下的事例，而且该伪本上还有周天球昔日东主朱希孝的伪印，周却没有看破。这似乎也可以解读为周天球在朱希孝家并没有得到传说中的优遇。

【77】王穉登《吴郡丹青志》，页3，于安澜编《画史丛书》第四册，上海人民美术出版社，1963年。

与之相印证的是王世贞《文先生传》的记载：

> 然诸所欲请于先生，度不可，则为募书生、故人子、姻党，重价购
> 之。以故先生书画遍海内外，往往真不能当赝十二。而环吴之里居者，
> 润泽于先生手，几四十年。[78]

其中恐怕也有王穉登本人的一份"功劳"。王出售假古董在当时已经是公开的秘密，[79]作为入室弟子，亲自操刀伪造乃师书迹似乎并不存在障碍。

文徵明去世后，周天球和王穉登都努力成为苏州诗文和书法界的核心人物，[80]自然会在诗文声誉和卖文卖书市场上都形成竞争，这可能是他们一度不能和睦相处甚至结成"深仇"[81]的深层原因。然而，他们和文徵明的两个儿子一样，都生活在文徵明的阴影或者说余荫下，自己难以发展成艺坛巨擘，文徵明倒成了可资利用的资源。

周天球的影响力不如王穉登，名声不恶，在作伪方面也不引人注目。但他书画兼能，作伪嫌疑决不亚于王穉登。虽然没有找到像文徵明委托朱朗代笔信札那样的明显证据，反而是周天球晚年也留下了倩人代笔的尺牍，[82]不过，这些书信都能从侧面反映出，在文氏师徒心目中并没有严格的真伪之防。周天球生前友人、万历首辅申时行（1535—1614）说他"为人和易真率，好奖引后进，立义重然诺"，但"其卒也，田园庐舍，及图书珍玩所积，覆荡如洗，不知所归。生平知交散落殆尽，有过而不睨者"[83]，从死后孤女无依的情况看，他并没什么可以承挑争产的宗族近支，这就非常奇怪了。申时行话中似有难言之隐。而这或许与周生前遗下的经营纠纷有关。

在周天球生前和身后一段时间，这种竹兰幽石画还是他的独家绝技，他人难以仿作，这可能是因为周天球的特制画笔尚未被人发现和仿制（详见本

【78】《文徵明集》下册，页1627。

【79】沈德符《玩具·假骨董》，《万历野获编》卷二十六，页655。

【80】《明史》卷二百八十七《文苑三·文徵明传附》："（周）天球以书，（钱）谷以画，皆继徵明表表吴中者也。"卷二百八十八《文苑四·王穉登传》："吴中自文徵明后，风雅无定属。穉登尝及徵明门，遥接其风，主词翰之席者三十余年。"（页7364、7389）

【81】沈德符《山人·王百穀诗》，《万历野获编》卷二十三，页585。

【82】"即日有二扇，寄一远人，特求过舍一挥，千万勿吝，更不可迟。故恃爱相渎，幸即降，重容谢谢。十九日，天球顿首，叔达老兄先生。"见梁同书辑《明人尺牍》卷二，又见黄定兰辑《明人尺牍》，皆载《明代名人尺牍选萃》第4册，页627—628、695。

【83】申时行《周公瑕祠堂记》，《赐闲堂集》，卷十六，页28页下，《四库全书存目丛书》集部134册，齐鲁书社，1997年。

文第 7 节）。《明画录》记载金陵有一位叫作强存仁的画家仿效他，但"风味殊减"【84】。其他较早跟进者都以细弱画风为主。比周天球略晚一些的画兰名家，如长洲人陈粲（字兰谷，号雪庵）、陈元素，南京的马湘兰，画风都比较秀雅而单薄，没有画过雄健的飞白石，兰叶则纤细柔软，某些疏简风格的"文徵明墨兰画"近于陈、马的风格，或出于这些晚明名家的追随者。比如翁万戈经藏的《水墨写生图册》（《总合》A13-046）画风混杂，当出于明末清初人之手，其中有两开墨兰就接近陈元素的面貌。这提示我们，对文徵明竹石幽兰画的作伪首先是在苏州地区开展的。

饶有意味的是，名气远逊于文徵明的周天球也成了作伪的对象。笔者曾见一套私人藏周天球《兰竹石》十开画册，笔法狂放，画风极似蓝瑛，末开有款"周天球"三字，行笔亦颇飞动。初见时以为是吴门派影响蓝瑛的证据，后来梳理了围绕文徵明的竹石幽兰图问题，方悟该套册页很可能是蓝瑛辈伪造的周天球。【85】无独有偶，广州市美术馆所藏的一套周天球《兰石图》八开册（《古代》粤 2-053），无款，仅有周天球二印，与前述十开册极度相似，如出一手。【86】仔细比较后会发现，这两套册页笔法比蓝瑛还要狂放，应当出于清初人的伪造，作伪者不见得是蓝瑛本人，但与武林派深有渊源。

又见翁万戈经藏的一件蓝瑛《竹石图卷》（《总合》A13-030），实为兰竹石图，兰叶修长，用笔或纤细，或提按转折富有书写之意，颇近周天球《丛兰竹石图》卷，但运笔速度过快，连拖带甩，石作飞白，用硬笔偏锋，显出蓝瑛本色。翁氏的另一件藏品文徵明《杂画册》里有一开树石颇似蓝瑛，一开兰花也用笔刚硬，下部有一条飞白石的轮廓线，偏锋铺毫画成。该册中还有学沈周、倪瓒的山水，皆用偏锋画出。此册中的树石、兰花两开，甚至全册，很可能也是蓝瑛辈的伪造。与之相似的还有日本京都国立博物馆的一本十五开《停云馆图册》（《总合》JM11-128），画法近似明末清初的蓝瑛、许初，其中有兰二页，画法似蓝瑛，水仙一页，石法亦近蓝瑛。

根据上述痕迹，可以把明末清初的武林派画家列入文徵明款竹石幽兰画的伪造者的嫌疑名单。在武林派中，蓝瑛本人笔法刚劲，形象鲜明，他的子

【84】徐沁《明画录》卷六，页 81。

【85】此册末有天启元年茅培观款，当作于万历年间（1573—1620）。

【86】《中国古代书画目录》粤 2—053 周天球《兰石图》八开册条后标刘九庵意见："非宋旭画，款后添。"该册无款有印，当是刘对宋旭画的意见误植于此。见《中国古代书画图目》第十四册后附，文物出版社，1996 年，页 284。

孙则更向吴门派靠拢，笔法趋于温和；他的追随者中有不少画家早已形成了自己的面貌，笔法也不那么刚劲。他们学习周天球一路的竹石幽兰画，更容易达到鱼目混珠的效果。

根据著录作品随时代递增的情况，可以推知大部分"文徵明竹石幽兰画"产生于清代，这意味着清代前期到中后期，有更多的人加入到伪造文徵明竹石幽兰画的行列中来。墨竹兰石画的"技术门槛"并不高，在清代日益成为流行题材，仅在扬州一地，先后就有石涛、华喦、李鱓、李方膺、郑燮、汪士慎和罗聘等名家，当地学习他们画风而无法成名成家的小画手为数不少。扬州又是书画仿古及伪作市场的后起之秀，地方"人才"为伪造文徵明乃至赵孟頫等古代画家提供了强大"后备军"。而且这类"人才"的分布还不限于扬州一地，比如清代后期的松江画家改琦也能画茂密而秀丽的丛兰（例见香港叶承耀藏《花果图册》中兰花二页，《总合》S19-012），又会引起一批当地画家效仿。最终这些新产的作品都在大师的名头下站稳脚根，赫然进入艺术史，鉴赏收藏家则"自然而然"地接受了这种"文徵明画竹石幽兰"的面貌，并在晚清总结出"文兰"的名目。

七、可能的风格渊源

行文至此，"这一位"画竹石幽兰的"文徵明"已经俨然成了"千手观音"，真正的文徵明隐藏在队列最后几乎不见踪迹，排在中间的大队"演员"也都不以自家脸面示人，我们能看到的只是排在队首的"领舞者"周天球。[87]要探讨这种迥异于文徵明本人的"新风格"到底是从哪里来的，实际上也就是探讨周天球的兰石墨花画的风格渊源。

从内容方面来看，"文徵明竹石幽兰"或周天球兰石墨花，实际上是元人枯木竹石和其他画家的墨兰、水仙之类题材的融合。长叶翻飞的兰花可以追溯到南宋末年赵孟坚的《水仙图》，以及禅僧雪窗普明（？—约1352年后）著名的"雪窗兰"。赵孟頫款的传世兰石图姑置不论，但其子赵雍（1289—1360）与雪窗大致同时，其《青影红心图》是公认的真迹。鉴于赵氏一门与禅僧中峰明本（1263—1323）的密切关系，赵氏父子的画兰石题材有可能是

【87】《千手观音》是中国残疾人艺术团演出的舞蹈名作，在几乎整个演出过程中，观众都只能看到领舞演员的全身形象，20名群舞演员在她身后站成一排，只露出双臂双手，在领舞者身后构成"千手"伸展如同圆形背光般的效果。

图 13　赵雍《青影红心图》　　绢本设色，纵 74.6 厘米，横 46.4 厘米　　上海博物馆藏
图 14　雪窗《悬崖幽芳图》　　日本宫内厅藏
图 15　夏昶《白石苍筠图》　　绢本墨笔，纵 156.5 厘米，横 73.5 厘米　　故宫博物院藏

受禅僧影响的结果。

　　《青影红心图》和雪窗画兰都可以作为元初兰石画的范式。《青影红心图》（上海博物馆藏）（图 13）石块用线空勾轮廓，未见干笔飞白，轮廓内略加侧锋擦笔及淡墨染色，兰叶与竹枝、竹叶都用柔韧的弧线，竹枝尚带有文同的"纡竹"笔意，兰叶的圆转线条也富有装饰性。雪窗《悬崖幽芳图》（日本宫内厅藏）（图 14）【88】和《兰石图》（日本私人藏，至正五年［1345］为息庵作）画石使用侧锋粗笔，有飞白效果，兰叶柔软地下垂或上扬，有随风飘荡之势。如果元初已经有了"石如飞白"的观念，这两件雪窗作品可以代表其面貌。

　　赵孟頫为陈琳《溪凫图》（台北故宫博物院藏）所补坡石中出现了飞白效果，但其成因和效果更接近唐人画石的那种自然拖笔，而非有意控制。

　　明代早期的可靠作品有江苏昆山人夏昶（1388—1470）的《白石苍筠图》轴（故宫博物院藏，图 15）和明宣宗（1398—1435）《鼠石图》卷（故宫博

【88】官内厅本见今泉笃男等编集《日本美术全史》上卷《上古—室町》，美术出版社，昭和 34 年（1959），参考图 1299。

物院藏）中的石块都已经使用了飞白笔法，而且不是偶发效果，而是有意控制的结果，只是远远没有达到某些"赵孟頫墨竹兰石画"及"文徵明竹石幽兰画"那种刻意夸张并富有装饰性的效果。

如果将那些文徵明款竹石幽兰暂放一边，明代中期吴门画坛上最早将飞白石块与细长兰叶结合于一图的人是陈淳（1483—1544），其晚年作品如《墨花十二种图》卷（1540，上海博物馆藏）、《墨花八种图》卷（1540，首都博物馆藏）、《花果图》卷（1541，上海博物馆藏）中都出现了细瘦修长的兰叶，《花果图》卷中的墨兰一段已经出现了干笔飞白画的土坡（图16），《洛阳春色图》卷（1539，南京博物院藏）（图17）中的两块大石明显用曲折的线条画出石块的轮廓，并用铺毫制造干笔飞白效果。

更年轻一些的继起者有文嘉（1501—1583）与王穀祥（1501—1568），他们在嘉靖庚申（1560）合作《九畹春风图》卷（图18），由文嘉画石，已

图16　陈淳《花果图》卷中的墨兰坡石局部　纸本设色，纵 34.5 厘米
图17　陈淳《洛阳春色图》卷局部　纸本设色，纵 26.5 厘米，1539，南京博物院藏
图18　文嘉与王穀祥合作《九畹春风图》卷局部　纸本墨笔，纵 21.5 厘米，嘉靖庚申（1560）

经具有成熟的飞白画法；王榖祥画兰，颇具长叶翻飞的动势。[89]文嘉的其他作品，如晚于《九畹春风图》卷仅一年的《竹石幽兰图》卷（美国波士顿美术博物馆藏），坡石飞白就不明显，主要用中锋画成；无纪年的《兰竹石》扇页金笺（四川省博物馆藏，《古代》川 1-053）兰叶用笔粗厚，粗细变化自然，石法学沈周，全是其父文徵明的本色；《杂画十开》册中的第九开《兰石》则画出了更潇洒灵动的长叶与较为明显的飞白。这样不稳定的面貌证明他处于风格探索阶段，尚未定型。

联系起来看，在陈淳、文嘉和王榖祥笔下，出现了尚不成熟的飞白石与兰叶画法。如果文徵明晚年已经发展出了这两大元素的成熟手法，他的三大传人却皆未受到影响，还在孜孜探索，在逻辑上很难讲得通。只有把陈淳作为这一轮实验的起点才比较合理。可以说，在陈淳笔下，绘画笔法的书法化已经呼之欲出；到了文嘉笔下，周天球的那种兰石墨花画法已具雏形。

干笔飞白的产生很可能并不是来自吴门派和文人画内部抽象的"创新动力"，而是借助了外部的启示，包括两个方面——浙派和方外画家。

让我们再回到陈淳。他的写意形式中明显具有来自浙派绘画的元素，来源可能是活动于南京的浙派画家。如《花果图》卷"竹菊蛱蝶"一段的石块，用笔方折粗硬，线条短而碎，显示运笔速度很快，虽用湿笔淡墨，但也时时带出飞白；《兰竹石图》轴（广东省博物馆藏，《古代》粤 1-0077）中的石块虽作干笔飞白，但全用侧锋，转折处也皆方折，极具浙派面目；《秋林独步图》轴（上海博物馆藏）中的近景石块全用湿笔，运笔快速而带颤动，近似于史忠（即徐端本，1438—1519）《仿黄公望山水图》轴（台北故宫博物院藏）和《杂画》册（上海博物馆藏）、郭栩《杂画》册（上海博物馆藏）中山水的笔法，甚至颇近吴伟（1459—1508）《长江万里图》卷（故宫博物院藏）中"骷髅皴"的用笔神韵，蒋嵩的《无尽溪山图》轴（上海博物馆藏）也与之近似。

在明末以前，苏州画家与所谓的"院体浙派"并无矛盾，前辈文人画家如夏昶、杜琼、王绂画中都多少融入了浙派笔法。文徵明晚年小友何良俊已经提出了"宗宋""宗元"之辨，"利家""行家"之别，[90]但苏州职业画家仍然从浙派绘画中吸取灵感。传为戴进所作的《春酣图》轴（明中后期人作，台北故宫博物院藏）（图 19）就出现了运笔快速的干笔飞白画石法，同时期苏州画家谢时臣（1487—1567）的笔法与之颇为近似。

【89】中国嘉德 2011 年 11 月 12 日《悦目——中国古代书画》专场拍卖，拍品号 845。
【90】见何良俊《四友斋丛说》卷二十八《画一》、卷二十九《画二》，页 255—269。

图19 传为戴进所作的《春酣图》轴局部 明中后期人作，台北故宫博物院藏

另一方面，方外画家中一直存在狂放画风的特殊传统，[91]如南宋邓椿和元代庄肃记载的数位道士（及一位僧人）画家，或"放笔如草书法"，或"枝梗极遒健"，或"古木老棘殊峭劲"[92]。现存元末道士邹复雷的《春消息图》（美国华盛顿弗利尔美术馆藏），[93]即可作为此类风格的代表作。此图运用了狂放的渴笔飞白，尤其是画卷最后部分的长笔出枝，历来为人所称道。《春消息图》上的飞白只见于同一方向的出枝，而不见于转动扭曲的弧线，所以还算不上刻意。或许当时道士之中有独特的技法传承，与禅僧画体系不同，而精神实有相通处。

邹复雷《春消息图》中过分坚硬的笔触和便于长线条操作的特性，可能使用了特殊的工具，比如棕笔、竹丝笔之类。据记载，北宋末年的文人画家米芾就进行过特殊工具的探索：

> 米南宫……作墨戏，不专用笔，或以纸盘，或以蔗滓，或以莲房，皆可为画。[94]

只是不知作品面目如何。南宋到元代的方外画家中，类似尝试可能更为普遍，如南宋末年的禅僧画家法常"多用蔗渣、□（草？）结，又皆随笔点墨而成，意思简当，不费妆缀"。[95]周天球画中的"飞白石"的特殊效果很可能受到了这些使用特殊工具画成的僧道画的影响，甚至也使用了一些特殊

【91】王耀庭先生赐示他为西雅图博物馆官网所写的日本画僧玉畹梵芳（1348—1420）《兰蕙同芳图》材料，对本文思路有重要启示。

【92】《画继·画继补遗》（中国美术论著丛刊），黄苗子点校，人民美术出版社，1963年，《画继》卷五，页55、58；《画继补遗》卷上，页2。

【93】此卷自题画于至正二十年（1360），画家生平不详，据卷后杨维桢题，邹的身份为道士。

【94】赵希鹄《洞天清禄集·古画辨》，文渊阁四库全书本，页五十上。

【95】吴太素《画梅人谱》，《松斋梅谱》卷十四，引自陈高华编《宋辽金画家史料》，文物出版社，1984年，页779。

工具，比如加了硬质纤维的笔，或者对笔头进行修剪、黏胶之类特殊加工。

不过，元初文人庄肃对法常评价不高："枯淡山野，诚非雅玩，仅可僧房道舍，以助清幽耳。"【96】元末人夏文彦也评他"粗恶无古法，诚非雅玩"【97】，夏文彦评元代禅僧雪窗画兰和柏子庭画枯木菖蒲也是"止可施之僧坊，不足为文房清玩"【98】（参见图 14）。由于文人对禅僧画的贬抑，造成这些画在中国流传不广。而身为"山人"的周天球走南闯北、见多识广、头脑灵活，这可能是他获取多种图像资源并加以创新的一个条件。

八、初步结论与扩展讨论

以上的分析表明，文徵明生前极少提到画兰，他的传世兰石画中可能只有极少量是真迹，它们用笔湿润而粗壮，具有沈周遗意，兰叶疏简，为应酬小品，符合"墨戏画"的定位，但其重要性显然大大逊色于另一类"墨戏画"枯木竹石。目前所知绝大部分传世"竹石幽兰画"的作者不可能是文徵明。这些画中所体现的笔法特征不但出自文徵明的子弟辈画家，而且就是通过他们的递进式努力而创生的。陈淳、文嘉、王毂祥融合了多样的传统，不断探索和变革，逐渐将书写性的兰叶用笔（它比竹叶更适合表现书写性用笔）和飞白画石两大元素发展成熟，并最终由更年轻的周天球形成了今人所见并视为"文兰"典型面目的竹石幽兰画。

文徵明与周天球的师生关系中从未包含竹石幽兰的内容，但在文徵明晚年及刚去世的岁月里，周天球很可能通过代笔或伪作文徵明款的竹石幽兰来谋生，这种弟子作伪活动通常会得到文徵明的默许甚至纵容。文徵明去世数年后，周天球通过山东运河工程进入北京官僚圈子，才开始以本款兰石墨花画示人，晚年回乡以出卖诗文字画为生，更以本款兰石画受到徽州市场的欢迎，但风格已极度简化。他早年所画的"文徵明风格竹石幽兰图"只通过他在北京所画的《丛兰竹石图》留下惊鸿一瞥，但也正是这幅画卷露出了冰山一角，剥开一层层的逻辑证据，并对文徵明到周天球时代苏州文人生活史进行部分复原，一个利用文徵明名号帮助他周边的下层文人谋生的小型"产业"浮出了水面。

【96】《画继补遗》卷上，页 6、7。
【97】《图绘宝鉴》卷四，页 99，于安澜编《画史丛书》第二册，上海人民美术出版社，1963 年。
【98】《图绘宝鉴》卷五，页 141。

明代中晚期著录开始大量引用赵孟𫖯"石如飞白木如籀"诗句，可以看出，此期文人鉴赏家对"书画同笔"观念的重视，和陈淳、文嘉、周天球等人"以书为画"的实践是同步呼应的，甚至可以说是吴门后期画家将元代出现的"以书为画"实践推上了高峰。"书画同笔"观念虽然在元代已经出现，但其技巧实践却在晚明才成熟。观念与实践存在时间差，这在文人画史中不是偶然，而是常态，类似的例子包括"文人画"概念本身。

20世纪书画鉴定学从类型学发展出基准作品的概念，从层位学发展出风格演变的概念，这都获益于考古学理论。以考古学的眼光来看书画鉴定，大师名家的作品就像书画鉴定家要发掘的"墓葬"，所有的误传误定都可以比拟为"层位打破关系"。在考古学中它是指后人正常的生产、生活造成的文化层打破，例如挖土建屋、凿井打洞，打破深度往往有限。伪作则是文化"盗洞"，使后来的痕迹以一种非正常的方式突进到距离久远的文化层中。与现实中的盗墓者不同，作伪者不须从墓中掠走金银财宝，只要带走"墓主人"的名号，就可以大发不义之财。而且，他还为"墓葬"留下了一些东西，使大师名下出现了与其时代、风格或水准不相符的作品，就好像在汉代墓葬中出现了玉凳，在宋代墓葬中留下了烟斗。在考古实践中，后人造成的扰动和盗洞都很容易引起警觉。而在书画鉴定中，由于扰动和"盗洞"早已被时间掩盖并长上了萋萋芳草，"墓"中的东西统统披上了名家名作甚至基准作品的外衣，研究者往往丧失应有的警惕，全盘接受。哪怕这些"出土文物"纷乱芜杂，莫衷一是，也要编织出"薪火相传""超越时代"之类的理由来加以解释。"赵孟𫖯"和"文徵明"这两座距离遥远的大墓，都已经从底下被凿得千疮百孔，并且打通了一条叫作"文人墨戏画法脉"的通道。后人如周天球辈正坐在距"文徵明"盗洞不远处的出口窃笑，而他的底下也已经被凿空，不远处还有如蓝瑛辈的后人正在窃笑。

附录：文徵明墨戏题材作品简表

说明：本表仅据数种目前所见资料整理而成，尚不全面。所列以馆藏品为主，包含少量私人藏品和下落不
明仅见图片的作品。有年款的作品排列在前，未特别注明者材质皆为纸本墨笔。"出处"中《总合》
指《中国绘画总合图录》正、续编（东京大学出版会，1982 年，2000 年），《吴派》指《吴派九十年展》
图录（台北故宫博物院，1975 年），《古代》指《中国古代书画图目》（文物出版社，1986—2001 年）。
"附注"中的意见系笔者个人看法，除注明"衡山仰止"展出者外，大多未经寓目原作，有些根据较
清晰图片可作出初步判断，有些则难以确定。

表 1　竹石幽兰画

编号	名称	尺寸（厘米）	年款	收藏地点	图片出处	附注
1	兰竹图卷	纵 17.6 横不详	正德十四年 1519	日本大阪市立美术馆	《总合》 JM3 — 096	兰叶乱，竹叶弱，字不好，年款五十岁，为最早者。
2	兰竹册	纵 47 横 22.3	估 1530	台北故宫博物院	《吴派》图 115	兰叶与竹枝用柔软弧线拖笔画出。有蔡羽题，伪。
3	画兰卷	不详	嘉靖十三年 1534	不详	《艺林月刊》第 37—39 期连载	双钩墨兰，石法粗硬，自题在卷首，字较软。《文徵明年谱》系该年下。
4	兰竹图卷	纵 33.1 横 278.7	嘉靖十五年 1536	上海博物馆	《古代》 沪 1-0555	徐、傅：画不佳，存疑。*
5	兰竹石图卷	纵 25.7 横 357	嘉靖十五年 1536	故宫博物院	《古代》 京 1-1310	—
6	停云馆图册，十五开册（兰石二页）	纵 31.5 横 39.8	嘉靖十五年 1536	日本京都国立博物馆	《总合》 JM11-128	近蓝瑛、许初画路，末页学沈周猫，不好，有兰二页，近蓝瑛，水仙一页，石近蓝瑛。
7	兰石并幽兰赋册页九对开	纵 24.1 横 33.6	1542	—	纽约佳士得1996春拍图录 47 号	图见两开兰石，石干笔枯硬，一开画石方折近蓝瑛，书法笔甚硬。

*《中国古代书画图目》第二册后附《目录》文物出版社，1987 年，页 362。

编号	名称	尺寸（厘米）	年款	收藏地点	图片出处	附注
8	兰竹拳石图卷	纵 27 横 636.5	嘉靖二十二年 1543	故宫博物院	《古代》 京 1-1321	画接近周天球《丛兰竹石图》，字不好。
9	竹石花卉册八开（盆兰一页）	纵 24.7 横 28	1544	—	中国大陆某拍卖图录 126 号	叶长而细滑，有自题，用笔侧扁
10	兰竹轴	纵 62 横 31.2	估 1547	台北故宫博物院	《吴派》图 155	兰叶用柔软弧线拖笔画出，竹枝死板。
11	兰竹扇	纵 19.8 横 54.2	估 1547	台北故宫博物院	《吴派》图 158	兰叶用柔软弧线拖笔画出，密而乱，线条收尾不好，竹叶肥短而密。
12	诸名贤寿文徵明八十诗画册附单页	不详	嘉靖二十八年 1549 或稍晚	美国王季迁旧藏	《总合》 A14-049	画风秀雅沉静，似真。
13	兰竹扇	纵 17.6 横 49.5	估 1550 —1559	台北故宫博物院	《吴派》图 198	兰叶笔力不匀且有拖笔，字不好。
14	杂画册十开，部分绢本	纵 21 横 31.5	嘉靖三十一年 1552	美国翁万戈	《总合》 A13-044	画风近蓝瑛，首页为兰竹。
15	花鸟册十二开（双钩兰、墨兰各一页）	不详	嘉靖三十七年 1558	台北历史博物馆	—	又有竹石、水仙各一页，竹石中石法飞白狂放，自题字不好。
16	双钩兰石图卷	纵 26.8 横 88.7	—	上海博物馆	《古代》 沪 1-0592	字不对。
17	兰竹图轴	纵 100.8 横 28.3	—	上海博物馆	《古代》 沪 1-0601	—
18	兰竹图扇页，金笺	不详	—	上海博物馆	《古代》 沪 1-0616	兰竹柔韧，无石块。

编号	名称	尺寸（厘米）	年款	收藏地点	图片出处	附注
19	兰竹图扇页，金笺	不详	—	上海博物馆	《古代》沪1-0617	兰竹柔韧，无石块，画法近陈栝。
20	兰竹图扇页，金笺	不详	—	上海博物馆	《古代》沪1-0618	无图。
21	临赵孟頫兰石图卷	纵28.4横62.5	—	故宫博物院	《古代》京1-1345	—
22	兰竹图册（兰石、竹石各一页）	2段，各纵32.2横50.7	—	故宫博物院	《古代》京1-1346	"衡山仰止"展出
23	墨兰扇页，金笺	纵17横50.9	—	故宫博物院	《古代》京1-1354	无法判断。
24	兰石图扇页，金笺	纵18.9横54.7	—	故宫博物院	《古代》京1-1373	楷书自题，王穀祥楷书题
25	漪兰竹石图卷	纵29.8横2210	—	辽宁省博物馆	《古代》辽1-116	"衡山仰止"展出，兰叶有书写意，石法狂纵，卷后王穀祥字不好。
26	古木兰竹图轴	纵29.6横59	—	海盐县博物馆	《古代》浙9-01	—
27	兰竹石图卷	纵28.5横119.5	—	美国麻省沃切斯特博物馆 Worcester Art Museum	《雅债》图60	—
28	兰石图轴	纵38.6横24.9	—	广东省博物馆	《古代》粤1-0060，《雅债》图83	《雅债》称傅熹年疑伪。**

**柯律格《雅债：文徵明的社交性艺术》7《弟子、帮手、仆役》注42引刘纲纪《文征明》（吉林美术出版社，1996年）页310引傅熹年看法谓此图"很可疑"。

编号	名称	尺寸（厘米）	年款	收藏地点	图片出处	附注
29	兰竹梅图	纵 166 横 22.2	—	美国翁万戈	《总合》 A13-024	小轴，似真。
30	水墨写生图册 十四开	纵 28.7 横 39.3	—	美国翁万戈	《总合》 A13-046	明末清初人画风，有墨兰两开，近陈元素。
31	书画合璧册 卷装	纵 30.6 横 52.7	—	美国普林斯顿大学博物馆	《总合》 A16-073	首页双钩水仙及石，无兰竹画，似真。
32	墨兰图卷	纵 23 横 113	—	台湾王蔼云	《总合》 S22-023	似尚可。
33	兰竹石图扇面， 金笺	纵 16.3 横 51.1	—	香港小听帆楼	《总合》 S34-032	湿笔，笔画宽大力重，但非粗壮，无法判断。
34	兰花图扇面， 金笺	纵 18.8 横 53.3	—	香港艺术馆	《总合》 S36-040	湿笔，粗，坡石飞白不甚明显。
35	兰竹图轴	不详	—	日本江田勇	《总合》 JP14-095	竹叶下有兰石，细弱。
36	墨兰图册四开	纵 24.3 横 33.9	—	日本山口良夫	《总合》 JP34-076	首页空白，兰石四页，五页书行草《幽兰赋》，字不好。
37	花鸟册四开（窠石兰竹、崖壁兰竹各一开）	纵 29.4 横 31.4	—	—	纽约苏富比 1986年秋拍 19 号	—
38	兰石扇面	纵 17 横 48	—	香港承训堂	承训堂私人收藏图录	湿笔，石用短线侧锋，风格似真，然字画用笔较快，不够沉静醇厚，疑忠实摹本。
39	兰石图扇面， 似金笺	纵六寸三分，横一尺七寸	—	日本原田氏松茂山庄旧藏	—	湿笔，兰与王季迁藏《幽兰图》画法相近，石作方形，笔法亦出自沈周，石上有芝。似真。

编号	名称	尺寸（厘米）	年款	收藏地点	图片出处	附注
40	山水花卉册十一开（兰竹一开），绢本	纵 24 横 19.4	—	—	纽约苏富比 1989 年秋拍 24 号	画叶笔法太光洁。
41	竹兰图轴	不详	—	王季迁旧藏	—	兰叶竹叶单薄尖利，很晚的。

表 2　枯木竹石及其他题材戏画

编号	名称	尺寸（厘米）	年款	收藏地点	图片出处	附注
1	双柯竹石图轴	纵 76.9 横 30.7	嘉靖十年 1531	上海博物馆	《古代》 沪 1-0551	"衡山仰止"展出
2	竹石图轴	纵 105.8 横 32.7	嘉靖十二年 1533	瑞典斯德哥尔摩东亚博物馆	《总合》 E20-006	画法近《双柯竹石图》，竹叶用笔似太光洁
3	枯木竹石图扇页，金笺	不详	嘉靖三十七年 1558	上海博物馆	《古代》 沪 1-0585	"衡山仰止"展出，学沈周，苍劲
4	杂画四段之二	纵 32.8 横 50.4	—	故宫博物院	《古代》 京 1-1344	画鸟和枯枝笔粗，近陈嘉言
5	竹石图扇页，金笺	纵 18.3 横 51	—	故宫博物院	《古代》 京 1-1372	
6	枯木竹石图轴，绢本	纵 94.9 横 44.9	—	辽宁省博物馆	《古代》 辽 1-117	学沈周仿倪瓒风格，字不好
7	枯木竹石图轴	不详	—	西安市文物研究中心	《古代》 陕 2-02	苍劲，学沈周，字不好
8	山水竹石图扇页十二册中（1）（4）（12）	纵 17.6 横 51	—	广州市美术馆	《古代》 粤 2-024	风格苍劲学沈周，傅熹年、刘九庵：内三开真，余明人仿本[3]，未详哪三开为真，（1）似尚好，（4）（12）字不好

编号	名称	尺寸（厘米）	年款	收藏地点	图片出处	附注
9	树石图轴	纵103.5 横32.3	—	台北兰千山馆	《总合》 S4-009	画竹树石，学沈周，石多平涂，平板无层次
10	枯木竹石图	纵103.8 横31.7	—	日本大阪市立美术馆	《总合》 JM3-056	似尚好
11	墨竹图扇页，金笺	纵15.5 横44.2	—	日本 冈山美术馆	《总合》 JM24-011-25	似尚好
12	（松菊犹存）书画合璧卷	纵31.5 横75.5	嘉靖二十年 1541	美国 佛利尔美术馆	《总合》 A21-047	松竹菊石小卷，后行书归去来辞。松菊尚好，石飞白明显，竹叶用笔较扁平单薄，可疑
13	松树图扇面，金笺	纵16.6 横48.0	—	香港小听帆楼	《总合》 S34-039-8	湿笔，墨色层次多，似尚好
14	秋花图轴	纵135.6 横50.4	—	故宫博物院	《古代》 京1-1348	"衡山仰止"展出，右侧植物用笔极差
15	修篁丛菊图轴	纵48 横22.5	—	美国匿名私人	《总合》 A18-002	兰竹菊小轴，似尚好
16	菊花图扇面金笺	纵18.8 横55.7	—	香港后真赏斋	《总合》 S1-038	画菊石，石用笔乱
17	黄华幽石图轴	纵131.6 横45.4	—	日本大阪市立美术馆	《总合》 JM3-055	画竹菊石，湿笔
18	梅石水仙图，单页	纵31.8 横29.1	—	香港小听帆楼	《总合》 S34-001	似尚好。

本文写作过程中曾获薛永年教授、张朋川教授、王耀庭先生、田洪先生、许力先生、李啸非先生等师友的学术和资料帮助，谨致谢忱。

本文曾在2013年11月苏州博物馆"衡山仰止——吴门画派之文徵明国际学术研讨会"上宣读。后经多次修改，发表于《苏州文博论丛》第五辑（2014年）。收入本书又略有修改。

吴映玫

韩国首尔人，1978 年生。2009 年于中央美术学院人文学院获博士学位。后留校任教。现为中央美术学院人文学院讲师，故宫博物院故宫学研究所访问学者，韩国《首尔艺术指南》杂志专栏作家。作为策展人，在中韩两国多次策划当代艺术展览。

研究方向为朝鲜时代韩国绘画史、视觉文化中的中韩交流以及韩国新媒体艺术等。著作有《动静——2000 年以来的韩国当代摄影》《明清画谱与朝鲜后期画坛》。代表性论文有《明末清初版画与朝鲜后期绘画关系之研究》《"真景山水"与"南宗"的共存——朝鲜后期"仿古"实践中的权力》《韩国现代美术的状况与展开》《韩国美术史当代写作对于朝鲜后期绘画知识形成的作用——以"真景"及"真景时代"概念为中心》《新影像艺术的新文化》《晚年郑敾与〈退尤二先生真迹帖〉》《姜希颜与朝鲜时代"浙派"画风的兴起》《朝鲜后期画家李麟祥画风形成与新安画派的东传》《朝鲜中后期画坛对于元代绘画知识的理解和应用——以"倪瓒"概念的形成为中心》等。

标准与个性

——乾隆万寿庆典期间使行的国事活动与私人交游中的朝鲜人形象制造

吴映玟

在明清时期，中韩两国一直保持了密切的使行关系，而这种使行关系主要地是以朝贡制度为基础得以展开的。从 1392 年朝鲜王朝建立开始，出使明朝进行朝贡便成为了朝鲜时代一项固定的重要外交活动。这一活动，在清朝得到了延续和发展。一方面，清朝开始重视与朝鲜这个对自己有着复杂情绪的东部近邻之间的关系，并在使行活动中培养并建立起更为紧密的关系；另一方面，由于相对于明朝，清朝政府对外国使臣在华活动的限制的减少，朝鲜使臣们能够在更为广阔的社会环境中建立起与中国政治与文化群体之间的关联。

尽管在明清政府在对朝鲜王朝的国王进行册封、赏赐，或是对其贡物进行回赐的时候，也会派出使臣，但是，在这种朝贡体制下，朝鲜王朝向明清派出的定期和非定期的使行活动构成了两国之间外交关系的主体。

朝鲜王朝派赴明朝与清朝的使行，分为"定期使行"与"临时使行"。按照朝鲜王朝出使的目的和形式不同，朝鲜使团大致可以分为贺、谢、请、献、奏、慰、告与其他等八大类。其中，每年基本固定的使行为"节使"。在明代至清代顺治年之前，每年基本都有四次的定期使行，分别是进贺冬至节的冬至使，祝贺元旦新年的正朝使，庆贺皇帝和皇后寿辰生日的圣节使，以及进献每年例贡的岁币使。到了 1645 年，朝鲜派往清朝的使团从以前的每年四次，减少为每年仅冬至使一次，并一直持续到 1894 年，其间从未中断过。除固定的定期使行外，还有被称作是"别使"的临时使行，比如，在接受赏赐、册封、颁诏后派出的谢恩使，为庆贺帝王登基、册立皇太子或讨伐叛乱胜利而派出的进贺使，庆贺皇太子生日的千秋使以及奏请使、进慰使、进香使、辨诬使、问安使、告讣使等。这些都是为了完成一项或是几项特定的使命而临时派出的使团。[1]

..

【1】吴映玟《图像中的现实与想象——朝鲜时代燕行之路的时空表达与视觉呈现》，《故宫博物院院刊》2015 年第 1 期，页 7。

本文便试图在乾隆万寿庆典的时代背景下，将以万寿庆典为主题所进行的图像创作中的朝鲜使臣形象，与参加万寿庆典同时，朝鲜使臣与中国文人官员相互之间交往中所留存的朝鲜使臣画像进行分析和讨论，以此来分析，这两类朝鲜使臣画像之间的关联，以及图像中人物衣冠形象的制造在两国交往过程中的相互理解和认识上是如何发挥，且发挥了什么样的作用的。

一、朝鲜人的标准像——《万国来朝图》中的朝鲜使臣形象

故宫博物院现藏至少有如下若干件以"万国来朝"为主题的绘画作品，其分别是未署名的冬景《万国来朝图》（图1），由姚文瀚、张廷彦等起稿于1761年的秋景《万国来朝图》（图2），丁观鹏、金廷标、姚文瀚、张廷彦起稿于1766年的冬景《万国来朝图》（图3），姚文瀚、贾全、谢遂、袁英、陆灿起稿于1779年的冬景《万国来朝图》（图4），金廷标等起稿于1761年的《胪欢荟景图册》中的《万国来朝》一页（图5）。（表1）

其中，起稿于1761年的姚文瀚、张廷彦版《万国来朝图》与金廷标版《胪欢荟景图册之万国来朝》中将前景的枝叶表现为由青转黄，将景色呈现为秋景，以此来分别照应乾隆五旬和崇庆皇太后七旬万寿节的场面。另外两件分别起稿于1766年和1779年的《万国来朝图》则被设置为是冬季的雪景，再加上燃放鞭炮等细节的表现，对应的应是元旦时节太和门外使臣贺春的活动。

但是，无论是以万寿节为背景，还是以元旦贺春为背景，由上述的若干件作品我们依然可以看出《万国来朝图》中的一些经典配置。比如，具有透视效果的真实的紫禁城建筑群的呈现，按照大典秩序列队的当朝官员，特别是拥挤在殿门之外，各持特色方物的四十多个国家的，等待乾隆帝接见的各国使臣更是成为《万国来朝图》中不可缺少的重要部分，以此来点应"万国"这一主题。在这些拥挤的各国各色的使臣之中，我们尤为关心的便是来自于朝鲜的使臣。他们身穿朝鲜王朝当朝的本国官服，头戴乌帽，均被描绘在人群中相对显著的位置。

如果我们按图索骥的话，我们会发现，这些年份的这些时间，的确有相应的朝鲜使臣来到京城参加这些盛典。比如，1759年十月出发，由海春君李栐任正使，赵明鼎任副使，权噵任书状官的使团；1760年十一月出发，由赵启禧任正使，赵荣进任副使，李徽中任书状官，李商凤随行的使团；1761年十月出发，由海兴君李橿任正使，南泰会任副使，李宜老任书状官的使团；

图1 清 佚名《万国来朝图》 纵 299 厘米，横 207 厘米，故宫博物院藏

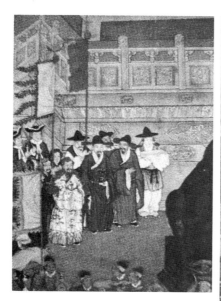

图2 清 姚文瀚、张廷彦等《万国来朝图》 纵 322 厘米，横 210 厘米，故宫博物院藏

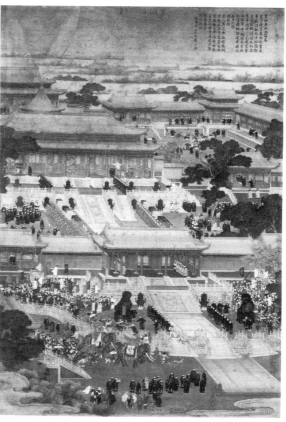

表1 内务府造办处档案及现存作品中各版本《万国来朝图》基本信息

名称及制作时间	画家	内容或对应时段	参考备注
《万国来朝》 乾隆二十五年（1760）正月初九日 接旨起稿，同年十月二十三日"托 纸一层"，乾隆二十六年（1761） 十月十一日"裱挂轴一轴"，同年 十月十五日"裱挂屏一件"。	徐扬 张廷彦 金廷标		中国第一历史档案馆、香港中文大学 文物馆编《清宫内务府造办处档案总 汇》第25册，人民出版社，2005年， 页481、526、718、731。
《万国来朝》 乾隆二十六年（1761）七月十六日 接旨起稿。	姚文瀚 张廷彦 等	乾隆五旬万寿	同上，第26册，页713。
《庐欢荟景图册之万国来朝》 乾隆二十六年（1761）十一月 二十八日接旨起稿，乾隆三十六年 （1771）十一月十三日"配黄缎套"	金廷标 等	崇庆皇太后七旬 万寿	同上，第26册，页728；第34册， 页514。
《圣谟广运万国来朝图手卷》 乾隆二十七年（1762）正月初九日 接旨起稿。	徐扬		同上，第27册，页167。
《万国来朝》 乾隆三十一年（1766）三月十九日 接旨合画，同年十二月二十三日。	丁观鹏 金廷标 姚文瀚 张廷彦	元旦庆典朝贺	同上，第30册，页87、123-124。
《万国来朝》 乾隆四十三年（1778）三月十八日 接旨起稿，同年十一月十五日"着 托纸一层"。	方琮 谢遂		同上，第41册，页756、844。
《万国来朝》 乾隆四十四年（1779）十一月 二十一日接旨起稿，同年十一月 二十五日"御容着陆灿画"，乾隆 四十五年（1780）五月初九日"配 裹年节针别"，"用杉木卷杆一根"。	姚文瀚 贾全 谢遂 袁英 陆灿	元旦庆典朝贺	同上，第42册，页732；第44册， 页35。

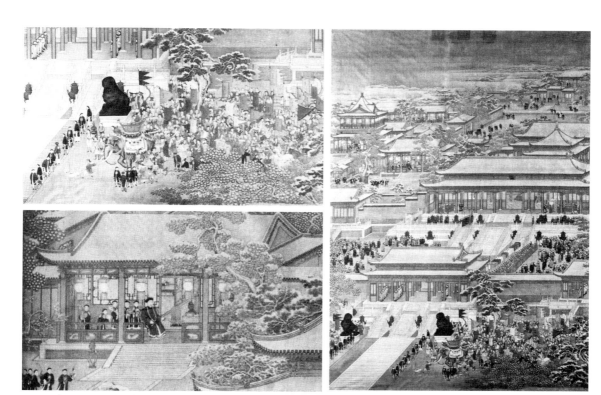

图3　清 丁观鹏、金廷标、姚文瀚、张廷彦《万国来朝图》　故宫博物院藏

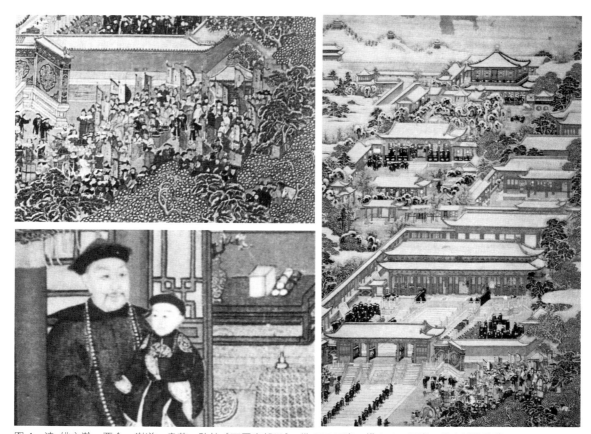

图4　清 姚文瀚、贾全、谢遂、袁英、陆灿《万国来朝图》　纵365厘米，横219.5厘米，故宫博物院藏

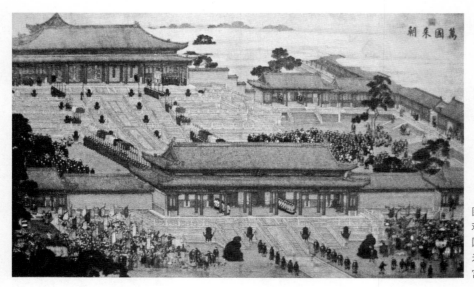

图 5 清 金廷标 《胪欢荟景图》中一幅《万国来朝图》 纵 97.5 厘米，横 161.2 厘米，故宫博物院藏

1765 年十一月出发，由顺义君李烜任正使，金善行任副使，洪檍任书状官，洪大容随行的使团；1771 年五月出发，由金尚喆任正使，尹东暹任副使，沈颐之任书状官的使团；1777 年十月出发，由河恩君李垙任正使，李押任副使，李在学任书状官的使团；1779 年十月出发，由黄仁点任正使，洪检任副使，洪明浩任书状官的使团等。（表 2）

但是，我们会发现，并没有任何的证据可以表明，图像中的人物和事件与历史上真实的使行活动有任何直接可靠的关联。首先，我们无法从图像中辨识出任何一位朝鲜使臣的模样和形象；其次，我们甚至不能完全地确认，这些《万国来朝图》所表现的事件与真实的历史事件之间的关联。尽管在这些宫中确有标志性事件发生的年份绘制的朝拜图像可以与这些具体事件相勾连，但是，诸版本的《万国来朝图》在图示上的模式化，从人物形象设置的典型化，以及图像中叙事模式的固定化来看，这些与"朝拜"相关的图像，其意旨并非为了完全如实地记录和再现某一次重大的宫中活动，而更多地是为了彰显大清作为帝国的荣耀，以及在大清皇帝观念中的（或者说在所有中国人的观念中的）世界秩序，或者叫做"天下"的秩序。

在这个层面上，学者赖毓芝的研究可能会对我们的这种认识有更大的启发性。"检视画中标有国名与地方名称之旗帜，可以发现每幅皆包含来自四十个地方与国家的使节团。然翻遍记载，不但未见这么多外国使节同时来朝的纪录，而且其中有些使臣所持之贡物，事实上是撷取自传统《职贡图》的图像语汇，例如至少晚明以来就非常流行的《贡獒图》图式，因此这些画作所

表2 与各版本《万国来朝图》相对应的朝鲜使臣燕行基本情况

使行时间	英祖四十一年（1765）十一月	正祖四年（1780）五月	正祖八年（1784）十月	正祖十四年（1790）五月	纯祖九年（1809）十月
使行名称	三节年贡兼谢恩使行	进贺兼谢恩	进贺谢恩兼三节年贡	进贺兼谢恩	冬至兼谢恩
使行目的	谢上谕	贺圣节	贺临御五纪	贺圣节、谢诏书顺付	谢龙川漂民出送
正使	李烜	朴明源	李徽之	黄仁点	朴宗来
副使	金善行	郑元始	姜世晃	徐浩修	金鲁敬
书状官	洪檍	赵鼎镇	李泰永	李百亨	李永纯
弟子军官	洪大容（洪檍的弟子军官）	朴趾源（朴明源的亲戚弟）		朴齐家、柳得恭	金正喜（金鲁敬的儿子）
与清人交往	洪大容与严诚、潘庭筠、陆飞、朱文藻等		姜世晃与博明、德保、金简等	朴齐家与纪昀、翁方纲、李鼎元、戴心亨、潘庭筠、罗聘、伊秉绶等柳得恭与理堂、荔园、曹江、朱鹤年等	金正喜与阮元、李鼎元、曹江、朱鹤年、李林松、翁方纲等
备注	洪大容《湛轩燕记》、《乙丙燕行录》	朴趾源《燕岩集》，卢以渐《随槎录》	姜世晃《豹庵遗稿》	徐浩修《燕行纪》《燕行日记》、柳得恭《滦阳录》、黄仁点《乘槎录》	李敬高《燕行录》

呈现的都是虚拟的现实。"[2]（图6）另外，在乾隆二十六年（1761）十月十五日由未署名画家所绘的《万国来朝图》上的御题恰与各卷本、册页本、写本或刊本《职贡图》上一开始的御制诗相同，更可以看出《万国来朝图》与《职贡图》之间在形象塑造上的关联。（图7、8、9、10）

根据赵尔巽所编撰的《清史稿》记载，乾隆时期即因来朝属国陪臣扩增，取消了康熙时期以来赐坐与赐茶的仪式，而是改赐《皇清职贡图》给予来朝的使臣。[3]现分别存于韩国奎章阁、高丽大学校图书馆、东亚大学图书馆的《皇清职贡图》或许可以佐证这一情况的存在。这些《皇清职贡图》皆为总九卷的刊行本。其中，收藏于奎章阁的两套，其一为九卷十六册（奎中2950），

【2】赖毓芝《图像帝国：乾隆朝职贡图的制作与帝都呈现》，《"中央研究院"近代史研究所集刊》2012年3月第75期，页21、22。

【3】《清史稿》卷九十一："初，琉球、安南、暹罗诸使来，议政大臣咸会集，赐坐及茶。乾隆初元，谕停止。时属国陪臣增扩，敕所司给《皇清职贡图》，以诏方来。"

图6　清傅恒等纂，门庆安等绘《皇清职贡图》九卷（附诸臣恭和诗二卷）　乾隆十六年编成，嘉庆十年增修，美国哈佛大学哈佛燕京图书馆藏

另一为九卷九册（奎中2961）。其卷首上都有总裁官傅恒所撰进表和乾隆帝所题《御制题皇清职贡图诗》以及诸臣们的恭和诗。

另外，1799年跟随韩致应一同燕行的韩致奫（1765—1814）在其所编写的《海东绎史》中的中国书籍引用目录中也出现了《皇清职贡图》九卷的条目，该条目中也引用了《皇清职贡图》中的朝鲜人服饰图解文字部分的内容。【4】同样，1875年作为奏请正使燕行的李裕元在与清人的交往中获得清人所赠书籍，其中便包括乾隆期间刊行的《皇清职贡图》八册，但李裕元在其文集《嘉梧稿略》中抄录文字内容时，并没有提及朝鲜国人。【5】

不过，由上可知，《万国来朝图》与《职贡图》制造了属于朝鲜人的标

【4】韩致奫《海东绎史》卷二十《礼志三·仪物》。

【5】李裕元《异域竹枝词》，《嘉梧稿略》册一："余在旄蒙。奉使入燕。遍交名士。临归。赆以书籍中有皇清职贡图一函八册。乃乾隆时所辑。外国人物服饰器械风俗。靡所不载。甚奇观也。其序曰。统一区宇。内外苗夷。轮诚向化。其衣冠状貌。各有不同。着沿边各督抚于所属苗猺黎獞。以及外夷番众。仿其服饰绘图。送军机处。汇齐呈览。以昭王会之盛。各该督抚于接壤处。俟公务往来。乘便图写。不必特派专员。可于奏事之便。传谕知之。乃按图订见于海国图志，筹海图志等外洋诸书。不过十之二三。然其大去处。俱载诗以演之。以备攷据。"

从左至右：
图 7　姚文瀚、张廷彦等《万国来朝图》中朝鲜人形象　乾隆二十六年（1761）十月十五日，纵 322 厘米，横 210 厘米，故宫博物院藏
图 8　传谢遂卷《职贡图》中朝鲜人形象　台北故宫博物院藏
图 9　佚名《万国来朝图》中朝鲜人形象　故宫博物院藏
图 10　《皇清职贡图》中朝鲜人形象

准形象，这种形象从大清帝国中央政权的角度来看是属于帝国疆域所属范围中的一个代表，而从朝鲜使臣甚或是朝鲜官方与民间看来，则是理解自身在以中华为中心的东亚秩序中的定位。这种形象的制造并不是简单地记录地理民俗的作用，而是通过其传播实现了一种关于朝鲜与大清之间的关系的理解，或者说是由视觉形象而建立起来的国家秩序的认识。

　　事实上，各个版本的《万国来朝图》中的朝鲜使臣并没有任何的个性表现，而只是作为一个大清帝国势力范围内的属国成员的标准符号存在于图像之中，这与康乾时期中朝两国间频繁且活跃的使行交往形成了鲜明的反差。这种反差也体现在另一种朝鲜人形象的图像生产上，那便是由两国文人官员之间的私人交往所带动的关于朝鲜人的形象制造。

二、以文会友，以像留念——中国文人官员笔下的朝鲜人形象

　　在万寿庆典的大背景下，朝鲜使臣或"子弟军官"们不但留有大量的与万寿庆典活动相关的燕行见闻文献，此外也记录了在这样的国事背景下朝鲜使臣们与中国文人名士进行交往的事件。比如，《燕岩集》是燕岩朴趾源 1780 年出使赴京城参加乾隆皇帝七十大寿的时候，在行程中与中国文人进行交流，将有关燕京见闻的内容进行描写的文集（图 11）。《滦阳录》是朝鲜时代著名

左上：图 11　朴趾源《燕岩集》　首尔大学校奎章阁藏
右下：图 12　柳得恭《滦阳录》　韩国檀国大学校渊民文库藏
左下：图 13　徐浩修《燕行纪》四卷两册　首尔大学校奎章阁韩国学研究院藏

实学家柳得恭（1749—1807）所作的热河燕行诗集（图 12）。他曾三次到过中国，第一次是 1778 年（三十一岁），第二次是 1790 年，第三次是 1801 年。《滦阳录》便是其第二次为了参加乾隆皇帝八十大寿，赴热河、北京后所撰写的。柳得恭另外还有一部燕行录，即《燕台再游录》，则是记录的 1801 年第三次燕行的经历。还有，《燕行纪》是 1790 年在乾隆皇帝八十大寿时，以谢恩副使身份参加使行的徐浩修（1736—1799）所写的燕行记录。现藏于奎章阁的《热河纪游》便是这本书的初稿本（图 13）。徐浩修曾经于 1776 年首次参加燕行，而且是与柳得恭的叔父柳琴同行的。1780、1790 年朝鲜的进贺使也因为清朝皇帝离开北京，在承德热河避暑山庄驻留，而将使行路线改为热河一线。

明朝对朝鲜等国使臣在北京停留的时间有着严格的限制，不可超过四十天。在北京停留期间，使行团会按照规定的日程，练习包括冬至贺礼，贺节礼，朝参仪，通过礼部传达表咨文与岁币，上呈方物，会同馆下马宴，领赏，谢赏礼，辞朝等各种朝贺的程序、仪式和礼节。在朝鲜使臣出入口、会同馆附近有明朝办事官监督，除了使行公事以外，使臣们基本上不能离开会同馆。即便是在礼部允许下，到北京城内的史迹进行游览的时候，也需要有明朝的通事同行监督。

但是，清朝则没有这样严格的规定，对外国使臣在北京停留的时间也没有进行严格的要求。由于陆路使行所带来的便利，朝鲜使臣们有了更多在北京停留的时间。对一般的使行团来说，包括往返行程与在北京停留的时间在内，整个使行大约会持续五个月左右的时间。而有的使行团则长达八个月，甚至有的会停留一年左右的时间。清朝这种比较自由的规定，也使得朝鲜使臣们有了更多的时间和精力来对北京城史迹名胜进行详细的参观和了解，与文人名流们有了更多的交流和沟通的机会。【6】

因此清朝文人与朝鲜使臣之间有过广泛的交流。比起明朝，清朝对外国使臣们则显得开放得多。这也使得出使燕京的朝鲜使臣们能够有更多的机会，更加深入地接触到中华文化，与更多的中国文人名士获得交流的机会。在 18 世纪的燕行队伍中，越来越多具有文人学者身份的成员参与到燕行的队伍中来，如洪大容、朴齐家、朴趾源、柳得恭、金正喜等人便开始修正朝鲜社会文化中原有的"尊华攘夷"或"慕华贱夷"的观念，以一种"华夷一也"的思想态度来重新认识朝鲜与清朝之间的关系。他们中的大多数人都在使行过程中与中国的文人名士有过深入且密切的交流关系，并将其在燕京的所见所感以"使行录"的文字形式记录下来。他们并非使行团中的正式成员，而是随使行团出使中国的随团人员，也就是所谓的"子弟军官"。按照规定，正使可以随行四人，副使可以随行三人。这些人多是当值武官，或是使臣们的后辈或亲戚。比如，洪大容、朴齐家、朴趾源、柳得恭、金正喜（1786—1856）等人便都是以这种身份前往北京的。

由于朝鲜使臣在北京居留的地方离琉璃厂很近，因此，他们也与当时在琉璃厂编撰《四库全书》的学者们有较多的交流。像与朴齐家（1750—1805）交流较多的纪昀（1724—1805）、翁方纲、李鼎元、戴心亨，与金正喜（1786—1856）交流较多的翁方纲、李鼎元、戴心亨等人，都是参加过《四库全书》编撰的名士。甚至记载有李德懋、柳得恭、朴齐家、李书九等人诗文的《韩客巾衍集》在燕京学术界也得到了推广和介绍，因此这些朝鲜学者在清朝学术界也不是陌生的人物。

乾隆五十五年，即 1790 年，乾隆帝八十大寿。这一年，开恩科考试，普免全国漕粮，以示庆祝。同年七月，乾隆帝在热河承德避暑山庄隆重举办了万寿节的庆典，并在八月返回北京，于大寿当天在太和殿接见并宴请大臣及

【6】吴映玟《图像中的现实与想象——朝鲜时代燕行之路的时空表达与视觉呈现》，页 12、13。

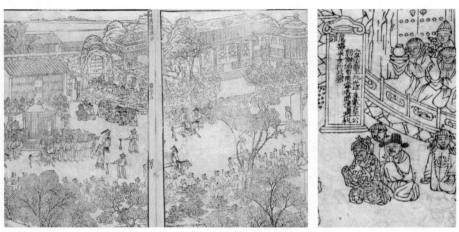

图 14 《八旬万寿盛典图说》中的朝鲜人形象　乾隆五十七年武英殿套印本，美国哈佛大学哈佛燕京图书馆藏

各国使臣（图14）。

1790年五月，为了庆贺乾隆皇帝八十大寿，时年41岁的朴齐家随同正使黄仁点（1740—1802）、副使徐浩修（1736—1799）、书状官李百亨一行前往热河，并一同去往北京。在这次使行中，乾隆皇帝通过正使黄仁点得知朝鲜正祖的第二个儿子即后来的纯祖大王出生的消息，非常高兴，命赠予正祖题有皇帝御制诗的玉如意等作为祝贺礼物。在黄仁点等人返回朝鲜并进见报告后，作为回报，正祖命圣节进贺使一行与刚刚返回朝鲜的朴齐家一起再次参加谢恩兼冬至使出使中国。[7]

事实上，朴齐家并不只是这两次来到中国，从1778年到1801年，朴齐家曾前后四次随使团出使中国（表3）。更为重要的是，这四次燕行经历为朴齐家积累了众多的中国故知。包括纪昀（1724—1805）、翁方纲、李鼎元、戴心亨、潘庭筠、罗聘、张问陶、张道渥、吴照江、江德量、伊秉绶（1754—1815）、潘有为等中国文人官员都与朴齐家有过交往。由朴齐家在其文集《贞蕤阁四集》中的"燕京杂绝"部分便可以对其相互之间的交往关系有一个全面的了解。[8]

不过，更加令人感兴趣的部分则是清代画家罗聘为朴齐家所作的一件肖像画。1790年罗聘第三次来到京城，并居住在北京琉璃厂观音寺。那里离朝鲜使臣们所居住的玉河馆不远，来往间与朴齐家结识并展开交往。八月，朴齐家即将结束此次的中国之行回国，为了纪念与朴齐家的离别，罗聘特意为

【7】正祖三十一卷，十四年（乾隆五十五年庚戌，1970）十月二十四日（辛未）。

【8】朴齐家《贞蕤阁四集·燕京杂绝》。赠别任恩叟姊兄。追忆信笔。凡得一百四十首。

上：图15　罗聘《朴齐家肖像》（照片底片本）　18世纪，纵34厘米，横42厘米，韩国果川文化院藏

下：图16　《置之怀袖帖》　1790—1791年，纸本水墨，纵22.9厘米，横26.6厘米，私人藏

朴齐家作画两幅：一为月下墨梅，一为朴齐家肖像写照。这件作品最后经由日本人藤塚鄰（1879—1948）之手收藏后，曾一度在太平洋战争期间消失，仅在韩国果川市文化院留有照片底片本（图15）。直到2000年1月，才又有同样内容和主题的被命名为《置之怀袖帖》的书画帖出现在日本举办的中国书画名品展中，并在日本谦慎道书会出版的图录《中国书画展——清初中期》中进行了介绍。2006年，这一册页又出现于中国嘉德秋季拍卖会，并最终由私人竞得收藏。当然很难肯定，这件《置之怀袖帖》是否就是朴齐家带回朝鲜的原作，但是，这件书画帖却应该是多少保留了原来的风貌（图16）。

帖首标题"置之怀袖"便是由朴齐家的好友伊秉绶（1754—1815）所题写的，反映了离别的深深遗憾。书画帖最引人注目的便是帖中的两幅绘画作品。

两件作品都有题诗。其中1790年画的《墨梅图》上为罗聘所写的饯别诗（图17）。饯别诗云："一枝蘸墨奉清尘，花好何妨彻骨贫。想到薄冰残雪候，定思林下水边人。次修检书，将归朝鲜，作此小幅，以当折柳之意。罗聘。"

墨梅多为文人之间互赞人品志趣清高之意，罗聘正是以此意来赞颂即将归国的朝鲜使臣朴齐家。与此同时，罗聘还为朴齐家另作

表3　朴齐家四次来燕行

时间	使行名称	正使	副使	书状官	使行缘由
正祖二年（1778）三月	谢恩兼陈奏	蔡济恭	郑一祥	沈念祖	谢缉捕逆党
正祖十四年（1790）五月	进贺兼谢恩	黄仁点	徐浩修	李百亨	乾隆皇帝八十大寿、贺圣节、谢诏书顺付
正祖十四年（1790）十月	冬至兼使谢恩	光恩尉金箕性	闵台爀	李祉永	谢别论
纯祖元年（1801）二月	谢恩	赵尚镇	申献朝	申绚	谢赐祭

左：图 17 《置之怀袖帖》之《墨梅图》 1790—1791 年，纸本水墨，纵 22.9 厘米，横 26.6 厘米，私人藏

右：图 18 《置之怀袖帖》之《朴齐家肖像》 1790—1791 年，纸本水墨，纵 22.9 厘米，横 26.6 厘米，私人藏

了一件肖像以资留念，并同样题写了诗歌："相对三千里外人，欣逢佳士写来真。爱君丰韵将何比，知是梅花化作身。何事逢君便与亲，忽闻别话我酸辛。从今淡漠看佳士，唯有离情最怆神。既作墨梅奉赠，又复为之写照，因作是二绝，以志别云。乾隆五十五年八月十八日，扬州，两峰道人时客京师琉璃厂之观音阁。"（图 18）

1790 年返回朝鲜后，朴齐家在 1791 年再次参加谢恩兼冬至使被连续派往中国。在华期间，又与清朝文人士大夫汪端光（1748—1826）、龚协、伊秉绶有过交往。此三人在朴齐家离开的时候，特意在 1791 年正月二十八日在龚协书斋设宴，为朴齐家举行饯别雅集聚会到很晚。[9] 这几位参加了饯别雅集的清朝文人也当场为朴齐家题写了饯别诗，这些诗后来与罗聘绘制的两幅画共同装裱在了同一个书画帖之中，并由伊秉绶题写了"置之怀袖"的标题。

在伊秉绶题诗后，最早的年款和所有者便是 1816 年的金正喜。卷尾的题跋中提到了他收藏了《置之怀袖帖》。一个很有意思的情况便是，在朴齐家入画写照之后，金正喜也在燕行出使的过程中，与中国文人士大夫之间建立起密切的关系，也同样有中国画家描绘其本人，以肖像相赠。

金正喜作为朝鲜时代末期画家的代表，可以说是与中国关系非常密切。1809 年十月，他作为"子弟军官"跟随其父冬至兼谢恩副使金鲁敬（1766—1840）一同燕行。当时，即便在清朝与朝鲜两国的文人之间赠送山水作品或

【9】伊秉绶（1754—1815）题诗三开，款署："乾隆五十六年（1791）正月廿又八日，雅集宣南坊龚荇庄寓斋，灯下书拙句，为次荃先生正之。赐进士出身、奉直大夫、刑部主事、前国子监学正汀州伊秉绶手稿。"

左：图 19　朱鹤年《柳得恭诗意图》　1810 年，
尺寸不详，韩国果川文化院藏

右：图 20　朱鹤年《秋史饯别宴图》　1810 年，
纸本淡彩，纵 30 厘米，横 26 厘米，个人藏

是"四君子"题材的绘画作品，依然是文人之间建立或维持相互之间的交往关系的重要的渠道之一。在中国期间，金正喜与多位中国的官员文人都有过密切的交游。比如朱鹤年，为了纪念金正喜归国，他还特意以金正喜的前辈朝鲜学者柳得恭的诗文为主题绘成扇面，送予金正喜留念（图 19）。

　　在第二年 2 月 1 日金正喜准备回国的时候，阮元、李林松、翁树昆、洪占铨、谭光祥、刘华东、金勇、李鼎元、朱鹤年等九位清朝文人在法源寺为秋史金正喜举办了饯别宴，并在此背景下制作了《秋史饯别宴图》（图 20）。同样，通过朱鹤年题写于画上的诗文，我们不但知道了此画作正出于朱鹤年本人之手，而且对于当时参加饯别雅集活动的其他成员也进行了明确的记录。[10]

　　这件作品在后世有明确的流传次序，通过金正喜弟子小棠山人金奭准于 1908 年所写的题跋，可知其详细的流传信息。其原本由金正喜收藏之后，经南秉哲（1817—1863）、金炳学（1821—1879）、金炳国（1825—1905）、金炳冀（1818—1875），在兴宣大院君（1820—1898）收藏后传给他的孙子李埈镕（1870—1917），然后经闵圭镐（1836—1878）、闵台镐（1834—1884）、闵泳翊（1860—1914）传来，最后为李汉福所收藏。该作品于 1995 年首尔私人收藏家收藏后，便再未面世，也无法知道其现在确切的收藏地。

　　但是，更令人感兴趣的不是这件原作，而是其另一件摹本的版本（图 21）。这便是由原作的其中一位收藏者李汉福（1897—1940）在 1940 年根据原作所作的一件模本。李汉福在临摹之后，于 1940 年十月三日将其赠送给日

【10】朱鹤年题写的跋文："嘉庆庚午二月，朝鲜金秋史先生将归，出素册索画，匆匆不能多作，即景写图，以志一时胜会。同集者，扬州阮芸台，秋江李心庵，宜黄洪介亭，南丰谭退斋，番禺刘山三，大兴翁星原，英山金近园，锦州李墨庄，扬州朱鹤年。"

本的藤冢邻（1879—1948），后来藤冢邻的儿子藤冢明直将藤冢邻的藏品两千七百多件捐赠给果川市，现由果川市文化院收藏。

李汉福的模本可能会更加让我们接近这件作品的原貌。该作品卷首上题有"赠秋史东归图诗"的"刘华东书签"，其后为金正喜的《阮堂先生像》一幅，朱鹤年的画一幅。其后分别为历代收藏者南秉哲（1817—1863）的"圭斋"，闵台镐（1834—1884）的"杓庭"，洪钟应（1783—1866）的"芍玉"，李昰应（1820—1898）的"石坡""大院君章"，金兴根（1796—1870）的"游观"等五人的印章。《阮堂先生像》肖像的右边有"甲申春三，玉水居士奉藏"款识，朱文印"石庭"，下方有"金正喜印"。可知1884年三月曾经兴宣大院君的孙子石庭李埈镕收藏过。其后为朱鹤年（1760—1834）的题诗《秋史饯别宴图》，李林松的七首饯别诗，李昰应的墨兰图，记有这件书画帖流传情况的小棠山人金奭准（1831—1915）的题跋，其题跋旁为"芸楣真藏"的落款，最尾上有李汉福1940年十月三日写的题跋。[11]其中，除了摹本绘制者李汉福本人的款印可以定真外，其余款印基本可以断定，应为李汉福仿作。

事实上，这一书画帖中的《阮堂先生像》的作者归属一直以来都是一个令人困惑的事情。由于没有明确的作者款印，同时亦没有相关文献的佐证，因此，其归属一直无法断定。但是，有一点可以肯定，那便是，这件作品最晚应该不会晚于1884年三月，定非李汉福擅自添加。很有意思的是，这幅肖像中的金正喜并没有穿着朝鲜官服，甚至没有穿着朝鲜士人的便服，而是穿着清朝中国文人式的便服，甚至是留起了清人的发型。从这种形象的塑造来看，我们可以大胆地推测，这幅肖像很有可能也同样出自于金正喜燕行时期的中国画家之笔。而在另一件朱鹤年的《秋史饯别宴图》中，为了突出金正喜的朝鲜人身份，尽管没有任何细节和个性化的描绘，但是，金正喜头上的黑笠帽则明确地标示了其朝鲜人的身份。这种肖像画中身份设定与山水画中身份设定之间的差异，究竟哪个是中国文人观念中的朝鲜文人形象，而哪个又是朝鲜文人眼中的自我形象，这或许是一个有趣的话题。

另外一件由中国文人绘制的朝鲜使臣肖像则与朝鲜人洪大容有关。洪大容曾两次出使燕京，其中1765年十一月是作为冬至使书状官洪檍（1722—1809）的弟子军官，与正使顺义君李烜（1708—？），副使金善行（1716—

【11】李汉福写的题跋："朱畫之纤秾精致，李诗之书之飘逸奔放，俱足千古，赤县青邱上下百年，继横万里之文献华于斯矣。掌大一帖，所系甚重，余故移写径轮示同好云。庚辰十月三日为，望汉庐主人先生请鉴，全义后人李汉福。"

图 21　朱鹤年作、李汉福摹写《赠秋史
东归图诗临摹》，1940 年，纵 22.0 厘米，
横 324.0 厘米，韩国果川文化院藏

1768）等一同参加了使行。在这次使行中，洪大容通过李基成的介绍，结识
了家在北京琉璃厂乾净胡同陛店的中国文人画家严诚，并展开与其友人圈之
间的交游。尽管两人在二月三日才第一次见面，但是在二月二十九日归国前，
洪大容等人与严诚、潘庭筠（1742—？）、陆飞等人之间交流的频繁程度达
七次之多。尽管双方在交流过程中会有语言上的障碍，但是，通过笔下的文
字交流，特别是绘画的交流，双方进行了深入的交流，并结为挚友。【12】

　　根据洪大容文集《湛轩书外集》中《杭传尺牍》部分的记载，1766 年二
月廿三日陆飞曾在自己的居所绘制了《荷风竹露草堂图》送给洪大容，并请
他题写诗文。此后陆飞又于二十八日将自己绘制并题诗的五把金陵扇嘱人送
至洪大容等人的居所。其中赠予洪大容的一件，在扇子的正面绘有两棵竹子
并题记，背面则是送别饯行的诗文。二月二十六日是双方的最后一次见面。
由于二十九日启程归国的缘故，双方无法再次见面，因此只能通过使者将告

【12】洪大容《杭传尺牍》，《湛轩书外集》卷一、二、三。

图 22　奚冈《铁桥外史小像》，1770 年，纵22.3 厘米，横 28.5 厘米，韩国果川文化院藏

别的信件送至严诚处。严诚收到来信后，则通过使者将回信和两件画帖送予洪大容。其一为潘庭筠的书画，陆飞的笔迹书法两幅，另一为严诚的作品。【13】

　　洪大容与严诚等中国文人之间的交往并不仅限于此，事实上，两人在洪大容返回朝鲜后，依然通过译官与潘庭筠、陆飞、朱文藻等人保持着书信往来，交流诗文学问。1770 年严诚去世，洪大容向自己多年的中国好友孙有义请求严诚的文集和肖像，但并未成行，直到 1779 年六月才通过赴华燕行的朝鲜使臣李德懋（1741—1793）得以实现。【14】洪大容在收到由严诚好友朱文藻（1735—1806）在严诚去世后所编撰的，由孙有义笔写的五卷本《严铁桥全集》，以及由萝龛奚冈（1746—1803）所绘的严诚肖像后，在自己的另一部文集《乙丙燕行录》中对此事进行了记录和评述（图 22）。根据其记载，在这五卷本的《严铁桥全集》中的第四册《日下题襟集》内收录有铁桥严诚所绘的在1766 年出使中国并与其有着密切交往的六位朝鲜使臣的肖像（图 23）。

　　目前所知，传世的《严铁桥全集》中的《日下题襟集》有多个版本，分

【13】洪大容《杭传尺牍·乾净衕笔谈续》，《湛轩书外集》卷三。

【14】李德懋《入燕记》下，《青庄馆全书》卷之六十七，正祖二年六月十七日："十七日乙巳。夕风。夏店四十六里午餐。三河二十九里宿。〇一行之人。皆知午餐于烟郊堡。而及至烟郊则下处军官及厨子。俱已到夏店。一行人马俱饥窘。〇夕抵三河。前日宿三河。书状忘置杨椒山集，陈其年集而去。主人出示二集。可见中原人之有信也。孙有义字心裁。号蓉洲。居三河。洪湛轩之所亲也。昨夜。余逢蓉洲于通州。蓉洲以为洪公前托余得得湖州士人严铁桥诚遗集及小照。我已得之。寄置于三河塩店吴姓人。君过三河。可以索之。归传洪公。及到三河馆之比隣。孙嘉衍。即蓉洲之从弟也。塩店吴姓人。已闻朝鲜人将回。置蓉洲所托铁桥遗集小照于嘉衍之家。余乃索来。此亦奇也。诚字力闇。乙酉岁。湛轩逢陆飞潘庭筠及诚于燕市。诚有志于己之学。湛轩尤所眷眷者也。不数岁。诚病疟而死。遗书湛轩。言甚悲恻。绝笔也。湛轩求其遗集及小照凡十年。今始得之。若有数存焉。蓉洲亦醇谨。有长者风。"

图 23　朱文藻《铁桥全集》　纵 27 厘米，横 19.5 厘米，韩国国史编纂委员会藏，朝鲜史编修会笔写本

别为收藏于北京大学校图书馆、韩国国史编纂委员会、中国国家图书馆与哈佛燕京图书馆。其中，北京大学校图书馆所收藏的《日下题襟集》为 1850年罗以智（？—1860）的笔写本，其中包括有李烜、金善行、洪檍（1722—1809）、李基成、金在行、洪大容等朝鲜六位使臣的全身肖像（图 24）。但是，目前收藏于国史编纂委员会的是 1770 年的版本，这一版本中的李基成、金在行两人并没有被表现为全身的肖像，而只是半身肖像（图 25）。另外，在李基成肖像旁也有朱文藻的题跋："朝鲜六公小像，皆铁桥自京归里日所画丁亥岁暮手摹一过，今又从丁亥本重摹，神气失矣，庚寅子月，朱文藻并记。"由此题跋可知，这一版本中的朝鲜使臣肖像是在 1767 年年底的一个版本摹来，而 1767 年的那一版也是此前原本的一个摹版。朱文藻认为这一摹版的摹版已然失去了严诚原本的神气。另外，中国国家图书馆普通古籍目录也著录有抄本一册。哈佛燕京图书馆收藏的《严铁桥全集》中亦收有《日下题襟集》。这一版本为日本学者藤冢邻手抄本。内容与北京大学图书馆藏本略有差异，而且，其中不包含人物小像。

　　另外，以 1765 年洪大容一行人回国之后，与陆飞、潘庭筠、严诚等清人相互之间的诗文通信往来为主体的燕京和杭州的清朝人士与朝鲜学者的信和诗，也被收集在一起制作成笔写本的《燕杭诗牍》。其中也包含有李鸿章寄来的关于清末的国际局势分析内容的书信（图 26）。

图 24 罗以智笔写《日下题襟集》插图，1850 年，纵 29.7 厘米，横 17.4 厘米，北京大学校图书馆藏

三、古衣冠与今朝服

乾隆四十五年，即 1780 年六月，为赴清朝祝贺乾隆皇帝七十大寿，以朴趾源的堂兄锦城尉朴明源被任命为正使，郑元始为副使，赵鼎镇为书状官所组成的使节团出使中国。四十三岁的朴趾源作为"子弟军官"随行。在京期间，朴趾源不但对中华的政治历史、文化风俗非常关心，而且记载了大量有关清朝与朝鲜绘画在华情况的内容。

1780 年七月廿五日，朴趾源在黄昏后闲逛，无意间进入了一家作坊。这一作坊正在挑灯刻制《高丽进贡图》的套色版画。这一在各家店铺均有张贴售卖的版画，其主题引起了朴趾源的极大兴趣。但是，再仔细观看后，朴趾源对这一题材的中国版画并不以为然，甚至有些不满意。他不但苛责其中的"军牢"形象看起来好像是一只猴子，更是对书状官的衣服颜色使用了十多年前的红袍，而非今日之绿袍，颇为不满。[15] 根据《国朝宝鉴》与《朝鲜王朝实录》中的记载，我们可知，《高丽进贡图》中所表现的朝鲜人形象应该是 1757 年公服改制之前的朝鲜使臣形象。[16]

左：图 25 朱文藻《李基成肖像》 1770 年，纵 27 厘米，横 19.5 厘米，韩国国史编纂委员会藏 采自朝鲜史编修会笔写本《铁桥全集·日下题襟集》

【15】朴趾源《热河日记·关内程史》，《燕岩集》卷十二，七月廿五日辛丑："昏后与郑进士闲行。偶入一宅。方张灯。刻高丽进贡图。沿路店壁。多贴此画。而皆劣画粗摄。诡怪可笑。红袍者。书状也。数十年前。堂下官著红袍。今变绿。黑笠者。译官也。貌似优婆塞。口含烟竹者。前排牌将也。卷须环眉者。军牢也。今此所刻。尤为粗恶。面目尽似猿猴。堂中共有三人。而无可语者。卓上研屏高二尺余。广一尺余。花斑石。镂画江山树木楼台人物。各从石纹。天然为彩。微妙入神。以降眞香为跗立之砚北。"

【16】《国朝宝鉴》卷六四，英祖条八，三十三年："命堂下官红袍，一遵大典，改以青绿，戎服仍从续典。"《朝鲜王朝实录·英祖》卷九十，三十三年（乾隆二十二年丁丑，1757）腊月十六日（甲戌）。

右：图 26　编者未详《燕杭诗牍》书影　1934 年，首尔大学校奎章阁韩国学研究院藏

尽管朴趾源对于服装上的不满或许仅仅是刻工的漫不经心，但是，从历代使行至京的朝鲜使臣来看，服饰一直是他们所关心的重要议题。可以说，不仅仅是在万寿庆典这样的重大事件中可以看到中华与朝鲜之间的关联，从朝鲜人与清朝人对于服饰的关注和讨论中，我们也可以对乾隆时期的两国关系获得另一个层面上的理解。

1765 年正月初一，当洪大容随燕行使朝拜乾隆帝后，走出宫门的时候，他的装束引起了很多人的好奇和围观。特别是"有两官人亦具披肩品，帽戴数珠，观良久不去"。洪大容好奇便上前询问两人为何一直看自己，是什么原因。"两人笑容可掬曰：'看贵国人物与衣冠。'余曰：'我们衣冠，比老爷衣冠何如？'两人皆笑而不答。"【17】（图 27）

这里的"笑而不答"有着非常有趣的含义。事实上，即便是在朝鲜降清之后，包括朝鲜使臣在内的正式官服衣冠并没有发生大的变化，依然是继承了原有的样式。而这一样式恰恰就是清朝的前朝——明朝的衣冠样式与制度。这就无怪乎当洪大容一行出现在清朝的皇宫之中，会引起大家的围观，成为一道特别的风景了。

【17】洪大容《燕记·吴彭问答》，《湛轩书外集》卷七："正月初一日。朝参即罢。使行出午门。余迎候季父于门右。仍会坐于西月廊前路。一行正官。皆以帽带环立。时千官次第退朝。见使行多聚观。有两官人亦具披肩品。帽戴数珠。观良久不去。两人皆年少儒雅。相顾语甚喜。及使行起身出。两人又先后行。下辈妄有呵叱。亦相视笑无愠色。至端门外。使行坐轿床少休。两人又仁立于前。略闻其相与语。多及衣帽之制。余进问曰。老爷熟看我们何意。两人笑容可掬曰。看贵国人物与衣冠。余曰。我们衣冠。比老爷衣冠何如。两人皆笑而不答。"

图 27 洪大容《湛轩书外集》卷七《燕记·吴彭问答》 韩国国立中央图书馆藏

　　从洪大容后文的记载中，我们可知，这两位"笑而不答"的清朝官员并不是满族官员，而是汉族的翰林检讨官。两人甚至无法使用满语与译官交流。在他们的心中当然不可能会有什么对于前朝的留恋和记忆，但是，这"笑而不答"中还是流露出了对于明朝衣冠规制旁落朝鲜，由朝鲜继承并延续的那种复杂心情。

　　清初顺治六年的时候，中原汉人便在清朝衣冠规制的强迫下"改易发服"了。明朝的衣冠旧制被严格地限制，甚至以严厉的惩治措施来加以限制，并大力推进清朝服制的实行。"改正朔、易服色"不仅仅是衣冠制度上的简单变化，而是与民族差异对立的认识，甚至是对汉族服从满族统治的一种接受。

　　事实上，到了乾隆时期，即便是汉人对于所谓前朝衣冠与清朝服饰之间的更替和差异基本上已经淡化了。人们不会再固执地将穿衣这件事看作是与什么民族荣辱有关的大事。前朝的服饰仅保留在少数的明朝遗民之中，如果说还有就是在戏台之上。只不过，这两种情况都多少有些尴尬。

　　还是洪大容的记载，在洪大容与严诚之间的一段谈话中，洪大容询问遗民西林先生的衣冠服饰如何。严诚告诉洪大容，西林先生的衣冠的确与当时人的服饰不同，"西林先生衣布衣，帽极古旧"。但是与此同时，严诚又不得不承认，着旧装的西林先生"偶一入城，则人皆笑之矣"。[18]

　　另外，1779年六月赴华燕行的朝鲜使臣李德懋也在其文集《青庄馆全书》中记载了另一件事情。一日其前往东安门大成庙，"殿门既开，光头赤身者及童男女拦入无节，使臣乌帽团领，行四拜于大门之稍东边，观者皆指点而

[18]洪大容《乾净笔谈》，《湛轩燕记》卷五，《燕行录选集》上册，页381。

图28 《八旬万寿盛典图说》 乾隆五十七年，武英殿套印本，美国哈佛大学哈佛燕京图书馆藏

笑曰：场戏一样。场戏者，演戏之人，皆着古衣冠故也。"[19]在这一时期，在人们的心中早已接受了清朝所推行的衣服，而没有任何的民族负担，反倒是出现在戏剧表演之中的所谓"古衣冠"给这个曾是民族荣辱象征的议题加上了一些嘲讽和漠然的味道。这里所说的场戏场面，我们在乾隆《八旬万寿盛典图说》（图28）中也可以得知一个大概。

在这样的大环境下，朝鲜使臣的官服形象成为了一种有趣的对照，一方面朝鲜使臣对自己保留了中华正统的衣冠制度而骄傲自喜，另一方面，这种情况也刺激了清朝的某些汉人对于汉人天下的记忆和怀想。这种心态也表现在中国画家对于朝鲜使臣的画像的绘制之中。

无论在清初，还是在康乾时期，中国文人画家或是职业画家都很少为安南国、琉球国，甚至蒙古国的使臣画像，但在与朝鲜使臣的交往之中，却有着频繁的绘制肖像的传统和往来。比如在清朝建国早期阶段曾跨越明清两个朝代，前后三次出使中国的使臣金堉（1580—1658）便在这三次使行中都绘制了肖像。

第一件为作者不详（或传为胡炳）的《领议政潜谷金文贞公画像》（图

【19】李德懋《入燕记》下，《青庄馆全书》卷六十六至六十七，《燕行录全集》第五十七卷，页287。

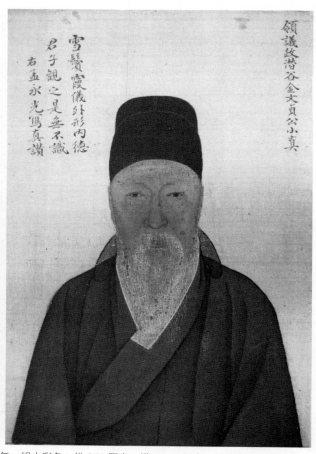

左：图 29　胡炳《领议政潜谷金文贞公画像》　1637 年，绢本彩色，纵 272 厘米，横 119.5 厘米，韩国实学博物馆藏
右：图 30　孟永光《领议政潜谷金文贞公小像》　绢本彩色，纵 17.4 厘米，横 26.3 厘米，韩国实学博物馆藏

29），现收藏于韩国的实学博物馆，绘制于 1636 年金堉第一次出使中国明朝。
其上有肃宗大王题写的"御制赞"。第二件为金堉于 1640 年到 1644 年在沈
阳馆任昭显世子（1612—1645）的辅养官的时候，与金堉当时交往颇密的中
国文人孟永光因为离别遗憾，而绘制的金堉肖像《领议政潜谷金文贞公小真》，
金堉则作诗来回报并表示感谢。[20]其作品左上方有孟永光的题跋"雪鬓霞仪
外形内德，君子观之是无不识，右盟永光写真赞"。这件画帖上有肃宗、英祖、
正祖的御制赞。这些御制赞中是肃宗在 1637 年胡炳画《领议政潜谷金文贞公
画像》写的御制赞，次韵肃宗御制赞的正祖的御制赞，还有英祖在《潜谷金
文贞公小像》（图 30）上写的御制赞，以及 1751 年申翊圣（1588—1644）的

【20】金堉《别写真孟永光》，《潜谷遗稿》卷二："神妙南京孟画师，写真毫发细无遗．东归何敢忘君惠，
　　　吾面看时子面思。"

350

图31 胡炳《潜谷金文贞公小像》 1650年，绢本彩色，纵116厘米，横49.8厘米 韩国实学博物馆藏

题跋。【21】第三件则是金堉于1650年3月26日出使中国清朝的时候，由清人胡炳所绘的《潜谷金文贞公小像》。这件作品现收藏于韩国的实学博物馆，画的左上段有"纶鹤衣人""胡炳之印"白文印，右上段上有1751年二月三日由英祖所题写的御制赞，是肃宗大王在传为胡炳1637年所绘的《领议政潜谷金文贞公画像》中所题写的御制赞的一首次韵诗。【22】金堉也在画上留有题跋："独立长松下，乌巾鹤氅翁，风尘多少恨，不与画相同。"【23】（图31）

令人感兴趣的是，三件作品中金堉的衣冠服饰都不尽相同。第一件作品中，金堉穿着的是朝鲜的正式的官服，这款官服基本上与明朝衣冠制度中所规定的服饰特点相同；第二件中的金堉穿着的是朝鲜官员的便服，虽然与官服不尽相同，但是，头上的黑色乌纱帽还是能够看出中华服饰的特点；第三件作品最为有趣。此时，明朝已经灭亡若干年，金堉经历了昭显世子被作为人质居留于沈阳的阶段，又作为身处中华的亲历者目睹了明清两朝的更迭，其对中华的复杂情感与当时中国文人的矛盾情感在图像上达成了某种共鸣。胡炳的《潜谷金文贞公小像》中，金堉既没有穿着朝鲜承明制的官服，也没有穿着普通的朝鲜布衣，而是被装扮成了中华历史上汉人中的贤人诸葛亮的模样。这一改变一方面体现了中国画家对于金堉本人才识的赞颂，另一方面则更像是一种策略，一种既不肯与中原的新主人清政府相妥协，又无力与其对抗的复杂

【21】申翊圣《潜谷小像赞》，《乐全堂集》卷八："以为伯厚也，则纶巾鹤氅，非丁丑以后之衣冠，以为非伯厚也．则红颜白发，即牛川（潜谷）草庐之先生，抚孤松而盘桓，盖欲追栗里之渊明者耶。"

【22】英祖题跋："纶巾鹤氅倚立松风，是谁之像潜谷金公，昔之股肱为国丹忠，效古人义竭心鞠躬，大同谋画可谓神通，吁嗟小子百载钦崇。"

【23】金堉《题写真小轴》，《潜谷遗稿》卷二。

图 32　作者未详《太平城市图》　绢本彩色，共八幅，每幅纵 113.6 厘米，横 49.1 厘米，韩国国立中央博物馆藏

心态。

可以说，朝鲜人的这种复杂心态一直延续在朝鲜与清朝交往的过程之中。尽管清政府对内十分强调"易服色"的严格控制，但是，对于朝鲜使臣却持有一种"化外豁免"的态度。甚至包括在《皇清职贡图》中对朝鲜服饰的解说中也避免谈及其与明代服饰之间的关系，而是用了"王及官属俱仍唐人冠服"这样的策略式的方式来避免相互之间的矛盾。【24】朝鲜人的衣冠形象在图像与文献中的塑造和表述并不仅仅是一种现实的呈现，而是包含了不同立场上的不同观念之间的博弈和妥协。

【24】傅恒等纂，门庆安等绘《朝鲜国图解》，《皇清职贡图》第一卷："朝鲜，古营州外域。周封箕子于此，汉末扶馀人高姓据其地，改国号高句丽，亦称高丽，唐李勣征之，高氏遂灭。至五代时，有王建者，自称高丽王，历唐至元屡服屡叛。明洪武中，李成桂自立爲王，遣使请改国号爲朝鲜。本朝崇德元年，太宗文皇帝亲征克之，其国王李倧出降，封爲朝鲜国王，赐龟纽金印，自是朝鲜遂服，庆贺大典俱行贡献礼。其国分八道，四十一郡，三十三府，三十八州，七十县。王及官属俱仍唐人冠服，俗知文字喜读书，饮食以边豆。官吏闲威仪，妇人裙襦加襂，公会衣服，皆锦绣金银爲饰。朝鲜国民人，俗呼高丽棒子，戴黑白毡帽，衣裤则皆以白布爲之。民妇辫髮盘顶，衣用青蓝色，外繁长裙，布袜花履，崇释信鬼，勤于力作。"

图 33 作者未详《太平城市图》 绢本彩色，总
8 幅，每幅纵 113.6 厘米，横 49.1 厘米，韩国国
立中央博物馆藏
图 34 《八旬万寿盛典图说》两卷 1792 年，
美国哈佛大学哈佛燕京图书馆藏武英殿套印本
图 35 郎世宁《乾隆万树园赐宴图》 1755 年，
故宫博物院藏

　　朝鲜使臣们对于衣冠服饰的关注和挑剔，一方面是对自身所谓"中华正统"身份的骄傲和认同，另一方面也是对当时的清朝与朝鲜之间的关系秩序的一种关注。就好像那件至今仍像谜一样《太平城市图》。（图 33）根据其中的"西洋秋千"游戏或是相关物件来判断，其制作的年代应该在 19 世纪前后，其中所表现的也不是朝鲜的任何城市，而应该是当时的中国北京或江浙一带的发达城市。但是，即便其中的人物做着清朝才有的游戏，而所有的人物却都被表现为着前朝明朝衣冠服饰的形象。它仿佛在传递一种信仰或是执信，即朝鲜人认为这样的繁荣和太平永远只属于"中华"，而非清政府。（图 32、33、34）

黄小峰

江西南昌人，1979 年生。2008 年于中央美术学院美术史系获博士学位。后留校任教。现为中央美术学院副教授、人文学院副院长兼美术史系主任。

主要研究方向为中国古代绘画。代表著述有《繁花、婴戏与骷髅：寻觅宋画中的端午扇》《药草、高士与仙境：李唐〈采薇图〉新解》《石桥、木筏与 15 世纪的商业空间：〈卢沟运筏图〉新探》《乐事还同万众心：〈货郎图〉解读》《隔世繁华：清初"四王"绘画与晚清北京古书画市场》等。

石桥、木筏与 15 世纪的商业空间：
《卢沟运筏图》新探

黄小峰

 《卢沟运筏图》（图 1）现藏中国国家博物馆，一直以来都被视作元代佚名画家的精彩之作。画中有顺流而下漂运木筏的景象，因此，最初被定名为《元人运筏图》。1962 年，罗哲文对这幅画进行了细致的研究，他从古建筑的角度，考察出画面中央的石拱桥正是北京西南的卢沟桥，而画面上部的山脉，就是卢沟桥北面的西山。[1]确定了画中景物之后，他进一步将漂运木筏的场景与元代初年大都城的修建联系起来，认为画中描绘的是元初修建大都城时，从西山砍伐木材，以木筏的形式沿着卢沟河运送至卢沟桥，再转陆路运至大都城里的场面。这一观点为学术界所普遍接受，画的名称也因此重订为《卢沟运筏图》或《卢沟桥运筏图》。这之后，余辉在对元代宫廷绘画的研究中判断，此画的作者应该是一位元代早期的宫廷画家。[2]美国学者乔逊（Jonathan Hay）进而认为，此画可能是元代前期宫廷画家何澄（1223—1312 后）主持的绘画作坊的产物。[3]

 罗哲文对画中石桥即为卢沟桥的观察非常有说服力。不过，此画是否就是描绘营建元大都而从西山伐木的纪实之作？似乎没有学者对此进行过怀疑。

【1】罗哲文《元代"运筏图"考》，《文物》1962 年第 10 期，页 19—23。罗哲文提出了五项证据证明画中石桥描绘的是卢沟桥。不过也有学者曾指出，画中石桥为弯弓形，与卢沟桥现在的平缓桥面不尽一致。对于这点怀疑，可以参考现存的描绘卢沟桥形象的绘画。中国国家博物馆所藏明初王绂《北京八景图》以及明代后期佚名画家《皇都积胜图》是较早描绘卢沟桥的两件画作，两图中的卢沟桥都画成弧度较大的弯弓形，与《卢沟运筏图》相似。此外，在元、明以来的诗歌中，常用"鳌背""飞虹"等词来形容卢沟桥，譬如元代陈刚中《卢沟晓月诗》中用"长桥弯弯抵海鲸"来描绘卢沟桥，元代曹伯启《卢沟桥》中则用"巨鳌双胁夹青猊"来形容弯曲的桥面以及两旁的柱头石狮。可见在人们心中，尽管实际上卢沟桥的弧度不大，作为交通要道是"平桥"，但在艺术表现中仍然被视为一座以弯曲为美的拱桥。关于卢沟河与卢沟桥的具体情况，可参考罗哲文、于杰、吴梦麟、马希桂：《略谈卢沟桥的历史与建筑》，《文物》1975 年第 10 期。关于《北京八景图》与《皇都积胜图》中的卢沟桥形象，可参考史树青《王绂〈北京八景图〉研究》，《文物》1981 年第 5 期。

【2】余辉《元代宫廷绘画史及佳作考辨（续二）》，《故宫博物院院刊》2000 年第 4 期，页 50、51。

【3】Jonathan Hay, "He Ch'eng, Liu Kuan-tao, and the North-Chinese Wall-painting Traditions at the Yüan Court,"《故宫学术季刊》第二十卷第一期（2002 年秋季），页 66。

图1　《卢沟运筏图》轴
绢本设色，纵143.6厘米，
横105厘米，中国国家博
物馆藏

要回答这个问题，最直接的办法就是检视一下元大都营建所需木材的运输方式与运输路线。元大都的营建是一项浩大的工程，从至元四年（1267）正月开始兴建宫城，到至元二十七年（1290）才最终修好，前后持续了二十四年。[4]许多建筑木材的确出自大都西面的西山，《元史·世祖本纪》中记载得很清楚：

> 至元三年（1266）……十二月……凿金口，导卢沟水以漕西山木石。[5]

所谓"凿金口"，指的是根据元初水利专家郭守敬（1231—1316）的动议，恢复金朝所修的金口河。金口河建于金世宗大定十一年（1171），从位于石景山的金口开渠，导入卢沟河水，一直往东汇入通州运河，有利于补充运河

【4】杨宽《中国古代都城制度史研究》，上海人民出版社，2003年，页476。
【5】《元史·世祖本纪三》，中华书局，1976年，页113。

的水量，便于漕运。由于水流过急以及泥沙淤积，不久即废止，但水道依然存在，还继续发挥灌溉作用。1266 年郭守敬主持重开金口河，采取了一些措施，使金口河成功运营了三十二年。到大德二年（1298），由于卢沟河发大水，水势过猛，不得不在金口设闸，再次关闭金口河。其后，在元末至正二年（1342），朝廷再次重开金口，修建金口新河，但很快便以失败告终。[6]从金口河的开凿史可以看出，1266 年为运送西山木石而重开的金口河，路线与金朝的金口河大致相同，在卢沟桥北面约 20 公里的石景山麻峪村引出卢沟河水，向东穿越大都城南，直至通州。也就是说，西山采伐的木材与石料可以顺着金口河一直用船运到大都城里。根据侯仁之的看法，西山的木石甚至可以直接漕运到大都城内宫城旁的琼华岛下[7]，根本不需要在卢沟桥转陆路，大大节省了人力物力。这也就是为何在元人眼里，郭守敬的杰出贡献之一就是"决金口以下西山之筏，而京师材用是饶。"[8]

既然修建大都城时从西山采伐的木石并不经过卢沟桥，也就可以判断，画中在卢沟桥上岸的木筏并非朝廷从西山砍伐的建筑木料，与修建元大都无关。如果画中的木筏漂运不是元朝政府的行为，那么这些木筏从哪里来，又要到哪里去？明初永乐皇帝迁都北京，北京城同样经过了一次与元大都类似的大规模修建过程，画面描绘的会不会是明朝时修建北京城的景象？

明朝的北京，金口河早已废置，如果从西边运送木料，只能到卢沟桥上岸转陆路。明朝的国家建设所用木材主要出自四川、贵州、湖广、江西、浙江、山西。[9]卢沟河源自山西太原，所以如果从山西采木，确实可以从卢沟河上游的桑干河顺卢沟河运至卢沟桥入城。宣德年间还有政府从卢沟河上游的山西、河北等地采伐林木，顺卢沟河运至卢沟桥囤积备用的记载，似乎可以与画中景象对应。[10]不过，由于建设宫殿城池需要十分巨大的木料，所以政府采木以大木为主，所谓大木，直径都在数米，所编成的运输木筏规模非常宏大，一般以八十根大木为一筏，配备水手十人，运夫四十人。根据明代嘉靖年间

【6】侯仁之《北京都市发展过程中的水源问题》，《北京城的生命印记》，生活、读书、新知、三联书店，2009 年，页 66—67、71—72。陈高华《元大都》，北京出版社，1982 年，页 38、39。

【7】侯仁之《北京历代城市建设中的河湖水系及其利用》，《北京城的生命印记》，页 98，注 1。

【8】苏天爵《太史郭公行状》，《元名臣事略》卷九，《影印中国国家图书馆藏文津阁四库全书》第 154 册，商务印书馆，2006 年，页 292。

【9】《明会典·物料·木植》卷一九〇，中华书局，2007 年据万历重修本排印，页 964。

【10】《明宣宗实录》宣德三年（1428）三月癸巳："上谕行在工部曰：畿内百姓采运柴炭，闻甚艰难。自今止发军夫于白河、浑河（即卢沟河）上流中山采伐，顺流运至通州及卢沟桥，积贮以备用，可少苏民力。"《明宣宗实录》第四十卷，"中研院"历史语言研究所，1962 年校印本，页 1。

图 2　《卢沟运筏图》中的木筏

工部官员龚辉的记载，从四川采伐的木材编成的木筏每筏由 604 根木头组成，更是宏伟。【11】而《卢沟运筏图》中的木筏，尺寸很小。一般来说，木筏都是扎成多层，画家只能画出露在水面上的最上层，这一层，画中木筏不超过九根，筏上只能有一名水手（图 2）。这种小尺寸的木筏，与政府采运的木料相去甚远。

让我们换一个思考的角度。

从画面的布局来看，卢沟桥处于画面中央，画家的兴趣在于桥两岸繁华的酒楼、茶肆、旅店等等。两岸的房屋绝大多数都插着招幌，即便是远处隐藏在雾气中的一片建筑物，招幌也隐约可见。简而言之，这是以卢沟桥为中心的"商贸圈"。运筏只是画面表现的一种活动，这里还有运米面的骡车，运粮食的独轮车，有招徕客人住店的小二，有给客人喂马的伙计，有端茶送菜的跑堂等等。卢沟桥虽然在 1192 年建成后一直是进出北京的交通要道，金、元时代来往的商旅已经很多，但直到明朝建立之后，永乐皇帝大规模修建宫殿，迁都北京，卢沟桥在国家经济生活中的地位才有了显著的上升，如此繁荣的商贸景象才能出现。

作为京城的咽喉，永乐皇帝定都北京之后，卢沟桥正式设立了国家税务机关。由于地处水陆交汇的要道，卢沟桥成为了京城一处重要的"海关"，开始对来往车船货物征收赋税。明朝的商税有许多种，大体来说，一种是贸易税，即营业税，征之于住商。一种是过税，即关税，征之于行商【12】。在关

【11】蓝勇《明清时期的皇木采办》，《历史研究》1994 年第 6 期，页 93。龚辉《采运图前说》："每筏为木凡六百有四，为竹凡四千四百有五。"《名臣经济录》卷四八，《影印中国国家图书馆藏文津阁四库全书》册 152，页 373。高寿仙《明代北京营建事宜述略》，《历史档案》2006 年第 4 期，页 943。
【12】李龙潜《明代钞关制度述评：明代商税研究之一》，《明史研究》第四辑，1994 年。

税中，有一种是竹木税，征收各种竹木柴薪的税，不用现金，而是从商人的竹木货物中抽取一定比例的实物作为税，囤积起来服务于政府的建筑工程或是用作宫廷的燃料。

征收竹木税的部门名为"抽分竹木局"。抽分竹木税并不是明代的首创，元代已经在全国水陆要津设立了十处"抽分场提领所"，均在南方。至明代，竹木税的征收更为制度化。洪武二十六年（1393），朱元璋在当时的京城南京设立两处抽分竹木局，分别是龙江与大胜港。因为竹木通常都要用船或筏运输，所以竹木局都设立在港口或桥梁所在之处。永乐六年（1408），即宣布迁都的第二年，永乐皇帝在开始营建的新都城北京设立了五处抽分竹木局：

> 永乐六年，设通州、白河、卢沟、通积、广积抽分五局，十三年（1415）令照例抽分。[13]

京城这五处抽分竹木局，卢沟桥局与通州局大于另三局，而又以卢沟桥规模最大。在隆庆五年（1571）裁员之前，配备有大使一人、副使一人、攒典二人、巡军三十二人。而通州局有大使，但没有设副使，巡军30人，比卢沟桥少二人，至于通积局、广积局和白河局，更是只有副使，不设大使和攒典，巡军十四人，不及卢沟桥局的一半。[14]由于成为过往商贸的重地，政府还在这里设立了安全部门"卢沟桥巡检司"。这都表明，卢沟桥局是京城最重要的竹木局。根据弘治七年（1494）九月壬寅孝宗皇帝收到的工部奏折，自永乐以来，工部所用的竹木材绝大部分都是从卢沟桥客商所贩卖的木筏中抽取。奏折中称，由于最近兵部出于国家防御的考虑禁止砍伐西部边境的森林，使得商人无竹木可贩，导致卢沟河再无一条木筏，因此请求放松非军事重地的砍伐禁令，以便商人有货物可以贩卖，而国家也有竹木可以抽取。[15]

竹木商人所采集的竹木材，自然不能是国家采办的那么巨大，而多是中小型木材，他们编成的木筏，规模也小很多。根据明代南方另一处重要的"海

【13】《明会典·抽分》卷二〇四，页1023。对竹木抽分的介绍，可参见黄仁宇《十六世纪明代中国之财政与税收》，阿风等译，生活·读书·新知三联书店，2001年，页312—314。

【14】《明会典·抽分》卷二〇四。

【15】《明孝宗实录》弘治七年九月壬寅："工部奏：自永乐以来，本部所用竹木，率于卢沟桥客商所贩木筏抽分。今兵部奏请禁伐边山林木，固保障边方远虑，但有司奉行，失其初意，于非应禁之处一切禁止，以致卢沟水次尽无木筏，恐误供应。乞移文山西大同、宣府、延绥、宁夏、辽东、蓟州、紫荆、密云等处镇巡等官，各下所属，相度山川形势，若非通贼紧要道路，仍许采取鬻贩，庶几不误应用。"《明孝宗实录》卷九二，页1696。

关"芜湖抽分厂的统计数据，竹木商人所贩的木材，譬如楠木，一般是按每根直径 1.2 尺算，约 38 厘米。[16]这一尺寸与《卢沟运筏图》中木筏给观者的视觉感受正相吻合。[17]

可见，画中的木筏，并非政府采伐的建筑材料，而是自由贸易的商业物品，是木材商人运筏至卢沟桥抽分竹木局等待通关与抽税的货物。抽取竹木税的程序大致如下：凡是贩卖竹木的商人，大都用木筏将各种竹木材运至抽分竹木局下设的各个抽分厂[18]，他们需要把自己的所有货物做一份详细的清单上报抽分局官员，包括竹木材的种类、数量、尺寸、厚薄。抽分局官员进行核对之后，再按照这些数据来抽税，发给木材商小票为凭证。种类不同，税额不同。[19]作为国家林业税收，抽分竹木局的抽税对象除了建筑用的各种木材、竹材以及竹木半成品（如竹扫帚、车轴）之外，有相当一部分是作为燃料的各种柴薪，对这些柴薪的抽分是为了满足政府与宫廷的燃料需求。[20]洪武年间规定的抽分竹木有三十二种，其中八种是燃料（包括木炭、煤炭）。永乐年间抽税竹木增至五十一种，其中二十一种是燃料。这些木柴、茅草和煤炭，往往不是由商人所贩卖，而是普通百姓所采集，也是抽分的重要项目。在京城五处抽分竹木局中，白河局由于并非商旅集散重地，因此所抽分的多是这类百姓采集的"细民柴炭"，而作为最重要的竹木抽分局，卢沟桥在大

【16】刘洪谟《芜关榷志》卷下，转引自李龙潜《明代钞关制度述评》，页 30。

【17】台北故宫博物院藏有一件传宋人《雪山行旅图》大轴，画面与《卢沟运筏图》相近。张珩认为两幅画"主题相同，而布局小异，似出一人手笔"，见张珩《木雁斋书画鉴赏笔记》绘画三（上），文物出版社，2000 年，页 145。余辉则认为是《卢沟运筏图》的明代摹本，见余辉前引文。画中河面上的木筏数量比《卢沟运筏图》愈加减少，从三处减为两处，这也可以从侧面说明画中的木筏决不可能是政府砍伐的木材。

【18】卢沟桥抽分局管辖着四个抽分厂，均在卢沟河东岸。一个紧挨卢沟桥，在桥东一里。其他三个稍远，在卢沟桥北面，依照离卢沟桥的距离依次是庞村（25 里）、磨石口、北新安。沈榜《宛署杂记》卷五（北京出版社，1961 年，页 39）："街道"："又四里曰抽分场，又一里曰芦沟桥。"因此可知最近的抽分场离卢沟桥一里。《明会典·抽分》卷二〇四，页 1023："弘治四年奏准：庞村、北新安、磨石口三厂，于卢沟抽分局官二员内，每季轮差一员管理。"《明会典·河渠四·卢沟桥》卷一九九，页 999："自庞村回龙庙等处至卢沟桥、堤岸长二十五里。"由此可知卢沟桥还管辖着另外三个抽分场。

【19】《日下旧闻考》卷一一〇中所引《通州志》中所记载的通州抽分竹木局的抽分程序："原竹木局建于通州，自永乐始，其抽分有二、八、九、一之额。旧制：张湾之浒设有大通关巡检司，通州竹木局又以大使领之。桴筏至者，各列其材板枋之多寡、长短、阔狭、厚薄之差等以达之关司长，关司长据所差等较勘虚实而上之巡仓御史，御史据所陈报而下之竹木局，使如例抽之。其署额曰：抽分竹木厂。"（《影印中国国家图书馆藏文津阁四库全书》册 169，页 512。）

【20】明代北京抽分竹木局对柴炭的抽分，可参见高寿仙《明清北京燃料的使用与采供》，《故宫博物院院刊》2006 年第 1 期，页 131。

图3 《卢沟运筏图》中背负柴薪的百姓

宗的商业木筏之外，同样抽分这类"小民驼载石灰、煤砟、柴草等项货卖"【21】。那么，在《卢沟运筏图》中，他们在哪里？

在远景卢沟桥北登岸的木筏旁，有三人背负柴薪、两人肩挑柴薪，正往卢沟桥方向走。（图3）他们所背负的柴薪从何处而来？观者的目光沿着卢沟河堤岸继续探向远处，会在画面左上角看到远景的一道山谷，山谷最远处也有三位背负柴薪的人，正从山坳转出，无疑暗示的是在西山采集木柴的细民百姓。他们前面是一列驴队，正在下山，有的已经出山，正往卢沟桥方向行进，这些驴队是驮运货物的运输工具，驴背上驮载有横长的口袋。在传统的绘画图像中，驴队是长途跋涉、翻山越岭的商旅的象征。不过，在画面中，驴队似乎不是远方而来的商队，更可能是驮载着从西山所采集的柴草、木炭、石灰等物，准备在卢沟桥抽分的运输队。我们看到，驴队最后伴随着的是三位背柴百姓，而在山谷下方，即将转过山坳走出西山的驴队前，也有一位背负柴薪的人，这或许就是画家对这些驴队性质所作的暗示。

不论这些驴队是远来的商旅还是采集西山木植的运输工具，它们都需要在卢沟桥通关交税，然后才能进入京城。除了抽分竹木局，卢沟桥还有专门征收商业杂税的税务所"宣课司"。元代已经设立有十路宣课司，但在卢沟桥设立"宣课司"，最早是在明代，具体时间没有明文记载，可能是在宣德年间。【22】明代的北京城，一共有四处宣课司，分别是正阳门外、正阳门、张家湾、卢沟桥。【23】明代的宣课司所征收的主要是过往货物的关税和流动货摊、固定店铺的营业税。【24】《卢沟运筏图》中那些酒肆、茶楼，自然是征税的对象，而画中频频出现的货车更是商税的来源。画中分别出现了过桥的骡车、桥右岸的独轮驴车以及远景往卢沟桥方向驰来的牛车，所拉载的都是长条形

【21】《明宪宗实录》成化六年（1470）二月乙亥："六部三法司等衙门尚书姚夔等奏：……白河抽分竹木局，去京三十里，非商旅所由，止抽细民柴炭，间有至广积局重抽者，乞罢白河之局。"《明宪宗实录》卷七六，页1765—1476。《明孝宗实录》弘治三年（1490）十二月庚申："监查御史涂昇以灾异言六事……今卢沟桥抽分客商木植板料，每五抽一，似乎太重。小民驼载石灰、煤砟、柴草等项货卖，一概抽分，纷纭骚扰，殆非美事，伏愿查照原定则例，量减一半，其余一切免税。"（《明孝宗实录》卷六五，页927）

【22】《明会典·库藏二·钞法》卷三一，页224："宣德四年（1429）……又令两京及各处买卖之家，门摊课钞，按月于都税宣课司、税课司局交纳。"

【23】《明史·职官志三》，中华书局，1974年，册六，页1816。

【24】李龙潜《明代税课司、局和商税的征收：明代商税研究之二》，《中国经济史研究》1997年第4期。

的口袋。其它还有八辆人力运载的独轮车，所拉大口袋可能也是粮食，他们都是卢沟桥宣课司的对象。晚明谢肇淛（1567—1624）在感慨明代商税过重时，甚至将卢沟桥的商税征收与明代几个重要的钞关并列起来："国家于临安、浒墅、淮安、临清、芦沟、崇文门，各设有榷关曹郎，而各省之税课司经过者，必抽取焉。"[25]

卢沟桥抽分竹木局、卢沟桥宣课司，再加上卢沟桥巡检司，共同构成了明代卢沟桥的商业景观。如果我们从这个角度来看《卢沟运筏图》，便会有新的眼光。热闹的画面，并非是 13 世纪后半期元大都建设工程的纪实表现，而是明朝建立之后，在卢沟桥税务部门监管之下卢沟桥两畔繁盛的商业活动的反映。卢沟河里由圆木扎成的木筏，并非是由政府砍伐、将送往元大都各个建设工地的木材，而是由商人贩运而来，将要运至京城或转运至别处牟取利益的商品。

作为卢沟桥商业圈的图画反映，这幅画的年代值得进一步考察。卢沟桥抽分竹木局于永乐六年（1408）建立，十三年（1415）开始正常运行。那么，画中所描绘的筏运木材至卢沟桥等待抽分的景象，应该是在明代初年卢沟桥建立抽分竹木局之后才能出现的，不会早于 1415 年。

传统的观点之所以判断画作的时代为元朝，最重要的证据是画中出现了身穿元人服装、头戴元人笠帽的形象。画中正在桥上护送马车通过的四位男子，头上所戴均是圆顶的笠帽，形状像一个带宽边的钢盔。这种帽子是元代男子常见的打扮。画幅其他地方，还可以找到若干位戴笠帽的男士（图 4）。

出现了元人的装束，表明画的年代不可能早于元代。但是，是否一定就是元代？其实，在明朝，元人的服饰依然在使用。譬如，明朝的皇帝休闲时常常就戴着元式的笠帽，图像可见故宫博物院所藏的《明宣宗行乐图》以及中国国家博物馆所藏的《明宪宗元宵行乐图》《明宪宗调禽图》等（图5）。此外，在明代的寺观壁画、水陆画、版画图像中，描绘身穿元人服装、头戴元式笠帽的形象往往可见。譬如山西宝宁寺明代前期的水陆画，其中描绘各种行业人物的画面中就有不少戴元式笠帽的人。四川宦官魏本（1445—1510）的墓葬中，随葬有很多头戴元式笠帽的瓷俑[26]。一直到明代后期，元式的笠帽在绘画图像中依然可见。在辽宁省博物馆所藏传为仇英的《清明上

【25】谢肇淛《五杂俎》卷十五"事部三"，《明代笔记小说大观》册二，上海古籍出版社，2007 年，页1836。

【26】四川省文物管理委员会编《成都白马寺第六号明墓清理简报》，《文物参考资料》1956 年第 10 期。

左上：图 4 　《卢沟运筏图》中戴笠帽的骑手
右：图 5 　《明宪宗调禽图》轴 　绢本设色，纵 67 厘米，横 52.8 厘米，中国国家博物馆藏
左下：图 6 　仇英《清明上河图》中的鞋帽店 　辽宁省博物馆藏

河图》中，我们还可以看到元式装扮的骑手。我们在仇英画中还会发现一所
鞋帽店，广告牌上写着"纱帽京靴不误主雇"（图 6）。背后的货架上，是各
种纱帽与官靴，其中就有两顶元式的笠帽，有一顶还带着红缨，式样与《卢
沟运筏图》带红缨的元式笠帽十分接近[27]。

　　《卢沟运筏图》中店铺门前飘扬的招幌，也可以作为判断画作时代的线索。
画中所有的招幌都是一种式样：用竹竿斜斜挑起，插在门首。幌子为浅色细
长条，只在尾端颜色不同，并且分叉，呈鱼尾形。有学者在将此画作为元代
绘画的基础之上，推论画中的招幌是元代商业招幌的代表[28]。然而诉诸可靠

[27] 对于明代人依然使用元式服饰，尤其是头戴元式笠帽这一现象，沈从文在《中国古代服饰研究》中
　　已经有所提及，譬如他在《明代巾帽》一节中，结合明代存世绘画图像以及《事物绀珠》《留青日札》
　　等明代文献论述到："部分巾帽本元旧制⋯⋯帽子也还有许多种，有参檐帽，即元代的钹笠圆帽。"不过，
　　在对一些具体画作的时间判断上，他依然遵循"穿元代服饰即为元代绘画"这一鉴定模式，比如他将
　　山西宝宁寺明代水陆画判断为元代作品，主要就是因为画中有头戴元式笠帽、身穿元代服饰的人物
　　形象。《卢沟运筏图》之所以也被许多学者判断为元人作品，其实在相当大的程度上也是被画中的元
　　式笠帽迷惑了。
[28] 曲彦斌主编《中国招幌辞典》，上海辞书出版社，2001，页 23，《卢沟运筏图》说明。

左上：图 7　仇英《清明上河图》中的招幌
右：图 8　佚名《货郎图》轴　绢本设色，纵 190.6 厘米，横 104.5 厘米，中国国家博物馆藏
左下：图 9　《新编对相四言》插图　哥伦比亚大学东亚图书馆藏

的图像资料，在宋代、金代、元代的绘画图像中，店铺门前的幌子大都是长方形，尾端也没有鱼尾。至明代，却可以看到许多细长条形的鱼尾幌。例子很多。譬如仇英款《清明上河图》中就可以看到一个酒店，门前竹竿挑起"应时美酒"的细长鱼尾幌（图 7）。明代众多的《货郎图》中，货郎伞盖下挂着的各种小广告幌也是这种式样（图 8）。更早的例子是明代前期出版的童蒙识字读物《新编对相四言》中"酒店"的图例，所插的招幌就是长条鱼尾形，可见已经成为社会的共识（图 9）。

　　由以上证据与线索来看，《卢沟运筏图》出自明代画家之手，应该是可以接受的判断[29]。进一步的问题是，这幅画会是明代什么时间段的作品？画家为什么要创作这样一幅画？

　　从画中卢沟桥相对精确的描绘来看，画家对于卢沟桥应该有相当的了

【29】在《中国古代书画图目》中，《卢沟运筏图》已经被鉴定组专家判断为明代无款作品，但并没有给出理由，可能是从画法上加以判定。《中国古代书画图目》册一，京 2-273，文物出版社，1986 年。

解。画面中对于卢沟桥两岸商业活动的描绘虽然是想象性的，但却是建立在对卢沟桥抽分竹木局、宣课司等税务机构有相当程度的了解基础之上。这位既熟悉卢沟桥的建筑样式，也熟悉卢沟桥在国家经济制度中地位的画家，很可能是一位服务于宫廷或政府的画家。从绘画手法来看，《卢沟运筏图》与明代前期宫廷画家的绘画确实可以找到很多近似之处。对比一下活动在宣德、正统、成化年间的宫廷画家李在的《山庄高逸图》（图10）[30]，画面的茅舍、树木的画法、远处山坳中树林的虚实处理，与之都有相似之处。台北故宫博物院藏有一件李相《东篱秋色图》（图11），被认为是与戴进（1388—1462）、李在时代接近的浙派或宫廷画家作品[31]。画中谨细的画法，尤其是屋舍的建筑形式与描绘手法，与《卢沟运筏图》非常接近（图12、13）。因此，似乎可以将《卢沟运筏图》的创作年代划定在15世纪中后期。

在绘画和诗歌表现中，卢沟桥一直与"燕京八景"中的"卢沟晓月"联系在一起，是北京一处重要的文化景观。存世的王绂《北京八景图》及文献中记载的以卢沟桥为名的绘画，都是以"卢沟晓月"或这一文化景观所衍生

图10　李在《山庄高逸图》轴　绢本水墨，纵188.8厘米，横109.1厘米，台北故宫博物院藏
图11　李相《东篱秋色图》轴　绢本设色，纵169.1厘米，横107.7厘米，台北故宫博物院藏
图12　《东篱秋色图》局部
图13　《卢沟运筏图》局部

【30】此画有北宋郭熙伪款，经过学者的研究，应该是李在的真迹。见陈阶晋、赖毓芝主编《追索浙派》，台北故宫博物院，2008年，页172，《山庄高逸图》说明。
【31】陈阶晋、赖毓芝主编《追索浙派》，页168，《东篱秋色图》说明。

的送别情感为主题。可是《卢沟运筏图》却无法放进这一模式之中。画这样一幅画，画家意图何在？

画中的卢沟桥，不是晓月映照之下清冷的送别诗意，而是光天化日之下繁华的世俗贸易。大约在李在活动的正统年间，卢沟桥抽分竹木局开始超过京城其他四局，成为最重要的抽分局。正统九年（1444），在一位大使一位副使的建制上，卢沟桥添设副使二人，规模超过其他四局[32]。这应该是因为卢沟桥抽分局事务相对其他四个抽分局要更为繁忙，其直接的原因，是正统九年（1444）卢沟桥进行了自建成以来第一次大规模重修[33]。重修在工部与内官监组织下进行，主持人是内官监太监阮安。阮安是当时非常著名的太监，永乐迁都北京后所未完成的宫殿、城门和官僚办公机构的营建，大部分是在他主持下进行的。除了宫殿营造，阮安的另一强项是修堤治水，当时京城主要河流堤岸及桥梁的修建，几乎都由他来主持。重修卢沟桥的计划最初就始于治理卢沟河。卢沟河水势凶猛，卢沟桥附近的狼窝口河堤常常溃决，淹没百姓的房屋田舍，威胁北京城的安全。正统元年冬天到二年夏天，在阮安与工部尚书吴中的主持之下，由工部左侍郎李庸修筑固安堤。不过，固安堤的修建虽然暂时解决了狼窝口水患，但其不远处的卢沟桥却已经"颓毁日甚，车舆步骑多颠覆坠溺"。因此，正统九年（1444）三月，在北京各处宫殿和官僚机构营建完成后，阮安的工作重点转移到京城各处桥梁的修建上。他亲赴卢沟桥调研，并获得明英宗的准许重修卢沟桥。重修工程从三月十六日起至四月十八日完成。主要工作是清理和加固桥身的十一个拱券，修理桥面和两旁的护栏，此外还疏浚了桥北的河道。这次重修卢沟桥，效率极高，耗费极少。竣工两月后，国子监祭酒李时勉（1374—1450）写下《修造卢沟桥记》以志纪念。李时勉可能没有亲赴卢沟桥修造工地现场，这篇记文是受阮安请托所作，来自于后者所提供的资料。除了口头的语言描述，阮安提供给李时勉的材料中最重要的，是一幅描绘这次卢沟桥重修工程的绘画：

> ……公尝图其迹以示予曰："是工虽小，然有以见国家之于政，由内以及外，先其所急，而后其所缓，有如此也。"……后之人有不知公

【32】《明会典》卷三，正德版，《影印中国国家图书馆藏文津阁四库全书》册205，页12。

【33】《大明一统志·顺天府·关梁·卢沟桥》卷一（天顺五年御制序刊本）："卢沟桥……金明昌初建，本朝正统九年重修，其长二百余步，石栏刻为狮形，每早波光晓月，上下荡漾。"

者，观于斯图，则其所为之大者可从而推也，是故不可以不记。【34】

　　阮安出示给李时勉的这幅画是在重修工程竣工后不久所画，画家自然不是阮安本人，而应是一位服务于宫廷的画家。阮安所属的"内官监"，负责宫廷的建筑营缮、典礼布置、节庆焰火等【35】，与负责宫廷家具与器皿制造的"御用监"关系密切。明代宫廷画家，主要就分布在御用监中的武英殿、仁智殿等处。此外，"司礼监"下属有"文华殿"画士，也是宫廷画家的主要集中地。司礼监、内官监、御用监，都是明代内廷"十二监"之一，有相互往来的可能。【36】作为内官监负责人之一，身受皇帝赏识的阮安完全可能让一位宫廷画家为自己画一幅纪念绘画。

　　李时勉在记文中没有为我们描述画面。我们可以设想，要表现重修卢沟桥的功绩，除了可以画热火朝天的工地景象，还可以画重修之后卢沟桥焕然一新的面貌。阮安的画选择的是哪一种？

　　李时勉记文中对于卢沟桥的描述，有可能是对阮安这幅纪念性绘画的发挥。我们可以在《卢沟运筏图》与李时勉的描述中看到相似的场景。记文开头，李时勉叙述了重修卢沟桥的缘起，接着，他描写了经阮安整修一新的卢沟桥，着重于桥身的十一个拱券、平整如磨刀石一般的桥面、桥上繁密的石栏杆、桥两头的石雕狮象，以及桥头的华表：

　　　　公于是率工匠往视桥，一理新之。水道十一券，铟若天成，东西跨水凡三百二十有二步，平易如砥，栏槛其两傍，凡四百八十有四，镇以狮象，华表坚壮伟观。……【37】

　　《卢沟运筏图》中，位于画面中央的便是跨越两岸的卢沟桥，桥身用细密整齐的长条形石块砌成，十一个拱券非常清楚。而在永乐年间王绂所画《北京八景图》"卢沟晓月"一段中，卢沟桥画了八个拱券，说明拱券的真实数量并非画家在乎的问题。王绂对拱券数量的忽视与文献资料中对卢沟桥的记

【34】李时勉《修造卢沟桥记》，《古廉文集》卷二，《影印中国国家图书馆藏文津阁四库全书》册415，页241、242。
【35】"内官监……掌木石、瓦土、塔材、东行、西行、油漆、婚礼、火药十作，及米盐库、营造库、皇坛库。凡国家营造宫室、陵墓，并铜锡妆奁器用暨冰窖诸事。"《明史·职官志三》册六，页1819。
【36】有关明代宫廷画家的研究，可参考聂卉《明代宫廷画家职官状况述略》，《故宫博物院院刊》2007年第2期。林莉娜《明代画院制度略考》，收入陈阶晋、赖毓芝主编《追索浙派》，页192—200。
【37】同注释【36】。

图 14　《卢沟运筏图》中卢沟桥旁聊天的百姓

载相平行，除去李时勉的记文，金、元、明三代，几乎所有对卢沟桥的记载或诗文歌咏，都不曾提到拱券的确切数量。因此，《卢沟运筏图》中赫然屹立的十一个拱券与李时勉的记文间的相关性应该不是偶然。李时勉的记文还提到了桥的准确长度与栏杆的确切数量。这些数字无法在画中得到展现，但是桥面"平易如砥"这个特征却通过画中桥面的三层方形石块体现出来。桥两头分别画着石雕的狮子和大象，也即记文中"镇以狮象"的写照。画中还重点描绘了桥头的一对华表，也与记文中"华表坚状伟观"的描述一致。

　　根据李时勉记文的描写，桥修好之后，桥上行旅繁忙如通衢大道，桥下行驶如履平地："但见其东西行过是桥者，若履亨衢，公务才力之通于桥下者，若道平川。"桥上与桥下的活动也正是《卢沟运筏图》要表现的中心。桥上商旅繁华，六头骡子拉的货车和四人护卫的马车在桥上擦肩而过，还有挑担的脚夫、运货的独轮车。桥下两岸是顺流而下、等待在卢沟桥抽分竹木局纳税的商业木筏，也即所谓的"公务才力"，尽管可以明显看到卢沟桥拱券下湍急的流水，但人却依然能在木筏上平稳站立。

接下来，李时勉描写了桥两畔的百姓安居乐业，不再遭受决堤的卢沟河水淹没房舍农田的灾难："民之安居乐业而无荡析之虑者。"在《卢沟运筏图》中，除了两岸的店铺、桥下的木筏这些商业性内容，还有一些闲适的百姓形象。他们一般都被描绘成老年人，手拄拐杖，三三两两在一起聊天。最为典型的是卢沟桥南侧东西两岸，各有一组三人的百姓，他们中都有一人扭转头，甚至手指卢沟桥。（图 14）他们不是过往商旅，不是店铺老板，也不是抽分局的官吏，而是幸福的百姓，他们站在河岸边上，仿佛在见证重修后的卢沟桥给他们所带来的新生活。

卢沟桥两岸繁荣的商业圈，其保障正是整修一新的卢沟桥以及疏通后的河道。从这个角度而言，以《卢沟运筏图》为名的绘画与 1444 年为重修卢沟桥而作的绘画之间可能会有所关联，考虑到前者可能也是 15 世纪中后期某位宫廷画家所作，阮安为自己表功的纪念绘画或许就是这件《卢沟运筏图》。

当然，围绕《卢沟运筏图》的时代、作者、主题的诸种问题仍然值得进一步的讨论，本文所作的判断与猜测，尚需更多材料的检验。

本文原载于《中国历史文物》2011 年第 1 期。

王　瑀

江苏南通人，1987年生。2012年于中央美术学院人文学院获硕士学位。后留校，于人文学院图书馆工作。现为人文学院图书馆副馆长，并担任教学工作，主讲全院研究生公共课程《中国古代画论选读》。

发表学术文章数篇，代表论文有《〈中兴瑞应图〉创作情境的考察》等。著作有《明清册页精品(仇英·〈人物故事图册〉、恽寿平·〈山水花鸟图册〉)》《中国地域文化通览(江苏卷绘画部分)》(合著)。

《中兴瑞应图》创作情境的考察

王瑀

 《中兴瑞应图》[1]（图1）是我国古代画史上的一件名作。据记载，它所描绘的是南宋高宗赵构即位之前发生在其身上的一系列瑞应故事。[2]长期以来，人们仿佛已经默认了这样一个"事实"：南宋初年，初登皇位的赵构授意宠臣曹勋（1098—1174）主持创作了《中兴瑞应图》，借以宣扬自己继承皇位的合法性，巩固统治。尽管流传于世的《中兴瑞应图》大多残缺不全，[3]给后人了解其原貌造成了困惑，但从历史遗留下来的大量文献中，我们仍可

图 1　十二段本《中兴瑞应图》　纵 34.5 厘米，横 1463.3 厘米，私人藏

【1】对于《中兴瑞应图》的命名，历史上较为混乱。明人曾因避太祖字讳而将"瑞"改为"祯"，称《中兴祯应图》或《祯应图》。还有以作者名字或者高宗名号命名的《瑞应图》等。今人徐邦达名为《中兴瑞应图》。我们这里为了与历史上其它表达祥瑞意义的《瑞应图》相区分，从徐氏之说将其全部名为《中兴瑞应图》。

【2】这十二段故事分别为：（1）诞育金光（2）显仁梦神（3）骑射举囊（4）金营出使（5）四圣护佑（6）磁州谒庙（7）黄罗掷将（8）追师退舍（9）射中台榜（10）射中白兔（11）大河冰合（12）脱袍见梦。

【3】目前我们所见到的《中兴瑞应图》已有七个版本，分别为收藏于故宫博物院的仇英临本、台北故宫博物院藏本、天津博物馆藏本、大风堂旧藏本、私人藏十二段本、私人藏一段本及谢稚柳著录本。而根据记载，历史上曾经出现的版本应该还会更多。

图 2　图 1 局部

看出鉴赏家们对它的津津乐道，还有临仿者们的跃跃欲试。【4】

　　故宫博物院收藏有一卷被认为是明代画家仇英所作的《临萧照瑞应图》。【5】这幅绘有四段独立画面的长卷据信是仇英临摹自其友项元汴当时所藏的一件名为《中兴祯应图》的作品，【6】其画面与流传下来的其它版本的《中兴瑞应图》较为吻合，可见应当是源自同一底本。在仇英这件临仿之作的拖尾上，有一段董其昌的题跋（图 3）：

　　　　宋萧照《瑞应图》，曹勋每幅皆书其事，盖为高宗纪者。余曾见真
　　　　本于冯祭酒家，今复为武林陈胄子生甫藏矣。照师李唐，仇实父临照，
　　　　如师（狮）子捉象，用其全力，无不肖似。独少曹勋之题，勋亦学小米
　　　　行书，不及照之学晞古也。

　　显然，董其昌不仅同样默认《中兴瑞应图》原本是为高宗所作，同时也认为创作《中兴瑞应图》的目的是"为高宗纪"。事实上，作为一件描绘帝王事迹的绘画，《中兴瑞应图》长期以来一直被认为具有政治宣传的功能。在现代美术史的叙述中，它更是直接被归入一类"政治宣传画"中。【7】

　　对于绘画可以具有这种功能的认识至少可以追溯到唐人张彦远。他认为："夫

【4】对于这件作品，如顾复《平生壮观》、清内府《秘殿珠林》《石渠宝笈》、吴升《大观录》等均有记载。

【5】绢本设色，共分四段画面。卷高 33 厘米，第一段长 166 厘米，第二段长 167 厘米，第三段长 175 厘米，第四段长 159 厘米。根据肖燕翼的观察，四段画面之间均有墨线分隔。每段之间亦无题赞。

【6】关于仇英摹作《瑞应图》的记载，见张丑《清河书画舫·波字号第一》，上海古籍出版社，2011 年，页 499。

【7】持这一观点的人较多，其中较权威者参见美国学者孟久丽（Julia K. Murray）所撰写的 "Ts'ao Hsun and Two Southern Sung History Scrolls," *Ars Orientalis*, Vol. 15 (1985), pp. 1-29 以及 Rober L. Thorp, Richard Ellis Vinograd, *Chinese Art and Culture*, Pearson, 2001, p. 257.

图3 仇英本后拖尾上的董其昌跋文

画者："成教化，助人伦，穷神变，测幽微，与六籍同功，四时并运。"[8]这一"书画教化"的观点后来为宋人继承并发扬光大。[9]有宋一代，以训鉴、教化、宣传等为目的的绘画作品在记载中屡见不鲜。[10]

然而，尽管现在看来这些绘画的功能已经十分明确，却很少有人关注它们所承载的这种功能在当时的历史环境中究竟是否得以实现。如果实现了，又是以何种机制、模式实现的？其所欲传达的意愿是否为观者有效接受？

不难理解，这些所谓的带有教化宣传等目的的绘画，必然只有通过积极、广泛和可靠的流布才能实现其功能，达成创制者的目的。但是，如果这些画作并未能甚至并非是实现创作者愿望的话，那么它们是否还能够简单地从内容出发而被认定为是"政治宣传画"？种种疑惑提醒我们，将这些绘画粗略地归为一类可能并不妥当。至少，跻身这类"政治宣传画"之列的《中兴瑞应图》就为我们提供了一个反思的机会——高宗，是否确如我们所认为的那样决定创作这件作品以实现他镇服"余分闰位"[11]者们的政治愿望呢？要回答这个问题，我们不妨首先考察一下宋朝其他相似绘画作品的境况。

两宋时期类似书画作品的考察

1049年（皇祐初元），宋仁宗命令待诏高克明等人将三朝盛德之事画成图画。[12]据记载，这件作品描绘了一百个故事，共分十卷。画面"人物才及

【8】张彦远《历代名画记》卷一。于安澜编《画史丛书》第一册，上海人民美术出版社，1962年。

【9】在北宋郭若虚的《图画见闻志》中就有专门论述相同观点的《叙自古规鉴》一文。

【10】已经有很多学者对这些作品从功能的角度进行了卓有成效的研究。例如石守谦就有专文研究过宋代的规鉴题材绘画。详见《南宋的两件规谏画》，《风格与世变》，北京大学出版社，2008年。

【11】曹勋《圣瑞图赞并序》，《松隐文集》卷二十九，嘉业堂本。

【12】郭若虚《图画见闻志》卷六，于安澜编《画史丛书》第一册，上海人民美术出版社，1962年。

寸余，宫殿山川、銮舆仪卫咸备"，[13]应是一件极为精细的作品。仁宗随后又命学士李淑等人为此图编次、作赞，[14]并亲自将其定名为《三朝训鉴图》。可以推测，此图在形制上应当与后来记载中所描述的《中兴瑞应图》十分类似。《三朝训鉴图》创制完成后，仁宗"复令传模，镂版印染，颁赐大臣及近上宗室"。[15]显然，皇帝是要通过该图的制作与发布，将自己的政治意愿传达开去。可以说，《三朝训鉴图》是一件记载详备的政治宣传画，对于其在当时社会的流传情况，也留下了记载："（皇祐元年）十一月庚寅朔，（仁宗）御崇政殿，召台谏官及宗室观《三朝训鉴图》。"[16]从权威性的角度考虑，《三朝训鉴图》的流传模式在宋代诸多见于记载的政治性绘画中或许更具代表性和可靠性。这种流传模式便是由皇帝下令制作而成，再赏赐或召集诸臣观览，是一种自上而下的流传方向。而且在流传的过程中，还出现了依据原作传摹而成的作品，这些作品以"镂版印染"而成，应当是忠实于原作的。

除此以外，我们选择《三朝训鉴图》作为参考的意义还在于，它所留给我们的信息并非仅仅是了解其流传方式那么简单。1090年（元祐五年），时任右谏议大夫的范祖禹给当时的哲宗皇帝呈上了内容如下的这份奏文：

> 臣伏见，仁宗皇帝庆历元年七月出《御制观文览古图记》以示辅臣。皇祐元年十一月，御崇政，召近臣三馆台谏官及宗室观《三朝训鉴图》。臣窃以古之帝王常观图史以自戒，仁宗皇帝讲学之外为图鉴古，不忘箴儆，以养圣心。又图写三朝事迹，欲子孙知祖宗之功烈，如目睹之。二图皆常颁赐臣僚，禁中必有本。臣愿陛下以永日观书之暇间览此图，可以见前代帝王美恶之迹，知祖宗创业之艰难，不唯有所戒劝，易于记省，亦好学不倦之一端也。[17]

在这篇奏文中，范祖禹恳请皇帝向仁宗学习那种以图为鉴的优良习惯，并且解读出仁宗创制《三朝训鉴图》的目的是想让后世子孙知道祖先的功绩，而这也正是范祖禹作为一个臣子在接受了这件具有功能性的作品之后所做出

【13】同上。

【14】对此事的记载不仅见于郭若虚。王应麟《玉海》卷三十二（文渊阁四库全书本）载有《皇祐三朝训鉴图序》："皇祐元年二月，内翰李淑、知制诰杨亿，编纂成十卷，御制序。"可以相互应证。王应麟甚至还记载了当时观赏《三朝训鉴图》的地点是在迎阳门，可见记载之详备。

【15】郭若虚《图画见闻志》。

【16】李焘《续资治通鉴长编》卷一百六十七，文渊阁四库全书本。

【17】范祖禹《上哲宗乞常观图史》，《历代名臣奏议》，文渊阁四库全书本。

的一个认知反应——尽管他可能并未见过这件作品，但《三朝训鉴图》依旧在发挥着它的宣传作用，它所承载的意义仍在流传。范祖禹对哲宗的劝谏，不仅表现出他对于这一政治宣传方式的认可，也实现了仁宗皇帝的初衷。

显然，《三朝训鉴图》的例子已经相当完备。不仅足以还原一件北宋政治宣传画实现其功用的全部环节，也足以让我们概括出一个流传模式。在这个流传环节中最为重要的两个要素是作为绘画创始人的皇帝和由皇帝设定的接受人，是一种极为主动的过程。除此以外，相应的文献记载也是不可或缺的组成部分，这些文字不仅进一步扩大和延续了绘画的功用，同时还反映了各类观者在接受画作时的反应，为后人充分还原历史、了解绘画的功效提供了重要的依据。修史起家的范祖禹并没有见过《三朝训鉴图》，但他对四十年前的这段掌握了如指掌，足可证明史料对于这类绘画功能的实现与延续在当时的政治环境中具有同样重要的意义。《三朝训鉴图》为我们了解与之较为相似的《中兴瑞应图》提供了可靠的参考。

北宋灭亡后，在宋高宗统治时期的背景下，存在至少两种较为典型的政治功能性书画作品的流传模式。第一种模式以《孔子并七十二贤赞》为代表，第二种模式则以《耕织图》为典型。

《孔子并七十二贤赞》据信为高宗亲书。熊克曾经记述过此事："（1156年）初，上亲制《孔子并七十二贤赞》，皆撒以宸翰。至是臣僚请勒石国子监，以为不朽之传，仍摹本赐诸郡学。戊午，诏从之。"[18] 王应麟也曾有过类似的记载："（1156年）十二月二十一日，以御制孔子并七十二贤赞碑本遍赐诸郡学校。乾道五年重修。"[19] 与《三朝训鉴图》一样，这件作品也是由皇帝发布的，尽管是应臣僚的恳请才得以流布，但它在客观上主动地实现了皇帝所期望的宣传功能。从记载来看，《孔子并七十二贤赞》的流传范围限于国子监、郡学一类的国家教育机构，它所产生的影响，应当比《三朝训鉴图》那种仅限于近臣宗室作为受众群体的作品更为深远广泛。

在今天的杭州孔庙（原南宋临安府学所在地）内，还保存有一套传为李公麟所作的《孔子及其七十二弟子像》线刻绘画作品。[20] 明人吴讷在为之

【18】熊克《中兴小纪》卷三十七，福建人民出版社，1985年，页442。

【19】王应麟《玉海》卷一百十二，文渊阁四库全书本。

【20】关于这组刻石及南宋时期孔子图像的最新研究，参见 Julia K. Murray, "Descendants and Portraits of Confucius in the Early Southern Song,"《文艺绍兴：南宋艺术与文化学术研讨会会议论文》，台北故宫博物院，2010年，页243。

题写的跋文中，不仅将高宗所书的赞文与李公麟的线描联系起来，同时还记述了这套线刻画的渊源："高宗南渡建行宫于杭，绍兴十四年（1144）正月始即岳飞第作太学。三月临幸，首制先圣贤，后自颜渊而下，亦撰辞以致保崇之意。二十六年（1155）十二月，刻石于学。"【21】而且，他还举秦桧当时所写的记文为证。尽管该作几乎不可能是李公麟的亲笔，但从它与《孔子并七十二贤赞》之间依稀可辨的相对应的图文联系来看，或许仍可被认为是当年高宗手书流传广泛的一个旁证。无论怎样，这并不影响我们将《孔子并七十二贤赞》树为高宗时代以书画作品作为官方政治宣传手段的典型案例。它所体现的是北宋《三朝训鉴图》流传模式在南宋时代的延续。与后者一样，对于《孔子并七十二贤赞》的有关情况在当时也有较为丰富的文献记载，不同的是，比之后者，它有着更广泛的流传。

如果说从《三朝训鉴图》到《孔子并七十二贤赞》所代表的都是一种自上而下、由政治中心主动向四方扩展的功能实现途径的话，那么《耕织图》所体现的则是另一种自下而上、被动传达的模式。

在楼的《攻媿集》中，收录有一篇名为《跋扬州伯父耕织图》的文章。这是作者为纪念其伯父楼璹所作的《耕织图诗》而写的跋文。楼璹所作的《耕织图诗》，是重要的中国古代农业技术文献。楼钥在跋文中详细介绍了楼璹当时创制该作的缘由及概况："伯父时为临安於潜令，笃意民事。慨念农夫蚕妇之作苦，究访始末，为耕织二图。耕自浸种，以至入仓，凡二十一事；织自浴蚕，以至剪帛，凡二十四事。事为之图，系以五言诗一章。章八句，农桑之务，曲尽情状。虽四方习俗间有不同，其大略不外于此。"【22】可见，《耕织图诗》是楼璹在担任临安於潜县令时，感怀农桑之苦，经过本人实地调研创制完成的。从记载来看，该作在形制上与《中兴瑞应图》和《三朝训鉴图》非常相似，都是图文并茂的格式。然而，楼氏在创制该作之始，似乎并未想到这件作品有朝一日会受到皇帝的嘉奖、流布四方——他的创作动机似乎非常单纯，除了要表达自己体恤民艰的政治操守，也表达出对"士大夫饱食暖衣，犹有不知耕织者。而况万乘主乎？累朝仁厚，抚民最深，恐亦未必尽知"【23】的隐忧，全然只是一副爱民忠君的立场。该作问世后不久，在近臣的引荐下，高宗皇帝看到了它，并且大加赞赏。对此，楼钥记载道："高宗皇帝身济大业，

【21】参见《李公麟圣贤图石刻》，人民美术出版社，1963 年，页 71。

【22】楼钥《跋扬州伯父耕织图》，《攻媿集》卷七十六，文渊阁四库全书本。

【23】同上。

绍开中兴。出入兵闲，勤劳百为，栉风沐雨，备知民瘼。尤以百姓之心为心，未遑他务。下重农之诏，躬耕耤之勤。见者固已韪之。未几，朝廷遣使循行郡邑，以课最闻寻。又有近臣之荐，赐对之日，遂以进呈。即蒙玉音嘉奖，宣示后宫，书姓名屏间。"【24】《耕织图诗》正好迎合了皇帝的心意而受到推崇，不仅被宣示于宫廷，甚至还被记录在宫内的屏风上。这时的《耕织图诗》，不仅代表了创作者楼璹的心愿，也开始逐渐代表高宗皇帝的心愿，开始发挥符合统治者愿望的政治宣传功能。

《耕织图诗》一直在不断地发挥影响，其流传的范围也超出了宫闱。嘉定四年（1211），楼钥曾利用担任太子宾客的职务之便向皇太子敬呈过根据自家所留副本而新装裱成轴的《耕织图卷》，【25】这是该作再次于宫廷间发挥宣传功能。而在此之前的嘉定三年（1210），还由楼璹之孙楼洪、楼深将之重绘并刻于石上，继续扩大影响。如今仍保存在宁波天一阁内的两块《耕织图诗》残石，便是该作当年流传到明州（今浙江宁波）一带时所留下的遗迹，《耕织图诗》的流传与影响足以之为证。【26】后来，楼氏家族的后人、楼钥之孙楼杓继续其祖辈的事业，终于在嘉熙元年（1238），再次将《耕织图诗》刻石以流传后世。【27】

《耕织图诗》的经历向我们所展现的流传模式较《三朝训鉴图》《孔子并七十二贤赞》而言更为复杂。从题材上来说，对于以农为本的古代中国的统治者们而言，其重要性丝毫不逊于后二者。也正是这个原因，使得《耕织图诗》后来也被灌注了皇家意志。但其创作之初的目的却并不在此，只是在问世之后由于合乎了皇帝的意愿而受到重视、宣传，发生了命运的转折。该作的流传方向，先是自下而上进入宫廷，再自上而下传播四方，先是被动地介绍入宫——包括后来楼钥向皇太子的进言，再是主动地流传于宫内以及例如明州那样的地方府治。除此以外，《耕织图诗》还是楼氏家族数代经营的家业，【28】这除了与南宋前期社会中所普遍存在的整理、复兴家族前辈著作、功绩的风尚有关，还透露出与曹勋在其撰写的《迎銮七赋并序》中所表达出

【24】同上。

【25】楼钥《进东宫耕织图札子》，《攻媿集》卷三十三，文渊阁四库全书本。

【26】章国庆编著《天一阁明州碑林集录》，上海古籍出版社，2008年，页19。

【27】《耕织图后序》，王潮生主编《中国古代耕织图》，中国农业出版社，1995年，页192。

【28】关于楼氏家族这一文化事业的最新研究，请参见前揭黄宽重文。

的"欲以传示子孙"【29】的心愿隐隐暗合。作为与曹勋同时代的人，楼璹所创制的《耕织图诗》及其境遇——特别是高宗时代所受到的官方推崇，对于《中兴瑞应图》而言是很具参考价值的。

无论是《三朝训鉴图》《孔子并七十二贤赞》，还是《耕织图诗》，都是当时政府有迹可考的政治宣传工程。它们所代表的宋代政治性绘画实现其宣传功能的不同模式，可以作为我们比较《中兴瑞应图》的参考依据。

从内容上来看，《中兴瑞应图》与《三朝训鉴图》类似，都是描绘帝王生平事迹，其重要性不会低于前三者。然而，有趣的是，前三件作品都有较为丰富的文献记载以反映其当时的境况——这些记载有的来自官方，有的来自私家，有的记述事件，有的发表评论。但是，当我们仔细检索历史，却始终未能找到高宗一朝乃至整个南宋时代关于《中兴瑞应图》的记载。这一不寻常的现象不仅使我们不能盲目将《中兴瑞应图》与以仁宗朝的《三朝训鉴图》和高宗朝的《孔子并七十二贤赞》为代表的自上而下的流传模式相匹配，也无法仅凭曹勋在《圣瑞图赞并序》中的一句传示子孙的心愿而将之简单地与以楼氏家族苦心经营数十年的《耕织图诗》为代表的自下而上后下的模式归为一类。我们所能做的，只能是通过这三件作品所反映出的既有模式来对《中兴瑞应图》的历史境遇展开各种猜想。在无法明确《中兴瑞应图》究竟以何种方式展开传播的前提之下，我们更无从了解它在高宗乃至整个南宋政治生态中到底发挥了怎样的效能。或许，正是这踪迹难觅的记载，恰恰从反面证明了《中兴瑞应图》的影响究竟是否存在，也让我们不禁怀疑高宗是否实现了他的心愿。

"祥瑞何用"？

学者李天鸣在其研究《中兴瑞应图》所绘故事的文章中指出："在高宗即位前后，开始流传许多高宗与众不同、如有天助的瑞应故事。"【30】根据李氏的研究，这些故事有的被正史记录下来，有的可以被其他史料所确证。其中，共有十二个真真假假的故事被曹勋编入了《圣瑞图赞》，而后又以图文并茂

【29】曹勋《松隐文集》卷一，嘉业堂本。在位于《松隐文集》起首的这篇《迎銮七赋并序》中，曹勋写道："赋序载祈请来历，欲以传家示子孙，故详不敢略。"足见他希望自己的文章和事迹能够流传后世、昭示子孙的强烈心情。

【30】李天鸣《瑞应图的故事》，《文艺绍兴·南宋艺术与文化·图书卷》，台北故宫博物院，2011年。

的形式呈现于《中兴瑞应图》之上，这里频繁出现的"瑞应"二字值得关注。在南宋人的眼中，"瑞应"具有怎样的意涵？宋高宗对于这些"瑞应"又持怎样的态度？南宋时期的各种"瑞应"又是怎样被传播的？了解这些，对于还原《中兴瑞应图》的生存环境至关重要。

"世所谓祥瑞者，麟凤、龟龙、驺虞、白雀、醴泉、甘露、朱草、灵芝、连理之木、合颖之禾，皆是也。"[31]这是生活在南宋末期的周密对于"祥瑞"的解释，重点指出了许多带有吉祥寓意的事物，应当可以作为南宋人对于瑞应的辨别标准。在这篇名为《祥瑞》的短文里，周密还详细描述了五代王建的前蜀政权及北宋政和年间各种大规模的瑞应宣传。《宋史》中对于政和时期的相关记载则印证了其叙述的可靠，[32]而周密对于政和时代这一政治现象的看法，显然与北宋时人的那般狂热痴迷截然不同。他说："至如政和隆盛之际，地不爱宝，所在奏贡芝草者，动二三万本。蕲黄间至有一铺二十五里之间，遍野而出。密州山间至弥满四野。有一本数十叶众色咸备者，太守李文仲采及三十万本作一纲进，即进职，除本道运使。汝海诸郡县，山石变为玛瑙，动以千百。伊阳太和山崩，出水晶几万觔，皆以匣进京师。长沙益阳，山溪流出生金数百斤，其间大者一块至重四十九斤，其他草木鸟兽之珍不可一二数。一时君臣，称颂祥瑞，盖无虚日。然越数岁而遂罹狄难，邦国丧乱，父子迁播，所谓瑞应又如此也。"[33]在周密的眼中，瑞应已经不再神秘，不再具有无限的庇佑、祝福与威力——即便出现再多的祥瑞，也无法挽回国破的厄运。对此，周密假托前贤之口发出了"未有丧仁而久者也，未有恃祥而寿者也。商之王以桑谷昌、以雉雊大，郑以龙衰，鲁以麟弱，白雉亡汉，黄犀死莽，恶在其为符也。世有喜言祥瑞之人，观此亦可以少悟矣"[34]的感慨。

作为肇建中兴基业的高宗，似乎比周密更早地对瑞应持有相似的态度。"建炎二年（1128）九月癸卯，权知密州杜彦献芝草，五叶，如人指掌，色赤而泽。宰臣黄潜善奏：'色符火德，形像股肱之瑞。'"[35]尽管芝草的颜色与"建炎"的年号相合——这本应是对于新政权极为重要的瑞应，但高宗对此却"不启视，

【31】《齐东野语》卷六，《祥瑞》。
【32】《宋史》卷六十三，载有"政和元年正月，莱州芝草生。十一月，虔州圣祖殿芝草生。二年二月戊子，河南府新安县蟾蜍背生芝草。自是而后，祥瑞日闻。"北宋时期类似的瑞应记载以徽宗朝为多，而徽宗朝的瑞应记载尤以政和年间为最。
【33】周密《齐东野语》卷六，《祥瑞》，文渊阁四库全书本。
【34】同上。
【35】《宋史》卷六十三，文渊阁四库全书本。

却之。"【36】这起发生在南宋政权刚刚建立、急需巩固政权之时的瑞应事件，居然得到了新皇帝的冷遇。绍兴元年（1131）七月乙未日，浙西安抚使刘光世向皇帝奏报枯秸生穗的瑞应。高宗对此回应道："朕在潜邸，梁间生芝草，官僚皆欲上闻，朕手碎之，不欲保此奇怪。"【37】以上这两条记载至少可以说明高宗在继位之初对于瑞应是不感兴趣的。绍兴二十五年（1155）的冬天，权臣秦桧去世。高宗对此发表了不少言论，让人读来颇有舒缓其心中憋闷已久的怨气之感。【38】其中有一段话是这样说的："比年四方奏瑞，文饰取悦。若信州林机奏秦桧父祠堂生芝，佞谀尤甚！"【39】显然，高宗对这条祥瑞的奏报甚至产生了强烈的批判——这种批判源自其对于饱受秦桧压迫的发泄。以致于在第二年的四月，高宗降旨，命令各地不得再呈报瑞应。【40】高宗对于瑞应的这种态度，究其根源，应当在于政治的用意。他不仅要将自己的朝政与徽、钦时代痴迷于神话瑞应的政治风气区别开来，更重要的是希望把北宋末年那些通过所谓的瑞应来邀功请赏、尤其是企图借之以左右皇权、威胁统治的臣僚控制住——例如，周密记载里的太守李文仲，便是因为献瑞而得到升迁，而秦桧则更是借瑞应之名为一己之私，权倾朝野。

事实上，即便是在《中兴瑞应图》所描绘的十二个故事之一的"磁州谒庙"里，也有类似情况发生。朱熹是这样讲述这段历史的："太上出使时至磁州，磁人不欲其往，谏不从。宗忠简欲假神以拒之，曰：'此有崔府君庙甚灵，可以卜珓，仍其庙有马能如何？'遂入烧香。其马衔车辇等物塞了去路。宗曰：'此可以见神之意矣。'遂止不往。"【41】时为抗战派著名将领的宗泽为了阻止赵构北上与金人议和，在上书不成的情况下，不得不搬出民间神灵崔府君，以他的旨意来胁迫赵构。我们完全可以想象当时赵构心中的万般无奈——虽然宗泽的此次请求得到了赵构的妥协，但是他提出的其他与北上抗金、收复失地有关的建议几乎都未曾被后者所采纳。结合事件的历史情境和赵构与宗泽之间的关系，我们不难体会到赵构当时走进崔府君庙时身不由己的郁闷心情。不久以后的建炎元年（1127）六月戊辰这一天，李纲向刚刚即位的赵构

【36】同上。

【37】同上。

【38】时人朱熹就曾做过类似的评价。见黎靖德《朱子语类》卷一百二十七，中华书局，1986年，页3057。有"桧之末年，皆与光尧争胜"语。

【39】同注释【35】。

【40】《宋史》卷六十三（文渊阁四库全书本）："明年四月甲午，诏郡国无献瑞。"

【41】黎靖德《朱子语类》卷一百二十七，中华书局，1986年，第3056页。

推荐由宗泽担任开封府尹。即便是担任战后废都的长官，赵构仍旧冷言相对道："（宗泽）每下令，一听于崔府君。"【42】足见他对此事一直耿耿于怀。抛却主战或主和的政治立场不谈，摆脱臣下对自己权力的干涉，似乎确实是他不喜祥瑞的因素之一。他还曾试图对自己这一政治态度的真实目的进行掩盖："祥瑞何用？朕所不取。唯年谷丰登，乃莫大之瑞也。"【43】而这种解释倒也应和了他所谓"朕为人主，但当事合天心，而仁及生民"【44】的政治口号。

尽管高宗以及后来的南宋皇室对于瑞应均采取了一种较为消极的态度，但并不意味着瑞应在南宋一朝便失去了生存的环境。相反的是，不少瑞应在现存的材料中还能看到。绍定元年（1128年），句容县的民众在学宫内树起了一块名为"五瑞"的石碑。【45】碑上有当时人刘宰写下的跋文："特秀之芝，两歧之麦，同本之竹，竝蒂之瓜莲，有一于此足为上瑞，况五者来备乎？然则邑大夫与其同僚所以召和迎祥者，亦必有道矣。"【46】从这段文字里，我们可以看到南宋中期句容的官僚和民众对于瑞应的积极态度。他们不仅以遇得祥瑞为喜，还专门将五瑞制成图画，刻于碑上以示纪念——这种热情的表现与皇室的冷淡形成了鲜明对比——显然，当时对于瑞应的崇拜更多地存在于民间和个人的生活里。从《五瑞图》的制成经过中，我们仿佛也看到了《中兴瑞应图》的影子。

由此联想到曹勋《松隐文集》中那篇名为《圣瑞图赞》的文章。除了在文字内容与形式上与《中兴瑞应图》上的赞文较为吻合以外，似乎从未有人想过为什么这篇文章的名字会与《中兴瑞应图》的名字不符。如前所述，《中兴瑞应图》这一名称至今仍未被发现于南宋时期的官私记载中，直到明代的吴宽那里才第一次出现。【47】在考察了南宋时期官私阶层对于瑞应的不同反应之后，我们开始对《中兴瑞应图》这一画名在南宋官方政治、宣传和记载中出现的可能性产生了怀疑。考虑到南宋时代民间、个人对于瑞应的痴迷，同时结合前文所述楼氏家族《耕织图》的案例以及曹勋本人在《迎銮七赋并序》中所流露出的传示子孙的观念，我们推测《中兴瑞应图》极有可能与《迎銮

【42】《建炎以来系年要录》卷六。
【43】《中兴小纪》卷三十，页363。
【44】《中兴小纪》卷三十七，页442。
【45】严观《江宁金石志》卷五，中国东方文化研究会历史文化分会编《历代碑志丛书》第18册，江苏古籍出版社，1998年，页661。立碑的具体经过请参见碑志后阮元的按语。
【46】同上。
【47】吴宽《匏翁家藏集》卷五五，文渊阁四库全书本。

七赋并序》中所提到的那件《迎銮图》一样，^{【48】}均只是曹勋个人的艺术创作行为，而非官方的政治绘画宣传工程——很可能是曹勋自己出于对瑞应或者是对统治者的崇敬和热情，制作了这一绘画，以示后人。

时人对于曹勋的评价

为进一步确定我们的这一推测，我们不妨再从曹勋在他所处的政治生活中所扮演的角色来进行考察。假设当时果真存在《中兴瑞应图》这样的政治绘画宣传工程，那么由曹勋主持的可能性有多大？若由他主持，又会造成怎样的影响呢？

周密对于曹勋曾有一段著名的评价："惜乎鉴定诸人，如曹勋、宋贶、龙大渊、张俭、郑藻、平协、刘炎、黄冕、魏茂实、任原辈，人品不高，目力苦短。凡经前辈品题者，尽皆拆去，故今御府所藏，多无题识，其源委授受、岁月考订，邈不可求，为可恨耳！"^{【49】}这段评价将以曹勋为首的高宗书画鉴赏团队从"人品""目力"的角度加以贬低。其中，"人品不高"这一评价颇引人注目。

北宋的郭若虚曾对"人品"和艺术品格的关系有过论述："窃观自古奇迹，多是轩冕才贤，岩穴上士，依仁游艺，探迹钩深，高雅之情，一寄于画。人品既已高矣，气韵不得不高。气韵既已高矣，生动不得不至。"^{【50】}虽然是谈论画家的修养，但从周密的言论中我们可以看出他对于郭若虚这一观点的放大和延伸——"人品"的高低与艺术修养挂钩，决定了一个人的鉴赏力。如此看来，曹勋的"人品"似乎就成为一个很有趣的研究话题。事实上，这个问题与《中兴瑞应图》的诞生背景也有着重要的关系。

那么在当时了解曹勋的人是如何评价他的人品？绍兴年间，早年从北方逃亡而归的曹勋多次奉诏出使金国议和、纳贡，在宋金交流之间扮演了重要角色。当时的好事者根据苏轼的《送子由奉使契丹诗》中最后一句："单于若问君家世，莫道中朝第一人。"^{【51】}改编创作了调侃曹勋的《单于问家世

【48】关于《迎銮图》，参见孟久丽《南宋〈迎銮图〉及其意义之重建》，雷逸婷译，《艺术学》第10期，艺术家出版社，1993年，页7。

【49】周密《齐东野语》卷六，文渊阁四库全书本。

【50】《图画见闻志》，卷一。

【51】该诗又名《送子由使契丹》。参见吴鹭山、夏承焘、萧湄合编《苏轼诗选注》，百花文艺出版社，1982年，页171。

词》。这首词的下阕是这样写的："单于若问君家世，说与教知，说与教知，便是红窗迥底（的）儿。"【52】《红窗迥》是曹勋之父曹组（生卒年不详）的代表作，受到过宋徽宗的称赞。好事者通过这种对于曹勋出使场景的生动想象，表达出对他的戏谑之情。用这种通俗文学的方式，传播对于曹勋使北的讥讽，大可窥见当时坊间对于曹勋的负面评价之一斑。

不仅如此，对于曹勋的负面评价同样出现在正史的记载中。绍兴二十九年（1159）六月甲辰朔日，朝廷派遣王纶为大金奉表称谢使，由曹勋副之。【53】出发前，还将曹勋升职为昭信军节度使领阁门事。九月乙酉日，王纶和曹勋还朝，向朝廷禀报邻国恭顺和好，没有战争的危险。【54】其实，当时金主完颜亮已经确定了南下入侵淮北的计划，而曹勋与王纶却还依然禀报说"邻国恭顺和好无他"，所以"人讥其妄"。【55】

事实上，曹勋在朝中的口碑一直不好，直到其晚年依然如此。乾道八年（1172）二月，朝廷特别授予虞允文左丞相兼枢密使一职，提拔梁克家为右丞相。虞允文再三请求皇帝以梁克家代替自己的职务，并以病相告，方得获准由梁为左丞相。但皇帝同时向虞允文征求由武臣曹勋担任枢密使的可行性，却得到了"勋人品卑微，凡不可用"【56】的答复。尽管孝宗皇帝可能对于曹勋体恤有加——就在虞允文否定其关于枢密使人选意见的上一个月，孝宗还曾赐给曹勋一份庆贺其生日的诏书，【57】但这照样无法改变朝中臣僚对于曹勋的偏见。

朝中对于曹勋的这种偏见，除了因为其低下的出身和不高的政治能力，更与高宗从始至终对他所采取的压制态度密切相关。当1127年曹勋从北方逃脱投奔南宋政权时，除了带回了后来被高宗大肆宣扬的徽宗传位帛书，同时还带回了北上营救徽钦二帝的计策——他向高宗建议："募死士航海入金国东京，奉徽宗由海道归。"【58】此计一出，当即就受到了高宗的否定，并且"出勋于外，凡九年不得迁秩。"【59】从此，曹勋开始了他长达九年的惨淡仕途。在这段时光里，朝中始终流传着对他的批评。绍兴五年（1135年），曹勋因为路途遥远而请求朝廷不要让他去江西任职，这一事件引发了朝野上下对他

【52】洪迈《夷坚志》乙卷六，文渊阁四库全书本。
【53】徐乾学等《资治通鉴后编》卷一百一十八，文渊阁四库全书本。
【54】《建炎以来系年要录》卷一百八十三，文渊阁四库全书本
【55】《宋史》卷三百七十九，文渊阁四库全书本。
【56】《宋史》卷三百八十三，文渊阁四库全书本。
【57】(宋)周必大《文忠集》卷一百十，《赐太尉昭信军节度使提举皇城司曹勋生日诏》，文渊阁四库全书本。
【58】《宋史》卷三百七十九，文渊阁四库全书本。
【59】同上。

的大批判——"勋不习武艺，专事请求。宣和间补官，首尾一年即带阁职。遂至大夫，侥幸之速，无如勋者。艰难之时，文武并用，欲其协济，事功岂有？武臣差除，不合公论者，乃置而不问"。【60】这段严厉的批评不仅贬低了曹勋的形象，还从他入仕之初的经历开始加以指责。最终，朝廷驳回了曹勋的请求，他也只能继续徘徊于仕途的低谷。

直到九年以后，出于对金国外交的需要，有着北还经历的曹勋才重新得到高宗的任用。不过，此次任用的目的与他"海道救君"的最初设想大相径庭——曹勋成为高宗及秦桧与金国议和的一枚棋子。从此，曹勋开始频繁地出使金国。尽管奔波劳苦，但他却从未被授予正使的头衔，【61】由此也可见高宗对他的任用尚有保留。出使金国的任务，在当时并不受人欢迎。曹勋的第一次副使外交就遇到了这样的窘境：绍兴十一年（1141）九月，"时金国都元帅越王宗弼以书来，朝议遣（刘）光远往聘，而光远方以脏罪为监司所按，故趣召之。翌日，光远至行在，上面谕以前罪一切不问，遂以为拱卫大夫利州观察使。而左武大夫吉州刺史曹勋，亦遣拱卫大夫忠州防御使，令与光远偕行"。【62】面对金国的来书，朝中无人愿往，竟至将一个待罪之人充作正使出访——显然，这也从侧面反映出曹勋当时的政治地位甚至还不及一个罪犯。

通过上面的论述，可以发现曹勋不但在后人周密的心目中，就是在与之同时代人们的眼中，都是被贬低的。这种对他的贬低，根源在于其政治地位的卑微，而造成这种状况的重要因素之一，正是赵构。

我们不禁怀疑由曹勋主持这样一项政府宣传工程的可能性。如果由他来主持，是否会遭到虞允文之流的反对？如果他主持了，是否又会受到坊间那位创作了《单于问家世词》的好事者的调侃？若是遭到了虞允文之流的反对，《中兴瑞应图》的可靠性必将大打折扣；若是遭到了好事者们的调侃，《中兴瑞应图》的影响力必将急剧衰减。由此可以推测，无论从创作的可能性，还是流传的有效性来看，曹勋似乎都不是主持类似工程的最佳人选。

综上所述，无论从两宋时期类似作品的情况来看，还是从南宋皇室与民间对待"瑞应"的不同态度来看，同时考虑到曹勋的政治地位、人品声望，我们很难想象在当时复杂的历史情境下，会出现一张由高宗发起并授权曹勋主持的《中兴瑞应图》。进一步衡量以上诸方面的情况，如果当时的历史中

【60】《建炎以来系年要录》卷八十七，文渊阁四库全书本。
【61】对此可以参见笔者编纂的《曹勋年谱简编》。
【62】《建炎以来系年要录》卷一百四十一、《中兴小纪》卷二十九。

果真不存在后人所理解的这一政府工程的话，那么在南宋当时个人对于"瑞应"崇拜的背景下，同时再结合曹勋不如意的仕途及归隐的经历，可以推测，就像楼氏家族的《耕织图》最初被创作出来一样，《中兴瑞应图》的制作很可能只是曹勋的个人行为。他所撰写的《迎銮赋并序》，也从侧面为进一步提供了《中兴瑞应图》很可能是曹勋为了传家昭示子孙而制作的观点提供了参考的依据。而《中兴瑞应图》这一创作情境的可能性，亦应足以引起我们对于"政治宣传画"这一标签的反思。

本文原载于《美术研究》2013 年第 2 期。